WORKS FROM COLLEZIONE SANDRETTO RE REBAUDENGO

SKIRA

SOMMARIO CONTENTS

Dieci anni di attività della Fondazione sono un'occasione per fare il punto sulla collezione e per mostrarla al pubblico.

È una grande emozione vedere riunita negli spazi di Torino e Guarene una parte della collezione: significa ripercorrere la mia storia di collezionista, ritornare con la memoria a momenti di dialogo e riflessione con gli artisti. Ogni opera in collezione è importante, anche quelle che per ragioni di spazio non sono state esposte o non compaiono in catalogo. Grazie a tutti gli artisti che interpretano il mondo in cui viviamo e senza i quali nessuna mostra, nessun catalogo esisterebbe. Grazie per le intense sensazioni che mi trasmettono con le loro opere.

La pubblicazione di questo catalogo è anche un'occasione per ringraziare chi mi è stato vicino in questi anni: mio marito Agostino per essere di costante appoggio e di costruttivo aiuto; i miei figli Eugenio ed Emilio per la forza e la gioia che mi danno; i miei genitori Dino e Mimma perché mi hanno insegnato che nulla è facile nella vita e solo con la costanza e la determinazione si raggiunge ciò a cui si tiene davvero; mio fratello Massimo che ha vissuto con me le prime emozioni da collezionista.

Un grazie particolare a Francesco Bonami per il suo fondamentale contributo alla costruzione della collezione e per il percorso compiuto insieme nel mondo dell'arte contemporanea. Grazie a tutto il team della Fondazione che con me lavora per far conoscere l'arte contemporanea e in particolare a chi mi accompagna nei momenti di gioia e di sconforto: Bruno Bertolo, Alessandro Bianchi, Mauro Biffaro, Ilaria Bonacossa, Emanuela De Cecco, Giuliana Gardini, Angiola Maria Gili, Marcella Laterza, Carla Mantovani, Miranda Martino, Giuseppe Tassone, Helen Weaver e la mitica Maria Zerillo ultima solo in ordine alfabetico.

Ringrazio Filippo Maggia per avermi avvicinata alla fotografia italiana; Isabela Mora per la sua amicizia; Rosangela Cochrane che mi ha fatto scoprire la mia passione per l'arte contemporanea; Flaminio Gualdoni che per primo ha accolto in uno spazio pubblico la collezione, e tutti i direttori di museo che hanno ospitato parte di queste opere: Ida Gianelli, Toshio Hara, Peter Weiermair, Andrea Hapkemaier, Rafael Doctor, Vicente Monzò, Frederich Paul, Beate Ermacora, Luisella d'Alessandro.

Un grazie ai galleristi, in particolare a Nicolas Logsdale che per primo mi ha portata a visitare gli studi degli artisti; a Monica Sprüth che mi ha avvicinata all'arte al femminile e a Pasquale Leccese per i suoi consigli.

Infine vorrei ricordare, anche se il tempo ci ha fatto prendere strade diverse: Gail Cochrane, Antonella Russo ed Enzo Bodinizzo.

Ho menzionato chi mi ha accompagnata in questa mia avventura di collezionista. Molti altri mi hanno aiutata e incoraggiata in questi dieci anni di vita della Fondazione. I loro nomi rimarranno impressi, se non in queste pagine, nella mia memoria.

Patrizia Sandretto Re Rebaudengo

The Foundation's tenth anniversary is an opportunity to take stock of the collection and show it to the public.

It is a great thrill to see part of the collection displayed in the spaces of Turin and Guarene: it means looking back over my personal story as a collector, tracing through memory moments of dialogue and reflection shared with the artists. Every work in the collection is important, even the ones that for reasons of space have not been shown or included in the catalogue. My thanks go to all the artists who interpret the world we live in and without whom no exhibition, no catalogue would exist. I am grateful for the intense feelings they have given me with their works.

The publication of this catalogue is also an opportunity to thank those who have been close to me in these years: my husband Agostino for the constant support and constructive help he has provided; my sons Eugenio and Emilio for the strength and the joy that they give me; my parents Dino and Mimma for having taught me that nothing is easy in life and that only through tenacity and determination can you obtain what you really want; and my brother Massimo who shared my first emotions as a collector.

Special thanks go to Francesco Bonami for his fundamental contribution to the creation of the collection, and for the journey we have shared in the world of contemporary art. I would also like to express my gratitude to the team of the Foundation, who have worked with me on presenting contemporary art to the public, and in particular to those who have been at my side in moments of joy and despondency: Bruno Bertolo, Alessandro Bianchi, Mauro Biffaro, Ilaria Bonacossa, Emanuela De Cecco, Giuliana Gardini, Angiola Maria Gili, Marcella Laterza, Carla Mantovani, Miranda Martino, Giuseppe Tassone, Helen Weaver and the fabulous Maria Zerillo, last only in alphabetical order.

My thanks go to Filippo Maggia for having made me discover Italian photography; to Isabela Mora for her friendship; to Rosangela Cochrane for helping me discover my passion for contemporary art; to Flaminio Gualdoni who presented for the first time the collection in a public space; and to all the museum directors who have offered hospitality to some of the works: Ida Gianelli, Toshio Hara, Peter Weiermair, Andrea Hapkemaier, Rafael Doctor, Vicente Monzò, Frederich Paul, Beate Ermacora and Luisella d'Alessandro. A thank you to the gallery owners, and in particular to Nicolas Logsdale, who was the first to take me to visit artists' studios; to Monica Sprüth who introduced me to women's art; and to Pasquale Leccese for his advice. Finally I would like to mention, even though time has taken us in different directions, Gail Cochrane, Antonella Russo and Enzo Bodinizzo.

I have mentioned those who have accompanied me on my adventure as a collector. There are many others who have helped and encouraged me in these ten years of the Foundation's life. Their names will remain engraved in my memory, if not in these pages.

Patrizia Sandretto Re Rebaudengo

Cesare Cunaccia **INTERVISTA INTERVIEW**

PATRIZIA SANDRETTO RE REBAUDENGO

LA MIA PASSIONE È COLLEZIONARE OPERE CHE CATTURINO IL PRESENTE E ANTICIPINO IL DOMANI Patrizia Sandretto Re Rebaudengo

Un'intervista impossibile. Difficile riuscire a catturarla, Patrizia Sandretto Re Rebaudengo. È sempre altrove, cinetica, immersa in una delle sue mille attività, in perenne partenza per qualche luogo vicino o lontano, siano le colline sabaude del Roero, la New York *post eleventh September*, Londra o Minneapolis. Dietro il tailleur bcbg corredato di immancabile broche, dietro un'impenetrabile cortesia e un autocontrollo mirabile e astratto, la forza e la tensione dell'acciaio. Patrizia è una che le cose le prende sul serio. Potrete anche criticarla, non essere d'accordo con lei su dozzine di argomenti e sfumature dell'esistenza.

Ma è difficile non rimanere sedotti dalla sua quasi incredibile capacità di costruire e portare avanti, costi quello che costi, progetti e itinerari intrapresi con decisionismo, coraggio e preveggenza. La sua apertura a 360 gradi verso il nuovo, verso luoghi e figure sperimentali, ancora ben lungi dall'essere scoperti o consacrati dall'onnivoro mondo dei media, dal tentacolare *art market* globalizzato, non le concede soste o *regrets*. Avanti, sempre avanti, per quanto possibile senza pregiudizi o preconcetti, prendendosi il rischio in prima persona. Un autentico *challenge*, il suo, incurante di camarille e schieramenti, di divisioni o santificazioni spesso effimere o sospette. Ha naso, chiarezza di mente

Maurizio Vetrugno, *Bikini Kill Music*, 1994, cm 130 x 110, acrilico su tela / *acrylic on canvas.* Vista dello studio di Patrizia Sandretto Re Rebaudengo / *View of Patrizia Sandretto Re Rebaudengo's studio*

e di cuore. Un'intervista impossibile, dicevo poc'anzi. Patrizia non ama raccontarsi e lo si vede. Tra un fax e l'altro, un'e-mail e l'altra, dopo tante telefonate, fin dai primi passi di questa conversazione fatta di frammenti, di rivelazioni improvvise, di reticenze, di passione e autocensura, in una limpida e fredda mattinata invernale alla fondazione con Franca Sozzani, era chiaro che sarebbe stata dura. Patrizia Sandretto Re Rebaudengo, un nome che è quasi uno scioglilingua e che odora di vecchio Piemonte, è una donna interamente dedita alle proprie passioni.

MY PASSION IS COLLECTING WORKS OF ART THAT CAPTURE THE PRESENT AND ANTICIPATE THE FUTURE Patrizia Sandretto Re Rebaudengo
An impossible interview. It is hard to catch hold of Patrizia Sandretto Re Rebaudengo. She is always somewhere else, full of kinetic energy, immersed in one of her thousand activities, constantly on the point of leaving for somewhere near or far, whether the Savoyard hills of the Roero, post 9/11 New York, London or Minneapolis. Behind the *bcbg* suit and the ever-present brooch, behind an impenetrable courtesy and admirable, abstract self-control, one senses the strength and tension of steel. Patrizia is someone who takes things seriously. One may criticize her, or disagree with her about dozens of things and aspects of life, but it is hard not to be swayed by her almost incredible ability to build and to develop projects and itineraries undertaken with decision, courage and foresight, whatever the costs may be. Her incredible openness towards all that is new, towards experimental places and figures that are yet to be discovered or consecrated by the omnivorous world of the media and by the tentacular globalized art market, leaves no room for pauses or regrets. Forward, forever forward, if possible without prejudices or preconceptions, taking risks upon herself. Hers is a genuine challenge, and she is careless of cliques and groups, divisions or canonisations that are often ephemeral or suspect. She has flair, clarity of thought and a good heart. An impossible interview, I stated above. Patrizia does not like talking about herself and it shows. Between one fax and another, one e-mail and the next, a host of telephone calls, and from the very first steps in this fragmentary conversation, made of sudden revelations, reticence, passion and self-censorship, held one cold, clear winter morning at the foundation with Franca Sozzani, it was clear that it would be a hard feat. Patrizia Sandretto Re Rebaudengo, a name that is almost a tongue-twister and which savours of old Piedmont, is a woman totally dedicated to her passions. Even if she does not want to show this too much. Entrenched behind the bulwark of good manners and reserve, she communicates every now and again, opening the door only a few inches. She weighs the value of every word, every single expression of feeling. She is unable to do otherwise. Her world, her contradictions and anxieties are openly declared only through art, in a variety of forms, precisely linked through an admirable, consequential progression. Thirteen years of uninterrupted work, broad-ranging curiosity, the anxiety of reading the future and of understanding languages and semantics. Thirteen amazing years.

Solo che non lo vuole far vedere troppo. Trincerata dietro il baluardo dell'educazione e della riservatezza, comunica a tratti, schiudendo di poco la porta. Soppesa il valore di ogni parola, ogni singola traccia di sentimento. È più forte di lei. Il suo mondo, le sue contraddizioni e inquietudini li dichiara apertamente tramite l'arte, nelle sue più diverse declinazioni, inanellate precisamente lungo una linea mirabile e consequenziale. Tredici anni di lavoro senza interruzioni possibili, curiosità a tutto campo, l'ansia di leggere il futuro e di capire linguaggi e semantiche. Tredici anni formidabili.

Cesare Cunaccia: Patrizia, perché hai scelto di raccontare dieci anni di esperienza, emozioni e lavoro della tua fondazione attraverso la tua collezione privata? Potevi scegliere un'altra forma, una qualsiasi. È una sorta di autocelebrazione, di monumento alla tua vicenda di *collector* o più semplicemente volevi rivelarti attraverso le tue scelte d'arte, fare una sorta di "auto da fé", che al di là della tua timidezza, del tuo essere così riservata, segreta talvolta, fosse capace di aprire un varco significante?

Guarene Arte, 1997, Patrizia Sandretto Re Rebaudengo e Keith Tyson

Patrizia Sandretto Re Rebaudengo: Ho sempre sentito la necessità di condividere il mio amore per l'arte, come un'esigenza prioritaria, una vocazione. Ho messo la collezione a disposizione del pubblico, dandola in comodato alla fondazione che ha così dialogato sin dall'inizio con altre istituzioni e musei, realizzato mostre e ottenuto attenzione da parte del mondo dell'arte contemporanea.

In questi dieci anni di attività della fondazione, le opere della collezione sono state presentate a Guarene e in spazi espositivi europei, seppur in nuclei limitati, a costituire o integrare mostre e rassegne. Ho fortemente voluto questo catalogo e la mostra *Bidibidobidiboo* presentata nelle sedi di Guarene, Torino e in uno spazio pubblico della città, la Cavallerizza Chiablese.

Sfogliando le bozze del catalogo sono rimasta stupita rivedendo lavori che avevo quasi dimenticato; ogni volta li trovo meravigliosi. La collezione è una traccia della mia vita e il catalogo è come l'album di fotografie di famiglia.

Ogni opera rappresenta un momento particolare di incontro, di dialogo, di confronto con gli artisti. Se penso a quanto l'arte mi ha trasmesso, sento una profonda emozione. Vorrei che tutti potessero provarla avvicinandosi a queste opere.

C.C.: Quando ti sei scoperta collezionista?

P.S.R.R.: Collezionare fa parte del mio dna. Da piccola raccoglievo scatoline portapillole, tutte catalogate con gran rigore e numerate pazientemente su un piccolo quaderno. Tuttora, oltre alle opere d'arte, colleziono *costume jewellery*, i gioielli delle star di Hollywood degli anni quaranta e cinquanta, broche colorate e scintillanti. Non esco mai senza appuntarne una sull'abito che porto.

C.C.: È evidente che la famiglia è un qualcosa di assolutamente centrale per te, un valore e un luogo imprescindibile. Il tuo ambito familiare si interseca molto con il tuo percorso nell'arte?

P.S.R.R.: La mia famiglia mi ha sempre sostenuta in questa passione e ha costantemente condiviso le mie scelte. Quando ho iniziato a collezionare le prime opere contemporanee, nel 1992, e a sostituire pezzi d'arte antica con quelli appena acquisiti, ricordo come fosse oggi il volto perplesso e incuriosito di mio padre. Fu proprio lui che mi disse: "Se ti piace collezionare arte contemporanea fallo pure.

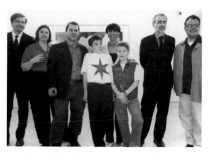

L.A. Times, 1998. Da sinistra / *From left*: Agostino Re Rebaudengo, Catherine Opie, Jason Rhoades, Patrizia Sandretto Re Rebaudengo con i figli / *with her sons* Eugenio ed Emilio, Francesco Bonami, Lari Pittman

Cesare Cunaccia: Patrizia, why have you chosen to tell ten years of experience, emotions and work of your foundation through your private collection? You could have opted for any other way. Is this a sort of self-celebration, a monument to your life as a collector, or did you simply want to reveal yourself through your artistic choices, to create a sort of "auto-da-fé", which could overcome your shyness, your being reserved, almost secretive, and open up a breach?

Patrizia Sandretto Re Rebaudengo: I have always felt the need to share my love of art as a fundamental need, a vocation. I placed the collection at the disposal of the public, giving it on permanent loan to the foundation which was thus able from its outset to dialogue with other institutions and museums, to organize exhibitions and to attract the attention of the contemporary art world. The foundation's ten years of acitvity have seen the collection's works presented in Guarene or in European exhibition spaces, although in small groups, to constitute or integrate exhibitions and events. I very much wanted this catalogue and the exhibition *Bidibidobidiboo* presented in the spaces of Guarene, Turin and in la Cavallerizza Chiablese public space in the city. Leafing through the mock-up of the catalogue, I was astonished to discover works I had almost forgotten; every time I see them I find them marvellous. The collection is a trace of my life and the catalogue is almost like a family photo album. Every work represents a special moment, of encounter, dialogue, comparison or reflection. If I think of how much art has given me, I feel profoundly moved. And I would like everyone to feel this when they see these works of art.

C.C.: When did you discover yourself a collector?

P.S.R.R.: Collecting is in my DNA. As a girl, I used to collect small pills-boxes, all carefully catalogued and patiently numbered in a small exercise book. Even now, I collect not just art, but also costume jewellery, belonging to Hollywood stars of the 1940s and 1950s, coloured, dazzling brooches. I never go out without pinning one to whatever I happen to be wearing.

C.C.: Clearly, the family is something absolutely central to your existence, a fundamental space and value. Does your family life interact much with your path through art?

P.S.R.R.: My family has always supported my enthusiasm and has always shared my choices. When in 1992 I began collecting the first contemporary art works and replacing pieces of ancient art with those I had just bought, I remember the perplexed, curious face of my father as if it were today. He was the one who told me: "If you like collecting contemporary art, do it. But if you do something, do it well". An exhortation which I interpreted as a semi-approval, a form of encouragement. This phrase has accompanied me throughout the following years as a lesson for life which has strongly conditioned my *modus operandi* as a collector. My husband, Agostino, has from the outset shared my passion. We have travelled, collected the works and together created the foundation. He has always been capable to understand how important contemporary art is for me. And even now that my hobby has become a full-time job, I know I have someone beside me who believes deeply in my project. My children always manage to surprise me, showing how responsive they are to contemporary art. Eugenio, my elder son, when he was five, pointed out a work by Mario Merz to a friend and said: "Mario Merz, you know, it is Arte Povera". Now that they are adolescents and have had the chance to grow up meeting artists, critics, gallery owners and collectors, they are very open to the art world. My other son, Emilio, who is 15, has developed a specific interest in design and new trends.

Ma se fai una cosa falla bene". Un'esortazione che interpretai come un mezzo consenso, un incoraggiamento. Questa frase mi ha accompagnata lungo gli anni seguenti come un insegnamento di vita che ha fortemente condizionato il mio *modus operandi* di collezionista. Mio marito Agostino fin dall'inizio ha condiviso la mia passione. Abbiamo viaggiato, raccolto le opere e insieme dato vita alla fondazione. Ha sempre saputo comprendere quanto per me fosse importante l'arte contemporanea. E anche adesso che il mio hobby è diventato un lavoro a tempo pieno, so di avere accanto una persona che crede profondamente nel mio progetto. I miei figli riescono a stupirmi, rivelandomi come siano attenti all'arte contemporanea. Eugenio, il maggiore, quando aveva cinque anni, indicando a un amico un'opera di Mario Merz, disse: "Mario Merz, sai, è arte povera". Adesso che sono adolescenti e che hanno avuto l'opportunità di crescere, conoscendo artisti, critici, galleristi e collezionisti, hanno una grande apertura nei confronti dell'universo dell'arte. Mio figlio Emilio, di quindici anni, ha sviluppato una particolare attenzione per il design e le nuove tendenze.

C.C.: Al di fuori della cerchia familiare, come è percepita questa tua passione?

P.S.R.R.: All'inizio non è stato semplice, molti amici non riuscivano a comprendere le mie scelte e non potevano credere che appendessi alle pareti di casa quadri del genere. Il loro commento ricorrente era: "Bella casa, peccato le opere". Questo mi fa riflettere su come le cose si ripetano nella storia. È infatti la medesima affermazione espressa dalla contessa Pignatelli che, visitando Ca' Venier dei Leoni, la dimora veneziana di Peggy Guggenheim, disse: "Se solo tu gettassi quegli orribili quadri nel Canal Grande, avresti la più bella casa di Venezia".

Torino, Murazzi, 1996, Stefano Arienti, Angela Vettese e Patrizia Sandretto Re Rebaudengo con il figlio / *with her son* Emilio

C.C.: Ti ritieni rappresentata dalla tua collezione?

P.S.R.R.: In qualche modo tutte le collezioni rappresentano coloro che le hanno costituite. La mia sicuramente racconta il mio modo di essere e il mio percorso di avvicinamento all'arte contemporanea, dalle prime opere d'arte inglese a quelle italiane e di Los Angeles, dall'arte al femminile alla fotografia. Amo l'arte concettuale, minimale. Un linguaggio sobrio, che parla del mondo in cui viviamo, ma che lo fa attraverso suggestioni sottili, non urlando il proprio messaggio a squarciagola. Mi affascina l'arte che stupisce. Non cerco di comprare artisti già affermati o i "soliti sospetti". È importante creare un rapporto con un artista, capire lo sviluppo del suo lavoro, per questo seguo la produzione di alcuni artisti negli anni. È un modo di interrogarmi continuamente su come cambia l'arte. Non amo i lavori kitsch o troppo pop, non sono interessata all'arte che indaga il mondo dello spettacolo, ma piuttosto prediligo un'arte dal senso più politico e sociale. A volte ho acquistato per puro impulso, ma nella maggior parte dei casi le opere sono state acquisite per far parte di un progetto ben definito, per comporsi in una collezione strutturata in modo preciso.

C.C.: Le opere della tua collezione le concedi in prestito volentieri oppure il distacco ti risulta un po' difficile, ti costa sotto il profilo emotivo e sentimentale?

P.S.R.R.: Dare in prestito le opere ad altri musei, anche per periodi lunghi, mi ha resa sempre felice. Ho solo un momento di scoramento quando le devo togliere da casa. Poi però mi gratifica vederle esposte in altri spazi e sapere che tutti possono goderne.

C.C.: Mi viene in mente quel vecchio libro di Lea Vergine, *L'arte ritrovata, alla ricerca dell'altra metà dell'avanguardia.* Perché e in quale modo sono state così importanti le donne, siano artiste, mecenati o gestori di istituzioni, nel percorso delle avanguardie artistiche dal Novecento al terzo millennio?

C.C.: Outside the family circle, how is this passion of yours seen?

P.S.R.R.: At the beginning, it was not easy: many friends would not understand my choices and could not believe that I could hang this kind of pictures on the walls of my home. Their recurrent comment was: "Nice house, what a shame those works". This makes me reflect on how things repeat themselves through history. This was the same declaration expressed by Contessa Pignatelli who, visiting Ca' Venier dei Leoni, Peggy Guggenheim's home in Venice, said: "If only you threw all those horrible pictures in the Canal Grande, you would have the most beautiful house in Venice".

C.C.: Do you feel your collection represents you?

P.S.R.R.: In some way, all collections represent those who have formed them. Mine certainly recounts my development in the contemporary art world, from the first British art works to Italian ones and others from Los Angeles, from art by women to photography. It reflects my way of being. I love conceptual, minimal art. A sober language that speaks of the world in which we live, but which does so through subtle suggestions, not by screaming its message at full pitch. I am fascinated by art that surprises me. I do not seek to buy work by established artists or by the "usual suspects". It is important to create a relationship with an artist, understand the development of his work, and for this reason I follow the production of a number of artists over the years. It is also a way of constantly interrogating myself on how art changes. I don't like kitsch or work which is overtly pop, and I'm not interested in art that explores the world of entertainment. Instead, I prefer art that is more political and social. Sometimes, I have bought purely on impulse, but in most cases the works have been acquired to become part of a clearly defined project, connected to each other in a structured collection.

C.C.: Do you willingly lend the works of your collection or does the separation cause you some woe; is it a wrench from an emotive, sentimental point of view?

P.S.R.R.: Lending works to other museums, even for long periods, has always made me happy. I only have a moment of dismay when I have to remove them from my home. Later, however, it gratifies me to see them exhibited in other spaces and to know everyone can enjoy them.

C.C.: I'm thinking of that old book by Lea Vergine, *L'arte ritrovata, alla ricerca dell'altra metà dell'avanguardia.* Why and in what way have women been so important in art, either as artists, patrons or directors of institutions, from the 20th-century avant-garde movements to the beginning of the 21st century?

P.S.R.R.: I am fascinated by women's art. The rise of women in the contemporary art scene has marked art history since the 1970s. This phenomenon has given impulse to a major transformation of today's equilibria and cultural themes. The importance of women artists lies in their struggle to establish their identity, which today we take for granted. My interest in this female space dates from the start of my activity as a collector. I have followed the work of women artists with particular attention, because I feel that their sensitivity is in some way close to mine, and because their vision has a freshness and a force that can create great transformations. Typical in this sense are the "cooker sculptures" by Rosemarie Trockel which call for a new freedom from the most abused housewife stereotypes, and also artists who, through aggressive works such as those by Sarah Lucas, Isa Genzken or Mona Hatoum, claim a position of absolute equality with men. Women have the courage of their convictions and have always made fundamental contributions to the art world. It was partly for this reason that the foundation declared 2004 the "Year of Woman", in order to celebrate the central role of women in society, in art and in contemporary culture.

C.C.: Can you remind us of some of your precursors, patrons of artists or creators of major institutions in modern history?

P.S.R.R.: Mi affascina l'arte al femminile. L'ascesa delle donne nel panorama contemporaneo caratterizza la storia dell'arte a partire dagli anni settanta. Questo fenomeno ha dato vita a una grande trasformazione degli equilibri e delle tematiche culturali di oggi. L'importanza delle donne artiste sta nell'aver portato avanti una battaglia per affermare la loro identità, che oggi diamo per scontata.

Il mio interesse al solco femminile nasce all'inizio della mia attività di collezionista. Ho seguito con particolare attenzione il lavoro delle artiste, perché sento che la loro sensibilità si avvicina in qualche modo alla mia, e perché la loro visione ha una freschezza e una forza in grado di creare grandi trasformazioni. Penso alle "sculture fornello" di Rosemarie Trockel che reclamano una libertà dai più abusati stereotipi della vita da casalinga, fino ad artiste che, attraverso lavori aggressivi come quello di Sarah Lucas, Isa Genzken o Mona Hatoum, rivendicano una posizione di assoluta parità con l'uomo. Le donne hanno il coraggio delle loro idee e nel mondo dell'arte hanno sempre portato dei contributi decisivi. La fondazione ha dedicato il 2004 alla donna, per celebrare il suo ruolo centrale nella società, nell'arte e nella cultura.

C.C.: Vogliamo ricordare alcune delle tue antesignane, committenti di artisti o creatrici di istituzioni importanti lungo l'arco della modernità?

P.S.R.R.: Il mecenatismo al femminile, dalla fine dell'Ottocento e per tutto il secolo scorso, è stato illuminato e influente. Penso a Peggy Guggenheim; ad Abby Aldrich Rockefeller, Mary Quinn Sullivan, Lillie P. Bliss, il formidabile trio che ha fondato il MoMA; a Gertrude Vanderbilt Whitney; a Hilla Rebay, che è stata fondamentale per la storia del Guggenheim; a Isabella Steward Gardner, jamesiana dama della Boston di fine Ottocento. Ma ce ne sarebbero tante altre ancora. Alle donne non veniva dato spazio per amministrare le imprese di famiglia e dunque riversavano le loro energie nella cultura. Questo ha permesso la nascita di importanti musei e istituzioni.

C.C.: Cosa c'è di diverso, o di veramente nuovo, al di là delle ovvie differenze di epoca, carattere e ambiente, fra te e le varie signore del moderno e del contemporaneo? Ti senti più una Peggy Guggenheim o una Gertrude Whitney?

P.S.R.R.: Come collezionista, mi sento vicina a Peggy Guggenheim, libera nello scegliere, sempre pronta a dar forza a nuovi artisti all'inizio della loro carriera, magari ignorati dalla critica.

Tuttavia la mia vita personale è molto diversa da quella di Peggy Guggenheim che, quando le veniva chiesto quanti mariti avesse avuto, invariabilmente rispondeva con un'altra domanda: "I miei o quelli delle altre?".

Io ho al mio fianco lo stesso marito da diciannove anni.

Anche Gertrude Whitney è stata una donna esemplare, ha dato vita a un museo ed è quindi per me un punto di riferimento cui guardare con ammirazione per lo sviluppo della fondazione. Inoltre Gertrude Whitney era anche scultrice. Mentre io amo l'arte, ma non la pratico. Ammiro chi sa esprimersi con l'atto creativo.

Luisa Lambri, 2001, Luisa Lambri e Patrizia Sandretto Re Rebaudengo

C.C.: Ti lasci ancora stupire da un'opera d'arte, dalla vitalità di un artista, dall'originalità di una performance?

P.S.R.R.: Gli artisti riescono immancabilmente a sorprendermi. Quello che fanno e dicono non è quasi mai scontato. Maurizio Cattelan nel 2001 ha realizzato una grande scritta, *Hollywood*, sulla collina della discarica di Bellolampo a Palermo. Per quell'occasione la fondazione ha organizzato un volo speciale durante la vernice della XLIX Biennale di Venezia. Dalla

P.S.R.R.: Female patronage from the end of the 19th century and throughout the last century has been enlightened and influential. Think of Peggy Guggenheim, Abby Aldrich Rockefeller, Mary Quinn Sullivan, Lillie P. Bliss, the formidable trio who founded the MoMA, or Gertrude Vanderbilt Whitney, Hilla Rebay, who was fundamental for the history of the Guggenheim Museum, Isabella Steward Gardner, the Jamesian lady of the late 19th-century Boston. And there are many more. Women were not given the space to administer family businesses so they poured they energy into culture. This gave birth to important museums and institutions.

C.C.: What is different or truly new, beyond the obvious historical differences and the specific personalities and environments, between you and the various ladies of modernism and of contemporary art? Do you feel more like Peggy Guggenheim or Gertrude Whitney?

P.S.R.R.: As a collector, I feel close to Peggy Guggenheim, free to choose and always ready to help new artists at the beginning of their careers, when they are ignored or even blown apart by critics.

However, my personal life is very different to Peggy Guggenheim's who, when asked how many husbands she had had, invariably answered with another question: "Mine or others'?". I have had at my side the same husband for the past nineteen years.

Gertrude Whitney was also an exemplary woman, who founded a museum and is thus a point of reference for me and someone to look up to during the development of the foundation. Moreover, Gertrude Whitney was also a sculptor, unlike myself: I love art but do not practice it. I admire those who can express themselves by producing works of art, and all creativity fascinates me.

C.C.: Are you still fascinated by works of art, by artist's vitality, by the originality of a performance?

P.S.R.R.: Artists unfailingly succeed in surprising me. What they do and say is hardly ever predictable. In 2001, Maurizio Cattelan wrote in large text, *Hollywood*, on the hill of the rubbish dump of Bellolampo in Palermo. On this occasion, we organized a special flight during the vernissage of the 49th Biennale di Venezia.

We flew museum directors, editors and many collectors from the lagoon to Palermo. Cattelan was there with us, and on the way back, to everyone's amusement, he wore a steward's jacket, and began serving drinks. Some weeks later, I went back to Sicily and, trying to gather a few opinions, I remember I asked the taxi-driver taking me from the airport what those enormous letters were about. And he told me that since he had been unable to shoot in Hollywood, Sylvester Stallone had come to Sicily to make a movie. This is a finely-honed story that breaks into the realm of film mythology and showbiz.

C.C.: One hears ever more about the link between companies and culture, in which cultural bodies are structured in an entrepreneurial manner and look to major companies, while business uses cultural projects as marketing and advertising tools. What is your position in this regard?

P.S.R.R.: We are at a positive turning point. I can answer you here as president of a foundation that tries to manage its own operations in an increasingly entrepreneurial way: we have broadened the board of directors, involving leaders of the world of industry, finance and publishing. We have also published our first statement of accounts.

In recent years, the number of business that use cultural projects as advertising tools has increased. The foundation has a wealth of contacts and relationships in the world of art that it can place at their disposal. It has contacts with artists, an important resource for businesses seeking to advertise their activities and promote their image through creativity. Specific collaborations then spring from this sharing of objectives.

laguna abbiamo portato a Palermo direttori di museo, di testata e molti collezionisti. Cattelan era con noi e al ritorno, indossata la giacca di uno steward, ha cominciato a offrire da bere sotto gli occhi divertiti di tutti. Alcune settimane dopo sono tornata in Sicilia e, cercando di raccogliere qualche parere, ricordo di aver chiesto al tassista che mi trasportava dall'aeroporto, cosa fosse quell'enorme scritta. Mi rispose che Sylvester Stallone, non potendo girare a Hollywood un suo film, era venuto a effettuarne le riprese proprio in Sicilia. Una storia davvero ben congegnata che sconfina nella mitologia di celluloide e nell'empireo divistico.

C.C.: Si parla sempre più di congiunzione tra aziende e cultura, dove le istituzioni culturali si strutturano in modo imprenditoriale e guardano alle grandi aziende; mentre le imprese si servono di progetti culturali come strumenti di marketing e comunicazione. Qual è la tua posizione al riguardo?

P.S.R.R.: Siamo a una svolta positiva. Ti rispondo come presidente di una fondazione che tenta di gestire la propria attività in modo sempre più imprenditoriale: abbiamo allargato il Consiglio di Amministrazione, coinvolgendo protagonisti del mondo dell'industria, della finanza e dell'editoria. Abbiamo inoltre pubblicato il primo bilancio sociale.
Negli ultimi anni è cresciuto il numero di imprese che si avvalgono di progetti culturali come strumenti di comunicazione. La fondazione ha un patrimonio di conoscenze e di relazioni nel mondo dell'arte che può mettere a loro disposizione. Ha rapporti con gli artisti, una risorsa importante per le aziende che desiderino comunicare la loro attività e promuovere la loro immagine attraverso la creatività. Da questa condivisione di obiettivi nascono delle collaborazioni specifiche.

C.C.: Hai mai avuto paura, dico paura sul serio, o il senso di stare perdendo il tuo tempo durante questo tuo itinerario decennale? E quale è stata la difficoltà più grande che hai dovuto affrontare?

P.S.R.R.: La paura ti rende attento e ti fa ponderare ogni passo e decisione. La mia paura è immaginare di svegliarmi un giorno e non provare più alcun interesse per l'arte contemporanea. Significherebbe che il mio sguardo è "invecchiato" e non sa più entusiasmarsi per nuove opere e artisti.
Fino a oggi non ho mai temuto di perdere tempo con la mia avventura nel mondo dell'arte. Le vere difficoltà sono la burocrazia e la sua lentezza. Ricordo come un momento di grande ansia e difficoltà il periodo in cui i lavori di costruzione della fondazione vennero bloccati dai residenti del quartiere, preoccupati che il nuovo spazio riducesse il verde pubblico. I lavori si fermarono per quasi un anno. Per fortuna tutto si è risolto e oggi la convivenza è amichevole.

C.C.: "Quando mi prende la paura, invento un"immagine", scriveva Goethe. Tu che ne dici?

P.S.R.R.: Non so inventarla, preferisco collezionarla.

C.C.: Appunti di viaggio. Qual è la prima cosa che ti viene in mente se dai uno sguardo indietro?

P.S.R.R.: Ripenso alla prima volta che ho visto il viso di Eugenio ed Emilio, i miei figli, quando sono nati. Se penso alla mia esperienza nel mondo dell'arte, rimane indelebile la prima volta che sono entrata nello studio di Anish Kapoor durante un fondamentale viaggio a Londra, tra studi d'artista e gallerie, nei primi anni novanta. Si affermava allora la "British wave" con la sua forza e i suoi significati dirompenti. L'incontro con Kapoor, con i suoi lavori così incisivi e potenti, dai colori e dalle forme ancestrali mi ha trasmesso grandi emozioni. Fu molto intenso poter conversare con lui, saperne di più sul suo lavoro.

Campo 6, 1996. Da sinistra / From left: Giuseppe Gabellone, Maurizio Cattelan, Sam Taylor-Wood, William Kentdrige, Gabriel Orozco, Doug Aitken, Tracey Moffatt, Patrizia Sandretto Re Rebaudengo

C.C.: Have you ever been scared, really scared, or felt that you were wasting your time during this ten-year itinerary? And what has been the greatest difficulty you have had to tackle?

P.S.R.R.: Fear keeps you alert and makes you consider carefully every step and decision. My fear is the thought of waking up one day and no longer feeling any interest for contemporary art. It would mean that my gaze has "aged" and is no longer enthused over new works and artists.
So far, I have never feared that my adventure in the world of art is a waste of time. The real difficulties are bureaucracy and its slowness. I remember as a moment of great anxiety and difficulty the period in which the construction of the foundation was blocked by local residents, worried that the new space would reduce their access to public green areas. Construction stopped for almost a year. Luckily, everything was resolved and today we get on well with the neighbourhood.

C.C.: "When fear grabs me, I invent an image", wrote Goethe. What do you think about it?

P.S.R.R.: I don't know how to invent one: I prefer collecting it.

C.C.: Travel notes. What is the first thing that springs to mind when you look back?

P.S.R.R.: I think of the first time I saw the faces of Eugenio and Emilio, my sons, when they were born.
If instead I think of my experience in the world of art, I cannot forget the first time I entered the studio of Anish Kapoor during a fundamental trip to London, with visits to artists' studios and galleries, back in the early 1990s. At this time the "British wave" in all its strength and overwhelming significance was establishing itself. The meeting with Kapoor and his powerful, incisive works, those colours and ancestral forms, submerged me with great emotions. It was extremely intense being able to talk to him, learn more about his work.

C.C.: Does this Italian contemporary art world really exist? Has a true interest in contemporary art, a widespread attention to this phenomenon grown in Italy where, as ever, we are - when all is said and done - amongst the last to ride this international phenomenon?

P.S.R.R.: When I began collecting thirteen years ago, one always saw the same few people at the openings. Now the number of people interested in contemporary art has grown.
In Italy, there is a new generation of artists, critics, curators, new museums. We are at a turning point. It's true, if we consider the structures and the actual distribution of art in our country, then we're behind the times. Only now have we begun to build a working methodology for contemporary art.

C.C.: Let's go back to your relationship with Turin. A double-sided city, strange. Reservation, rigour, courtesy and bourgeois rituals, sealed seclusion and unexpected openings. That *côté* which Fruttero and Lucentini portrayed in *La donna della domenica*, but also violent social confrontations and a strong, almost unpredictable thrust towards artistic experimentation, with many pages of 20th-century Italian art being written here. And then Carol Rama, Arte Povera.
Don't you find that, in the end, this difficult, secretive, contradictory Turin that is also curious and oddly ready to bet on the future in some way resembles you?

P.S.R.R.: Turin is an innovative, open city; it knows how to attract talent and new initiatives; it looks to Europe and projects itself on the global market with its home-grown creativity and industries. I love Turin. I have a close bond with this city that has such a rich history of collectors and art throughout the centuries, as well as an extraordinary, strongly experimental 20th century.

C.C.: Esiste davvero quest'Italia del contemporaneo? Si sono formati un vero interesse, un'attenzione diffusa a questo fenomeno, anche da noi che, *as ever*, in fondo siamo stati fra gli ultimi a cavalcare quest'onda internazionale?

P.S.R.R.: Quando ho iniziato a collezionare, tredici anni fa, alle inaugurazioni eravamo sempre i soliti e pochissimi. Ora è aumentato il numero delle persone che si interessano all'arte contemporanea. In Italia c'è una nuova generazione di artisti, critici, curatori, nuovi musei. Siamo a un giro di boa. Tuttavia, se pensiamo alle strutture e alla reale diffusione dell'arte nel nostro paese, siamo in ritardo. Solo adesso abbiamo iniziato a costruire una metodologia di lavoro sull'arte contemporanea.

C.C.: Ritorniamo al rapporto con Torino. Una città duplice, strana. Riservatezza, rigore, cortesia e rituali *bourgeois*, chiusure ermetiche e aperture inattese. Quel *côté* che Fruttero e Lucentini hanno ritratto in *La donna della domenica*, ma anche un confronto sociale serrato e una forte, quasi imprevedibile, spinta alla sperimentazione artistica, tante e tante pagine del Novecento artistico italiano sono state scritte qui. E poi Carol Rama, l'arte povera. Non trovi che, in fondo, questa Torino difficile, segreta e contraddittoria, ma anche curiosa e al contrario pronta a scommettere, ti assomigli un po'?

P.S.R.R.: Torino è una città innovativa, aperta; sa attrarre talenti e nuove iniziative, si confronta con l'Europa e si proietta sui mercati globali con la propria creatività e

le proprie imprese. Amo Torino. Ho un legame particolare con questa città che vanta una storia ricca di collezionisti e testimonianze d'arte lungo l'arco di secoli, con un Novecento straordinario e fortemente sperimentale. Ho lottato per aprire gli spazi prima a Guarene, nel Roero, e poi proprio a Torino perché qui affondano le mie radici.

Arte inglese, 1994. Patrizia Sandretto Re Rebaudengo e Rachel Whiteread

C.C.: Che significato ha la stella blu, il logo della fondazione, che campeggia sull'ingresso degli spazi di Torino e Guarene, accogliendo i visitatori?

P.S.R.R.: Il logo della fondazione è una stella a sei raggi come quella raffigurata sullo stemma della famiglia Rebaudengo il cui motto è "Robur ab astris" (la forza dalle stelle). Mi piaceva che la fondazione nascesse sotto questi buoni auspici e che fosse una stella a indicarne la via.

C.C.: Esiste un tuo ideale oggetto del desiderio in arte, qualcosa che non sei riuscita ad avere o che insiste sulla tua immaginazione come un elemento imprescindibile, favoloso?

P.S.R.R.: Non ho rapporti ossessivi con le opere che colleziono e non provo invidia verso lavori presenti in altre collezioni. Mi affascinano i percorsi artistici nel loro progressivo sviluppo. Al contempo faccio attenzione a lavori specifici coerenti con le linee guida della collezione. Ad esempio David Hammons è un artista che mi interessa, mi piacciono le sue sculture che sembrano giocare con gli stereotipi della società capitalista. Per qualche motivo, però, tutte le volte che ho cercato di comprare qualche sua opera non ci sono riuscita. Destino?

C.C.: Una domanda indiscreta: che rapporto hai con il denaro?

P.S.R.R.: Lo uso per realizzare i miei sogni. Mi permette di vivere bene, lo rispetto e ne comprendo il valore.

C.C.: La tua scommessa sui giovani. Fin dall'inizio un gruppo di collaboratori *under* 30, il *challenge* delle nuove scoperte, di individuare la portata di una personalità creativa prima degli altri. Sembra proprio tu non possa farne a meno.

P.S.R.R.: Acquisire i lavori di giovani artisti è come acquistare le azioni di aziende

I fought for a long time to open the spaces first in Guarene, in the Roero district, and then here in Turin, because this is where my roots are.

C.C.: What significance does the blue star, used as the foundation's logo and shining at the entrance of both spaces in Turin and Guarene have?

P.S.R.R.: The foundation's logo is a six point star that appears on the coat of arms of the Rebaudengo family, whose motto is "Robur ab astris" ("strength from the stars"). I liked the idea of the foundation being born under these favourable auspices and that a star would indicate its way ahead.

C.C.: Is there some ideal art object you covet, something you were unable to obtain or which exists in your imagination like some fabulous, elusive element?

P.S.R.R.: I don't have obsessive relationships with the works I collect, and I am not envious of works held by other collections. I am fascinated by artistic processes in their progressive development. And at the same time, I pay attention to specific works that are coherent with the collection's guidelines. For example, David Hammons is an artist who interests me; I like his sculptures which seem to play with the stereotypes of capitalist society. For some reason, however, every time I have tried to buy one of his works, I have failed. Destiny perhaps?

C.C.: An indiscreet question: what relationship do you have with money?

P.S.R.R.: I use it to make my dreams come true. It allows me to live well. I respect it and understand its value.

C.C.: Your wager on young people. Right from the outset you chose a group of under-30 collaborators, the challenge of new discoveries and of finding out the value of a creative figure before anyone else. It seems that you cannot avoid this.

P.S.R.R.: Buying works of young artists is like buying shares in a start-up company; the risk is greater. You have to believe in it.
It's true, all my staff is young, enthusiastic, with a strong passion and deep interest for contemporary art. I like having people working with me who contribute in a dynamic manner to the development of the foundation and who can in turn grow professionally.

C.C.: Returning to Cattelan. The overwhelming media attention concerning the last days and death of Pope Wojtyla cannot but conjure up the image of the pope hit by the boulder in *La nona ora*. A vision of surprising foresight, almost an echo of some of Pasolini's prophetic writings. Must an artist precede the reality of the times in which he lives or simply feel, criticize and document live events as they occur?

P.S.R.R.: Art is a form of expression. To be good art, it must have a special precision and be attuned to the times in which we live. There are good artists whose unequalled technique is behind the times, and geniuses who precede them by so much that we understand them only later, after they're dead. Artists whose message can only be read in a particular historical moment are not great artists, but mere witnesses of their time.
Maurizio Cattelan uses media language in an ingenious way to conceive works that remain in the minds of those who see them. His strength lies in the balance he maintains between irony and criticism, between jokes and tragedy. *Bidibidobidiboo*, which gives this exhibition its title, is a work I love enormously; it depicts a squirrel who has committed suicide. A tragicomic vision of everyday life emerges from this work. The work also contains a critical element which, Cattelan *docet*, should not be taken too seriously.

C.C.: In an interview of the mid-1990s, Tom Wolfe stated that there are many people prepared to spend large sums of money on works of art, but it must be officially approved art. People never buy what they like, insists Wolfe, in

in *start-up*, quindi a maggior rischio. Bisogna crederci. I miei collaboratori, è vero, sono tutti giovani, entusiasti, con una passione forte e un interesse profondo per l'arte contemporanea. Mi piace avere al mio fianco persone che contribuiscano in modo dinamico allo sviluppo della fondazione e che possano a loro volta crescere professionalmente.

C.C.: Ritornando a Cattelan. L'esasperazione mediatica che si è recentemente concentrata sull'agonia e sulla morte di papa Wojtyla non può non suggerirmi l'immagine del pontefice schiacciato dal masso della *Nona ora*. Una visione di sorprendente preveggenza, quasi un'eco di certi profetici scritti pasoliniani. Un artista deve precorrere la realtà del tempo che vive o semplicemente sentirla, criticarla e documentarla in diretta?

P.S.R.R.: L'arte è un modo di esprimersi. Per essere di qualità deve avere una sua precisione e deve essere in sincronia con il tempo che stiamo vivendo. Ci sono bravi artisti che hanno una tecnica impareggiabile, ma sono in ritardo sui tempi, e artisti geniali che li precorrono talmente che riusciamo a capirli soltanto quando sono morti. Gli artisti il cui messaggio può essere letto solo in un particolare momento storico non sono grandi artisti, sono solo meri testimoni della loro epoca.

Maurizio Cattelan utilizza il linguaggio mediatico in maniera geniale per concepire lavori che si fissano nella mente di chiunque li abbia visti. La sua forza è l'equilibrio che riesce a mantenere tra l'ironia e la critica, tra lo scherzo e la tragedia. Un'opera che amo molto, *Bidibidobidiboo*, che dà il titolo a questa rassegna, rappresenta uno scoiattolo che si suicida. Dall'opera emerge uno spaccato di vita quotidiana tragicomico. Al lavoro non manca una componente critica che, peraltro, Cattelan *docet*, non va presa troppo sul serio.

Nobuyoshi Araki e Patrizia Sandretto Re Rebaudengo, 2001

C.C.: In un'intervista della metà degli anni novanta, Tom Wolfe affermava che c'è tanta gente pronta a spendere grandi somme di denaro in opere d'arte, ma deve essere arte approvata ufficialmente. La gente non compra mai ciò che le piace, insisteva Wolfe in *The Painted Word*, e i quadri non sono quelli che vediamo ma quelli che i critici ci dicono di vedere. Mah. Una *vexata quaestio*! Tu che ne dici?

P.S.R.R.: Sicuramente nel mondo dell'arte, dove le informazioni circolano rapidamente, molti collezionisti sono influenzati dal successo di un artista. Ho cercato sempre di acquistare dei lavori nei quali credevo, non curandomi del fatto che un artista fosse o meno affermato. Le opere che compro sono spesso presenze con cui la mia famiglia e io viviamo. Non posso pensare di essere circondata da segni e oggetti che non amo. Per evitare di accogliere unicamente le suggestioni dei critici, mi sono avvicinata all'arte cercando di crearmi un personale senso critico, leggendo, guardando, viaggiando, parlando con gli artisti, i galleristi, i critici e, perché no, studiando. Ma soprattutto ho esercitato gli occhi. Vedere, vedere, vedere.

C.C.: Questa sorta di generale, ossessiva ed esclusiva attenzione al contemporaneo, così caratteristica del nostro tempo, si può forse spiegare quale ansia di intendere l'enorme complessità di un mondo "globale", limitandosi a conoscerlo quale esso è oggi? Non pensi che oggi si senta la mancanza di una doverosa prospettiva di storicizzazione, che si tenda a pattinare in superficie, senza tener conto delle radici?

P.S.R.R.: L'arte è una macchina molto complessa e la vera qualità di un artista emerge solo se inquadrata in una prospettiva storica. Il mondo dell'arte contemporanea sembra fagocitare gli artisti, elevandoli al successo per poi a volte dimenticarli. Il tutto nel giro di pochi anni. Ma la carriera di artisti davvero

The Painted Word, and the pictures are never those we see but those the critics tell us to see. Hmm. A *vexata quaestio*! What do you think?

P.S.R.R.: Certainly in the world of art, in which information circulates rapidly, many collectors are influenced by the success of an artist. I have always sought to buy works in which I believed, without bothering about whether an artist was well-established or not. The works I buy are often presences with which my family and I live. I cannot think of being surrounded by signs and objects I don't like. In order to avoid being influenced only by critics' suggestions, I have approached art by seeking to create my own critical judgement, reading, looking, travelling, speaking with artists, gallery-owners, critics and – why not? – studying. But above all I have exercised my eyes. Looking, looking, looking.

C.C.: Can this general, obsessive and exclusive attention to the contemporary world, so characteristic of our times, be explained perhaps by a wish to understand the enormous complexity of a "global" world, limiting ourselves to understanding how it is today? Don't you think that nowadays we feel the lack of a needful historical perspective, that we tend to gloss over things without taking the roots into account?

P.S.R.R.: Art is a complex machine and the true quality of an artist emerges only if set in a historical perspective. The world of contemporary art seems to engulf artists, lifting them to success and then abandoning them. All in the space of a few years. But the career of truly talented artists lasts over time. The names of Charles Ray, Paul McCarthy, Cindy Sherman, Annette Messager come to mind. Artists whose work is still as "alive" and interesting today, as it was when they first started working. Collections cannot help but confront the reality surrounding them and must depict the Zeitgeist, the spirit of the times. This is the difference between private collections and museums. Museums have to pursue the history of art, bearing witness to a broad development, while collections have a greater margin of freedom.

C.C.: Giuseppe Gabellone once said that to produce an exhibition it is not sufficient to want to show some works and put one next to the other. What does it take to produce a good exhibition?

P.S.R.R.: The courage to take risks. There are exhibitions that have success with the public but are not because of this complete from a critical and curatorial point of view, because their framework leaves no space for the desire to produce new works and present themes that may prove to be awkward and embarrassing. From the point of view of the visitor, good exhibitions are those that surprise, astonish and above all that convey a message. It is important that something sticks inside your mind after visiting an exhibition, a feeling, a question, an image, even just a fragment able to transform you and induce you to think.

C.C.: Is the image of the person who produces contemporary art today one you can identify with? Don't you feel that there is a sort of milieu, a world or society of insiders, the same people, the same faces that one sees at all exhibitions? Do you feel attuned to the people you meet at these designed occasions and locations?
In *The Painted Word*, Tom Wolfe produced a half-serious, half-facetious list of members of the art world he claimed determined the taste of modern art: about 10,000 individuals in the world. Don't you think that the true or supposed existence of this lobby of initiates might be a decidedly reductionist factor and that a sort of pneumatic elitist, blasé front is forming, which causes a difficult communication and impossible comparison with reality?

P.S.R.R.: The contemporary art world certainly is an elitist one. All the creative and cultural fields have a productive elite – in cinema, advertising, literature. In these cases, the audience's response is enormous; one need only think of Hollywood. Contemporary art has instead a limited public, but it is expanding more than one could have imagined just twenty years ago. Today, it has become

bravi dura nel tempo. Mi vengono in mente Charles Ray, Paul McCarthy, Cindy Sherman, Annette Messager, artisti il cui lavoro è ancora oggi "vivo" e interessante quanto lo era negli anni del loro esordio. Le collezioni non possono fare a meno di confrontarsi con la realtà che le circonda e debbono rappresentare lo *Zeitgeist*, lo spirito del tempo. Questa è anche la differenza fra le collezioni private e i musei. I musei devono fare la storia dell'arte, testimoniandone un'ampia progressione, mentre le collezioni hanno più margine di libertà.

C.C.: Giuseppe Gabellone ha detto che per fare una mostra non basta solo il desiderio di voler mostrare delle opere e metterle una accanto all'altra. Ma che cosa ci vuole per fare una buona mostra?

P.S.R.R.: Il coraggio di rischiare. Ci sono mostre che hanno successo di pubblico, ma non per questo risultano essere complete dal punto di vista critico e curatoriale, proprio perché nella loro texture non si intravede la volontà di proporre produzioni nuove e presentare temi magari scomodi e ingombranti. Dal punto di vista del visitatore, le buone mostre sono quelle che sorprendono, che stupiscono e soprattutto veicolano un messaggio. È importante che di una mostra ti rimanga dentro qualcosa, un'emozione, un interrogativo, un'immagine, anche solo un frammento capace di trasformarti e di indurti a pensare.

C.C.: Il modello della persona che fa oggi arte contemporanea è un modello a cui senti di aderire? Non ti sembra che esista una specie di *milieu*, di mondo o società di iniziati, quella stessa gente, i soliti noti che si incontrano alle mostre? Ti senti in sintonia con le persone che incontri nelle occasioni e nei luoghi canonici? In *The Painted Word*, il solito Tom Wolfe ha elencato tra il serio e il faceto, i membri del mondo dell'arte che riteneva determinino il gusto dell'arte moderna, circa diecimila individui nel mondo. Non pensi che l'esistenza vera o supposta di questa lobby di iniziati sia un fattore decisamente riduttivo e che si stia formando una sorta di pneumatica fronda elitista e *blasée* da cui emerga una difficoltà di comunicazione diretta e di confronto con la realtà?

P.S.R.R.: È sicuramente un mondo elitista quello dell'arte contemporanea. Tutti i campi creativi e culturali hanno un'élite produttiva, come accade per il cinema, la pubblicità, la letteratura. In questi casi il riscontro di *audience* è enorme, basti pensare all'universo Hollywood. L'arte contemporanea ha invece un pubblico limitato, ma si sta espandendo più di quanto si potesse auspicare soltanto vent'anni fa. Oggi è diventata trendy, una specie di must per un certo ambiente. Il mercato dell'arte ha segnato un autentico boom, attestandosi su cifre vertiginose. Sono contraria a un'idea di élite del mondo dell'arte. L'arte deve aprirsi a tutti e anche per questo è nata la fondazione. Dall'inizio non ho voluto tenere per me la collezione, ma condividerla. I messaggi dell'arte contemporanea parlano a tutti e non solo a pochi eletti, a un *milieu* di iniziati. La mia gioia è vedere come oggi molte persone comincino a collezionare. Quando nel '94 ho esposto opere di arte inglese in uno spazio industriale vicino a Torino, la gente veniva per curiosità, ma rimaneva davvero stupita e perplessa. Adesso sono sempre più numerose le persone che si interessano all'arte contemporanea. Alle inaugurazioni, in fondazione, ne affluiscono a migliaia.

C.C.: Eccoci all'immancabile domanda sciocca. Prova a far finta che non te l'abbia fatta, ma mi hanno quasi costretto a portela: ti sei mai innamorata di un artista?

P.S.R.R.: Se parliamo di seduzione mentale, ebbene sì, gli artisti della mia collezione li amo tutti.

C.C.: Vorrei un tuo commento su una dichiarazione di Karlheinz Stockhausen a proposito dell'attentato del World Trade Center: "È la più grande opera d'arte mai realizzata", sostenendo l'idea di un ritorno del tragico e persino di un capolavoro negletto, in negativo e per sottrazione, una sorta di miracolo laico, di prodigio alla rovescia.

P.S.R.R.: Karlheinz Stockhausen ha "peccato di tempismo" rilasciando questa dichiarazione a ridosso dell'attentato dell'11 settembre e dimostrando una perdita

trendy, a sort of "must have" in certain settings. The contemporary art market has registered a boom, with huge prices being paid.
I am against the idea of an elitist art. Art must be open to everyone and it is partly for this reason that the foundation was born. From the outset, my aim was not to keep the collection for myself, but to share it. The messages of contemporary art speak to all and not just to an elected few, to a milieu of insiders. It is a joy for me today to see how many people are starting to collect. When I exhibited British art in an industrial space near Turin in 1994, people came because of curiosity, but remained astonished and perplexed. Now there is an increasing number of people interested in contemporary art. Thousands come to the openings at the foundation.

C.C.: Which brings us to the inevitable silly question. Pretend I haven't asked you, but I was almost obliged: have you ever fallen in love with an artist?

P.S.R.R.: If we're speaking of mental seduction, then yes, I love all the artists in my collection.

C.C.: I would like you to comment Karlheinz Stockhausen's statement concerning the attack on the World Trade Center: "It's the greatest work of art ever made",

Premio Regione Piemonte, 2002.
Da sinistra / *From left:* Patrizia Sandretto
Re Rebaudengo, Franca Sozzani, Shirin Neshat

sustaining the idea of a return to tragedy, the idea of a neglected masterpiece, in negative or by subtraction, a sort of atheist miracle, a prodigy inside-out.

P.S.R.R.: Karlheinz Stockhausen "sinned in timing" by giving this declaration after the attacks of September 11th and demonstrating loss of control to provocations. If he means the terrorist attack as work of art per se, then this is censurable. If instead, he is referring to the image of the attack as a work of art, this is true. It is an image that has become an icon of our times, which summarizes a deep wound, our paradoxes, the fragility and contradictions we experience. We live in a society of media images in which everything is turned into a spectacle. We are going through a difficult historical moment, an era of conflicts, of lacerating shifts, of sudden metamorphoses. Many contemporary works seem to reflect this. Some works by Damien Hirst have managed to capture in a single image the relationship contemporary society has with death or with widespread hedonism. Other works by such artists as Jeff Wall or Andreas Gursky, instead, enclose within a single image contemporary life, appropriating media language to produce art.

C.C.: Collingwood in his *The Principles of Art* of 1938 wrote: "The true artist is a person who, struggling with the problem of expressing a certain emotion, declares: 'I want to make it clear'". What do you say to this?

P.S.R.R.: Artists manifest their emotions through their works, just as musicians translate them into music and writers into words. It is a need felt by all artists: to make their emotions emerge. This is a maieutic system that may be compared to giving childbirth. A "dragging out", an expulsion of sensations in order to observe them from the outside. Transferring them into images to reveal them to the world.

C.C.: Where do you buy the works you collect? What is the role of gallery owners?

P.S.R.R.: All the works present in my collection were bought from galleries because I believe their role to be fundamental. The art system is like a chain formed by many links, all equally important and necessary. Moreover, buying from a gallery provides a safeguard not just for the artist but also for the buyer.

di controllo sulle provocazioni. Se intende l'attentato terroristico in sé come opera d'arte, questo è condannabile. Se invece si riferisce all'immagine dell'attentato come opera d'arte, questo è vero. È un'immagine che è diventata un'icona del nostro tempo, che ne riassume una lacerazione profonda, i paradossi, la fragilità e le contraddizioni. Viviamo in una società mediatica dell'immagine in cui ogni cosa viene spettacolarizzata. Stiamo attraversando un momento storico difficile, un'epoca di conflitti, di passaggi brucianti, di improvvise metamorfosi. Tanti lavori contemporanei sembrano raccontarlo. Certe opere di Damien Hirst hanno saputo catturare in un'unica immagine il rapporto della società contemporanea con la morte o con l'edonismo dilagante. Lavori come quelli di Jeff Wall o di Andreas Gursky, invece, racchiudono in una sola immagine la vita contemporanea, appropriandosi del linguaggio mediatico per fare arte.

C.C.: Collingwood nel suo *The Principles of Art* del 1938 scriveva: "Il vero artista è una persona che, lottando con il problema di esprimere una certa emozione, afferma: 'Voglio renderla chiara'". Tu che ne dici?

P.S.R.R.: Gli artisti manifestano le proprie emozioni attraverso le opere, come i musicisti le traducono in musica e gli scrittori in parole. È una necessità di tutti gli artisti quella di far uscire le proprie emozioni allo scoperto. Una maieutica che si può paragonare a un parto. Un "tirar fuori", un espellere sensazioni per poi osservarle dall'esterno. Trasferirle in immagini per rivelarle al mondo.

C.C.: Dove acquisti le opere che collezioni? Qual è il ruolo del gallerista?

P.S.R.R.: Tutte le opere presenti nella mia collezione le ho comprate nelle gallerie, perché ritengo fondamentale il loro ruolo. Il sistema dell'arte è come una catena formata da tanti anelli, tutti ugualmente importanti e necessari. Inoltre l'acquisto in galleria tutela, oltre che gli artisti, anche gli acquirenti.

C.C.: Patrizia, sempre composta, raccolta, sei l'immagine di una borghesia schiva e riservata. Come ti collochi in questo mondo di esasperazioni, eccessivo e sempre più contaminato dal *glamour*?

P.S.R.R.: A dire il vero è allarmante questo eccesso di *glamour* divampato soprattutto intorno al mondo dell'arte. Sembra privarlo di spontaneità, di verità. Da parte mia, non amo eccedere, farmi notare, non amo gli orpelli e mi piace tutto ciò che è lineare, minimale, sobrio e rigoroso. Mi sento sempre me stessa, a mio agio negli ambienti più disparati. Nel mondo artistico come nei contesti più formali.

C.C.: Hai collezionato anche nemici in questi ultimi dieci anni?

P.S.R.R.: Forse sì, ma spero sia la collezione meno numerosa che posseggo.

C.C.: Scheletri nell'armadio?

P.S.R.R.: No. Solo tailleur e *costume jewellery*.

C.C.: *Regrets*?

P.S.R.R.: Non ho rimpianti. Cerco sempre di guardare avanti.

C.C.: Patrizia, always self-conscious and private, you're the image of a reserved, publicity-shy bourgeoisie. How do you place yourself in this world of extremes and excess, increasingly invaded by glamour?

P.S.R.R.: To tell you the truth, this excess of glamour which has appeared above all in the world of art is alarming. It seems to deprive it of spontaneity, of truth. On my part, I do not like excess, to be noticed; I don't like knicknacks but instead I like linear, minimal, sober and rigorous things. I am always myself, at ease in every kind of setting. In the art world as much as in the most formal contexts.

C.C.: Have you collected any enemies in these past ten years?

P.S.R.R.: Perhaps, but I hope this is the smallest collection I possess.

C.C.: Skeletons in the cupboard?

P.S.R.R.: No. Only suits and costume jewellery.

C.C.: Regrets?

P.S.R.R.: I have no regrets. I always try to look ahead.

Exit, 2002. Da sinistra / *From left*: Mimma e Patrizia Sandretto, Eugenio, Emilio e Agostino Re Rebaudengo, Dino Sandretto

Cesare Cunaccia è giornalista di arte e costume. Collabora regolarmente con testate italiane e straniere fra cui "Vogue Italia", "AD Italia", "AD Germania" e "Connaissance des Arts". Tra i volumi che ha pubblicato: *Giardini e parchi d'Italia*, *Venise imprévu* e, l'ultimo, *Ville e palazzi d'Italia*.

Cesare Cunaccia is an art and style journalist. He regularly writes for Italian and foreign magazines, including *Vogue Italia*, *AD Italia*, *AD Deutschland* and *Connaissance des Arts*. Among the books he has published: *Giardini e parchi d'Italia*, *Venise imprévu* and, his most recent, *Ville e palazzi d'Italia*.

FRANCESCO BONAMI BIDIBIDOBIDIBOO

CHE COSA È UNA COLLEZIONE? UNA PASSIONE, UNA FISSAZIONE, UN'OSSESSIONE, UN SINTOMO DI UNA MALATTIA MENTALE, UN INVESTIMENTO, UNA SPECULAZIONE, UNA MISSIONE? FORSE UNA CENTRIFUGA DI TUTTO QUESTO. E CHI È ALLORA UN COLLEZIONISTA? UN APPASSIONATO, FISSATO, MALATO, CON IL SENSO DEGLI AFFARI, UNO SPECULATORE, UN MISSIONARIO? SENZA DUBBIO NON UNA PERSONA NORMALE, SICURAMENTE UN INDIVIDUO CON UNA PARTICOLARE RELAZIONE CON IL TEMPO.

Che cosa è una collezione? Una passione, una fissazione, un'ossessione, un sintomo di una malattia mentale, un investimento, una speculazione, una missione? Forse una centrifuga di tutto questo. E chi è allora un collezionista? Un appassionato, fissato, malato, con il senso degli affari, uno speculatore, un missionario? Senza dubbio non una persona normale, sicuramente un individuo con una particolare relazione con il tempo. Collezionare significa raccogliere tracce, indizi, mai certezze. Non esistono collezioni perfette, definitive, complete. Una collezione per quanto ampia non potrà e non deve mai essere un'enciclopedia. L'enciclopedia non ha un'identità, è una raccolta di tutto quello che può appartenere a uno dei tanti campi del sapere. L'enciclopedia universale è la raccolta del sapere dell'umanità ma non è una collezione. Fra una raccolta e una collezione c'è una differenza fondamentale: la prima segue un metodo il più scientifico possibile, mentre la seconda si affida alla passione, all'intuito, all'imprevisto. Il collezionista cerca senza sapere dove e senza sapere quando potrà fermarsi. Chi raccoglie sa cosa vuole, ha già una griglia che deve riempire. Esistono raccolte complete e raccolte incomplete, perché si sa cosa manca. Un collezionista non sa mai davvero cosa gli manca. Il collezionista di arte contemporanea ha un compito più difficile di ogni altro tipo di collezionista: cerca nel futuro. Il futuro in teoria potrebbe non esistere. Il bravo collezionista non predice il futuro, lo intuisce. Il grande collezionista come il grande gallerista non inventa, rischia. Ci sono collezionisti che rischiano tutta la vita, sono quelli che hanno le migliori collezioni. Ci sono collezionisti che dopo aver rischiato e vinto, come i giocatori alla roulette, cominciano a credere di aver capito il gioco, s'illudono di poter inventare il futuro, allora di solito perdono, le loro collezioni hanno un fantastico inizio e una patetica fine. Le grandi collezioni sono una questione di visione non di gusto. Per questo il collezionista che ha una visione e poi ne ha un'altra e poi un'altra ancora difficilmente sbaglia e, se sbaglia, l'identità della sua collezione si rafforza. Il collezionista che non sbaglia è solo un amministratore di oggetti. Quelli che pensano che le proprie visioni possano essere trasformate in profezie finiscono con collezionare mediocri opere d'arte. Il bravo collezionista accetta la trasformazione dei linguaggi, non è obbligato a seguirla ma deve accettare che l'arte è il risultato di un contesto sociale, storico e creativo, non

WHAT IS A COLLECTION? A PASSION, A FIXATION, AN OBSESSION, A SYMPTOM OF A MENTAL ILLNESS, AN INVESTMENT, A SPECULATION, A MISSION? PERHAPS A WHIPPED-UP BLEND OF ALL OF THESE. SO WHAT IS A COLLECTOR? AN ENTHUSIAST, OBSESSIVE, SICK PERSON WITH A SENSE FOR BUSINESS, A SPECULATOR, A MISSIONARY? WITHOUT DOUBT, HE OR SHE IS NOT A NORMAL PERSON, AND EQUALLY CERTAINLY, HE IS AN INDIVIDUAL WITH A SPECIAL RELATIONSHIP WITH TIME.

Collecting means gathering traces, clues, never certainties. There are no perfect, definitive, complete collections. However large a collection may be, it cannot and must not ever be an encyclopaedia. An encyclopaedia has no identity; it is a collection of everything that can belong to one of the many fields of knowledge. The universal encyclopaedia is the gathering of knowledge of humanity but it is not a collection. There is a fundamental difference between a compilation or accumulation and a collection: the first follows the most scientific method possible,

Da sinistra / From left: Claudio Silvestrin, Patrizia Sandretto Re Rebaudengo, Francesco Bonami, 2001

while the second depends upon passion, intuition, the unexpected. The collector seeks without knowing where and without knowing when he will be able to stop. Someone who compiles knows what he wants; he already has a framework to flesh out. There are complete compilations and incomplete compilations, because it is known what is missing. Collectors never know what they are really lacking. A contemporary art collector has a harder task than any other type of collector: he seeks in the future. The future could in theory not exist. The skilled collector does not predict the future; he senses it. The great collector, like a great gallery owner, does not invent; he risks. There are collectors that risk throughout their lives, and these are those with the finest collections. There are collectors who, after having risked and won, like gamblers, begin to think they understand the game and deceive

appare nel nulla. Ci sono epoche sfortunate ed epoche d'oro, una collezione deve accettare entrambe. Per questo l'errore è fondamentale per un collezionista. Oggi purtroppo esiste una pressione economica molto forte che ha sviluppato nel collezionismo il timore malato dello sbaglio. La paura mangia l'anima, diceva un film del regista tedesco Fassbinder, e non c'è collezione peggiore di una costruita senz'anima e sulla paura del giudizio degli altri. La paura di acquisire un'opera d'arte sbagliata non è solo una paura dei nostri tempi. La *Grande Jatte* del pittore francese Georges Seurat fu quasi rifiutata dall'Art Institute di Chicago, i collezionisti che volevano regalarla dovettero minacciare il museo di ritirare le loro donazioni annuali se non avesse accettato nella collezione questo quadro. A quei tempi il museo riteneva che il quadro di Seurat fosse un'opera non interessante e minore, destinata a scomparire con il passare della moda della pittura francese di fine Ottocento. Oggi la *Grande Jatte* è il quadro simbolo del museo, l'opera che tutti, anche i più ignoranti di arte, vogliono vedere, un'immagine riprodotta in mille variazioni, su magliette, tazze, cartoline ecc. ecc. che frutta al museo incassi considerevoli. Quello che sembrava un errore un secolo fa, oggi è diventato un colpo di fortuna, una pietra miliare del museo. Se si fosse presa la decisione che veniva considerata giusta al momento della donazione, se si fosse ceduto alla paura di commettere un colossale errore, oggi una delle collezioni più importanti del mondo avrebbe un piccolo buco nero. Fortuna, errori e coraggio sono indispensabili per un collezionista. Nello scegliere un'opera si devono e possono ascoltare molte voci, ma alla fine è la voce dell'intuito che fa la differenza. Sempre più spesso si sente la domanda "ma ce la farà?" riferita a qualche giovane artista; è una domanda legittima ma preoccupante. È impossibile dare una risposta, è impossibile costruire una mostra ponendosi questa domanda, è impossibile fare una collezione con questo tipo di ansia. Ogni collezionista ha le sue ansie, i propri timori, le proprie antipatie, chi sa vincerli più spesso ha più opportunità di ritrovarsi con una collezione speciale, unica, particolare, che non vuol dire né perfetta, né la migliore ma senza dubbio per uno spettatore la più stimolante. La collezione di Patrizia Sandretto Re Rebaudengo non è né la migliore, né perfetta, né libera da vari tipi di ansia, ma è il frutto di una passione non lineare e per questo misteriosa e sicuramente stimolante. La relazione fra le opere non è prevedibile e si collega a una visione e a desideri abbastanza rari in Italia, ovvero il bisogno di dividere con un pubblico più vasto che gli addetti ai lavori questa necessità di raccontare attraverso le opere d'arte un presente e immaginare un ipotetico futuro. La scelta di assegnare a questo libro e a questa mostra - anche se è difficile da credersi - il titolo di un lavoro di uno degli artisti più famosi nel mondo e senza dubbio, al momento, il più famoso in Italia, non dipende da questa valutazione. Il motivo della scelta è legato alla natura del lavoro, al suo significato e alla particolarità del titolo. Che sia di Maurizio Cattelan è veramente marginale. Anche se è molto difficile separare l'autore dall'opera, proviamo per un attimo a fare questo sforzo. L'immagine dello scoiattolo suicida in una misera cucina riporta all'idea che il fallimento è parte del gioco, è parte del gioco della vita, è parte del gioco dell'arte, è parte del gioco del collezionista, è parte del gioco del curatore. Fallire è necessario, o almeno avere presente sempre che il fallimento non è un'anomalia della nostra esistenza ma un elemento fondamentale. Si muore, e questo, da un certo punto di vista e secondo alcune teorie, può essere considerato un fallimento. C'è chi non accetta di vivere con il finale già scritto e se ne organizza uno per conto suo. Lo fa lo scoiattolino. Non c'interessa sapere perché lo fa. Quando in una storia non c'interessa sapere i motivi del protagonista, la storia funziona perché la nostra attenzione non è distratta dal dettaglio ma dalla forza simbolica della narrazione. Questo piccolissimo angolo di animalità domestica funziona, perché ci dice qualcosa di molto importante senza arroganza o supponenza. Un'immagine che può farci dimenticare il suo autore, che ha la forza di commuoverci, come nel caso della giovanissima visitatrice nella galleria di Londra dove io vidi questo lavoro. Alla mia domanda del perché questo piccolo patetico teatrino le piacesse tanto mi aveva risposto che le comunicava una profonda tenerezza. Un'opera d'arte contemporanea che ha la capacità di sostenere l'anonimato del suo autore e tuttavia è in grado di comunicare un sentimento profondo, riassume ciò che l'arte avrebbe sempre il compito di fare. Sarebbe ingenuo affermare che questa collezione si è sempre fatta guidare da ciò che l'arte era capace di comunicare senza mai considerare il valore o il successo di

themselves into thinking they can invent the future, so they usually lose; their collections have a fantastic beginning and a pathetic ending. Great collections are a question of vision, not taste. For this reason, a collector who has one vision and then another and then yet another is unlikely to make a mistake and, even if he does, the identity of his collection is strengthened. The collector who does not make mistakes is merely an administrator of objects. Those who believe that their personal visions can be transformed into prophecies end up by collecting mediocre works of art. The best collectors accept the transformation of the languages, they are not obliged to follow them but they must accept that art is the result of a social, historical and creative context; it does not appear out of nowhere. There are unhappy periods and golden periods, and a collection must accept both. For this reason, mistakes and errors are fundamental aspects for a collector. Nowadays, unfortunately, there is a tremendous economic pressure for collection and in collecting. This pressure has brought about the anxiety of making mistakes, the fear of errors. Fear gnaws at the soul, stated a film by German film director Fassbinder, and there is no worse collection than one built without soul and upon the fear of outside judgement. The fear of buying the wrong work of art is not just a fear of our times. Georges Seurat's *Grande Jatte* was almost rejected by the Chicago Art Institute; the collectors who wanted to donate it had to threaten the museum with the withdrawal of their annual donations if it refused to accept this picture into its collections. In those days, the museum deemed that Seurat's painting was an uninteresting, minor work, destined to disappear with the passing of the fashion for late 19th-century French painting. Today, the *Grande Jatte* is the museum's symbol, the one work that everyone, even those who know nothing about art, want to see. Its image has been reproduced in a thousand variants, on t-shirts, cups, postcards, etc., etc., and constitutes a sizeable source of revenue for the museum. That which seemed an error a century ago has today become a piece of luck, a keystone for the museum. If the decision to reject the painting, considered correct at the time, had

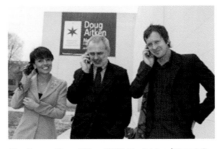

New Ocean - Doug Aitken, 2003. Da sinistra / *From left*: Patrizia Sandretto Re Rebaudengo, Francesco Bonami, Doug Aitken

actually been taken, if the museum had given way to the fear of making a colossal mistake, today one of the most important collections in the world would have a little black hole at its heart. Luck, errors and courage are indispensable for a collector. In choosing a work of art, one must and can listen to many voices, but in the end it is the voice of intuition that makes the difference. One increasingly commonly hears the question "Will he make it?" referred to some young artist; this is a legitimate but worrying question. It is impossible to answer, impossible to form an exhibition asking this question, impossible to create a collection with this type of anxiety. Every collector has his own worries, fears, likes and dislikes; he who conquers them most frequently has a greater opportunity to find he has created a special, unique or particular collection, which does not mean either to be perfect or best, but certainly for the viewer it does mean to be the most stimulating. The collection of Patrizia Sandretto Re Rebaudengo is neither the best, nor is it perfect, nor free of various kinds of worries, but it is the fruit of a non-linear passion and for this reason mysterious and quite clearly stimulating. The relationship between works is never predictable and is linked to a vision and to desires that are fairly rare in Italy, namely the urge to share with a broader public, than just art insiders. This need to recount the present and imagine a hypothetical future through works of art. The decision to give to this book and this exhibition - although it might be difficult to believe - the title of a work of one of the most famous artists in the world and without a doubt the most famous in Italy today, does not depend upon this evaluation. The reason for this decision is linked to the nature of the work, its significance and the unusual nature of the title. That it be by Maurizio Cattelan really is beside the point. Although it is very difficult to separate the artist from the work, let us try to make this effort for a moment. The image of the suicidal squirrel in a poor kitchen suggests the idea that failure is part of the game, part of the game of life, part of the game of art, part of the game of the collector, part of the game of the curator. Failure is necessary, or at least being

un artista, ma sicuramente non poche delle opere acquisite sono arrivate per la loro capacità di mostrare sia una forza innovativa che una forza emotiva autonome.

Il titolo *Bidibidobidiboo* è una distorsione della frase che nella *Cenerentola* di Walt Disney la fata Smemorina pronuncia per far sì che la sua magia trasformatrice di topi in cavalli, zucche in carrozze e stracci in un vestito da ballo, abbia successo. La memoria fa parte delle qualità di un collezionista, ma che tipo di memoria può avere un collezionista contemporaneo? Il collezionista è allora un po' come la fata

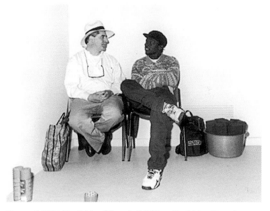

Campo 6, 1996. Da sinistra / *From left*: William Kentridge, Pascale Marthine Tayou

Smemorina, davanti a un'opera d'arte pronuncia nella sua testa la parola magica, immaginando che quello che ha davanti potrà trasformarsi un giorno da semplice opera d'arte senza un destino chiaro, in un punto di riferimento importante se non addirittura storico nel flusso della storia dell'arte. L'incantesimo a volte riesce e a volte no, certe cose rimangono zucca. Lo scoiattolino avrebbe

potuto rimanere scoiattolino, ma la magia ha funzionato ed è diventato qualcosa d'altro. Come la fata di Cenerentola, anche il collezionista ha un problema di memoria e a volte non ricorda la parola magica, ci mette un po', si agita e va in panico. Dimenticando la parola magica c'è il rischio che uno ricorra a trucchi, che si affidi alle mode, alle chimere del mercato, alla fatale tentazione della speculazione. *Bidibidobidiboo*, e le tentazioni scompaiono. La grande collezione è un incantesimo che non finisce più, allo scoccare della mezzanotte rimane magia. La magia del collezionista è quella di aver creduto nelle proprie parole, di averle ricordate al momento giusto. Dieci anni sono tanti o pochi per una collezione? La mezzanotte deve ancora arrivare o è già scoccata? L'augurio è che sia già scoccata, che la scarpa di cristallo sia rimasta di cristallo. Ma il bello di una collezione di arte contemporanea è anche questa sua indefinita durata, questa capacità di essere una materia organica con una vita propria che può continuare a trasformarsi. Il momento di essere storia non è ancora arrivato. Esiste però una storia interiore, la storia di ogni lavoro, del rapporto che il collezionista ha con i lavori, la storia degli spazi che queste opere hanno attraversato, delle altre storie che insieme o separatamente hanno raccontato. La collezione Sandretto Re Rebaudengo è una lingua, con le sue parole, le opere, e ogni mostra che queste opere compongono è un racconto con inizi e fini diversi. Mentre altre collezioni preferiscono narrare una storia unica e ripeterla, la collezione Sandretto ha preferito ogni volta inventare con le parole che ha, tante storie, con tanti titoli, e quando necessario inventando parole nuove. I nomi degli artisti, i loro lavori, sono diventati personaggi di una mitologia privata e personale che però ha sentito la necessità di essere divisa su un palcoscenico aperto, la Fondazione Sandretto Re Rebaudengo. In questo desiderio di aprirsi, la collezione accetta il rischio di un giudizio e di una critica ma anche l'esilarante piacere non solo di godersi le proprie ossessioni ma di aprire un dialogo con la curiosità e le ossessioni degli altri, mostrandosi a un pubblico che ignora le cause di quella patologia chiamata collezionismo, ma che, affascinato da quello che vede - le opere, le idee, ovvero i sintomi - ne condivide la profonda necessità.

aware that failure is not an anomalous part of our existence but a fundamental part of it, is. We die and this, from a certain point of view and according to some theories, may be considered a failure. There are those who do not accept living knowing that the final act has already been written, and so organize a different one themselves. The squirrel does. We are not interested in knowing why it does so. When in a story we are not interested in knowing the protagonist's motives, the story works because our attention is not distracted by detail but by the symbolic strength of the narrative. This tiny corner of domestic animality works because it tells us something important without arrogance or presumption about life and ourselves. An image can make us forget its creator, and has the capacity to move us, as in the case of the young visitor to the London gallery where I saw, for the first time, this work. Upon my asking why she liked this tiny, pathetic little theatre, she replied that it filled her with fondness. A contemporary work of art that has the capacity to sustain the anonymity of its creator but is also able to communicate a profound sentiment summarizes that which art should always set out to do. It would be disingenuous to state that this collection has always been guided by what art was able to communicate without ever considering the value or success of an artist, but certainly many of the works purchased have arrived thanks to their ability to reveal both an innovative and an autonomous emotive force. The title, *Bidibidobidiboo*, is a distortion of the phrase spoken by the fairy in Walt Disney's *Cinderella* to ensure that her magic, transforming mice into horses, pumpkins into carriages and rags into ball-gowns, is successful. Memory is one of a collector's qualities, but what type of memory can a contemporary collector have? The collector is thus a little like the fairy in Disney's *Cinderella*: before a work of art, he pronounces the magic word in his head, imagining that the work in front of him may one day transform itself from simple work of art without a clear destiny into an important or indeed fundamental reference point in the history of art. Sometimes the spell works and sometimes not; some things remain a pumpkin. The squirrel could have remained a squirrel but the magic worked and it has become something else. As with the fairy, so the collector has a problem with memory and at times cannot remember the magic word. He tries, becomes agitated and panics. Forgetting the magic word, there is the risk of resorting to tricks, trusting to fashion, market chimeras, the fatal temptation of speculation. *Bidibidobidiboo* and the temptations vanish. A great collection is a spell that never ends. When the clock strikes midnight, the magic remains. The collector's magic is that of having believed in his own words, in having remembered them at the right moment. Are thirteen years many or few for a collection? Has midnight yet to strike or has it already struck? The wish is that it has already struck and that the crystal shoe has remained crystal. But the beauty of a contemporary art collection is

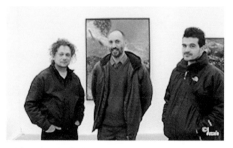

Totò nudo e La fusione della campana, 2005. Da sinistra / *From left*: Diego Perrone, Stefano Arienti, Giuseppe Gabellone

also this undefined duration, this ability to be an organic matter with a life of its own that can continue to transform itself. The moment of history has not yet arrived. However, there is an inner history, the story of every work, of the relationship the collector has with the works, the history of the spaces these works have crossed, other histories that they have singly or jointly told. The Sandretto Re Rebaudengo collection is a language,

with its own words - the works - and every exhibition these works form is a tale with different beginnings and ends. While other collections prefer to recount a single story and repeat it, the Sandretto Re Rebaudengo collection has opted instead to invent many stories with the words it has, with many titles, and sometimes inventing new words. The names of the artists, their works, have become the characters in a private and personal mythology that has felt the need to be shared on an open stage, the Fondazione Sandretto Re Rebaudengo. In this desire to open itself, the collection accepts the risk of being judged and criticized, but also the exhilarating pleasure not only of enjoying its own obsessions but also of starting a dialogue with the curiosities and obsessions of others, showing itself to a public that is unaware of the causes of this pathology called collecting but which, fascinated by what it sees - the works and ideas, or symptoms - shares the profound need for them.

WORKS

FROM COLLEZIONE
SANDRETTO RE REBAUDENGO

L'ordine delle immagini segue la cronologia della collezione / The order of the images follows the chronology of the collection

Tony Cragg, *European Culture Myth, Annunciation*, 1984, cm 300 x 180, installazione su parete, frammenti in plastica / *wall installation, fragments in plastic*

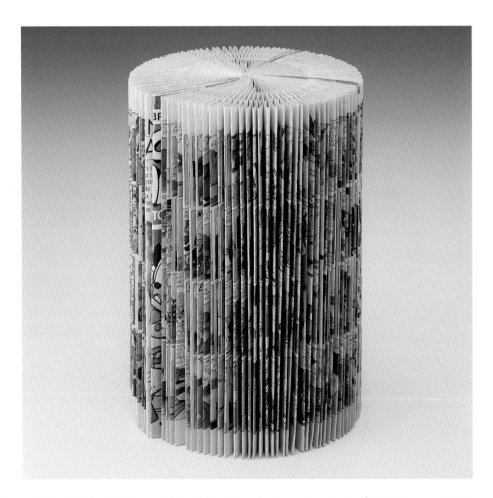

Stefano Arienti, *Senza titolo (Turbine)*, 1988, cm 24,5 x 21,5 x 28, carta stampata piegata / *printed paper folded*

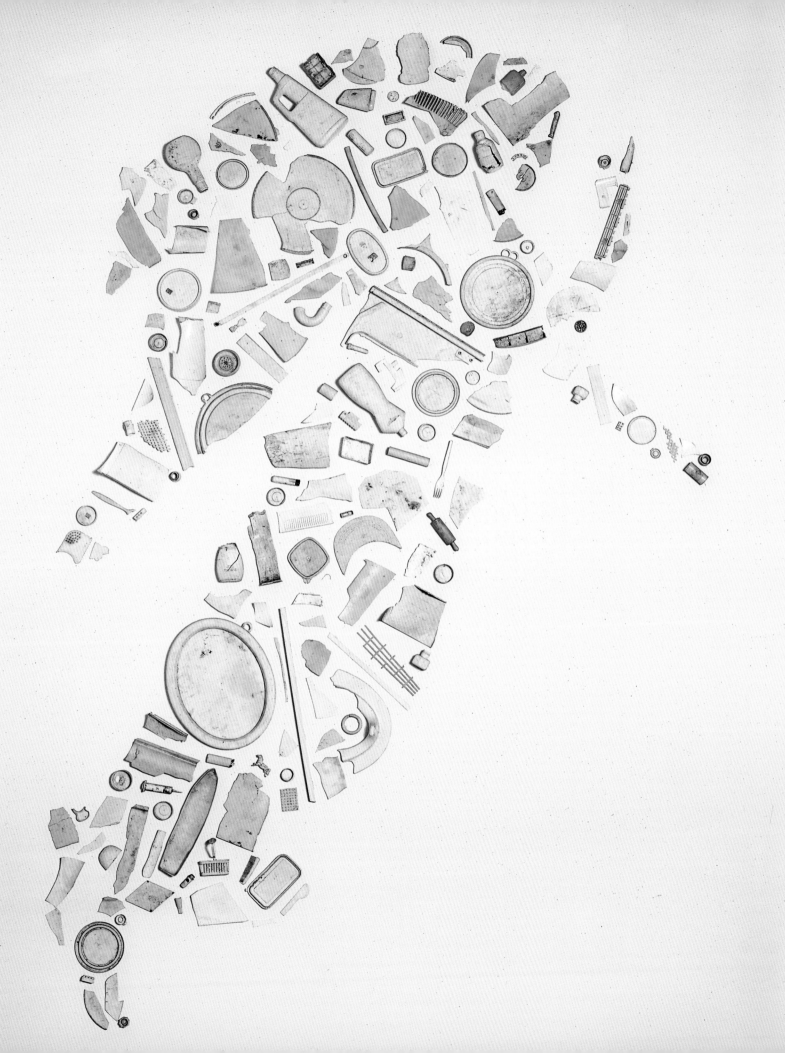

Gaylen Gerber, *Untitled no. 775*, 1991, cm 96 x 96, olio su tela / *oil on canvas*

Gaylen Gerber, *Untitled no. 906*, 1991, cm 96 x 96, olio su tela / *oil on canvas*

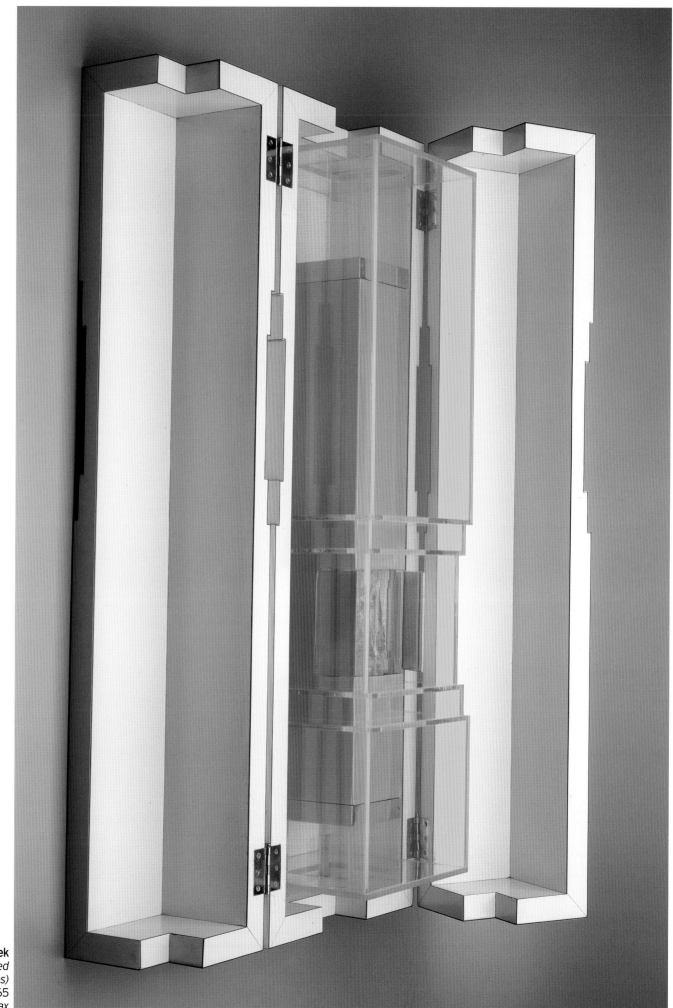

Paul Thek
Untitled
(Technological Reliquaries Series)
1965, cm 99 x 27 x 65
metallo, formica, cera /*metal, formica, wax*

'Steps', Court Building, New York City Dan Graham 1966

Dan Graham, *Steps, Court Building, New York City*, 1966, cm 34 x 28, stampa fotografica b/n / *black & white photographic print*

Robert Smithson, *New Jersey, New York*, 1967, cm 83,7 x 77,6, mixed media su carta / *mixed media on paper*

Anish Kapoor, *Blood Stone*, 1988, cm 211 x 83,8 x 61, cm 76,2 x 101,6, due elementi, pietra calcarea e pigmento / *two elements, limestone and pigment*

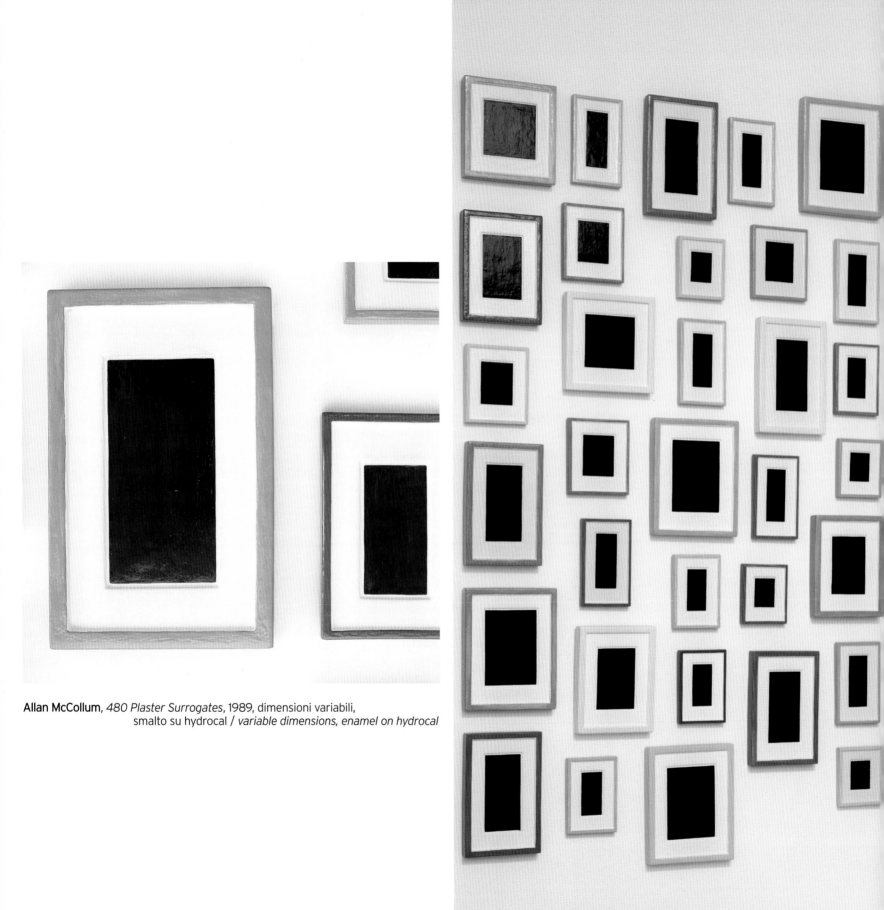

Allan McCollum, *480 Plaster Surrogates*, 1989, dimensioni variabili, smalto su hydrocal / *variable dimensions, enamel on hydrocal*

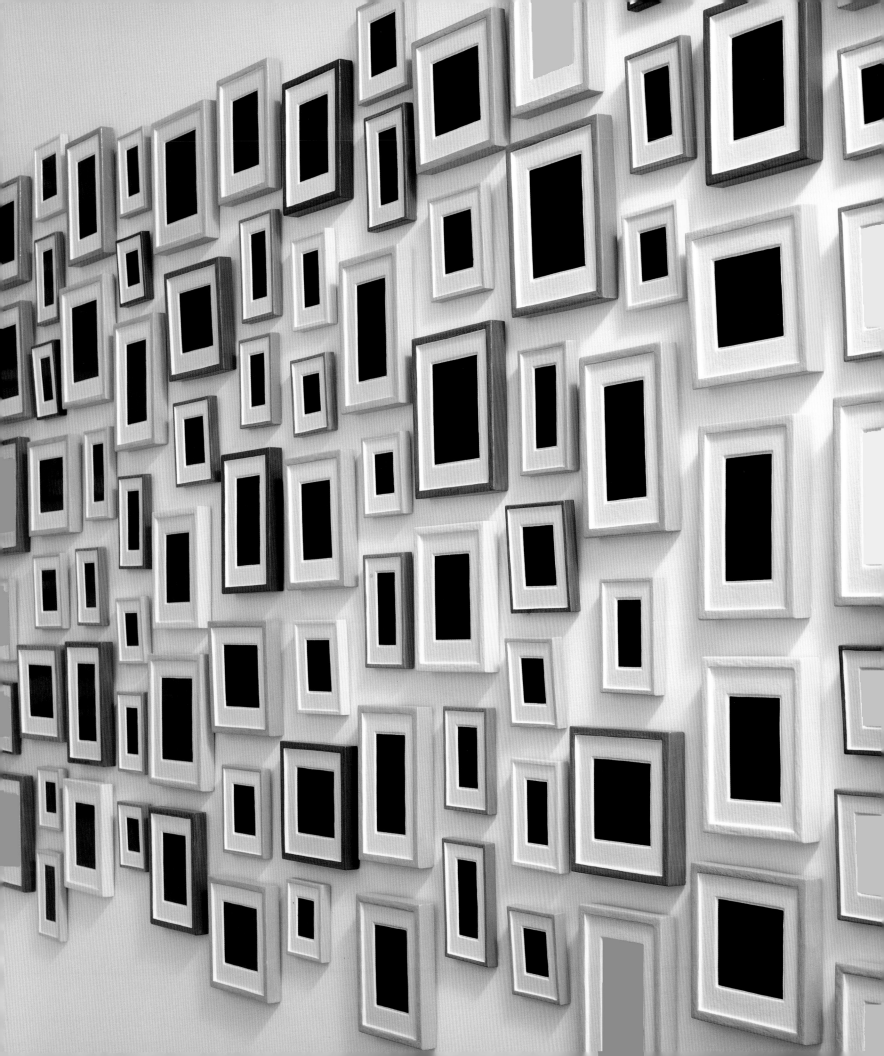

Mario Airò, *Lightning Room*, 1992, dimensioni variabili, installazione, rami d'albero, flash elettronici, timer
variable dimensions, installation, tree branches, electronic flashes, timer

✱032

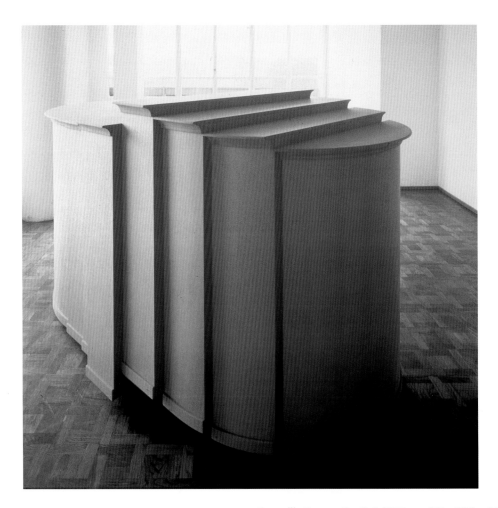

Grenville Davey, *Capital*, 1992, cm 127 x 230 x 155, medium density

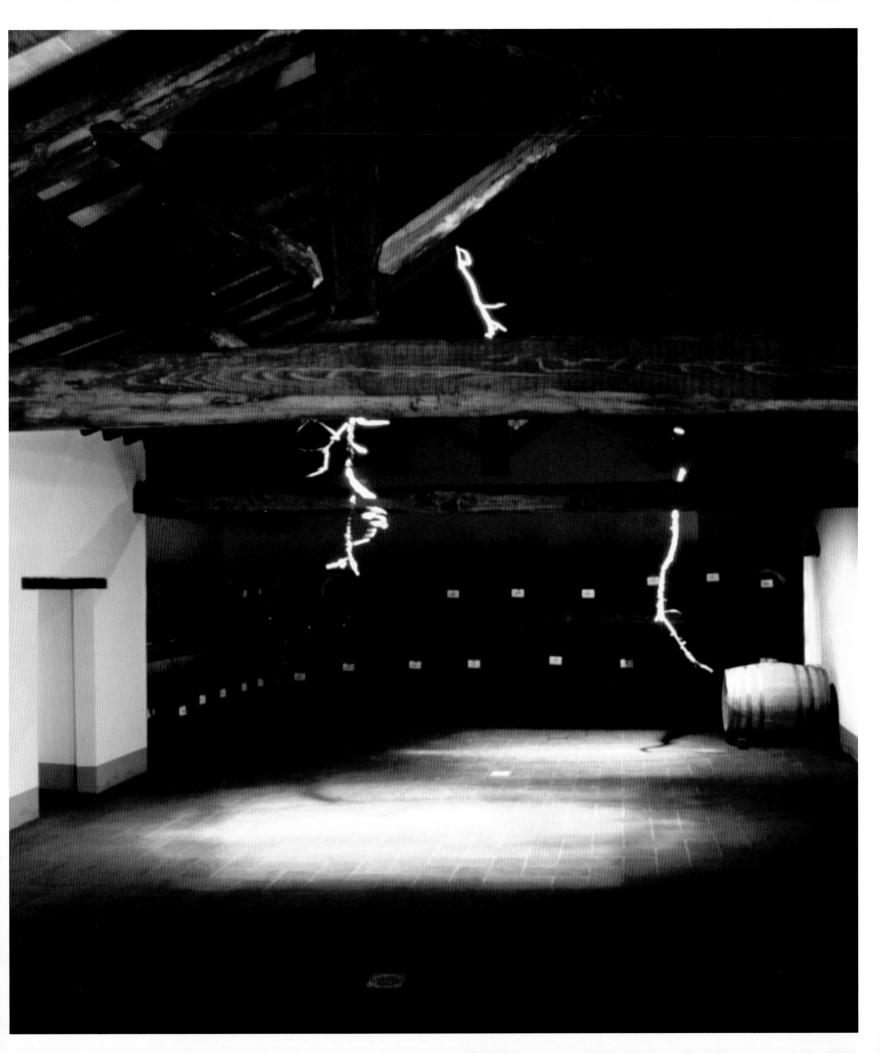

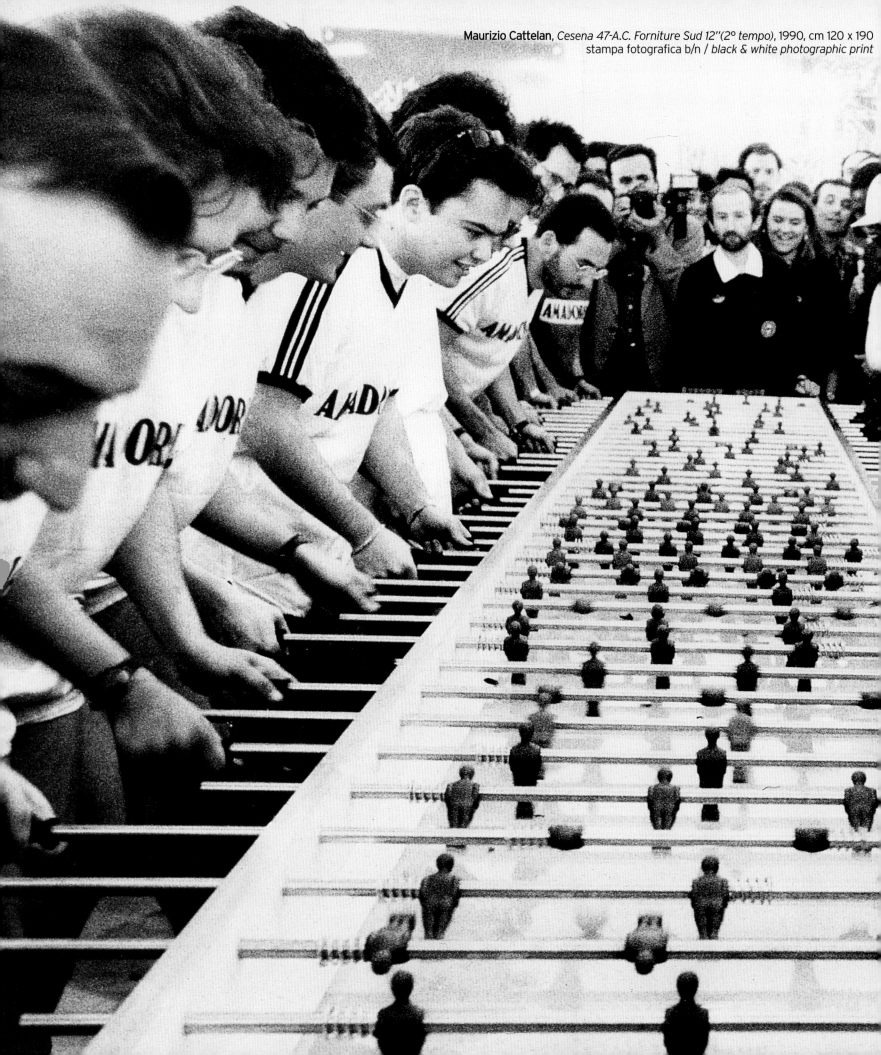

Maurizio Cattelan, *Cesena 47-A.C. Forniture Sud 12"(2° tempo)*, 1990, cm 120 x 190
stampa fotografica b/n / *black & white photographic print*

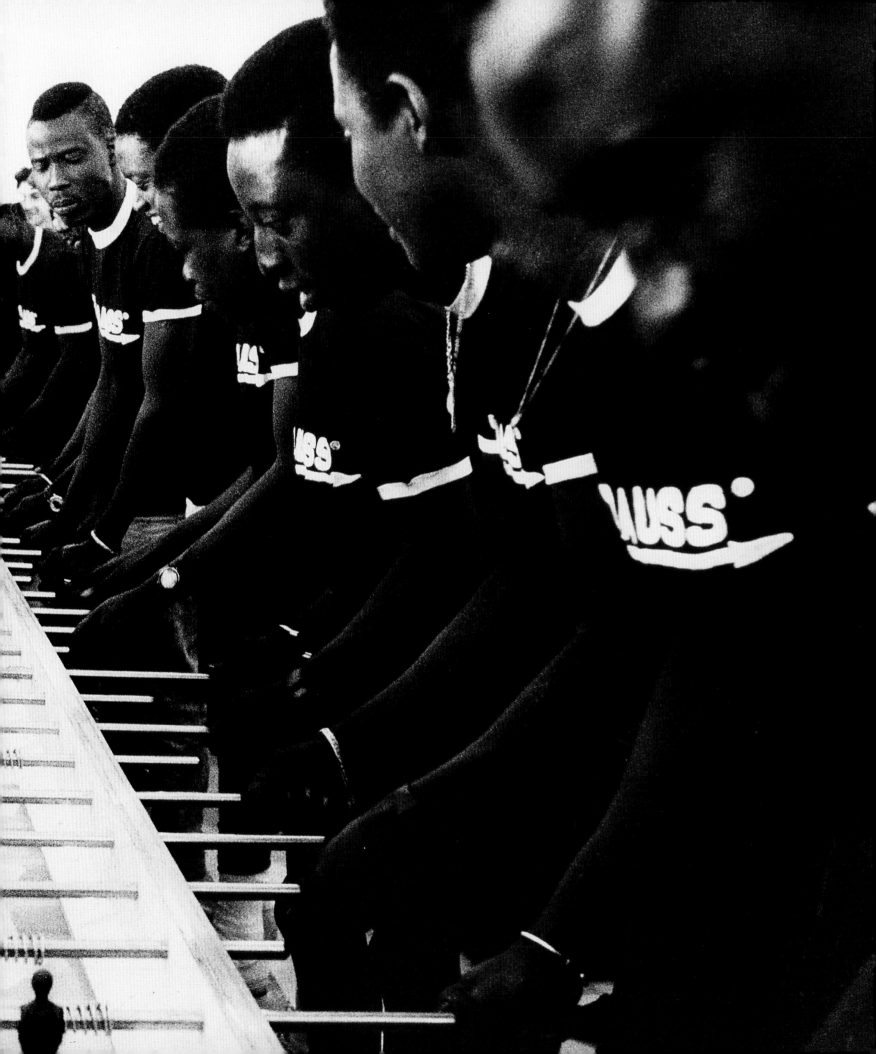

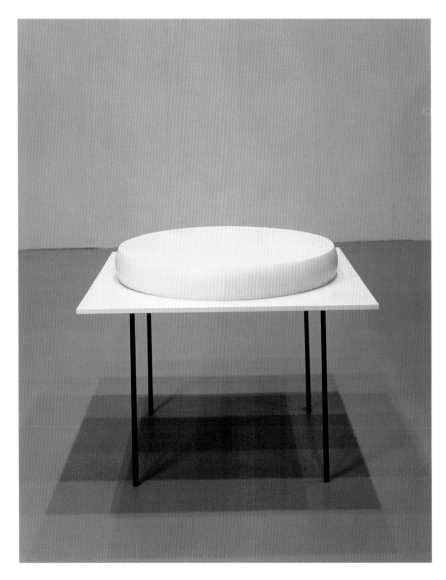

Katharina Fritsch, *Tisch mit Käse. 2*, 1981, cm 75 x 120 x 120 (Ø cm 160), scultura in silicone, acciaio, compensato /*sculpture in silicone, steel, plywood*

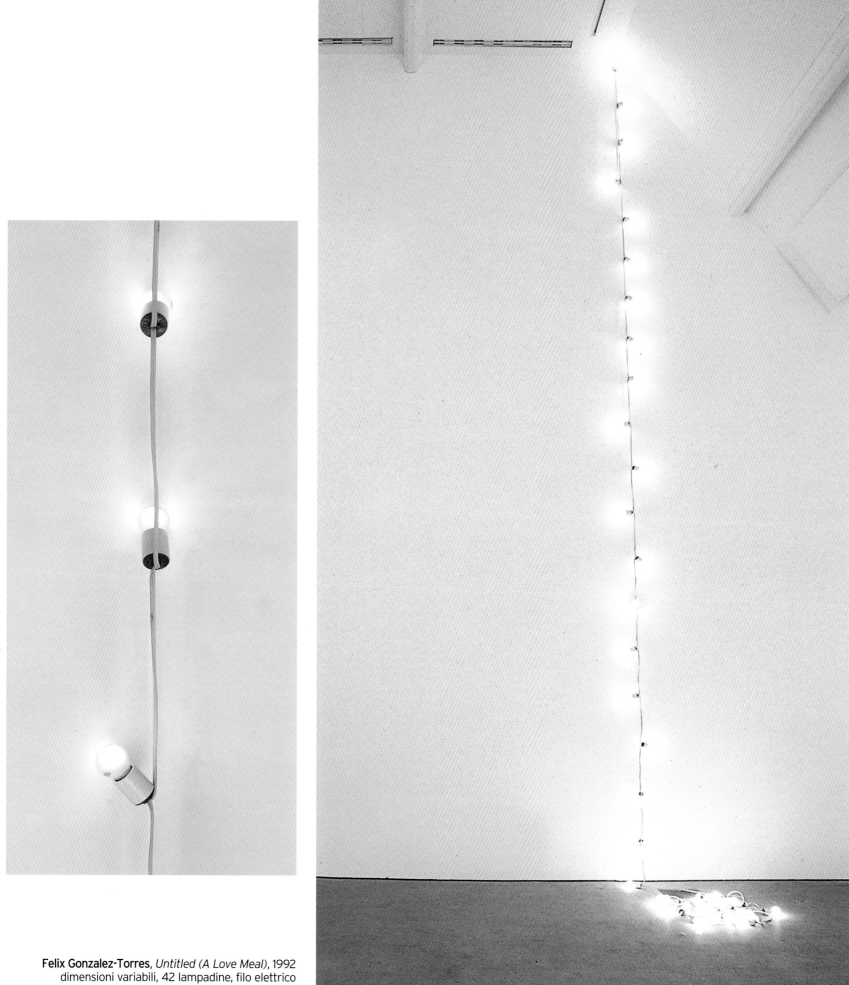

Felix Gonzalez-Torres, *Untitled (A Love Meal)*, 1992
dimensioni variabili, 42 lampadine, filo elettrico
variable dimensions, 42 light bulbs, electric wire

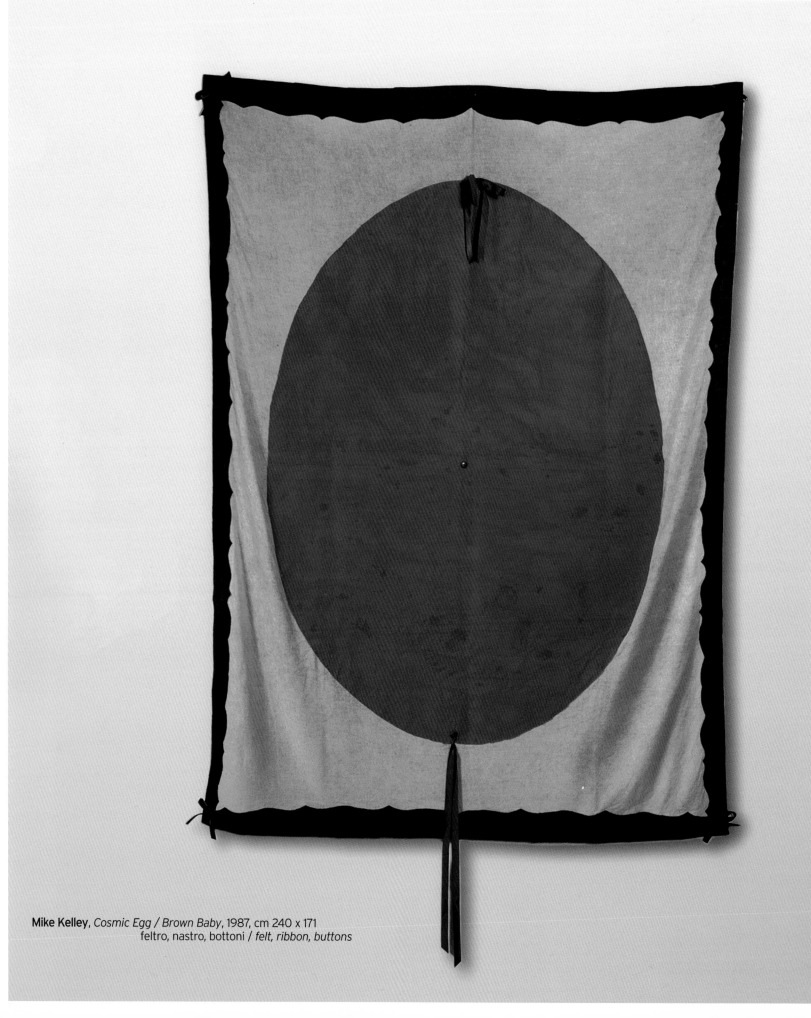

Mike Kelley, *Cosmic Egg / Brown Baby*, 1987, cm 240 x 171
feltro, nastro, bottoni / *felt, ribbon, buttons*

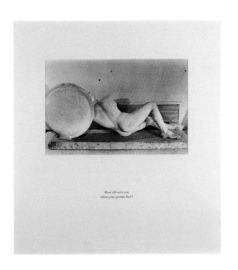

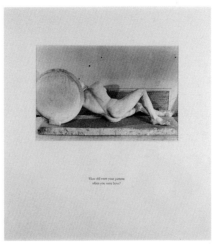

Louise Lawler, *As of Yet Untitled*, 1984, cm 48 x 45,6 cad./*each*
4 stampe fotografiche b/n / *4 black & white photographic prints*

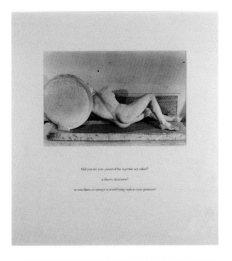

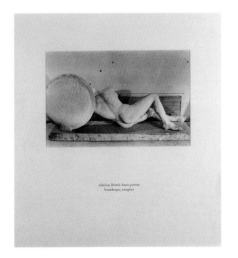

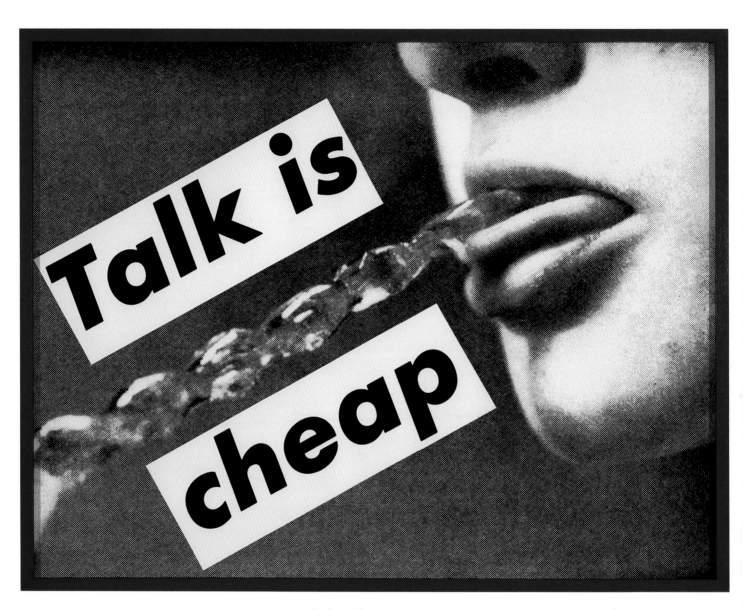

Barbara Kruger, *Talk Is Cheap*, 1993, cm 121 x 154, serigrafia / *serigraph*

Karen Kilimnik, *Fountain of Youth (Cleanliness is Next to Godliness)*, 1992, dimensioni variabili, mixed media / *variable dimensions*

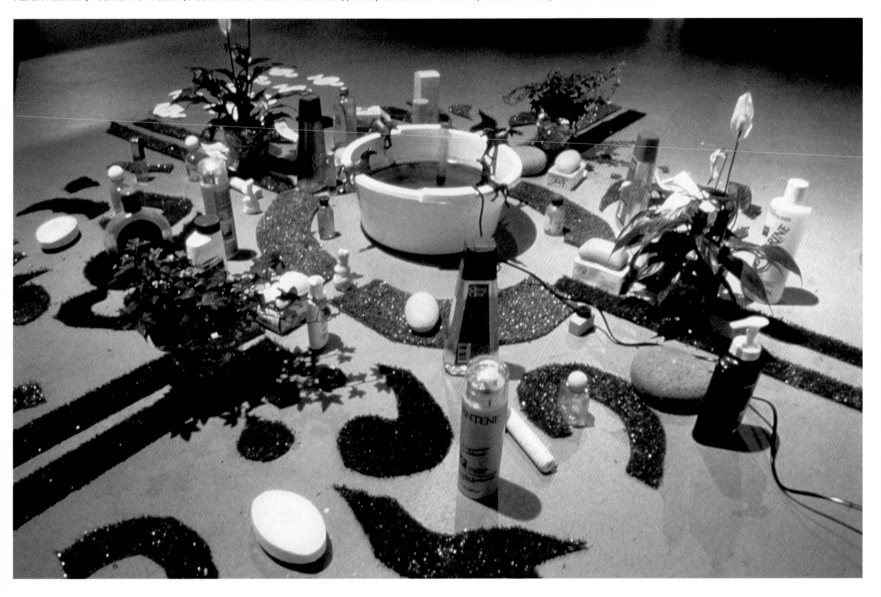

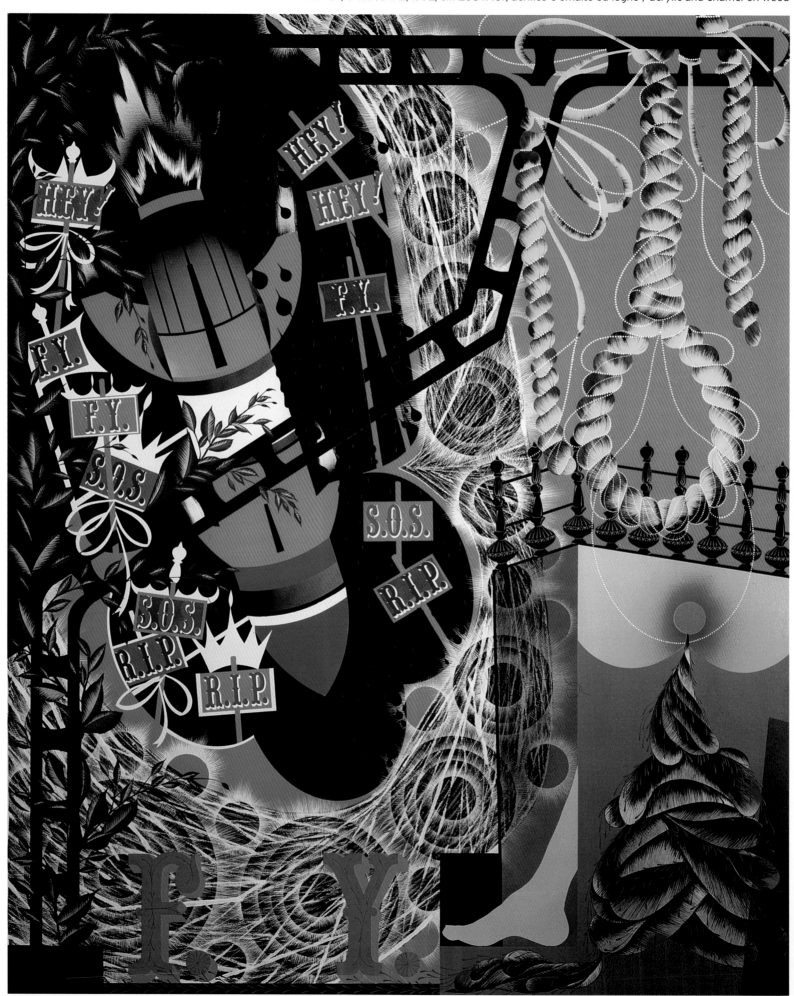

Cady Noland, *Corral Gates*, 1989, cm 60 x 220, in due parti, installazione, metallo e cuoio / *in two parts, installation, metal and leather*

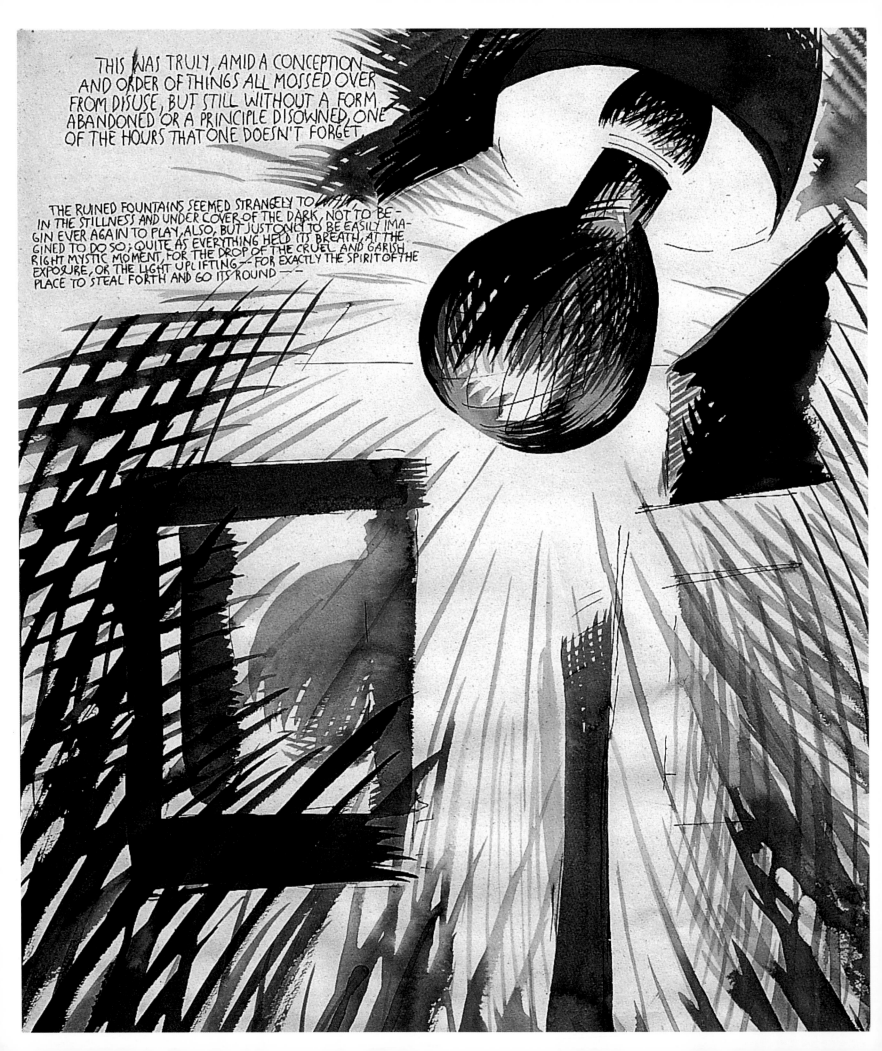

THIS WAS TRULY, AMID A CONCEPTION
AND ORDER OF THINGS ALL MOSSED OVER
FROM DISUSE, BUT STILL WITHOUT A FORM
ABANDONED OR A PRINCIPLE DISOWNED, ONE
OF THE HOURS THAT ONE DOESN'T FORGET.

THE RUINED FOUNTAINS SEEMED STRANGELY TO WAIT,
IN THE STILLNESS AND UNDER COVER OF THE DARK, NOT TO BE-
GIN EVER AGAIN TO PLAY, ALSO, BUT JUST ONLY TO BE EASILY IMA-
GINED TO DO SO; QUITE AS EVERYTHING HELD ITS BREATH, AT THE
RIGHT MYSTIC MOMENT, FOR THE DROP OF THE CRUEL AND GARISH
EXPOSURE, OR THE LIGHT UPLIFTING—FOR EXACTLY THE SPIRIT OF THE
PLACE TO STEAL FORTH AND GO ITS ROUND——

Raymond Pettibon, *744*, 1992, cm 49 x 29, tecnica mista su carta / *mixed media on paper*

Raymond Pettibon, *760*, 1992, cm 56 x 43
tecnica mista su carta / *mixed media on paper*

Charles Ray, *7 1/2 Ton Cube*, 1990, cm 91 x 91 x 91, acrilico su acciaio / *acrylic on steel*

Thomas Ruff, *Sterne Bild*, 1990
cm 258 x 188
stampa fotografica
photographic print

Richard Wentworth, *Balcone*, 1991, cm 205 x 157 x 78
metallo dipinto, linoleum, attrezzi da giardino / *painted metal, linoleum, garden tools*

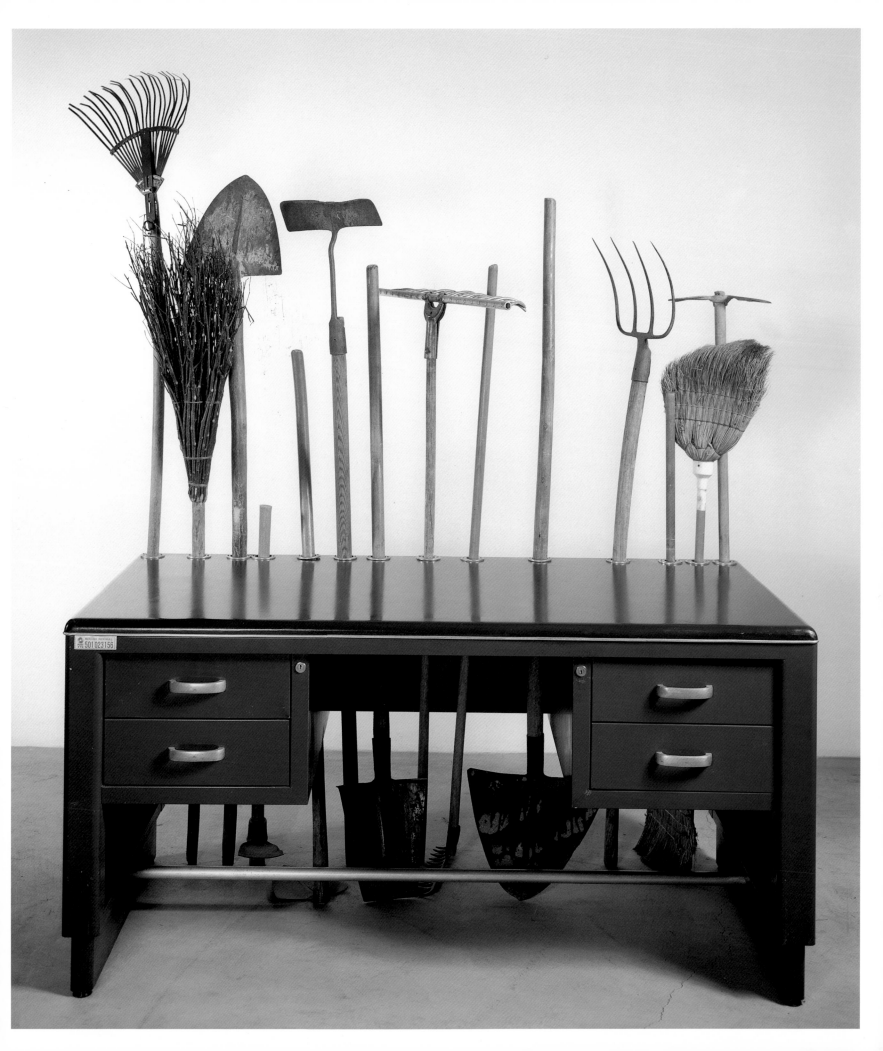

Maurizio Cattelan, *Ninna nanna*, 1994, dimensioni variabili, sacco di tela industriale e macerie
variable dimensions, industrial canvas sacks and rubble

Stefano Arienti, *Giardino di Monet*, 1989, dimensioni variabili, quattro elementi, manifesto traforato / *variable dimensions, four elements, perforated placard*

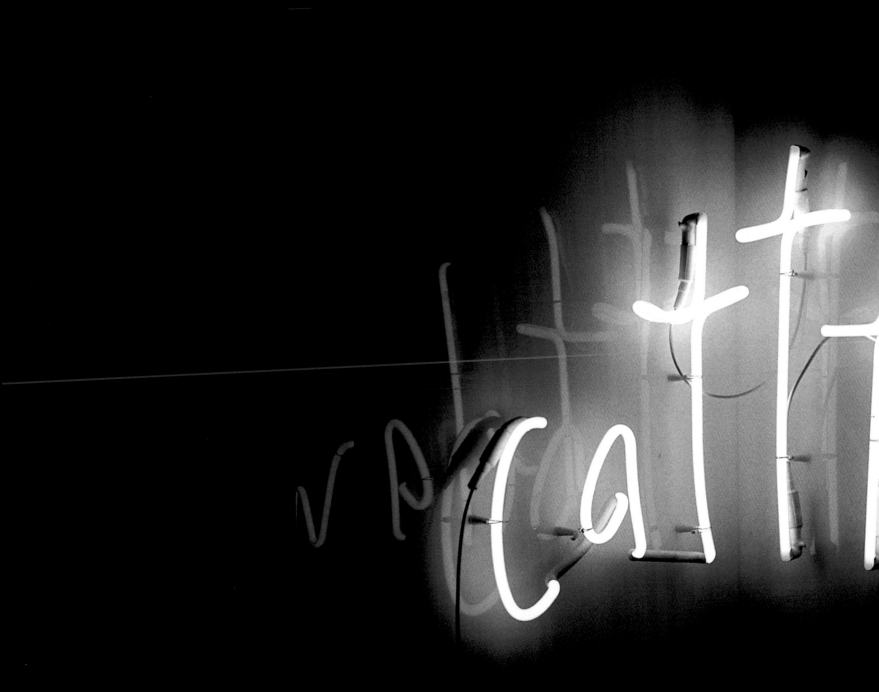

Liam Gillick, *Ibuka (Part 2)*, 1995, superficie/*surface*, cm 360 x 240, legno dipinto, nastri, copia di Ibuka / *painted wood, ribbons, copy of Ibuka*

Paul Graham, *Unionist Coloured Kerbstones at Dusk, Near Omagh*, 1985-94
cm 84,5 x 104,5, stampa fotografica / *photographic print*

Jessica Diamond, *Tributes to Kusama: Kusama Numerical - Total Backward Flag (She Ascends the Mountain from Behind),* 1993
dimensioni variabili, acrilico su muro / *variable dimensions, acrylic on wall*

Julian Opie, *Imagine You Are Driving at Night no. 7*, 1993, cm 83 x 123, acrlico su legno / *acrylic on wood*

Damien Hirst, *The Acquired Inability to Escape, Inverted and Divided*, 1993, cm 245 x 305 x 213, mixed media

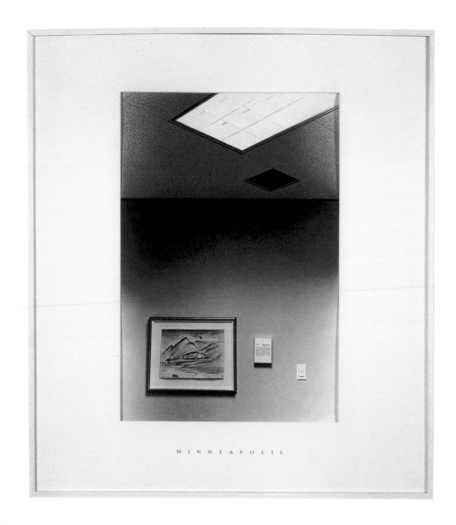

MINNEAPOLIS

Louise Lawler, *Minneapolis*, 1986, cm 58 x 39, stampa fotografica b/n / *black & white photographic print*

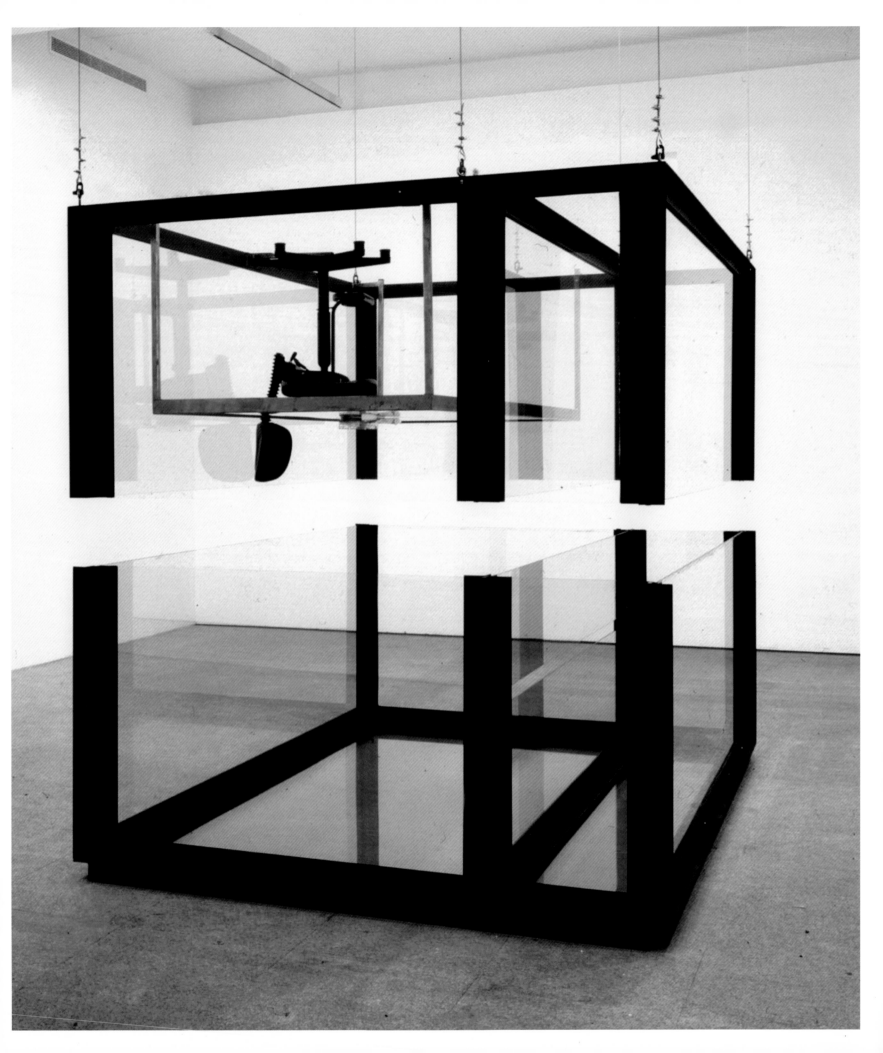

Sherrie Levine, *After Picabia*, 1992, cm 34 x 27, acquarello su carta / *watercolour on paper*

Sherrie Levine, *Untitled (After Walker Evans: Positive) # 21*, 1990, cm 50 x 40, stampa fotografica b/n / *black & white photographic print*

Sherrie Levine, *Ignatz*, 1988, cm 61 x 50, acrlico su legno / *acrylic on wood*

Thomas Ruff, *Ritratto*, 1989, cm 210 x 165, stampa fotografica / *photographic print*

David Robbins, *The Off-Target*, 1994, Ø cm 90, mixed media

Richard Prince, *Untitled (Paisley at)*, 1982
cm 60 x 78, stampa fotografica / *photographic print*

Cindy Sherman, *Untitled Film Still no. 49*, 1979, cm 20 x 25,5, stampa fotografica b/n / *black & white photographic print*

Cindy Sherman, *Untitled Film Still no. 24*, 1978, cm 20 x 25,5, stampa fotografica b/n / *black & white photographic print*

Cindy Sherman, *Untitled Film Still no. 59*, 1980, cm 25,5 x 20
stampa fotografica b/n / *black & white photographic print*

Cindy Sherman, *Untitled Film Still no. 60*, 1980, cm 20 x 25,5, stampa fotografica b/n / *black & white photographic print*

Georgina Starr, *The Nine Collections of the 7th Museum, The Junior Collection*, 1994, dimensioni variabili, installazione, stampe fotografiche a colori, serigrafia, libro, video
variable dimensions, installation, colour photographic prints, serigraph, book, video

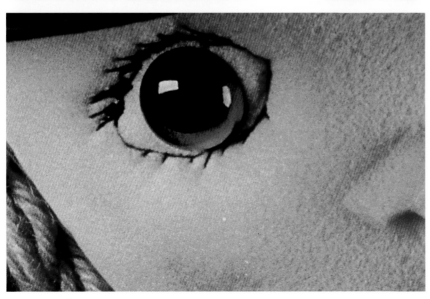

Beat Streuli, *Senza titolo (NYC)*, 1993, cm 137 x 201, stampa fotografica / *photographic print*

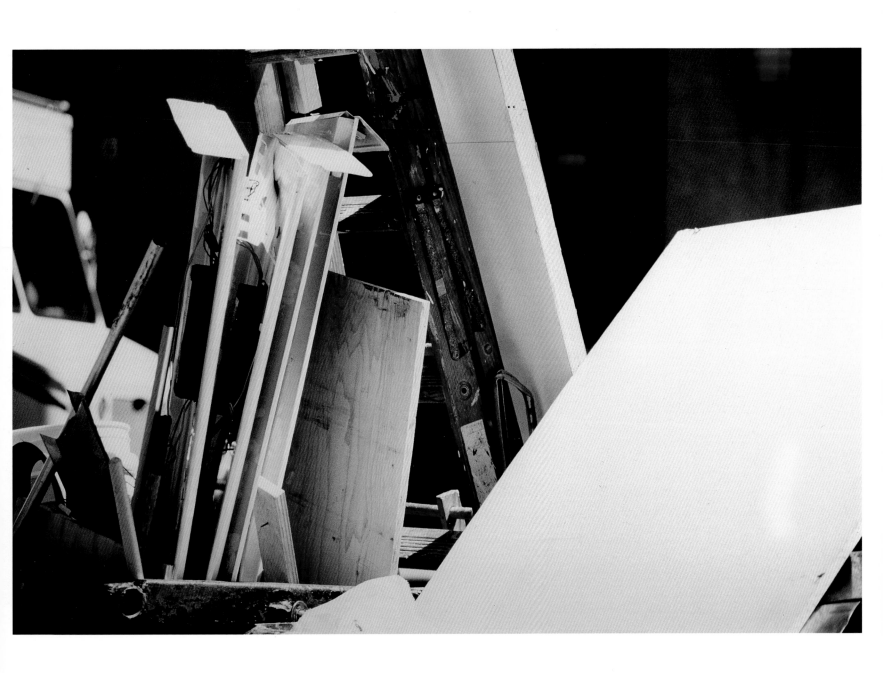

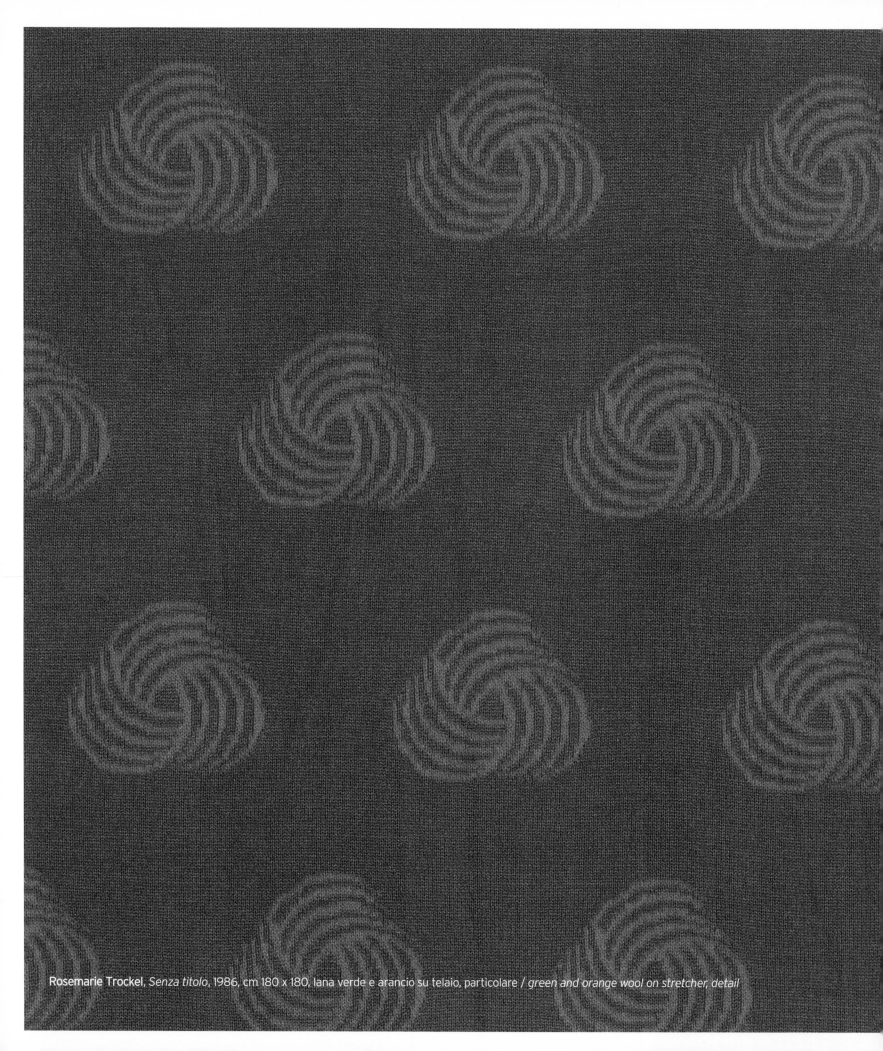

Rosemarie Trockel, *Senza titolo*, 1986, cm 180 x 180, lana verde e arancio su telaio, particolare / *green and orange wool on stretcher, detail*

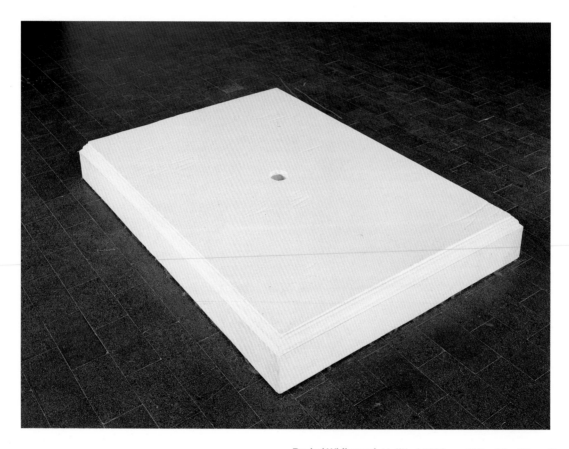

Rachel Whiteread, *Untitled*, 1993, cm 125 x 90 x 15, scultura in gesso / *sculpture in gesso*

Rachel Whiteread, *Ledger*, 1989, cm 77 x 167 x 97
gesso, legno, vetro / *gesso, wood, glass*

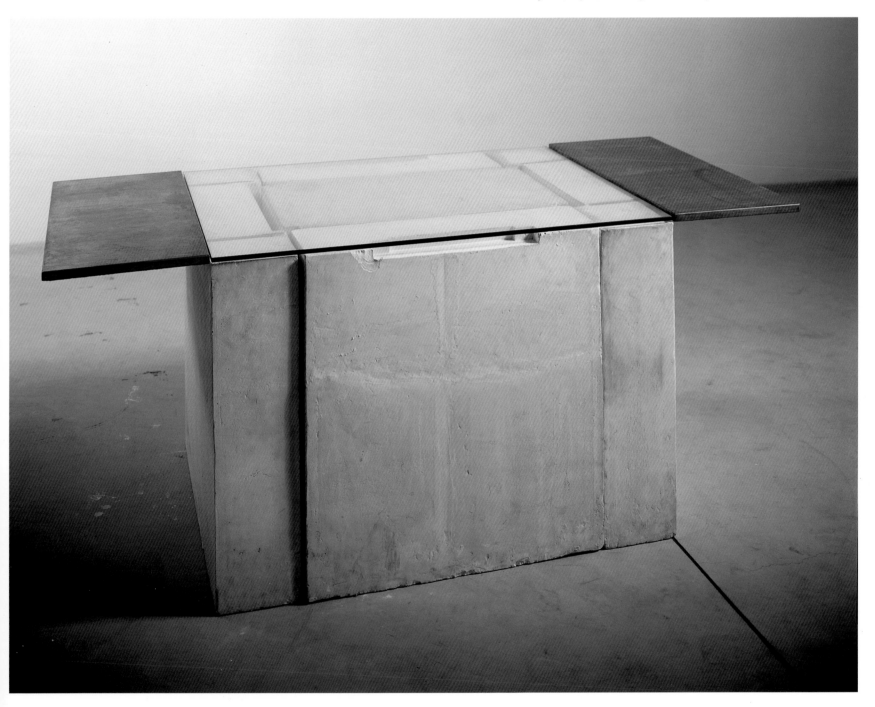

Jeff Wall, *The Jewish Cemetery*, 1980, cm 75 x 245 x 24, stampa fotografica su lightbox / *photographic print on lightbox*

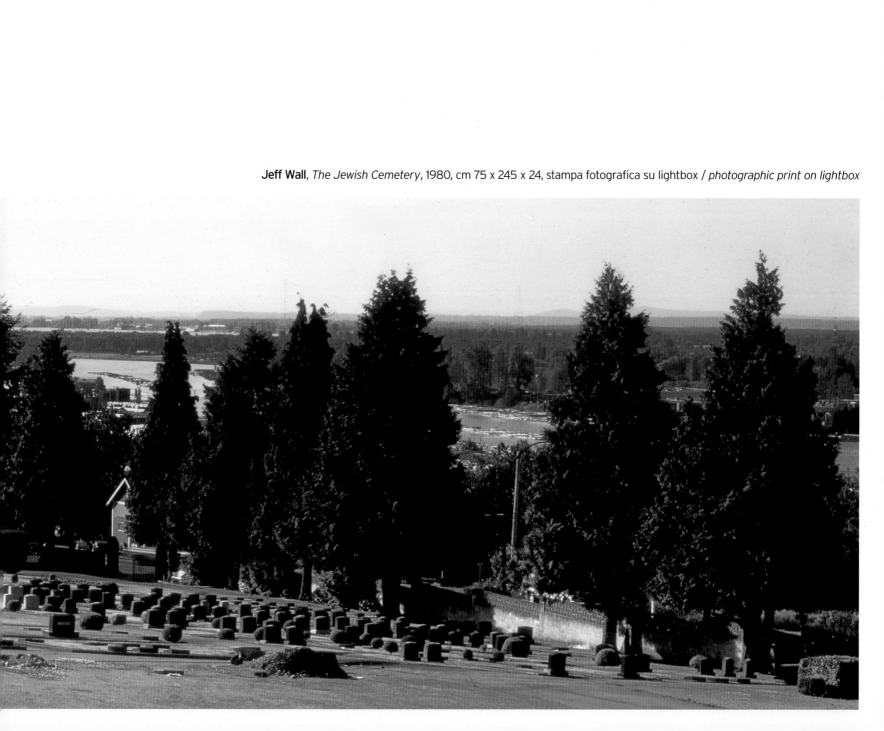

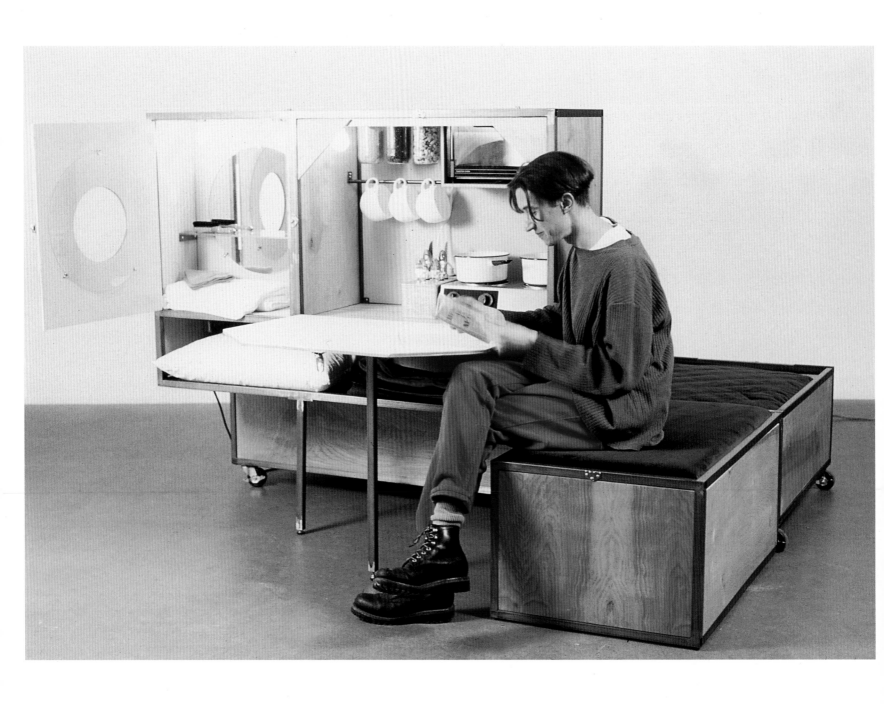

Andrea Zittel, *A to Z 1994 Living Unit*, 1994, cm 146 x 210 x 205, mixed media

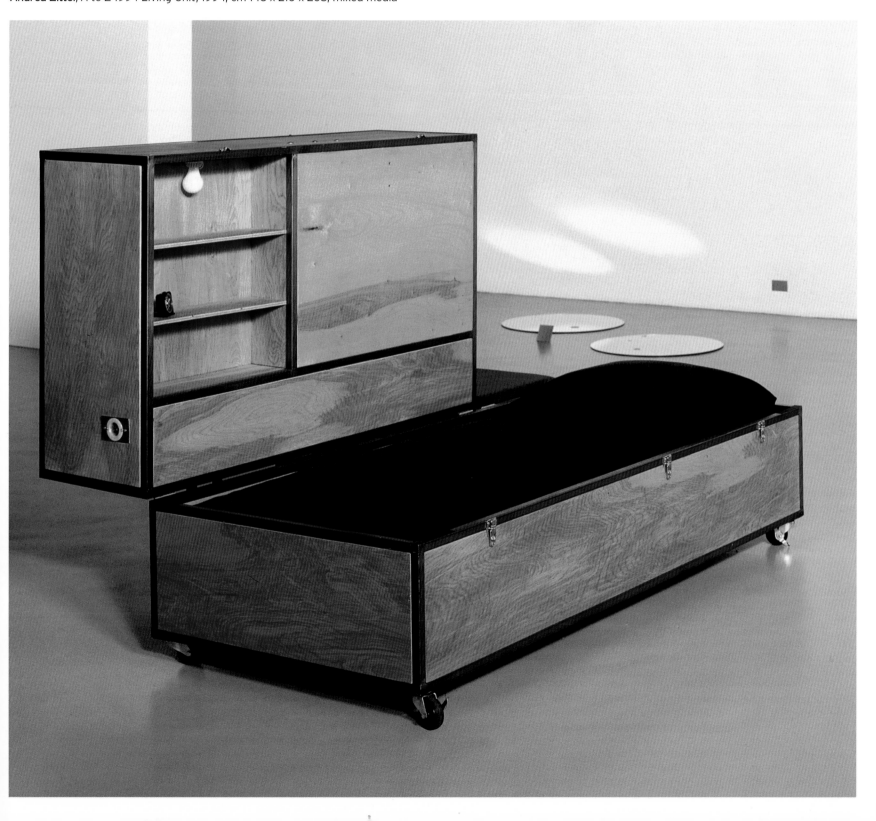

Vanessa Beecroft, *Senza titolo*, 1995, cm 273 x 216, matita e acrilico su tela / *pencil and acrylic on canvas*

Sadie Benning, *Volume 1*, 1990, still da video / *video still*

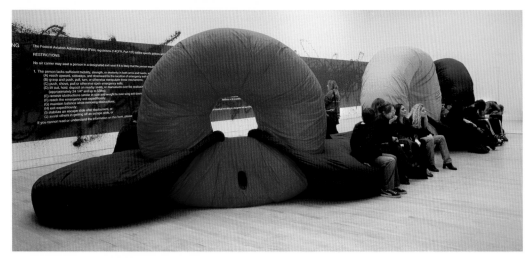

Angela Bulloch, *Superstructure with Satellites*, 1997,
dimensioni variabili, ferro, poliestere, tessuto
variable dimensions, metal, polyester, fabric

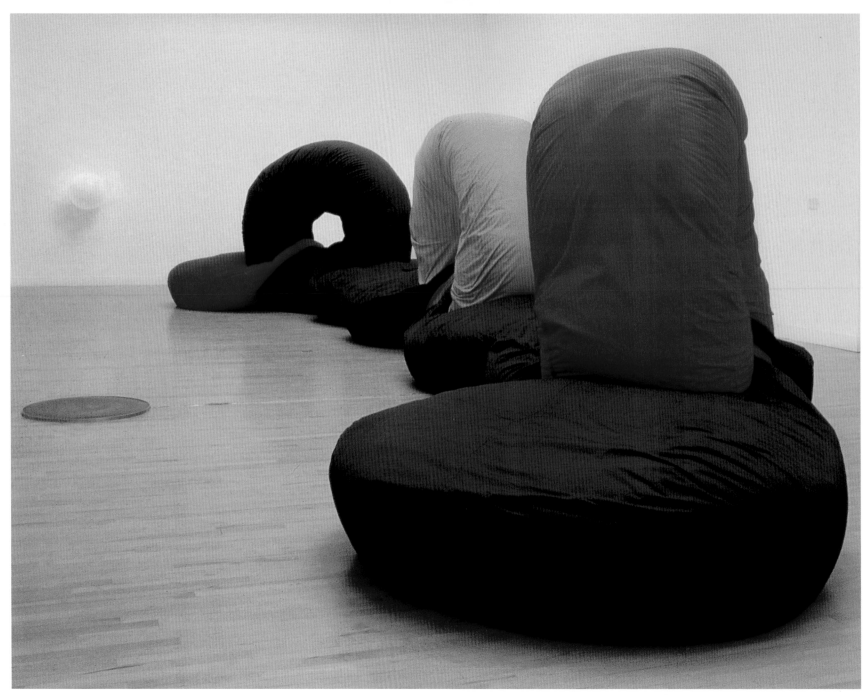

James Casebere, *Toilets*, 1994, cm 133 x 166, stampa fotografica / *photographic print*

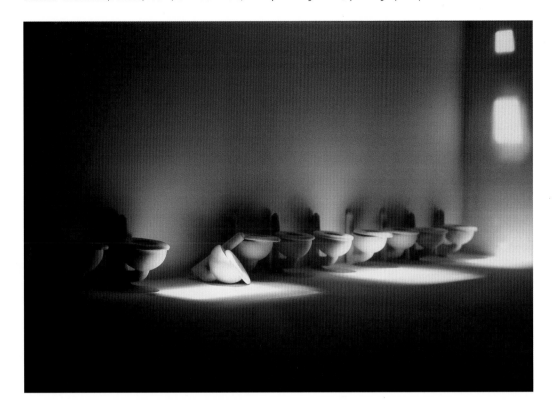

James Casebere, *Asylum*, 1994, cm 136 x 166,5, stampa fotografica / *photographic print*

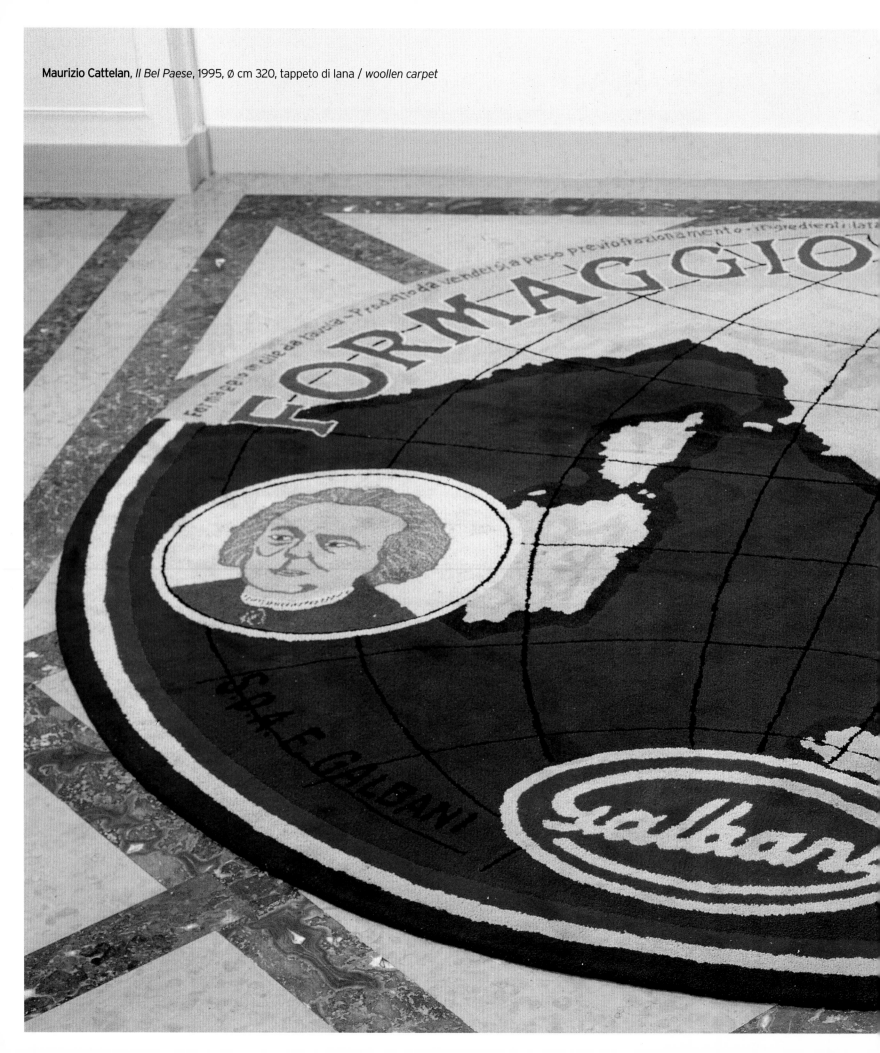

Maurizio Cattelan, *Il Bel Paese*, 1995, Ø cm 320, tappeto di lana / *woollen carpet*

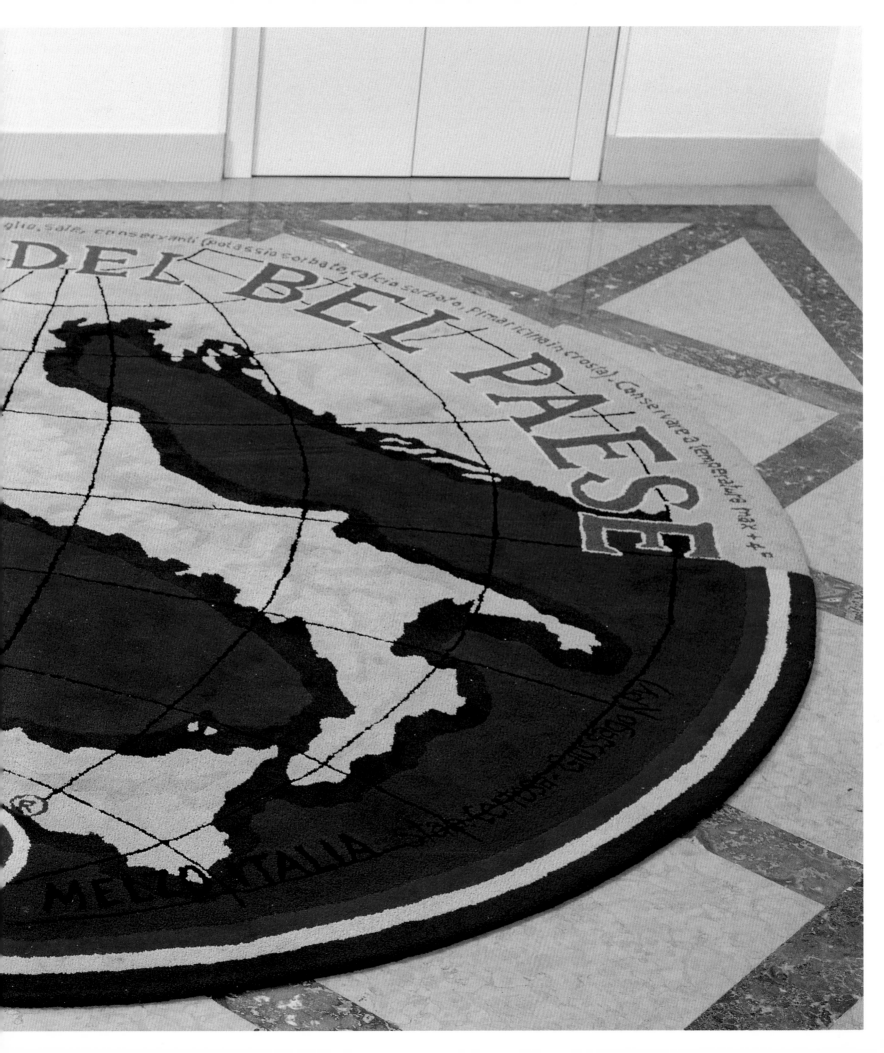

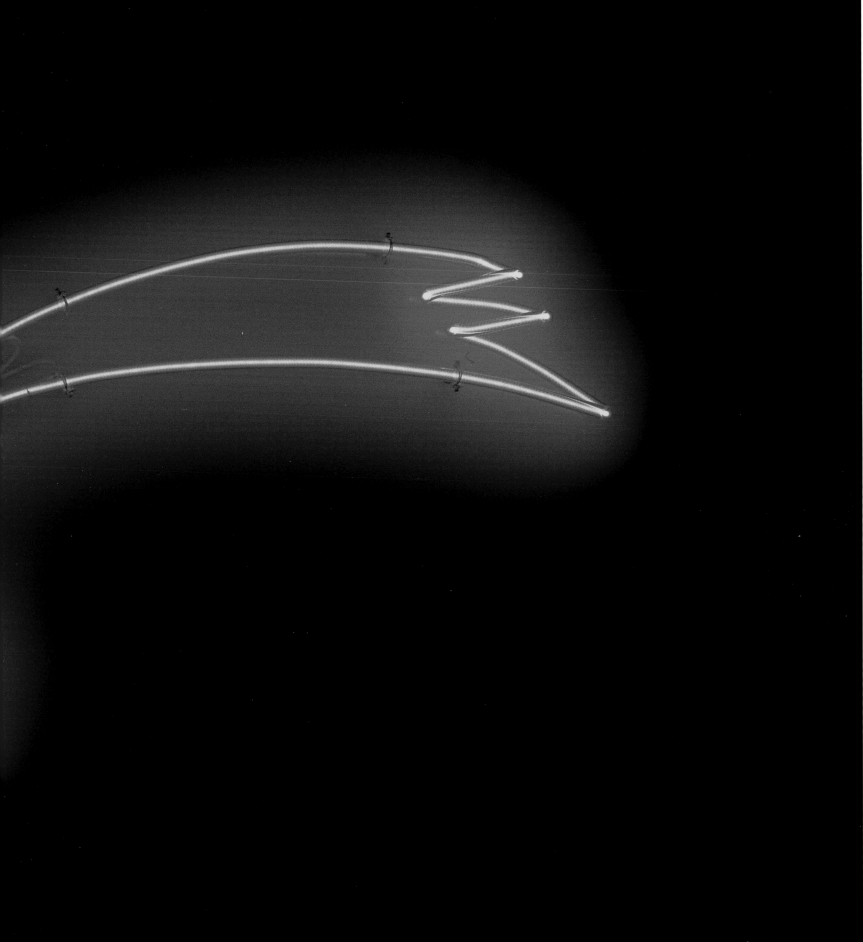

Maurizio Cattelan, *Untitled (Natale 95) Stella con BR*, 1995, cm 38 x 82 x 4, neon sagomato / *modelled neon*

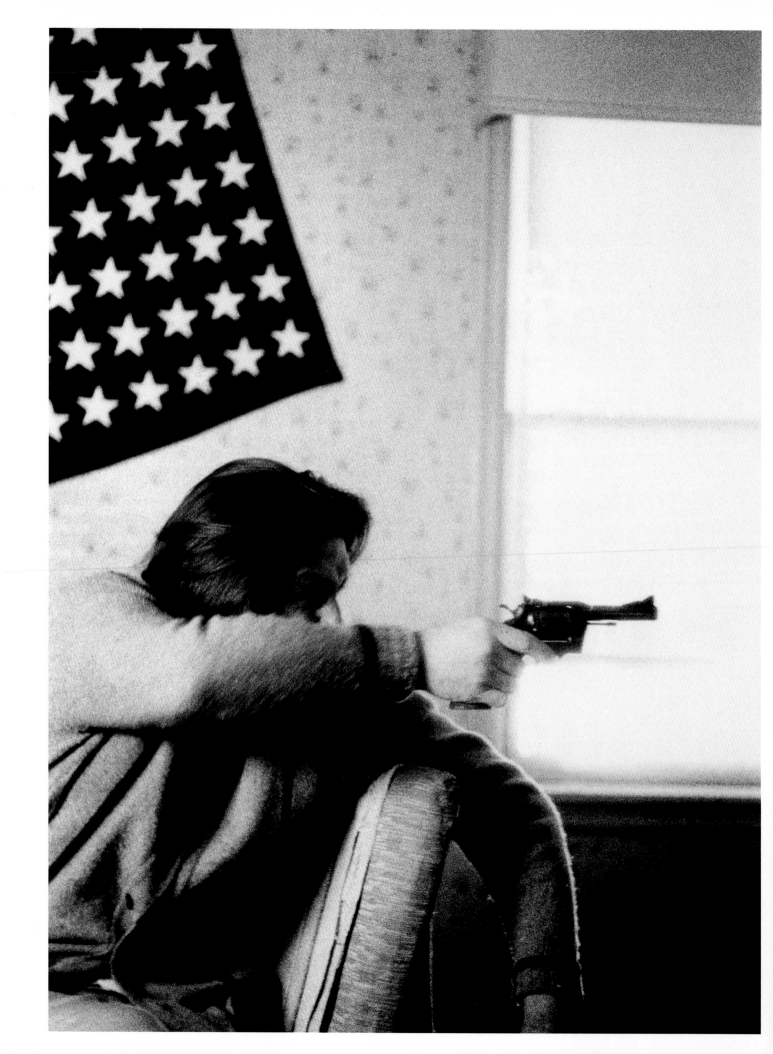

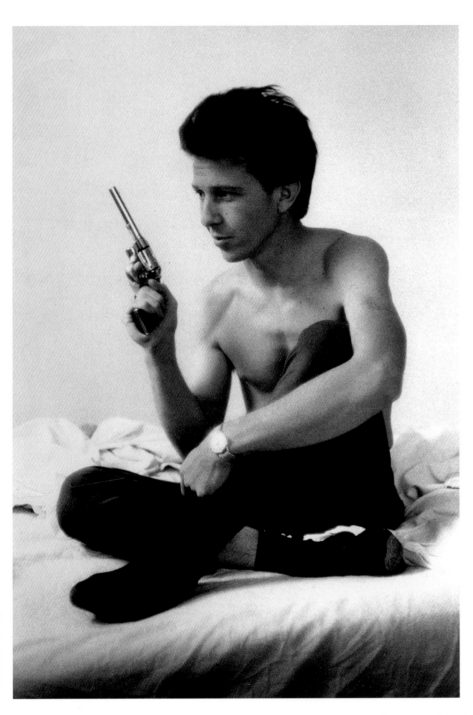

Larry Clark,*Tulsa*, 1968, cm 43,5 x 36 cad./*each*, stampe fotografiche b/n / *black & white photographic prints*

Fischli & Weiss, *Untitled (Equilibre) (A Quiet Afternoon Series)*, 1984, cm 10 x 27, stampa fotografica b/n / *black & white photographic print*

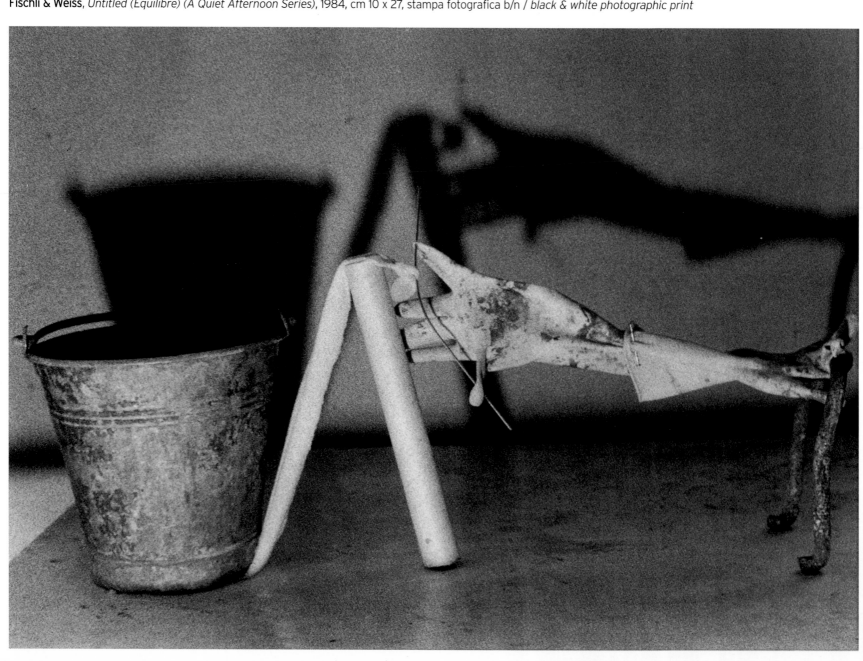

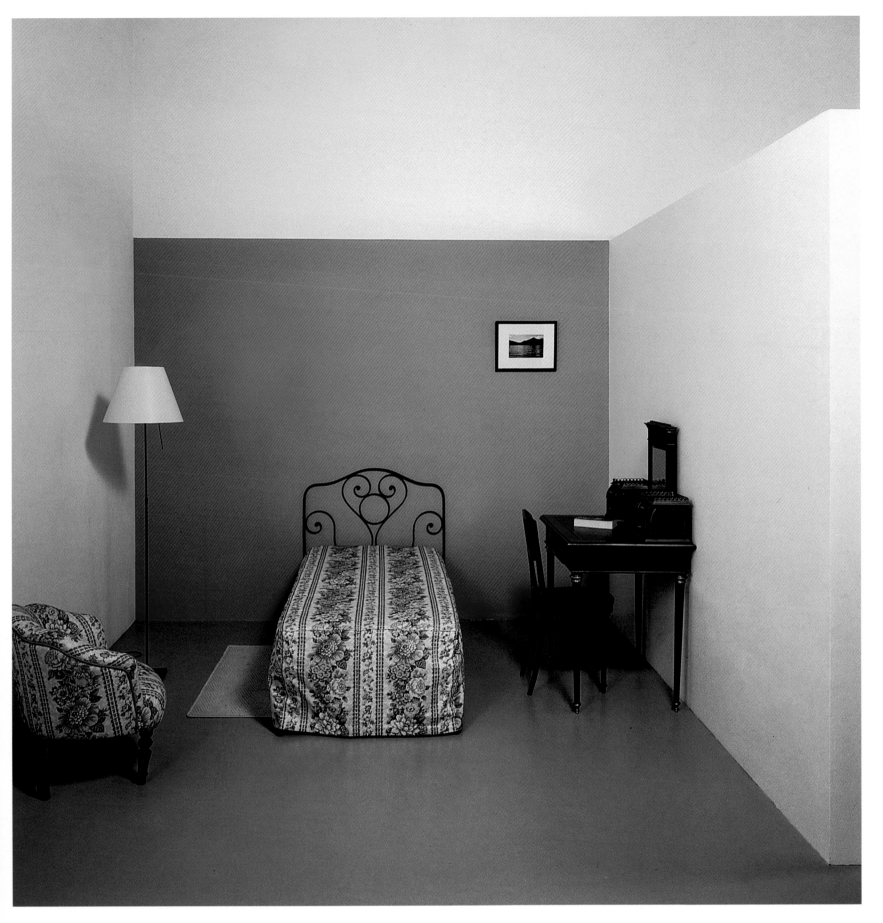

Dominique Gonzales-Foerster, *Hotel Color*, 1995
dimensioni variabili, mixed media / *variable dimensions*

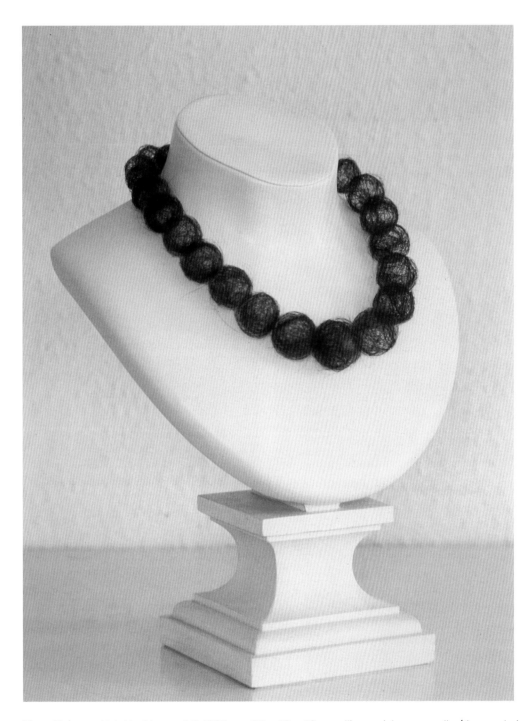

Mona Hatoum, *Hair Necklace, ed. 3*, 1995, cm 36 x 40 x 40, capelli umani, legno e pelle / *human hair, wood and skin*

Noritoshi Hirakawa, *Makiko Sakurai 26, 4:50 p.m., 3 October 1994*, 1994
cm 58 x 73,5, stampa alla gelatina bromuro d'argento / *print in silver-bromide gelatine*

Noritoshi Hirakawa, *Yukiko Gunji 20, 2:15 p.m., 2 October 1994*, 1994, cm 58 x 73,5
stampa alla gelatina bromuro d'argento / *print in silver-bromide gelatine*

Noritoshi Hirakawa, *Ayako Kishi 27, 1:00 p.m., 21 September 1994*, 1994, cm 58 x 73,5
stampa alla gelatina bromuro d'argento / *print in silver-bromide gelatine*

Noritoshi Hirakawa, *Rieko Kimura 24, 12:05 p.m., 25 September 1994*, 1994, cm 58 x 73,5
stampa alla gelatina bromuro d'argento / *print in silver-bromide gelatine*

Noritoshi Hirakawa, *Urara Gomi 20, 10:45 p.m., 1 October 1994*, 1994, cm 58 x 73,5
stampa alla gelatina bromuro d'argento / *print in silver-bromide gelatine*

Noritoshi Hirakawa, *Miran Fukuda 31, 2:30 p.m., 6 October 1994*, 1994, cm 58 x 73,5
stampa alla gelatina bromuro d'argento / *print in silver-bromide gelatine*

Noritoshi Hirakawa, *Misa Shin 33, 11:50 a.m., 9 October 1994*, 1994, cm 58 x 73,5
stampa alla gelatina bromuro d'argento / *print in silver-bromide gelatine*

Damien Hirst, *Love Is Great*, 1994, cm 213,36 x 213,36, vernice brillante e farfalle / *shiny paint and butterflies*

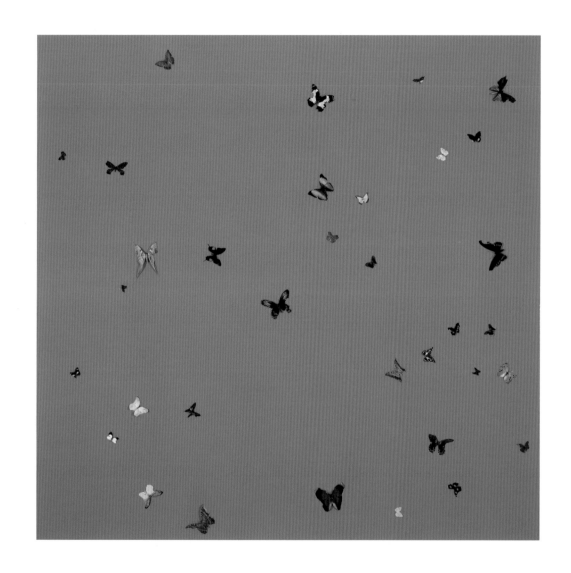

Jenny Holzer, *Untitled*, 1990, cm 24,13 x 447 x 11,43, led a tre colori / *led in three colours*

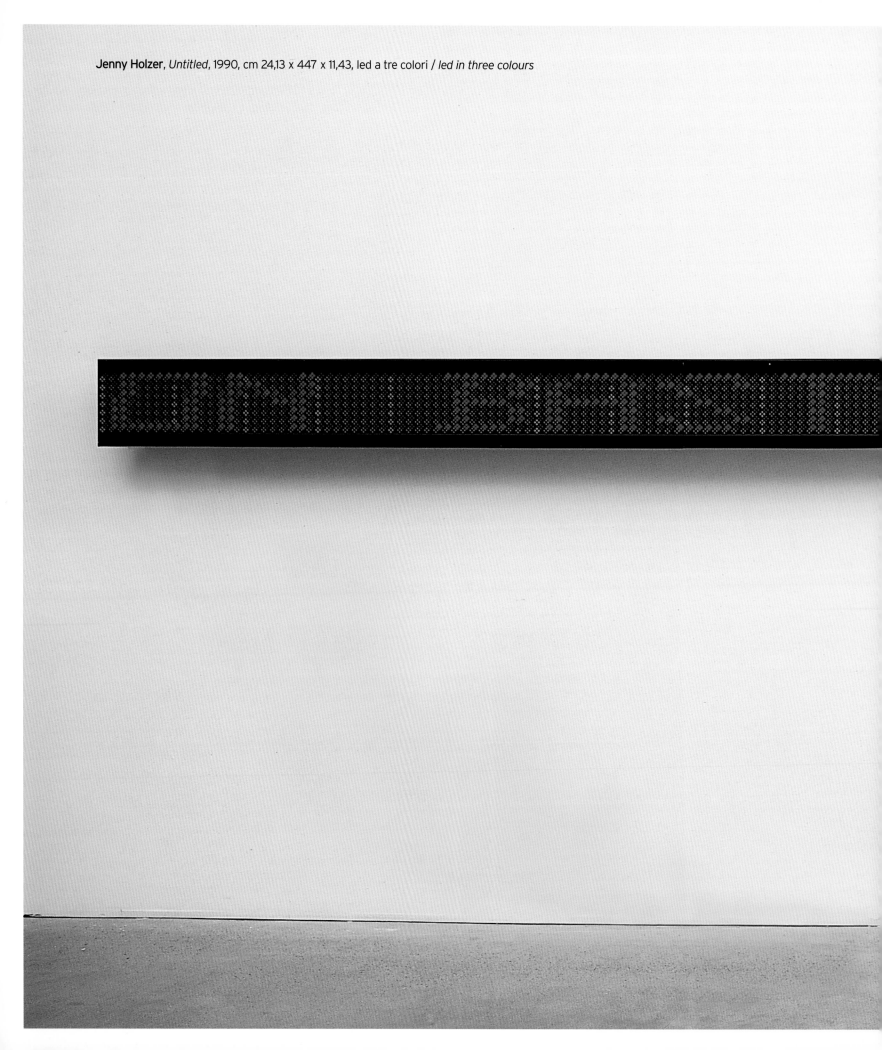

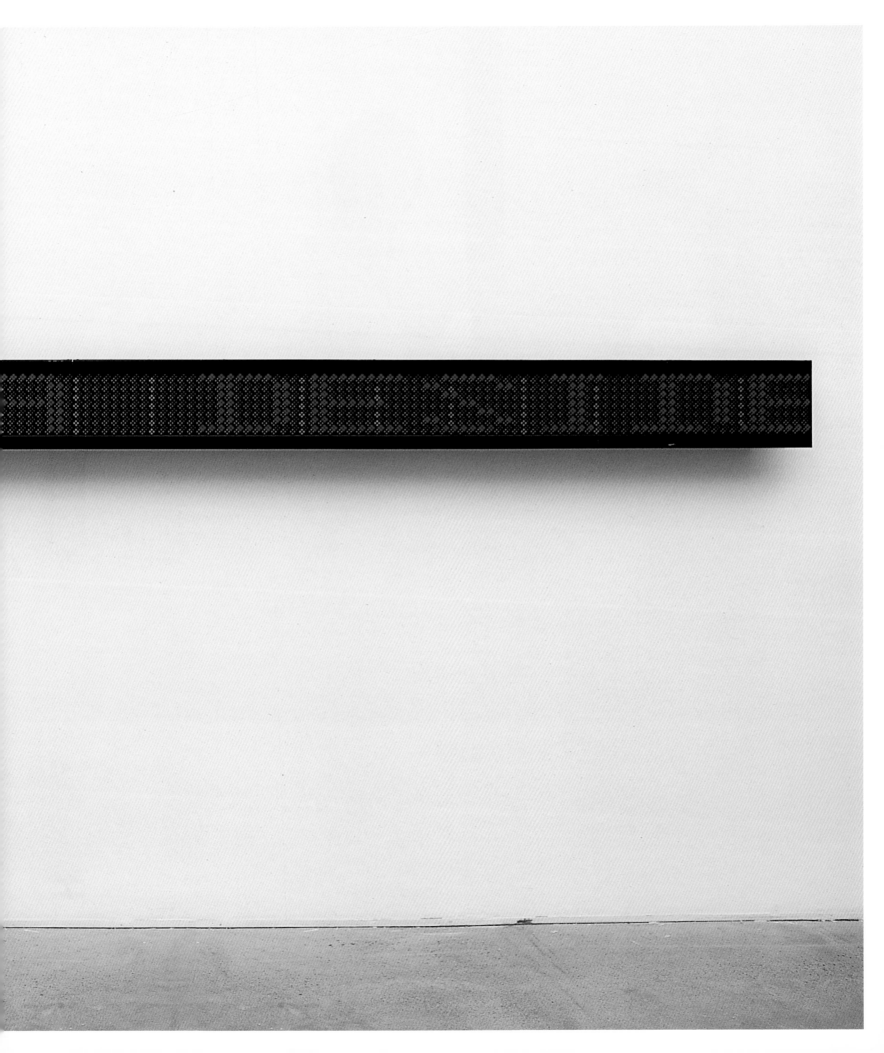

Sharon Lockhart, *Untitled*, 1997, cm 185 x 277, stampa fotografica / *photographic print*

Alexis Leiva Kcho, *A los ojos de la historia*, 1992-95, Ø cm 135, h cm 280, rami, corda, filo di ferro, tela / *branches, rope, iron wire, canvas*

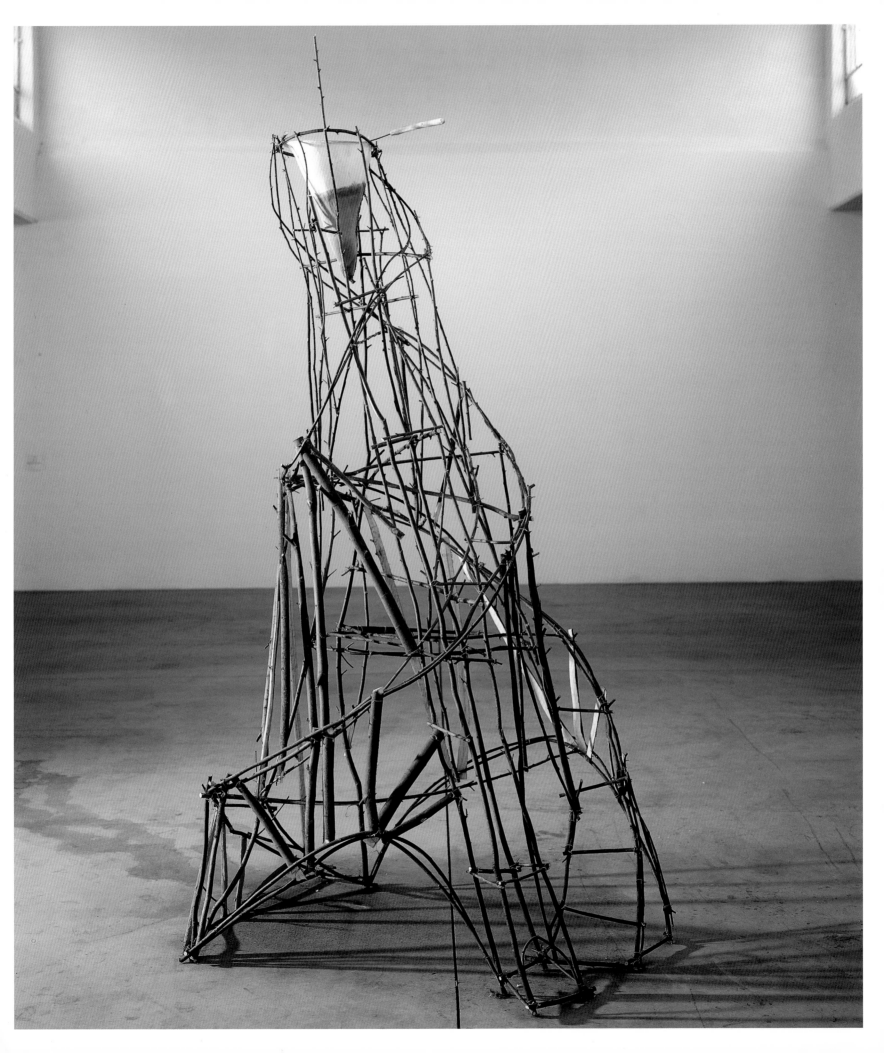

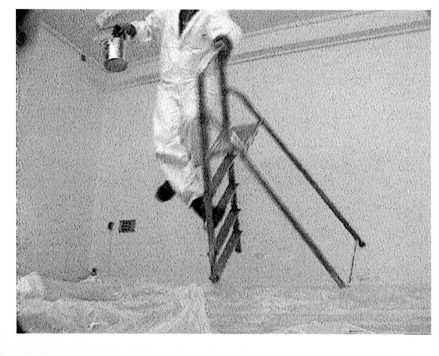

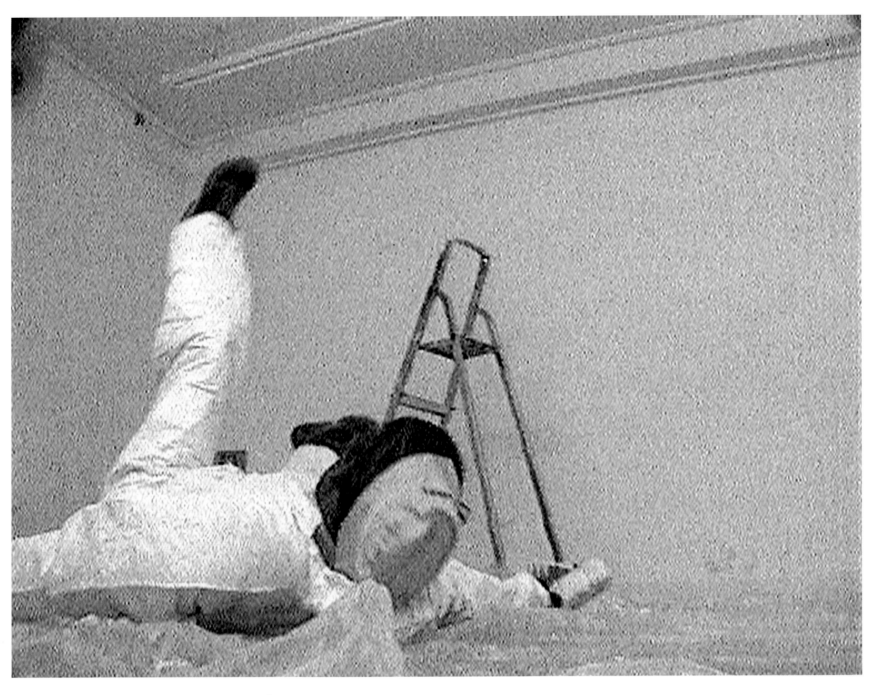

Peter Land, *Step Ladder Blues*, 1995, still da video / *video stills*

Sharon Lockhart, *Jochen (North Sea approx, 8 a.m.), Lily (Pacific Ocean approx. 8 a.m.)*, 1994, cm 79 x 105 cad./*each*
dittico, stampa fotografica / *diptych, photographic print*

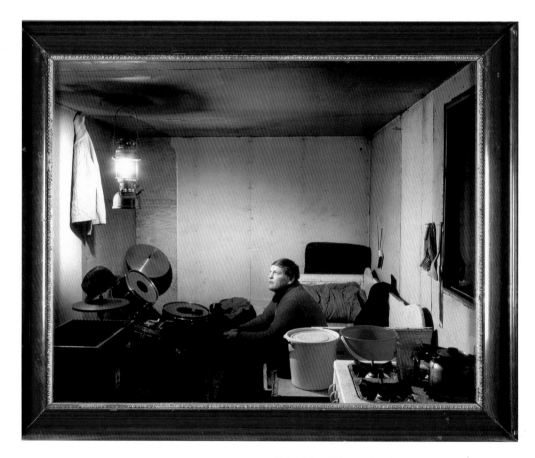

Esko Mannikko, *Kuivaniemi*, 1991, cm 55 x 65, stampa fotografica / *photographic print*

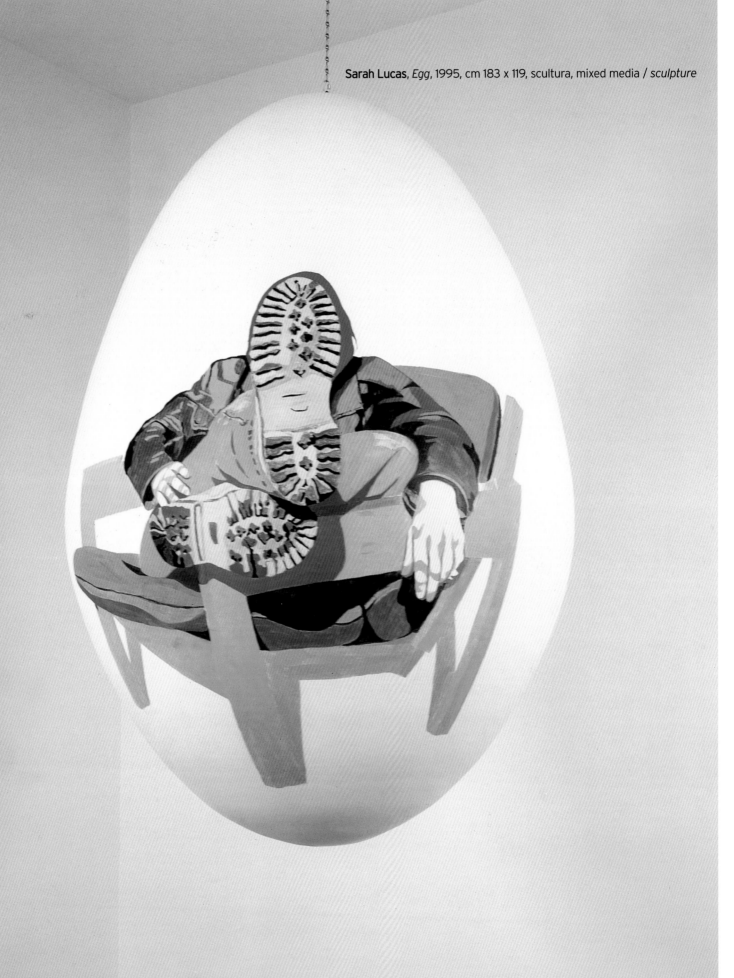

Sarah Lucas, *Egg*, 1995, cm 183 x 119, scultura, mixed media / *sculpture*

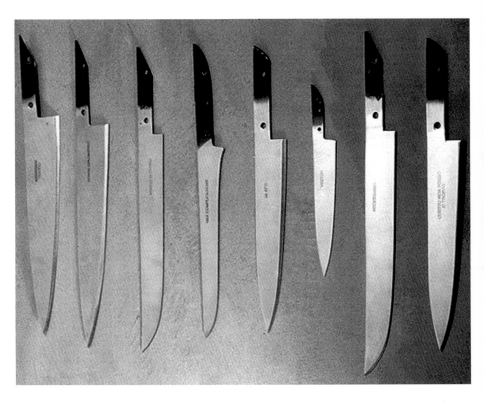

Eva Marisaldi, *Senza titolo (Coltelli)*, 1994, dimensioni variabili, 8 lame senza manici / *variable dimensions, 8 blades without handles*

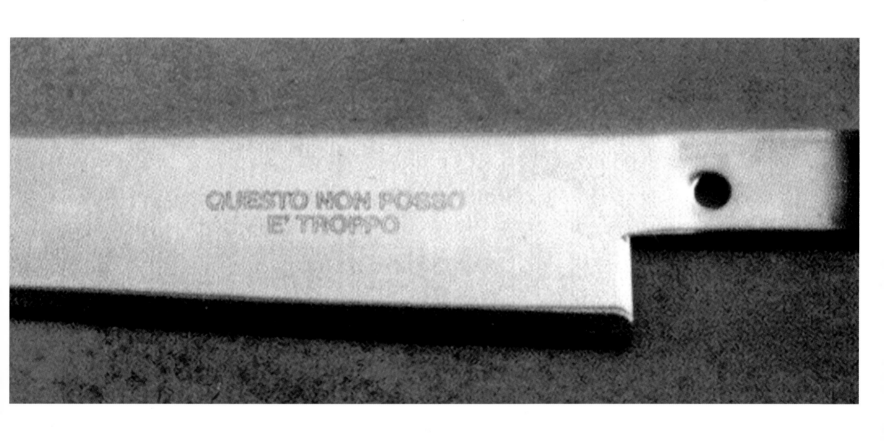

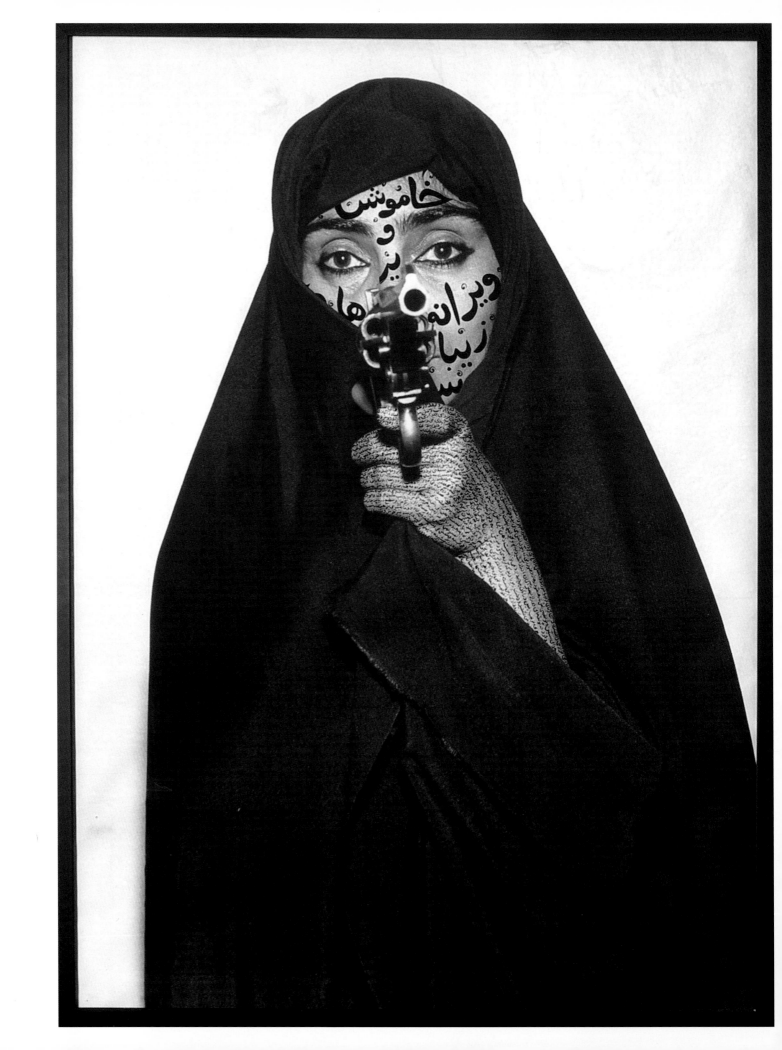

Shirin Neshat, *Faceless (Women of Allah Series)*, 1994, cm 149 x 107, stampa fotografica b/n, inchiostro / *black & white photographic print, ink*

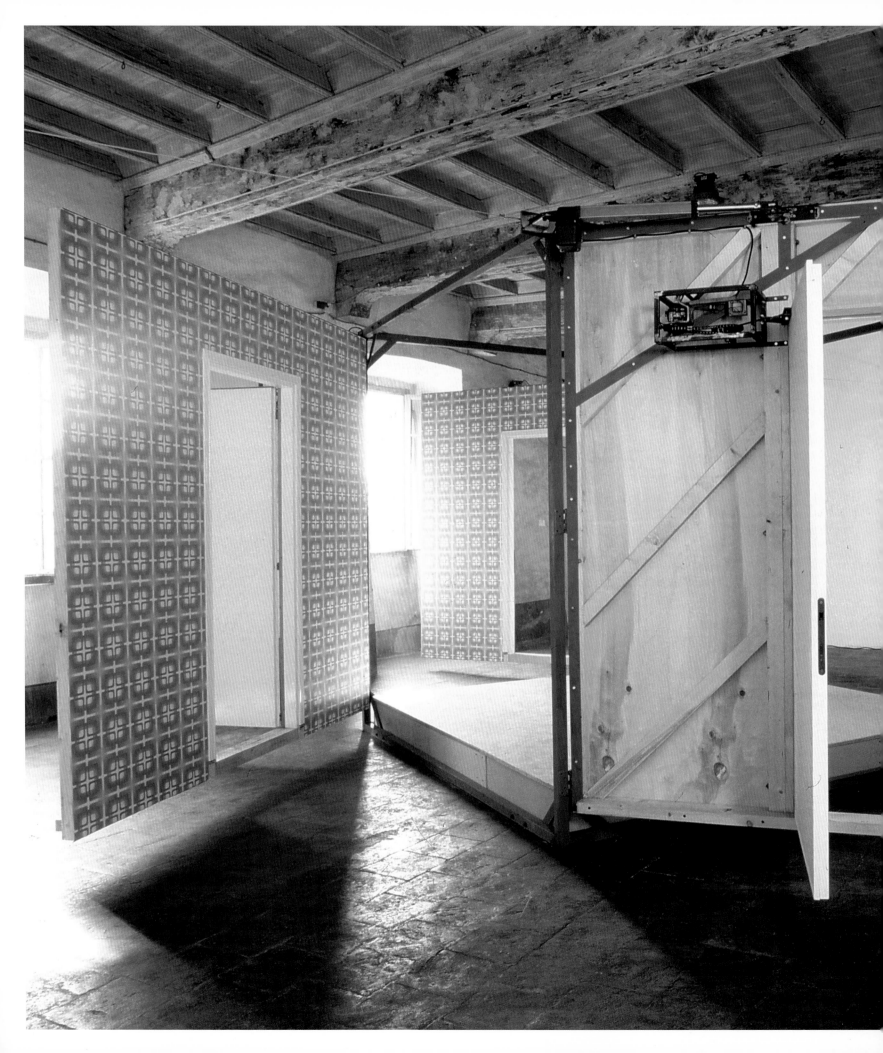

Paul McCarthy, *Bang-Bang Room*, 1992
dimensioni variabili, mixed media / *variable dimensions*

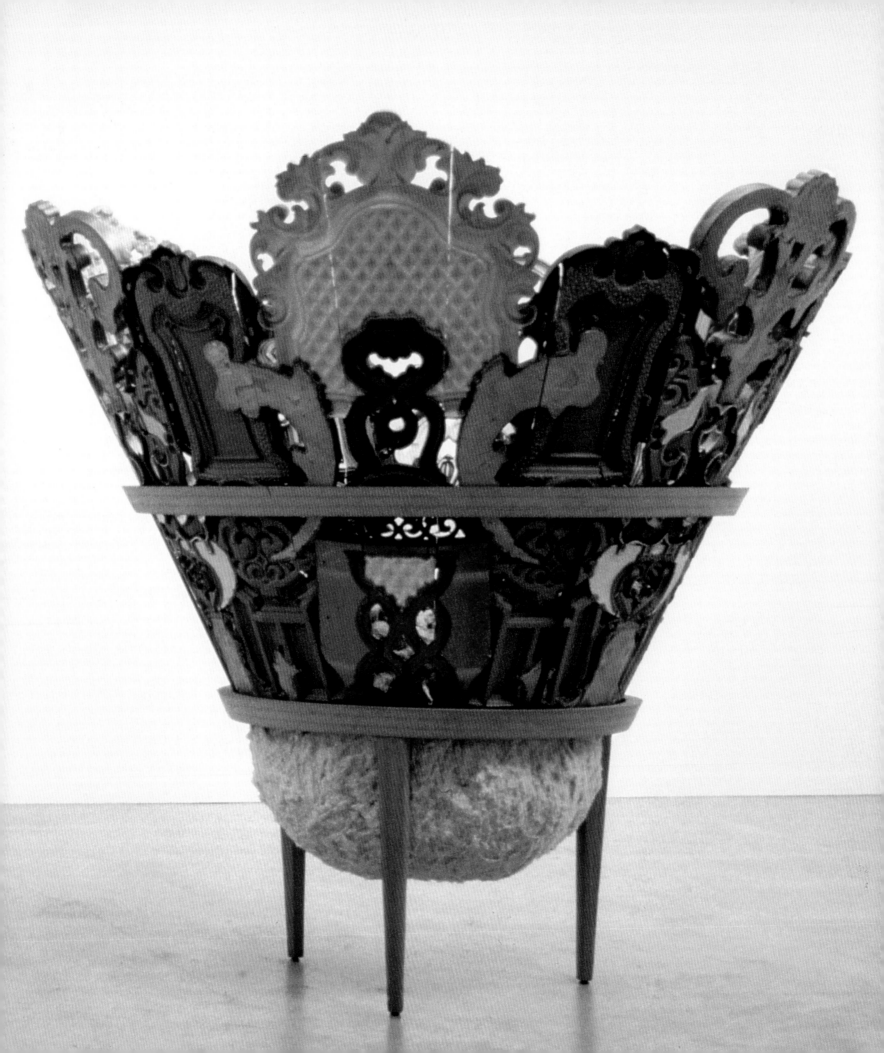

Jennifer Pastor, *Ta-Dah*, 1995, h cm 235, mixed media

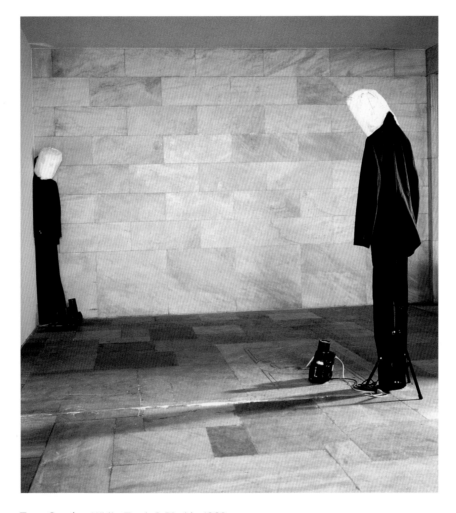

Tony Oursler, *White Trash & Phobic*, 1993
dimensioni variabili, videoinstallazione, 2 figure in stoffa a scala umana, videoproiettore
variable dimensions, video installation, 2 human scale figures in fabric, video projector

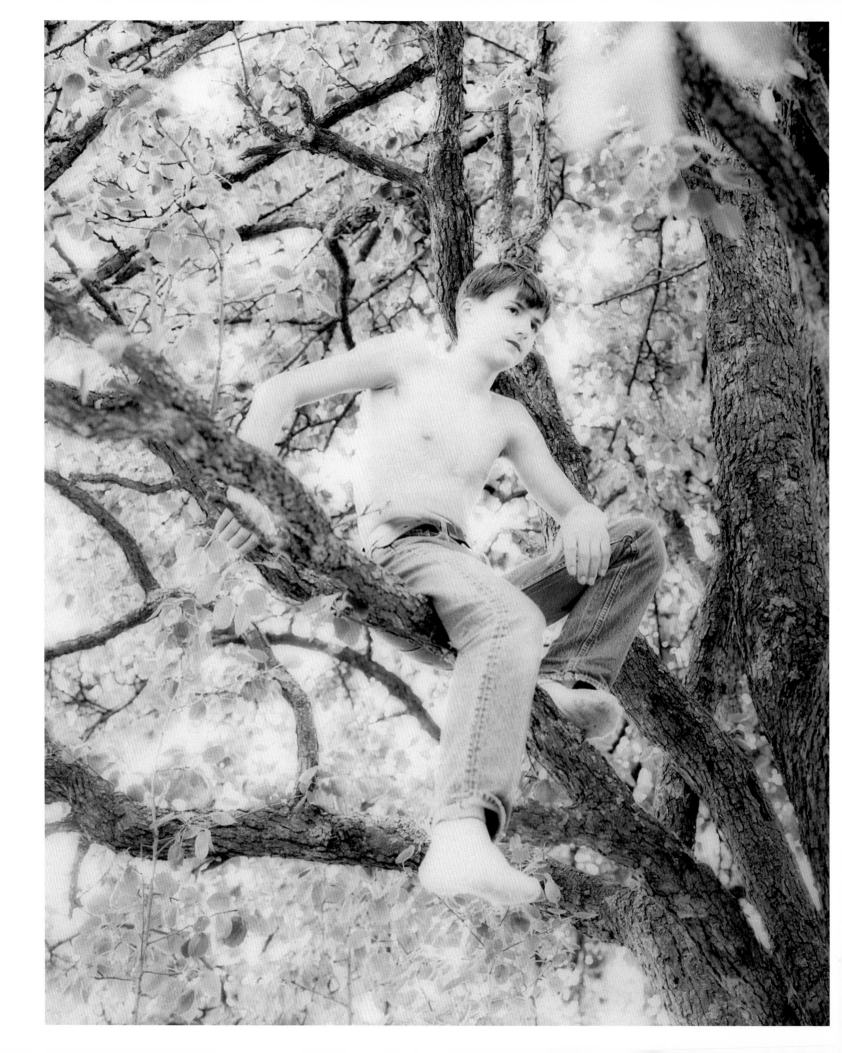

Collier Schorr, *Das Schloss (Horsti)*, 1994, cm 175 x 122,5, stampa fotografica / *photographic print*

Jason Rhoades, *Smoking Fiero to Illustrate the Aerodinamics of Social Interaction*, 1994, cm 350 x 525 x 122, installazione, mixed media / *installation*

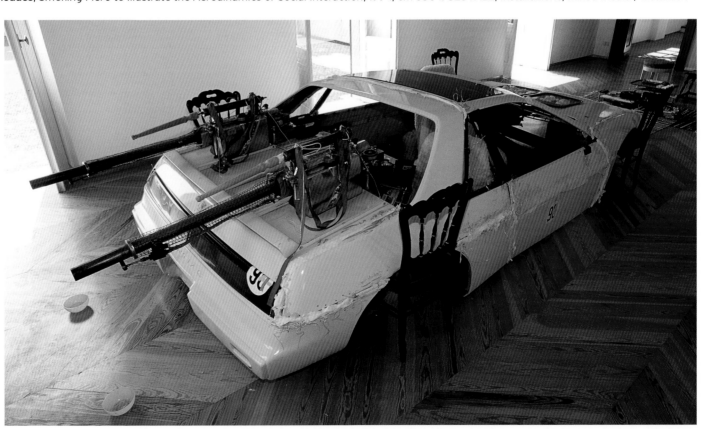

Charles Ray, *Viral Research*, 1986, cm 93 x 137,5 x 75, metallo, vetro, inchiostro / *metal, glass, ink*

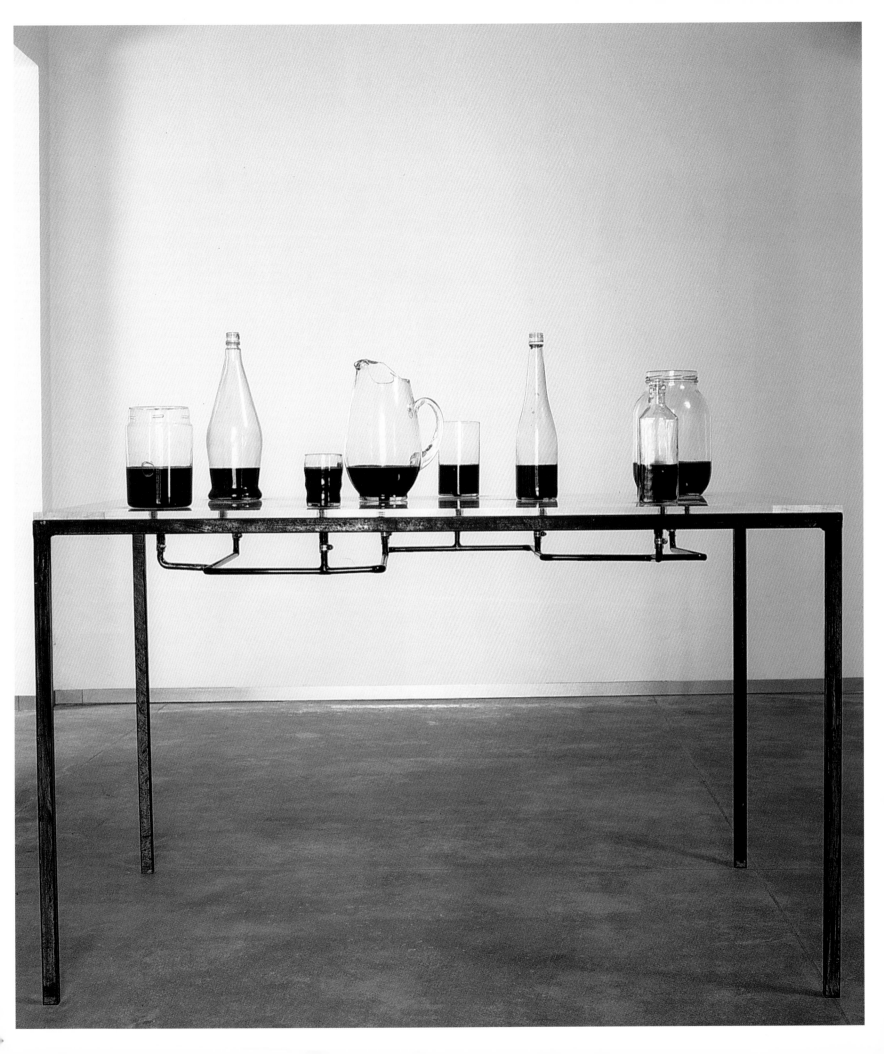

Wolfgang Tillmans, *B+B*, 1993, cm 30 x 40, stampa fotografica / *photographic print*

Wolfgang Tillmans, *Richie Hawdin*, 1994, cm 61 x 51, stampa fotografica / *photographic print*

Wolfgang Tillmans, *Lars in Tube*, 1993, cm 61 x 51, stampa fotografica / *photographic print*

Wolfgang Tillmans, *L.A. Galerie*, 1993, cm 30 x 40, stampa fotografica / *photographic print*

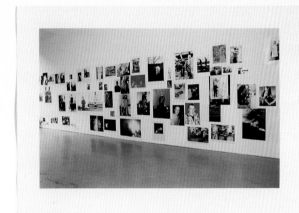

Wolfgang Tillmans, *Hong Kong TV Report*, 1993, cm 51 x 61, stampa fotografica / *photographic print*

Rosemarie Trockel, *Senza titolo*, 1995, cm 70 x 50 x 50
smalto su metallo / *enamel on metal*

Rosemarie Trockel, *Senza titolo*, 1995, cm 65 x 84
carboncino su carta / *charcoal on paper*

Matthew Barney, *Cremaster 1: The Goodyear Waltz*, 1995, cm 64 x 54 cad./*each*, 8 stampe fotografiche b/n, particolari / *8 black & white photographic prints, details*

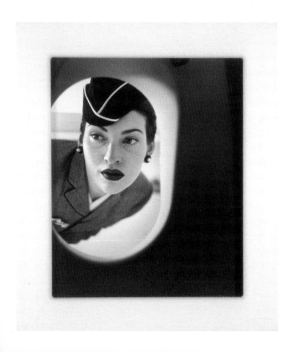

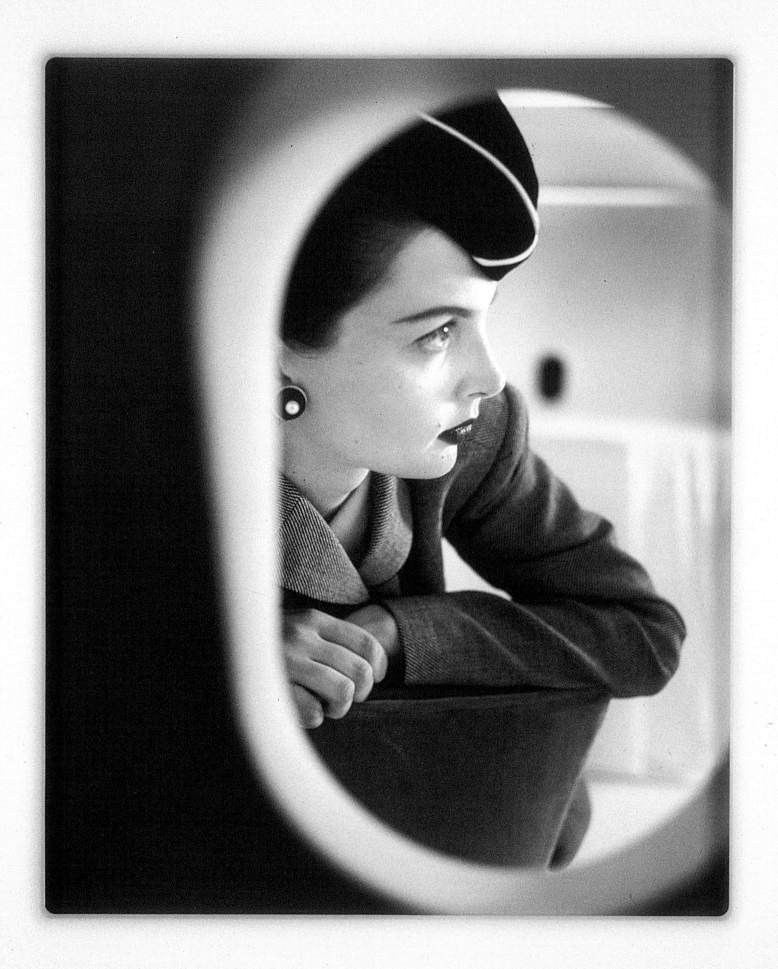

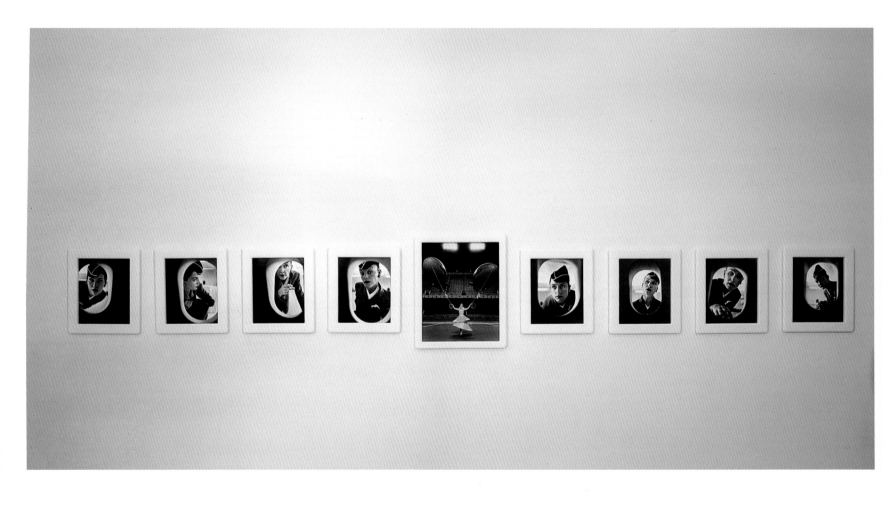

Matthew Barney, *Cremaster 1: The Goodyear Waltz*, 1995, col. cm 85,7 x 69,8 + 8 b/n cm 64 x 54, stampe fotografiche / *photographic prints*

Massimo Bartolini, *Senza titolo (Propaggine)*, 1995, cm 70 x 50, stampa fotografica / *photographic print*

Massimo Bartolini, *Senza titolo (Propaggine)*, 1995, cm 110 x 170, stampa fotografica / *photographic print*

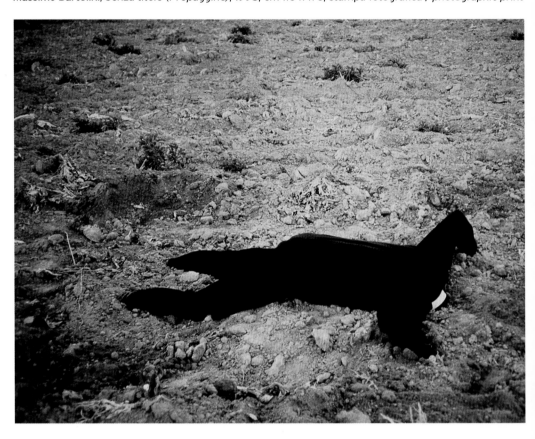

Massimo Bartolini, *Senza titolo (Propaggine)*, 1995, cm 110 x 170, stampa fotografica / *photographic print*

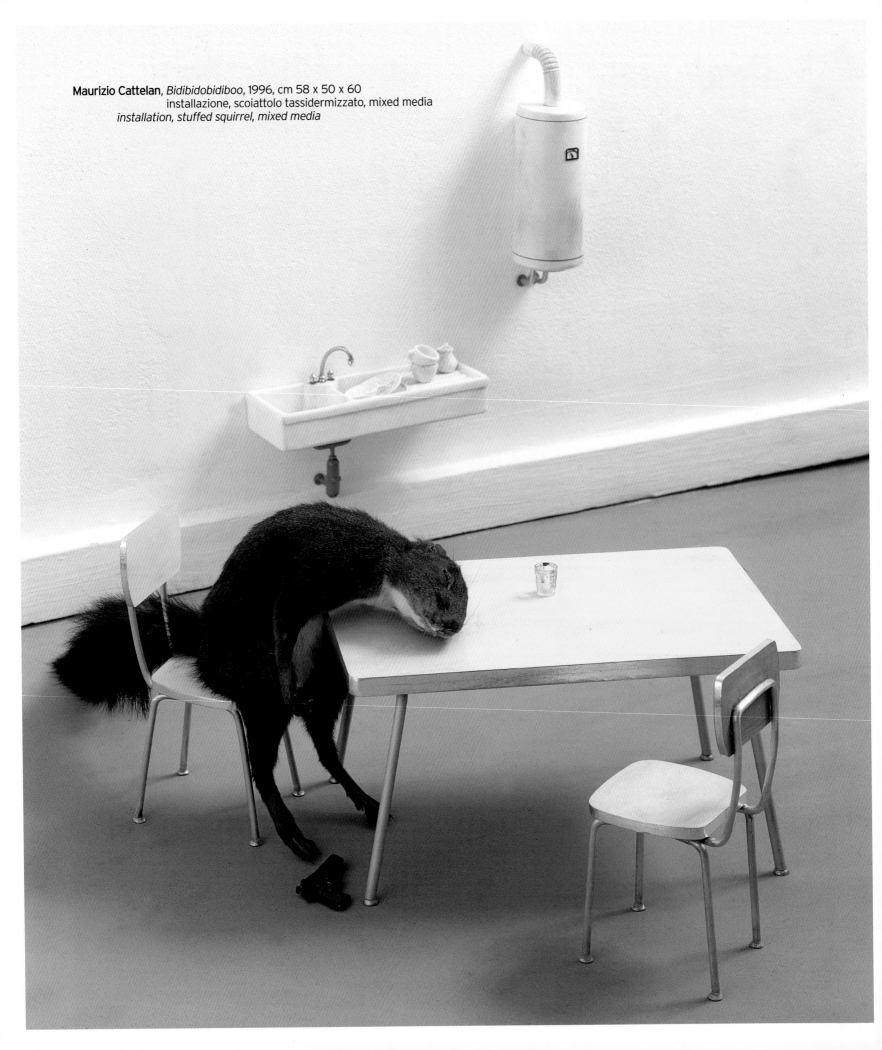

Maurizio Cattelan, *Bidibidobidiboo*, 1996, cm 58 x 50 x 60
installazione, scoiattolo tassidermizzato, mixed media
installation, stuffed squirrel, mixed media

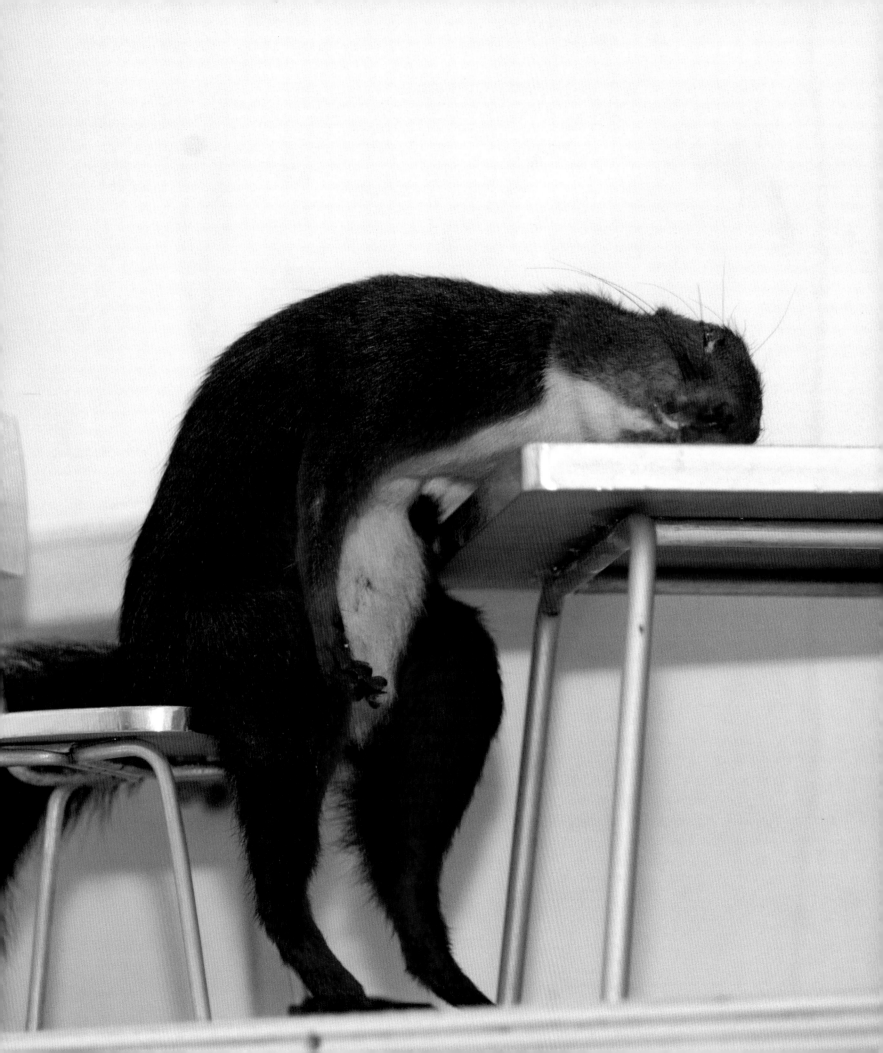

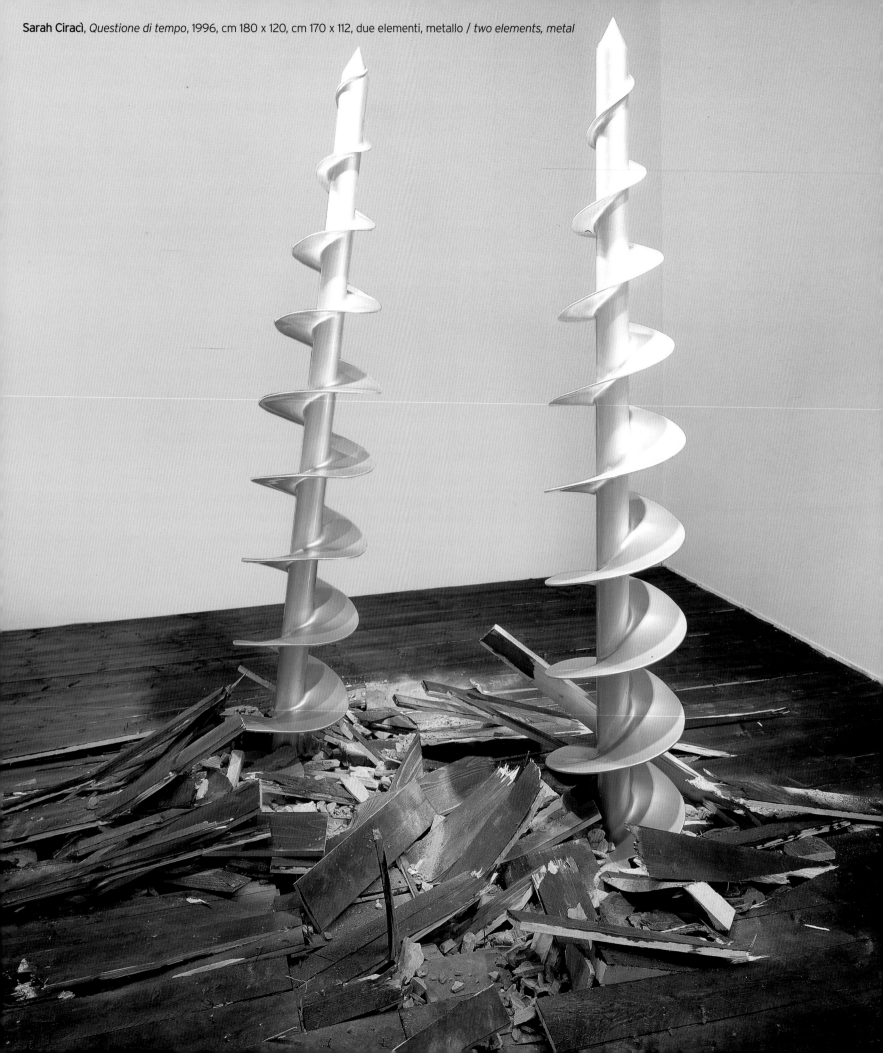

Sarah Ciracì, *Questione di tempo*, 1996, cm 180 x 120, cm 170 x 112, due elementi, metallo / *two elements, metal*

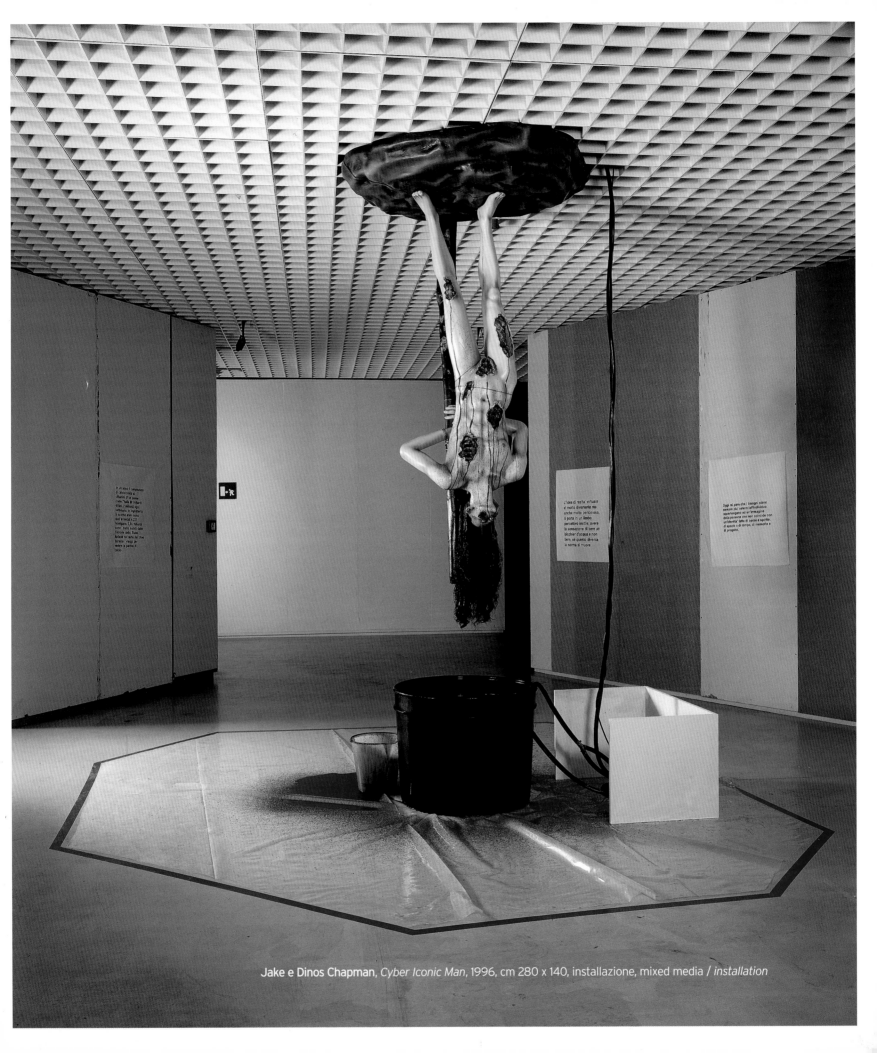

Jake e Dinos Chapman, *Cyber Iconic Man*, 1996, cm 280 x 140, installazione, mixed media / *installation*

Olafur Eliasson, *Girl*, 1994, dimensioni variabili, 20 stampe fotografiche / *variable dimensions, 20 photographic prints*

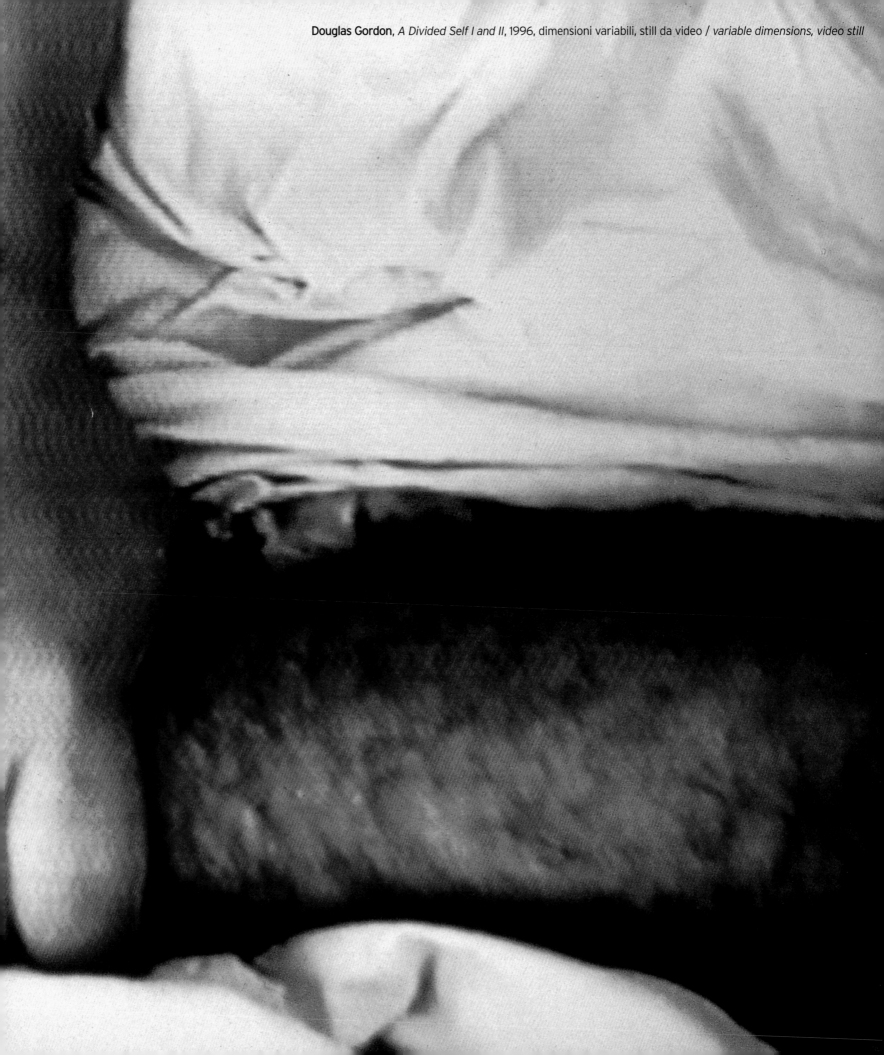

Douglas Gordon, *A Divided Self I and II*, 1996, dimensioni variabili, still da video / *variable dimensions, video still*

Posiloval's, dobrá, ale teď už dej činky k ledu,
nebo z tebe bude to, co vidíš na fotografii.

Kdopak si to zas dal dostaveníčko u mámy a táty?
Paní Běhavá s panem Průjmem.

Jasansky & Polak, *Untitled*, 1994, cm 105,5 x 90 cad./*each*
stampe fotografiche b/n / *black & white photographic prints*

Carsten Holler, *Balena Bianca*, 1995, lungh./*length* cm 90, scultura in poliestere, occhi di vetro, ciglia artificiali / *sculpture in polyester, glass eyes, artificial eyelashes*

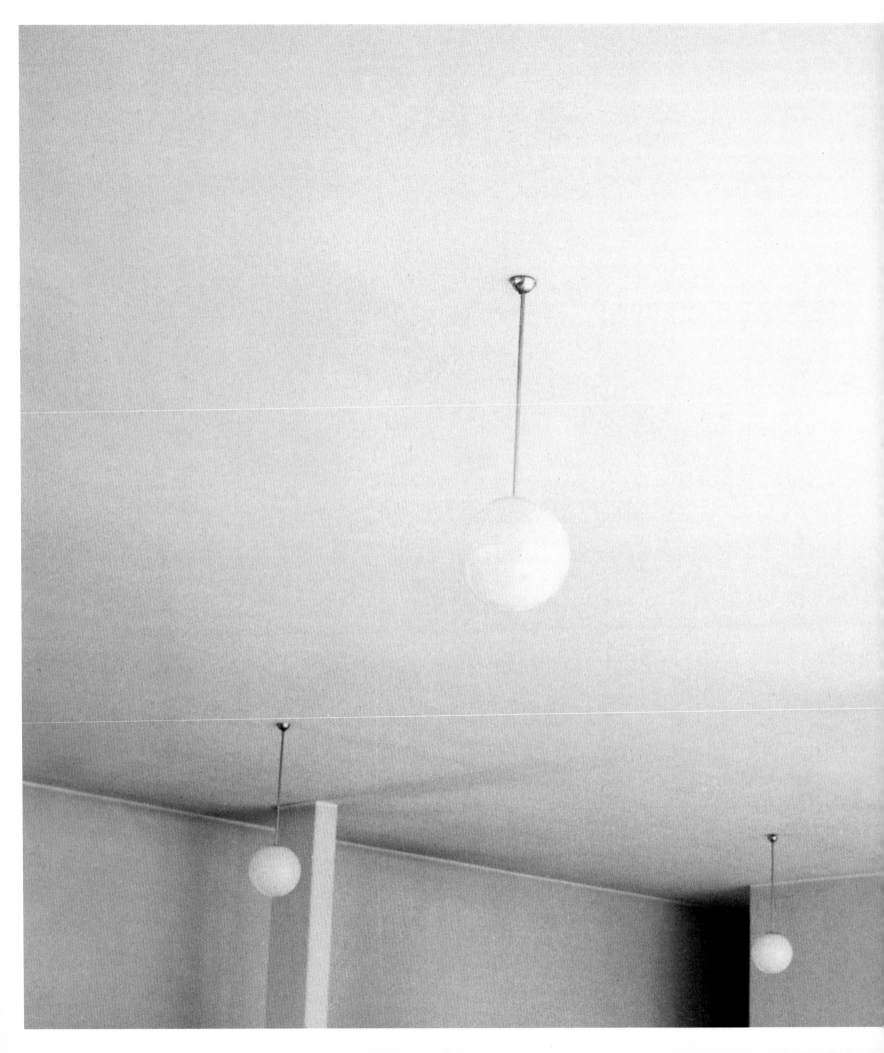

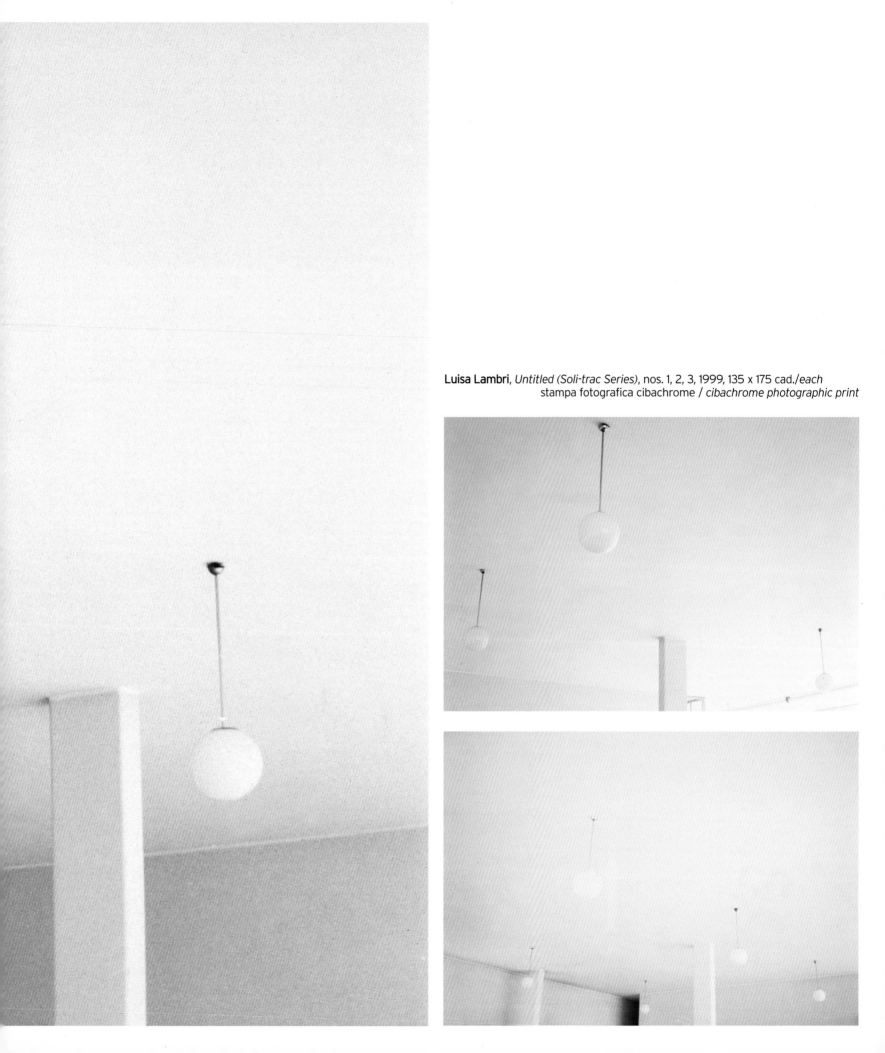

Luisa Lambri, *Untitled (Soli-trac Series)*, nos. 1, 2, 3, 1999, 135 x 175 cad./*each*
stampa fotografica cibachrome / *cibachrome photographic print*

Margherita Manzelli, *Le possibilità sono infinite*, 1996, cm 200 x 251
olio su tela / *oil on canvas*

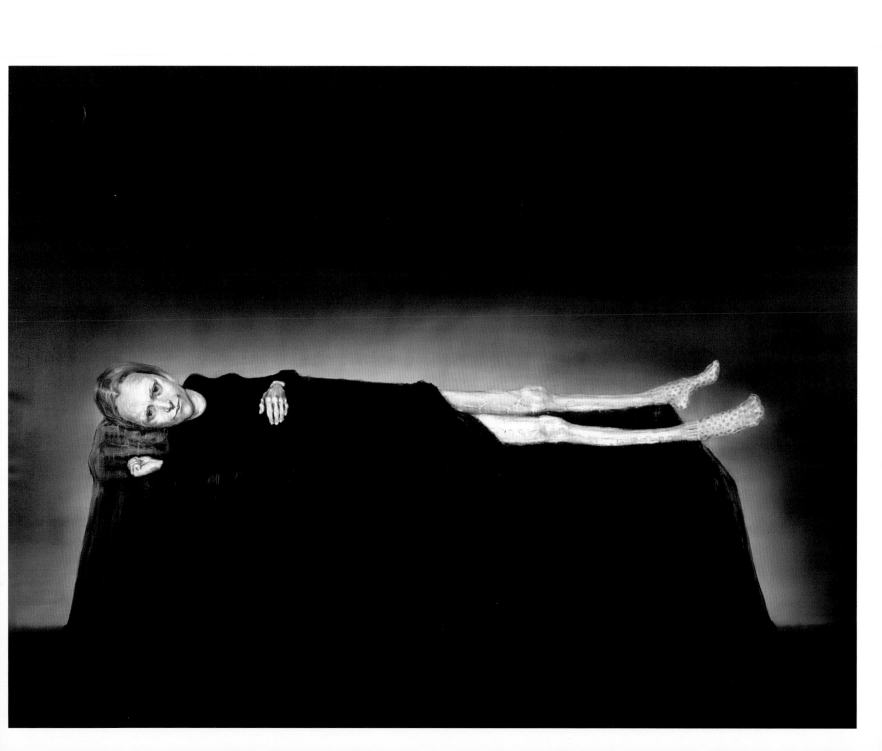

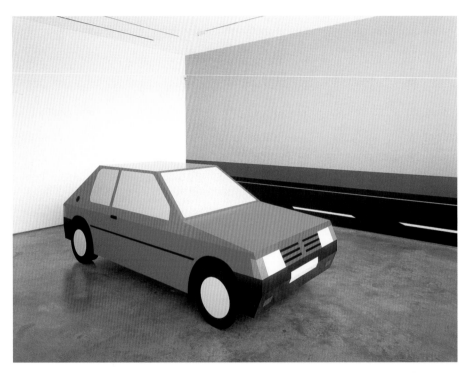

Julian Opie, *You Are in a Car (Peugeot 205)*, 1996, cm 125 x 138 x 336
acrilico su legno / *acrylic on wood*

Mother's Day, 1975 On Mother's Day, as the family watched,
she copped a backhander from her mother.

Tracey Moffatt

Gabriel Orozco, *Until You Find Another Yellow Schwalbe ed. 2 no. 1*, 1995, cm 32 x 47 cad./*each*, 40 stampe fotografiche / *40 photographic prints*

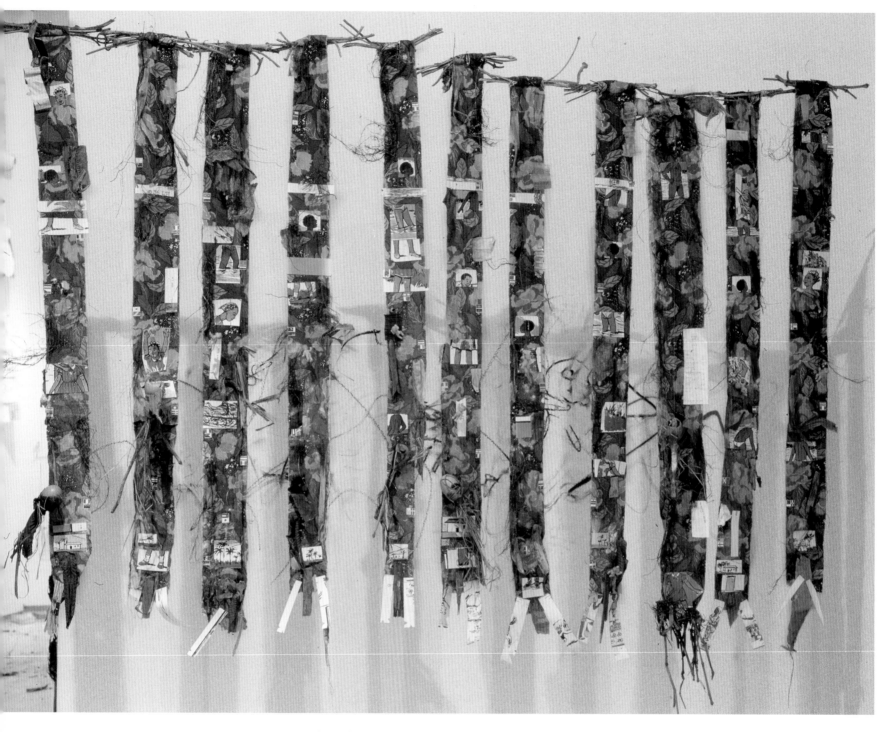

Pascale Marthine Tayou, *Loohby*, dimensioni variabili, legno, plastica, carta / *variable dimensions, wood, plastic, paper*

Jennifer Bornstein, *Untitled (Self-portrait with Kid Farmer Market)*, 1996, cm 45 x 60
installazione fotografica e proiezione 16mm, particolare / *photographic installation and 16mm projection, detail*

Tobias Rehberger, *Modello di "Campo 6" (Doug Aitken, Maurizio Cattelan, Jake e Dinos Chapman, Sarah Ciracì, Thomas Demand, Mark Dion, Giuseppe Gabellone, William Kentridge,Tracey Moffatt, Gabriel Orozco, Philippe Parreno, Steven Pippin, Sam Taylor-Wood, Pascale Marthine Tayou, Rirkrit Tiravanija)*, 1996
dimensioni variabili, mixed media / *variable dimensions*

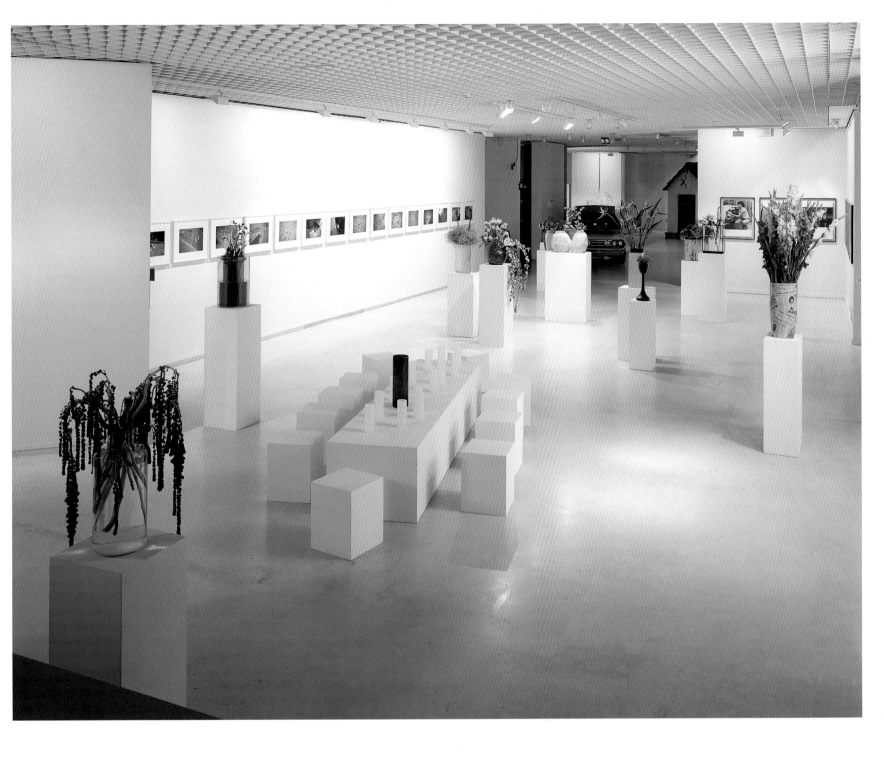

Julie Becker, *Interior Corner # 1, 2, 4, 5*, 1993, cm 98 x 70 cad./*each,* 4 stampe fotografiche / *4 photographic prints*

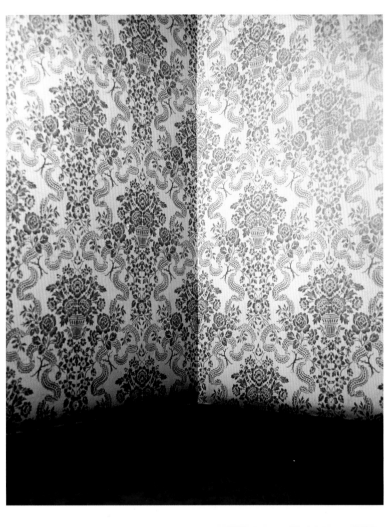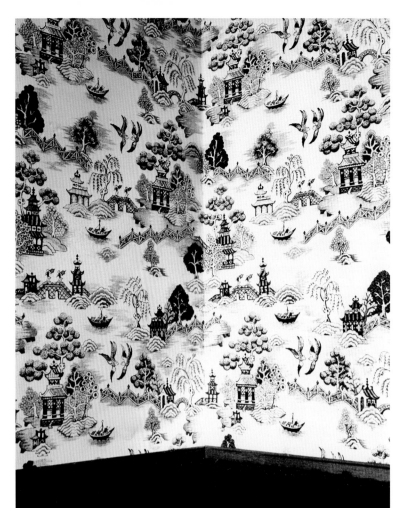

Vanessa Beecroft, *Performance Details, 1*, 1996, cm 125 x 113, stampa fotografica / *photographic print*

Vanessa Beecroft, *Performance Details, 7*, 1996, cm 113 x 125, stampa fotografica / *photographic print*

Vanessa Beecroft, *Performance Details, 2*, 1996, cm 113 x 125
stampa fotografica / *photographic print*

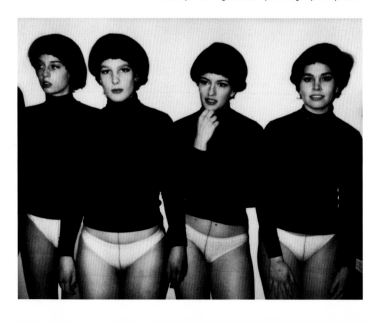

Vanessa Beecroft, *Performance Details, 5*, 1996, cm 115 x 127
stampa fotografica / *photographic print*

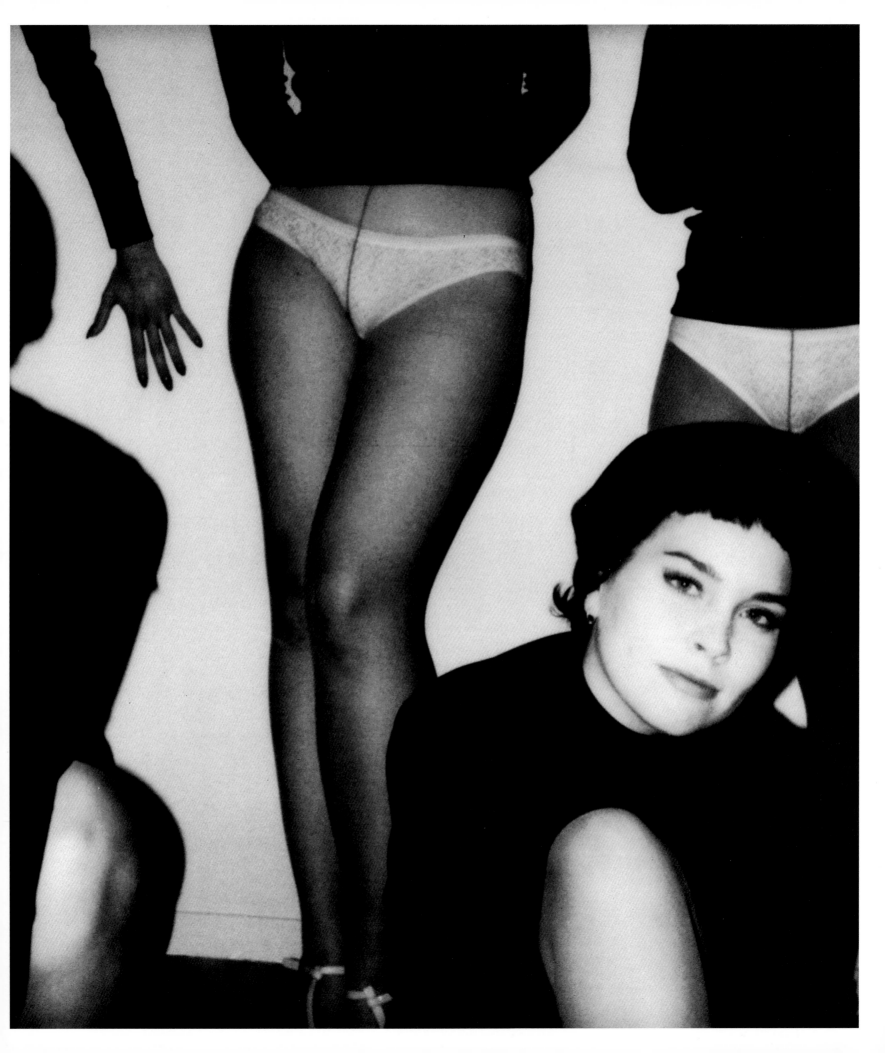

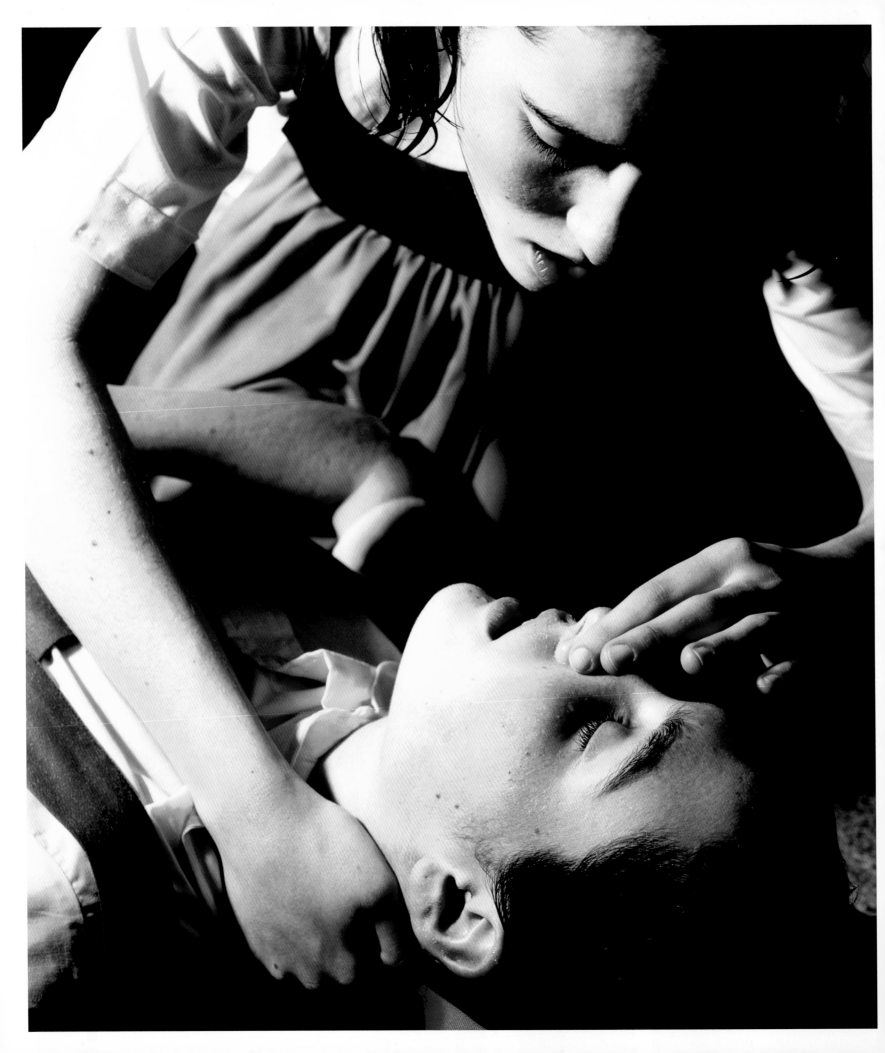

Anna Gaskell, *Untitled # 2 (Wonder Series), ed. 4/5*, 1996, cm 127 x 102, stampa fotografica / *photographic print*

Thomas Demand, *Panel (Peg Board)*, 1996, cm 162 x 110 x 3
stampa cromogenica su carta fotografica / *chromogenic print on photographic paper*

Nan Goldin, *Joey on My Roof, NYC*, 1992, cm 70 x 100, stampa fotografica / *photographic print*

Nan Goldin, *Joey Laughing, Berlin*, 1992, cm 70 x 100, stampa fotografica / *photographic print*

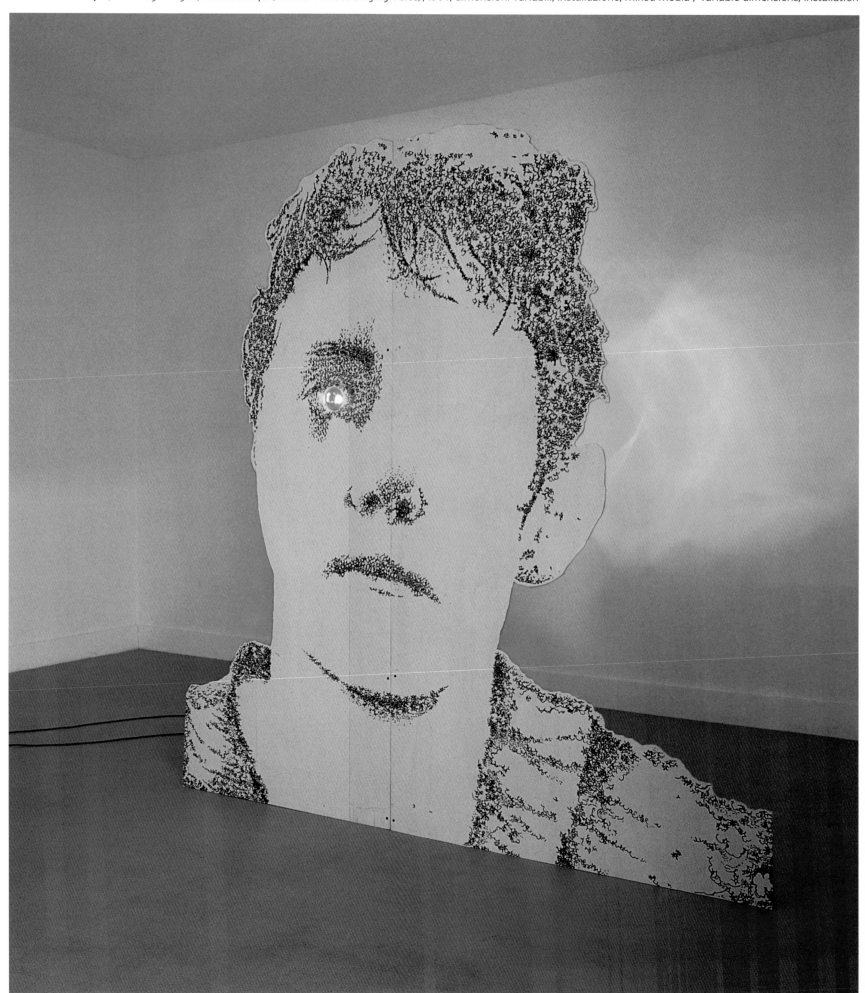

Lothar Hempel, *Samstag Morgen, Zuckersumpf (A Clear Almost Singing Voice)*, 1997, dimensioni variabili, installazione, mixed media / *variable dimensions, installation*

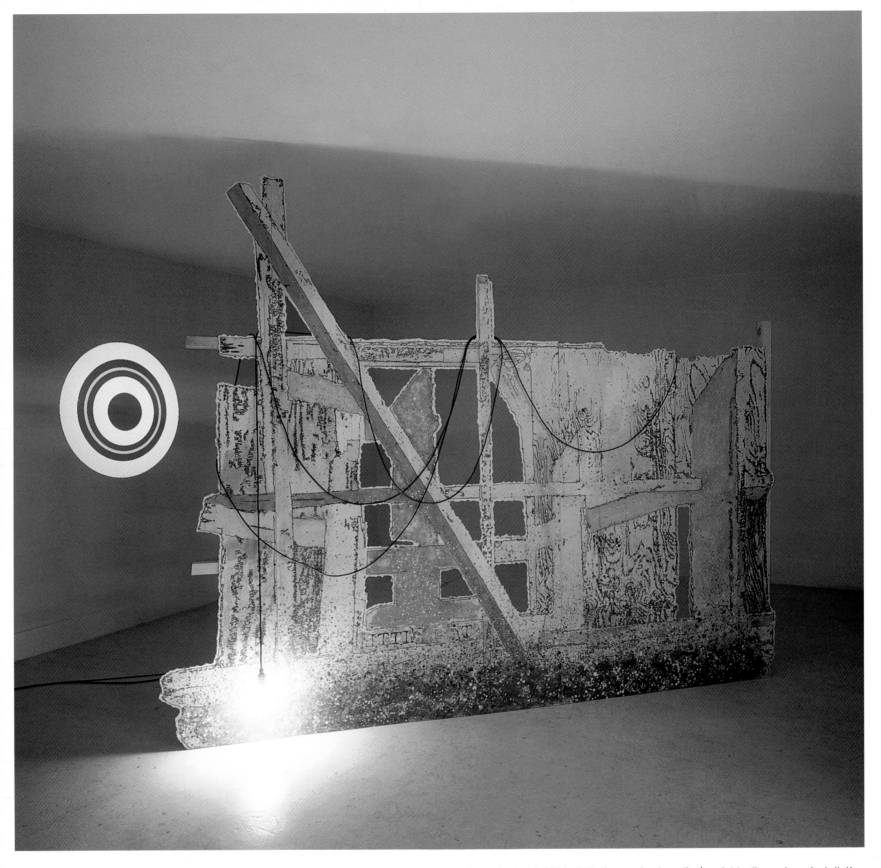

Lothar Hempel, *Samstag Morgen, Zuckersumpf (Das Kalte Bild)*, 1997, dimensioni variabili, installazione, mixed media / *variable dimensions, installation*

Gary Hill, *HanD HearD*, 1995, still da video / *video stills*

★169

Larry Johnson, *Untitled (Dead & Buried)*, 1990, cm 155 x 216, stampa fotografica su carta ektacolor / *photographic print on ektacolor paper*

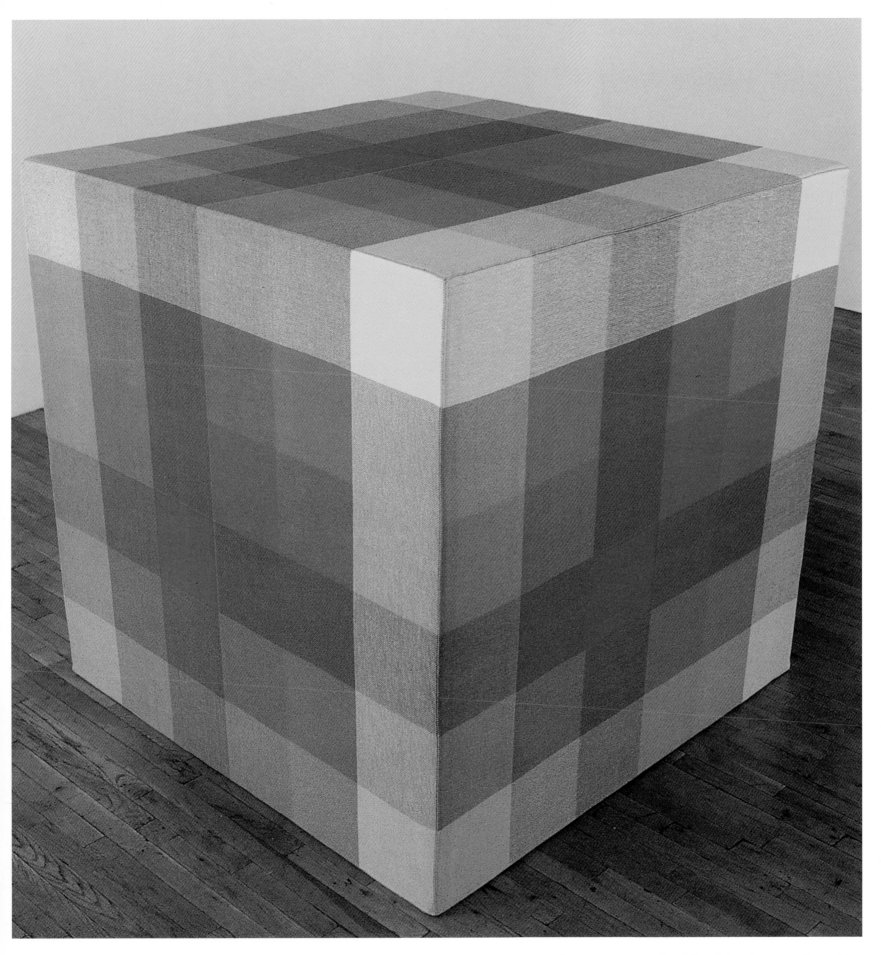

Jim Isermann, *Cube Weave*, 1996, cm 132 x 132 x 132, scultura di cotone tessuto a mano, gomma / *sculpture in hand-woven cotton, rubber*

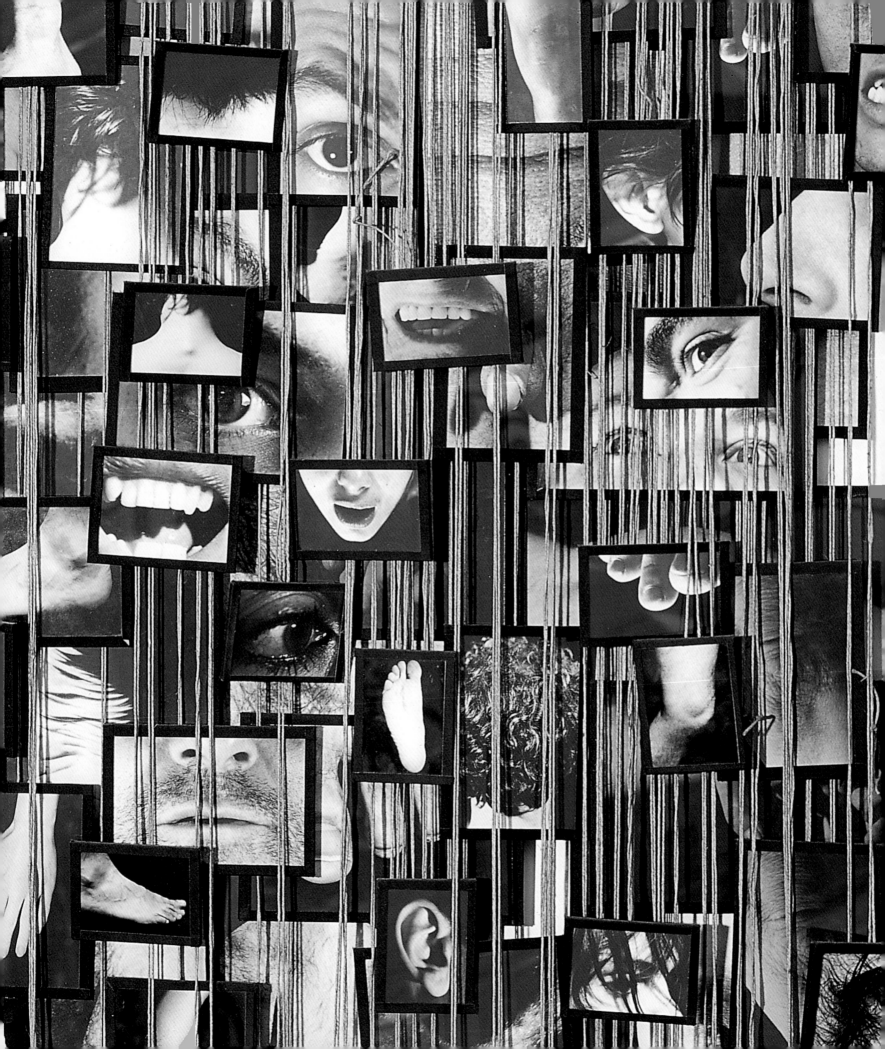

Annette Messager, *Mes Vœux*, 1994, dimensioni variabili, installazione, 400 stampe fotografiche b/n / *variable dimensions, installation, 400 black & white photographic prints*

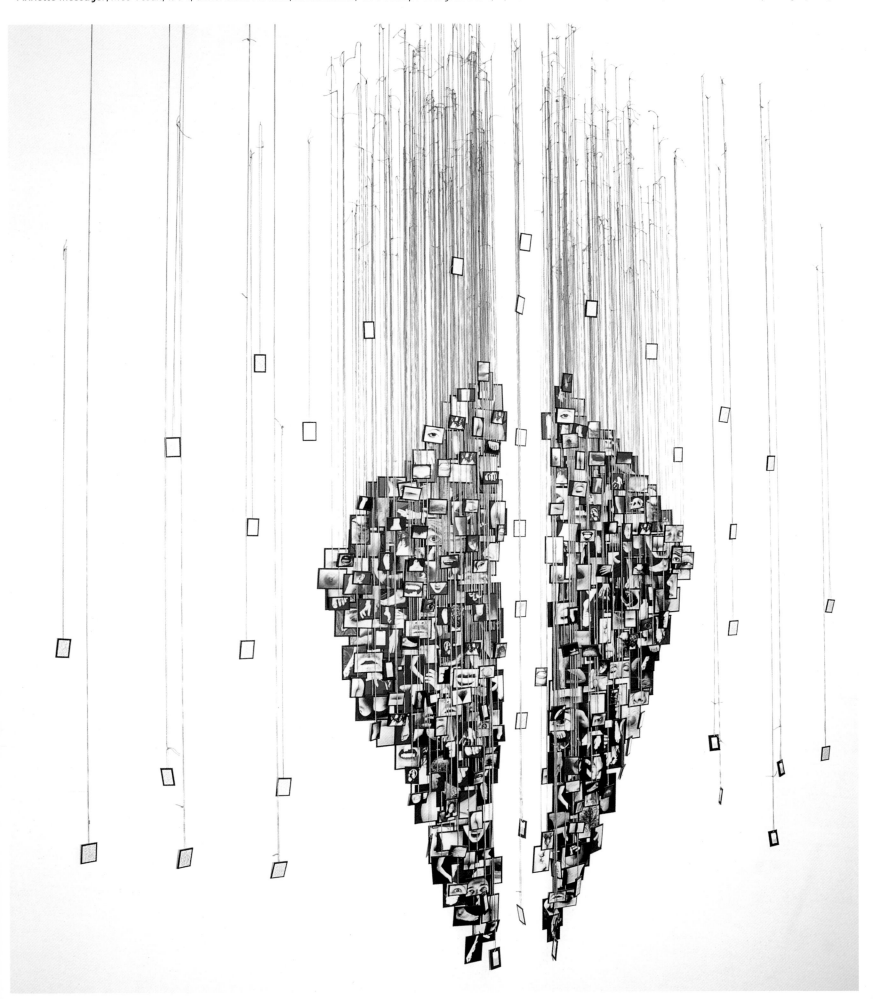

Catherine Opie, *Ron Athey*, 1994, cm 152 x 76, stampa cromogenica / *chromogenic print*

Catherine Opie, *Mike and Sky 2*, 1994, cm 152 x 76
stampa cromogenica / *chromogenic print*

Catherine Opie, *Bo*, 1994, cm 152 x 76, stampa cromogenica / *chromogenic print*

Catherine Opie, *Self-Portrait Pervert*, 1994, cm 152 x 76
stampa cromogenica / *chromogenic print*

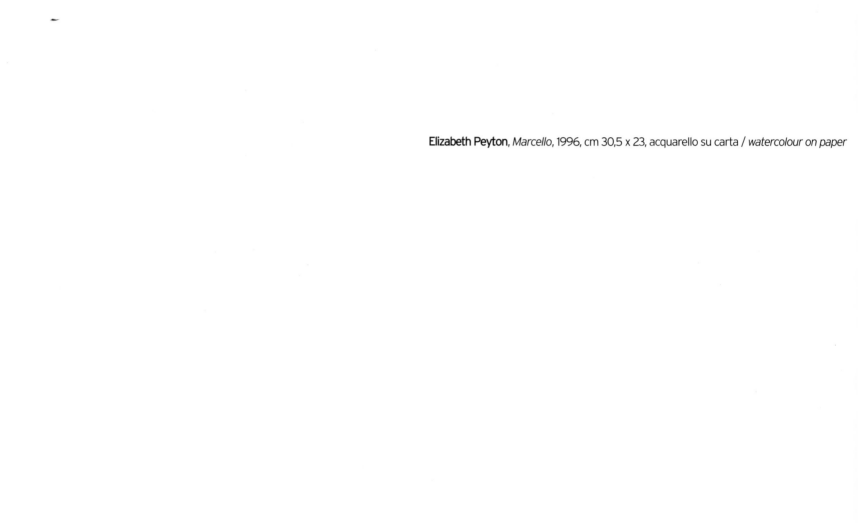

Elizabeth Peyton, *Marcello*, 1996, cm 30,5 x 23, acquarello su carta / *watercolour on paper*

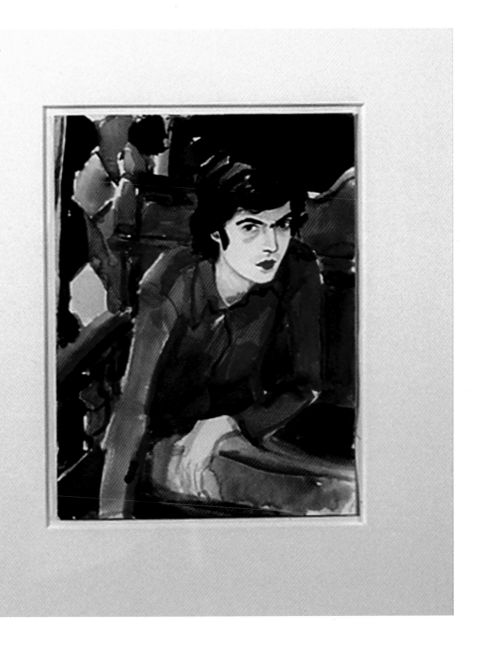

Darren Almond, *Oswiecim, March 1997*, 1997, still da video / *video stills*

Matthew Barney, *Cremaster 5: Her Diva*, 1997, cm 134 x 108, stampa fotografica / *photographic print*

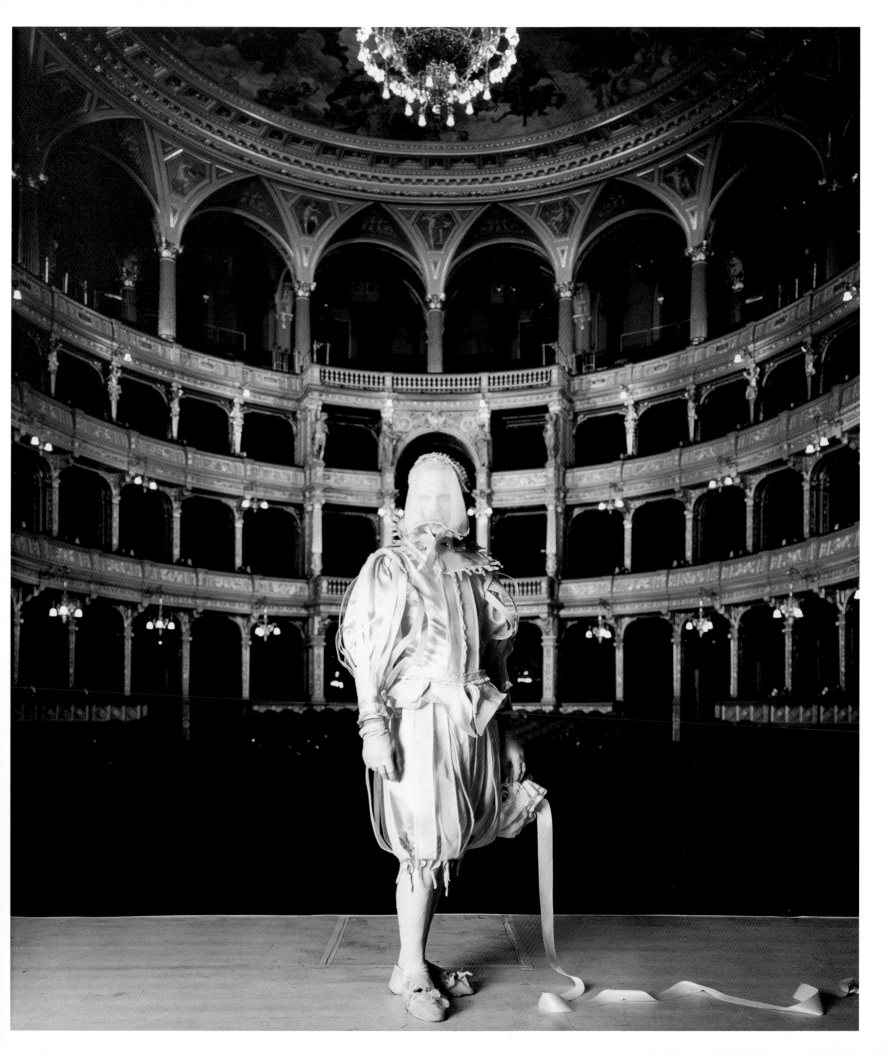

Thomas Demand, *Studio,* 1997, cm 183,5 x 349, stampa cromogenica su carta fotografica / *chromogenic print on photographic paper*

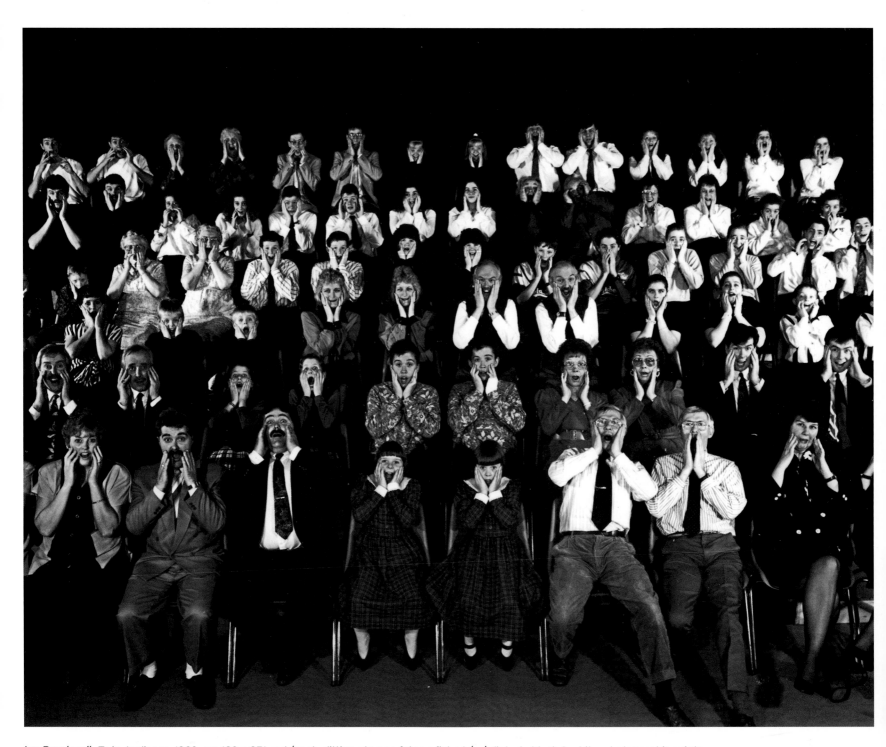

Ian Breakwell, *Twin Audience*, 1993, cm 183 x 251 cad./*each*, dittico, stampe fotografiche b/n / *diptych, black & white photographic prints*

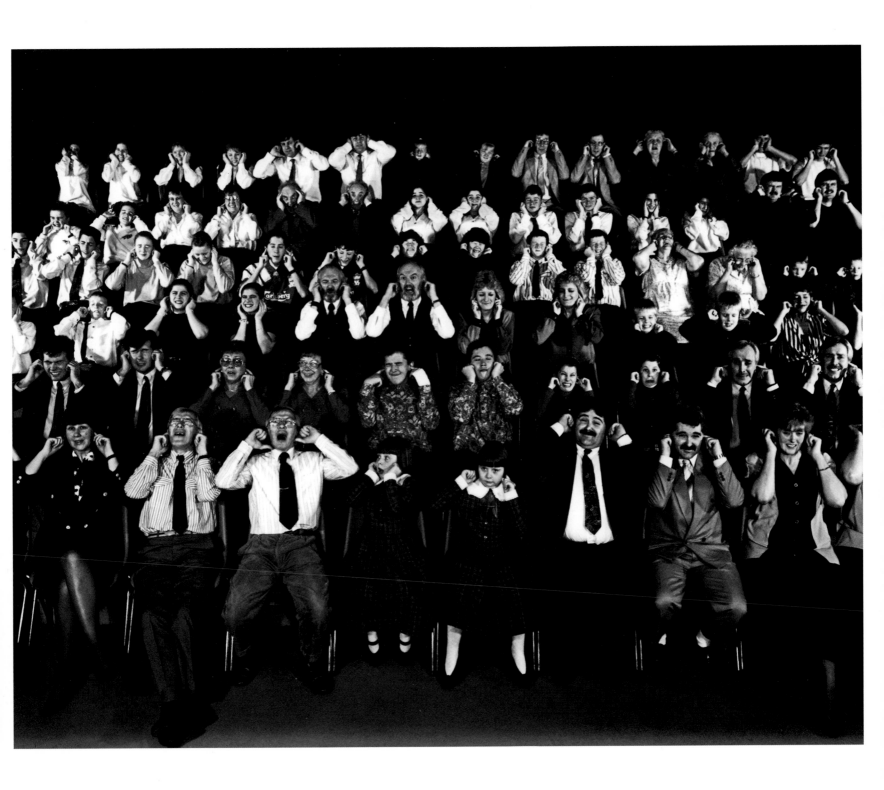

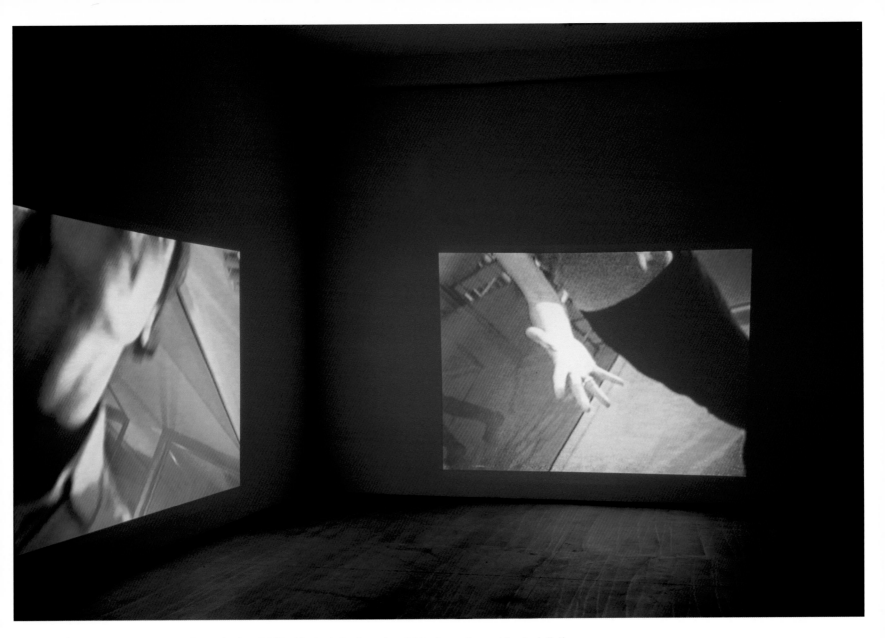

Kevin Hanley, *Two and Four*, 1997, dimensioni variabili, videoinstallazione / *variable dimensions, video installation*

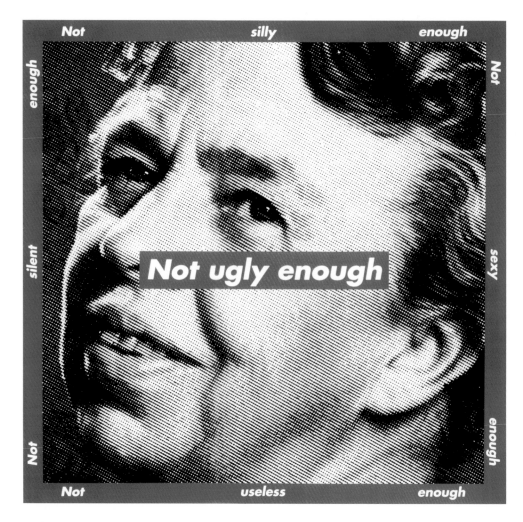

Barbara Kruger, *Untitled (Not Ugly Enough)*, 1997, cm 272 x 272, serigrafia / *serigraph*

Sarah Lucas, *Laugh*, 1998
cm 63,5 x 50
stampa fotografica
photographic print

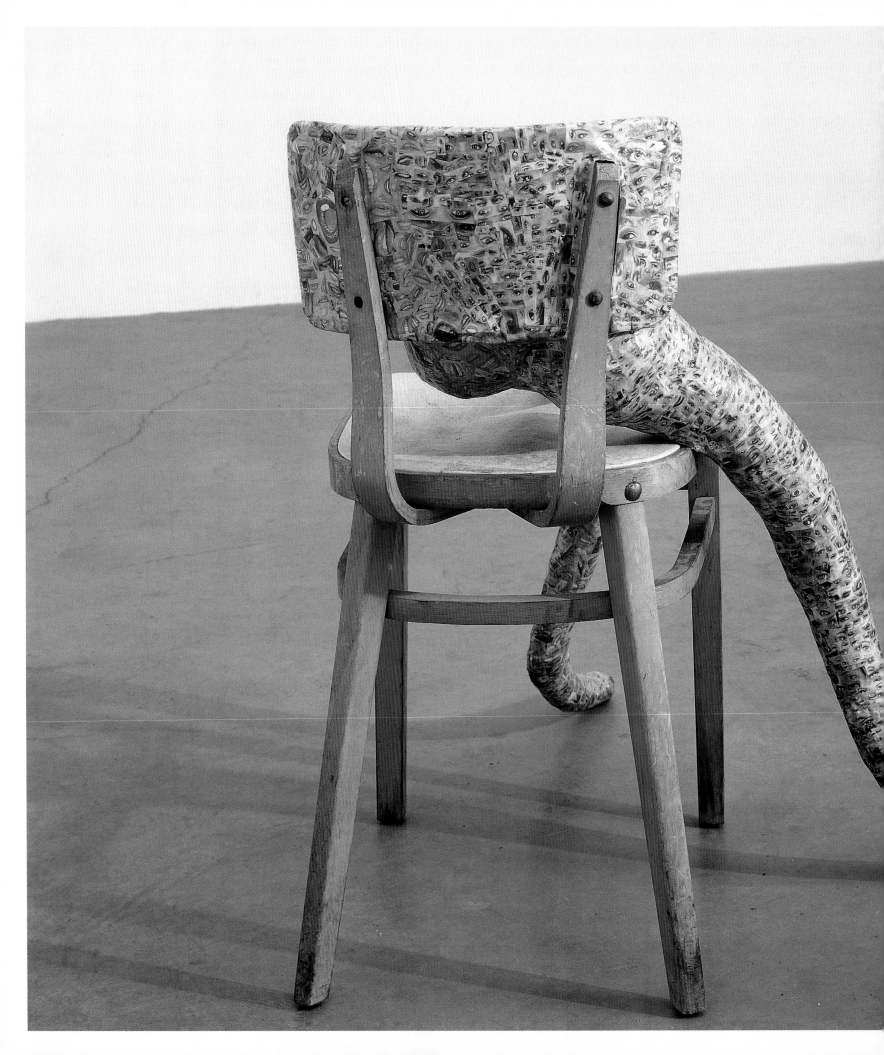

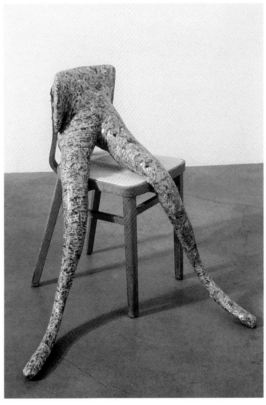

Sarah Lucas, *Love Me*, 1998, cm 76 x 83 x 81, scultura, cartapesta, sedia
sculpture, papier-mâché, chair

★193

Steve McQueen, *Something Old, Something New, Something Borrowed*, 1998, still da video / *video still*

Christina Mackie, *Where?*, 1998, cm 230 x 138 x 20, mixed media

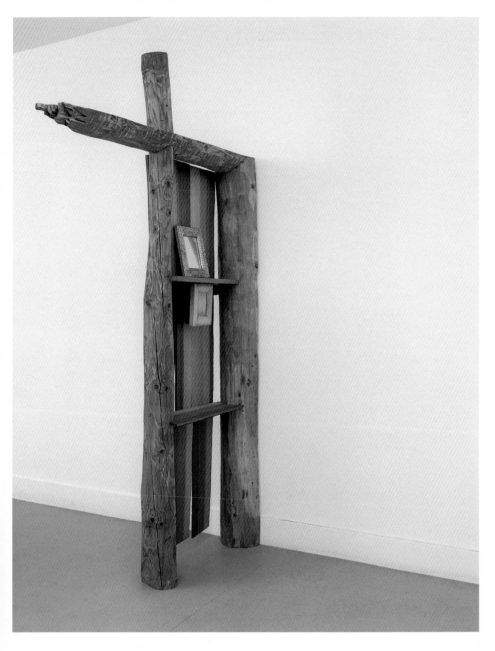

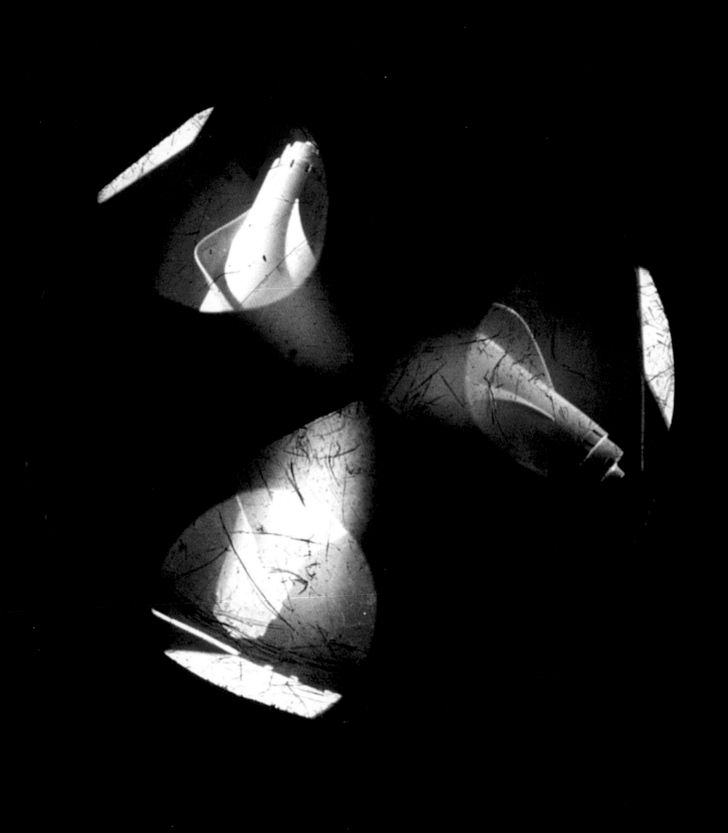

Steven Pippin, *Speed Queen Series*, cm 69 x 69 cad./*each*, 5 stampe fotografiche / *5 photographic prints*

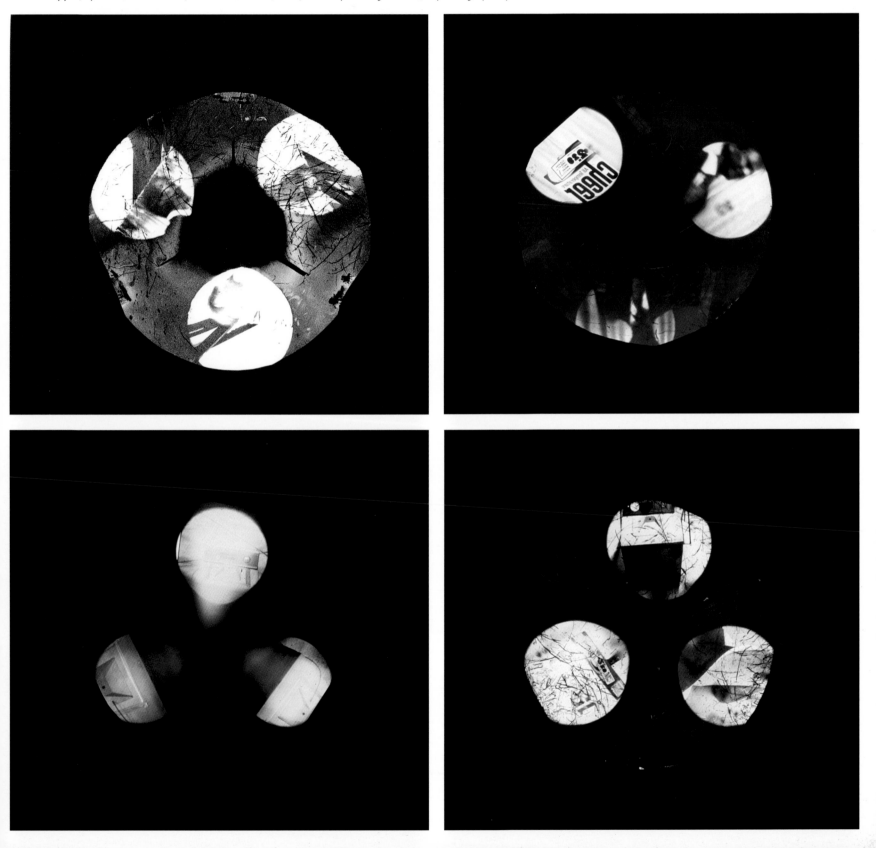

Paola Pivi, *100 cinesi*, 1998, cm 187 x 289, stampa fotografica / *photographic print*

Vanessa Jane Phaff, *Nature or Nurture*, 1998, cm 95 x 95
acrilico su tela / *acrylic on canvas*

Sam Taylor-Wood, *Travesty of a Mockery*, 1995, videoinstallazione / *video installation*

Doug Aitken, *Electric Earth*, 1999, dimensioni variabili, videoinstallazione / *variable dimensions, video installation*

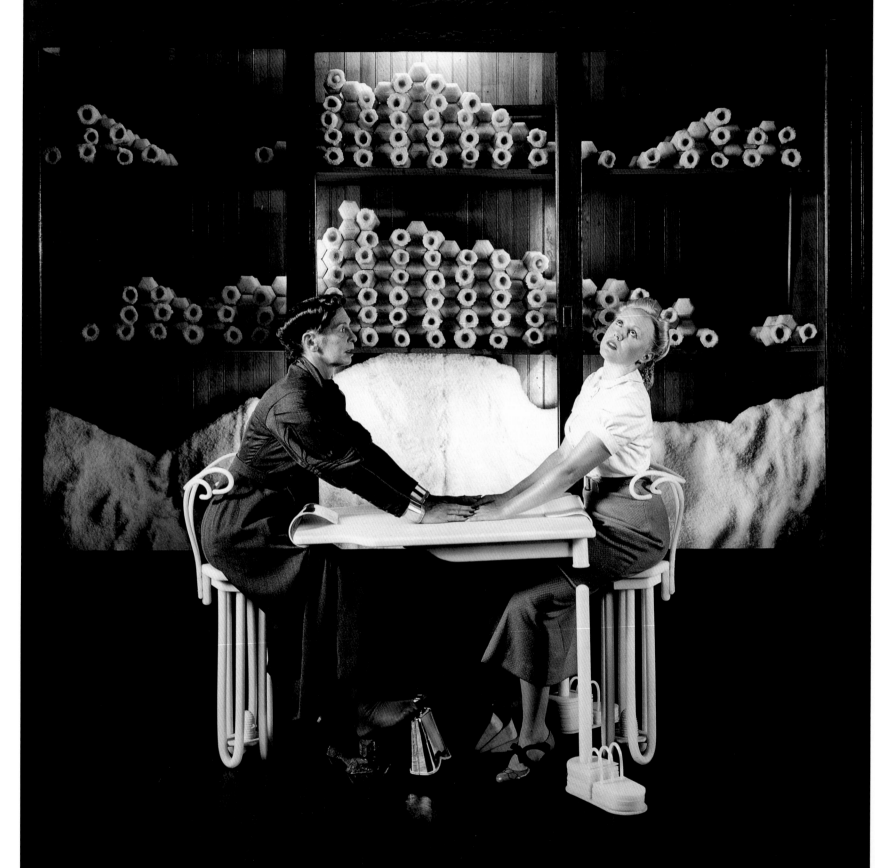

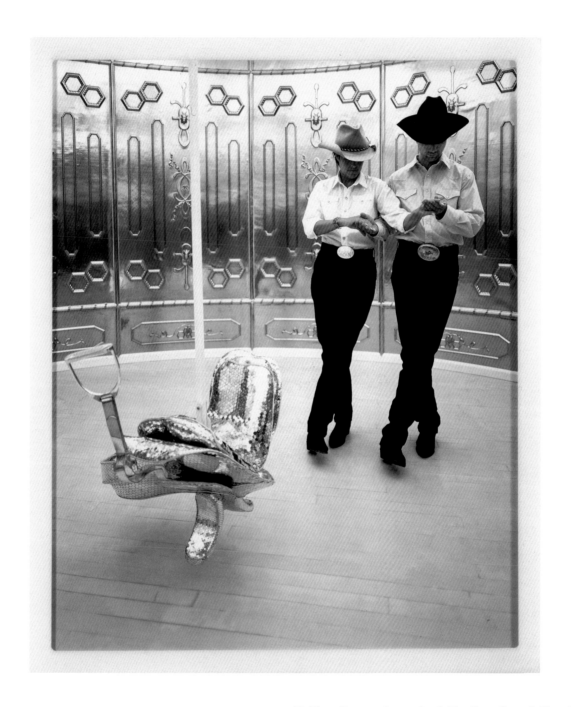

Matthew Barney, *Cremaster 2: The Executioner's Step*, 1998
cm 127 x 101,6, stampa fotografica / *photographic print*

Urs Fischer, *Naturschnitte (Baum)*, 1999, cm 280 x 150 x 200, scultura, mixed media / *sculpture*

Matthew Barney, *Cremaster 2: The Ballad of Max Jensen*, 1998, cm 109,2 x 87,6
elemento centrale di un trittico, stampa fotografica / *one of three, photographic print*

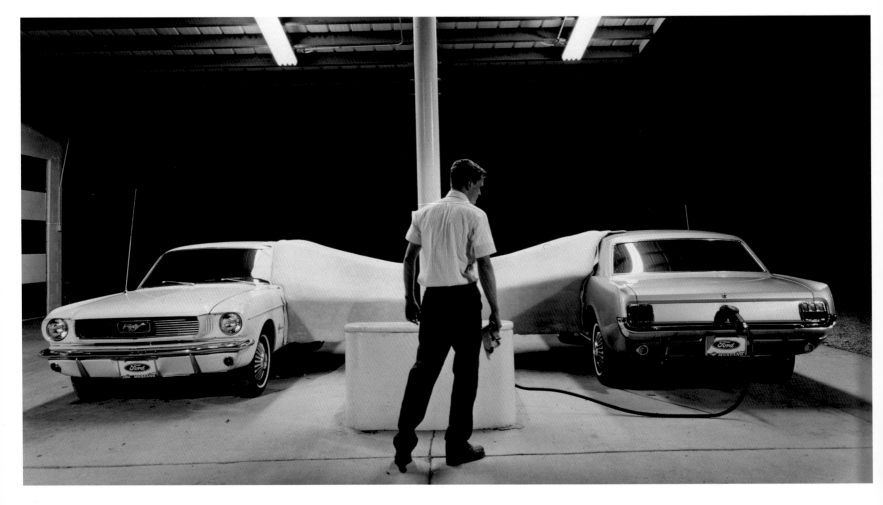

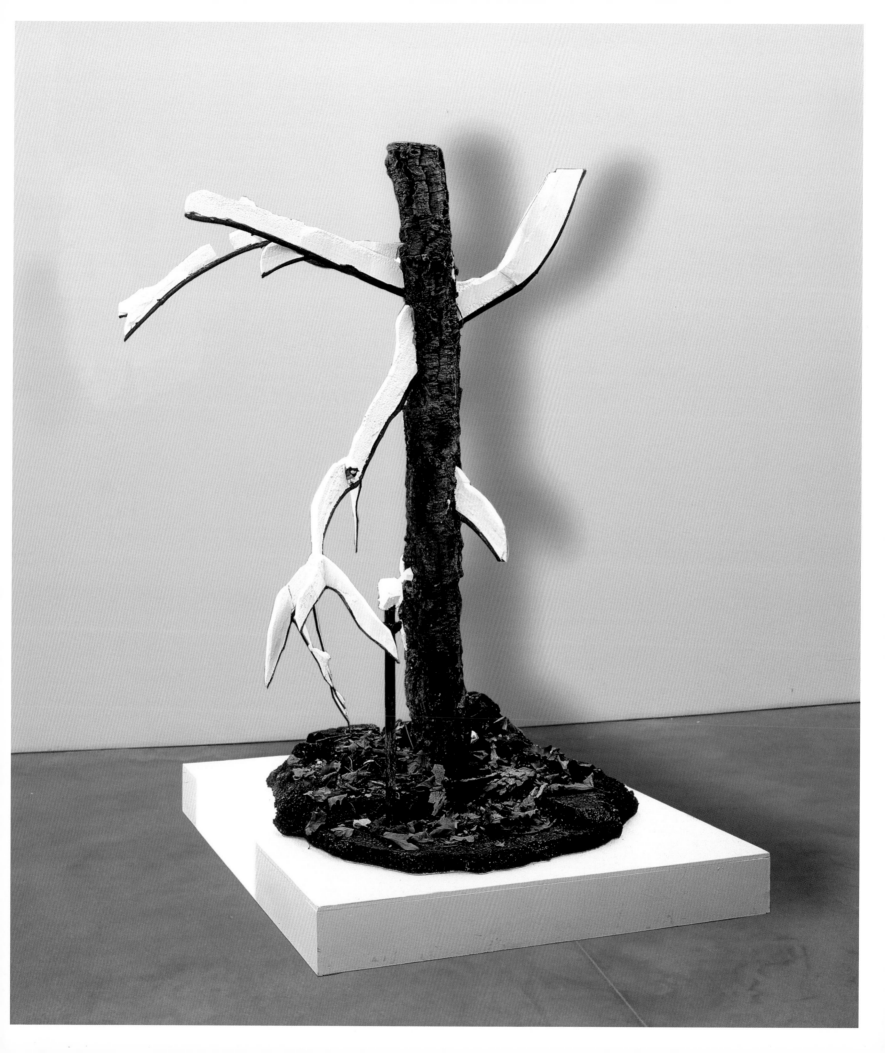

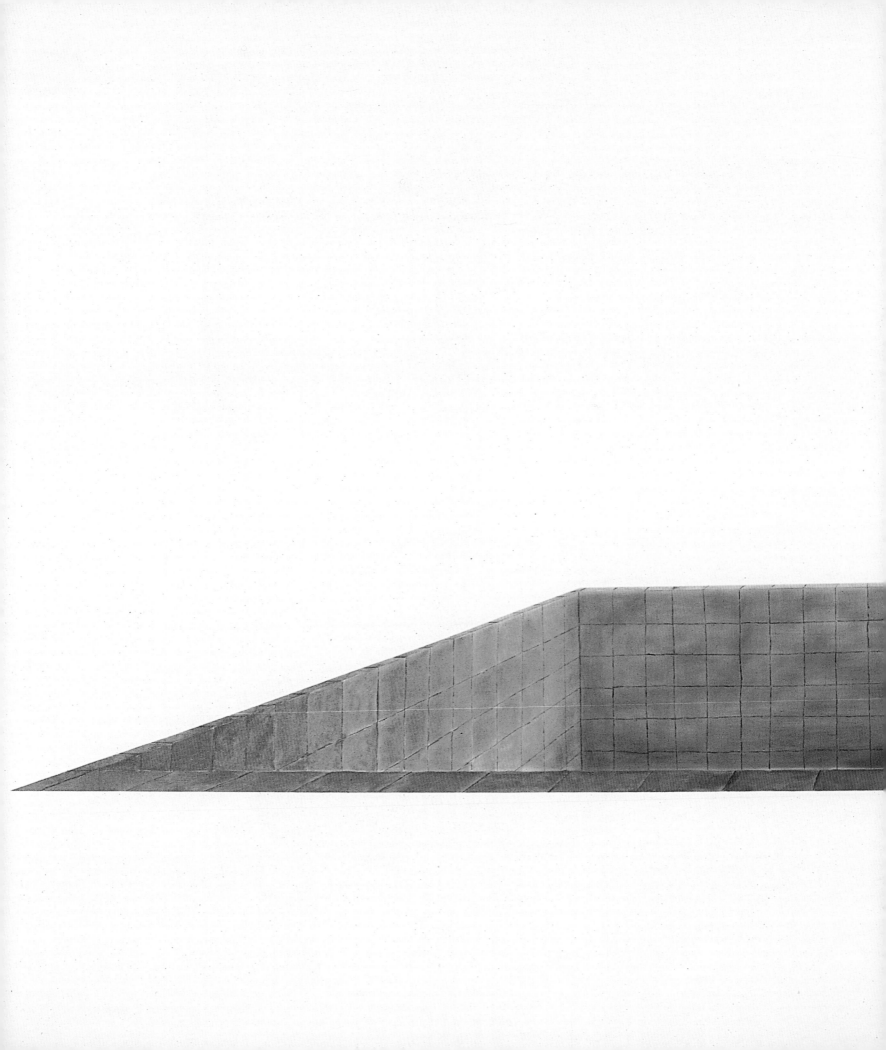

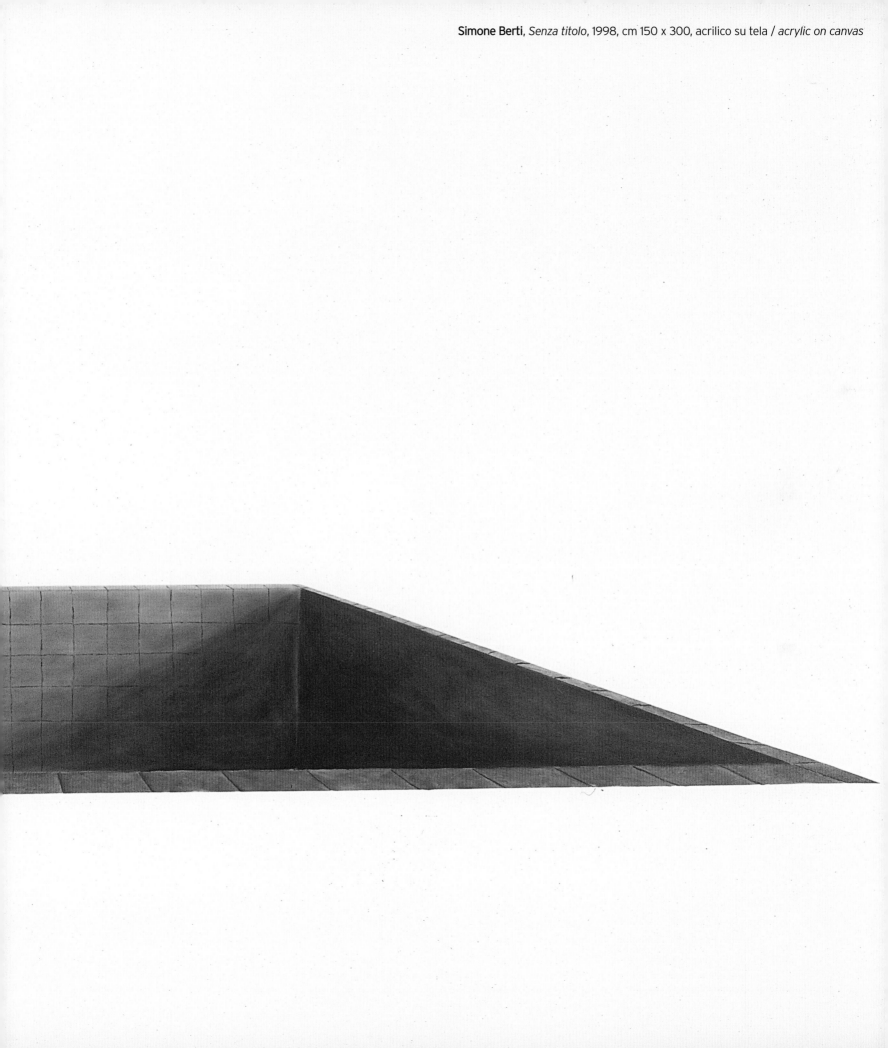

Richard Billingham, *Tony Smoking Backwards*, 1998, still da video / *video still*

Richard Billingham, *Liz Smoking*, 1998, still da video / *video still*

Saul Fletcher, *Untitled # 51*, 1997, cm 10 x 10, stampa fotografica / *photographic print*

Saul Fletcher, *Untitled # 59*, 1997, cm 10 x 10, stampa fotografica / *photographic print*

Saul Fletcher, *Untitled # 67*, 1997, cm 10 x 10, stampa fotografica / *photographic print*

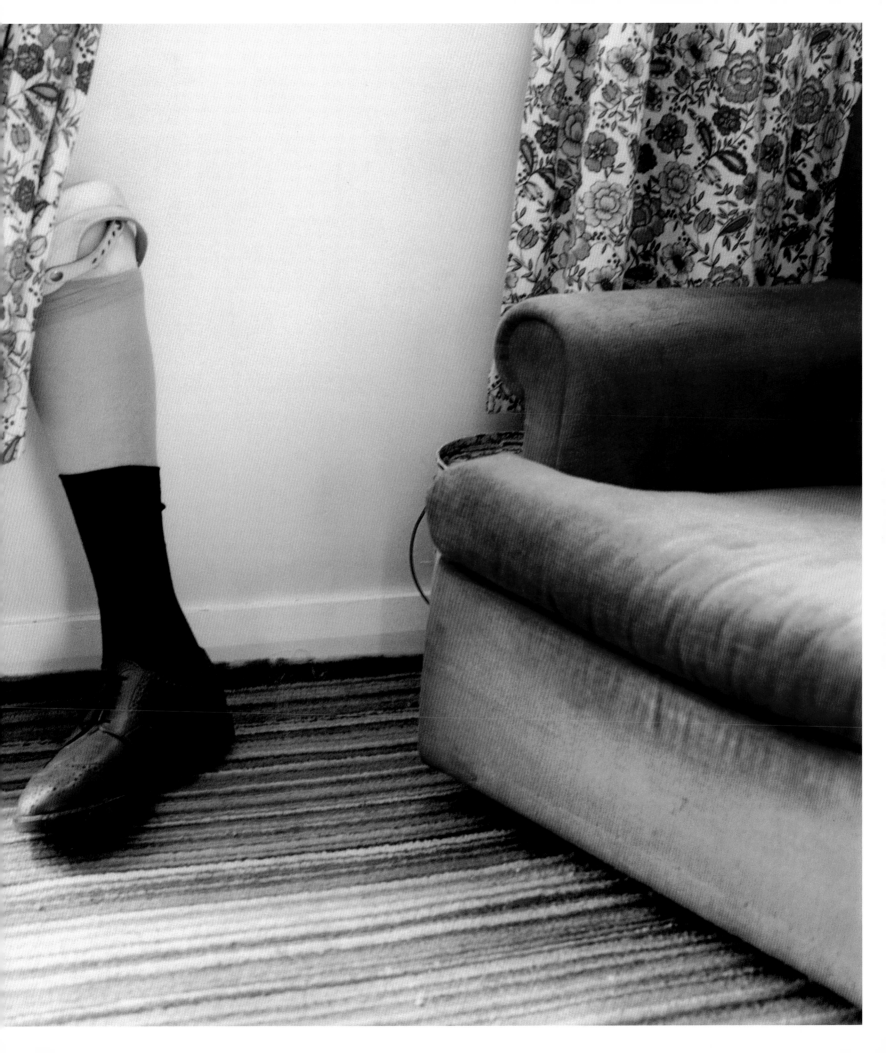

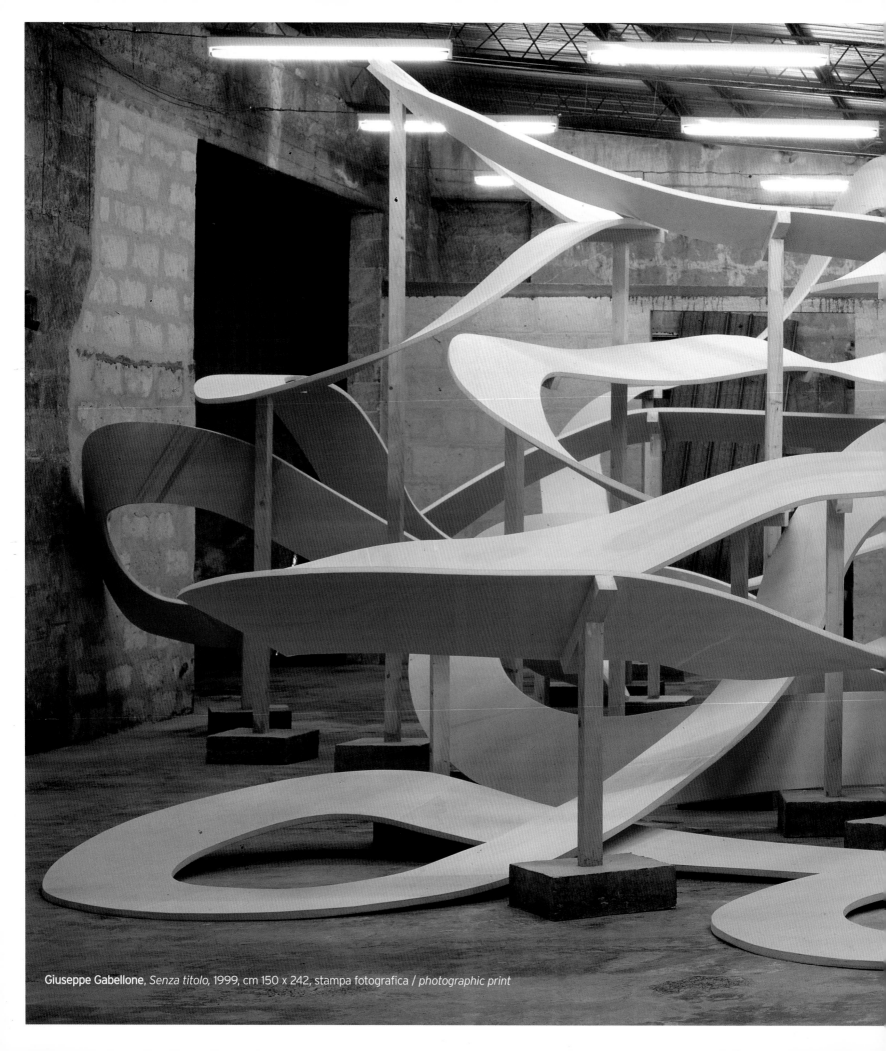

Giuseppe Gabellone, *Senza titolo*, 1999, cm 150 x 242, stampa fotografica / *photographic print*

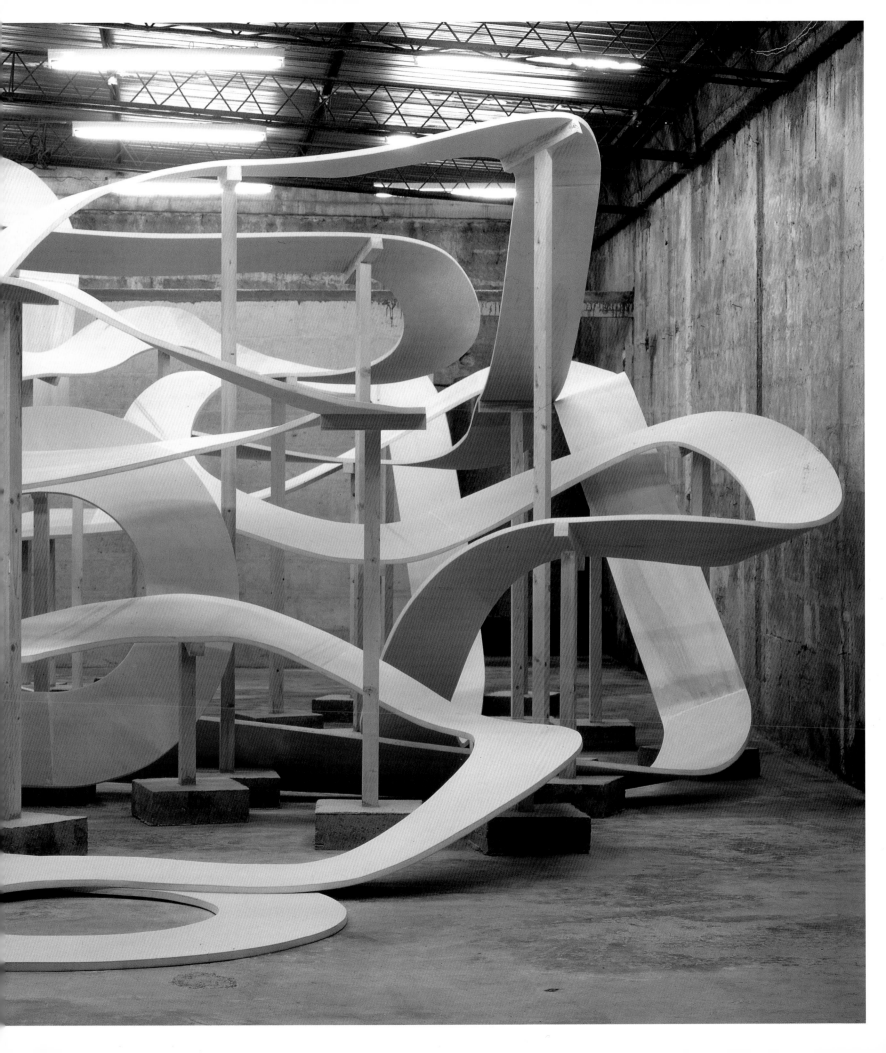

Gary Hume, *Magnolia Door Six*, 1989, cm 254 x 163, vernice lucida su tela / *gloss on canvas*

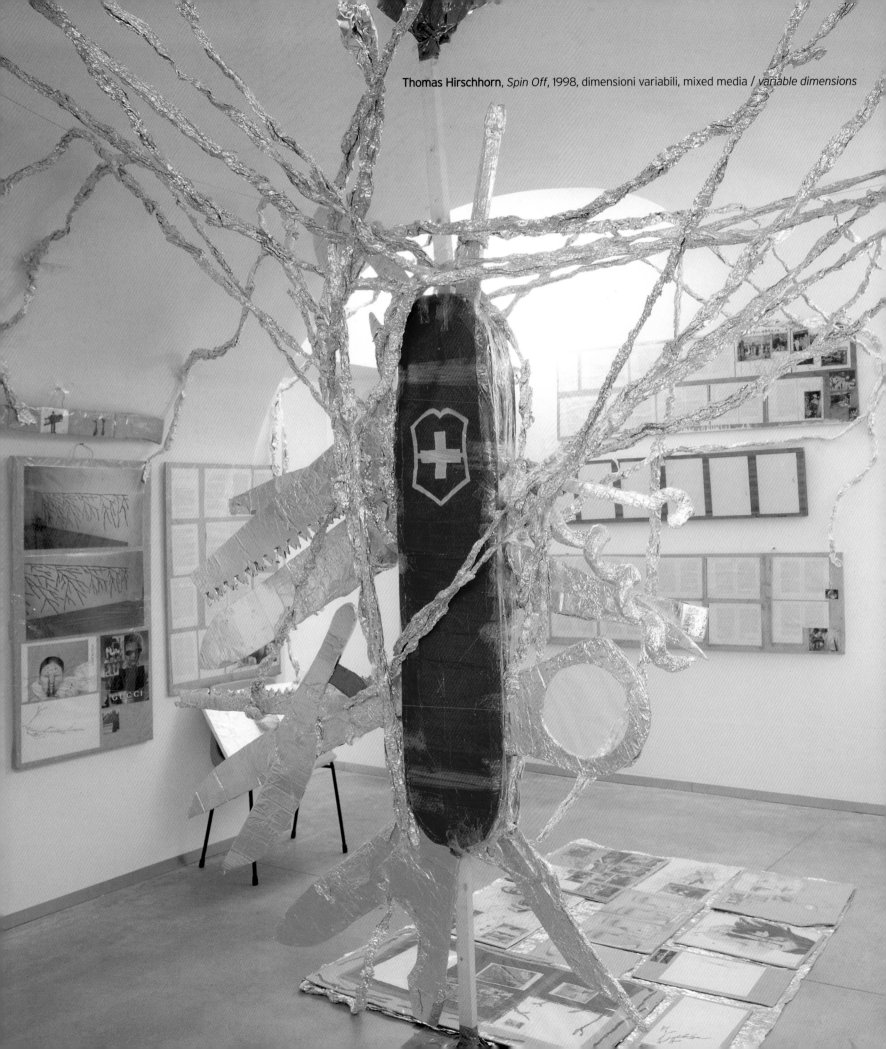

Thomas Hirschhorn, *Spin Off*, 1998, dimensioni variabili, mixed media / *variable dimensions*

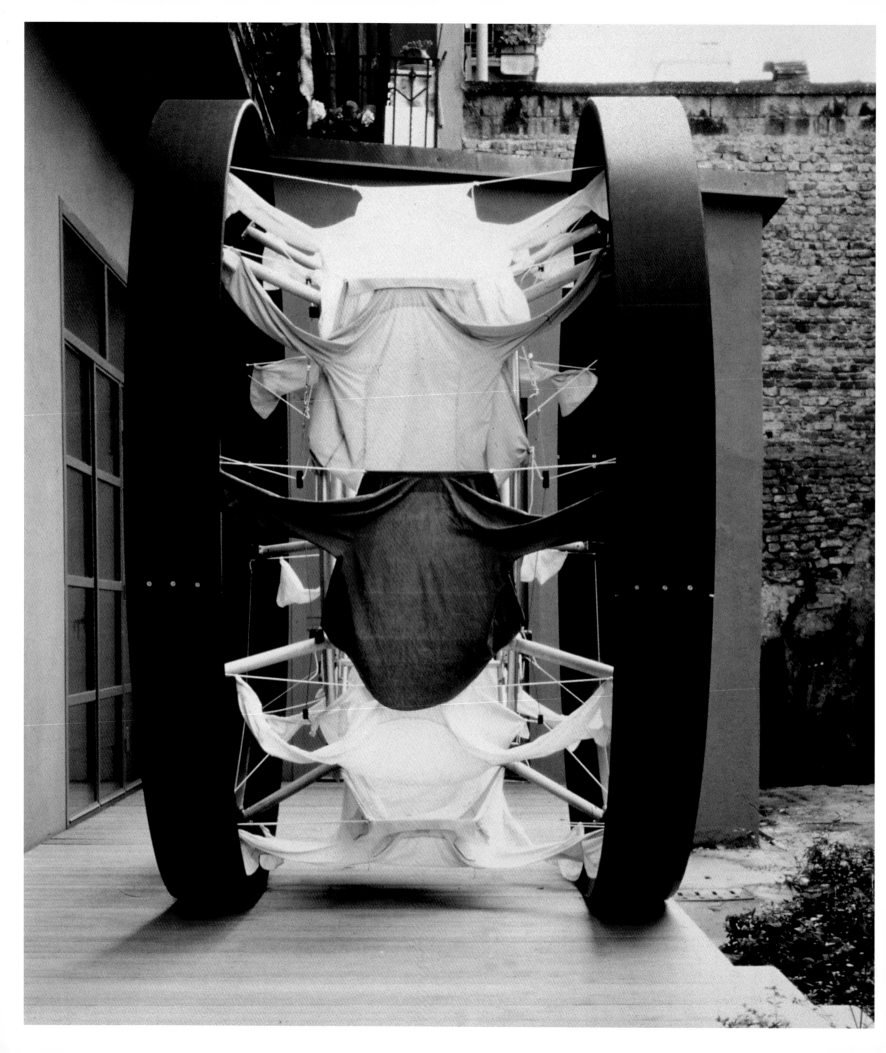

Carsten Holler, *Amphibian Vehicle*, 1999, cm 293 x 182, mixed media

William Kentridge, *History of the Main Complaint*, 1998, dimensioni variabili, videoinstallazione / *variable dimensions, video installation*

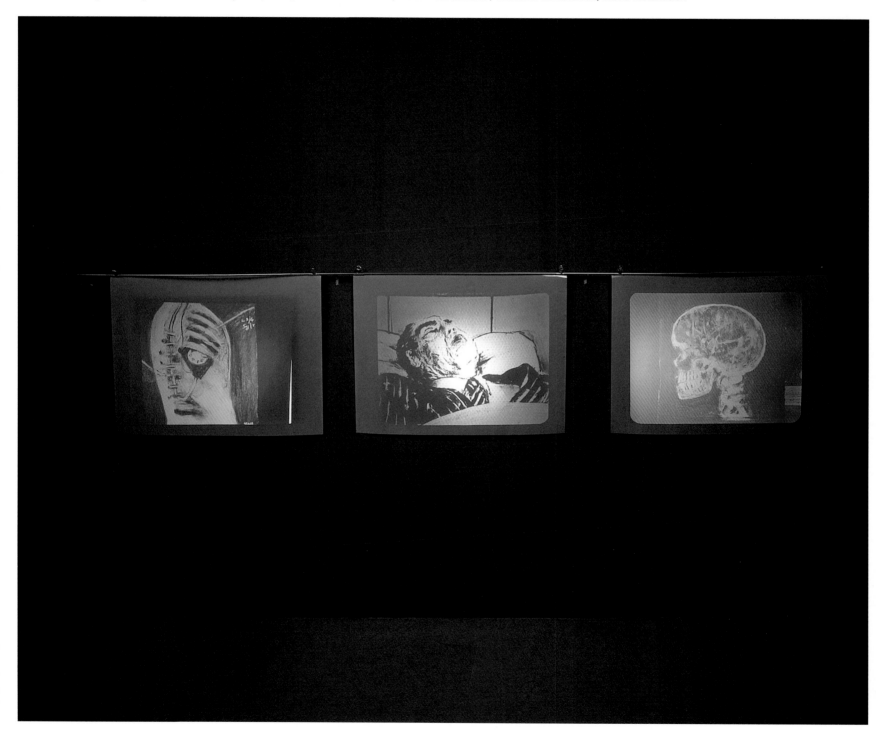

Suchan Kinoshita
Untitled, 1999
h cm 70
vetro e inchiostro
glass and ink

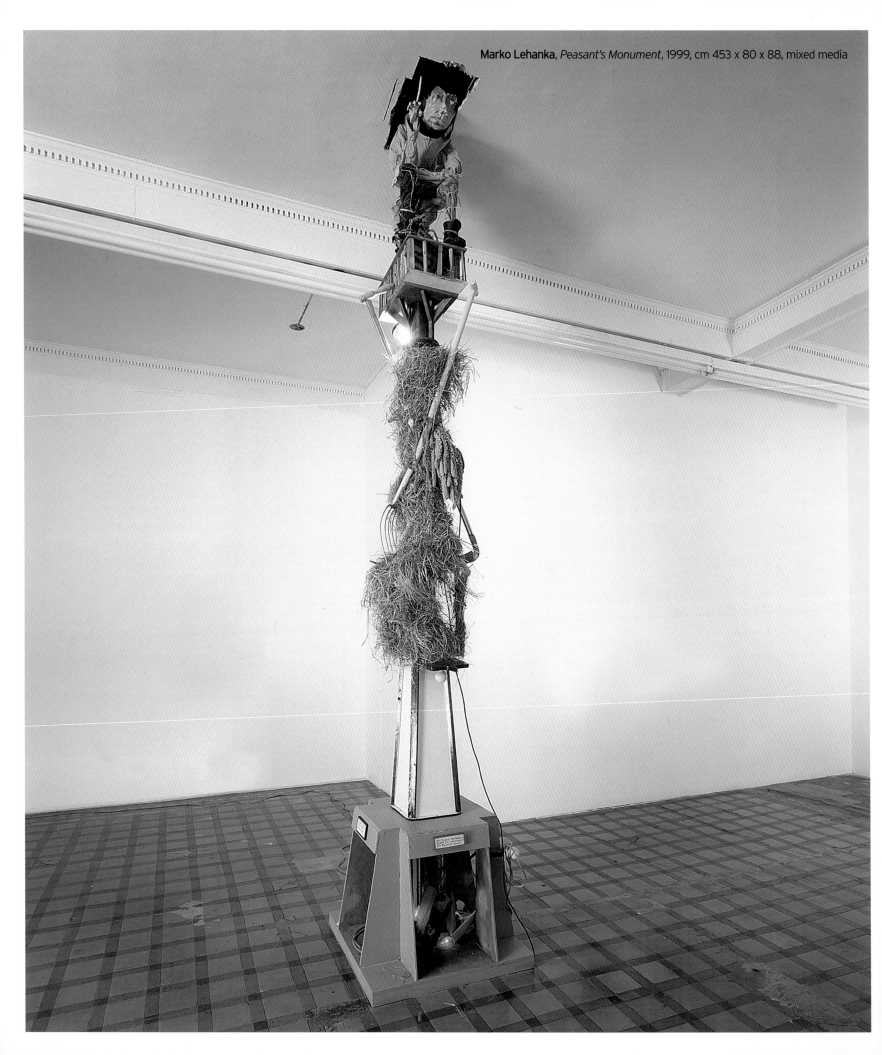

Marko Lehanka, *Peasant's Monument*, 1999, cm 453 x 80 x 88, mixed media

Maria Marshall, *When I Grow Up I Want to Be a Cooker*, 1998
still da video / *video still*

Navin Rawanchaikul, *Fly with Me to Another World*, 1999, cm 278 x 810, acrilico su tela / *acrylic on canvas*

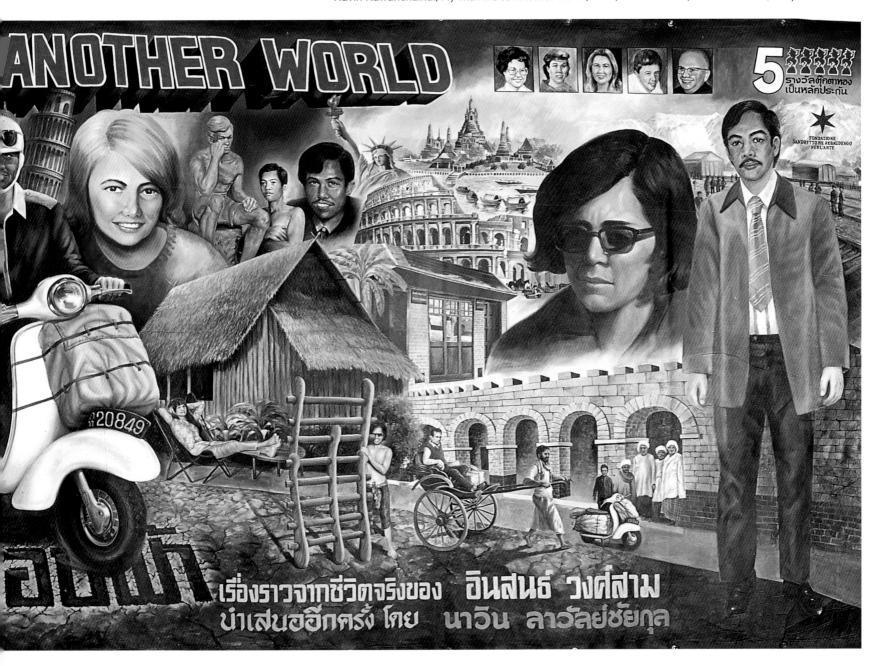

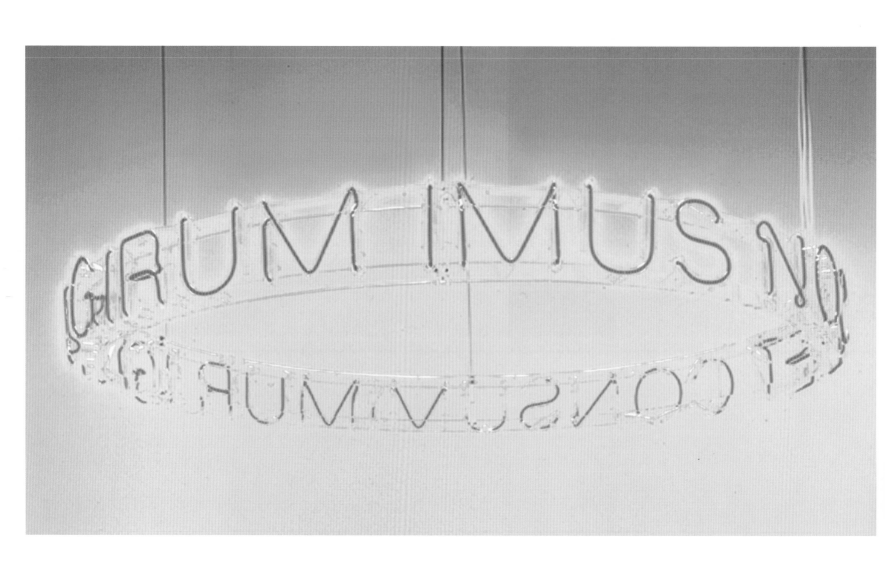

Cerith Wyn Evans, *In Girum Imus Nocte et Consumimur Igni*, 1999, Ø cm 142, mixed media

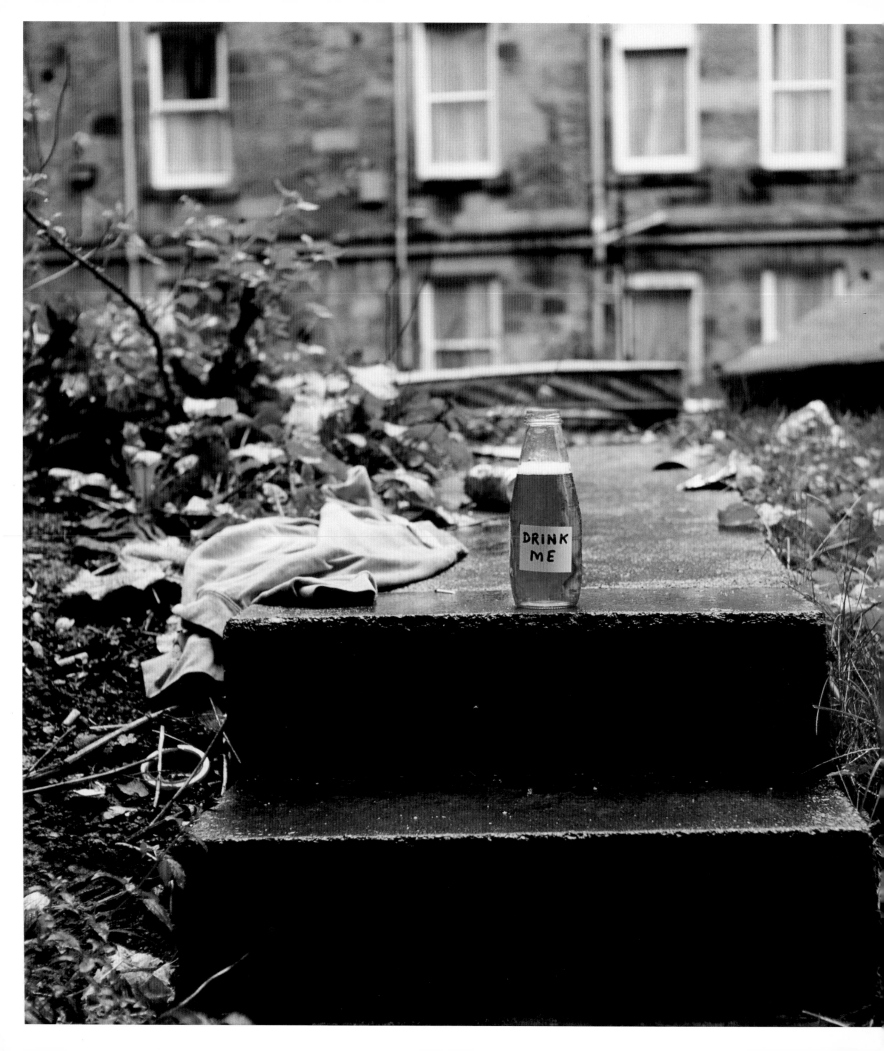

David Shrigley, *Drink Me*, 1998, cm 24 x 25, stampa fotografica / *photographic print*

David Shrigley, *Imagine the Green Is Red*, 1998, cm 30,5 x 30,5
stampa fotografica / *photographic print*

★231

Gillian Wearing
I´d like to teach the world to sing
1995
still da video
video still

Janet Cardiff e George Bures Miller, *Muriel Lake Incident*, 1999, cm 174 x 218 x 149, videoinstallazione, mixed media / *video installation*

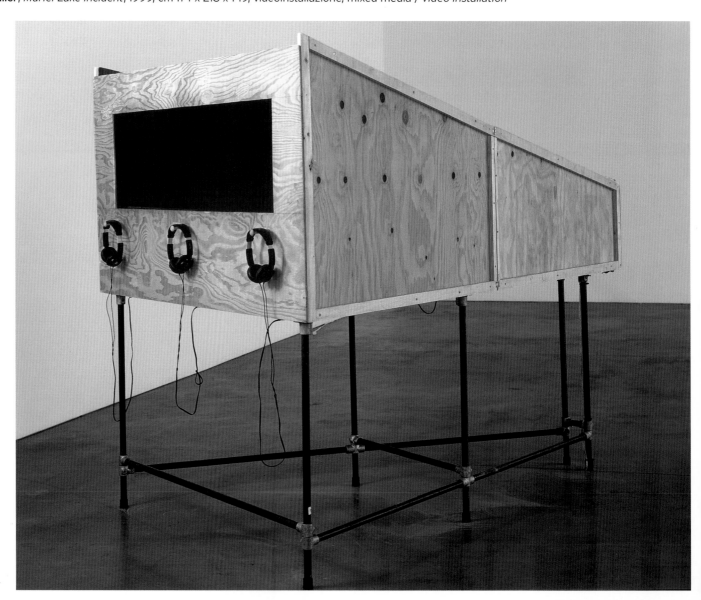

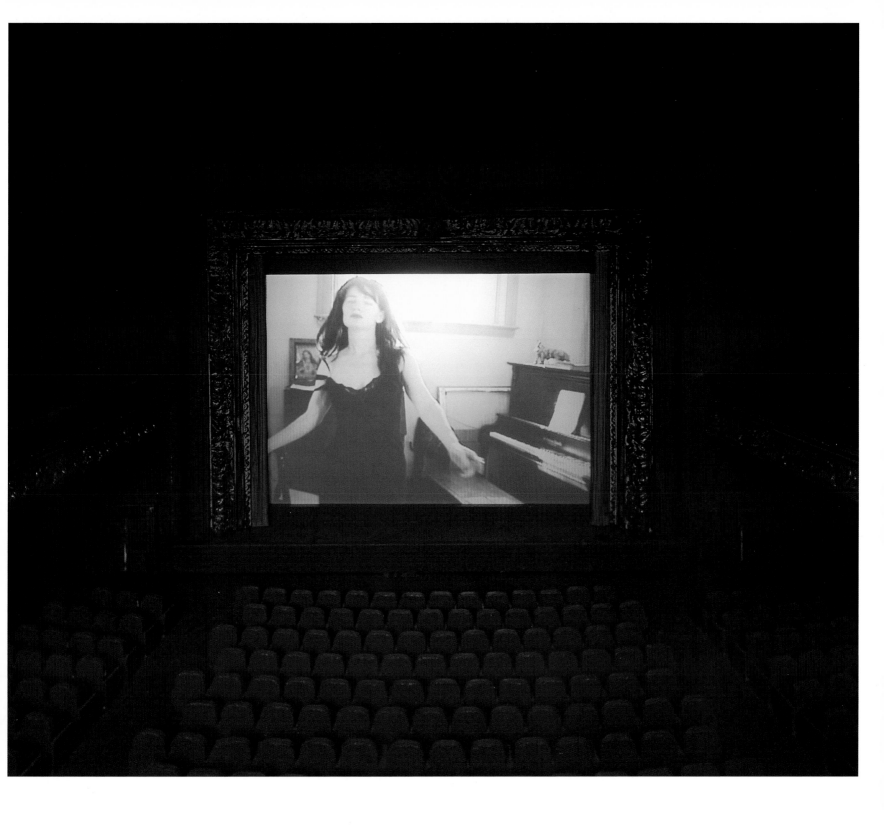

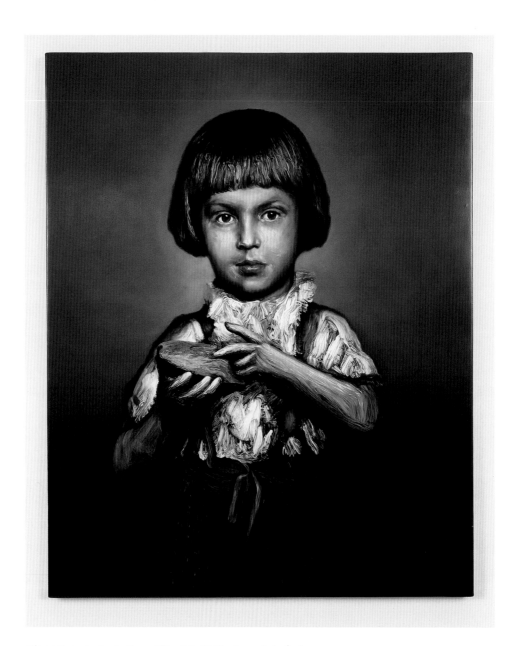

Glenn Brown, *Arain 5*, cm 70 x 90, 1997, olio su tela / *oil on canvas*

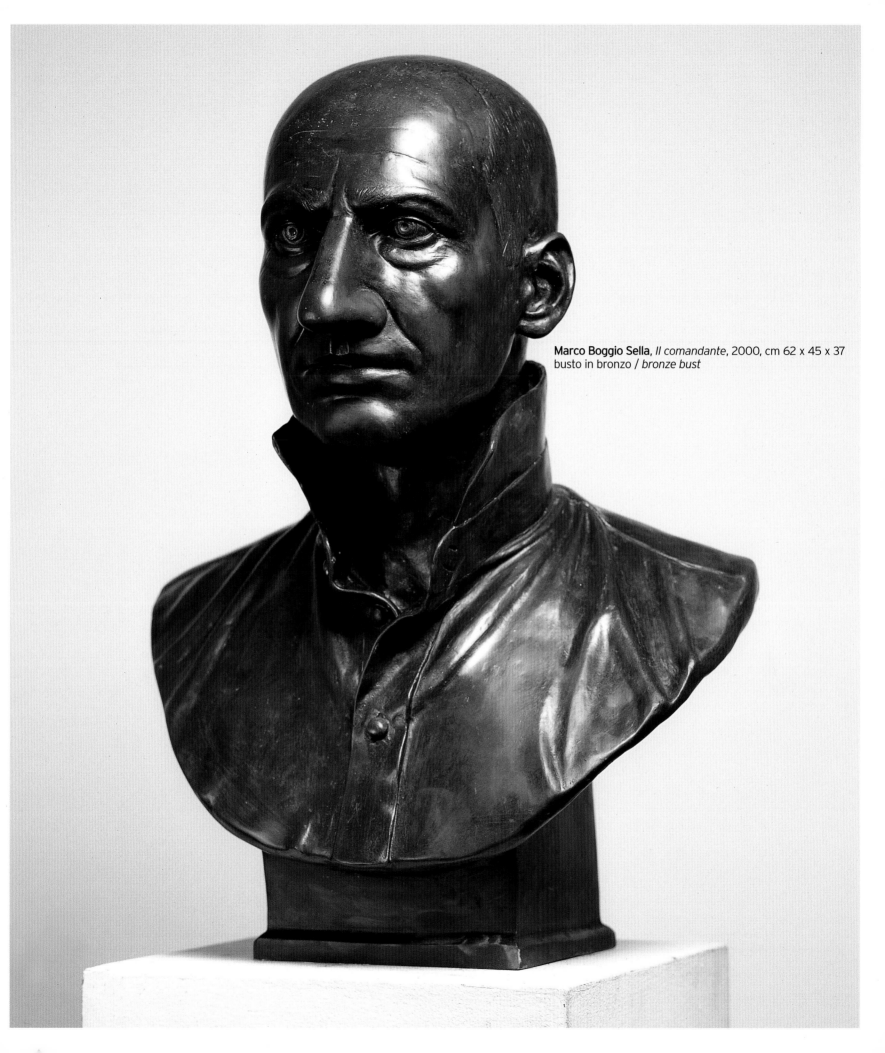

Marco Boggio Sella, *Il comandante*, 2000, cm 62 x 45 x 37
busto in bronzo / *bronze bust*

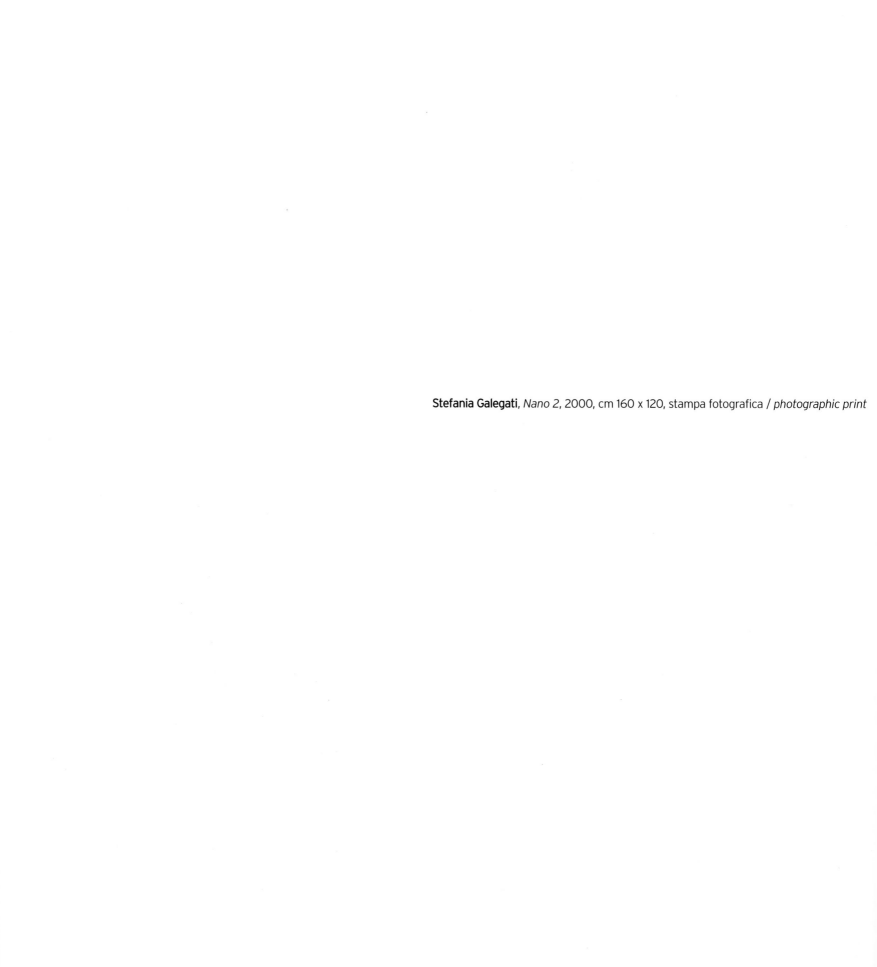

Stefania Galegati, *Nano 2*, 2000, cm 160 x 120, stampa fotografica / *photographic print*

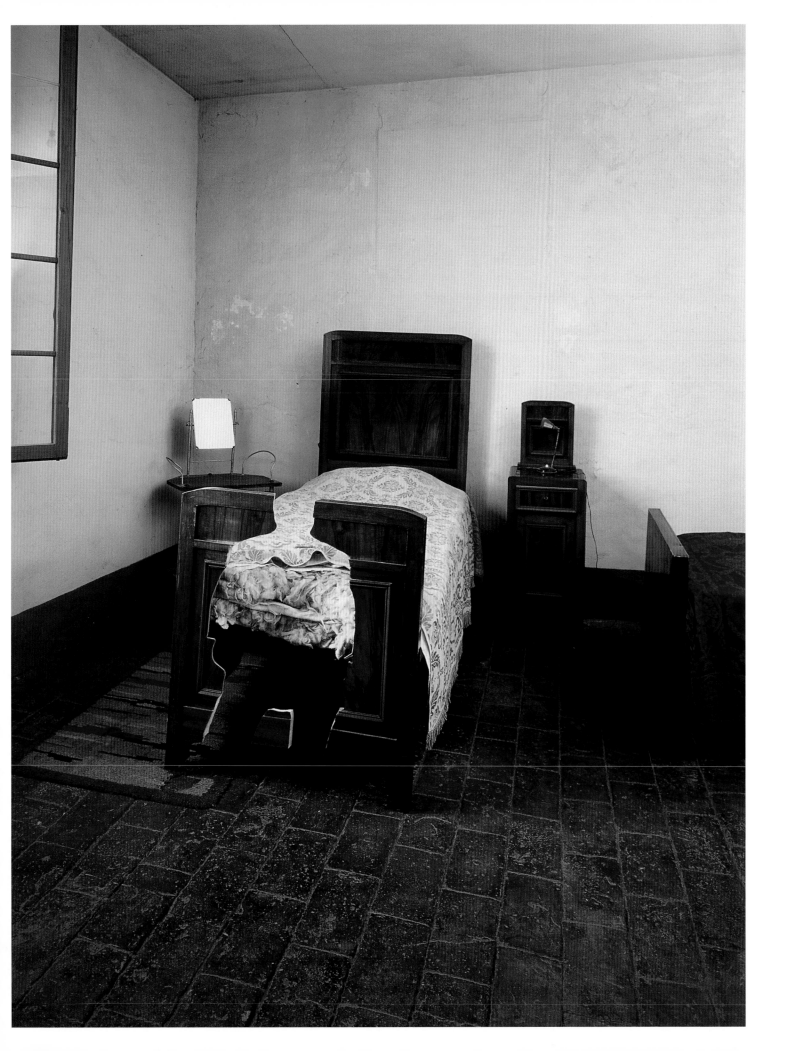

Maurizio Cattelan, *La rivoluzione siamo noi*, 2000, cm 190 x 47 x 52, mixed media

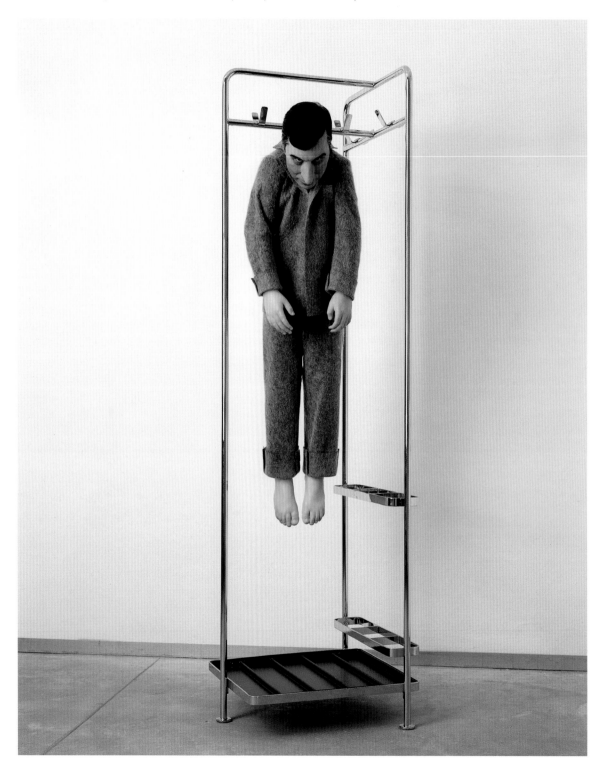

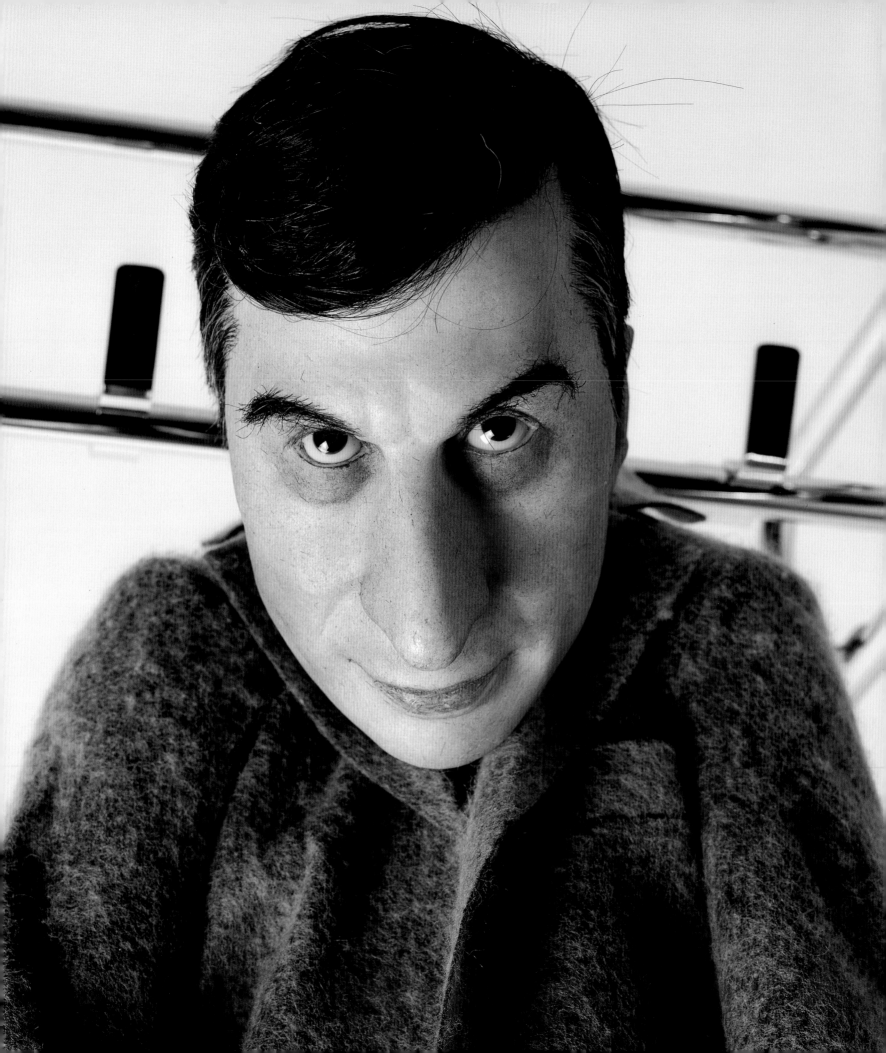

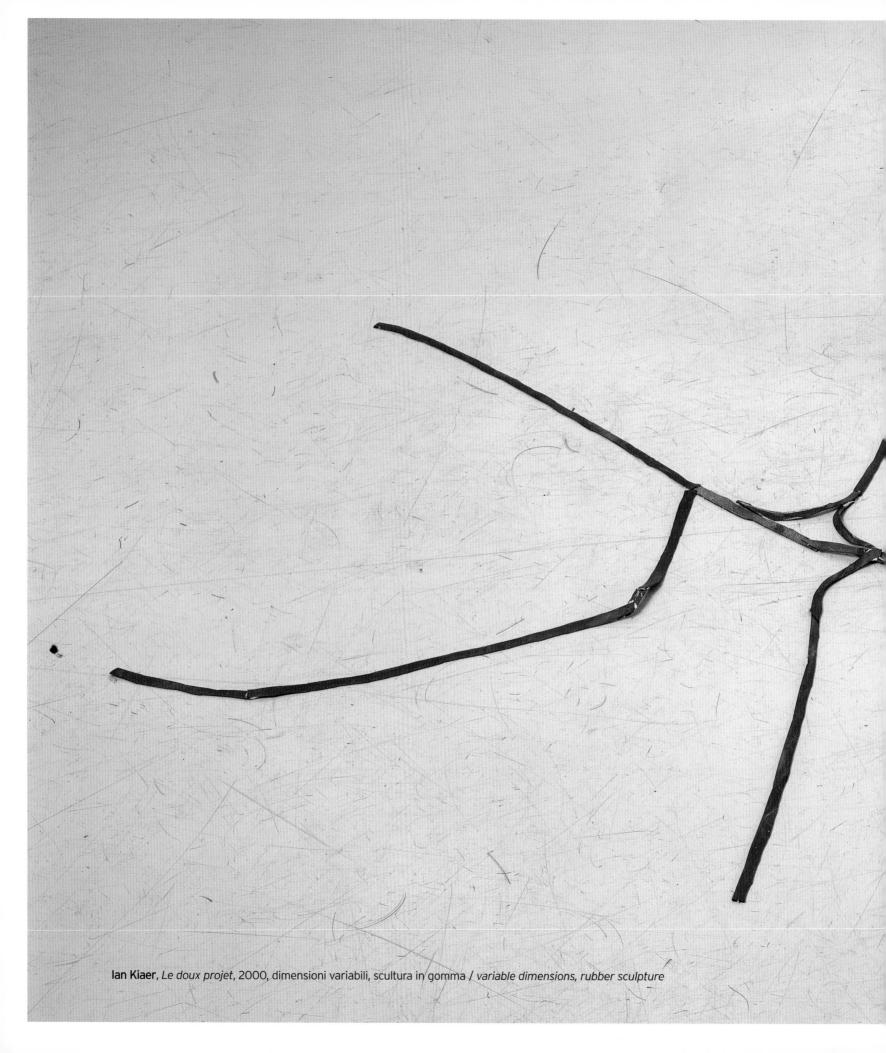

Ian Kiaer, *Le doux projet*, 2000, dimensioni variabili, scultura in gomma / *variable dimensions, rubber sculpture*

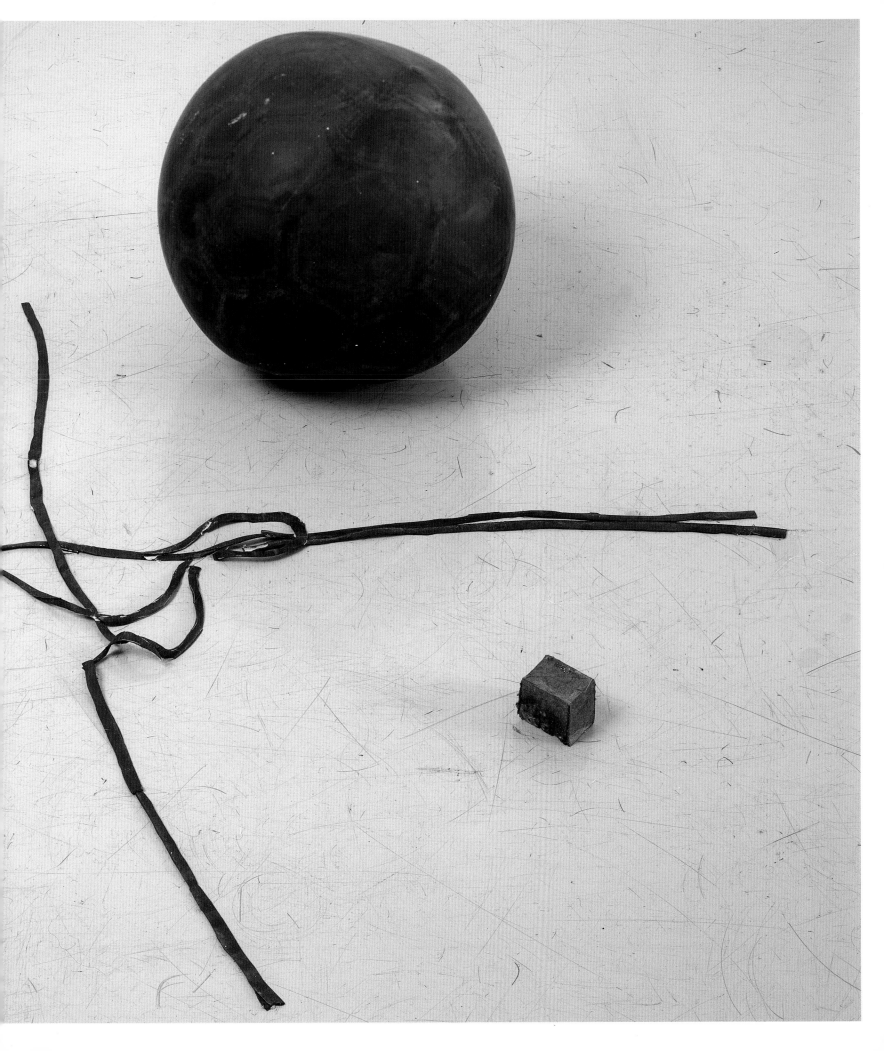

Kelly Nipper, *Tests - Carbonation*, 1999, cm 120 x 150 cad./*each*, 5 stampe fotografiche / *5 photographic prints*

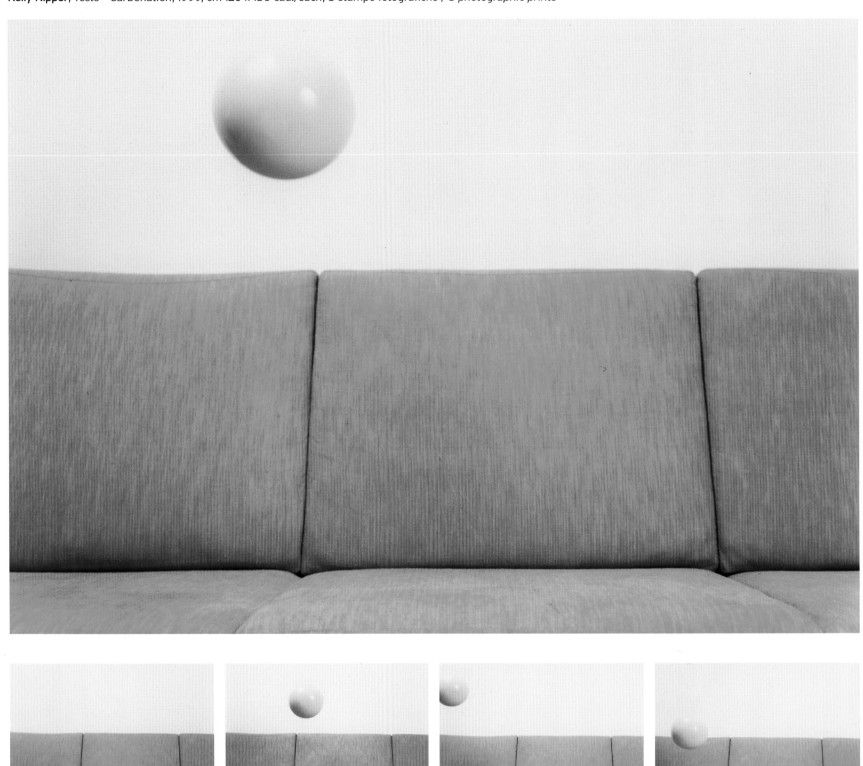

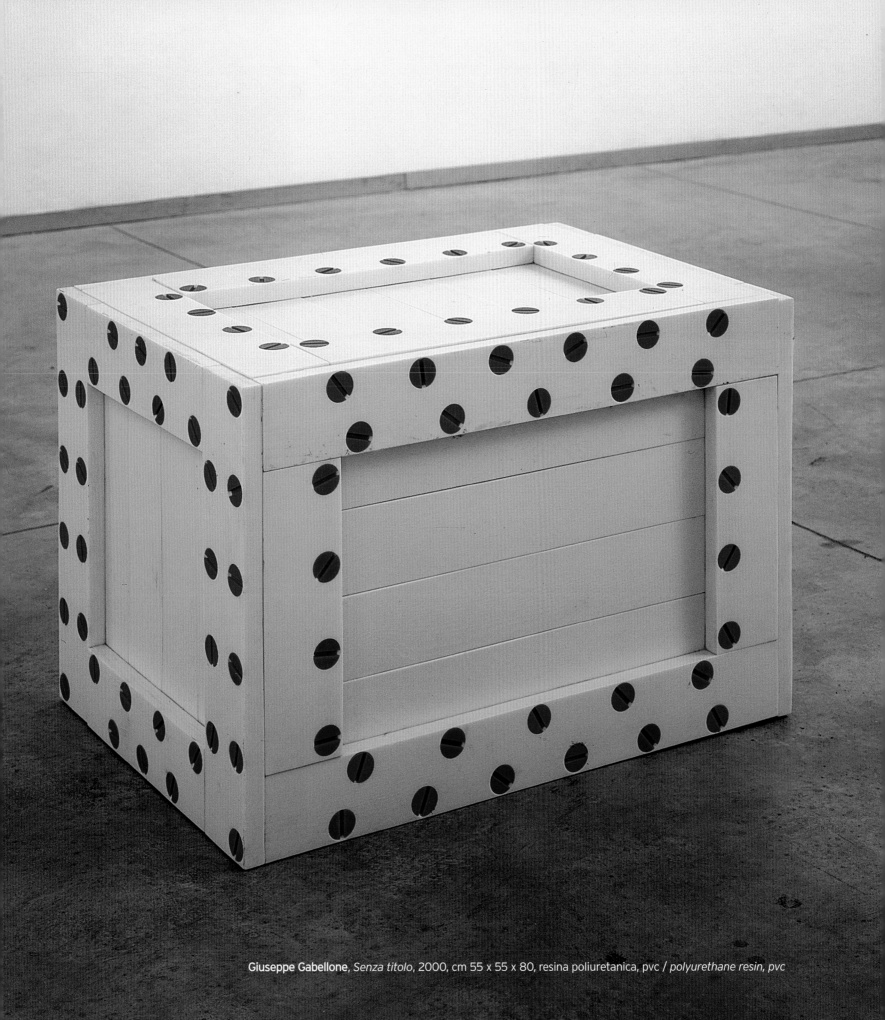

Giuseppe Gabellone, *Senza titolo*, 2000, cm 55 x 55 x 80, resina poliuretanica, pvc / *polyurethane resin, pvc*

Diego Perrone, *Come suggestionati da quello che dietro di loro rimane fermo*, cm 155 x 102
stampa fotografica / *photographic print*

Philippe Parreno, *Michel Amathieu, Djamel Benameur, Jacques Chabon-Delmas, James Chinlund, Maurice Cotticelli, Hubert Dubedout, François Dumoulin, Ebezeber Howard, M/M Paris, Pierre Mendès-France, Miko, Neyrpic, Alain Peyrefitte, Inez van Lamsweerde & Vinoodh Matadin, Anna-Léna Vaney, Angus Young*, 2000, dimensioni variabili, video e stampa fotografica, particolare / *variable dimensions, video and photographic print, detail*

Paul Pfeiffer, *The Prologue to the Story of the Birth of Freedom*, 2000, videoinstallazione, 2 monitor LCD / *video installation, 2 LCD monitors*

Yutaka Sone, *Two Floor Jungle*, 1999, cm 30 x 35 x 40, marmo scolpito / *sculpted marble*

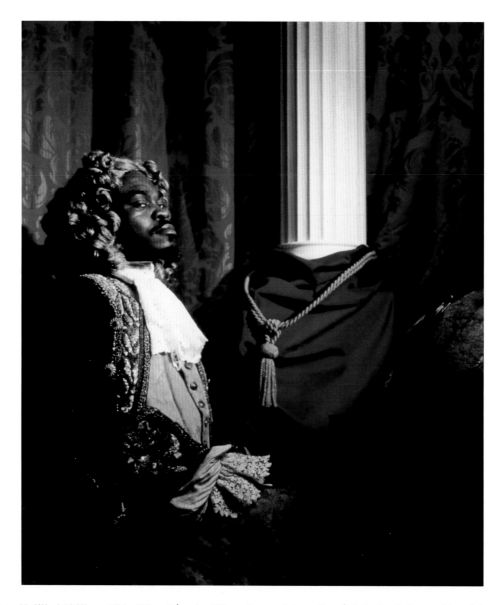

Yinka Shonibare, *Untitled*, 1997, cm 127 x 97 cad./*each*, dittico, stampa fotografica / *diptych, photographic print*

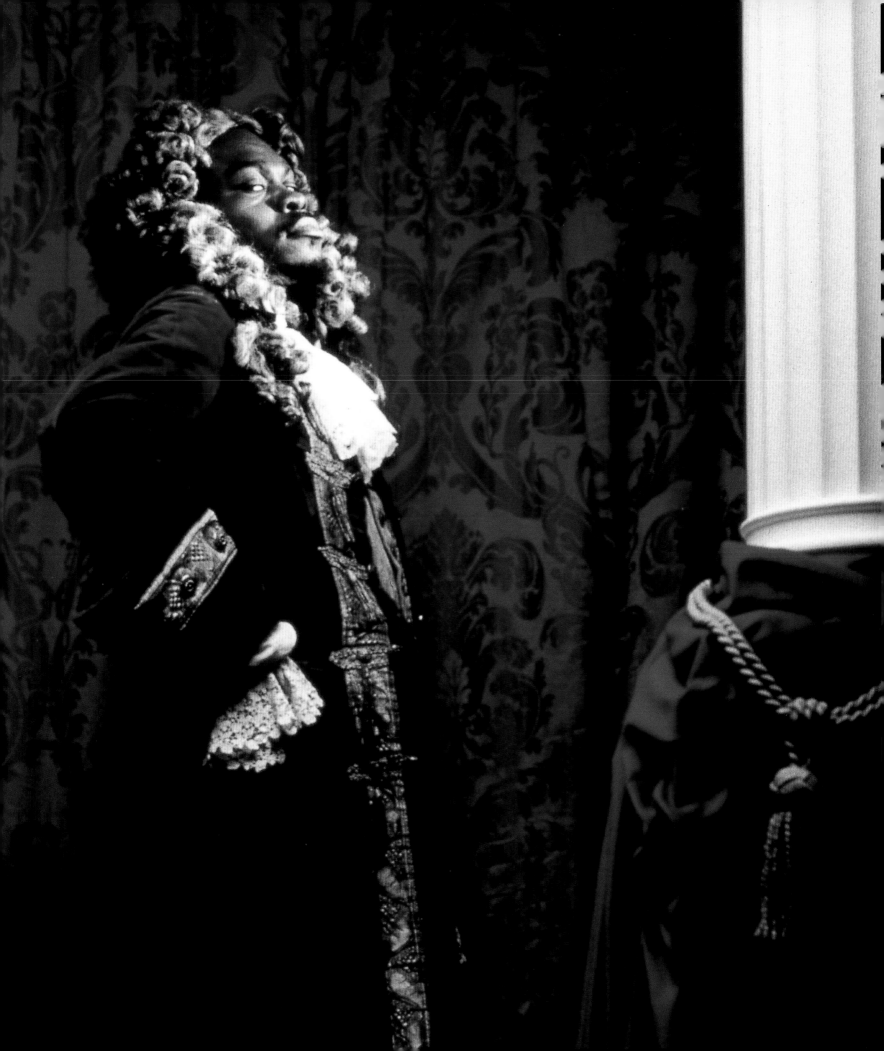

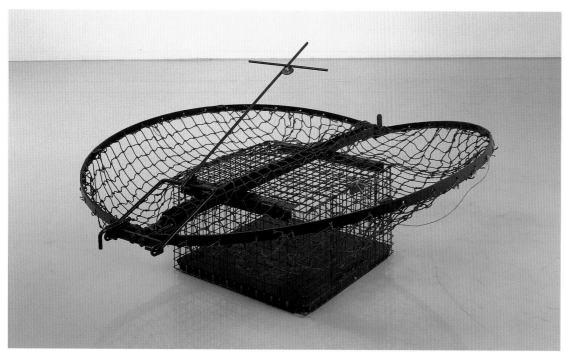

Andreas Slominski, *Habichtfalle (Hawktrap)*, 1999, cm 31 x 104 x 106, metallo, rete / *metal, net*

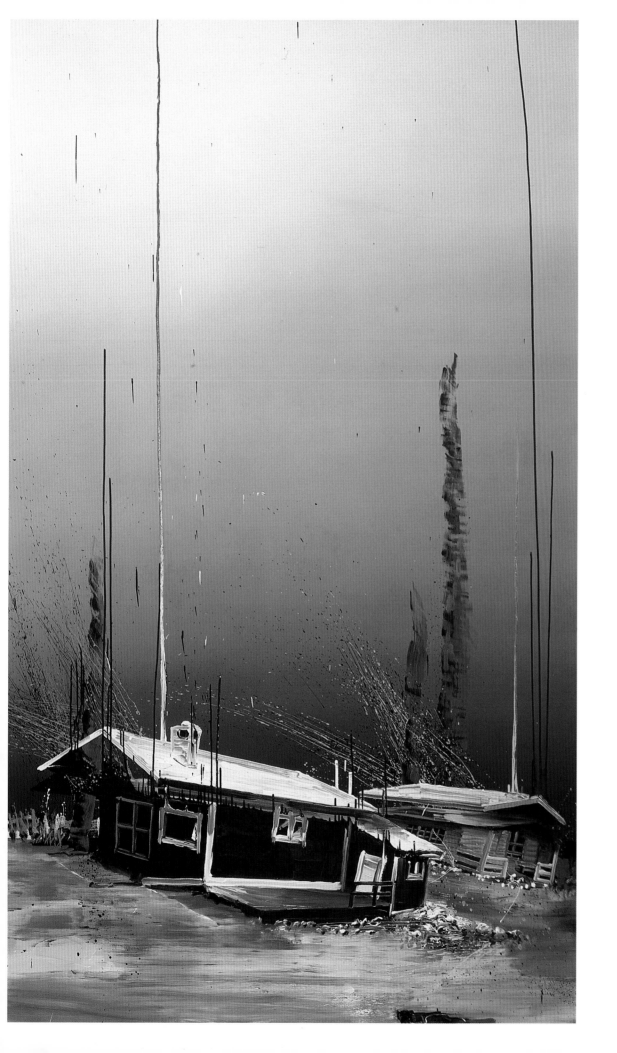

Grazia Toderi, *La pista degli angeli*, 2000, still da video / *video still*

Hellen van Meene, *Untitled*, 1998, cm 40 x 40 cad./*each*, stampe fotografiche / *photographic prints*

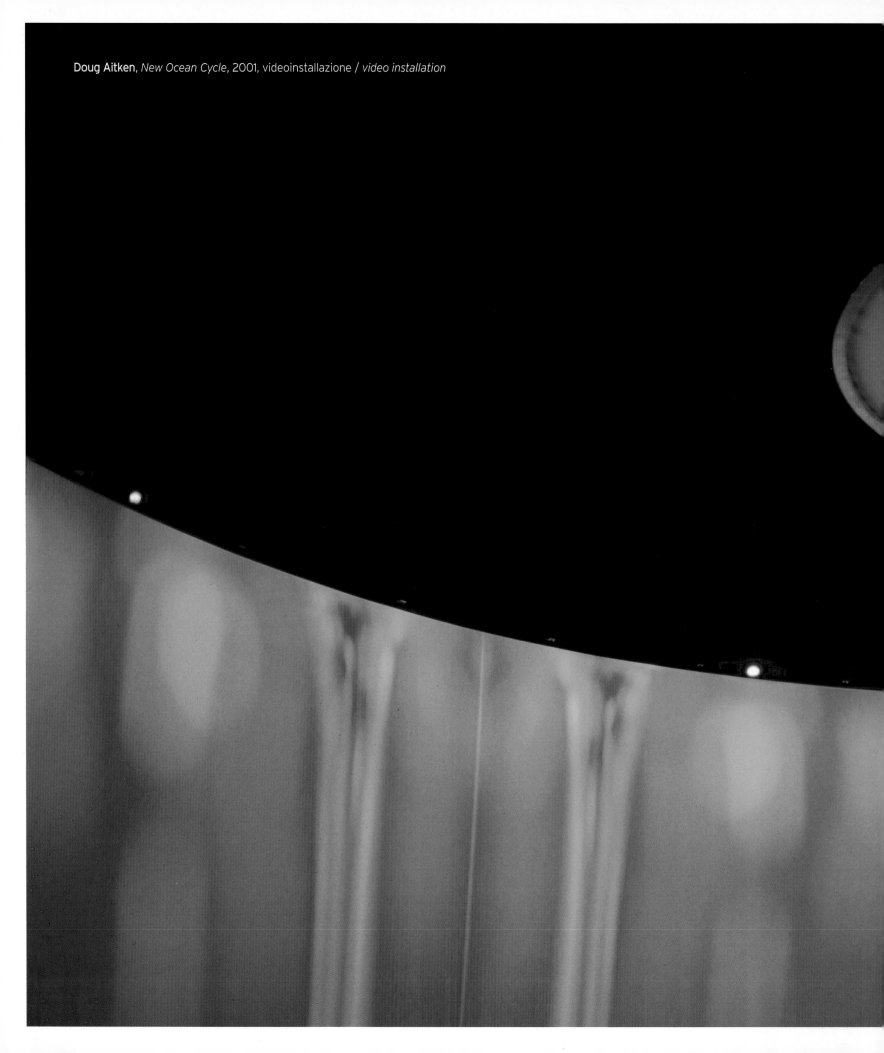

Doug Aitken, *New Ocean Cycle*, 2001, videoinstallazione / *video installation*

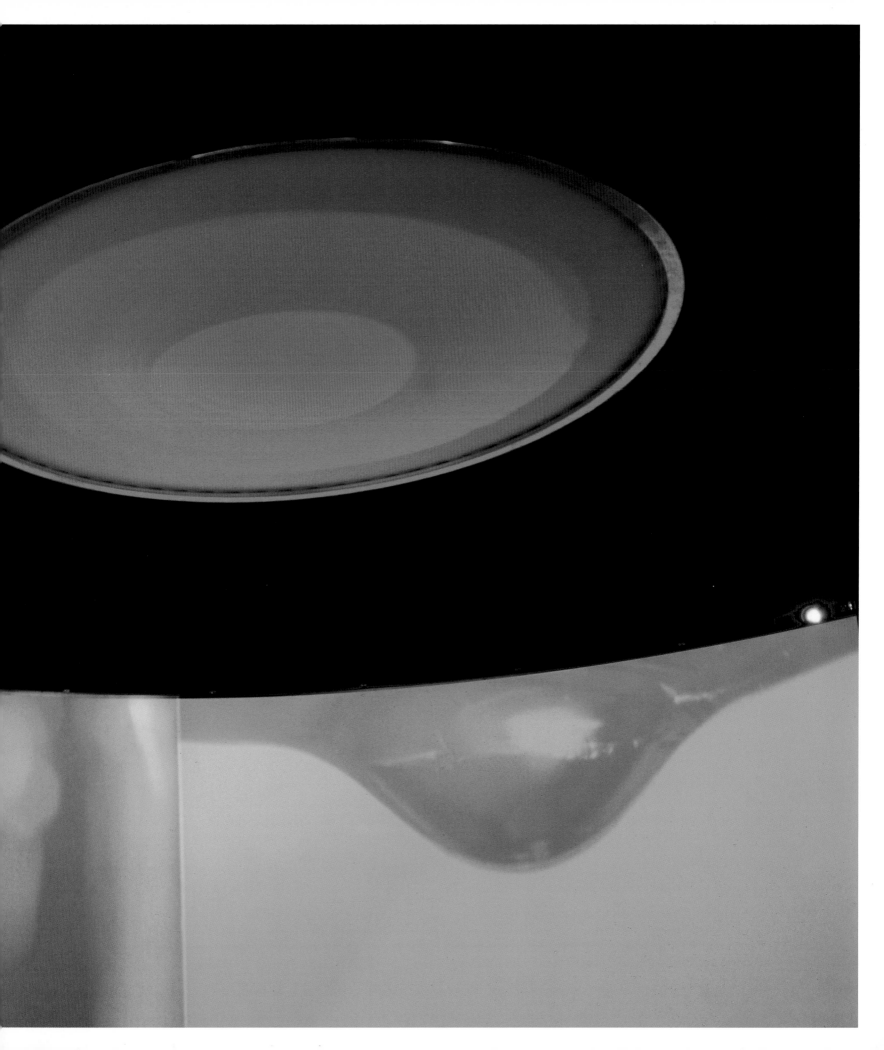

Fischli & Weiss, *Büsi (Kitty)*, 2001, still da video / *video still*

Hannah Starkey, *Untitled Autunm*, 1998, cm 126 x 164, stampa fotografica / *photographic print*

Tobias Rehberger, *Yam Kai Yeao Maa*, 2001, cm 120 x 450 x 200
prototipo di automobile / *car prototype*

Thomas Struth, *Times Square, New York*, 2000, cm 179 x 212
stampa fotografica / *photographic print*

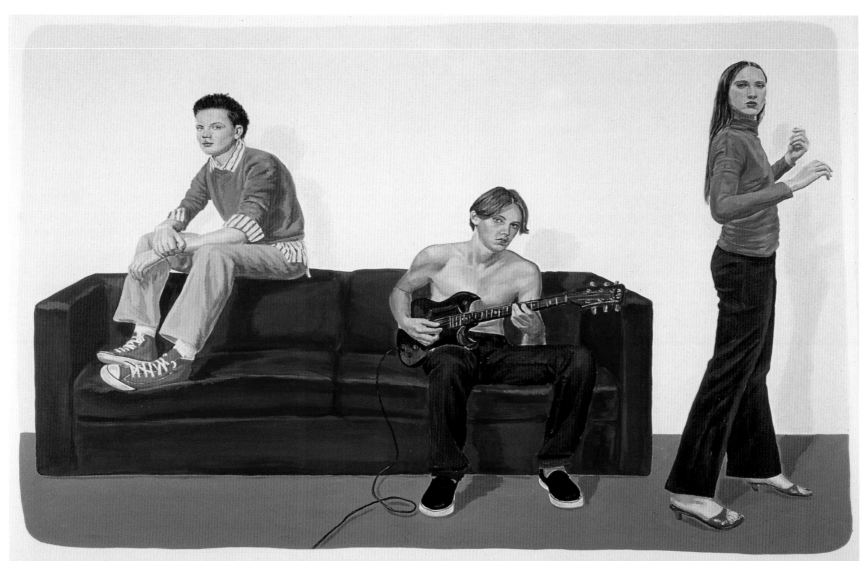

THERE ARE OCCASIONS WHEN ONE CATCHES MEMORY AT ITS WORK, SCANNING THE DETAILS OF THE MOMENT AND STORING THEM UP FOR A FUTURE TIME.

Muntean/Rosenblum, *Untitled (There Are Occasions...)*, 2001, cm 200 x 250, acrlico su tela / *acrylic on canvas*

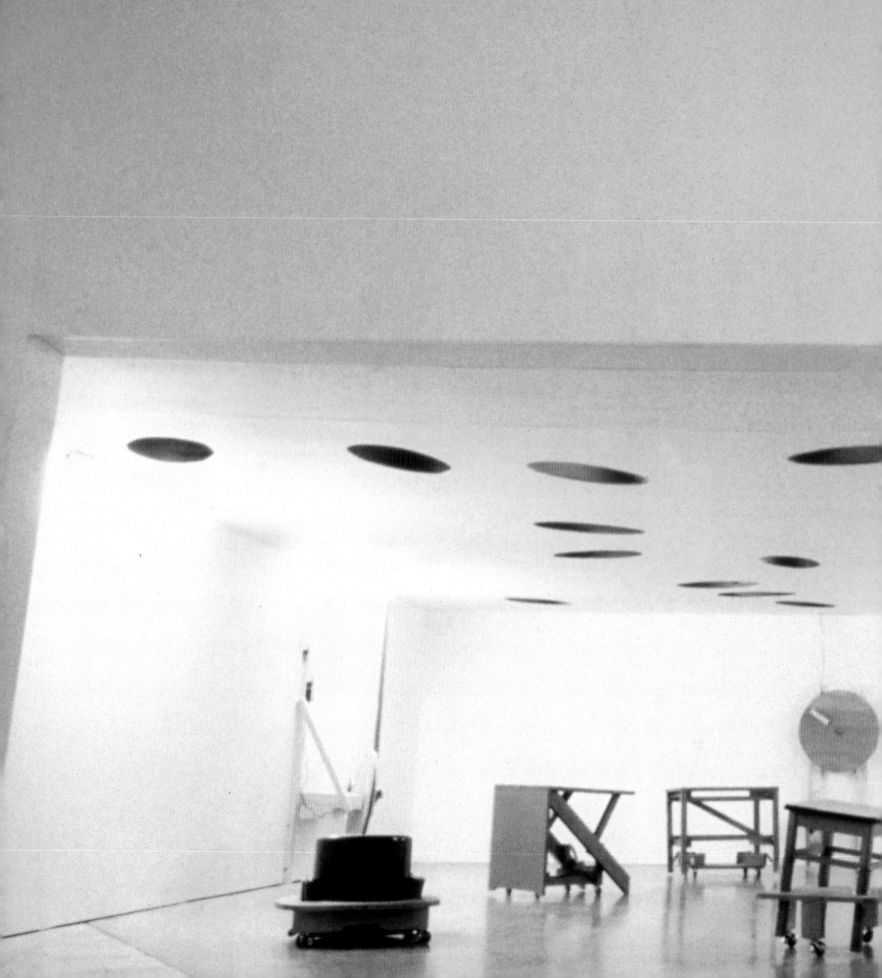

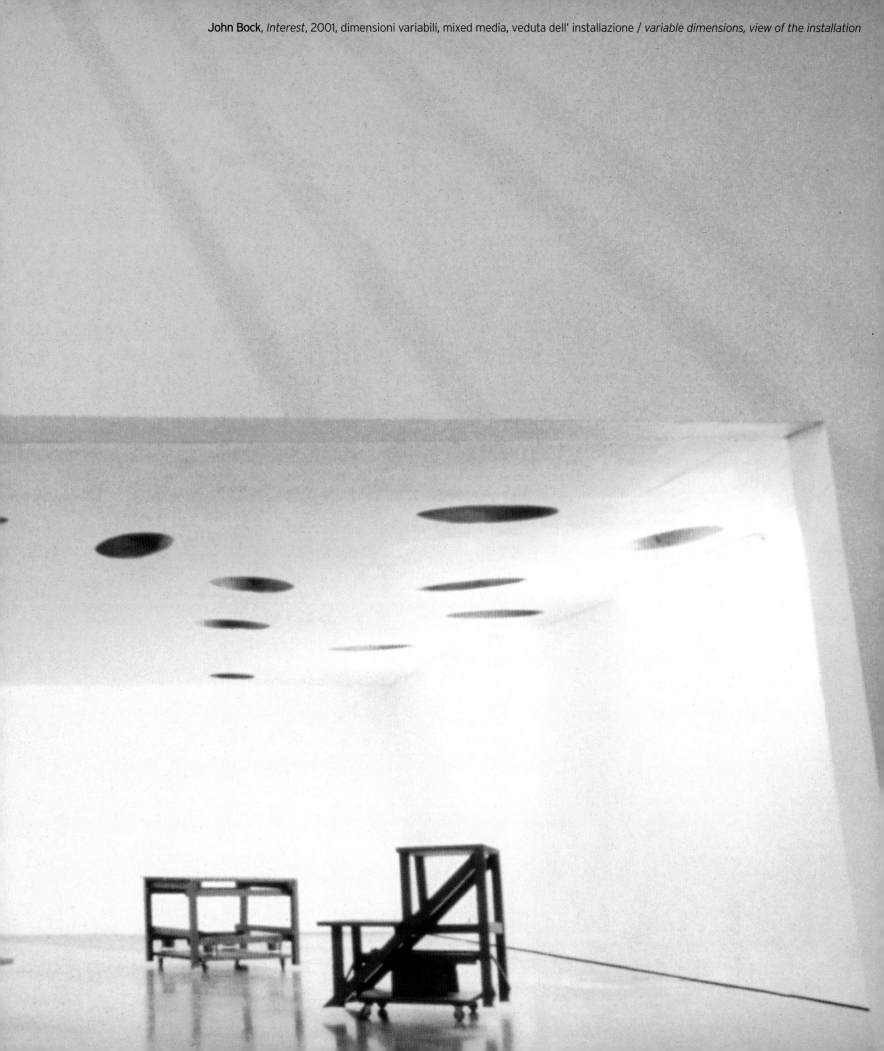

John Bock, *Interest*, 2001, dimensioni variabili, mixed media, veduta dell' installazione / *variable dimensions, view of the installation*

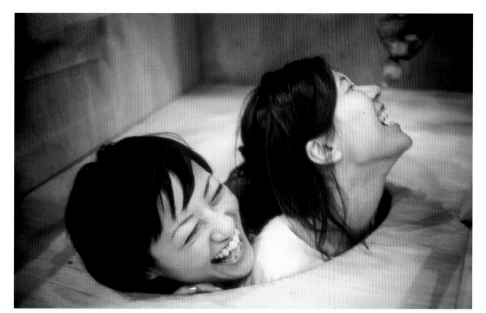

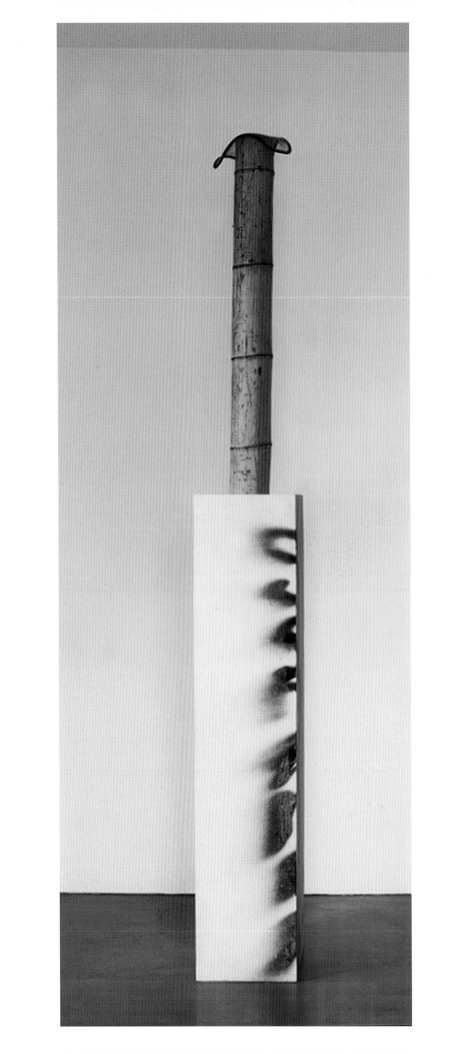

Isa Genzken, *Untitled*, 2001, cm 224 x 30 x 40
rete di metallo, basamento verniciato, bambù / *wire mesh, painted base, bamboo*

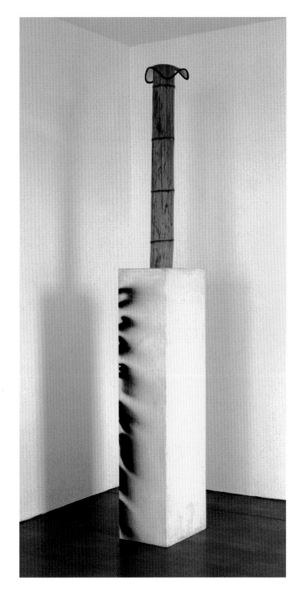

Diego Perrone, *I pensatori di buchi*, 2002, cm 156 x 130
stampa fotografica / *photographic print*

Paola Pivi, *Senza titolo (Bag Armchair)*, 2000, cm 50 x 33, pelle, gomma / *leather, rubber*

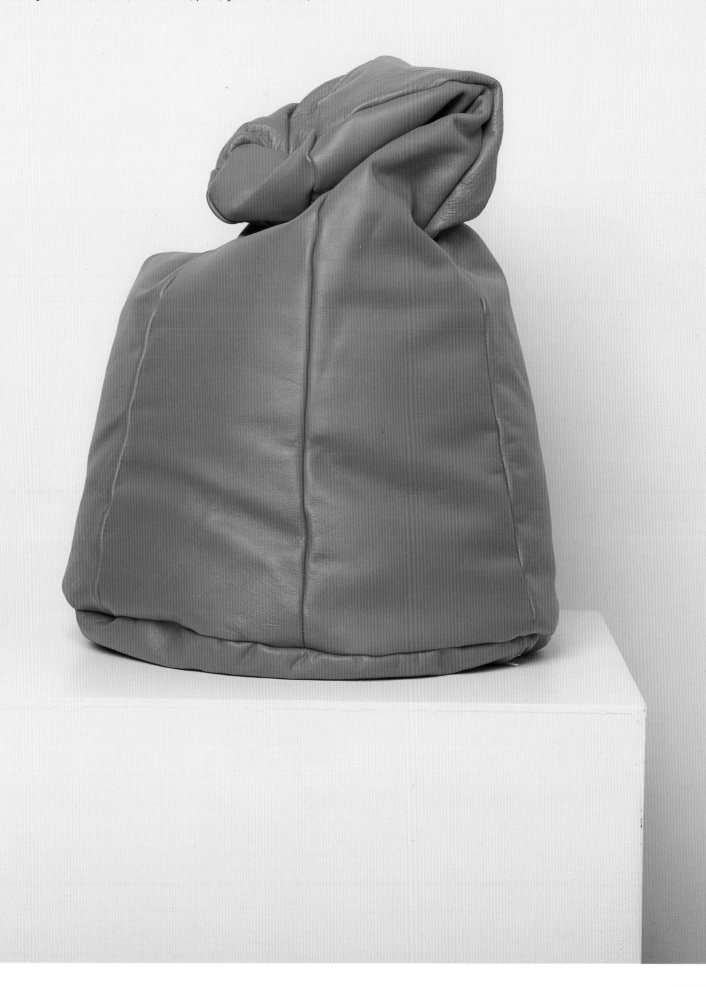

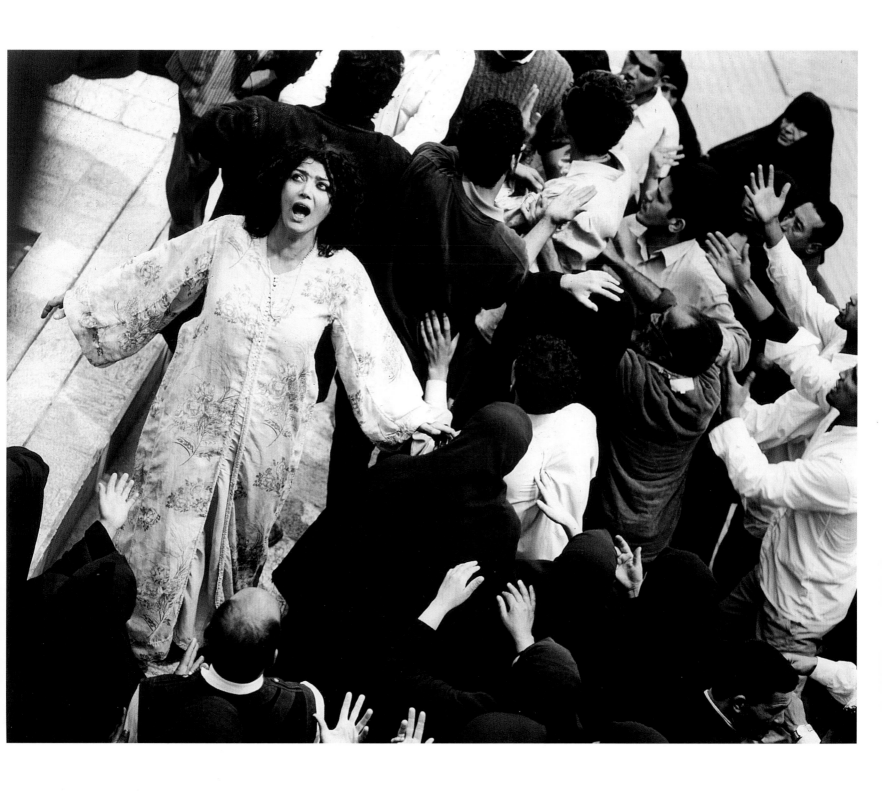

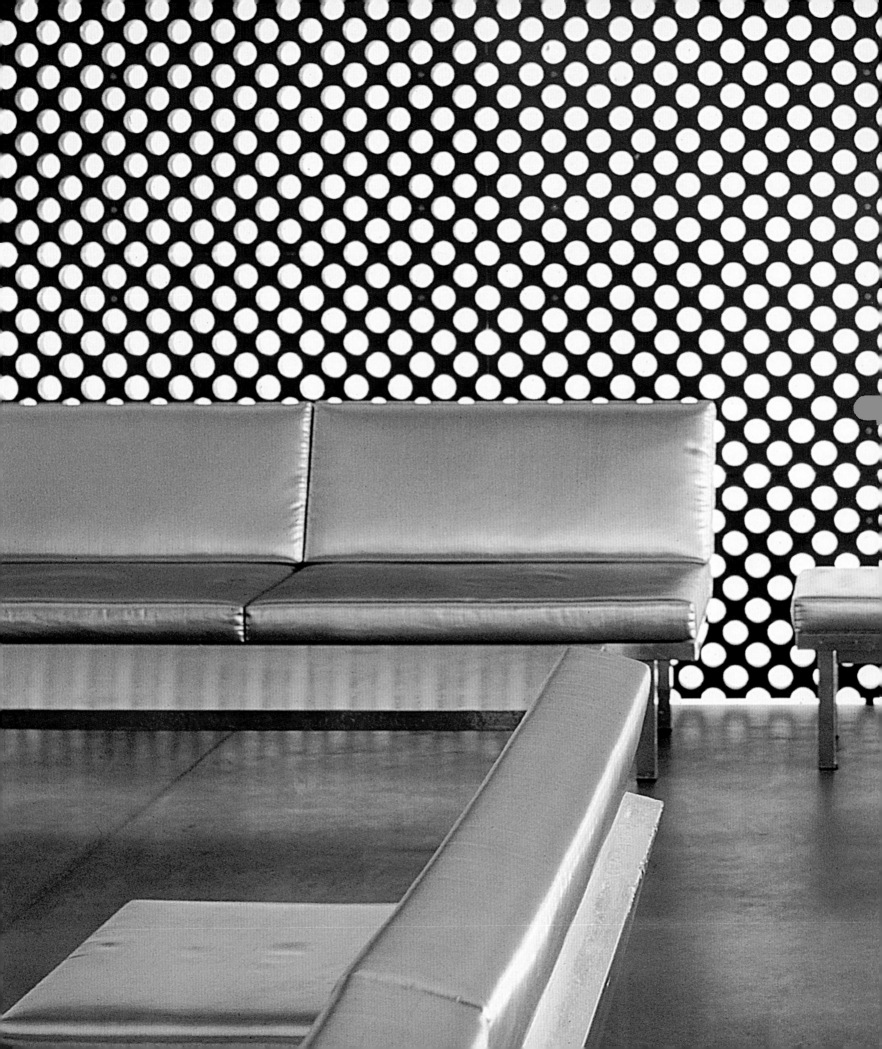

Rudolf Stingel, *Caffetteria Spazio, Fondazione Sandretto Re Rebaudengo*, 2002, mixed media

Fiona Tan, *Saint Sebastian*, 2002, still da video / *video stills*

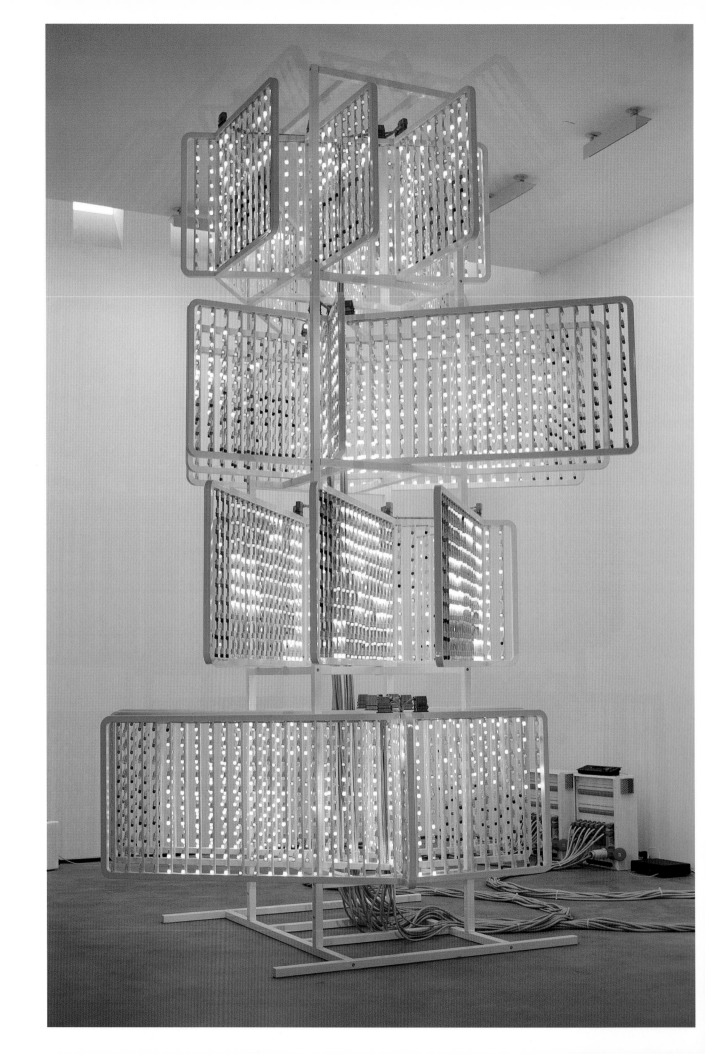

Patrick Tuttofuoco, +, 2002, cm 560 x 250 x 250, installazione / *installation*

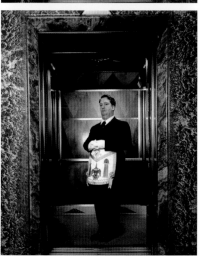

Matthew Barney, *Cremaster 3: Perfect Ashler*, 2002, cm 107 x 86 cad./*each*
5 stampe fotografiche / *5 photographic prints*

★289

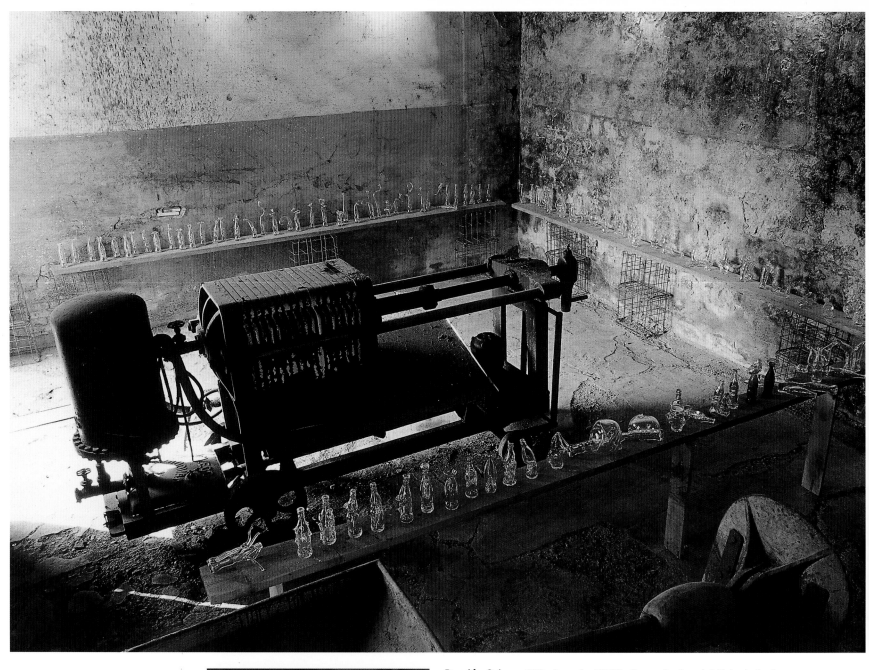

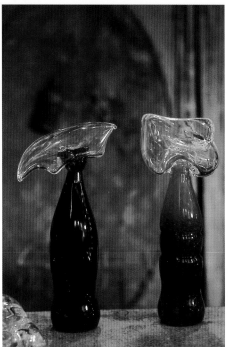

Damián Ortega, *120 giornate*, 2002, dimensioni variabili, installazione
120 bottigliette di vetro / *variable dimensions, installation, 120 small glass bottles*

✳290

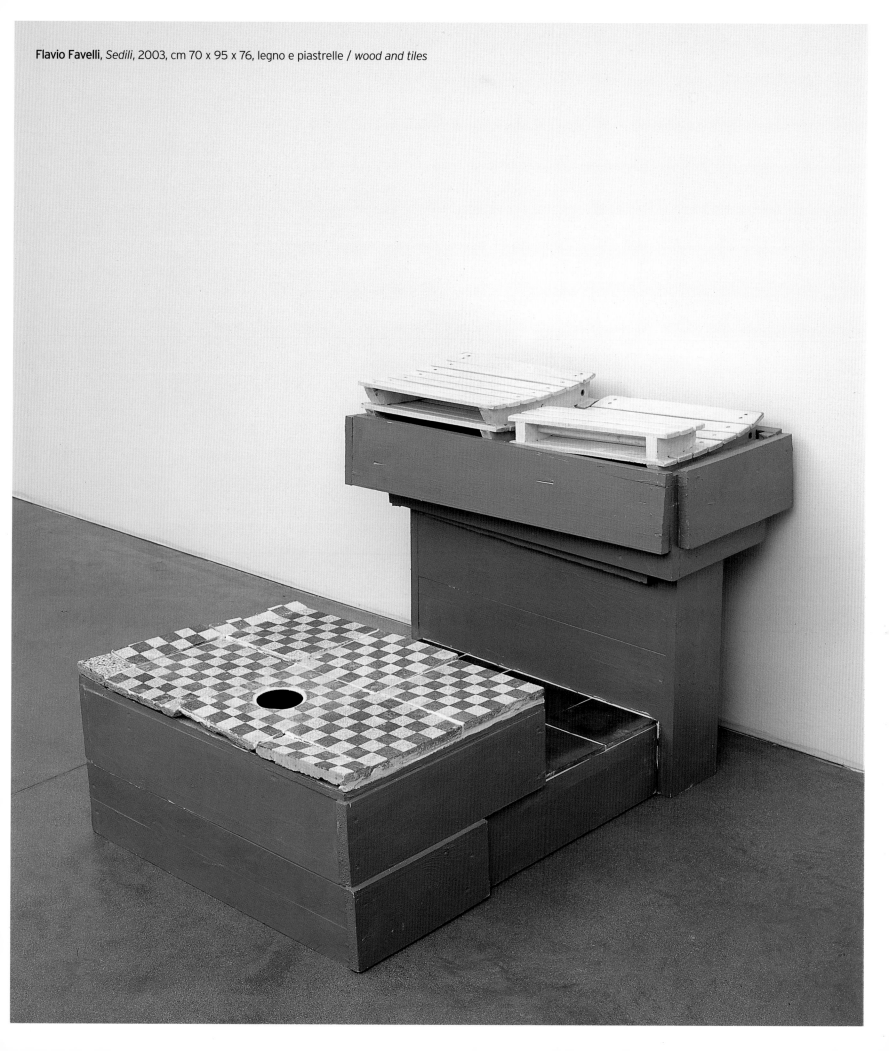

Flavio Favelli, *Sedili*, 2003, cm 70 x 95 x 76, legno e piastrelle / *wood and tiles*

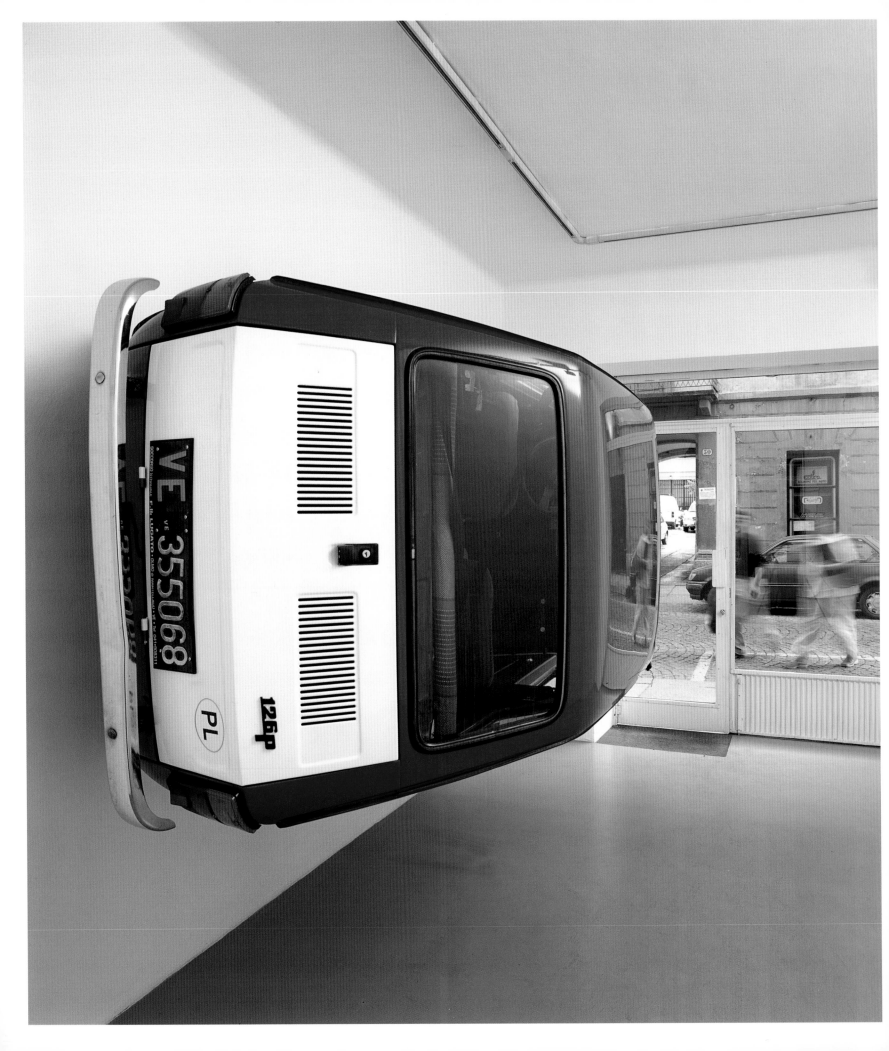

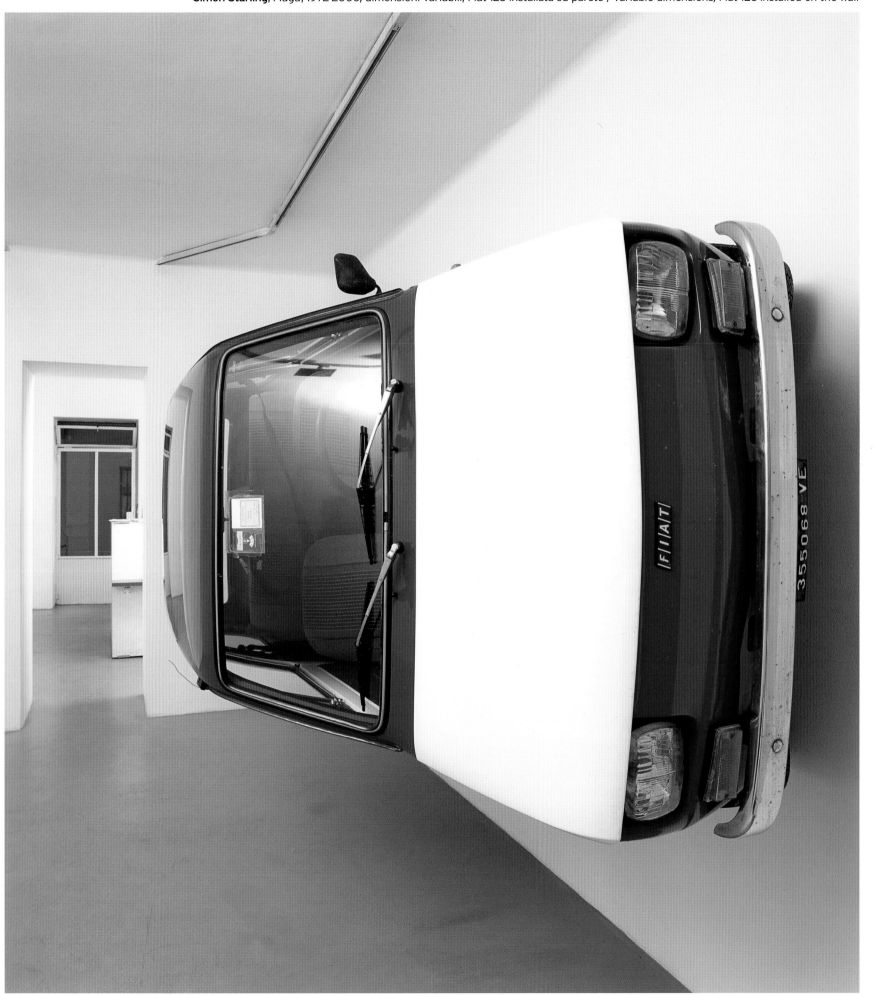

Simon Starling, *Flaga*, 1972-2000, dimensioni variabili, Fiat 126 installata su parete / *variable dimensions, Fiat 126 installed on the wall*

Tacita Dean, *Mario Merz*, 2004, still da video / *video still*

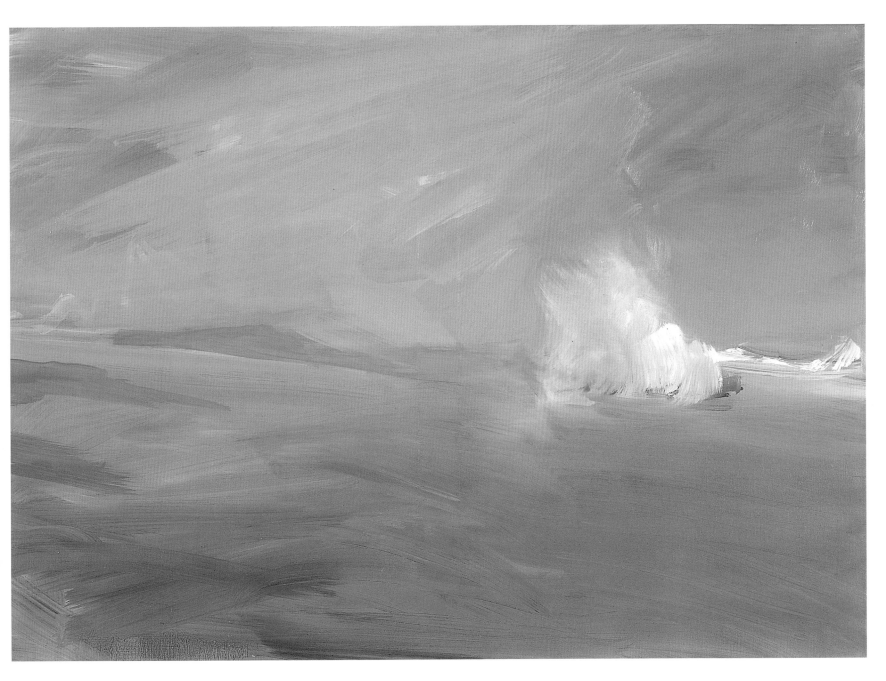

Avner Ben Gal, *Untitled (Dune)*, 2001, cm 60 x 95, acrilico su tela / *acrylic on canvas*

Berlinde De Bruyckere, *La femme sans tête*, 2004, cm 185 x 60 x 230
scultura in cera in teca di legno e vetro, particolare
sculpture in wax in a glass and wood showcase, detail

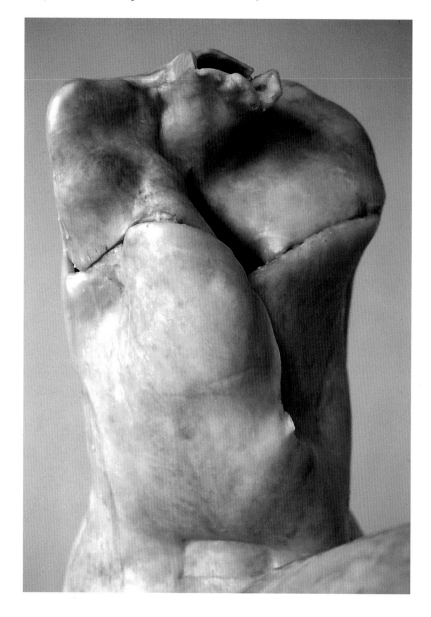

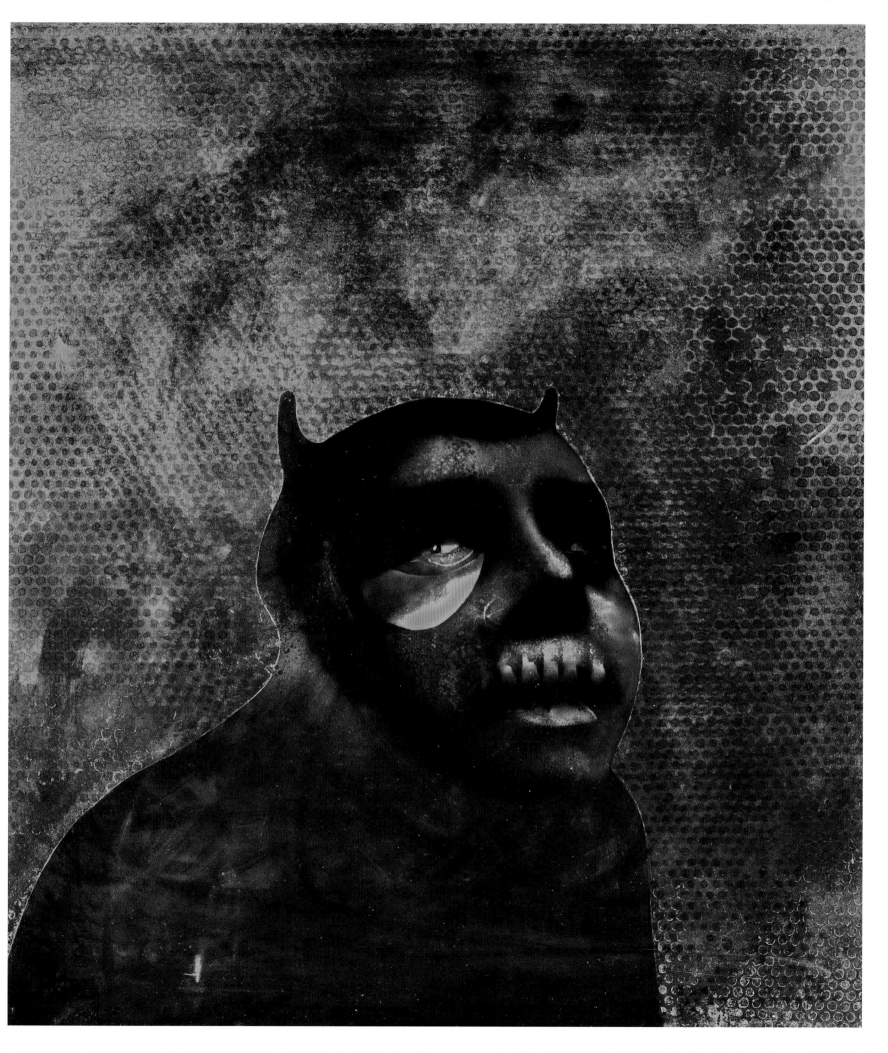

Giuseppe Gabellone, *La giungla*, 2004, cm 200 x 164, bassorilievo in resina poliuretanica / *bas-relief in polyurethane resin*

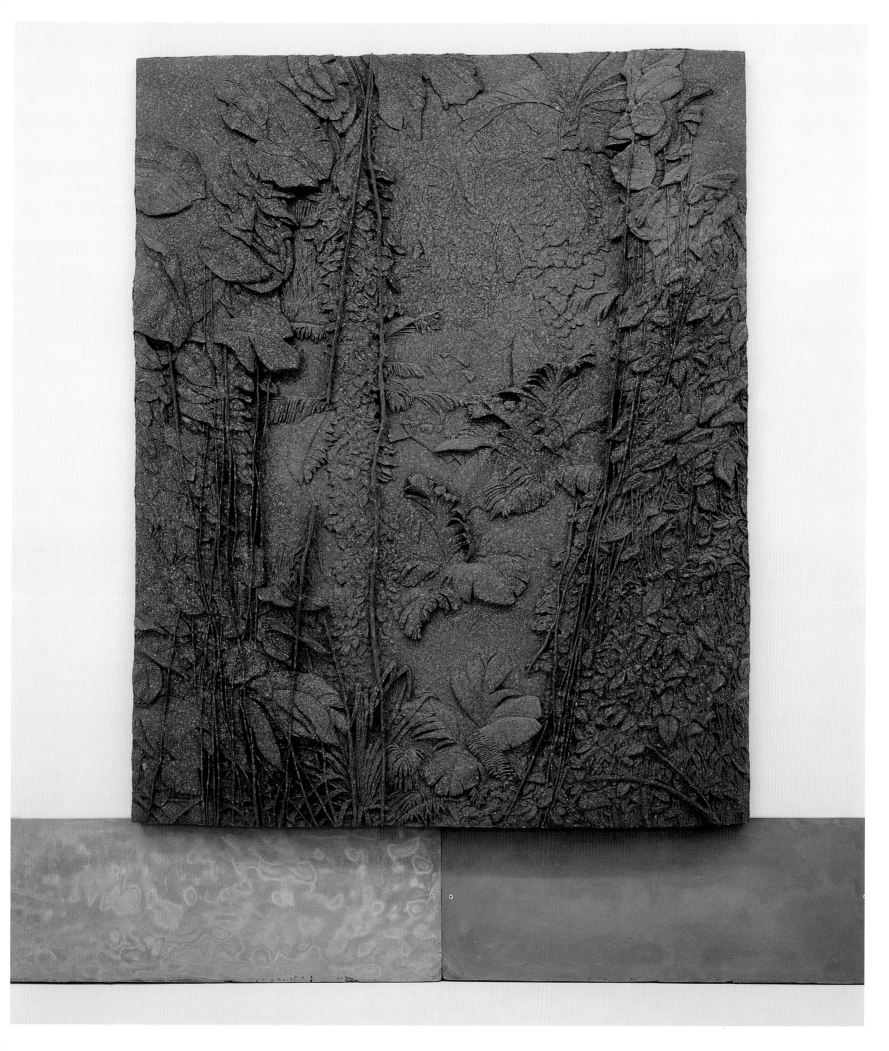

Flavio Favelli, *Archivio*, 2003, cm 82 x 66 cad./*each*, due elementi, specchi incorniciati / *two elements, framed mirrors*

Francesco Gennari, *Ascensione*, 2004, cm 36 x 36 x 12
legno laccato, marmo bianco cristallino, vetro dipinto / *lacquered wood, white crystalline marble, painted glass*

★301

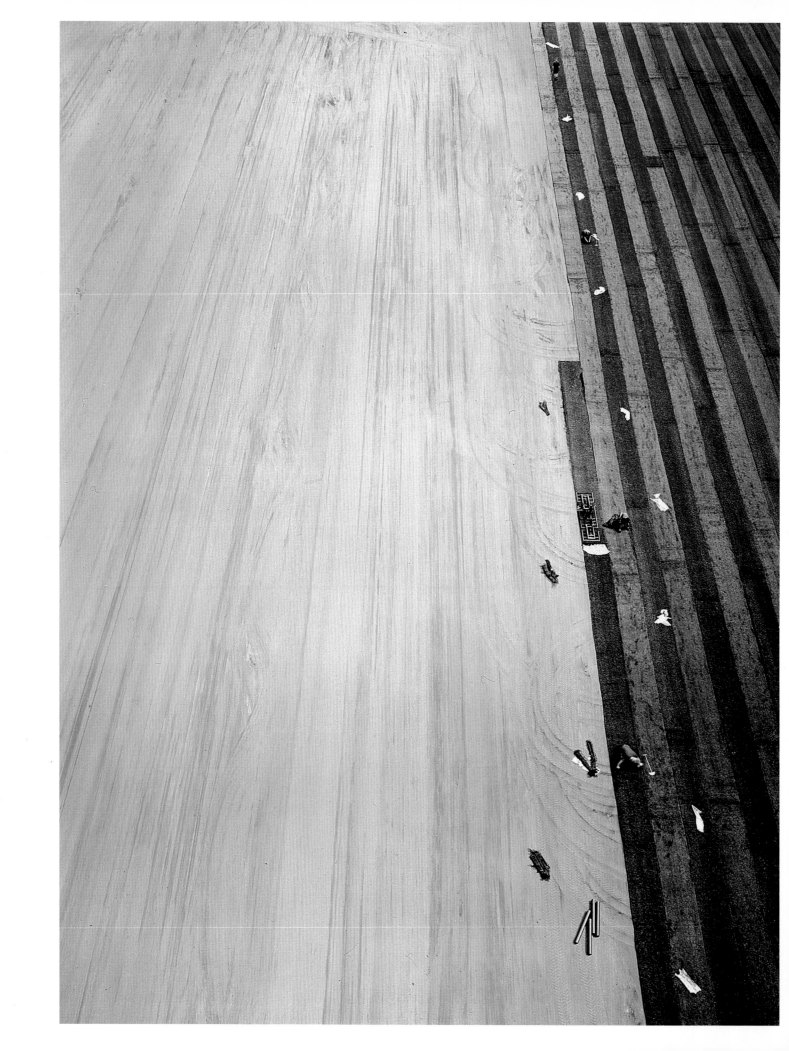

Andreas Gursky, *Arena III*, 2003, cm 281,7 x 207, stampa fotografica / *photographic print*

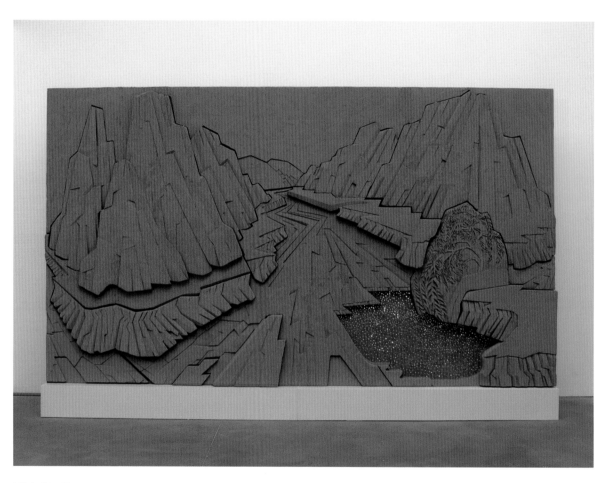

Michal Helfman, *Weeping Willow*, 2004, cm 280 x 420 x 30, mixed media

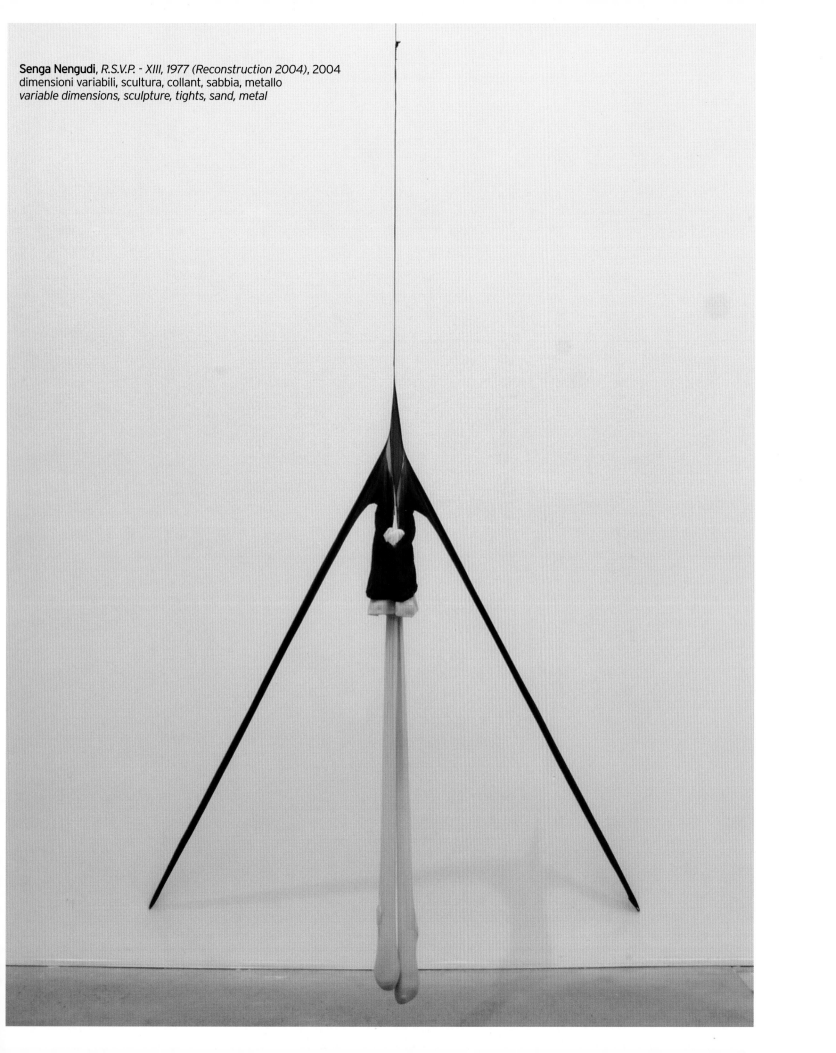

Senga Nengudi, *R.S.V.P. - XIII, 1977 (Reconstruction 2004)*, 2004
dimensioni variabili, scultura, collant, sabbia, metallo
variable dimensions, sculpture, tights, sand, metal

Rudolf Stingel, *Untitled, Ex Unico,* 2004, cm 240 x 198 x 4,5, olio e smalto su tela / *oil and enamel on canvas*

Piotr Janas, *Untitled*, 2004
cm 185 x 240, in due parti, olio su tela
in two parts, oil on canvas

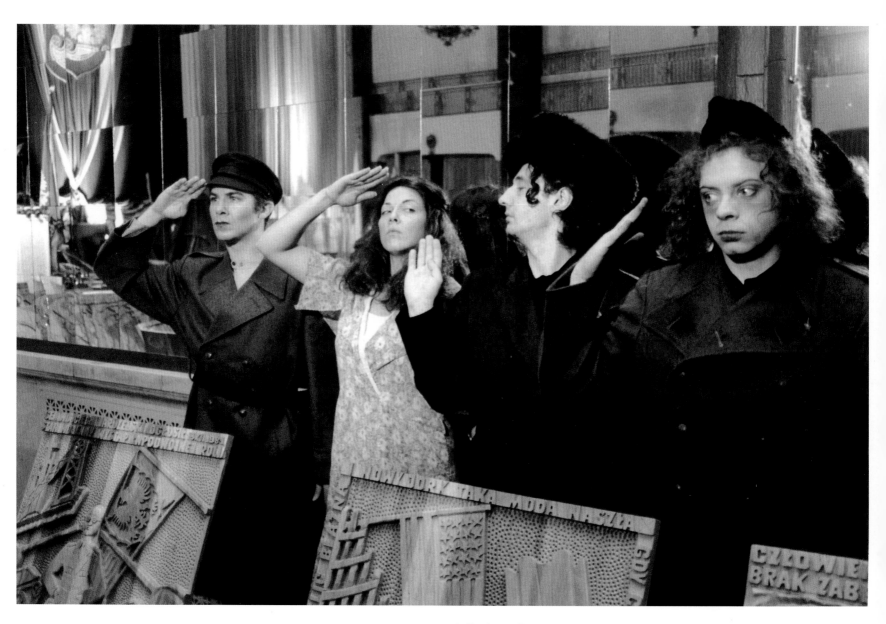

Catherine Sullivan, *Ice Floes of Franz Joseph Land*, 2003, still da video / *video stills*

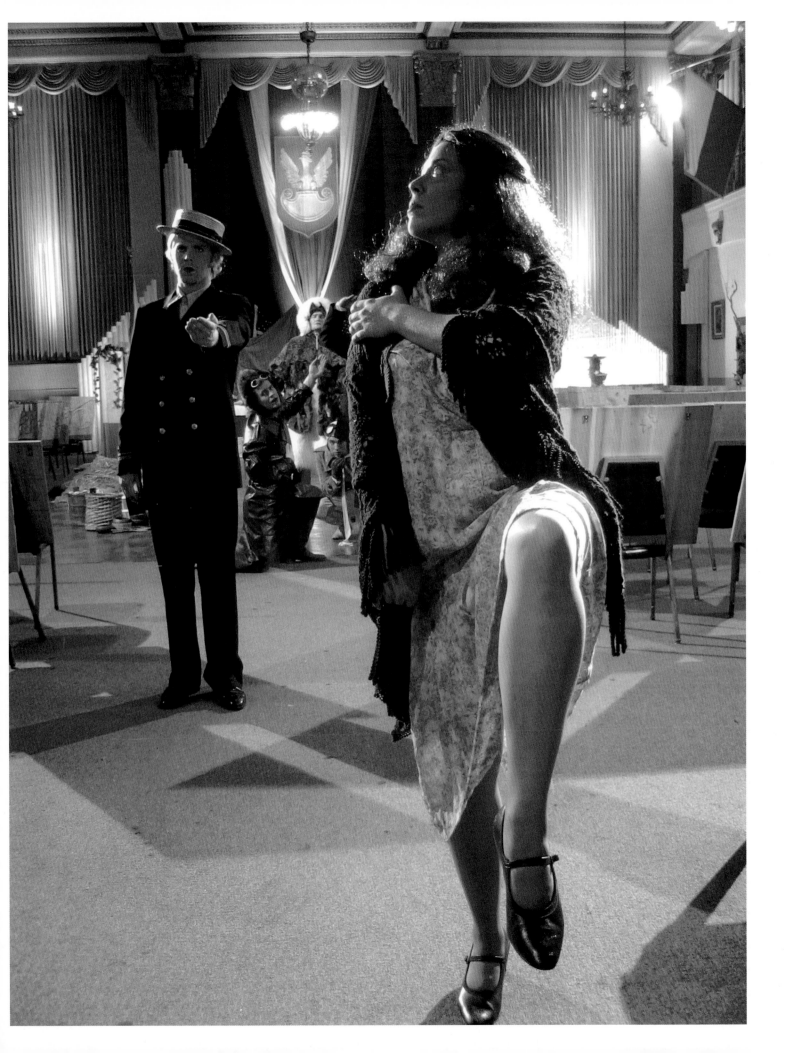

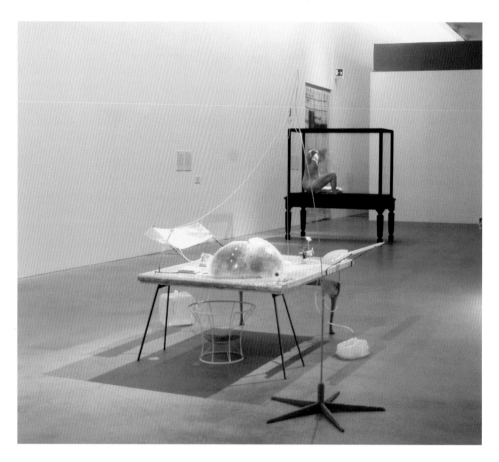

Nobuko Tsuchiya, *Jellyfish Principle*, 2004, cm 195 x 210 x 230, installazione, mixed media / *installation*

Piotr Uklanski, *Untitled (Cross-eyed)*, 2001, Ø cm 190 x 8 cad./*each*
intarsio in legno blu-grigio trattato a gommalacca / *blue-grey wood inlay, treated with lacquer*

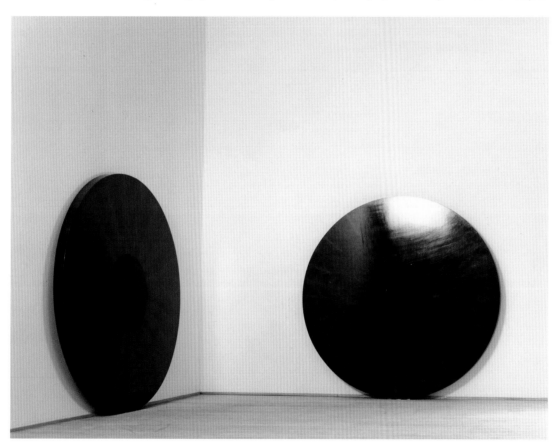

Pae White, *Green Goddesses, Patriotic Bird, Untitled Bird Cage*, 2004
dimensioni variabili, rete metallica, mixed media / *variable dimensions, metal mesh, mixed media*

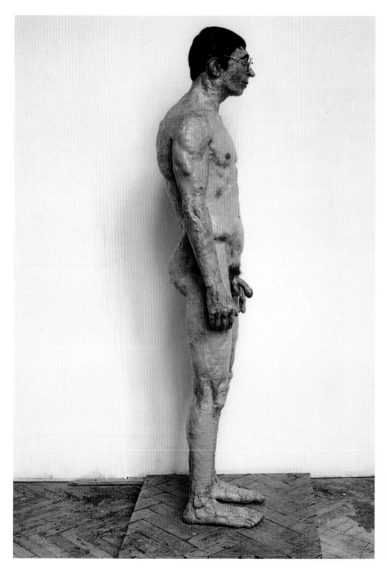

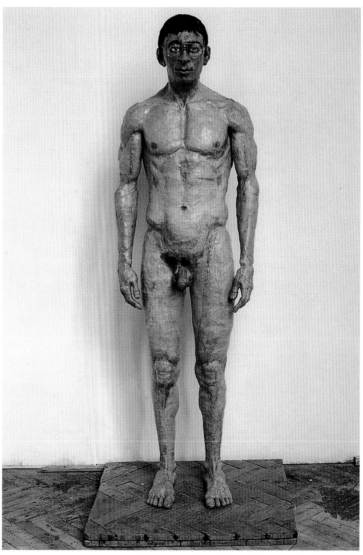

Pawel Althamer, *Selfportrait*, 1993, cm 189 x 76 x 70
grasso, cera, capelli, intestino animale / *grease, wax, hair, animal intestines*

Micol Assaël, *Your Hidden Sound, 2004*

Micol Assaël, installazione sonora, dimensioni ambientiali / *sound installation, environmental dimensions*

Reinhard Mucha
Ragnit, 2004
cm 133,5 x 299,8 x 40,6
legno, vetro, alluminio
feltro, smalto
*wood, glass, aluminium
felt, enamel*

Diego Perrone, *La fusione della campana*, 2005
cm 700 x 550 x 430, ferro e resina / *metal and resins*

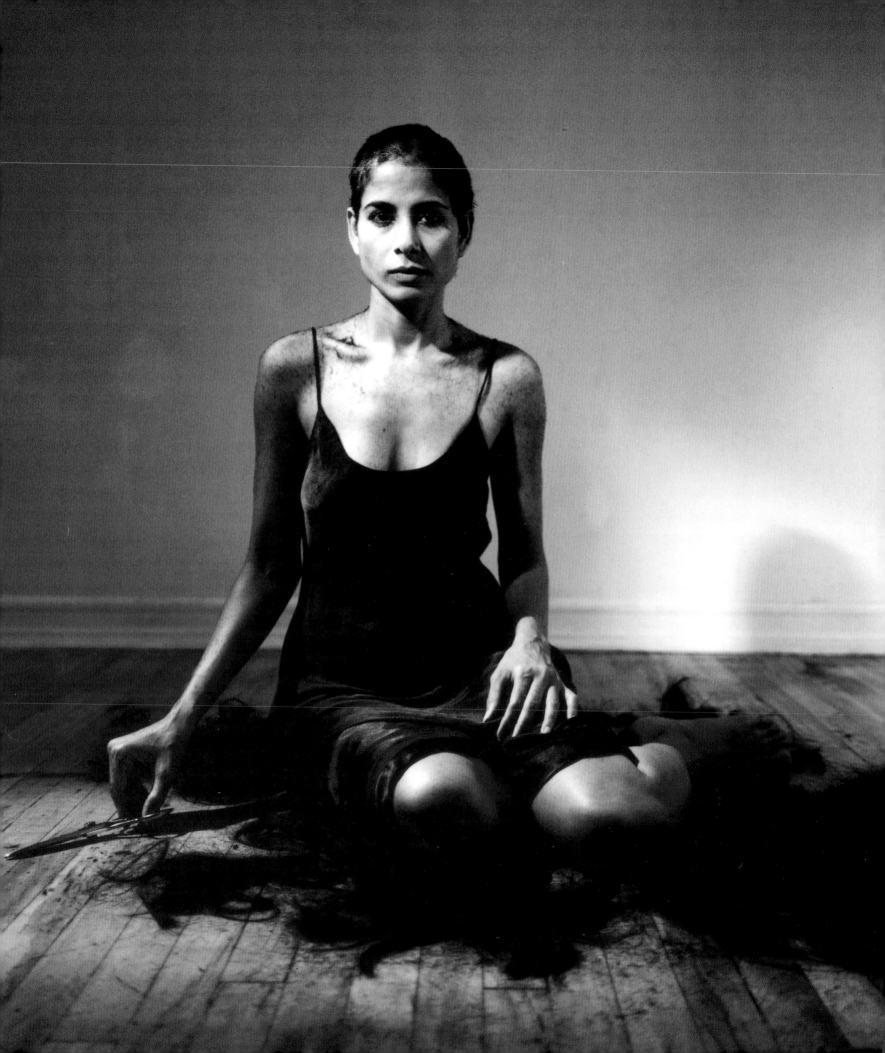

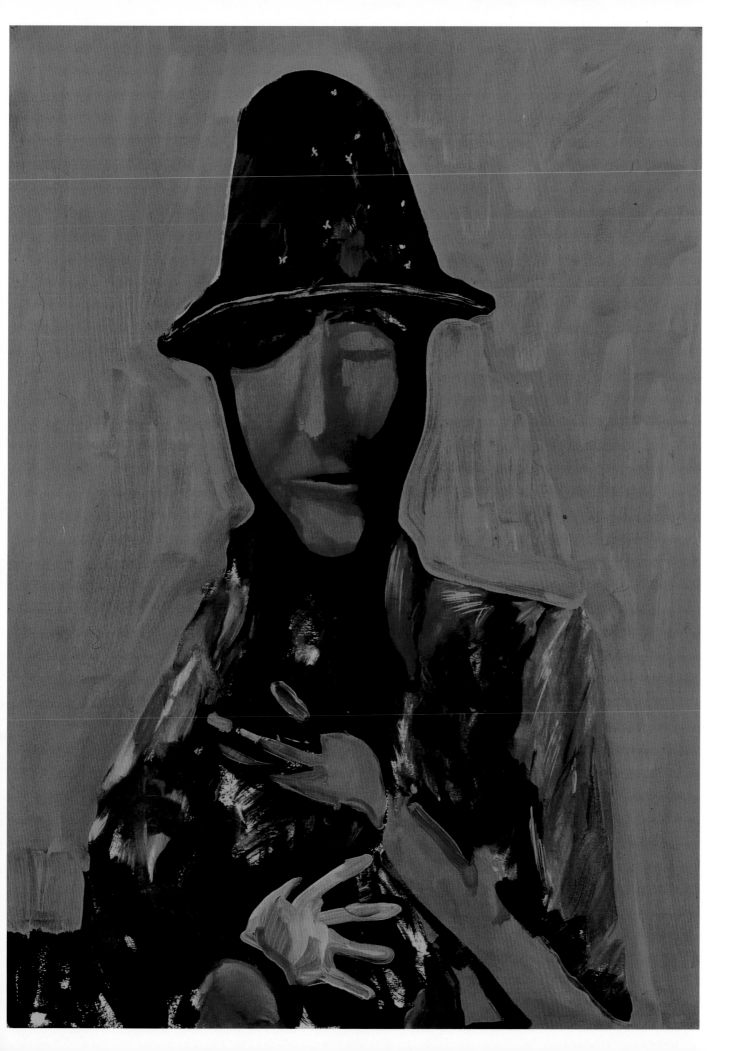

Anri Sala, *Natural Mystic, Tomahawk*, #2, 2002, still da video / *video still*

CRONISTORIA DELLA FONDAZIONE
SANDRETTO RE REBAUDENGO

L'EMOZIONE INTELLETTUALE FORTE È QUANDO VEDI CHE L'ARTISTA SI METTE IN GIOCO A FONDO, CHE INVENTA UN PASSAGGIO, CHE CAREZZA UN'INTUIZIONE: SONO LE OPERE AMBIZIOSE, QUELLE CHE POI CHIAMIAMO "DA MUSEO" Patrizia Sandretto Re Rebaudengo

La Fondazione Sandretto Re Rebaudengo per l'Arte nasce a Torino nell'aprile 1995. Senza fine di lucro, la fondazione ha come missione la promozione di attività culturali in diversi ambiti (arti visive, musica, teatro, cinema, letteratura) e lo sviluppo di relazioni e rapporti con centri culturali italiani e stranieri, con enti pubblici e personalità di livello internazionale.
La fondazione ha due sedi: Palazzo Re Rebaudengo a Guarene d'Alba (Cuneo) e il centro d'arte contemporanea a Torino. I suoi obiettivi sono: sostenere e promuovere l'arte contemporanea, avvicinare a questa un pubblico sempre più ampio. La fondazione raccoglie il contributo di artisti, critici, curatori e collezionisti di tutto il mondo e sostiene la valorizzazione di giovani artisti finanziandone i lavori, aiutandoli a produrre i loro progetti e offrendo spazi dove esporre. L'avvicinamento del pubblico all'arte contemporanea avviene attraverso l'organizzazione di mostre ed eventi, oltre che con attività educative.

1995

Arte inglese d'oggi nella collezione Sandretto Re Rebaudengo*
Palazzina dei Giardini presso la Galleria Civica, Modena, maggio-luglio 1995
Matt Collishaw, Tony Cragg, Grenville Davey, Richard Deacon, Douglas Gordon, Damien Hirst, Callum Innes, Anish Kapoor, Alex Landrum, Simon Linke, Julian Opie, Marcus Taylor, Richard Wentworth, Rachel Whiteread, Gerard Williams, Craig Wood.

La mostra, curata da Flaminio Gualdoni e Gail Cochrane, riunisce trenta lavori della collezione Sandretto Re Rebaudengo che documentano gli sviluppi della ricerca artistica inglese degli anni ottanta e novanta. Gli artisti presentati sono gli eredi di una tradizione che va da Richard Hamilton ad Anthony Caro fino a Richard Long e Hamish Fulton, diversi nelle intenzioni e nei risultati, ma vicini in quella capacità di inventare una lingua propria e inconfondibile. La collettiva evidenzia la continuità di una ricerca che trova un suo equilibrio tra sperimentazione e tradizione, rielaborando identità culturali diverse, trasformandole in nuovi linguaggi espressivi. La mostra è stata presentata sette mesi prima della nascita della fondazione in uno spazio industriale a Sant'Antonino di Susa (Torino).

Campo 95*
Corderie dell'Arsenale, Venezia, giugno-luglio 1995; spazio industriale Sant'Antonino di Susa (Torino), ottobre-dicembre 1995; Konstmuseum, Malmö, febbraio-marzo 1996
Art Club 2000 (Usa), Massimo Bartolini (Italia), Vanessa Beecroft (Italia), James Casebere (Usa), Martino Coppes (Italia), Ricardo De Oliveira (Brasile), Olafur Eliasson (Danimarca), Noritoshi Hirakawa (Giappone), Jasansky/Polak (Repubblica Ceca), Kcho (Cuba), Sharon Lockhart (Usa), Antje Majewski (Germania), Esko Mannikko (Finlandia), Shirin Neshat (Iran), Walter Niedermayr (Italia), Catherine Opie (Usa), Florence Paradeis (Francia), Elizabeth Peyton (Usa), Paul Ramirez Jonas (Usa), Sam Samore (Usa), Collier Schorr (Usa), Georgina Starr (Gran Bretagna), Beat Streuli (Svizzera), Wolfgang Tillmans (Germania), Massimo Uberti (Italia), Vedova Mazzei (Italia), Gillian Wearing (Gran Bretagna).

Campo 95 è la prima mostra della Fondazione Sandretto Re Rebaudengo curata da Francesco Bonami. Presentata alle Corderie dell'Arsenale in occasione del centenario della Biennale di Venezia, *Campo 95* riunisce ventisette artisti che, attraverso il loro lavoro, sottolineano le capacità di ricerca e di trasformazione dell'immagine fotografica nel panorama dell'arte contemporanea.
Il titolo nasce dall'idea di un ampliamento simbolico e geografico di un terreno culturale e intellettuale volto a creare una nuova occasione di incontro nel mondo dell'arte contemporanea. La mostra indaga le trasformazioni delle immagini nell'arte contemporanea.
"Esistono immagini che appaiono e immagini che scompaiono. Visioni da salvare e incubi da cancellare. Nella continuità di un mondo fatto solo d'immagini, lentamente si delinea davanti a noi la speranza civile di poche, pochissime, immagini giuste" (Francesco Bonami). *Campo 95* sostiene la giovane arte italiana, presentando le fotografie delle prime performance di Vanessa Beecroft, insieme agli autoritratti "come paesaggio" di Massimo Bartolini. La mostra porta in Italia immagini che arrivano da luoghi lontani, affiancando le fotografie provocanti di donne velate e armate dell'iraniana Shirin Neshat agli adolescenti "cinematografici" dell'americana Sharon Lockhart, e ancora la scultura emotiva e narrativa del cubano Kcho e le foto

di Olafur Eliasson. Le immagini di Wolfgang Tillmans, di Catherine Opie e di Elizabeth Peyton raccontano invece una realtà contemporanea che si sviluppa al di fuori degli schemi sociali borghesi.

1996

Passaggi*
Arcate dei Murazzi del Po, Torino, giugno 1996; Maison de l'Italie, Parigi, ottobre-novembre 1996; Centro d'Arte Contemporanea di Bellinzona, Svizzera, dicembre 1996 - febbraio 1997
Francesco Bernardi, Paola De Pietri, William Guerrieri, Luisa Lambri, Stefania Levi, Marco Signorini, Turi Rapisarda.

Passaggi è una mostra di fotografia italiana, curata da Antonella Russo, che presenta i lavori inediti di sette artisti le cui immagini analizzano come il nostro sguardo sia "colonizzato" dai media. La mostra è una rassegna degli sviluppi della fotografia italiana e presenta, nelle suggestive Arcate dei Murazzi, opere di nomi affermati insieme ai lavori di fotografi emergenti. Contemporaneamente la fondazione presenta *Electricity Comes from Other Planets*, una nuova videoinstallazione di Maurizio Vetrugno.

I Murazzi dalla Cima*
Lato dispari dei Murazzi del Po, Torino
Intervento ambientale di Stefano Arienti (Italia), settembre 1996

I Murazzi dalla Cima è concepito come intervento ambientale nell'area dei Murazzi, vitale luogo d'incontro della vita sociale torinese. Stefano Arienti (1961) inizia con l'elaborazione puramente progettuale di una lista dattiloscritta che riunisce una serie di ipotesi per possibili interventi ambientali: *Colonna per uno stilita, Area nudista galleggiante, Lastre di rame in ossidazione, Rettilario in gomma, Bacheca animali smarriti e trovati, Ossario, Gabbia della fame, Zona colloqui, Discarica materiali specchianti, Cassonetti raccolta differenziata per colore, Insettario e arnie, Zona sonno galleggiante, Docce e nebulizzatori di acqua fredda, Presepio multireligioso, Orologio politeista, Area linguaggio dei segni, Scivolo diretto strada-fiume.*
In seguito, alcune delle proposte sono state realizzate: una serie di docce e nebulizzatori di acqua fredda, un contenitore di rettili di plastica, dei cassonetti per raccogliere i rifiuti differenziandoli per colore; altre restano allo stato di ipotesi. L'intervento di Arienti si completa solo quando i frequentatori del luogo si servono delle diverse installazioni come di servizi supplementari offerti dalla città.
È il caso, ad esempio, di *Colonna per uno stilita*, una colonna di polistirolo su cui il pubblico può salire, meditare e osservare da un punto di vista privilegiato.

Campo 6*
Il villaggio a spirale
(Prima edizione del Premio Regione Piemonte e del Premio Fondazione Sandretto Re Rebaudengo)
Galleria Civica d'Arte Moderna e Contemporanea, Torino, settembre-novembre 1996; Bonnefanten Museum, Maastricht, gennaio-maggio 1997
Doug Aitken (Usa), Maurizio Cattelan (Italia), Jake & Dinos Chapman (Gran Bretagna), Sarah Ciracì (Italia), Thomas Demand (Germania), Mark Dion (Usa), Giuseppe Gabellone (Italia), William Kentridge (Sudafrica), Tracey Moffatt (Australia), Gabriel Orozco (Messico), Philippe Parreno (Francia), Steven Pippin (Gran Bretagna), Tobias Rehberger (Germania), Sam Taylor-Wood (Gran Bretagna), Pascale Marthine Tayou (Camerun), Rirkrit Tiravanija (Thailandia).

Giuria: Bernhard Bürgi (direttore Kunsthalle, Zurigo), Dan Cameron (curatore New Museum, New York), Kasper König (direttore Städelschule, Francoforte), Charles Ray (artista, Los Angeles), Gianni Vattimo (filosofo).
Premio Fondazione Sandretto Re Rebaudengo: **Mark Dion** (Usa)
Premio Regione Piemonte: **Tobias Rehberger** (Germania)
Il progetto espositivo, curato da Francesco Bonami, si sviluppa intorno all'idea di un villaggio ideale attraverso cui gli artisti creino un dialogo con lo spettatore.
"Non esiste una visione unitaria, compatta del linguaggio contemporaneo, ogni mostra è il tentativo di ricomporre una visione frammentata della realtà da parte del curatore attraverso la visione degli artisti. L'idea del villaggio a spirale nasce perché abbiamo raggiunto l'assoluta libertà di parlare al mondo rimanendo chiusi in noi stessi, il che vuol dire che il nostro ego si è gonfiato a dismisura. Penso allora all'idea di questa spirale, che percorriamo per uscire all'esterno ma che possiamo riprendere in ogni punto per rientrare nella dimensione originaria del nostro essere" (Francesco Bonami). L'obiettivo di *Campo 6* è quello di rendere sempre più concreto lo sviluppo di nuovi progetti, creando quella spirale che rispecchia l'energia di una società in via di trasformazione. Con la mostra nascono anche i due premi che saranno organizzati annualmente dalla fondazione. I sedici artisti di *Campo 6* partecipano con un'opera e un progetto da realizzare.
In occasione dell'inaugurazione sono assegnati il Premio Fondazione Sandretto Re Rebaudengo all'opera più interessante presentata in mostra, e il Premio Regione Piemonte al miglior progetto da realizzare. La giuria, diversa ogni anno e composta da artisti e direttori di musei internazionali, assegna il Premio Fondazione Sandretto Re Rebaudengo all'americano Mark Dion, per la sua installazione di una cabina-casa. Il pubblico può guardare dentro e vedere tantissime paia di forbici appese, simbolo di una volontà di autocensura che sopravvive anche nel mondo tecnologico. Il Premio Regione Piemonte per il miglior progetto viene assegnato al tedesco Tobias Rehberger, in riconoscimento dell'audacia progettuale e della coerenza del suo progetto per l'allestimento di uno spazio di studio di Miss e Mr Italia 1996.

1997

Loco-Motion
Arte contemporanea ai confini del cinema
Progetto a latere Biennale di Venezia 1997
Cinema Accademia, Venezia, giugno 1997; Les Rencontres d'Arles, giugno 1998
Eija-Liisa Ahtila (Finlandia), Matthew Barney (Usa), Nick Decampo (Filippine), Carsten Holler (Belgio), Sharon Lockhart (Usa), Tracey Moffatt (Australia), Johannes Stjärne Nilsson (Svezia), Philippe Parreno (Francia), Rirkrit Tiravanija (Thailandia), Roberta Torre (Italia), T.J. Wilcox (Usa).

Durante la XLVII Biennale di Venezia, Francesco Bonami cura un progetto che presenta nove cortometraggi d'artista e l'anteprima mondiale di una parte del nuovo film di Matthew Barney: *Cremaster 5*. "Loco-Motion, ovvero luogo in movimento.
Luogo simbolico che si sposta. L'idea di questo progetto nasce dalla sensazione che oggi non ci siano più immagini in movimento, ma luoghi che si spostano intorno alle immagini. Il nostro sguardo si muove sopra la realtà ininterrottamente, come uno scanner. Lo spostamento costante delle idee dà al mondo un senso di trasmigrazione continua. Anche le immagini più rapide finiscono per apparire fisse [...]. Nei brevi film che *Loco-Motion* presenta non c'è l'ossessiva preoccupazione di aggiornare il proprio sistema di segni attraverso il cinema. Importante è sottolineare come questi lavori non siano film sperimentali o video-art, ma opere complete capaci di sviluppare una struttura narrativa. C'è una storia che non segue le immagini, ma s'intreccia con esse in modo da creare un tessuto unico non facilmente narrabile al di fuori dello schermo" (Francesco Bonami).

Inaugurazione di Palazzo Re Rebaudengo
Guarene d'Alba, settembre 1997

Apre al pubblico la sede di Guarene nel settecentesco Palazzo Re Rebaudengo, ristrutturato e adattato a spazio espositivo secondo il progetto degli architetti Corrado Levi, Alessandra Raso e Alberto Rolla.
Il progetto di ristrutturazione conserva la preesistente struttura architettonica come volumetria, intervenendo in modo riconoscibile solo dove necessario funzionalmente, per facilitare la coesistenza delle opere contemporanee all'interno del contesto storico. Fin dalla sua inaugurazione Palazzo Re Rebaudengo ospita mostre prodotte dalla fondazione, insieme a premi, presentazioni di libri e di film, dibattiti, conferenze, laboratori di didattica.

Guarene Arte 97*
(Seconda edizione del Premio Regione Piemonte e del Premio Fondazione Sandretto Re Rebaudengo)

Palazzo Re Rebaudengo, Guarene d'Alba settembre-novembre 1997
Simone Aaberg Kærn (Danimarca) presentata da Lars Nittve, direttore Louisiana Museum, Humlebaek; Simone Berti (Italia) presentato da Angela Vettese, critico d'arte; Robert Fischer (Usa) presentato da Richard Flood, curatore Walker Art Center, Minneapolis; Urs Fischer (Svizzera) presentato da Hans Ulrich Obrist, curatore Musée d'Art Moderne de la Ville de Paris; Mark Manders (Olanda) presentato da Jaap Guldemond, curatore Stedelijk Van Abbemuseum, Eindhoven; Martin Neumaier (Germania) presentato da Jean-Christophe Ammann, direttore Museum Moderner Kunst, Francoforte; Txuspo Poyo (Spagna) presentato da Octavio Zaya, critico d'arte; Keith Tyson (Gran Bretagna) presentato da Kate Bush, direttore ICA, Londra.
Giuria: Michelangelo Pistoletto (artista, Torino), Josè Lebrero Stals (curatore Museu d'Art Contemporanei, Barcellona); Christine Van Assche (curatrice Centre Pompidou, Parigi).
Premio Fondazione Sandretto Re Rebaudengo: Simone Berti (Italia)
Premio Regione Piemonte: Mark Manders (Olanda).

Guarene Arte 97 è la prima edizione a Guarene di una tipologia di mostra che la fondazione porterà avanti per anni. Come in *Campo 6* gli artisti invitati presentano un lavoro e un progetto per un'opera da realizzare. Gli artisti, alcuni dei quali molto giovani, sono stati selezionati da significative personalità del mondo dell'arte. In occasione della mostra *Guarene Arte 97* vengono assegnati, da una giuria internazionale, il Premio Fondazione Sandretto Re Rebaudengo all'artista italiano Simone Berti per l'opera più interessante e il Premio Regione Piemonte all'artista olandese Mark Manders per il miglior progetto da realizzare.
Le opere di Berti, che lavora con video, fotografia e pittura, sono fatte di immagini surreali che sembrano ispirate a racconti di fantascienza. I suoi quadri rappresentano situazioni assurde e precarie, che diventano metafore della perenne instabilità esperita dal giovane artista. Mark Manders vince con il progetto per *Chair Fragment from a Building*, parte dell'ampio progetto *Self-portrait as a Building* cui l'artista lavora dal 1986.
In occasione della mostra viene esposto il lavoro dell'artista tedesco Tobias Rehberger, vincitore dell'edizione 1996 del Premio Regione Piemonte. Rehberger crea uno spazio ibrido tra uno showroom e un set cinematografico dove si può consultare materiale su

Palazzo Re Rebaudengo, Guarene d'Alba, veduta esterna / *exterior view*

Miss e Mr Italia 1996. Questi personaggi, per quanto perfetta espressione di un canone estetico, sono diventati ormai desueti e simboleggiano l'impossibilità di adattare delle regole assolute alla società contemporanea. Inoltre viene presentata la prima monografia dell'artista Stefano Arienti, a cura di Angela Vettese, edita dalla Fondazione Sandretto Re Rebaudengo.

Che cosa sono le nuvole?*
Appunti italiani per una collezione

Palazzo Re Rebaudengo, Guarene d'Alba, settembre-novembre 1997
Carla Accardi, Mario Airò, Stefano Arienti, Massimo Bartolini, Vanessa Beecroft, Alighiero Boetti, Marco Boggio Sella, Giulia Caira, Enrico Castellani, Maurizio Cattelan, Sarah Ciracì, Mario Della Vedova, Luciano Fabro, Simonetta Fadda, Giuseppe Gabellone, Jannis Kounellis, Luisa Lambri, Margherita Manzelli, Piero Manzoni, Eva Marisaldi, Amedeo Martegani, Giulio Paolini.

Francesco Bonami presenta le opere di ventidue artisti italiani della collezione Sandretto Re Rebaudengo. *Che cosa sono le nuvole?* riunisce lavori dagli anni sessanta agli anni novanta con l'intento di "comprendere come [...] l'arte di un paese in questo caso l'Italia possa inserirsi, anello fra gli anelli, nelle catene della cultura del mondo [...]. Trovare una gerarchia fra le nuvole è impossibile e così per un attimo ho voluto prendermi la libertà ed il lusso di guardare a degli esempi dell'arte italiana degli ultimi

quarant'anni senza studiarne l'ordine cronologico e le sue gerarchie. Ho guardato a questi lavori come alle nuvole, chiedendomi, uno dopo l'altro, il loro significato, vivendo una meraviglia libera da schemi" (Francesco Bonami).

Fotografia italiana per una collezione*

Fondazione Italiana per la Fotografia, Torino, settembre-ottobre 1997
Giorgio Avigdor, Gabriele Basilico, Vincenzo Castella, Giuseppe Cavalli, Pasquale De Antonis, Luigi Ghirri, Mario Giacomelli, Guido Guidi, William Guerrieri, Mimmo Jodice, Luisa Lambri, Nanda Lanfranco, Raffaella Mariniello, Antonio Migliori, Ugo Mulas, Turi Rapisarda, Ferdinando Scianna.

La mostra, curata da Antonella Russo, presenta una parte della collezione di fotografia italiana contemporanea, attraverso un percorso cronologico. Il rigore formale delle immagini dei primi anni quaranta è illustrato dai lavori di Giuseppe

Luigi Ghirri, *Reggio*, 1985, cm 40 x 50, stampa fotografica a colori / *colour photographic print*

Cavalli; le fotografie di Pasquale De Antonis e di Antonio Migliori testimoniano il periodo dell'informale, negli anni cinquanta. Le immagini di Ugo Mulas restituiscono le atmosfere delle periferie urbane milanesi del secondo dopoguerra, mentre quelle di Ferdinando Scianna offrono una ricca documentazione antropologica. I paesaggi di Gabriele Basilico forniscono documenti di archeologia industriale, così come le fotografie di Guido Guidi mostrano immagini di architettura popolare e di aree industriali abbandonate. I primi lavori di Vincenzo Castella sono ritratti di interni; le immagini delle città italiane di Luigi Ghirri vengono esposte insieme ai lavori di Mimmo Jodice, Giorgio Avigdor e Nanda Lanfranco.

1998

L.A. Times*
Arte da Los Angeles nella collezione Re Rebaudengo Sandretto

Palazzo Re Rebaudengo, Guarene d'Alba, maggio-giugno 1998
Doug Aitken, Julie Becker, Jennifer Bornstein, Kevin Hanley, Jim Isermann, Larry Johnson, Mike Kelley, Sharon Lockhart, Paul McCarthy, Catherine Opie, Tony Oursler, Jennifer Pastor, Raymond Pettibon, Lari Pittman, Charles Ray, Jason Rhoades, Jeffrey Vallance.

L'esposizione, curata da Francesco Bonami, è presentata in concomitanza con la mostra *Sunshine & Noir. Arte a Los Angeles 1960-1997* presso il Castello di Rivoli. La mostra propone un percorso attraverso la realtà artistica di Los Angeles, inteso come luogo simbolico e frontiera in cui futuro e sogno si combinano. *L.A. Times* parte da un lavoro fotografico del 1973 di Charles Ray, per arrivare, attraverso i video di Doug Aitken e le fotografie di Sharon Lockhart, alle complesse installazioni di Jason Rhoades. Questi giovani artisti vengono presentati accanto ai loro maestri che, benché figure storiche della scena artistica californiana, continuano a sviluppare nei loro lavori una carica sovversiva e rivoluzionaria. "Gli artisti di Los Angeles sono un po' stregoni un po' potenziali psicopatici. La città sospesa ed apocalittica di *Blade Runner* è stata rimpiazzata dal bagliore neo-ellenista del Getty Center... Nessuna di queste visioni riflette l'impenitente attività della comunità artistica che continua sempre ad occupare la realtà intensa di un underground isolato. Qui, sogni, incubi ed idee si mescolano insieme e la storia dell'arte si sbriciola in mille fantastiche ed imprevedibili storie personali" (Francesco Bonami). Attraverso l'immaginario di una città, dove il paesaggio urbano si perde in quello naturale, viene sottolineato nella mostra il rapporto dell'individuo contemporaneo con la sua dimensione sociale. Con opere come la *Bang-Bang Room* di Paul McCarthy, o *Bad Animal* di Doug Aitken, la mostra rappresenta un mondo in cui consumismo e misticismo si fondono in un'unica e folle miscela culturale.

Zone. Opere dalla collezione

Palazzo Re Rebaudengo, Guarene d'Alba, settembre-novembre 1998
Matthew Barney (Usa), Thomas Demand (Germania), Anna Gaskell (Usa),
Felix Gonzalez-Torres (Cuba), Lothar Hempel (Germania), Damien Hirst
(Gran Bretagna), Kcho (Cuba), Sarah Lucas (Gran Bretagna), Gabriel Orozco
(Messico), Massimo Vitali (Italia), Rachel Whiteread (Gran Bretagna).

La mostra è una selezione delle ultime acquisizioni della collezione Sandretto Re
Rebaudengo. *Zone* si pone come luogo simbolico in cui riflettere sulla volontà di
collezionare, un progetto a lungo termine che vuole sottolineare la visione di questa
collezione d'arte contemporanea. *Zone* mette a fuoco, attraverso il lavoro di undici
giovani artisti, diverse forme di memoria. Oltre a due lavori dalla serie *Cremaster 5* di
Matthew Barney, vengono presentate le ultime opere fotografiche dell'artista tedesco
Thomas Demand. Gabriel Orozco sviluppa una nuova forma di scultura attraverso le sue
fotografie. La mostra si sofferma sull'idea di morte, affiancando il lavoro evocativo e

Massimo Vitali, *Viareggio*, 1997, cm 120 x 150,
stampa fotografica a colori / *colour
photographic print*

poetico di Felix Gonzalez-Torres al realismo brutale
della testa mozzata di bue di Damien Hirst.
Lothar Hempel, uno degli artisti più interessanti
della nuova generazione tedesca, sviluppa una
forma di linguaggio narrativo nelle sue
installazioni. Analogamente, Anna Gaskell usa la
fotografia per ricreare immagini della memoria
letteraria collettiva, mentre Rachel Whiteread
crea sculture evocative di uno spazio mentale che
si concretizza attraverso il vuoto. Il lavoro della
londinese Sarah Lucas è una sfrontata
reinvenzione del genere dell'autoritratto
attraverso immagini aggressive e dissacranti. La storia come fatto privato è il soggetto
delle sculture dell'artista cubano Kcho, mentre il lavoro dell'italiano Massimo Vitali
rappresenta i paesaggi dell'intrattenimento di massa.

Guarene Arte 98*
(Terza edizione del Premio Regione Piemonte e del Premio Fondazione Sandretto Re Rebaudengo)

Palazzo Re Rebaudengo, Guarene d'Alba, settembre-novembre 1998
Andrea Bowers (Usa) presentata da Douglas Fogle, curatore Walker Art Center,
Minneapolis; **Mutlu Çerkez** (Oceania) presentato da Louise Neri, co-curatrice Biennale
di São Paulo, 1997 e co-curatrice Whitney Biennial, 1997; **Zheng Guogu** (Cina) presentato
da Hou Hanru, curatore indipendente, Cina; **Boris Ondreicka** (Slovacchia) presentato
da Barbara Vanderlinden, co-curatrice Manifesta '98; **Paola Pivi** (Italia) presentata da
Giacinto di Pietrantonio, curatore "Fuori Uso", Pescara; **Tracey Rose** (Sudafrica)
presentata da Okwui Enwezor, curatore Biennale di Johannesburg, 1997 e curatore
Art Institute, Chicago; **Bojan Sarcevic** (Iugoslavia) presentato da Angeline Scherf,
curatrice Musée d'Art Moderne de la Ville de Paris; **Cristián Silva** (Cile) presentato
da Carlos Basualdo, critico d'arte e curatore, Argentina.
Giuria: Alberto Garutti (artista, docente all'Accademia di Belle Arti di Brera, Milano),
Jerry Saltz (critico d'arte, New York), Rosa Martínez (curatrice La Caixa, Barcellona,
e Biennale di Istanbul, 1997).
Premio Fondazione Sandretto Re Rebaudengo: **Tracey Rose** (Sudafrica)
Premio Regione Piemonte: **Cristián Silva** (Cile)

Guarene Arte 98 è una mostra internazionale di giovani artisti in cui, come nelle
passate edizioni, curatori e critici internazionali sono stati invitati a presentare un
artista emergente, per portare in Italia opere che ne mostrino il complesso panorama
geografico. La giuria internazionale assegna il Premio Fondazione Sandretto Re
Rebaudengo per la miglior opera in mostra al video *Ongetitled* dell'artista sudafricana
Tracey Rose. I suoi video, sfocati e semplici da un punto di vista tecnico, mostrano
performance passivo-aggressive, sospese tra arte concettuale e politica.
L'artista è spesso protagonista dei suoi lavori, che parlano del clima post-apartheid
in Sudafrica, in cui le discriminazioni e i preconcetti sono fortemente radicati.
Il Premio Regione Piemonte è assegnato alla scultura *Private Mythology* dell'artista
cileno Cristián Silva. Attraverso oggetti legati alla difficile storia sociale e politica

del Cile, questa scultura ricrea una sorta di matriosca. "L'opera di Silva possiede
un carattere fondamentalmente critico rispetto alle condizioni di produzione
dell'ambiente post-dittatura cilena" (Carlos Basualdo).
Viene inoltre presentata la scultura *Chair Fragment* di Mark Manders, vincitore del
Premio Regione Piemonte 1997, una scultura composta da un'architettura astratta,
un modellino che diventa la rappresentazione fisica dei pensieri di Manders.

1999

Bruno Zanichelli*
Palazzo Re Rebaudengo, Guarene d'Alba, aprile-maggio 1999

La retrospettiva di Bruno Zanichelli, curata da Flaminio Gualdoni, presenta l'intero
percorso creativo dell'artista torinese. Nato a Torino nel 1963 e morto
prematuramente nel 1990, Zanichelli è stato, nel corso degli anni ottanta, una figura
orientata ad azzerare, attraverso la sua attività, ogni differenza tra elementi culturali
"alti" e "bassi", dal fumetto all'illustrazione alla pubblicità. In catalogo vengono
presentati gli scritti finora inediti di Zanichelli, appunti e riflessioni che documentano
un clima culturale di preludio all'affermarsi di una nuova scrittura aspra e veloce.

Common People*
Arte inglese tra fenomeno e realtà
Palazzo Re Rebaudengo, Guarene d'Alba, giugno-settembre 1999
Darren Almond, Richard Billingham, Ian Breakwell, Angela Bulloch, Saul Fletcher,
Douglas Gordon, Paul Graham, Damien Hirst, Gary Hume, Sarah Lucas, Christina
Mackie, Maria Marshall, Steve McQueen, Julian Opie, Steven Pippin, Sophy Rickett,
David Shrigley, Sam Taylor-Wood, Gillian Wearing.

Common People, curata da Francesco Bonami, presenta alcune opere della
collezione e sviluppa il tema della mostra *Arte inglese* del 1995, offrendo uno
spaccato delle più innovative tendenze dell'arte di questo paese. *Common People*
intende andare oltre la superficie del sensazionalismo per scoprire i nervi di una
società, quella britannica, in violenta trasformazione.
Gli artisti inglesi sembrano oscillare tra l'essere gente comune ed eroi. I famosi YBA,
(Young British Artists), protagonisti del fenomeno britannico che ha scosso nei
primi anni novanta il mondo dell'arte contemporanea, esploso con la mostra
Sensation (Royal Academy of Arts, Londra), sono maturati. *Common People*
osserva il fenomeno e tenta un'analisi approfondita delle origini e dell'eredità di
questa atmosfera euforica. Il titolo *Common People* è preso in prestito da una
canzone dei Pulp, che anticipa il dilemma dell'arte britannica, volta a scardinare
le gerarchie sociali di una cultura controversa e provocante che lotta per liberarsi
da luoghi comuni conservatori e convenzionali. Una cultura fatta di gente comune
che attraverso le proprie idee e la propria arte guarda a se stessa e al mondo
in cui vive, cercando di trasformarlo.

Sogni/Dreams*
Evento a latere della Biennale di Venezia 1999, giugno 1999

Sogni/Dreams è un libro, a cura di Francesco Bonami e Hans Ulrich Obrist, che
raccoglie i sogni, le utopie e le speranze di 103 artisti, curatori e critici del mondo
dell'arte contemporanea. I pensieri dei protagonisti del mondo dell'arte si
discostano a volte dall'ambito artistico e diventano considerazioni poetiche su
temi diversi. Nei giorni dell'inaugurazione della XLVIII esposizione internazionale
d'arte della Biennale di Venezia il libro viene distribuito in omaggio ai visitatori.

Guarene Arte 99
(Quarta edizione del Premio Regione Piemonte e del Premio Fondazione Sandretto Re Rebaudengo)
Palazzo Re Rebaudengo, Guarene d'Alba, settembre-novembre 1999
Tariq Alvi (Gran Bretagna) presentato da Iwona Blazwick, curatrice Tate Gallery,
Londra; **Roberto Cuoghi** (Italia) presentato da Emanuela De Cecco, critica d'arte;
Lyudmila Gorlova (Russia) presentata da Joseph Backstein, curatore ICA, Mosca;

Sven 't Jolle (Belgio) presentato da Bart De Baere, curatore Stedelijk Museum vor Actuele Kunst, Gand; **Nikki S. Lee** (Usa) presentata da Nancy Spector, curatrice Guggenheim Museum, New York; **Marepe** (Brasile) presentato da Ivo Mesquita, curatore Biennale di São Paulo, 1999; **Motohiko Odani** (Giappone) presentato da Yuko Hasegawa, curatrice Museum of Contemporary Art, Tokyo; **Navin Rawanchaikul** (Thailandia) presentato da Rirkrit Tiravanija, artista.
Giuria: Daniel Birnbaum (direttore IASPIS, Svezia), Ida Gianelli (direttore Castello di Rivoli, Italia), Vicente Todolí (direttore Museu de Arte Contemporânea de Serralves, Portogallo)
Premio Fondazione Sandretto Re Rebaudengo: **Lyudmila Gorlova** (Russia)
Premio Regione Piemonte: **Motohiko Odani** (Giappone)

Guarene Arte 99, giunta al suo quarto appuntamento, conferma la volontà della fondazione di promuovere le ricerche più innovative e significative dell'arte contemporanea. Direttori, curatori e critici internazionali hanno selezionato artisti provenienti da paesi di tutto il mondo.
Come per gli anni passati i giovani artisti espongono ognuno un'opera e un progetto da realizzare. Questa selezione sottolinea come il mondo stia allargando i suoi confini tradizionali, appropriandosi di linguaggi e culture diverse. La giuria internazionale assegna due premi. Il Premio Fondazione Sandretto Re Rebaudengo, per l'opera più interessante, viene consegnato all'artista moscovita Lyudmila Gorlova per *My Camp*, una serie di diapositive proiettate in loop, scattate nei sobborghi di Mosca. Il lavoro segue le peregrinazioni di una bizzarra figura che sembra ispirarsi al testo di Susan Sontag *Notes on Camp*. Il Premio Regione Piemonte, per il miglior progetto da realizzare, viene vinto dall'artista giapponese Motohiko Odani con il progetto per *Air*. Questa scultura nasce dal desiderio di smaterializzare gli oggetti rendendo visibile il rapporto, invisibile, tra la scultura e l'aria che la circonda.

Zone
Espèces d'espaces
Palazzo Re Rebaudengo, Guarene d'Alba, settembre-novembre 1999
Thomas Hirschhorn (Svizzera), Anish Kapoor (Gran Bretagna), William Kentridge (Sudafrica), Udomsak Krisanamis (Thailandia), Paola Pivi (Italia), Yinka Shonibare (Gran Bretagna), Cerith Wyn Evans (Gran Bretagna), Italo Zuffi (Italia).

L'edizione di *Zone*, curata da Francesco Bonami, ha come sottotitolo *Espèces d'espaces*, dall'opera (1974) dello scrittore francese Georges Perec. Il lavoro riflette l'idea di una collezione che si sforza di superare i canoni occidentali dell'arte moderna e

Italo Zuffi, *Scomposizione*, 1999, installazione, dimensioni variabili / *installation, variable dimensions*

contemporanea e che intende aprirsi a energie fino a non molto tempo fa considerate marginali. Gli artisti in mostra non producono arte politica, ma mettono a fuoco, nel loro lavoro, le conseguenze politiche di ogni produzione artistica. La mostra sottolinea come l'Occidente sia tornato a essere solo una delle parti del mondo, non più il centro del pianeta. Tutti questi artisti aprono degli spazi speciali di riflessione; Thomas Hirschhorn con il suo coltellino svizzero gigante fatto di materiale di recupero crea un simbolo contraddittorio della presunta efficienza svizzera.
Anish Kapoor presenta opere capaci di amalgamare lo spiritualismo indiano alle forme più evolute di scultura minimalista. Il lavoro di Yinka Shonibare trasforma le immagini rappresentate nella pittura inglese del XVIII secolo: vestendo i suoi personaggi con stoffe africane, solleva molteplici interrogativi e offre una rilettura della storia.

Da Guarene all'Etna, via mare, via terra*
Ex chiesa del Carmine, Taormina, dicembre 1999 - gennaio 2000; Palazzina dei Giardini presso la Galleria Civica, Modena, febbraio-marzo 2000; Refettorio delle Stelline, Milano, giugno-luglio 2001
Andrea Abati, Luca Andreoni e Antonio Fortugno, Olivo Barbieri, Paolo Bernabini, Antonio Biasiucci, Luca Campigotto, Daniele De Lonti, Vittore Fossati, Francesco Jodice, Tancredi Mangano, Pino Musi, Carmelo Nicosia, Enzo Obiso, Alessandra Spranzi, Natale Zoppis.

Olivo Barbieri, *Stadi*, 1999, cm 120 x 150, stampa fotografica a colori / *colour photographic print*

Da Guarene all'Etna, via mare, via terra è una mostra itinerante, curata da Filippo Maggia, dedicata alla fotografia. La mostra sottolinea il ruolo dei nuovi interpreti italiani, affidando loro il compito di ridisegnare il paesaggio sociale e culturale dell'Italia alle soglie del terzo millennio. Quindici artisti vengono invitati a ritrarre la penisola, reinterpretando in chiave contemporanea i fondamenti di *Viaggio in Italia* (1984) di Luigi Ghirri. ''Complessivamente l'immagine che ne deriva è di una fotografia colta, ricca di stili, capace di guardare al passato e attenta al confronto con altre tradizioni fotografiche, ma non per questo riconducibile ad un'unica tendenza. Se gli autori del Nord Italia individualmente tendono alla sperimentazione, confrontandosi con quanto avviene oltralpe, nel centro della penisola le diverse ricerche continuano nella direzione già tracciata da alcuni grandi interpreti dell'ultimo decennio, ritraendo con vigore il paesaggio come luogo di mutazioni sociali. Gli autori del Sud Italia perseverano invece nell'approfondimento, e nella conoscenza, dell'infinito rapporto fra antropologia culturale e fotografia'' (Filippo Maggia).

2000

Future Identities: Reflections from a Collection*
Sala de Exposiciones del Canal de Isabel II, Madrid, febbraio-marzo 2000
Doug Aitken (Usa), Matthew Barney (Usa), Massimo Bartolini (Italia), Saul Fletcher (Gran Bretagna), Giuseppe Gabellone (Italia), Anna Gaskell (Usa), Noritoshi Hirakawa (Giappone), Luisa Lambri (Italia), Sharon Lockhart (Usa), Sarah Lucas (Gran Bretagna), Catherine Opie (Usa), Gabriel Orozco (Messico), Paola Pivi (Italia), Cerith Wyn Evans (Gran Bretagna).

In occasione della Fiera internazionale di arte contemporanea ARCO 2000, dedicata all'Italia, la fondazione viene invitata dalla Comunidad de Madrid a presentare una selezione di opere della collezione. La mostra, curata da Rafael Doctor Roncero e Francesco Bonami, riunisce opere fotografiche in sintonia con il programma del Canal de Isabel II, dedito alla ricerca fotografica contemporanea. *Future Identities: Reflections from a Collection* illustra come all'interno di una collezione le opere dialoghino tra loro e influenzino, attraverso contenuti comuni, le scelte d'acquisizione, riflettendo gli influssi della realtà esterna e della società contemporanea. ''Un collezionista non è uno stregone. [...] Pensare come un collezionista diventa il modo per immaginare identità future. Non ci limiteremo a collezionare identità future, piuttosto penseremo in che modo ciò che guardiamo e collezioniamo oggi può istruirci su come guarderemo e collezioneremo domani, e in che modo ciò a cui oggi diamo valore, creerà valore domani'' (Francesco Bonami).

Corridoio d'acqua
Villa Medici, Roma, giugno 2000; Palazzo Re Rebaudengo, Guarene d'Alba, settembre 2000

In occasione della mostra di arte contemporanea *Le Jardin 2000*, a cura di Laurence Bossé, Carolyn Christov-Bakargiev e Hans Ulrich Obrist, a Roma a Villa Medici, viene esposta l'opera della collezione Sandretto Re Rebaudengo *Corridoio d'acqua* dell'architetto Stefano Boeri. Un grande arco in acciaio si stacca dal suolo e vi ritorna dopo una circonvoluzione di 270 gradi. In mezzo, tra la vasca e l'estremità sospesa del tubo, lo spazio per una ''doccia'', da cui però escono suoni e non acqua. La doccia di Villa Medici non serve ad alleviare il disagio dell'estate ma racconta, attraverso le voci d'immigrati albanesi e nordafricani, le condizioni drammatiche della traversata. *Corridoio d'acqua* è l'invito ad allestire degli spazi mobili e temporanei per accogliere i clandestini.

Guarene Arte 2000*
(Quinta edizione del Premio Regione Piemonte e del Premio Fondazione Sandretto Re Rebaudengo)
Palazzo Re Rebaudengo, Guarene d'Alba, giugno-settembre 2000

Olaf Breuning (Svizzera) presentato da Paolo Colombo, direttore Centre d'Art Contemporain, Ginevra; Soly Cissé (Senegal) presentato da N'Goné Fall, direttore editoriale "Revue Noire"; Gavin Hipkins (Nuova Zelanda) presentato da Robert Leonard, direttore Artspace, Auckland; Runa Islam (Gran Bretagna) presentata da Judith Nesbitt, Whitechapel Art Gallery, Londra; Nicolas Jasmin (Austria) presentato da Kathrin Rhomberg, Wiener Secession, Vienna; Kelly Nipper (Usa) presentata da Paul Schimmel, curatore MOCA, Los Angeles; Roman Ondák (Slovacchia) presentato da Maria Hlavajova, co-curatrice di Manifesta 2000; Damián Ortega (Messico) presentato da Gabriel Orozco, artista; Serkan Özkaya (Turchia) presentato da Vasif Kortun, curatore Istanbul Contemporary Art Project; Diego Perrone (Italia) presentato da Massimiliano Gioni, redattore "Flash Art"; Sharmila Samant (India) presentata da Geeta Kapur, critica e curatrice, New Delhi; Eliezer Sonnenschein (Israele) presentato da Dalia Levin, direttrice Herzliya Museum of Art, Israele; Wouter van Riessen (Olanda) presentato da Karel Schampers, Museum Boijmans-Van Beuningen, Rotterdam; Magnus Wallin (Svezia) presentato da John Peter Nilsson, redattore "NU-The Nordic Art Review" e commissario Padiglione Scandinavo alla Biennale di Venezia 1999; Artur Zmijewski (Polonia) presentato da Milada Slizinska, curatrice Centre for Contemporary Art, Ujazdowski Castle, Varsavia.
Giuria: Maria de Corral (direttrice Collezione di arte contemporanea, Fundació La Caixa, Barcellona), Vittorio Gregotti (architetto) e Jérôme Sans (direttore Palais de Tokyo, Parigi).
Premio Fondazione Sandretto Re Rebaudengo: Artur Zmijewski (Polonia)
Premio Regione Piemonte: Runa Islam (Gran Bretagna)

La mostra *Guarene Arte 2000* porta a Guarene giovani artisti internazionali insieme a curatori e critici delle più importanti istituzioni di arte contemporanea del mondo. In una realtà culturale i cui confini sembrano allargarsi sempre più, il Premio Regione Piemonte e il Premio Fondazione Sandretto Re Rebaudengo suggeriscono nuove visioni di luoghi e culture sempre diversi.
I riconoscimenti assegnati negli anni passati ad artisti sudafricani, russi, giapponesi, cileni e italiani sono la dimostrazione del processo globale cui la fondazione dedica la sua attenzione e il suo contributo. La giuria assegna il Premio Fondazione Sandretto Re Rebaudengo per la miglior opera in mostra al polacco Artur Zmijewski che espone *An Eye for an Eye*, lavoro composto da una serie di fotografie e da un video che ritraggono persone disabili con arti amputati, insieme a persone in buona salute che "prestano" i loro arti. Le immagini creano una simbiosi tra i corpi e danno vita a esseri umani duplici, quasi dei centauri. Il Premio Regione Piemonte per il miglior progetto da realizzare viene assegnato all'artista inglese Runa Islam che presenta *Einstein/Eisenstein*, progetto per un lavoro che gioca con la ricezione delle immagini di televisione e cinema. Le immagini sono proiettate su trenini sincronizzati con telecamere a circuito chiuso, dando vita a un lavoro che esamina come si costruisce la nostra percezione delle immagini in movimento.

Giuseppe Gabellone*
Frac Limousin, Limoges, Francia, dicembre 1999 - febbraio 2000
Palazzo Re Rebaudengo, Guarene d'Alba, settembre-novembre 2000

La mostra, curata da Frédéric Paul (direttore Frac Limousin, Limoges, Francia), è la prima personale del giovane artista italiano Giuseppe Gabellone. Organizzata in collaborazione con il Frac Limousin, presenta diversi lavori degli anni novanta, alcuni mai esposti in Italia. Le opere di Giuseppe Gabellone riflettono la trasformazione del linguaggio artistico italiano contemporaneo. Movimenti tradizionali quali l'arte povera o il minimalismo non solo hanno avuto un'enorme influenza sulle nuove generazioni, ma sono stati completamente assorbiti da esse, fino a confluire in una pratica che "non piange più la perdita dei padri" (Francesco Bonami). L'ultima generazione di artisti italiani è riuscita, infatti, a sviluppare e ad articolare un linguaggio che nella sua specificità è capace di guardare ai problemi e alle caratteristiche di un mondo più esteso. Le sculture-fotografie di Gabellone, attraverso le loro rappresentazioni dello spazio, sono la manifestazione di una trasformazione antropologica del contesto artistico italiano, in cui l'uso di nuovi materiali e l'impiego dello spazio vengono negoziati sulla base di una realtà che rimbalza avanti e indietro tra conoscenze virtuali ed empiriche. "Gabellone produce poco e distrugge molto. E se destina alla distruzione la maggior parte delle sue

sculture, è senza dubbio perché le giudica pienamente soddisfacenti o significative solo dal punto di vista unico e parziale della fotografia che le ritrae" (Frédéric Paul). Dalla distruzione si salvano alcune sculture che l'artista chiama "doppie", in quanto non hanno una dimensione unica ma si aprono cambiando forma nello spazio, mantenendo così una dimensione ambigua che le rende vive e non rappresentabili attraverso un'immagine singola. Gabellone crea attraverso i suoi lavori un sistema metafisico di ambigue presenze e assenze, allusioni all'inerte consistenza delle cose, corpi che occupano spazi da cui l'uomo è misteriosamente scomparso.

Acquisizioni recenti
Palazzo Re Rebaudengo, Guarene d'Alba, settembre-novembre 2000
Lina Bertucci (Usa), Stefano Boeri (Italia), Maurizio Cattelan (Italia), Thomas Demand (Germania), Carsten Höller (Belgio), Paul Pfeiffer (Hawaii), Karin Sander (Germania), Andreas Slominski (Germania), Yutaka Sone (Giappone), Inez van Lamsweerde (Olanda), Vinoodh Matadin (Olanda).

Acquisizioni recenti è una selezione delle ultime opere acquisite dalla collezione, che segue con attenzione il lavoro di alcuni nomi italiani e internazionali consolidati, come Maurizio Cattelan e Thomas Demand, e sostiene il lavoro di giovani artisti emergenti come Andreas Slominski o Yutaka Sone. La mostra illustra, attraverso linguaggi che raccontano la società in cui viviamo, lo sviluppo di questa collezione, dedita alla promozione di nuovi e significativi lavori d'arte contemporanea.

La jeune scène artistique italienne dans la collection de la Fondation Sandretto Re Rebaudengo
Domaine de Kerguéhennec, Centre d'Art Contemporain, Bignan, Francia, ottobre-dicembre 2000
Mario Airò, Stefano Arienti, Massimo Bartolini, Gabriele Basilico, Alighiero Boetti, Vanessa Beecroft, Simone Berti, Lina Bertucci, Letizia Cariello, Maurizio Cattelan, Giuseppe Gabellone, Luisa Lambri, Margherita Manzelli, Paola Pivi, Massimo Vitali, Bruno Zanichelli.

La mostra, dedicata agli artisti italiani della collezione, è presentata in occasione dell'inaugurazione delle sale per le esposizioni temporanee del museo francese. Per conferire maggiore prospettiva storica alla mostra, lavori di giovani artisti sono esposti insieme alle opere di maestri consolidati dell'arte italiana tra cui Alighiero Boetti. La mostra è l'occasione per riunire le esperienze artistiche italiane e suggerire un'analisi dello sviluppo della scena nazionale negli anni novanta.

2001

Strategies*
Fotografie degli anni novanta
Kunsthalle zu Kiel, marzo-maggio 2001; Museo d'Arte Moderna e Contemporanea, Bolzano, giugno-settembre 2001; Rupertinum, Salisburgo, ottobre-novembre 2001
Luca Andreoni e Antonio Fortugno (Italia), Nobuyoshi Araki (Giappone), Olivo Barbieri (Italia), Julie Becker (Usa), Vanessa Beecroft (Italia), Paolo Bernabini (Italia), James Casebere (Usa), Sarah Ciracì (Italia), Larry Clark (Usa), Thomas Demand (Germania), Saul Fletcher (Gran Bretagna), Nan Goldin (Usa), Noritoshi Hirakawa (Giappone), Francesco Jodice (Italia), Barbara Kruger (Usa), Luisa Lambri (Italia), Zoe Leonard (Usa), Sharon Lockhart (Usa), Esko Männikkö (Finlandia), Hellen van Meene (Olanda), Ryuji Miyamoto (Giappone), Tracey Moffatt (Australia), Shirin Neshat (Iran), Sakiko Nomura (Giappone), Catherine Opie (Usa), Thomas Ruff (Germania), Collier Shorr (Usa), Cindy Sherman (Usa), Hannah Starkey (Gran Bretagna), Georgina Starr (Gran Bretagna), Alessandra Tesi (Italia), Wolfgang Tillmans (Germania), Jeff Wall (Usa).

La collettiva mostra come la fotografia sia divenuta, soprattutto nell'ultimo ventennio, il mezzo d'espressione più vitale della scena artistica contemporanea, sia quando rappresenta la realtà, sia quando manifesta le contraddizioni e gli stati

d'animo tipici del nostro tempo. I termini "fotografia" e "strategia" sono usati insieme per sottolineare i molteplici usi della fotografia attraverso modalità (strategie) diverse per ogni artista: ritratti, paesaggi fisici e interiori, dettagli architettonici. La mostra è curata da Filippo Maggia, Beate Ermacora (curatrice Kunsthalle zu Kiel), Andreas Hapkemeyer (curatore Museo d'Arte Moderna e Contemporanea, Bolzano) e Peter Weiermair (curatore Rupertinum, Salisburgo).

Visioni a catena*
Famiglia, politica e religione nell'ultima generazione di arte italiana contemporanea
Hara Museum, Tokyo, aprile-luglio 2001
Stefano Arienti, Vanessa Beecroft, Simone Berti, Lina Bertucci, Marco Boggio Sella, Maurizio Cattelan, Giuseppe Gabellone, Luisa Lambri, Margherita Manzelli, Diego Perrone, Paola Pivi, Grazia Toderi.

La mostra, curata da Francesco Bonami e presentata dall'Hara Museum e dalla Fondazione Sandretto Re Rebaudengo, è inserita ufficialmente nel programma della manifestazione "Italia in Giappone 2001". Visioni a catena sottolinea come oggi la cultura e l'arte in Italia, così come in Giappone, con l'indebolirsi di istituzioni quali la famiglia, la politica e la religione, si trovino di fronte a un'importante trasformazione. Le opere mostrano in che modo l'individuo contemporaneo, abbandonati i vincoli antichi, stia affrontando il problema della propria autonomia. Davanti alla propria immagine, l'individuo vede rispecchiarsi una catena di visioni, attraverso cui sviluppa i suoi legami con il mondo. Se prima i vincoli con il nucleo familiare, il partito politico o la chiesa offrivano direzione e protezione, oggi ognuno si trova solo davanti alle complessità sociali. Gli artisti mostrano come il linguaggio dell'arte contemporanea possa non solo definire nuove regole estetiche, ma anche offrire riflessioni profonde sui rapporti sia personali che sociali. "Portare in Giappone questo progetto significa mettere a confronto due mondi lontani che si conoscono poco, ma che, in modo molto indiretto, si assomigliano" (Francesco Bonami).

Luisa Lambri*
Kunstverein Kreis, Ludwigsburg, gennaio-marzo 2001;
Palazzo Re Rebaudengo, Guarene d'Alba, maggio-settembre 2001

La prima personale di Luisa Lambri, curata da Agnes Kohlmeyer (direttore Kunstverein Kreis, Ludwigsburg) in collaborazione con Francesco Bonami, presenta la recente produzione fotografica dell'artista italiana. Il lavoro di Luisa Lambri è una ricerca sui volumi attorno ai quali si sviluppa l'idea di architettura. Le foto non sottolineano l'aspetto fisico dello spazio, ma si fermano alla dimensione psicologica dell'esperienza architettonica. La vera architettura è quella che il soggetto riesce a dimenticare diventandone parte: le sue foto documentano la simbiosi fra sguardo, corpo e spazio. Il vagabondare dell'artista assume una dimensione onirica. Lo spazio riempito da una luce neutra e fredda viene spogliato da qualunque connotazione temporale, da ogni riferimento a luoghi riconoscibili. Le immagini costituiscono un esercizio di attraversamento della linea di confine tra la vita e la morte, tra lo spazio funzionale e quello ideale. "È enormemente difficile sottrarsi all'effetto prodotto da queste immagini. Esse – e gli spazi che vi sono rappresentati – attraggono quasi magicamente l'attenzione dell'osservatore. Perché sono spazi avvolti in un silenzio avvincente, privi di qualsiasi umana presenza, la cui solitudine non possiede il carattere negativo dell'abbandono, ma la consapevole energia e la forza che scaturisce dalla loro quieta bellezza" (Agnes Kohlmeyer).

Hollywood: Dreams that Money can Buy
Catalogo del progetto speciale di Maurizio Cattelan per la Biennale di Venezia 2001
Collina di Bellolampo, Palermo giugno 2001

Per la prima volta nella sua storia, la Biennale di Venezia del 2001 sostiene un evento a latere, realizzato fuori dai confini della città. Concepito come progetto-

satellite, Hollywood è una manovra imponente: sulla collina di Bellolampo campeggia la scritta "Hollywood" realizzata da Maurizio Cattelan, che trasforma la Sicilia e Palermo nella scenografia per un film in tempo reale, mescolando arte, comunicazione e mitologia urbana. In occasione di questo progetto la fondazione invita importanti direttori, critici e curatori a Palermo per vedere l'intervento dell'artista. Il viaggio si trasforma in una performance improvvisata. Il libro, Hollywood: Dreams that Money can Buy di Maurizio Cattelan, prodotto dalla fondazione in occasione di questo evento, diventa contemporaneamente omaggio e parodia, sospeso tra cinema e vita reale.

Guarene Arte 2001
(Sesta edizione del Premio Regione Piemonte)
Palazzo Re Rebaudengo, Guarene d'Alba, settembre-novembre 2001
Gabriele Picco (Italia), Laylah Ali (Usa), Muntean/Rosenblum (Austria), Thomas Scheibitz (Germania).
Giuria: Dan Cameron (curatore New Museum, New York), Flaminio Gualdoni (storico dell'arte e docente all'Accademia di Brera, Milano), Kasper König (direttore Gesellschaft für Moderne Kunst am Museum Ludwig, Colonia), Rosa Martínez (curatrice e critica d'arte, Barcellona), Hans Ulrich Obrist (curatore Musée d'Art Moderne de la Ville de Paris).
Premio Regione Piemonte: **Laylah Ali** (Usa), premio unico per il miglior lavoro

Nel 2001 il Premio Regione Piemonte si trasforma ed è dedicato alla pittura internazionale. La mostra curata da Francesco Bonami e Gianni Romano riunisce giovani artisti che affrontano tematiche molto diverse nel campo della pittura. "La Fondazione Sandretto Re Rebaudengo vuole che l'idea del premio non sia un'idea chiusa, che rischia rapidamente di sclerotizzarsi, ma vuole che mantenga la capacità di reagire alle trasformazioni dell'arte contemporanea restando capace di trasformarsi in modo dinamico e propositivo" (Francesco Bonami).
In un momento di frenesia tecnologica, dedicare il premio alla pittura non è una provocazione, ma il desiderio di capire come stia cambiando un mezzo espressivo così importante. La giuria, dopo aver attentamente valutato e analizzato il lavoro degli artisti selezionati, assegna il Premio Regione Piemonte 2001 all'americana Laylah Ali, con la seguente motivazione: "Il lavoro di Laylah Ali, nella sua semplicità e chiarezza, rivela tuttavia una tensione importante, oggi, nell'individuo contemporaneo. Una tensione fra identità psicologica e sociale. Astraendo i suoi personaggi da ogni contesto realistico, Laylah Ali offre allo spettatore l'opportunità di riflettere sulla propria autonomia e, al tempo stesso, sul proprio ruolo nel contesto della collettività. Questi aspetti del lavoro appaiono importanti in un momento storico di grande trasformazione e di grandi dubbi".

Contatto/Impatto
Palazzo Re Rebaudengo, Guarene d'Alba, maggio-settembre 2001
Darren Almond (Gran Bretagna), Matthew Barney (Usa), Janet Cardiff e George Bures Miller (Canada), Urs Fischer (Svizzera), Giuseppe Gabellone (Italia), Damien Hirst (Gran Bretagna), Sharon Lockhart (Usa), Sarah Lucas (Gran Bretagna), Catherine Opie (Usa), Tobias Rehberger (Germania), Thomas Ruff (Germania), Yinka Shonibare (Gran Bretagna), Thomas Struth (Germania), Piotr Uklanski (Polonia).

La mostra Contatto/Impatto, curata da Francesco Bonami, riunisce lavori della collezione Sandretto Re Rebaudengo capaci di dialogare attraverso modalità differenti: videoinstallazioni, sculture e fotografie. Tutti i media utilizzati creano un effetto straniante che a volte deriva da proporzioni alterate e raccontano realtà geografiche lontane. Oltre a presentare lavori di artisti emergenti sulla scena internazionale, come Piotr Uklanski, la mostra sottolinea la continua attenzione che la collezione dedica a importanti figure come Matthew Barney o Tobias Rehberger.

2002

Self/In Material Conscience
Palazzo Re Rebaudengo, Guarene d'Alba, aprile-giugno 2002
Absalon (Martinica), Saâdane Afif (Francia), Gilles Barbier (Francia), C&M

Berdaguer/Péjus (Francia), Jean-Luc Blanc (Francia), Belkacem Boudjellouli (Algeria), Daniele Buetti (Svizzera), Pedro Cabrita Reis (Portogallo), Sophie Calle (Francia), Christoph Draeger (Svizzera), Francesco Finizio (Italia), Michel François (Francia), Nan Goldin (Usa), Koo Jeong-A (Corea), Natacha Lesueur (Francia), Claude Levêque (Francia), Saverio Lucariello (Italia), Maria Marshall (India), Philippe Parreno (Francia), Guillaume Pinard (Francia), Marc Quer (Francia), Philippe Ramette (Francia), Ugo Rondinone (Svizzera), Tatiana Trouvé (Italia), Uri Tzaig (Israele).

La mostra, organizzata in collaborazione con il Frac PACA (Fonds Régional d'Art Contemporain de Provence-Alpes-Côte d'Azur), è stata concepita ispirandosi al *Grand Tour* dell'aristocrazia ottocentesca che soggiornava in luoghi dal fascino romantico simili a Guarene. Questi viaggi diventavano rivelatori di una nuova autocoscienza estetica. *Self/In Material Conscience*, attraverso opere della collezione del Frac, analizza la versione contemporanea di questo stato psicologico.

La mostra, a cura di Eric Mangion, è strutturata come un'antologia di sculture, fotografie, dipinti, video e installazioni legati all'esperienza o all'immaginario di chi li ha creati. Un inventario di sentimenti umani ispirati alle paure profonde, alla noia e alla felicità.

Inaugurazione del nuovo centro per l'arte contemporanea a Torino
Fondazione Sandretto Re Rebaudengo, giugno 2002

Il centro per l'arte contemporanea della Fondazione Sandretto Re Rebaudengo, progettato dall'architetto Claudio Silvestrin, occupa una superficie di 3500 mq di cui più di 1000 mq adibiti a spazio espositivo. Accanto all'imponente spazio destinato alle mostre, una *project room* di oltre 150 mq ospita le installazioni video e i progetti speciali.
L'edificio "si manifesta alla città in una forma longitudinale e silenziosa, richiamando 'l'essere' senza tempo di un'architettura semplice, chiara, rigorosa" (Claudio Silvestrin). Gli spazi neutri ed essenziali sono concepiti per ospitare le mostre. L'orizzontalità dell'edificio permette di gestire la quotidianità operativa di un centro espositivo: dal trasporto all'installazione delle opere, fino alla facilità di percorso per il pubblico.
Il nuovo centro ospita un bookshop che offre pubblicazioni e cataloghi italiani e internazionali; un'aula didattica dedicata a laboratori; un auditorium di 150 posti strutturato ad anfiteatro, con sala regia per ospitare proiezioni di film, video, concerti, conferenze, convegni e tavole rotonde. All'interno del nuovo centro si trova la caffetteria Spazio, progettata dall'artista Rudolf Stingel, luogo d'incontro e d'intrattenimento. Le superfici delle pareti e del soffitto, forate secondo un motivo modulare, sono retroilluminate, mentre l'arredamento è ricoperto con un materiale specchiante. Al primo piano il ristorante Spazio, ideato e realizzato da Claudio Silvestrin, si apre in un'ampia sala dove sobrie pareti di pietra si fondono con un arredamento minimal. Domina la sala un *wallpaper* dell'artista italiano Amedeo Martegani.

Progetto Borgo San Paolo
Fotografie di Lina Bertucci
Fondazione Sandretto Re Rebaudengo, Torino, giugno-luglio 2002

Il nuovo spazio della Fondazione Sandretto Re Rebaudengo nasce nel quartiere torinese Borgo San Paolo. Quest'area, sviluppatasi negli anni sessanta con l'immigrazione operaia, ha una lunga e complessa storia di impegno politico e di lotta per i diritti dei lavoratori. Il progetto della fotografa Lina Bertucci si articola intorno a quattro luoghi centrali della vita sociale italiana: la fabbrica, la scuola, la chiesa e la famiglia.
Partendo da questi luoghi, le sue fotografie analizzano come la società sia in perenne trasformazione e come sia possibile registrare il passare della storia attraverso il rapporto delle persone con gli spazi architettonici. Mostrando le persone nei luoghi della vita quotidiana, Lina Bertucci ritrae il presente per capire il passato. Gli spazi architettonici in cui le persone sono ritratte sono importanti quanto le persone stesse. I dettagli di questi luoghi ci parlano delle trasformazioni

sociali, comunicando fatti importanti sugli individui, sulle famiglie e sulle loro abitudini. Il progetto crea un dialogo dinamico con il quartiere, analizzando le relazioni che si creano tra una struttura museale e la vita quotidiana che la circonda.

Exit*
Nuove geografie della creatività italiana
Fondazione Sandretto Re Rebaudengo, Torino, settembre 2002 - gennaio 2003
Adelinquere, Nicoletta Agostini, Luca Andreoni e Antonio Fortugno, Elena Arzuffi, Micol Assaël, Sergia Avveduti, Paolo Bernabini, Simone Berti, Alvise Bittente, Marco Boggio-Sella, Pierpaolo Campanini, CANE CAPOVOLTO, Davide Cantoni, Maggie Cardelus, Andrea Caretto, Gea Casolaro, Alex Cecchetti, Alessandro Ceresoli, Paolo Chiasera, Giuliana Cuneaz, Roberto Cuoghi, Marco De Luca, Carlo De Meo, Paola Di Bello, DORMICE, Flavio Favelli, Anna Maria Ferrero / Massimo di Nonno, Christian Frosi, Paola Gaggiotti, Stefania Galegati, GoldieChiari, Massimo Grimaldi, Alice Guareschi, Alessandro Kyriakides, Deborah Ligorio, Domenico Mangano, Laura Marchetti, Laura Matei, Marzia Migliora, Ottonella Mocellin, Adrian Paci, John Palmesino, Jorge Peris, Diego Perrone, Alessandro Pessoli, Federico Pietrella, Giuseppe Pietroniro, Paola Pivi, Riccardo Previdi, Daniele Puppi, Simone Racheli, Mario Rizzi, Sara Rossi, Andrea Sala, Paola Salerno, Andrea Salvino, Lorenzo Scotto Di Luzio, Roberta Silva, Marcello Simeone, Carola Spadoni, Patrick Tuttofuoco, Marco Vaglieri, Marcella Vanzo.

La mostra *Exit*, curata da Francesco Bonami, propone il lavoro di sessantatré giovani artisti italiani. Attraverso l'esposizione di video, sculture, installazioni, dipinti e fotografie, offre un'ampia panoramica sull'eterogeneità dei generi espressivi e dei

mezzi tecnici utilizzati dai giovani artisti italiani. *Exit* rappresenta il risultato di un'analisi effettuata sull'evoluzione della scena creativa nel nostro paese. Tuttavia la mostra non vuole definire una categoria o una tendenza artistica vincolante, ma tenta di "uscire" dai confini italiani per porsi come canale di comunicazione oltre la realtà geografica, offrendo un confronto con le ricerche internazionali. La geografia di questa nuova creatività evoca una specificità italiana fluttuante, tutta da definire, piena di contraddizioni, in bilico tra le proteste no-global, il fiorire delle catene multinazionali e i precari equilibri politici e governativi. Un'Italia che sta cambiando identità e avviandosi verso una dimensione multietnica e globale.

Daniele Puppi, *Fatica n. 16*, 2002, videoinstallazione / *video installation*

I giovani artisti italiani sembrano più interessati ai vasti cambiamenti sociali e culturali che li circondano e meno allo sviluppo di un linguaggio artistico specifico. Vivono i cambiamenti del loro paese non politicamente ma in modo personale, sottolineando nel loro lavoro una forte soggettività.
La mostra è accompagnata da un libro (Oscar Mondadori), che nasce dalla collaborazione tra esperti di diversi settori. La sezione arti visive affidata a Francesco Bonami riunisce quattro saggi (Francesco Bonami, Ilaria Bonacossa, Emanuela De Cecco, Massimiliano Gioni).

Exit. Visioni dall'interno

In parallelo a *Exit* Emanuela De Cecco cura una serie di incontri in cui alcuni artisti presenti in mostra sono invitati a raccontarsi attraverso il lavoro di altri artisti. *Visioni dall'interno* suggerisce un modo per avvicinarsi al loro sguardo in maniera trasversale, per comprenderne i punti di riferimento e cogliere le loro relazioni con gli artisti contemporanei ai quali fanno riferimento. Conversazioni con: Patrick Tuttofuoco, Italo Zuffi, Marco Vaglieri, Marzia Migliora, Paola Di Bello, Ottonella Mocellin.

Parallel Exit
Fondazione Sandretto Re Rebaudengo, Torino, ottobre-dicembre 2002

Parallel Exit è una rassegna di sei "atti indisciplinati di musica, letteratura, cinema, video, teatro e performance. Sei esperimenti, per sondare la vitalità della cultura italiana contemporanea".
Un progetto culturale concepito da Carlo Antonelli e Andrea Lissoni e realizzato

Paola Di Bello, *Mirafiori*, 2004, cm 56 x 70, stampa fotografica a colori / colour photographic print

dalla fondazione in collaborazione con l'Associazione Musica 90.
La rassegna presenta: *Home*, una performance di improvvisazione musicale e vocale della cantante Elisa; lo spettacolo *Regole dell'attrazione reprise* del regista Luca Guadagnino; l'incontro con lo scrittore italiano Niccolò Ammaniti; la serata musicale *Verdena vs Eggsinvaders*; l'azione teatrale *Otto #6 (sesto studio)* dei Kinkaleri.

Premio Regione Piemonte 2002
Fondazione Sandretto Re Rebaudengo, Torino, novembre 2002
Giuria: Paolo Colombo (direttore MAXXI, Roma); Teresa Gleadowe (direttrice Curatorial Course, Royal College of Art, Londra); Shirin Neshat (artista).
Premio Regione Piemonte: **Patrick Tuttofuoco** (Italia)

La giuria ha analizzato i lavori dei sessantatré artisti presenti nella mostra *Exit*, allestita negli spazi della fondazione. "Quest'anno abbiamo deciso di assegnare i premi agli artisti della mostra *Exit* perché da sempre crediamo nell'arte italiana e sosteniamo gli artisti italiani promuovendoli in Italia e all'estero. I premi del 2002 sono il segno di

Alvise Bittente, *Fatti non foste per vivere come bruchi ma per seguir mediocritas e leggerezza*, 2002, cm 30 x 22, disegni a penna pilot, evidenziatore / pilot pen and marker drawings

questo nostro impegno" (Patrizia Sandretto Re Rebaudengo). Il Premio Regione Piemonte è stato assegnato a Patrick Tuttofuoco con la seguente motivazione: "All'artista che ha saputo meglio interpretare le tematiche attuali con un lavoro carico di energia positiva e di cambiamento. Il riflesso di una cultura giovane e tecnologica in perenne evoluzione. La sua metodologia di lavoro sembra indicare un possibile processo creativo emblematico per il futuro dell'arte italiana". L'opera in mostra, *+*, 2002 (installazione, luce, suono), conserva la memoria del futurismo, ma la trasforma. L'artista crea un mondo di materiali plastici coloratissimi, carte rifrangenti e luci al neon. Tuttofuoco vive l'arte come uno stato d'animo, una collaborazione perenne fatta di reazioni epidermiche, in bilico tra ordine ed entropia.
Il lavoro *+*, 2002, una specie di antenna capace di pulsare e mutare il suo disegno con la musica, è il risultato di una fitta collaborazione con il gruppo musicale BHF. La giuria assegna inoltre il Premio Amici della Fondazione Sandretto Re Rebaudengo ad Alvise Bittente con la seguente motivazione: "All'artista che si è distinto per la precisione e la qualità del lavoro rispetto al contesto contemporaneo. Un lavoro eseguito con mezzi semplici e caratterizzato da ironia e chiarezza, ma legato alla tradizione italiana del disegno". A *Exit* Bittente ha presentato una serie di disegni di interni di bagni pubblici, volti a svelare i dettagli insignificanti che ci circondano. Viene infine assegnato a Maggie Cardelus un premio per l'opera più votata dal pubblico. In *Zoo, age 5* l'artista interviene con un lungo lavoro di intaglio sulla monumentale fotografia del figlio, lasciando emergere solo una traccia dell'immagine originaria, trasformata in una raffinata scultura aerea.

2003

La montagna incantata
Meno Tre, un progetto di avvicinamento alle Olimpiadi della Cultura in collaborazione con Torino 2006
Fondazione Sandretto Re Rebaudengo, Torino, gennaio-febbraio 2003
Mario Airò (Italia), James Casebere (Usa), Sarah Ciracì (Italia), Mat Collishaw (Gran

Bretagna), Olafur Eliasson (Danimarca), Urs Fischer (Svizzera), Franco Fontana (Italia), Luigi Ghirri (Italia), Naoya Hatakeyama (Giappone), Thomas Hirschhorn (Svizzera), Roni Horn (Usa), Larry Johnson (Usa), Anish Kapoor (India), Jasansky Lucas/Polak Martin (Repubblica Ceca), Eva Marisaldi (Italia), Matthew McCaslin (Usa), Pier Luigi Meneghello (Italia), Walter Niedermayer (Italia), Année Oloffson (Svezia), Catherine Opie (Usa), Philippe Parreno (Francia), Hermann Pitz (Germania), Christian Rainer (Italia), Gerhard Richter (Germania), Thomas Ruff (Germania), Andreas Schön (Germania), Rudolph Stingel (Italia), Jaan Toomik (Estonia), Nils Udo (Germania). Vittorio Sella (Italia), proiezione film Werner Herzog (Germania).

La Fondazione Sandretto Re Rebaudengo e il Comitato Torino 2006 presentano una collettiva di artisti italiani e internazionali. La storia è costellata di artisti che hanno scelto la montagna come soggetto per dar libero sfogo all'immaginazione. *La montagna incantata*, curata da Ilaria Bonacossa, intende suggerire possibili altri modi in cui vengono percepite le montagne nel XXI secolo, mostrando come ancora oggi, oltre che essere meta di turismo sportivo, esse mantengano una forte carica simbolica. La montagna è il luogo della mitologia, dei racconti incantati; riveste un importante ruolo nella trasmissione delle tradizioni culturali e religiose. L'isolamento montano diviene fonte di sopravvivenza di un universo incantato, lontano dalla frenesia urbana, emulando la distanza che esiste tra il mondo fantastico degli artisti e quello della produttività consumista.

New Ocean: A Shifting Exhibition*
Doug Aitken
Serpentine Gallery, Londra, ottobre-novembre 2001; Art Gallery Opera City, Tokyo, agosto-novembre 2002; Bregenz Museum, Austria, dicembre 2002 - gennaio 2003; Fondazione Sandretto Re Rebaudengo, Torino, febbraio-maggio 2003

Doug Aitken, nato in California, ha esordito come radicale trasformatore della video arte tradizionale facendo uso di tecniche cinematiche sofisticate, legate al mondo dei video musicali di cui è stato un regista cult. Nel 1999 Aitken debutta in maniera sensazionale nel mondo dell'arte, vincendo il Premio internazionale della giuria alla Biennale di Venezia, con *Electric Earth*, un'opera prodotta dalla fondazione. Aitken viene invitato, tra il 2000 e il 2002, ad allestire quattro mostre personali in importanti musei d'arte contemporanea, diventando uno degli artisti più apprezzati e riconosciuti nel panorama internazionale. *New Ocean: A Shifting Exhibition (Oceano nuovo: una mostra in trasformazione)* è una mostra monografica prodotta dalla fondazione e presentata in collaborazione con la Serpentine Gallery di Londra. Filmato in Antartide e in Patagonia, *New Ocean* traccia la topografia di un mondo in costante trasformazione. L'acqua, simbolo del fluire di tutte le cose, è il tema di questa mostra che, benché composta da molteplici videoinstallazioni, è visivamente, spazialmente e acusticamente concepita come un lavoro unico. *New Ocean* diviene la rappresentazione della perenne trasformazione del mondo contemporaneo. Il visitatore si trova immerso in un viaggio al limite tra la realtà e l'immaginazione, tra universi acquatici e peregrinazioni suburbane di individui soli in paesaggi deserti, migrando attraverso una serie complessa di videoinstallazioni. Inoltre l'artista presenta un lavoro nuovo, *Interiors*, in cui una serie di narrative cinematografiche, apparentemente indipendenti, vengono a fondersi attraverso la trasparenza dell'immagine, dei colori e dei suoni, in una narrazione postmoderna della vita metropolitana.

New Ocean. Visioni in viaggio

In parallelo alla mostra *New Ocean* la fondazione ospita sette proiezioni, a cura di Emanuela De Cecco, di autori provenienti da diversi ambiti disciplinari (artisti, antropologi, registi, scrittori) che hanno utilizzato il viaggio come dispositivo per l'investigazione della realtà. Werner Herzog, *Apocalisse nel deserto*, 1992 (introduce Cristina Balma Tivola). Raymond Depardon, *Afrique: Comment ça va avec la douleur*, 1996. Gianni Celati, *Il mondo di Ghirri*, 1999. Chantal Ackerman, *De l'autre côté*, 2002. Alice Guareschi, *Autobiografia di una casa*, 2002. Wiliam Karel, *Opérateur Lune*, 2002 (introduce Piero Zanini). Ursula Biemann, *Europlex*, 2003; *Remote Sensing*, 2001; *Writing Desire*, 2001. Incontro con Marco Aime, antropologo.

Da Guarene all'Etna, 03

Palazzo Re Rebaudengo, Guarene d'Alba, maggio-luglio 2003
Andreoni e Fortugno, Paolo Bernabini, Cristiano Berti, Daniele De Lonti, Donatella Di Cicco, Gianni Ferrero Merlino, Luigi Gariglio, Francesca Rivetti, Annalisa Sonzogni, Francesco Zucchetti.

Da Guarene all'Etna, 03, a cura di Filippo Maggia, è il naturale sviluppo delle precedenti edizioni. Dei dieci artisti invitati a questa edizione, Andreoni e Fortugno, Bernabini e De Lonti hanno già partecipato alle due precedenti edizioni. La mostra è un momento di verifica delle ultime forme che caratterizzano lo sviluppo del linguaggio fotografico in Italia.
In occasione di questa mostra, una giuria internazionale formata da Regis Durand (direttore Centre National de la Photographie, Parigi), Sune Nordgren (direttore Baltic, Newcastle) e Christine Frisinghelli (direttrice "Camera Austria") ha ritenuto più significativi i lavori di Donatella Di Cicco e Gianni Ferrero Merlino.

Arte nell'era global. How Latitudes Become Forms*
un progetto del Walker Arts Center, Minneapolis

Fondazione Sandretto Re Rebaudengo, Torino, giugno-settembre 2003
Jennifer Allora e Guillermo Calzadilla (Usa), Hüseyin Barhi Alptekin (Turchia), Can Altay (Turchia), Kaoru Arima (Giappone), Atelier Bow-Wow (Yoshiharu Tsukamoto / Momoyo Kaijima, Giappone), Cabelo (Brasile), Franklin Cassaro (Brasile), Santiago Cucullu (Usa), Anita Dube (India), Esra Ersen (Turchia), Sheela Gowda (India), Zon Ito (Giappone), Cameron Jamie (Usa), Gülsün Karamustafa (Turchia), Moshekwa Langa (Sudafrica), Marepe (Brasile), Hiroyuki Oki (Giappone), Tsuyoshi Ozawa (Giappone), Raqs Media Collective (India), Robin Rhode (Sudafrica), Usha Seejarim (Sudafrica), Ranjani Shettar (India), Song Dong (Cina), Tabaimo (Giappone), Wang Jian Wei (Cina), Yin Xiuzhen (Cina), Zhao Liang (Cina), www.esterni.org (Italia), Andrea Caretto e Raffaella Spagna (Italia).

La mostra curata da Philippe Vergne e organizzata dal Walker Art Center di Minneapolis presenta i lavori di trenta artisti provenienti da Brasile, Cina, Giappone, India, Italia, Stati Uniti, Sudafrica e Turchia. Questi paesi diventano casi studio per una riflessione su come la globalizzazione o il "new internationalism in art" hanno influenzato il mondo dell'arte contemporanea. Le transizioni storiche ed estetiche degli ultimi decenni (gli effetti della decolonizzazione, il crollo del muro di Berlino e la fine della Guerra Fredda, l'economia globale) hanno stimolato cambiamenti radicali nell'arte, portando all'annullamento di ogni distinzione gerarchica tra cultura popolare e "arte alta", tra tradizione e modernità, oltre a un importante rifiuto della presunta leadership euro-americana. Nel XXI secolo l'uomo vive in un mondo caratterizzato da connessioni sempre più complesse, offrendo alle istituzioni culturali l'opportunità di diventare un filtro attraverso cui discutere queste visioni contrastanti.
Un centro d'arte contemporanea deve oggi confrontarsi con la necessità di un rinnovamento che consenta di fornire visibilità a progetti che sfidano il modo in cui l'arte viene creata. Perché quando si parla di un artista non-occidentale sembra necessario affrontare la questione dell'identità, mentre a proposito di un artista occidentale l'attenzione si focalizza su tematiche estetiche? Gli artisti che partecipano a questa mostra cercano non solo di interrogarsi su tali tematiche, ma anche di fornire risposte temporanee attraverso un'ampia varietà di media tra i quali la scultura, l'installazione, la performance, la fotografia, il disegno, il video, il suono, le tecnologie digitali e l'architettura.

Arte nell'era global. Visioni in viaggio

Emanuela De Cecco presenta, in parallelo con la mostra *Arte nell'era global*, un ciclo di proiezioni di documentari dove l'esplorazione di "altri mondi" procede in parallelo con una riflessione sul senso e il ruolo dell'immagine.
Chris Marker, *Sans soleil*, 1982. Fiona Tan, *Kingdom of Shadows*, 2000. Johan Van Der Keuken, *The Long Holiday*, 2000. Tobias Wendl, *Future Remembrance*, 2000. Trinh-T. Minh-ha, *The Fourth Dimension*, 2001. Daisy Lamothe, *Viens voir ma boutique*, 2002. Sandhya Suri, *Safar. The Journey*, 2002.

Arte nell'era global. Visioni di confine

Tre incontri a cura di Emanuela De Cecco, pensati per creare dei momenti di riflessione interdisciplinari attorno ad alcuni dei nodi centrali affrontati dalla mostra. Intervengono: Roberta Altin, antropologa, *Mondi reali e flussi reali: la funzione dei media nell'identità della diaspora ghanese*; Davide Zoletto, filosofo, *Malintesi, imbrogli, culture. Modi di incontrarsi nel mondo contemporaneo*; Massimo Canevacci, antropologo, *Le latitudini dell'autorappresentazione: gli xavantes*.

Vincenzo Castella
Palazzo Re Rebaudengo, Guarene d'Alba, settembre-ottobre 2003

La Fondazione Sandretto Re Rebaudengo presenta la mostra personale di Vincenzo Castella, curata da Filippo Maggia. Il lavoro di questo fotografo italiano sviluppa un'indagine articolata sulle sembianze architettoniche delle città contemporanee.
"Ciò che sembra maggiormente interessare l'artista non è tanto l'architettura della città in quanto tale, ma la rappresentazione diretta del luogo e dunque la comprensione delle vicende antropologiche e culturali che determinano la sua appartenenza a un genere o a una categoria" (Filippo Maggia).

Vincenzo Castella, *Piazza Statuto, Torino*, 2001, cm 120 x 150, stampa fotografica / *photographic print*

In mostra sono presentati venticinque lavori che rispecchiano l'indagine svolta da Castella a partire dal 1998, e ancora in corso, su alcune città occidentali come Milano, Torino, Amsterdam, Rotterdam, Atene, Colonia, Graz.

Sulle strade di Kiarostami*
Fondazione Sandretto Re Rebaudengo, Torino, settembre-ottobre 2003

In collaborazione con il Museo Nazionale del Cinema e la Scuola Holden, la fondazione presenta il lavoro fotografico e video del regista iraniano Abbas Kiarostami. Il percorso espositivo propone due cicli fotografici in prima mondiale, *Untitled Photographs* e *The Roads of Kiarostami*, sessanta fotografie realizzate fra il 1978 e il 2003; oltre a due videoinstallazioni, *Sleepers*, prodotta per la sezione di arti visive dalla Biennale di Venezia 2001 e *Ten Minutes Older* (2001), presentata a Torino in prima mondiale. La mostra include anche una serie inedita di cortometraggi digitali, cinque lavori dal titolo *5-Five Long Takes by Abbas Kiarostami*, composti da un'unica inquadratura fissa.

Premio Regione Piemonte 2003
Fondazione Sandretto Re Rebaudengo, Torino, novembre 2004
Giuria: Susanne Pagé (Musée d'Art Moderne de la Ville de Paris), Udo Kittelmann (Museum für Moderne Kunst, Francoforte), Manuel Borja-Villel (MACBA, Barcellona).
Premio Regione Piemonte: **Tacita Dean** (Gran Bretagna), **Martin Boyce** (Gran Bretagna).

Il riconoscimento assegnato dalla Fondazione Sandretto Re Rebaudengo, in collaborazione con la Regione Piemonte, giunto alla sua ottava edizione, si trasforma. Dopo aver analizzato lo sviluppo del lavoro di molti artisti, una giuria scientifica di direttori di museo coordinata da Francesco Bonami ha premiato all'unanimità la forza del lavoro di Martin Boyce e Tacita Dean. I due artisti, oltre a ricevere il premio, hanno la possibilità di esporre in futuro un progetto negli spazi della fondazione.

Fotografie dalla collezione Sandretto Re Rebaudengo
IVAM, Valencia (Spagna) ottobre 2003 - gennaio 2004
Doug Aitken (Usa), Andreoni e Fortugno (Italia), Nobuyoshi Araki (Giappone), Olivo Barbieri (Italia), Matthew Barney (Usa), Julie Becker (Usa), Vanessa Beecroft (Italia), Paolo Bernabini (Italia), Luca Campigotto (Italia), James Casebere (Usa), Larry Clark (Usa), Daniele De Lonti (Italia), Thomas Demand (Germania), Donatella Di Cicco (Italia), Gianni Ferrero Merlino (Italia), Saul Fletcher (Gran Bretagna), Anna Gaskell (Usa), Nan Goldin (Usa), Noritoshi Hirakawa (Giappone), Francesco Jodice (Italia), Barbara Kruger (Usa), Luisa Lambri (Italia), Zoe Leonard (Usa), Sharon Lockhart (Usa), Tancredi

Mangano (Francia), Esko Mannikko (Finlandia), Ryuji Miyamoto (Giappone), Tracey Moffatt (Australia), Shirin Neshat (Iran), Sakiko Nomura (Giappone), Catherine Opie (Usa), Richard Prince (Panama), Charles Ray (Usa), Thomas Ruff (Germania), Collier Schorr (Usa), Cindy Sherman (Usa), David Shrigley (Gran Bretagna), Annalisa Sonzogni (Italia), Alessandra Spranzi (Italia), Hannah Starkey (Gran Bretagna), Thomas Struth (Germania), Wolfgang Tillmans (Germania), Alessandra Tesi (Italia), Jeff Wall (Canada), Natale Zoppis (Italia), Francesco Zucchetti (Italia).

Gabriele Basilico, *Milano, Ritratti di fabbrica*, 1978, cm 18 x 32, stampa fotografica b/n / *black & white photographic print*

La Fondazione Sandretto Re Rebaudengo, l'IVAM (Instituto Valenciano de Arte Moderno) e la Galleria d'Arte Moderna di Bologna presentano, presso gli spazi del museo spagnolo, cento opere fotografiche dagli anni novanta a oggi, provenienti dalla collezione Sandretto Re Rebaudengo. La mostra, a cura di Filippo Maggia, Josep Monzò (conservatore dipartimento di fotografia IVAM) e Peter Weiermair (direttore Gam, Bologna), riunisce lavori nuovi con opere presenti da molti anni in collezione. L'esposizione include oltre cinquanta artisti italiani e stranieri, alcuni fotografi, altri che nella loro produzione artistica usano la fotografia insieme ad altri media.

Lei. Donne nelle collezioni italiane

Fondazione Sandretto Re Rebaudengo, Torino, novembre 2003 - febbraio 2004

Marina Abramovic (Serbia), Carla Accardi (Italia), Emmanuelle Antille (Svizzera), Eija-Liisa Athila (Finlandia), Miriam Backstrom (Svezia), Jo Baer (Usa), Marina Ballo Charmet (Italia), Vanessa Beecroft (Italia), Elisabetta Benassi (Italia), Sadie Benning (Usa), Lina Bertucci (Usa), Monica Bonvicini (Italia), Angela Bulloch (Canada), Sophie Calle (Francia), Hanne Darboven (Germania), Tacita Dean (Gran Bretagna), Rineke Dijkstra (Olanda), Marlene Dumas (Sudafrica), Silvie Fleury (Svizzera), Ceal Floyer (Pakistan), Dara Friedman (Germania), Stefania Galegati (Italia), Vidya Gastaldon (Svizzera), Isa Genzken (Germania), Mona Hatoum (Libano), Eva Hesse (Germania), Candida Hofer (Germania), Jenny Holzer (Usa), Rebecca Horn (Germania), Roni Horn (Germania), Cuny Janssen (Olanda), Karen Kilimnik (Usa), Barbara Kruger (Usa), Yayoi Kusama (Giappone), Ketty La Rocca (Italia), Luisa Lambri (Italia), Annida Larsson (Svezia), Louise Lawler (Usa), Zoe Leonard (Usa), Sherrie Levine (Usa), Sharon Lockhart (Usa), Sarah Lucas (Gran Bretagna), Margherita Manzelli (Italia), Eva Marisaldi (Italia), Lucy McKenzie (Gran Bretagna), Marisa Merz (Italia), Beatriz Milhazes (Brasile), Mariko Mori (Giappone), Shirin Neshat (Iran), Kelly Nipper (Usa), Cady Noland (Usa), Catherine Opie (Usa), Kristin Oppenheim (Hawaii), Laura Owens (Usa), Gina Pane (Francia), Elizabeth Peyton (Usa), Paola Pivi (Italia), Eva Rothschild (Irlanda), Yehundit Sasportas (Israele), Cindy Sherman (Usa), Fiona Tan (Indonesia), Sam Taylor-Wood (Gran Bretagna), Grazia Toderi (Italia), Rosemarie Trockel (Germania), Fatimah Tuggar (Sudafrica), Lily van der Stokker (Olanda), Ines van Lamsweerde (Olanda), Kara Walzer (Usa), Pae White (Usa), Sue Williams (Usa), Francesca Woodman (Usa).

La mostra *Lei. Donne nelle collezioni italiane* apre dodici mesi di programmazione culturale ed espositiva dedicati interamente alla donna. Una mostra collettiva che comprende oltre settanta artiste internazionali appartenenti alle più importanti collezioni italiane di arte contemporanea: Baldassarre, Consolandi, Corvi Mora, Danieli, Gianaria, Golinelli, Guglielmi, Levi, Morra Greco, Prada, Sandretto Re Rebaudengo, Sozzani, Testa e Zanasi.

Lei. Donne nelle collezioni italiane mostra la ricchezza, la complessità e la conflittualità della creatività femminile e contesta un punto di vista unico, esplorandone le sfumature. Gli sguardi di queste artiste rappresentative della storia dell'arte contemporanea al femminile, dagli anni settanta a oggi, analizzano, da prospettive multiple e attraverso media diversi, la sessualità e la femminilità, la dimensione intima e quotidiana, l'interpretazione etica e sociale della realtà contemporanea femminile.

Lei. Visioni in viaggio
Artiste all'opera dagli anni settanta a oggi

In parallelo alla mostra *Lei*, Emanuela De Cecco cura un viaggio nel tempo volto a ripercorrere alcune tra le tappe significative del percorso delle artiste dagli anni settanta a oggi. Si alternano documentari sulle artiste al lavoro, proiezioni di opere e contributi per immagini di studiose che hanno dato un contributo incisivo al formarsi di uno sguardo "differente" (Laura Mulvey, Laura Cottingham). Valie Export, *Facing a Family*, 1971. Ana Mendieta, *Ana Mendieta*, 1972-81. Johanna Demetrakas, *Womanhouse*, 1974. Martha Rosler, *Semiotics of the Kitchen*, 1975. Hanna Wilke, *Hello Boys*, 1975. Marina Abramovic, *Performance Anthology*, 1975-80. Laura Mulvey, Peter Wollen, *The Riddle of the Sphinx*, 1977. K. Horsfield, N. Garcia-Ferraz, B. Miller, *Ana Mendieta, Fuego de Tierra*, 1987. Michel Auder, *Cindy Sherman*, 1991. Branka Bogdanov, *Rosemarie Trockel*, 1991. Amy Harrison, *Guerrillas in our Midst*, 1992. Sophie Calle, Gregory Shephard, *Double Blind*, 1992. Branka Bogdanov, *Rachel Whiteread*, 1993. Helen Mirra, *The Ballad of Myra Farrow*, 1994; *Songs*, 1998; *I, Bear*, 1995; *Schlafbau*, 1995. Cindy Sherman, *Office Killer*, 1997. Laura Cottingham, *Not for Sale: Feminism and Art in the Usa*, 1998. Agnès Varda, *Glaneurs et la Glaneuse*, 2000-02. Heinz Peter Schwerfel, *Plaisirs, Déplaisirs. Le bestiaire amoureux d'Annette Messager*, 2001.

2004

Pari o dispari
Marzia Migliora
Meno Due, un progetto di avvicinamento alle Olimpiadi della Cultura in collaborazione con Torino 2006
Fondazione Sandretto Re Rebaudengo, Torino febbraio 2004

La Fondazione Sandretto Re Rebaudengo e il Comitato Torino 2006 presentano il progetto *Pari o dispari* di Marzia Migliora e Paolo Lavazza. La mostra, curata da Ilaria Bonacossa, fa parte di una serie di iniziative culturali che scandiscono l'avvicinamento alle Olimpiadi della Cultura del 2006. Il lavoro di Marzia Migliora è fatto di memoria e vissuto personale che si esprime attraverso video, fotografie, installazioni e disegni. L'artista torinese, spesso protagonista dei suoi lavori, si mette continuamente in gioco, trasformando i suoi interventi in un continuo esercizio autocognitivo e performativo. Con un'installazione audio-video, Marzia Migliora esplora i complessi rapporti che

Marzia Migliora, *Pari o dispari*, 2003, videoinstallazione / *video installation*

intercorrono all'interno delle coppie, riflettendo sulle analogie e sui conflitti. Oltre a coppie di gemelli umani, l'artista mette in situazioni di confronto-conflitto obbligato coppie di insetti, pesci e farfalle, evidenziando come in situazioni di tensione i rapporti si trasformino radicalmente.

Carol Rama*
in collaborazione con il MART di Trento e Rovereto
Fondazione Sandretto Re Rebaudengo, Torino, marzo-giugno 2004; MART, Trento e Rovereto, settembre-novembre 2004; Baltic, Newcastle, gennaio-aprile 2005

Nell'anno dedicato alla donna la Fondazione Sandretto Re Rebaudengo presenta la mostra antologica di Carol Rama, a cura di Guido Curto e Giorgio Verzotti. I lavori dell'artista torinese sono caratterizzati da un linguaggio forte ed estremamente attuale che esplora il tema dell'identità femminile, con espliciti riferimenti al corpo e alla sensualità. Il percorso espositivo ricostruisce cronologicamente tutta l'intensa attività dell'artista, dal 1936 al 2004, presentando duecento opere provenienti da raccolte pubbliche e private. La mostra evidenzia la straordinaria importanza di Carol Rama nel contesto dell'arte italiana del XX secolo e in particolare in relazione allo sviluppo di un iter artistico incentrato sull'identità femminile. Lavorando isolata dal movimento dell'arte povera, che domina il panorama torinese negli anni sessanta e settanta, Carol Rama si caratterizza per una poetica eversiva e dissacrante che trova

significativi parallelismi nei testi letterari di Simone de Beauvoir e nel lavoro di artiste internazionali come Louise Bourgeois e Yayoi Kusama. Con il suo interesse ossessivo per tematiche incentrate sull'erotismo e per iconografie oggi definite "post-organiche", Carol Rama anticipa, di vari decenni, tendenze proprie degli anni novanta. L'allestimento della mostra è curato dal gruppo di architetti torinesi Cliostraat.

Carol Rama. Visioni dall'interno

In parallelo alla mostra, *Visioni dall'interno*, curata da Emanuela De Cecco, presenta una serata di video e testimonianze su Carol Rama e otto incontri con artiste italiane, alcune protagoniste della scena artistica internazionale, altre giovanissime, che attraverso il loro lavoro e con modalità differenti raccolgono l'eredità di Carol Rama: Monica Bonvicini, Annalisa Cattani, Sarah Ciracì, Marina Fulgeri, Eva Marisaldi, Margherita Morgantin, Liliana Moro, Moira Ricci.

D-segni*
Marguerite Kahrl, Micol Assaël, Tabaimo, Katrin Sigurdardottir, Nicoletta Agostini
Fondazione Sandretto Re Rebaudengo, Torino, gennaio-novembre 2004

Nell'anno dedicato alla donna la Fondazione Sandretto Re Rebaudengo presenta il progetto espositivo *D-segni* a cura di Ilaria Bonacossa, un ciclo di cinque mostre monografiche di disegni di artiste emergenti sulla scena internazionale.
Un'espressione artistica che attraverso il disegno determina una rivincita del tratto manuale, quindi intimo e personale, sulla riproduzione seriale.

Marguerite Kahrl (Usa)
I lavori dell'artista americana Marguerite Kahrl aprono il ciclo. Le opere di questa artista newyorkese di nascita, ma italiana di adozione, sono sospese tra immagini scientifiche e cartoni animati, evocando attraverso i diagrammi la possibilità di un mondo alternativo *eco-friendly*.

Micol Assaël (Italia)
I disegni di Micol Assaël riflettono sul binomio assenza/esistenza. In mostra l'artista presenta una serie di disegni dall'aspetto biomorfo, eseguiti sulle pagine di un libro russo di radiotecnica. Segni neri, informi aggrediscono e trasformano lo spazio delle pagine. La trasformazione di queste macchie da una pagina all'altra assume un carattere kafkiano.

Tabaimo (Giappone)
Attraverso video e disegni "crudeli" che sembrano cartoni animati, la giovane artista giapponese Tabaimo esplora le tensioni sociali e culturali del suo paese, tentando di sovvertire, in maniera ironica e vivace, gli stereotipi della sua cultura. Il suo lavoro offre una complessa e pessimistica visione del Giappone contemporaneo, che viene evocato dai simboli della sua cultura.

Katrin Sigurdardottir (Islanda)
Le opere di Katrin Sigurdardottir, artista che vive e lavora tra New York e Reykjavik, riflettono le sue migrazioni cariche di ricordi. L'artista analizza e illustra, con le proprie opere, il legame che s'instaura tra i luoghi, la memoria e l'immaginazione, creando dei microcosmi che riflettono il carattere evocativo dello spazio.

Nicoletta Agostini, *Americana*, 2003, disegno su carta, particolare / *drawing on paper, detail*

Nicoletta Agostini (Italia)
Nicoletta Agostini presenta *Americana*, un lavoro realizzato nel 2003 a New York, composto da 239 disegni in bianco e nero che ritraggono mani stilizzate mentre mimano l'alfabeto muto. I disegni compongono l'introduzione alla Costituzione americana. Il linguaggio dei sordomuti diventa lo strumento per trattare argomenti delicati e scottanti, come quello di una società occidentale che rimane sorda alle tragedie che la circondano.

Nadia Comaneci
Installazione site-specific di Laura Matei (Italia)
Fondazione Sandretto Re Rebaudengo, Torino, maggio-giugno 2004

Il progetto di Laura Matei, curato da Emanuela De Cecco, è sostenuto dall'Associazione Amici della Fondazione Sandretto Re Rebaudengo, che si prefigge di promuovere i giovani artisti. La mostra di Laura Matei, rumena di nascita ma italiana d'adozione, è un omaggio alle performance della ginnasta rumena Nadia Comaneci, entrata nella storia per la perfezione dei suoi movimenti alle Olimpiadi di Montreal del 1976. La mostra rappresenta una metafora del ricordo di momenti e immagini che con il tempo si trasformano; passando dalla memoria personale a quella collettiva.

Tell me Why
Palazzo Re Rebaudengo, Guarene d'Alba, maggio-luglio 2004
Leonora Bisogno, Silvia Camporesi, Sabine Delafon, Martina Della Valle, Michela Formenti, Alice Grassi, Elisabetta Senesi.

Nell'anno dedicato alla donna La Fondazione Sandretto Re Rebaudengo presenta la mostra *Tell me Why*, a cura di Filippo Maggia. L'esposizione riunisce i lavori di sette giovani fotografe italiane. "Presenti con i loro corpi nelle fotografie, o accennate, come ombre, o ancora tangibili nella materia, le artiste fanno della delicatezza e della sensualità gli strumenti interpretativi utili a rappresentare ciò che interessa loro e che, pare di capire, appartiene loro" (Filippo Maggia). I progetti, tutti realizzati per la mostra, rappresentano un mosaico di suggestioni ed emozioni che inducono il visitatore a porsi delle domande su un mondo visto e interpretato attraverso sguardi femminili.

Visioni in viaggio

Quarto ciclo di *Visioni in viaggio* a cura di Emanuela De Cecco che nasce dalla volontà di mostrare produzioni visive appartenenti a un territorio visuale ibrido, dove convivono aspetti provenienti da diverse discipline: cinema, documentario, arte, antropologia. Maja Bajevic, *Women at Work - Under Construction, Women at Work - The Observers, Women at Work - Washing up*; *Chambre avec vue* e *Double Bubble*, 1999-2003. Sepideh Farsi, *Homi D. Sethna*, 2000. Batul Mukhtiar, *150 Seconds Ago*, 2002. Sepideh Farsi, *Le voyage de Maryam*, 2002. Anjali Monteiro e K.P. Jayasankar, *Naata*, 2003.

TIP, Tendenze idee e progetti, festival di immaginazione e creatività giovane
Fondazione Sandretto Re Rebaudengo, Torino; Palazzo Re Rebaudengo, Guarene d'Alba, 1-4 luglio 2004

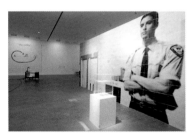

TIP, Tendenze idee e progetti, 2004, veduta dell'installazione / *installation view*

TIP, Tendenze idee e progetti è un festival di creatività giovanile, dedicato a musica, danza, performance, moda, design e cinema. *TIP* offre ai giovani creativi italiani una piattaforma dove poter sperimentare le proprie idee, stabilendo un rapporto immediato con il pubblico torinese. Gli appuntamenti delle quattro giornate presentano eventi che coinvolgono un pubblico diverso per generazione e per idee: concerti, spettacoli, esposizioni, proiezioni, incontri letterari riempiono le serate piemontesi d'inizio luglio. *TIP* si presenta anche come contenitore di progetti editoriali e di riviste europee di avanguardia e di cultura giovanile, presentando la produzione grafica e giornalistica indipendente. *TIP* è organizzato da Michele Robecchi e curato da un team di esperti di vari settori che collaborano nella scelta degli artisti e nella stesura del programma del festival.

Non toccare la donna bianca*
Fondazione Sandretto Re Rebaudengo, Torino, ottobre 2004 - gennaio 2005; Castel dell'Ovo, Napoli, marzo-aprile 2005
Micol Assaël (Italia), Maja Bajevic (Bosnia-Erzegovina), Berlinde De Bruyckere (Belgio), Marlene Dumas (Sudafrica), Ellen Gallagher (Usa), Carmit Gil (Israele), Fernanda Gomes (Brasile), Lyudmila Gorlova (Federazione Russa), Mona Hatoum (Libano), Michal Helfman (Israele), Emily Jacir (Palestina), Koo Jeung-A (Corea), Daniela Kostova (Bulgaria), Senga Nengudi (Usa), Shirin Neshat (Iran), Shirana Shahbazi (Iran), Valeska Soares (Brasile), Nobuko Tsuchiya (Giappone), Shen Yuan (Cina).

Il titolo della mostra è provocatoriamente tratto dall'omonimo film del 1974 di Marco Ferreri, *Non toccare la donna bianca*, una parodia dei film western in cui la "donna bianca" assume il ruolo simbolico dell'Occidente. Diciannove artiste che arrivano da paesi antichi, nuovi, periferici, donne capaci di dar vita alla loro "nazione privata". Le opere in mostra, dal contenuto difforme, partecipano a una polifonia di voci e idee, offrendo allo spettatore un mondo fatto di rivelazioni intime più che di prevedibili urla. Ognuna di queste artiste arriva da luoghi o appartiene a comunità sociali dove il ruolo della donna viene messo in dubbio o dove la società è stata sconvolta da guerre, violenze o crolli del sistema politico. La potenzialità eversiva della donna è qui messa in evidenza non in relazione alla dualità maschile/femminile, ma in quanto portatrice della "propria diversità come strumento di liberazione". Liberazione dal proprio status depotenziato all'interno di una società, quella occidentale, fondata sui valori del "maschile"; liberazione della propria potenza creatrice, della propria possibilità di porsi come soggetto culturale propositivo. L'arte è qui chiamata a farsi emblema della rivolta contro ogni ordine prestabilito, vessillo di un'aggressione non-violenta nei confronti del potere.

Quaderno di interviste. Non toccare la donna bianca

La fondazione pubblica un quaderno di interviste a cura di Emanuela De Cecco che mira ad approfondire criticamente le tematiche proposte nella mostra. Il quaderno raccoglie le interviste realizzate alle artiste presenti in *Non toccare la donna bianca*.

Visioni in viaggio

Fondazione Sandretto Re Rebaudengo, Bookshop

La rassegna, a cura di Emanuela De Cecco, si svolge in parallelo alla mostra *Non toccare la donna bianca*. Si susseguono sguardi di autrici che nel loro lavoro hanno posto questioni rilevanti in relazione ai contenuti e alle modalità di costruzione dell'immagine. Marguerite Duras, *Les Mains négatives, Cesarée, Aurélia Steiner (Melbourne), Aurélia Steiner (Vancouver)* (introduce Edda Melon). Assja Djebar, *Nouba des femmes*, 1977 (introduce Paola Bava). Irit Batsry, *These Are Not My Images (Neither There Nor Here)*, 2000. Yulie Cohen Gerstel, *My Terrorist*, 2002. Kim Longinotto, *The Day I'll Never Forget (Il giorno che non scorderò mai)*, 2002. Brigitte Brault & AINA Women Filming Group, *Afghanistan Unveiled*, 2003. Albertina Carri, *The Blonds (Los Rubios)*, 2003.

Baobab*
Tacita Dean
Fondazione Sandretto Re Rebaudengo, Torino, novembre 2004 - gennaio 2005

L'artista inglese di fama internazionale Tacita Dean, vincitrice del Premio Regione Piemonte 2003, presenta il suo nuovo film *Baobab*, nella project-room della fondazione. *Baobab*, girato in Madagascar, è un'interpretazione poetica dello scorrere del tempo in cui vengono ritratti in bianco e nero dei giganteschi baobab che, attraverso la loro ieraticità, sembrano assumere caratteristiche antropomorfe e parlare dello scorrere del tempo. Il progetto è curato da Emanuela De Cecco ed è realizzato grazie al supporto dell'Associazione Amici della Fondazione Sandretto Re Rebaudengo. Il primo libro monografico sull'artista pubblicato in Italia (Postmedia Books) riunisce, oltre a un testo della curatrice, alcuni scritti dell'artista relativi ai suoi lavori e una conversazione tra Tacita Dean e Roland Groenboom, curatore del MACBA di Barcellona.

2005

Totò nudo e La fusione della campana*
Diego Perrone
Fondazione Sandretto Re Rebaudengo, Torino, febbraio-marzo 2005

La Fondazione Sandretto Re Rebaudengo presenta *Totò nudo e La Fusione della campana*, prima mostra personale di Diego Perrone. Nato ad Asti, Perrone vive e lavora tra Asti e Berlino. Il suo lavoro crea suggestioni con immagini che trasmettono al pubblico il senso incombente dell'azione. I suoi esercizi di pensiero si traducono in fotografie, sculture e video virtuali in cui unisce la leggerezza dell'ironia alla pesantezza delle questioni esistenziali. Perrone si confronta con l'inafferrabilità dello spazio e del tempo e si sofferma su imprese ciclopiche, come scavare buchi per catturare il vuoto o costruire una campana. La mostra è pervasa da una sorta di vigore, da un'energia cieca che mette a nudo la precarietà e l'instabilità esperita da un'umanità eroica e morale. Ne derivano immagini potenti, sospese tra la critica e l'ironia, a volte scioccanti, immagini alle quali non è facile accostarsi, che comunicano emozioni miste d'inquietudine e angoscia. L'intera mostra sembra evocare imprese impossibili, degne di un Don Chisciotte contemporaneo. In mostra Perrone presenta insieme a lavori del 2003 e del 2004, il nuovo video *Totò nudo*, in cui il comico napoletano, integralmente ricreato in 3D, si spoglia senza nessun motivo apparente. La fondazione ha inoltre prodotto *La fusione della campana*, un'enorme e informe scultura nera che cerca di catturare la trasformazione della materia. La mostra di Diego Perrone, curata da Francesco Bonami, è la conferma dell'attenzione della fondazione al lavoro di questo artista.

Diego Perrone. Visioni in viaggio

La rassegna, curata da Emanuela De Cecco, propone un incontro con l'artista Diego Perrone e un ciclo di proiezioni che, come i precedenti, trae spunto dalla mostra e si propone come spazio di ulteriore riflessione. Le visioni proposte si pongono a metà tra il cinema di finzione e il documentario, e si sviluppano attorno al tema della morte, che non riguarda solo il destino di tutti gli esseri umani, ma si estende a una riflessione su diverse forme di scomparsa e di sopravvivenza. Errol Morris, *Fast Cheap & Out of Control*, 1992. Nicholas Rey, *Les Soviets plus l'électricité*, 2001. Bill Morrison, *Decasia*, 2002. Blue Hadaegh e Grover Babcock, *A Certain Kind of Death*, 2003.

Stefano Arienti*
MAXXI, Roma, novembre 2004 - gennaio 2005; Fondazione Sandretto Re Rebaudengo, Torino, marzo-maggio 2005

L'arte di Stefano Arienti nasce da interventi minimi e dissacranti che giocano sull'equivoco e la leggerezza. Immagini "pop" - icone demodé, riproduzioni e poster di capolavori della storia dell'arte, fumetti, paesaggi da cartolina - sono manipolate in modo ripetitivo, attraverso un rituale autoterapeutico. Formatosi a Milano a metà degli anni ottanta, in opposizione con l'arte del neoespressionismo, Arienti rivaluta il mondo degli oggetti comuni e del ready-made attraverso un'attività artistica dedicata ad alleggerire la posizione dell'artista. Annullando la presenza dell'ego attraverso l'uso di materiali poco duraturi, rinuncia al desiderio di lasciare una traccia permanente. I suoi lavori, anche se concettuali, nascono da azioni meccaniche più che da gesti artistici, e rientrano nella tradizione della manipolazione delle immagini. Arienti crea una relazione fisica, quasi sensuale, con gli oggetti, con azioni sospese tra giochi e tic nervosi; sembra aver raggiunto una rara sintesi tra creazione e appropriazione, investigando ogni colore, materiale e superficie. La mostra riunisce sessanta opere realizzate dal 1986 a oggi, create a partire dal supporto cartaceo: le turbine, i pongo, i libri cancellati, i puzzle, i libri di disegni, i manifesti cancellati, i collage e i poster suggeriscono il carattere magico del suo lavoro. La fondazione segue da tempo e con interesse il percorso di Stefano Arienti. Nel 1996 presenta a Torino l'intervento ambientale *I Murazzi dalla Cima*. Nel 1997 pubblica la prima monografia dell'artista, per sottolineare l'importanza del suo lavoro nel panorama della giovane arte italiana. Questa mostra, curata da Anna Mattirolo e organizzata in collaborazione con la DARC e il MAXXI di Roma, è l'occasione per continuare a sostenere il lavoro di Stefano Arienti.

Stefano Arienti. Visioni dall'interno

In concomitanza con la mostra *Stefano Arienti*, Emanuela De Cecco incontra Stefano Arienti per sviluppare un discorso sulle sue metodologie di lavoro. Seguono tre incontri con Carolyn Christov-Bakargiev, Angela Vettese, Andrea Viliani, critici e curatori che seguono con sguardi diversi il lavoro di Arienti. Un'occasione per riflettere, a partire dal lavoro dell'artista, sulla scena artistica italiana, sulle relazioni con il contesto internazionale.

* mostra con catalogo

Sara Rossi, *Caffè (Punto Bianco)*, 1996, installazione/*installation*, mixed media

Bibliografia

Diego Perrone. Totò nudo e la fusione della campana, Fondazione Sandretto Re Rebaudengo, Torino, 2005.

Stefano Arienti, a cura di Anna Mattirolo e Guido Schlinkert, 5 Continents Edizioni, Milano, MAXXI, Roma, Fondazione Sandretto Re Rebaudengo, Torino, 2004.

Tacita Dean, a cura di Emanuela De Cecco, Edizioni Postmedia Books, Milano, 2004.

Non toccare la donna bianca, a cura di Francesco Bonami, Hopefulmonster Editore, Torino, 2004.

Non toccare la donna bianca. Conversazione con le artiste, a cura di Emanuela De Cecco, Fondazione Sandretto Re Rebaudengo, Torino, 2004.

D-segni, a cura di Ilaria Bonacossa, Fondazione Sandretto Re Rebaudengo, in collaborazione con Burgo Distribuzione, Torino, 2004.

Carol Rama, a cura di Guido Curto e Giorgio Verzotti, Skira, Milano, 2004.

How Latitudes Become Forms. Art in a Global Age, a cura di Philippe Vergne, Douglas Fogle, Walker Art Center, Minneapolis, 2003.

Da Guarene all'Etna, 03 - GE/03, a cura di Filippo Maggia, Nepente, Milano, 2003.

Immagini del nostro tempo, fotografie dalla collezione Sandretto Re Rebaudengo, Nepente, Milano, 2003.

Letizia Cariello, *Turtle*, 2000, cm 19 x 12 x 12, scultura/*sculpture*, mixed media

Exit. Nuove geografie della creatività italiana, a cura di Francesco Bonami, Arnoldo Mondadori Editore, Milano, 2002.

Visioni a catena. Famiglia, politica e religione nell'ultima generazione di arte italiana contemporanea, testi in catalogo di Francesco Bonami e Atsuo Yasuda, Canale Arte Edizioni, Torino, 2001.

Maurizio Cattelan Hollywood, testi in catalogo di Christopher Hitchens, Graydon Carter Edizioni, Fondazione Sandretto Re Rebaudengo, 2001.

Luisa Lambri, testi in catalogo di Francesco Bonami e Agnes Khlmeyer, Edizioni Libri Scheiwiller, Milano, 2001.

Strategies. Fotografia degli anni novanta, a cura di Beate Ermacora, Andreas Hapkemeyer e Peter Weiermair, Edition Oehrli, Zurigo, 2001.

Guarene Arte 2000, testi in catalogo degli artisti e dei critici/curatori che li hanno selezionati, Fondazione Sandretto Re Rebaudengo per l'Arte, Neos, Genova, 2000.

Identidades futuras: Reflejos de una colección, testi in catalogo di Francesco Bonami e Rafael Doctor Roncero, Fondazione Sandretto Re Rebaudengo per l'Arte e Comunidad de Madrid, Neos, Genova, 2000.

Giuseppe Gabellone, edizione francese/inglese, testi in catalogo di Frédéric Paul e Francesco Bonami, Fondazione Sandretto Re Rebaudengo per l'Arte e Fonds Régional d'Art Contemporain du Limousin, 1999.

Da Guarene all'Etna , via mare, via terra, a cura di Filippo Maggia, Fondazione Sandretto Re Rebaudengo per l'Arte, Baldini & Castoldi, Milano, 1999.

Sogni/Dreams, a cura di Francesco Bonami e Hans Ulrich Obrist, Fondazione Sandretto Re Rebaudengo per l'Arte, Castelvecchi Arte, Roma, 1999.

Common People, testi in catalogo di Francesco Bonami, Kate Bush e Andrew Wilson, Fondazione Sandretto Re Rebaudengo per l'Arte, Neos, Genova, 1999.

Bruno Zanichelli, a cura di Flaminio Gualdoni, testi in catalogo di F. Gualdoni e Marcella Beccaria, scritti di B. Zanichelli, Fondazione Sandretto Re Rebaudengo per l'Arte, Neos, Genova, 1999.

Guarene Arte 99, testi in catalogo degli artisti e dei critici che li hanno selezionati, Fondazione Sandretto Re Rebaudengo per l'Arte, Neos, Genova, 1999.

L.A. Times. Arte da Los Angeles nella collezione Re Rebaudengo Sandretto, a cura di Francesco Bonami, testi critici di F. Bonami, Douglas Fogle e David Rieff, Fondazione Sandretto Re Rebaudengo, Neos,Genova, 1998.

Guarene Arte 98, testi in catalogo degli artisti e dei critici/curatori che li hanno selezionati, Fondazione Sandretto Re Rebaudengo per l'Arte, Neos, Genova, 1998.

Guarene Arte 97, testi in catalogo degli artisti e dei critici/curatori che li hanno selezionati, Fondazione Sandretto Re Rebaudengo, Neos, Genova, 1997.

Che cosa sono le nuvole?, a cura di Francesco Bonami, Fondazione Sandretto Re Rebaudengo, Neos,Genova, 1997.

Arienti, a cura di Angela Vettese, testi critici di Corrado Levi, Dan Cameron e Angela Vettese, scritti di Stefano Arienti, Fondazione Sandretto Re Rebaudengo, Skira, Milano, 1997.

Fotografia italiana per una collezione. La collezione di fotografia italiana Re Rebaudengo Sandretto, a cura di Antonella Russo, Fondazione Italiana per la Fotografia e Fondazione Sandretto Re Rebaudengo, Neos, Genova, 1997.

Nuova vita al Palazzo Re Rebaudengo, a cura di Corrado Levi, Alessandra Raso e Alberto Rolla, Fondazione Sandretto Re Rebaudengo, Neos, Genova, 1997.

Electricity Comes from Other Planets, Maurizio Vetrugno, Fondazione Sandretto Re Rebaudengo, Franco Masoero Edizioni d'Arte, Torino, 1996.

Passaggi, a cura di Antonella Russo, testi critici di A. Russo e Jean Fisher, Fondazione Sandretto Re Rebaudengo, Franco Masoero Edizioni d'Arte, Torino, 1996.

Campo 6. Il villaggio a spirale, a cura di Francesco Bonami, testi critici di F. Bonami, Ellen Dissanayake e Vittorio Gregotti, Fondazione Sandretto Re Rebaudengo, Skira, Milano, 1996.

Campo 95, a cura di Francesco Bonami, Fondazione Sandretto Re Rebaudengo per l'Arte, Umberto Allemandi, Torino, 1995.

Arte inglese d'oggi, a cura di Gail Cochrane e Flaminio Gualdoni, Mazzotta, Milano, 1995.

Elisa Sighicelli, *Schubert Road*, 1996, cm 120 x 100 x 10, fotografia a colori montata su lightbox *colour photograph mounted on lightbox*

HISTORY OF THE FONDAZIONE
SANDRETTO RE REBAUDENGO

A STRONG INTELLECTUAL EMOTION EMERGES WHEN THE ARTIST CALLS HIMSELF TOTALLY INTO QUESTION, OR INVENTS A PASSAGE OR CARESSES AN INTUITION: THESE ARE THE AMBITIOUS WORKS, THOSE WHICH WE SUBSEQUENTLY CALL "MUSEUM PIECES" Patrizia Sandretto Re Rebaudengo

The Fondazione Sandretto Re Rebaudengo per l'Arte was founded in Turin in April 1995. A non-profit organization, the foundation has as its mission the promotion of cultural activities in various areas (visual arts, music, theatre, cinema, literature), and the development of relationships and contacts with Italian and foreign cultural institutions, with public bodies and figures of international standing. The foundation has two locations: the Palazzo Re Rebaudengo at Guarene d'Alba (Cuneo) and the centre for contemporary art in Turin. Its aims are: the support and promotion of contemporary art, and enabling an increasingly sizable public to come to grips with it. The foundation receives the contributions of artists, critics, curators and collectors of the whole world and sustains the establishment of young artists, financing their work, helping to realize their projects, and offering spaces in which to exhibit. Attracting the public to contemporary art is effected through the organization of exhibitions and events, as well as through educational activities.

Fondazione Sandretto Re Rebaudengo, Torino, veduta esterna / *exterior view*

1995

Arte inglese d'oggi nella collezione Sandretto Re Rebaudengo*
(British art today in the Sandretto Re Rebaudengo collection)
Palazzina dei Giardini at the Galleria Civica, Modena, May-July 1995
Matt Collishaw, Tony Cragg, Grenville Davey, Richard Deacon, Douglas Gordon, Damien Hirst, Callum Innes, Anish Kapoor, Alex Landrum, Simon Linke, Julian Opie, Marcus Taylor, Richard Wentworth, Rachel Whiteread, Gerard Williams, Craig Wood.

The exhibition, curated by Flaminio Gualdoni and Gail Cochrane, brings together 30 works from the Sandretto Re Rebaudengo collection which document the developments of British artistic research during the 1980s and 1990s. The artists presented are the heirs to a tradition that runs from Richard Hamilton to Anthony

Caro, Richard Long and Hamish Fulton, all of whom varied in intent and result but are similar in their capacity to invent their own, unmistakable language. The group show highlights the continuity of a research which found its balance between experimentation and tradition, re-elaborating different cultural identities and transforming them into new expressive languages. The exhibition is presented seven months before the creation of the new foundation in an industrial space at Sant'Antonino di Susa (Turin).

Campo 95*
Corderie dell'Arsenale, Venice, June-July 1995; industrial space at Sant'Antonino di Susa (Turin), October-December 1995; Konstmuseum, Malmö, February-March 1996
Art Club 2000 (USA), Massimo Bartolini (Italy), Vanessa Beecroft (Italy), James Casebere (USA), Martino Coppes (Italy), Ricardo De Oliveira (Brazil), Olafur Eliasson (Denmark), Noritoshi Hirakawa (Japan), Jasansky/Polak (Czech Republic), Kcho (Cuba), Sharon Lockhart (USA), Antje Majewski (Germany), Esko Mannikko (Finland), Shirin Neshat (Iran), Walter Niedermayr (Italy), Catherine Opie (USA), Florence Paradeis (France), Elizabeth Peyton (USA), Paul Ramirez Jonas (USA), Sam Samore (USA), Collier Schorr (USA), Georgina Starr (Great Britain), Beat Streuli (Switzerland), Wolfgang Tillmans (Germany), Massimo Uberti (Italy), Vedova Mazzei (Italy), Gillian Wearing (Great Britain).

Campo 95 is the first exhibition by the Fondazione Sandretto Re Rebaudengo to have Francesco Bonami as curator. Presented at the Corderie dell'Arsenale for the Biennale di Venezia's centennial anniversary, *Campo 95* brings together 27 artists who, through their work, show photography's ability for research within contemporary art and its transformations.
The title springs from the idea of a symbolic and geographic enlargement of a cultural and intellectual field, aiming to create a new opportunity for encounters within the world of contemporary art. The exhibition explores the transformations of images in contemporary art. "There are images that appear and images that disappear. Visions to save and nightmares to cancel out. In the continuity of a

world formed solely of images, the civil hope of just a very few right images slowly begins to take shape" (Francesco Bonami). *Campo 95* supports young Italian art, presenting the photographs of the first performances by Vanessa Beecroft, together with the self-portraits "as landscape" by Massimo Bartolini.

The exhibition brings images from distant locations to Italy, setting the provocative photographs of veiled and armed women by the Iranian Shirin Neshat alongside Sharon Lockhart's American "cinematographic" adolescents, and the emotive, narrative sculpture of Cuban artist Kcho next to the photographs by Olafur Eliasson. The images by Wolfgang Tillmans, Catherine Opie and Elizabeth Peyton instead describe a contemporary reality developing outside the social canons of the bourgeoisie.

1996

Passaggi*
Arcate dei Murazzi del Po, Turin, June 1996; Maison de l'Italie, Paris, October-November 1996; Centro d'Arte Contemporanea di Bellinzona, Switzerland, December 1996 - February 1997
Francesco Bernardi, Paola De Pietri, William Guerrieri, Luisa Lambri, Stefania Levi, Marco Signorini, Turi Rapisarda

Passaggi is an exhibition of Italian photography curated by Antonella Russo, presenting the latest works of 7 artists whose images analyse how our gaze is "colonized" by the media. The exhibition provides a survey of the developments in Italian photography and presents works by established names together with those of emerging photographers in the charming Arcate dei Murazzi. At the same time, the foundation presents *Electricity Comes from Other Planets*, a new video installation by Maurizio Vetrugno.

I Murazzi dalla Cima*
Odd-numbered side of the Murazzi del Po, Turin
Environmental intervention by Stefano Arienti (Italy), September 1996

I Murazzi dalla Cima is conceived as an environmental intervention in the Murazzi area, a central location as regards Turin's social life. Stefano Arienti (1961) begins with a purely theoretical elaboration of a typed list which shows a series of hypotheses for possible environmental interventions: *Column for a stylite, Floating nudist area, Sheet of oxidizing copper, Rubber reptilarium, Noticeboard for lost and found animals, Ossuary, Hunger cage, Conversation zone, Dump for reflecting materials, Bins for separately collected fractions by colour, Insect house and beehive, Floating sleeping area, Cold-water showers and sprays, Multi-religion creche, Polytheist clock, Sign-language area, Direct road-river slide*. Following this, some of the proposals have been realized: a series of cold-water showers and sprays, a plastic container for reptiles, bins for collecting rubbish separated by colour; others remain just hypothesis. Arienti's intervention ends only when the public visiting the location uses the various installations as supplementary services offered by the city. Such is the case, for example, of *Column for a stylite*, a polystyrene column atop which the public could climb, meditate and observe from a priviliged viewpoint.

Campo 6*
Il villaggio a spirale
(First edition of the Premio Regione Piemonte and of the Premio Fondazione Sandretto Re Rebaudengo)
Galleria Civica d'Arte Moderna e Contemporanea, Turin, September-November 1996; Bonnefanten Museum, Maastricht, January-May 1997
Doug Aitken (USA), Maurizio Cattelan (Italy), Jake & Dinos Chapman (Great Britain), Sarah Ciracì (Italy), Thomas Demand (Germany), Mark Dion (USA), Giuseppe Gabellone (Italy), William Kentridge (South Africa), Tracey Moffatt (Australia), Gabriel Orozco (Mexico), Philippe Parreno (France), Steven Pippin (Great Britain), Tobias Rehberger (Germany), Sam Taylor-Wood (Great Britain), Pascale Martine Tayou (Cameroon), Rirkrit Tiravanija (Thailand).

Jury: Bernhard Bürgi (director Kunsthalle, Zurich), Dan Cameron (curator New Museum, New York), Kasper König (director Städelschule, Frankfurt), Charles Ray (artist, Los Angeles), Gianni Vattimo (philosopher).
Premio Fondazione Sandretto Re Rebaudengo: **Mark Dion** (USA)
Premio Regione Piemonte: **Tobias Rehberger** (Germany).

The exhibition project, curated by Francesco Bonami, develops around the concept of an ideal village through which the artists create a dialogue with the spectator. "There is no single, compact vision of contemporary language: every exhibition is an attempt on the part of the curator to recompose a fragmented image of reality through the vision of the artists. The idea of the spiral village arises because we have gained the absolute freedom to speak to the world whilst remaining closed in ourselves, which means that our ego has become grossly inflated. I think then of the idea of this spiral which we follow to go outside but which we can rejoin at any time to enter once more into the original dimension of our being" (Francesco Bonami).

Campo 6, 1996, logo della mostra exhibition logo

The aim of *Campo 6* is to render the development of new projects more concrete, creating a spiral reflecting the energy of a society under transformation. The exhibition also coincides with the creation of two prizes which were henceforth to be organized annually by the foundation. The 16 artists of *Campo 6* participated with one work and one project for future production. During the inauguration, the Premio Fondazione Sandretto Re Rebaudengo is awarded to the most interesting work presented in the exhibition, and the Premio Regione Piemonte to the best project for future production.

The jury, different each year and formed by artists and directors of international museums, assigned the Premio Fondazione Sandretto Re Rebaudengo to American Mark Dion, for his installation of a house-cabin. The public can look within the house and see many pairs of scissors hanging, symbols of the desire for self-censorship that survives even in our technological world.

The Premio Regione Piemonte for best project is assigned to the German Tobias Rehberger, in recognition of the boldness of the design and coherence of his project for the creation of a research area on Miss and Mr Italy 1996.

1997

Loco-Motion
Arte contemporanea ai confini del cinema
(Contemporary art on the borders of cinema)
Project created concurrently with Biennale di Venezia 1997
Cinema Accademia, Venice, June 1997; Les Rencontres d'Arles, June 1998
Eija-Liisa Ahtila (Finland), Matthew Barney (USA), Nick Decampo (Philippines), Carsten Holler (Belgium), Sharon Lockhart (USA), Tracey Moffatt (Australia), Johannes Stjärne Nilsson (Sweden), Philippe Parreno (France), Rirkrit Tiravanija (Argentina), Roberta Torre (Italy), T. J. Wilcox (USA).

During the 57th Biennale di Venezia, Francesco Bonami curated a project presenting 9 short art films and the world premiere of part of the new film by Matthew Barney: *Cremaster 5*. "*Loco-Motion*, or location in motion. A symbolic place that moves. The idea of this project springs from the sensation that today there are no more moving images, but locations that move within images. Our gaze moves above reality uninterruptedly, like a scanner. The constant movement of ideas gives the world a sense of continuous transmigration. Even the fastest images end up appearing fixed [...]. In the short films that *Loco-Motion* presents, there is no obsessive preoccupation to refresh one's own system of signs through cinema. It is important to stress that these works are not experimental films or video art, but complete works able to develop a narrative structure. There is a story that does not follow the images, but interweaves with them in such a way as to create a single fabric that cannot easily by narrated off-screen" (Francesco Bonami).

Inauguration of Palazzo Re Rebaudengo
Guarene d'Alba, September 1997

The Guarene space in the 18th-century Palazzo Re Rebaudengo opens to the public, restructured and transformed in exhibition space by architects Corrado Levi, Alessandra Raso and Alberto Rolla. The renovation project preserved the existant architectural structure as a shell, intervening in a visible manner only where functionally necessary, in order to facilitate the co-existence of the contemporary works within the historical context. Since its inauguration, Palazzo Re Rebaudengo has hosted exhibitions produced by the foundation, together with prize-giving ceremonies, book and film presentations, debates, conferences and teaching workshops.

Guarene Arte 97*
(Second edition of the Premio Regione Piemonte and of the Premio Fondazione Sandretto Re Rebaudengo)
Palazzo Re Rebaudengo, Guarene d'Alba, September-November 1997
Simone Aaberg Kærn (Denmark) presented by Lars Nittve, director Louisiana Museum, Humlebaek; **Simone Berti** (Italy) presented by Angela Vettese, art critic; **Robert Fischer** (USA) presented by Richard Flood, curator Walker Art Center, Minneapolis; **Urs Fischer** (Switzerland) presented by Hans Ulrich Obrist, curator Musée d'Art Moderne de la Ville de Paris; **Mark Manders** (Netherlands) presented by Jaap Guldemond, curator Stedelijk Van Abbemuseum, Eindhoven; **Martin Neumaier** (Germany) presented by Jean-Christophe Ammann, director Museum Moderner Kunst, Frankfurt; **Txuspo Poyo** (Spain) presented by Octavio Zaya, art critic; **Keith Tyson** (Great Britain) presented by Kate Bush, director ICA, London.
Jury: Michelangelo Pistoletto (artist, Turin), Josè Lebrero Stals (curator Museu d'Art Contemporanei, Barcelona); Christine Van Assche (curator Centre Pompidou, Paris).
Premio Fondazione Sandretto Re Rebaudengo: **Simone Berti** (Italy)
Premio Regione Piemonte: **Mark Manders** (Netherlands).

Guarene Arte 97 is the first edition in Guarene of a type of exhibition that the foundation will promote for many years. Following the structure of *Campo 6*, the artists invited present one work and a project for future production. The artists, some of whom extremely young, were selected by major figures from the art world. The Premio Fondazione Sandretto Re Rebaudengo, assigned to Italian artist Simone Berti, and the Premio Regione Piemonte for best project, won by Dutch artist Mark Manders, are awarded during the *Guarene Arte 97* exhibition. Berti's works, which make use of video, photography and painting, are formed of surreal images that seem inspired by tales of science-fiction. His pictures depict absurd, precarious situations that become metaphors for the perennial instability felt by the young artist. Mark Manders won with his project for *Chair Fragment from a Building*, part of a broader project, *Self-portrait as a Building*, on which the artist had been working since 1986.
The same exhibition saw the presentation of the work of German artist, Tobias Rehberger; namely the project which won the 1996 edition of the Premio Regione Piemonte. Rehberger creates a hybrid space midway between a showroon and a film-set, where it was possible to consult material on the Miss and Mr Italy of 1996. These characters, whilst forming the perfect expression of an aesthetic canon, have by now become redundant and thus symbolize the impossibility of adapting absolute rules to contemporary society. The first monograph of Stefano Arienti's work, curated by Angela Vettese, and published by the Fondazione Sandretto Re Rebaudengo, was also presented.

Che cosa sono le nuvole?*
Appunti italiani per una collezione (What are clouds? Italian notes for a collection)
Palazzo Re Rebaudengo, Guarene d'Alba, September-November 1997
Carla Accardi, Mario Airò, Stefano Arienti, Massimo Bartolini, Vanessa Beecroft, Alighiero Boetti, Marco Boggio Sella, Giulia Caira, Enrico Castellani, Maurizio Cattelan, Sarah Ciracì, Mario Della Vedova, Luciano Fabro, Simonetta Fadda, Giuseppe Gabellone, Jannis Kounellis, Luisa Lambri, Margherita Manzelli, Piero Manzoni, Eva Marisaldi, Amedeo Martegani, Giulio Paolini.

Francesco Bonami presents the works of 22 Italian artists from the Sandretto Re Rebaudengo collection. *Che cosa sono le nuvole?* brings together works from the 1960s to the 1990s, with the aim of "understanding how the art of a country – in this case Italy – can insert itself as a link combined with other links in the chain of world cultures [...]. Finding a hierarchy amongst the clouds is impossible and so for a moment I wanted to take the liberty and luxury of looking at some examples of Italian art of the last forty years without taking into account chronological order and its hierarchies. I looked at these works as though they were clouds, asking myself in each case what their meaning might be, living a marvellous freedom from all rules" (Francesco Bonami).

Fotografia italiana per una collezione*
(Italian photography for a collection)
Fondazione Italiana per la Fotografia, Turin, September-October 1997
Giorgio Avigdor, Gabriele Basilico, Vincenzo Castella, Giuseppe Cavalli, Pasquale De Antonis, Luigi Ghirri, Mario Giacomelli, Guido Guidi, William Guerrieri, Mimmo Jodice, Luisa Lambri, Nanda Lanfranco, Raffaella Mariniello, Antonio Migliori, Ugo Mulas, Turi Rapisarda, Ferdinando Scianna.

The exhibition, curated by Antonella Russo, presents a part of the collection of contemporary Italian photography, shown in chronological order. The formal rigour of the images from the early 1940s is illustrated through works by Giuseppe Cavalli; the photographs of Pasquale De Antonis and of Antonio Migliori bear witness to the period of Art Informel in the 1950s. Ugo Mulas's images express the atmosphere of post Second World War suburban Milan, while those of Ferdinando Scianna offer a rich anthropological documentation. The landscapes of Gabriele Basilico instead provide views of industrial archaeology, just as the photographs of Guido Guidi present images of popular architecture and of abandoned industrial areas. The first images by Vincenzo Castella are views of interiors; the images of Italian towns by Luigi Ghirri are also exhibited, alongside others by Mimmo Jodice, Giorgio Avigdor and Nanda Lanfranco.

1998

L.A. Times*
Arte da Los Angeles nella collezione Re Rebaudengo Sandretto
(Art from Los Angeles in the Re Rebaudengo Sandretto collection)
Palazzo Re Rebaudengo, Guarene d'Alba, May-June 1998
Doug Aitken, Julie Becker, Jennifer Bornstein, Kevin Hanley, Jim Isermann, Larry Johnson, Mike Kelley, Sharon Lockhart, Paul McCarthy, Catherine Opie, Tony Oursler, Jennifer Pastor, Raymond Pettibon, Lari Pittman, Charles Ray, Jason Rhoades, Jeffrey Vallance.

The exhibition, curated by Francesco Bonami, was presented at the same time as the *Sunshine & Noir. Arte a Los Angeles 1960-1997* exhibition at the Castello di Rivoli. It offers an itinerary through the artistic landscape of Los Angeles, seen as a symbolic frontier location in which future and dream combine. *L.A. Times* starts

with a 1973 photographic work by Charles Ray, passes via the videos of Doug Aitken and the photographs of Sharon Lockhart, to end with the complex installations of Jason Rhoades. These young artists are presented alongside their masters who, although historical figures in the artistic scene of California, continue to develop a subversive, revolutionary charge in their work.

Doug Aitken, *Bad Animal*, 1996, videoinstallazione / *video installation*

"The artists of Los Angeles are a bit witch-doctors, as well as potential psychopaths. The suspended, apocalyptic city of *Blade Runner* has been replaced by the neo-Hellenist dazzle of the Getty Center... None of these visions reflects the impenitent activity of the artistic community, which continues to occupy the intense reality of an isolated underground scene. Here, dreams, nightmares and ideas blend and art history crumbles into a thousand fantastic, unpredictable personal stories" (Francesco Bonami). Through the imaginary view of

a city, in which the urban landscape is lost in the natural one, the relationship between the contemporary individual and his social dimension is stressed. Via works such as Paul McCarthy's *Bang-Bang Room* and Doug Aitken's *Bad Animal*, the exhibition depicts the world in which consumption and mysticism blend into a single, crazy cultural mix.

Zone. Opere dalla collezione (Works from the collection)
Palazzo Re Rebaudengo, Guarene d'Alba, September-November 1998
Matthew Barney (USA), Thomas Demand (Germany), Anna Gaskell (USA), Felix Gonzalez-Torres (Cuba), Lothar Hempel (Germany), Damien Hirst (Great Britain), Kcho (Cuba), Sarah Lucas (Great Britain), Gabriel Orozco (Mexico), Massimo Vitali (Italy), Rachel Whiteread (Great Britain).

The exhibition presents a selection of the latest acquisitions of the Sandretto Re Rebaudengo collection. *Zone* provides a symbolic location in which to reflect upon the desire to collect, a long-term project aiming to stress the vision of this contemporary art collection. Through the work of 11 young artists, *Zone* focuses upon various forms of memory. Two works from Matthew Barney's *Cremaster 5* are presented, as well as the latest photographic works by the German artist, Thomas Demand. Gabriel Orozco develops a new form of sculpture through his photographs. The exhibition also lingers over the idea of death, showing the evocative, poetic work of Felix Gonzalez-Torres alongside the brutal realism of the disembodied ox-head by Damien Hirst. Lothar Hempel, one of the most interesting artists of the new German generation, develops in his installations a form of narrative language. Similarly, Anna Gaskell uses photography to recreate images drawn from the collective literary memory, while Rachel Whiteread creates evocative sculptures of a mental space which takes form through emptiness.
The work of London-born Sarah Lucas is a bold re-invention of the self-portrait genre through aggressive, irreverent images. History as a private fact forms the subject for the sculptures of Cuban artist Kcho, while the work of the Italian-born Massimo Vitali depicts the landscapes of mass entertainment.

Guarene Arte 98* (Third edition of the Premio Regione Piemonte and of the Premio Fondazione Sandretto Re Rebaudengo)
Palazzo Re Rebaudengo, Guarene d'Alba, September-November 1998
Andrea Bowers (USA) presented by Douglas Fogle, curator Walker Art Center, Minneapolis; **Mutlu Çerkez** (Oceania) presented by Louise Neri, co-curator São Paulo Biennial, 1997, and co-curator Whitney Biennial, 1997; **Zheng Guogu** (China) presented by Hou Hanru, independent curator, China; **Boris Ondreicka** (Slovakia) presented by Barbara Vanderlinden, co-curator Manifesta '98; **Paola Pivi** (Italy) presented by Giacinto di Pietrantonio, curator "Fuori Uso", Pescara; **Tracey Rose** (South Africa) presented by Okwui Enwezor, curator Johannesburg Biennial, 1997, and curator Art Institute, Chicago; **Bojan Sarcevic** (Yugoslavia) presented by Angeline Scherf, curator Musée d'Art Moderne de la Ville de Paris; **Cristián Silva** (Chile) presented by Carlos Basualdo, art critic and curator, Argentina.
Jury: Alberto Garutti (artist, lecturer at the Accademia di Belle Arti di Brera, Milan), Jerry Saltz (art critic, New York), Rosa Martínez (curator La Caixa, Barcelona, and Istanbul Biennial, 1997).
Premio Fondazione Sandretto Re Rebaudengo: **Tracey Rose** (South Africa)
Premio Regione Piemonte: **Cristián Silva** (Chile)

Guarene Arte 98 is an international exhibition of young artists in which, as in past editions, international curators and critics were invited to present an emerging artist in order to bring to Italy some works revealing the complexity of a geographic panorama. The international jury assigns the Premio Fondazione Sandretto Re Rebaudengo for best work exhibited to the video *Ongetitled* by South African artist, Tracey Rose. Her videos, unfocused and simple from a technical point of view, present passive-aggressive performances, suspended between Conceptual Art and politics. The artist is often the protagonist in her works, which speak of the post-apartheid climate in South Africa, in which discrimination and preconceptions are strongly rooted. The Premio Regione Piemonte was awarded to the sculpture entitled *Private Mythology* by Chilean

Palazzo Re Rebaudengo, Guarene d'Alba, veduta esterna / *exterior view*

artist, Cristián Silva. Through objects linked to Chile's difficult social and political history, this sculpture recreates a sort of matrioska. "Silva's work possesses a fundamental critical character with regard to the conditions for production in post-dictatorship Chile" (Carlos Basualdo). Also presented was the sculpture by Mark Manders *Chair Fragment*, the project which won the Premio Regione Piemonte 1997, a sculpture composed by an abstract architecture, a model, which is the physical representation of Manders' thoughts.

1999

Bruno Zanichelli*
Palazzo Re Rebaudengo, Guarene d'Alba, April-May 1999

The retrospective of Bruno Zanichelli, curated by Flaminio Gualdoni, presents the entire development of the Turinese artist. Born in Turin in 1963 and prematurely dead in 1990, Zanichelli was, during the 1980s, a figure who sought to cancel, through his work, every difference between "high" and "low" cultural elements, from cartoons to advertising images. The catalogue presented the hitherto unpublished writings of Zanichelli, notes and reflections that document a cultural climate hinting at a future development of a new, sharp and rapid way of writing.

Common People*
Arte inglese tra fenomeno e realtà (British art between phenomenon and reality)
Palazzo Re Rebaudengo, Guarene d'Alba, June-September 1999
Darren Almond, Richard Billingham, Ian Breakwell, Angela Bulloch, Saul Fletcher, Douglas Gordon, Paul Graham, Damien Hirst, Gary Hume, Sarah Lucas, Christina Mackie, Maria Marshall, Steve McQueen, Julian Opie, Steven Pippin, Sophy Rickett, David Shrigley, Sam Taylor-Wood, Gillian Wearing.

Common People, curated by Francesco Bonami, presents works from the collection and develops from the *Arte inglese* show of 1995, offering an overview of the most innovative trends from Britain. *Common People* aims to go beyond the surface of sensationalism to discover the nerves of British society, that is undergoing violent transformation. British artists seem to oscillate between being common people and heroes. The famous YBA (Young British Artists), protagonists of the British phenomenon that shook the world of contemporary art in the 1990s, and exploded with the exhibition *Sensation* (Royal Academy of Arts, London), have grown up. *Common People* observes the phenomenon and attempts a careful analysis of the origins and bequest of this euphoric atmosphere. The title, *Common People*, was taken from a song by Pulp which anticipated the dilemma of British art, seeking to disrupt the social hierarchies of a controversial, provocative culture struggling to free itself from conservative, conventional platitudes. A culture formed of common people who, through their own ideas and art, look at themselves and the world in which they live, seeking to transform them.

Sogni/Dreams*
Event held concurrently with Biennale di Venezia 1999, June 1999

Sogni/Dreams is a book edited by Francesco Bonami and Hans Ulrich Obrist which brings together the dreams, utopias and hopes of 103 artists, curators and critics from the contemporary art world. The thoughts of the protagonists of the art world sometimes deviate from art and become poetic considerations on various themes. The book was distributed free to visitors during the inaugural days of the 48th Biennale di Venezia.

Guarene Arte 99
(Fourth edition of the Premio Regione Piemonte and of the Premio Fondazione Sandretto Re Rebaudengo)

Palazzo Re Rebaudengo, Guarene d'Alba, September-November 1999
Tariq Alvi (Great Britain) presented by Iwona Blazwick, curator Tate Gallery, London; **Roberto Cuoghi** (Italy) presented by Emanuela De Cecco, art critic; **Lyudmila Gorlova** (Russia) presented by Joseph Backstein, curator ICA, Moscow; **Sven 't Jolle** (Belgium) presented by Bart De Baere, curator Stedelijk Museum vor Actuele Kunst, Ghent; **Nikki S. Lee** (USA) presented by Nancy Spector, curator Guggenheim Museum, New York; **Marepe** (Brazil) presented by Ivo Mesquita, curator São Paulo Biennial, 1999; **Motohiko Odani** (Japan) presented by Yuko Hasegawa, curator Museum of Contemporary Art, Tokyo; **Navin Rawanchaikul** (Thailand) presented by Rirkrit Tiravanija, artist.
Jury: Daniel Birnbaum (director IASPIS, Sweden), Ida Gianelli (director Castello di Rivoli, Italy), Vicente Todolí (director Museu de Arte Contemporânea de Serralves, Portugal)
Premio Fondazione Sandretto Re Rebaudengo: **Lyudmila Gorlova** (Russia)
Premio Regione Piemonte: **Motohiko Odani** (Japan)

Guarene Arte 99 , now at its fourth edition, confirms the aims of the foundation to promote the most innovative and significant research in contemporary art. Directors, curators and international critics selected artists from countries throughout the world. As in past years, the young artists each exhibited one work and a project for future production. This selection stresses how the world is broadening its traditional frontiers, appropriating different languages and cultures. The international jury assigned two prizes: the Premio Fondazione Sandretto Re Rebaudengo for the most interesting work was awarded to Muscovite artist, Lyudmila Gorlova for *My Camp*, a series of slides projected in a loop, taken in the suburbs of Moscow. The work follows the peregrinations of a bizarre figure who seems to be inspired by Susan Sontag's text, *Notes on Camp*.
The Premio Regione Piemonte for the best project for future production was won by the Japanese artist Motohiko Odani, with his project *Air*. This sculpture is conceived from a desire to dematerialize objects, rendering visible the invisible relationship between sculpture and the air surrounding it.

Zone
Espèces d'espaces (Kinds of spaces)
Palazzo Re Rebaudengo, Guarene d'Alba, September-November 1999
Thomas Hirschhorn (Switzerland), Anish Kapoor (Great Britain), William Kentridge (South Africa), Udomsak Krisanamis (Thailand), Paola Pivi (Italy), Yinka Shonibare (Great Britain), Cerith Wyn Evans (Great Britain), Italo Zuffi (Italy).

This edition of *Zone*, curated by Francesco Bonami, had as sub-title *Espèces d'espaces*, from the work (1974) by the French writer, Georges Perec.
The work reflects the idea of a collection striving to overcome the western canons of modern and contemporary art, and intending to open itself to energies until recently considered marginal. The artists on show do not produce political art but focus in their work on the political consequences of every artistic production. The exhibition stresses how the West has gone back to being just another part of the world and no longer the centre of the planet. All these artists open special spaces for reflection: Thomas Hirschhorn with his giant Swiss Army knife made of recycled material creates a contradictory symbol of the presumed Swiss efficiency. Anish Kapoor presents works able to amalgamate Indian spiritualism to the more evolved forms of Minimalist sculpture. The work of Yinka Shonibare transforms the images depicted in British painting of the 18th century: dressing his characters in African fabrics, he raises many questions and offers a re-reading of history.

Da Guarene all'Etna, via mare, via terra*
(From Guarene to Etna, by sea, by land)
Former Carmine church, Taormina, December 1999 - January 2000; Palazzina dei Giardini at the Galleria Civica, Modena, February-March 2000; Refettorio delle Stelline, Milan, June-July 2001
Andrea Abati, Luca Andreoni and Antonio Fortugno, Olivo Barbieri, Paolo Bernabini, Antonio Biasiucci, Luca Campigotto, Daniele De Lonti, Vittore Fossati, Francesco Jodice, Tancredi Mangano, Pino Musi, Carmelo Nicosia, Enzo Obiso, Alessandra Spranzi, Natale Zoppis.

Da Guarene all'Etna, via mare, via terra is a travelling exhibition, curated by Filippo Maggia, dedicated to photography. The show stresses the role of young exponents of Italian photography, entrusting them with the task of representing the landscape and the social and cultural geography of Italy at the threshold of the third millennium. 15 artists were invited to portray the country, re-interpreting the key elements of Luigi Ghirri's *Viaggio in Italia* (1984) in a contemporary manner. "Overall, the image that emerges is of a cultured photography, rich in styles, able to look at the past and open to a comparison with other photographic cultures,

Alessandra Spranzi, Occasione unica, 1999, cm 30 x 48, stampa fotografica a colori / colour photographic print

although not because of this under the sway of any single trend. Whilst the photographers of northern Italy individually tend towards experimentation because they react instinctively to what is going on beyond the Alps, in the centre of the country the various forms of research tend to continue along the lines marked out by some great photographers of the last decade, showing with greater vigour the landscape as a place for social change. The photographers of southern Italy persevere, instead, with the exploration and discovery of the infinite relationship between cultural anthropology and photography" (Filippo Maggia).

2000

Future Identities: Reflections from a Collection*
Sala de Exposiciones del Canal de Isabel II, Madrid, February-March 2000
Doug Aitken (USA), Matthew Barney (USA), Massimo Bartolini (Italy), Saul Fletcher (Great Britain), Giuseppe Gabellone (Italy), Anna Gaskell (USA), Noritoshi Hirakawa (Japan), Luisa Lambri (Italy), Sharon Lockhart (USA), Sarah Lucas (Great Britain), Catherine Opie (USA), Gabriel Orozco (Mexico), Paola Pivi (Italy), Cerith Wyn Evans (Great Britain).

On the occasion of the International Contemporary Art Fair, ARCO 2000, dedicated to Italy, the foundation was invited by the Comunidad de Madrid to present a selection of works from the collection. The exhibition, curated by Rafael Doctor Roncero and Francesco Bonami, brought together photographic works in tune with the Canal de Isabel II programme, which focuses upon contemporary photographic research. *Future Identities: Reflections from a Collection* illustrates how works within a collection establish a dialogue, and through common themes then influence future acquisitions, reflecting the flows between outside reality and contemporary society. "A collector is not some sort of wizard. [...] Thinking like a collector means considering future identities. We will not limit ourselves to collecting future identities, but will rather think about how what we are looking at and collecting today, can inform us about how we will look and collect tomorrow, and how the things to which we give a value today, can create value tomorrow" (Francesco Bonami).

Corridoio d'acqua
Villa Medici, Rome, June 2000; Palazzo Re Rebaudengo, Guarene d'Alba, September 2000

For the contemporary art exhibition *Le Jardin 2000*, curated by Laurence Bossé, Carolyn Christov-Bakargiev and Hans Ulrich Obrist, at Villa Medici in Rome, a work from the Sandretto Re Rebaudengo collection, architect Stefano Boeri's *Corridoio d'acqua*, is displayed. This is a large steel arch which rises from the ground and returns to it after a curve of 270°. In the middle, between the basin and the suspended extremity of the tube, there was the space for a "shower", from which, however, no water emerged but only sounds. The Villa Medici shower was of little use in relieving the summer heat but, through the voices of immigrant Albanians and

North Africans, it recounted the dramatic conditions of their sea crossings. *Corridoio d'acqua* provided an invitation to set up mobile, temporary spaces in which to receive illegal immigrants.

Guarene Arte 2000* (Fifth edition of the Premio Regione Piemonte and of the Premio Fondazione Sandretto Re Rebaudengo)

Palazzo Re Rebaudengo, Guarene d'Alba, June-September 2000
Olaf Breuning (Switzerland) presented by Paolo Colombo, director Centre d'Art Contemporain, Geneva; **Soly Cissé** (Senegal) presented by N'Goné Fall, editor-in-chief *Revue Noire*; **Gavin Hipkins** (New Zealand) presented by Robert Leonard, director Artspace, Auckland; **Runa Islam** (Great Britain) presented by Judith Nesbitt, Whitechapel Art Gallery, London; **Nicolas Jasmin** (Austria) presented by Kathrin Rhomberg, Wiener Secession, Vienna; **Kelly Nipper** (USA) presented by Paul Schimmel, curator MOCA, Los Angeles; **Roman Ondák** (Slovakia) presented by Maria Hlavajova, co-curator of Manifesta 2000; **Damián Ortega** (Mexico) presented by Gabriel Orozco, artist; **Serkan Özkaya** (Turkey) presented by Vasif Kortun, curator Istanbul Contemporary Art Project; **Diego Perrone** (Italy) presented by Massimiliano Gioni, editor *Flash Art*; **Sharmila Samant** (India) presented by Geeta Kapur, critic and curator, New Delhi; **Eliezer Sonnenschein** (Israel) presented by Dalia Levin, director Herzliya Museum of Art, Israel; **Wouter van Riessen** (Netherlands) presented by Karel Schampers, Museum Boymans-Van Beuningen, Rotterdam; **Magnus Wallin** (Sweden) presented by John Peter Nilsson, editor *NU-The Nordic Art Review* and commissar for the Scandinavian Pavilion at the 1999 Biennale di Venezia; **Artur Zmijewski** (Poland) presented by Milada Slizinska, curator Centre for Contemporary Art, Ujazdowski Castle, Warsaw.
Jury: Maria de Corral (director Contemporary Art Collection, Fundació La Caixa, Barcelona), Vittorio Gregotti (architect) and Jérôme Sans (director Palais de Tokyo, Paris).
Premio Fondazione Sandretto Re Rebaudengo: **Artur Zmijewski** (Poland)
Premio Regione Piemonte: **Runa Islam** (Great Britain).

The *Guarene Arte* exhibition brought young artists, and curators and critics from the most important contemporary art institutions of the world to Guarene. In a cultural reality whose borders seem to be expanding ever more, the Premio Regione Piemonte and the Premio Fondazione Sandretto Re Rebaudengo present new visions of always different places and cultures. The prizes awarded in past years to South African, Russian, Japanese, Chilean and Italian artists are the demonstration of the global process to which the foundation dedicates its attention and contribution. The jury assigned the Premio Fondazione Sandretto Re Rebaudengo for the best work in the exhibition to Artur Zmijewski of Poland, for his *An Eye for an Eye*; this work comprised a series of photographs and a video showing disabled people with amputated limbs, together with others in good health "lending" their limbs. The images create a symbiosis between the bodies and give life to twofold human beings rather like centaurs. The Premio Regione Piemonte for the best project for future production was assigned to British Runa Islam, who presented *Einstein/Eisenstein*, the project of a work playing on the reception of images on television and in cinema. The images are projected on synchronized model trains with closed-circuit television cameras, creating a work that examines how our perception of moving images is constructed.

Giuseppe Gabellone*

Frac Limousin, Limoges, France, December 1999 - February 2000;
Palazzo Re Rebaudengo, Guarene d'Alba, September-November 2000

The exhibition, curated by Frédéric Paul (director Frac Limousin, Limoges, France), was the first one-man show for the young Italian artist Giuseppe Gabellone. Organized in collaboration with the Frac Limousin, it presented various works from the 1990s, some of them never shown before in Italy. The works of Giuseppe Gabellone reflect the transformation of the contemporary Italian artistic language in recent years. Traditional movements such as Arte Povera and Minimal Art have not only had an enormous influence on the new generations, but have been completely absorbed by them, to the extent that the result is a form that "no longer mourns the losses of its

fathers" (Francesco Bonami). The latest generation of Italian artists has succeeded in developing and articulating a language which, although it maintains its own specificity, is also able to address itself to the problems and characteristics of a more extended, open world. Through their depictions of space, Gabellone's sculpture-photographs are the manifestation of an anthropological transformation of the Italian artistic context, in which the use of new materials and the use of space are balanced on the basis of a reality which hops back and forth between empirical and virtual knowledge. "Gabellone produces little and destroys much. And if most of his sculpture is made to be destroyed, this is surely because he considers it fully satisfactory or significant solely from the unique and partial point of view of the photographs depicting it" (Frédéric Paul). Some sculptures which the artist calls "doubles" are saved from this destruction, as these do not have a single dimension but open, changing form in space, thus maintaining an ambiguous dimension which gives them life and cannot be depicted through a single image. Through his works, Gabellone creates a metaphysical system of ambiguous presences and absences, allusions to the inert consistency of things, forms which occupy spaces from which man has mysteriously disappeared.

Acquisizioni recenti (Recent Acquisitions)

Palazzo Re Rebaudengo, Guarene d'Alba, September-November 2000
Lina Bertucci (USA), Stefano Boeri (Italy), Maurizio Cattelan (Italy), Thomas Demand (Germany), Carsten Höller (Belgium), Luisa Lambri (Italy), Paul Pfeiffer (Hawaii), Karin Sander (Germany), Andreas Slominski (Germany), Yutaka Sone (Japan), Inez van Lamsweerde (Netherlands), Vinoodh Matadin (Netherlands).

Acquisizioni recenti presented a selection of the latest acquisitions of the collection, which pays close attention to established Italian and international figures such as Maurizio Cattelan and Thomas Demand, and supports the work of young emerging artists such as Andreas Slominski and Yutaka Sone. Through languages portraying the society in which we live, the exhibition illustrated the development of the collection, dedicated to the promotion of new and significant works of contemporary art.

La jeune scène artistique italienne dans la collection de la Fondation Sandretto Re Rebaudengo (The young Italian scene in the collection of the Fondazione Sandretto Re Rebaudengo)

Domaine de Kerguéhennec, Centre d'Art Contemporain, Bignan, France, October-December 2000
Mario Airò, Stefano Arienti, Massimo Bartolini, Gabriele Basilico, Alighiero Boetti, Vanessa Beecroft, Simone Berti, Lina Bertucci, Letizia Cariello, Maurizio Cattelan, Giuseppe Gabellone, Luisa Lambri, Margherita Manzelli, Paola Pivi, Massimo Vitali, Bruno Zanichelli.

The exhibition, dedicated to the collection's Italian artists, was presented during the inauguration of the rooms for temporary exhibitions at the French museum. In order to give a stronger historical perspective to the exhibition, works by young artists were presented with others by affirmed Italian artists, such as Alighiero Boetti. The exhibition gave the opportunity to provide an overview of Italian art and suggest an analysis of the development of the Italian scene in the 1990s.

2001

Strategies*
Fotografie degli anni novanta (Photographs of the 1990s)
Kunsthalle zu Kiel, March-May 2001; Museo d'Arte Moderna e Contemporanea, Bolzano, June-September 2001; Rupertinum, Salzburg, October-November 2001
Luca Andreoni and Antonio Fortugno (Italy), Nobuyoshi Araki (Japan), Olivo Barbieri (Italy), Julie Becker (USA), Vanessa Beecroft (Italy), Paolo Bernabini (Italy), James Casebere (USA), Sarah Ciracì (Italy), Larry Clark (USA), Thomas Demand (Germany), Saul Fletcher (Great Britain), Nan Goldin (USA), Noritoshi Hirakawa (Japan), Francesco Jodice (Italy), Barbara Kruger (USA), Luisa Lambri (Italy), Zoe Leonard (USA), Sharon Lockhart (USA), Esko Männikkö (Finland), Hellen van Meene (Netherlands), Ryuji Miyamoto (Japan), Tracey Moffatt (Australia), Shirin Neshat (Iran), Sakiko Nomura (Japan), Catherine Opie (USA), Thomas Ruff (Germany),

Collier Shorr (USA), Cindy Sherman (USA), Hannah Starkey (Great Britain), Georgina Starr (Great Britain), Alessandra Tesi (Italy), Wolfgang Tillmans (Germany), Jeff Wall (USA).

Andreoni_Fortugno, *Tracce Casale Monferrato (Italia)*, 1999, cm 24 x 30, stampa fotografica a colori / colour photographic print

The group exhibition showed how photography, especially in the past twenty years, has become the most lively expressive medium in the contemporary art scene, both when depicting reality, and when it manifests the contradictions and moods typical of our times. The terms "photography" and "strategy" are used both to stress the multiple uses of photography through procedures (stategies) that are different for each artist: portraits, physical and interior landscapes, architectural details. The exhibition was curated by Filippo Maggia, Beate Ermacora (curator Kunsthalle zu Kiel), Andreas Hapkemeyer (curator Museo d'Arte Moderna e Contemporanea, Bolzano) and Peter Weiermair (curator Rupertinum, Salzburg).

Visioni a catena*
Famiglia, politica e religione nell'ultima generazione di arte italiana contemporanea (Chain visions: family, politics and religion in the latest generation of contemporary Italian art)
Hara Museum, Tokyo, April-July 2001
Stefano Arienti, Vanessa Beecroft, Simone Berti, Lina Bertucci, Marco Boggio Sella, Maurizio Cattelan, Giuseppe Gabellone, Luisa Lambri, Margherita Manzelli, Diego Perrone, Paola Pivi, Grazia Toderi.

The exhibition, curated by Francesco Bonami and presented by the Hara Museum and the Fondazione Sandretto Re Rebaudengo, was part of the official programme of the "Italy in Japan 2001" series of events. *Visioni a catena* stressed how, with the weakening of institutions and traditions such as family, politics and religion, both Italian and Japanese cultures and art are going through a significant transformation of their identities. The works show how the contemporary individual, having abandoned traditional bonds, has to face the issue of his own autonomy. Faced with his or her own image, the individual sees the reflection of chain visions that will create new connections with the world. Whilst in the past the bonds with family ties, political party, or religion would offer a direction and a clear expressive protection, today each person stands alone before social complexities. The artists show how the language of contemporary art can define not only new aesthetic rules, but also offer profound reflections both on personal and social relationships. "Bringing this project to Japan meant comparing two distant worlds which know little of each other, but which in a highly indirect manner, are similar" (Francesco Bonami).

Luisa Lambri*
Kunstverein Kreis, Ludwigsburg, January-March 2001; Palazzo Re Rebaudengo, Guarene d'Alba, May-September 2001

Luisa Lambri's first solo show, curated by Agnes Kohlmeyer (director Kunstverein Kreis, Ludwigsburg) in collaboration with Francesco Bonami, presented the recent photographic production of the Italian artist.
The work of Luisa Lambri comprises research into the volumes around which the idea of architecture develops. The photographs on show do not stress the physical aspect of space, but linger over the psychological dimension of the architectural experience. True architecture is that which the subject succeeds in forgetting, becoming a part of it: her photographs documented the symbiosis between gaze, body and space. The artist's wanderings take on a dream-like dimension. The space, filled with a neutral, cold light, is stripped of all temporal connotations, every reference to recognizable places. The images comprise an exercise in crossing the borderline between life and death, between functional and ideal space. "It is enormously difficult to remove oneself from the effect produced by these images. They – and the spaces depicted – attract the attention of the observer

almost magically. Because they are spaces wrapped in an enchanted silence, devoid of all human presence, and whose solitude possesses none of the negative aspects of abandonment, but the self-conscious energy and strength that spring out from their calm beauty " (Agnes Kohlmeyer).

Hollywood: Dreams that Money can Buy
Catalogue of the special project by Maurizio Cattelan for the Biennale di Venezia 2001
Collina di Bellolampo, Palermo, June 2001

For the first time in its history, in 2001 the Biennale di Venezia hosted a side event to its official programme, held outside the city's borders. Planned as a satellite-project, *Hollywood* was a major undertaking: the text "Hollywood" was written on the hillside of Bellolampo in a project realized by Maurizio Cattelan, transforming Sicily and Palermo into the setting for a film in real-time, blending art, communication and urban mythology. For the project, the foundation flew major directors, critics and curators to Palermo to see the artist's operation. The journey was transformed into an impromptu performance. The *Hollywood: Dreams that Money can Buy* book, by Maurizio Cattelan, published by the foundation for the event was both homage and parody, suspended between cinema and real life.

Guarene Arte 2001 (Sixth edition of the Premio Regione Piemonte)
Palazzo Re Rebaudengo, Guarene d'Alba, September-November 2001
Gabriele Picco (Italy), Laylah Ali (USA), Muntean/Rosenblum (Austria), Thomas Scheibitz (Germany).
Jury: Dan Cameron (curator New Museum, New York), Flaminio Gualdoni (art historian and lecturer at the Accademia di Brera, Milan), Kasper König (director Gesellschaft für Moderne Kunst am Museum Ludwig, Cologne), Rosa Martínez (curator and art critic, Barcelona), Hans Ulrich Obrist (curator Musée d'Art Moderne de la Ville de Paris).
Premio Regione Piemonte: **Laylah Ali** (USA), prize for best work.

In 2001, the Premio Regione Piemonte was transformed and dedicated to international painting. The exhibition curated by Francesco Bonami and Gianni Romano brought together young artists working with very different issues within the field of painting. "The Fondazione Sandretto Re Rebaudengo does not wish the idea of the prize to be a closed idea, with the risk of rapidly becoming sclerotic, but wishes it to maintain its capacity to react to the changes in contemporary art, remaining able to transform itself in a dynamic, positive manner" (Francesco Bonami). In this period of technological turmoil, dedicating the prize to painting is not a provocation, but shows the desire to understand how such an important expressive means is changing. After careful evaluation and analysis of the selected artists' work, the jury awarded the Premio Regione Piemonte 2001 to American Laylah Ali, with the following motivation: "In its simplicity and clarity, the work of Laylah Ali reveals an important tension in the individual today. A tension between psychological and social identity. Abstracting her characters from every realistic context, Laylah Ali offers the spectator the opportunity of reflecting upon one's autonomy and, at the same time, one's role within the context of the community. These aspects of her work appear important within this historic moment of great transformation and doubt".

Contatto/Impatto
Palazzo Re Rebaudengo, Guarene d'Alba, May-September 2001
Darren Almond (Great Britain), Matthew Barney (USA), Janet Cardiff and George Bures Miller (Canada), Urs Fischer (Switzerland), Giuseppe Gabellone (Italy), Damien Hirst (Great Britain), Sharon Lockhart (USA), Sarah Lucas (Great Britain), Catherine Opie (USA), Tobias Rehberger (Germany), Thomas Ruff (Germany), Yinka Shonibare (Great Britain), Thomas Struth (Germany), Piotr Uklanski (Poland).

The *Contatto/Impatto* exhibition, curated by Francesco Bonami, presented a series of works from the Sandretto Re Rebaudengo collection able to set up a dialogue via various processes: video installations, sculptures and photographs. All the media

used create an alienating effect that at times derives from altered proportions and tells of distant geographic locations. On top of presenting the works of emerging artists on the international scene, such as Piotr Uklanski, the exhibition stressed the continuous attention the collection dedicated to important figures such as Matthew Barney and Tobias Rehberger.

2002

Self/In Material Conscience
Palazzo Re Rebaudengo, Guarene d'Alba, April-June 2002
Absalon (Martinique), Saâdane Afif (France), Gilles Barbier (France), C&M Berdaguer/Péjus (France), Jean-Luc Blanc (France), Belkacem Boudjellouli (Algeria), Daniele Buetti (Switzerland), Pedro Cabrita Reis (Portugal), Sophie Calle (France), Christoph Draeger (Switzerland), Francesco Finizio (Italy), Michel François (France), Nan Goldin (USA), Koo Jeong-A (Korea), Natacha Lesueur (France), Claude Levêque (France), Saverio Lucariello (Italy), Maria Marshall (India), Gilles Mahé (France), Philippe Parreno (France), Guillaume Pinard (France), Marc Quer (France), Philippe Ramette (France), Ugo Rondinone (Switzerland), Tatiana Trouvé (Italy), Uri Tzaig (Israel).

The exhibition, organized in collaboration with the Frac PACA (Fonds Régional d'Art Contemporain de Provence-Alpes-Côte d'Azur), was conceived and inspired by the Grand Tour of 19th-century aristocracy who used to travel for lengthy periods to romantic spots, such as Guarene.

Palazzo Re Rebaudengo, Guarene d'Alba, veduta esterna / *exterior view*

These journeys eventually led to a new aesthetic self-consciousness. Through the works of the Frac collection, *Self/In Material Conscience* analyzes the contemporary version of this psychological state. Curated by Eric Mangion, the exhibition was structured as an anthology of sculptures, photographs, paintings, videos and installations linked to the experience or imagination of their creator. An inventory of human feelings that derive from profound fears, from boredom and from happiness.

Inauguration of the new centre for contemporary art in Turin
Fondazione Sandretto Re Rebaudengo, June 2002

The Fondazione Sandretto Re Rebaudengo's centre for contemporary art, designed by Claudio Silvestrin, occupies an area of 3500 sq.m, of which more than 1000 sq.m dedicated to exhibition space. Along with the imposing space for exhibitions, there is a project room of over 150 sq.m for video installations and special projects. The building "presents itself to the city in a long, silent form, recalling the timeless 'being' of simple, light, rigorous architecture" (C. Silvestrin). The neutral and essential nature of the spaces is designed for hosting exhibitions. The horizontal nature of the building makes it possible to undertake the everyday operations of an exhibition space effectively: from the movement and installation of works, to the easy access and movement of the public. The new centre also offers a bookshop with Italian and international catalogues; a classroom for workshops; an auditorium seating 150 designed as a theatre, for projecting films and holding concerts, conferences, congresses and round tables. Within the new centre, there is also the Spazio cafeteria, designed by artist Rudolf Stingel, a place for meeting and entertainment. The surfaces of the walls and ceiling, punctured in a modular motif, are illuminated from behind and covered with reflecting material.
On the first floor is the Spazio restaurant, designed and planned by Claudio Silvestrin within a large room with sober stone walls blending with Minimalist interior design. A wallpaper by Amedeo Martegani dominates the room.

Progetto Borgo San Paolo
Fotografie di Lina Bertucci
(Borgo San Paolo Project. Photographs by Lina Bertucci)
Fondazione Sandretto Re Rebaudengo, Turin, June-July 2002

The new space of the Fondazione Sandretto Re Rebaudengo opened within the district of Borgo San Paolo in Turin. This area, which developed in the 1960s following the immigration of workers, has had a long and complex history of political involvement and struggle for workers' rights.
The project of photographer Lina Bertucci revolved around four central aspects of Italian social life: the factory, the school, the church and the family. Starting from these places, her photographs analyze how society undergoes constant transformation and how it is possible to record the passing of history through the relationship of people with the architectural spaces they live. Showing people in the places of everyday life, Lina Bertucci portrays the present to understand the past. The architectural spaces in which people are portrayed are as important as the people themselves. The details of these places speak to us of social transformations, communicating important facts about the individuals, their families and their habits. The project created a dynamic dialogue with the district, analyzing the relations created between a museum structure and the daily life around it.

Exit*
Nuove geografie della creatività italiana (New geographies of Italian creativity)
Fondazione Sandretto Re Rebaudengo, Turin
September 2002 - January 2003
Adelinquere, Nicoletta Agostini, Luca Andreoni & Antonio Fortugno, Elena Arzuffi, Micol Assaël, Sergia Avveduti, Paolo Bernabini, Simone Berti, Alvise Bittente, Marco Boggio-Sella, Pierpaolo Campanini, CANE CAPOVOLTO, Davide Cantoni, Maggie Cardelus, Andrea Caretto, Gea Casolaro, Alex Cecchetti, Alessandro Ceresoli, Paolo Chiasera, Giuliana Cuneaz, Roberto Cuoghi, Marco De Luca, Carlo De Meo, Paola Di Bello, DORMICE, Flavio Favelli, Anna Maria Ferrero / Massimo di Nonno, Christian Frosi, Paola Gaggiotti, Stefania Galegati, GoldieChiari, Massimo Grimaldi, Alice Guareschi, Deborah Ligorio, Alessandro Kyriakides, Domenico Mangano, Laura Marchetti, Laura Matei, Marzia Migliora, Ottonella Mocellin, Adrian Paci, John Palmesino, Jorge Peris, Diego Perrone, Alessandro Pessoli, Federico Pietrella, Giuseppe Pietroniro, Paola Pivi, Riccardo Previdi, Daniele Puppi, Simone Racheli, Mario Rizzi, Sara Rossi, Andrea Sala, Paola Salerno, Andrea Salvino, Lorenzo Scotto Di Luzio, Roberta Silva, Carola Spadoni, Marcello Simeone, Patrick Tuttofuoco, Marco Vaglieri, Marcella Vanzo.

Exit, curated by Francesco Bonami, proposes the work of 63 young Italian artists. Through the presentation of their videos, sculptures, installations, paintings and photographs, a broad overview of the varied expressive genres and techniques utilized by young Italian artists is offered. *Exit* represented the result of an analysis on the development of the creative scene in Italy. However, the exhibition does not set out to define a firm category or artistic trend, but to "leave" the Italian borders

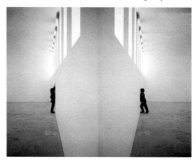

behind in order to establish itself as a channel of communication beyond geographic reality, offering a comparison with the international scene. The geography of this new creativity evokes a fluctuating specifically Italian nature, yet to be defined and full of contradictions, suspended between the "no-global" protests, the flourishing of multinational chains and precarious political and government balances. A new Italy that is changing identity and heading towards a multiethnic,

Elena Arzuffi, *X-room*, 2002, cm 71 x 76, stampa digitale a colori / *colour digital print*

global dimension. Young Italian artists seem more interested in the vast social and cultural changes around them and less in the development of a specific artistic languages. They see the changes in their country not in a political but in a personal manner, stressing a strong subjectivity in their work. The exhibition is accompanied by a book (published by Oscar Mondadori), arising from the collaboration between

experts in various sectors. The visual arts section entrusted to Francesco Bonami offered four essays (Francesco Bonami, Ilaria Bonacossa, Emanuela De Cecco, Massimiliano Gioni).

Exit. Visioni dall'interno (Visions from within)

During *Exit*, Emanuela De Cecco organized a series of encounters in which some of the artists present in the exhibition were invited to talk about themselves through the work of other artists. *Visioni dall'interno* suggested one way to approach their way of seeing in a transverse manner, in order to understand their points of reference and discern their relationships with other contemporary artists. Conversations with: Patrick Tuttofuoco, Italo Zuffi, Marco Vaglieri, Marzia Migliora, Paola Di Bello, Ottonella Mocellin.

Parallel Exit
Fondazione Sandretto Re Rebaudengo, Turin, October-December 2002

Parallel Exit was a series of six "undisciplined acts of music, literature, cinema, video, theatre and performance. Six experiments to test the vitality of contemporary Italian culture". A cultural project conceived by Carlo Antonelli and Andrea Lissoni and realized by the foundation in collaboration with Associazione Musica 90. The series presented: *Home*, a performance of musical

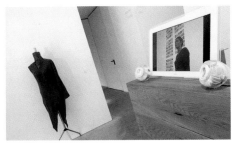

and vocal improvisation by the singer Elisa; a show entitled *Regole dell'attrazione reprise* by the director Luca Guadagnino; a meeting with the Italian writer Niccolò Ammaniti; a musical evening, *Verdena vs Eggsinvaders*; a theatrical evening by Kinkaleri under the title of *Otto #6 (sesto studio)*.

Roberta Silva, *Rinascimento (documentario n. 1)*, 2002, video performance

Premio Regione Piemonte 2002
Fondazione Sandretto Re Rebaudengo, Turin, November 2002
Jury: Paolo Colombo (director MAXXI, Rome); Teresa Gleadowe (director Curatorial Course, Royal College of Art, London); Shirin Neshat (artist).
Premio Regione Piemonte: **Patrick Tuttofuoco** (Italy)

The jury analyzed the work of the 63 artists present in the *Exit* exhibition, held in the foundation's spaces. "This year, we have decided to assign the prizes to the artists of *Exit*, because we have always believed in Italian art, and have always supported Italian artists, promoting them in Italy and abroad. The 2002 awards are the sign of this commitment" (Patrizia Sandretto Re Rebaudengo).
The Premio Regione Piemonte was awarded to Patrick Tuttofuoco with the following motivation: "He is the artist who has best interpreted topical themes with a work that is full of positive energy and change. The reflection of a young, technological culture under constant evolution. His method of working seems to indicate a possible, emblematic creative process for the future of Italian art".
The work on show, +, 2002 (installation, light, sound), preserves the memory of Futurism, but transforms it. The artist creates a world of highly-coloured, plastic materials, reflecting paper and neon lights. Tuttofuoco lives art as a mood, a perennial collaboration formed of epidermal reactions, suspended between order and entropy. The work + , a sort of antenna able to pulsate and change its design with music, is the result of a close collaboration with the musical group BHF. The jury also awarded the Premio Amici della Fondazione Sandretto Re Rebaudengo to Alvise Bittente with the following motivation: "He is the artist who stood out most for the precision and quality of his work with regard to the contemporary context. A work undertaken with simple means, characterized by irony and clarity, but also linked to the Italian design tradition". Bittente presented a series of drawings of interior views of public toilets at *Exit*, aiming to reveal the insignificant details surrounding us. Finally, Maggie Cardelus was given a prize for the work most voted

by the public. In *Zoo, age 5*, the artist undertakes a long engraving process on the monumental photograph of her son, allowing only a trace of the original image to emerge, transformed into a refined aerial sculpture.

2003

La montagna incantata (The enchanted mountain)
Meno Tre, un progetto di avvicinamento alle Olimpiadi della Cultura in collaborazione con Torino 2006 (Minus three, a project to draw closer to the Cultural Olympiad in collaboration with Turin 2006)
Fondazione Sandretto Re Rebaudengo, Turin, January-February 2003
Mario Airò (Italy), James Casebere (USA), Sarah Ciracì (Italy), Matt Collishaw (Great Britain), Olafur Eliasson (Denmark), Urs Fischer (Switzerland), Franco Fontana (Italy), Luigi Ghirri (Italy), Naoya Hatakeyama (Japan), Thomas Hirschhorn (Switzerland), Roni Horn (USA), Larry Johnson (USA), Anish Kapoor (India), Jasansky Lucas/Polak Martin (Czech Republic), Eva Marisaldi (Italy), Matthew McCaslin (USA), Pier Luigi Meneghello (Italy), Walter Niedermayer (Italy), Année Oloffson (Sweden), Catherine Opie (USA), Philippe Parreno (France), Hermann Pitz (Germany), Christian Rainer (Italy), Gerhard Richter (Germany), Thomas Ruff (Germany), Andreas Schön (Germany), Rudolph Stingel (Italy), Jaan Toomik (Estonia), Nils Udo (Germany). Vittorio Sella (Italy), screening of film by Werner Herzog (Germany).

The Fondazione Sandretto Re Rebaudengo and the Comitato Torino 2006 presents a group show of Italian and international artists. History is dotted with artists who have looked to mountains as a subject with which they could give free rein to their imagination. *La montagna incantata*, curated by Ilaria Bonacossa, aimed to suggest possible other ways of perceiving mountains in the 21st century, showing how even today, they are not just a tourist destination but still carry a strong symbolic charge. Mountains are the home of myths, of enchanted tales; they play an important role in the transmission of cultural and religious traditions. The isolation of the mountains becomes the means for survival of an enchanted universe, far from the frantic pace of cities, emulating the distance that exists between the fantastic world of artists and that of consumer production.

New Ocean: A Shifting Exhibition*
Doug Aitken
Serpentine Gallery, London, October-November 2001; Art Gallery Opera City, Tokyo, August-November 2002; Bregenz Museum, Austria, December 2002 - January 2003; Fondazione Sandretto Re Rebaudengo, Turin, February-May 2003

Doug Aitken, born in California, has made a name for himself as a radical transformer of video art, making use of sophisticated cinema techniques, drawn from the world of music videos, of which he is a cult director. In 1999, Aitken made a sensational debut in the art world, winning the international jury prize at the Biennale di Venezia, with *Electric Earth*, a work produced by the foundation. Between 2000 and 2002, Aitken was invited to set up four one-man shows in important museums of contemporary art, becoming one of the most appreciated and recognized artists in the international circuit.
New Ocean: A Shifting Exhibition is a monographic exhibition produced by the foundation and presented in collaboration with the Serpentine Gallery of London. Filmed in the Antarctic and in Patagonia, *New Ocean* traced the topography of a world in constant transformation. Water, symbol of the shifting of all things, was the theme of this exhibition which, although comprising many video installations, was visually, spatially and acoustically conceived as a single work.
New Ocean becomes the representation of the constant transformation of the contemporary world. The visitor finds himself immersed in a voyage at the frontier between reality and imagination, between aquatic universes and suburban peregrinations of lone individuals in desert landscapes, migrating through a complex series of video installations. The artist also presents a new work, *Interiors*, in which a series of film narratives, apparently independent of each other, gradually blend through the transparency of the image, colours and sounds into a post-modern vision of metropolitan life.

New Ocean. Visioni in viaggio (Travelling visions)

At the same time as the *New Ocean* exhibition, the foundation hosted seven screenings – curated by Emanuela De Cecco – of authors from different disciplines (artists, anthropologists, directors, writers) who have used travelling as a device for investigating reality.
Werner Herzog, *Apocalisse nel deserto*, 1992 (introduced by Cristina Balma Tivola). Raymond Depardon, *Afrique: Comment ça va avec la douleur*, 1996. Gianni Celati, *Il mondo di Ghirri*, 1999. Chantal Ackerman, *De l'autre côté*, 2002. Alice Guareschi, *Autobiografia di una casa*, 2002. Wiliam Karel, *Opérateur Lune*, 2002 (introduced by Piero Zanini). Ursula Biemann, *Europlex*, 2003; *Remote Sensing*, 2001; *Writing Desire*, 2001. Meeting with Marco Aime, anthropologist.

Da Guarene all'Etna, 03 (From Guarene to Etna, 03)
Palazzo Re Rebaudengo, Guarene d'Alba May-July 2003
Andreoni and Fortugno, Paolo Bernabini, Cristiano Berti, Daniele De Lonti, Donatella Di Cicco, Gianni Ferrero Merlino, Luigi Gariglio, Francesca Rivetti, Annalisa Sonzogni, Francesco Zucchetti.

Da Guarene all'Etna, 03, curated by Filippo Maggia, marked the natural development of the earlier editions. Of the 10 artists invited to this edition, Andreoni and Fortugno, Bernabini and De Lonti had already participated in the two preceding ones. The exhibition provided an opportunity to discover the latest forms characterizing the development of photography in Italy.
For the exhibition, an international jury comprising Regis Durand (director Centre National de la Photographie, Paris), Sune Nordgren (director Baltic, Newcastle) and Christine Frisinghelli (director *Camera Austria*) considered the works of Donatella Di Cicco and Gianni Ferrero Merlino to be the most significant.

How Latitudes Become Forms. Art in the Global Age*
a project by the Walker Arts Center, Minneapolis
Fondazione Sandretto Re Rebaudengo, Turin, June-September 2003
Jennifer Allora and Guillermo Calzadilla (USA), Hüseyin Barhi Alptekin (Turkey), Can Altay (Turkey), Kaoru Arima (Japan), Atelier Bow-Wow (Yoshiharu Tsukamoto / Momoyo Kaijima, Japan), Cabelo (Brazil), Franklin Cassaro (Brazil), Santiago Cucullu (USA), Anita Dube (India), Esra Ersen (Turkey), Sheela Gowda (India), Zon Ito (Japan), Cameron Jamie (USA), Gülsün Karamustafa (Turkey), Moshekwa Langa (South Africa), Marepe (Brazil), Hiroyuki Oki (Japan), Tsuyoshi Ozawa (Japan), Raqs Media Collective (India), Robin Rhode (South Africa), Usha Seejarim (South Africa), Ranjani Shettar (India), Song Dong (China), Tabaimo (Japan), Wang Jian Wie (China), Yin Xiuzhen (China), Zhao Liang (China), www.esterni.org (Italy), Andrea Caretto and Raffaella Spagna (Italy).

Curated by Philippe Vergne and organized by the Walker Art Center of Minneapolis, the exhibition presented the work of 30 artists from Brazil, China, Japan, India, Italy, United States, South Africa and Turkey. These countries were used as case studies for a reflection on how globalization or the "new internationalism in art" have influenced the world of contemporary art. The historic and aesthetic transitions of the last decades (the effects of decolonization, the collapse of the Berlin Wall and the end of the Cold War, global economy) have stimulated radical changes in art, leading to the cancellation of every hierarchical distinction between popular culture and "other art", between tradition and modernity, as well as a significant rejection of the presumed Euro-American leadership. In the 21st century, man lives in a world characterized by increasingly complex links, offering cultural institutions the opportunity to become a filter through which to discuss these contrasting visions. A centre for contemporary art today must deal with the need for renewal making it possible to provide visibility to projects challenging the way in which art is created. Why, when speaking of a non-western artist, does it seem necessary to tackle the question of his or her identity, while when dealing with a western artist, attention focuses instead on aesthetic themes? The artists participating in this exhibition seek not only to question themselves on such themes but also to provide temporary answers through an ample variety of media, including sculpture, installation, performance, photography, drawing, video, sound, digital technology and architecture.

Arte nell'era global. Visioni in viaggio (Art in the global age. Travelling visions)

In parallel with the *Arte nell'era global* exhibition, Emanuela De Cecco presented a cycle of projections of documentaries in which the exploration of "other worlds" proceeded at the same pace as a reflection on the sense and role of the image. Chris Marker, *Sans soleil*, 1982. Fiona Tan, *Kingdom of Shadows*, 2000. Johan Van Der Keuken, *The Long Holiday*, 2000. Tobias Wendl, *Future Remembrance*, 2000. Trinh-T. Minh-ha, *The Fourth Dimension*, 2001. Daisy Lamothe, *Viens voir ma boutique*, 2002. Sandhya Suri, *Safar. The Journey*, 2002.

Arte nell'era global. Visioni di confine (Art in the global age. Frontier visions)

Three meetings moderated by Emanuela De Cecco, designed to create opportunities for interdisciplinary reflections around some central aspects tackled by the exhibition. Participants: Roberta Altin, anthropologist, *Mondi reali e flussi reali: la funzione dei media nell'identità della diaspora ghanese*; Davide Zoletto, philosopher, *Malintesi, imbrogli, culture. Modi di incontrarsi nel mondo contemporaneo*; Massimo Canevacci, anthropologist, *Le latitudini dell'autorappresentazione: gli xavantes*.

Vincenzo Castella
Palazzo Re Rebaudengo, Guarene d'Alba, September-October 2003

The Fondazione Sandretto Re Rebaudengo presents a one-man show by Vincenzo Castella, curated by Filippo Maggia. The work of this Italian photographer develops an investigation revolving around the architectural features of contemporary cities. "What seems to interest the artist most is not so much city architecture in itself, but the direct depiction of the place and hence the understanding of the anthropological and cultural events determining its belonging to a genre or category" (Filippo Maggia). On show were 25 works reflecting Castella's research, since 1998 and still under way, on a number of western cities, such as Milan, Turin, Amsterdam, Rotterdam, Athens, Cologne, Graz.

Sulle strade di Kiarostami* (On the roads of Kiarostami)
Fondazione Sandretto Re Rebaudengo, Turin, September-October 2003

In collaboration with the Museo Nazionale del Cinema and the Scuola Holden, the foundation presents the photographic and video work of Iranian director Abbas Kiarostami. The exhibition offered two world premieres of photographic cycles, *Untitled Photographs* and *The Roads of Kiarostami*; 60 photographs taken between 1978 and 2003. There were also two video installations, *Sleepers*, produced for the visual arts section of the 2001 Biennale di Venezia, and *Ten Minutes Older* (2001), given its world premiere in Turin. The exhibition also includes a new series of digital short films: five works entitled *5-Five Long Takes by Abbas Kiarostami*, comprising a single fixed viewpoint.

Premio Regione Piemonte 2003
Fondazione Sandretto Re Rebaudengo, Turin, November 2004
Jury: Susanne Pagé (Musée d'Art Moderne de la Ville de Paris), Udo Kittelmann (Museum für Moderne Kunst, Frankfurt), Manuel Borja-Villel (MACBA, Barcelona).
Premio Regione Piemonte: **Tacita Dean** (Great Britain), **Martin Boyce** (Great Britain).

The recognition offered by the Fondazione Sandretto Re Rebaudengo in collaboration with the Piedmont Region, now in its eighth edition, underwent a transformation. After having analyzed the development of the work of many artists, a scientific jury of museum directors co-ordinated by Francesco Bonami unanimously voted for the work of Martin Boyce and Tacita Dean. The two artists received not only the award but also the possibility of exhibiting in the future a project within the foundation's spaces.

Fotografie dalla collezione Sandretto Re Rebaudengo (Photographs from the Sandretto Re Rebaudengo collection)
IVAM, Valencia (Spain), October 2003 - January 2004

Doug Aitken (USA), Andreoni/Fortugno (Italy), Nobuyoshi Araki (Japan), Olivo Barbieri (Italy), Matthew Barney (USA), Julie Becker (USA), Vanessa Beecroft (Italy), Paolo Bernabini (Italy), Luca Campigotto (Italy), James Casebere (USA), Larry Clark (USA), Daniele De Lonti (Italy), Thomas Demand (Germany), Donatella Di Cicco (Italy), Gianni Ferrero Merlino (Italy), Saul Fletcher (Great Britain), Anna Gaskell (USA), Nan

Goldin (USA), Noritoshi Hirakawa (Japan), Francesco Jodice (Italy), Barbara Kruger (USA), Luisa Lambri (Italy), Zoe Leonard (USA), Sharon Lockhart (USA), Tancredi Mangano (France), Esko Mannikko (Finlandia), Ryuji Miyamoto (Japan), Tracey Moffatt (Australia), Shirin Neshat (Iran), Sakiko Nomura (Japan), Catherine Opie (USA), Richard Prince (Panama), Charles Ray (USA), Thomas Ruff (Germany), Collier Schorr (USA), Cindy Sherman (USA), David Shrigley (Great Britain), Annalisa Sonzogni (Italy), Alessandra Spranzi (Italy), Hannah Starkey (Great Britain), Thomas Struth (Germany), Wolfgang Tillmans (Germany), Alessandra Tesi (Italy), Jeff Wall (Canada), Natale Zoppis (Italy), Francesco Zucchetti (Italy).

Francesco Jodice, *What We Want, Tokyo, Shybuia*, 1999, stampa fotografica a colori, particolare / *colour photographic print, detail*

The Fondazione Sandretto Re Rebaudengo, the IVAM (Instituto Valenciano de Arte Moderno) and the Galleria d'Arte Moderna di Bologna present 100 photographic works from the 1990s to the present day, part of the Sandretto Re Rebaudengo collection, in the spaces of the Spanish museum.
The exhibition, curated by Filippo Maggia, Josep Monzò (curator of the department of photographs at IVAM) and Peter Weiermair (director GAM, Bologna), presents new works with others present in the collection for many years. The show proposed over 50 Italian and foreign artists, some working solely with photography, others using in their artistic production photography together with other media.

Lei. Donne nelle collezioni italiane (She. Women in Italian collections)

Fondazione Sandretto Re Rebaudengo, Turin, November 2003 - February 2004
Marina Abramovic (Serbia), Carla Accardi (Italy), Emmanuelle Antille (Switzerland), Eija-Liisa Athila (Finland), Miriam Backstrom (Sweden), Jo Baer (USA), Marina Ballo Charmet (Italy), Vanessa Beecroft (Italy), Elisabetta Benassi (Italy), Sadie Benning (USA), Lina Bertucci (USA), Monica Bonvicini (Italy), Angela Bulloch (Canada), Sophie Calle (France), Hanne Darboven (Germany), Tacita Dean (Great Britain), Rineke Dijkstra (Netherlands), Marlene Dumas (South Africa), Silvie Fleury (Switzerland), Ceal Floyer (Pakistan), Dara Friedman (Germany), Stefania Galegati (Italy), Vidya Gastaldon (Switzerland), Isa Genzken (Germany), Mona Hatoum (Lebanon), Eva Hesse (Germany), Candida Hofer (Germany), Jenny Holzer (USA), Rebecca Horn (Germany), Roni Horn (Germany), Cuny Janssen (Netherlands), Karen Kilimnik (USA), Barbara Kruger (USA), Yayoi Kusama (Japan), Ketty La Rocca (Italy), Luisa Lambri (Italy), Annida Larsson (Sweden), Louise Lawler (USA), Zoe Leonard (USA), Sherrie Levine (USA), Sharon Lockhart (USA), Sarah Lucas (Great Britain), Margherita Manzelli (Italy), Eva Marisaldi (Italy), Lucy McKenzie (Great Britain), Marisa Merz (Italy), Beatriz Milhazes (Brazil), Mariko Mori (Japan), Shirin Neshat (Iran), Kelly Nipper (USA), Cady Noland (USA), Catherine Opie (USA), Kristin Oppenheim (Hawaii), Laura Owens (USA), Gina Pane (France), Elizabeth Peyton (USA), Paola Pivi (Italy), Eva Rothschild (Ireland), Yehundit Sasportas (Israel), Cindy Sherman (USA), Fiona Tan (Indonesia), Sam Taylor-Wood (Great Britain), Grazia Toderi (Italy), Rosemarie Trockel (Germany), Fatimah Tuggar (South Africa), Lily van der Stokker (Netherlands), Ines van Lamsweerde (Netherlands), Kara Walzer (USA), Pae White (USA), Sue Williams (USA), Francesca Woodman (USA).

The *Lei. Donne nelle collezioni italiane* exhibition opens twelve months of cultural programme and exhibitions dedicated entirely to women.
The group show includes over seventy international artists from the most important Italian collections of contemporary art: Baldassarre, Consolandi, Corvi Mora, Danieli, Gianaria, Golinelli, Guglielmi, Levi, Morra Greco, Prada, Sandretto Re Rebaudengo, Sozzani, Testa and Zanasi.

Lei. Donne nelle collezioni italiane reveals the richness, complexity and conflictuality of female creativity and challenges the single point of view, exploring its various shades. The work of these artists, representative of contemporary art by women from the 1970s to the present day, analyzes sexuality and femininity, the intimate, daily dimension, and the ethical and social interpretation of contemporary female reality from various perspectives and adopting different media.

Lei. Visioni in viaggio (She. Travelling visions)
Women artists from the 1970s to the present day

At the same time as the *Lei* exhibition, Emanuela De Cecco curates a voyage through time in order to explore some of the most important milestones in the development of women artists since the 1970s. Documentaries on the artists at work together with projections of their work and images by scholars who have provided an incisive contribution to the formation of a "different" way of looking (Laura Mulvey, Laura Cottingham).
Valie Export, *Facing a Family*, 1971. Ana Mendieta, *Ana Mendieta*, 1972-81. Johanna Demetrakas, *Womanhouse*, 1974. Martha Rosler, *Semiotics of the Kitchen*, 1975. Hanna Wilke, *Hello Boys*, 1975. Marina Abramovic, *Performance Anthology*, 1975-80. Laura Mulvey, Peter Wollen, *The Riddle of the Sphinx*, 1977. K. Horsfield, N. Garcia-Ferraz, B. Miller, *Ana Mendieta, Fuego de Tierra*, 1987. Michel Auder, *Cindy Sherman*, 1991. Branka Bogdanov, *Rosemarie Trockel*, 1991. Amy Harrison, *Guerrillas in our Midst*, 1992. Sophie Calle, Gregory Shephard, *Double Blind*, 1992. Branka Bogdanov, *Rachel Whiteread*, 1993. Helen Mirra, *The Ballad of Myra Farrow*, 1994; *Songs*, 1998; *I, Bear*, 1995; *Schlafbau*, 1995. Cindy Sherman, *Office Killer*, 1997. Laura Cottingham, *Not for Sale: Feminism and Art in the USA*, 1998. Agnès Varda, *Glaneurs et la Glaneuse*, 2000-02. Heinz Peter Schwerfel, *Plaisirs, Déplaisirs. Le bestiaire amoureux d'Annette Messager*, 2001.

2004

Pari o dispari (Even or odd)
Marzia Migliora
Meno Due / Minus Two, a project to draw closer to the Cultural Olympics in collaboration with Torino 2006
Fondazione Sandretto Re Rebaudengo, Turin, February 2004

The Fondazione Sandretto Re Rebaudengo and the Comitato Torino 2006 presents the *Pari o dispari* project by Marzia Migliora and Paolo Lavazza. Curated by Ilaria Bonacossa, the exhibition formed part of a series of cultural initiatives marking the approach of the Cultural Olympics of 2006. Marzia Migliora's work is formed through memory and personal experience, expressed through video, photographs, installations and drawings. The Turinese artist, often a protagonist of her own work, constantly calls herself into question, transforming her interventions into a continuous series of

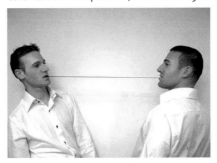

exercises and performances to learn more about herself. With an audio-video installation, Marzia Migliora explored the complex relationships than run between couples, reflecting on analogies and conflicts. On top of pairs of human twins, the artist also placed pairs of insects, fish and butterflies into situations of comparison-conflict, highlighting how relationships change radically in situations of tension.

Marzia Migliora, *Pari o dispari*, 2003, videoinstallazione / *video installation*

Carol Rama*
in collaboration with the MART of Trento and Rovereto, Fondazione Sandretto Re Rebaudengo, Turin, March-June 2004; MART, Trento and Rovereto, September-November 2004; Baltic, Newcastle, January-April 2005

In the year the Fondazione Sandretto Re Rebaudengo dedicates to women, an

anthological exhibition of Carol Rama is presented, curated by Guido Curto and Giorgio Verzotti. The work of the Turinese artist is characterized by a strong, highly topical language exploring the theme of female identity, with explicit references to the body and sensuality. The exhibition provides a chronological survey of the artist's intense activity from 1936 to 2004, presenting 200 works from public and private collections. It highlights the extraordinary importance of Carol Rama within the context of Italian art of the 20th century and in particular in relation to the development of an artistic trend centred upon female identity. Working isolated from the Arte Povera movement which dominated the Turinese art scene in the 1960s and 1970s, Carol Rama stands out for a subversive, irreverent poetic that finds significant parallels in the writings of Simone de Beauvoir and in the work of international artists such as Louise Bourgeois and Yayoi Kusama. With her obsessive interest for themes centring on eroticism and for iconographies today defined as "post-organic", Carol Rama, anticipated the trends of the 1990s by several decades. The linstallation was designed by the Turinese group of architects, Cliostraat.

Carol Rama. Visioni dall'interno (Visions from within)

Parallel to the exhibition, *Visioni dall'interno*, curated by Emanuela De Cecco, hosted an evening of videos and testimonies on Carol Rama and presented 8 talks with Italian artists - some of them leading figures on the international scene, others still very young - who, through their work and in varying manners, carry on from Carol Rama: Monica Bonvicini, Annalisa Cattani, Sarah Ciracì, Marina Fulgeri, Eva Marisaldi, Margherita Morgantin, Liliana Moro, Moira Ricci.

D-segni* (D-signs)
Marguerite Kahrl, Micol Assaël, Tabaimo, Katrin Sigurdardottir, Nicoletta Agostini
Fondazione Sandretto Re Rebaudengo, Turin, January-November 2004

In the year dedicated to women, the Fondazione Sandretto Re Rebaudengo presented the exhibition project *D-segni* curated by Ilaria Bonacossa, a cycle of five monographic shows of drawings by artists emerging in the international scene. The proposal of an artistic expression which, through drawing, determines the revenge of the manual touch, an intimate, personal form, over serial reproduction.
Marguerite Kahrl (USA)
The works of American artist Marguerite Kahrl opened the cycle. The drawings of this artist, born in New York but Italian by adoption, are suspended between scientific images and film cartoons, evoking the possibility of an alternative, eco-friendly world through her diagrams.
Micol Assaël (Italy)
The drawings of Micol Assaël reflect on the dual concept of absence/existence. The artist presents a series of apparently biomorphous drawings, executed on the pages of a Russian book about radio communications. Black, formless marks attack and transform the space of the pages. The transformation of these marks from one page to another takes on a Kafkaesque character.
Tabaimo (Japan)
Using "cruel" videos and drawings that look like cartoons, the young Japanese artist Tabaimo explored the social and cultural tensions of her country, trying to subvert the stereotypes of her culture in an ironic, lively manner. Her work offers a complex and pessimistic vision of today's Japan, evoked here by the symbols of its culture.
Katrin Sigurdardottir (Iceland)
The works of Katrin Sigurdardottir, an artist who lives and works in New York and Reykjavik, reflect her memory-filled migrations. Through her works, Sigurdardottir analyzes and illustrates the bond that is established between places, memory and imagination, creating microcosms reflecting the evocative character of space.
Nicoletta Agostini (Italy)
Nicoletta Agostini presents *Americana*, a work realized in 2003 in New York, comprising 239 black-and-white drawings portraying stylized hands miming sign alphabet. The drawings spell out the introduction to the American Constitution. The language of the deaf and dumb becomes the tool to discuss delicate, pressing subjects, such as that of western society remaining deaf to the tragedies around it.

Nadia Comaneci
Site-specific installation by Laura Matei (Italy)
Fondazione Sandretto Re Rebaudengo, Turin, May-June 2004

The project of Laura Matei, curated by Emanuela De Cecco, was supported by the Associazione Amici della Fondazione Sandretto Re Rebaudengo, which aims to promote young artists. Laura Matei, Romanian by birth but Italian by adoption, produced a homage to the Romanian gymnast Nadia Comaneci, who entered history books thanks to the perfection of her performance at the Montreal Olympics of 1976. The exhibition represented a metaphor for the memory of moments and images which are transformed over time, passing from the personal to the collective memory.

Tell me Why
Palazzo Re Rebaudengo, Guarene d'Alba, May-July 2004
Leonora Bisogno, Silvia Camporesi, Sabine Delafon, Martina Della Valle, Michela Formenti, Alice Grassi, Elisabetta Senesi.

In the year dedicated to women, the Fondazione Sandretto Re Rebaudengo presents an exhibition with the title *Tell me Why*, curated by Filippo Maggia. This show brings together the work of 7 young Italian photographers. "Present with their bodies in the photographs, or merely hinted at as shadows, or even tangible in the material, the artists make delicacy and sensuality the interpretative tools for depicting what interests them and which, it would appear, belongs to them" (Filippo Maggia). The photographs were all taken for the exhibition and represent a mosaic of suggestions and emotions inducing the visitor to pose himself questions on a world seen and interpreted through female eyes.

Visioni in viaggio (Travelling visions)

The fourth cycle of *Visioni in viaggio*, curated by Emanuela De Cecco, springs from the wish to show visual productions from a hybrid visual territory, in which aspects from different disciplines appear - cinema, documentaries, art, anthropology. Maja Bajevic, *Women at Work - Under Construction, Women at Work - The Observers, Women at Work - Washing up*; *Chambre avec vue* and *Double Bubble*, 1999-2003. Sepideh Farsi, *Homi D. Sethna*, 2000. Batul Mukhtiar, *150 Seconds Ago*, 2002. Sepideh Farsi, *Le voyage de Maryam*, 2002. Anjali Monteiro and K. P. Jayasankar, *Naata* , 2003.

TIP, Tendenze idee e progetti, festival di immaginazione e creatività giovane (Trends, ideas and projects, a festival of young imagination and creativity)
Fondazione Sandretto Re Rebaudengo, Turin; Palazzo Re Rebaudengo, Guarene d'Alba, 1-4 July 2004

TIP, Tendenze idee e progetti was a festival of youthful creativity, dedicated to music, dance, performance, fashion, design and cinema. *TIP* offered young Italian artists a platform upon which to test their ideas, establishing an immediate relationship with the public of Turin. The appointments of the four days presented events which drew in a public that was different in age and ideas: concerts, shows, exhibitions, screenings, literary meetings filled the evenings of early July in Turin. *TIP* was also the container for publishing projects and European avant-garde and youth culture magazines, presenting the graphic production and independent journalism. *TIP* was organized by Michele Robecchi and curated by a team of experts from various sectors who worked on the selection of the artists and the preparation of the festival programme.

Non toccare la donna bianca* (Don't touch the white woman)
Fondazione Sandretto Re Rebaudengo, Turin, October 2004 - January 2005; Castel dell'Ovo, Naples, March-April 2005
Micol Assaël (Italy), Maja Bajevic (Bosnia-Herzegovina), Berlinde De Bruyckere (Belgium), Marlene Dumas (South Africa), Ellen Gallagher (USA), Carmit Gil (Israel),

Fernanda Gomes (Brazil), Lyudmila Gorlova (Russian Federation), Mona Hatoum (Lebanon), Michal Helfman (Israel), Emily Jacir (Palestine), Koo Jeung-A (Korea), Daniela Kostova (Bulgaria), Senga Nengudi (USA), Shirin Neshat (Iran), Shirana Shabazi (Iran), Valeska Soares (Brazil), Nobuko Tsuchiya (Japan), Shen Yuan (China).

The title of the exhibition was provocatively taken from the 1974 film of the same name by Marco Ferreri, *Non toccare la donna bianca*, a parody of westerns in which the "white woman" takes on the symbolic role of the West. 19 artists from old, new and peripheral countries; women able to give life to their "private nation". The works on show, highly dissimilar in content, participate in a polyphony of voices

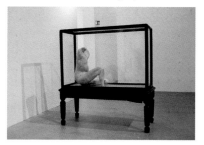

Berlinde De Bruyckere, *La femme sans tête*, 2004, cm 185 x 60 x 230, scultura in cera e teca in vetro e legno / wax sculpture in glass and wooden case

and ideas, offering the spectator a world made of intimate revelations rather than predictable screams. Each of these artists comes from places or belongs to social communities in which the role of the woman is called into question or in which society is overwhelmed by war, violence or the collapse of the political system. The subversive potential of women is highlighted here not in relation to the male/female duality, but as bearer of her "diversity as an instrument of liberation".

The liberation from her powerless status within western society, based on "male" values; the liberation of her creative potential, of her possibility of taking on a stance as a positive cultural subject. Art here was summoned to become an emblem of the revolt against all pre-established orders, the vehicle of a non-violent aggression against power.

Quaderno di interviste. Non toccare la donna bianca
(Notebook of interviews. Don't touch the white woman)

The foundation published a notebook of interviews edited by Emanuela De Cecco which aimed to provide a critical exploration of the themes touched upon in the exhibition. The notebook included interviews made with the artists present in *Non toccare la donna bianca*.

Visioni in viaggio (Travelling visions)

The series of lectures, curated by Emanuela De Cecco, was held in parallel with the *Non toccare la donna bianca* show. The various points of view of artists who have posed themselves major questions with regard to the contents and forms of construction of the image follow one another.

Marguerite Duras, *Les Mains négatives, Cesarée, Aurélia Steiner (Melbourne), Aurélia Steiner (Vancouver)* (introduced by Edda Melon). Assja Djebar, *Nouba des femmes*, 1977 (introduced by Paola Bava). Irit Batsry, *These Are Not My Images (Neither There Nor Here)*, 2000. Yulie Cohen Gerstel, *My Terrorist*, 2002. Kim Longinotto, *The Day I'll Never Forget (Il giorno che non scorderò mai)*, 2002. Brigitte Brault & AINA Women Filming Group, *Afghanistan Unveiled*, 2003. Albertina Carri, *The Blonds (Los Rubios)*, 2003.

Baobab*
Tacita Dean
Fondazione Sandretto Re Rebaudengo, Turin, November 2004 - January 2005

The internationally celebrated British artist Tacita Dean, winner of the Premio Regione Piemonte 2003, presented her new film, *Baobab*, in the foundation's project-room. Filmed in Madagascar, *Baobab* is the poetic interpretation of the passing of time in which gigantic baobab trees are filmed in black and white; through their hieratic appearance, they seem to take on anthropomorphic characteristics and speak of the passing of time. The project was curated by Emanuela De Cecco and realized thanks to the support of the Associazione Amici della Fondazione Sandretto Re Rebaudengo. The first monograph on the artist

published in Italy (Postmedia Books) included a text by the curator, some writings by the artist about her work and a conversation between Tacita Dean and Roland Groenboom, curator of MACBA, Barcelona.

2005

Totò nudo e La fusione della campana*
(Totò naked and The casting of the bell)
Diego Perrone
Fondazione Sandretto Re Rebaudengo, Turin, February-March 2005

The Fondazione Sandretto Re Rebaudengo presented *Totò nudo e La fusione della campana*, Diego Perrone's first one-man show. Born in Asti, Perrone lives and works between Asti and Berlin. His work creates suggestions with images that transmit to the public an impending sense of action. His thinking is translated into photographs, sculptures and virtual videos in which he combines the lightness of his irony with the weightiness of existential questions. Perrone tackles the unseizable nature of space and time and lingers over gigantic tasks, such as digging holes to capture the void or casting a bell. The exhibition was pervaded by a sort of vigour, a blind energy that stripped bare the precarious and unstable nature emanating from a heroic, moral humanity. The result are powerful images suspended between criticism and irony; sometimes shocking images which it is hard to draw near to: they communicate a blend of emotions made of anxiety and anguish. The whole exhibition seemed to evoke impossible tasks worthy of a contemporary Don Quixote. In the exhibition, Perrone presented works from 2003 and 2004, as well as his new video, *Totò nudo*, in which the Neapolitan comedian, fully recreated in 3D, removes his clothes for no apparent reason. The foundation also produced *La fusione della campana*, an enormous, formless black sculpture that seeks to capture the transformation of matter. Diego Perrone's exhibition, curated by Francesco Bonami, was the confirmation of the foundation's attention for the work of this artist, who was invited to participate in the 2000 edition of the Premio Guarene Arte and in *Exit* in 2002.

Diego Perrone. Visioni in viaggio (Travelling visions)

The series of lectures, curated by Emanuela De Cecco, proposed a meeting with Diego Perrone and a cycle of projections which, like the earlier ones, drew their inspiration from the exhibition and provided scope for further reflection. The screenings proposed fell midway between fiction and documentary film, and explored the theme of death, which concerns not only the destiny of all human beings, but extends to a reflection on the different forms of disappearance and survival.

Errol Morris, *Fast Cheap & Out of Control*, 1992. Nicholas Rey, *Les Soviets plus l'électricité*, 2001. Bill Morrison, *Decasia*, 2002. Blue Hadaegh and Grover Babcock, *A Certain Kind of Death*, 2003.

Stefano Arienti*
MAXXI, Rome, November 2004 - January 2005;
Fondazione Sandretto Re Rebaudengo, Turin, March-May 2005

The art of Stefano Arienti springs from minimal but irreverent interventions that play on misunderstandings and lightness. "Pop" images - out-of-fashion icons, reproductions and posters of art masterpieces, cartoons, postcard landscapes - are manipulated in a repetitive manner, adopting a self-therapeutic ritual. Trained in Milan in the mid-1980s, and in opposition to neo-Expressionist art, Arienti re-evaluates the world of everyday objects and ready-mades through an artistic activity dedicated to lightening the position of the artist. Cancelling the presence of the ego through the use of materials that last little, he renounces the desire to leave permanent marks.

His works, even if conceptual, spring from mechanical actions more than from artistic gestures, and form part of the tradition of image manipulation. Arienti creates a physical, almost sensual relationship with objects, through actions

suspended between games and nervous twitch; he seems to have attained a rare synthesis between creation and appropriation, investigating every colour, material and surface. The exhibition presents 60 works realized since 1986, created with paper as a medium: the turbines, pongo, erased books, puzzles, sketch books, erased posters, collages and posters suggest the magical nature of his work. The foundation has for some time been following Stefano Arienti's development with interest. In 1996, it presented his environmental project, *I Murazzi dalla Cima*. In 1997, it published the first monograph on the artist in order to stress the importance of his work within the context of young Italian art. This exhibition, curated by Anna Mattirolo, and organized in collaboration with the DARC and the MAXXI of Rome, provided the opportunity to continue and support the work of Stefano Arienti.

Stefano Arienti. Visioni dall'interno (Visions from within)

At the same time as the *Stefano Arienti* exhibition, Emanuela De Cecco met Stefano Arienti to develop a discussion about his working methods. This discussion was followed by three meetings with Carolyn Christov-Bakargiev, Angela Vettese, and Andrea Viliani, critics and curators who examined the work of Arienti from different points of view. It provided an opportunity to use the artist's work as a starting point from which to reflect on the Italian artistic scene and its relationship with the international context.

* exhibition with catalogue

Bibliography

Diego Perrone. Totò nudo e La fusione della campana, Fondazione Sandretto Re Rebaudengo, Turin, 2005.

Stefano Arienti, edited by Anna Mattirolo and Guido Schlinkert, 5 Continents Edizioni, Milan, MAXXI, Rome, Fondazione Sandretto Re Rebaudengo, Turin, 2004.

Tacita Dean, edited by Emanuela De Cecco, Edizioni Postmedia Books, Milan, 2004.

Non toccare la donna bianca, edited by Francesco Bonami, Hopefulmonster Editore, Turin, 2004.

Non toccare la donna bianca. Conversazione con le artiste, edited by Emanuela De Cecco, Fondazione Sandretto Re Rebaudengo, Turin, 2004.

D-segni, edited by Ilaria Bonacossa, Fondazione Sandretto Re Rebaudengo, in collaboration with Burgo Distribuzione, Turin, 2004.

Carol Rama, edited by Guido Curto and Giorgio Verzotti, Skira, Milan, 2004.

How Latitudes Become Forms. Art in a Global Age, edited by Philippe Vergne, Douglas Fogle, Walker Art Center, Minneapolis, 2003.

Da Guarene all'Etna, 03 - GE/03, edited by Filippo Maggia, Nepente, Milan, 2003.

Immagini del nostro tempo, fotografie dalla collezione Sandretto Re Rebaudengo, Nepente, Milan, 2003.

Botto & Bruno, *Sogno di periferia*, 1996, installazione / *installation*, mixed media

Exit. Nuove geografie della creatività italiana, edited by Francesco Bonami, Arnoldo Mondadori Editore, Milan, 2002.

Visioni a catena. Famiglia, politica e religione nell'ultima generazione di arte italiana contemporanea, catalogue texts by Francesco Bonami and Atsuo Yasuda, Canale Arte Edizioni, Turin, 2001.

Maurizio Cattelan Hollywood, catalogue texts by Christopher Hitchens, Graydon Carter Edizioni, Fondazione Sandretto Re Rebaudengo, 2001.

Luisa Lambri, catalogue texts by Francesco Bonami and Agnes Khlmeyer, Edizioni Libri Scheiwiller, Milan, 2001.

Strategies. Fotografia degli anni novanta, edited by Beate Ermacora, Andreas Hapkemeyer and Peter Weiermair, Edition Oehrli, Zurich, 2001.

Guarene Arte 2000, catalogue texts by the artists and critics/curators who selected them, Fondazione Sandretto Re Rebaudengo per l'Arte, Neos, Genoa, 2000.

Identidades futuras: Reflejos de una colección, catalogue texts by Francesco Bonami and Rafael Doctor Roncero, Fondazione Sandretto Re Rebaudengo per l'Arte and Comunidad de Madrid, Neos, Genoa, 2000.

Giuseppe Gabellone, French/English edition, catalogue texts by Frédéric Paul and Francesco Bonami, Fondazione Sandretto Re Rebaudengo per l'Arte and Fonds Régional d'Art Contemporain du Limousin, 1999.

Da Guarene all'Etna , via mare, via terra, edited by Filippo Maggia, Fondazione Sandretto Re Rebaudengo per l'Arte, Baldini & Castoldi, Milan, 1999.

Sogni/Dreams, edited by Francesco Bonami and Hans Ulrich Obrist, Fondazione Sandretto Re Rebaudengo per l'Arte, Castelvecchi Arte, Rome, 1999.

Common People, catalogue texts by Francesco Bonami, Kate Bush and Andrew Wilson, Fondazione Sandretto Re Rebaudengo per l'Arte, Neos, Genoa, 1999.

Bruno Zanichelli, edited by Flaminio Gualdoni, catalogue texts by F. Gualdoni and Marcella Beccaria, texts by B. Zanichelli, Fondazione Sandretto Re Rebaudengo per l'Arte, Neos, Genoa, 1999.

Guarene Arte 99, catalogue texts by the artists and by the critics who selected them, Fondazione Sandretto Re Rebaudengo per l'Arte, Neos, Genoa, 1999.

L.A. Times. Arte da Los Angeles nella collezione Re Rebaudengo Sandretto, edited by Francesco Bonami, critical texts by di F. Bonami, Douglas Fogle and David Rieff, Fondazione Sandretto Re Rebaudengo, Neos, Genoa, 1998.

Guarene Arte 98, catalogue texts by the artists and by the critics/curators who selected them, Fondazione Sandretto Re Rebaudengo per l'Arte, Neos, Genoa, 1998.

Guarene Arte 97, catalogue texts by the artists and by the critics/curators who selected them, Fondazione Sandretto Re Rebaudengo, Neos, Genoa, 1997.

Che cosa sono le nuvole?, edited by Francesco Bonami, Fondazione Sandretto Re Rebaudengo, Neos, Genoa, 1997.

Arienti, edited by Angela Vettese, critical texts by Corrado Levi, Dan Cameron and Angela Vettese, texts by Stefano Arienti, Fondazione Sandretto Re Rebaudengo, Skira, Milan, 1997.

Fotografia Italiana per una collezione. La collezione di fotografia Italiana Re Rebaudengo Sandretto, edited by Antonella Russo, Fondazione Italiana per la Fotografia e Fondazione Sandretto Re Rebaudengo, Neos, Genoa, 1997.

Nuova vita al Palazzo Re Rebaudengo, edited by Corrado Levi, Alessandra Raso and Alberto Rolla, Fondazione Sandretto Re Rebaudengo, Neos, Genoa, 1997.

Electricity Comes from Other Planets, Maurizio Vetrugno, Fondazione Sandretto Re Rebaudengo, Franco Masoero Edizioni d'Arte, Turin, 1996.

Passaggi, edited by Antonella Russo, critical texts by A. Russo and Jean Fisher, Fondazione Sandretto Re Rebaudengo, Franco Masoero Edizioni d'Arte, Turin, 1996.

Campo 6. Il villaggio a spirale, edited by Francesco Bonami, critical texts by F. Bonami, Ellen Dissanayake and Vittorio Gregotti, Fondazione Sandretto Re Rebaudengo, Skira, Milan, 1996.

Campo 95, edited by Francesco Bonami, Fondazione Sandretto Re Rebaudengo per l'Arte, Umberto Allemandi, Turin, 1995.

Arte inglese d'oggi, edited by Gail Cochrane and Flaminio Gualdoni, Mazzotta, Milano, 1995.

Mimmo Jodice, *Suor Orsola, Napoli*, 1987, cm 40 x 30, stampa fotografica b/n / *black & white photographic print*

BIOGRAFIE DEGLI ARTISTI

Mario Airò

Nato a Pavia nel 1961. Vive e lavora a Milano.

Mario Airò si forma all'Accademia di Belle Arti di Brera a Milano, dove frequenta le lezioni di Luciano Fabro. Nel 1989, insieme ad altri giovani artisti, dà vita allo spazio espositivo autogestito di via Lazzaro Palazzi e alla vivace rivista "Tiracorrendo". Nel suo lavoro crea ambienti, interventi dal carattere scultoreo e immagini. Un ampio archivio di riferimenti, che include la letteratura, il cinema, la storia, la scienza, la musica, il quotidiano, alimenta la sua pratica. Lavora con immagini che hanno una forte carica simbolica, guidato dalla fiducia verso un'attività artistica capace di ricostruire un rapporto con il mondo. "Il mio lavoro si sviluppa sempre nello spazio e ne vorrebbe anche modellare l'aria", ha dichiarato Mario Airò. Le sue sono opere che con la loro semplicità riescono a stupire e a catturare l'attenzione dello spettatore, il quale viene avvolto da atmosfere suggestive e surreali. Gli spazi che l'artista crea sono scenari magici sospesi in un mondo poetico. L'artista lavora in prevalenza con la luce, facendo emergere l'anima nascosta degli oggetti comuni. Airò sembra mettere in scena intere cosmologie, che nello spazio della sua immaginazione ricreano l'antico rapporto tra natura e uomo. Una tenda da campeggio illuminata dall'interno è un rifugio, ma anche un microambiente dotato di una propria vita, di un'anima indipendente. Il paesaggio quasi fiabesco di *Le mille e una notte - Tutte le risate* (1995) è composto da una sottile luce blu e da uno spazio artificiale, dove si sommano voci e rumori. Le sue sono riflessioni poetiche e lucide sugli spazi, dove il passato - soprattutto letterario e filosofico - e il presente si incontrano. Il lavoro di Airò è spesso concepito in forte relazione con l'architettura. Ci sono sempre spazi percorribili fisicamente, ambienti da abitare. Attraverso i suoi interventi definisce atmosfere che sottolineano l'azione mentale e fisica del percepire, accogliendo lo spettatore, non per astrarlo dalla realtà, ma per alzare la sua soglia di percezione. Fra le principali esposizioni personali e collettive di Mario Airò: Le Consortium di Digione (1996); Biennale di Venezia (1997); Kunsthalle Lophem, Centro Nazionale per le Arti Contemporanee di Roma, Castello di Rivoli - Museo d'Arte Contemporanea di Rivoli, Centro Pecci di Prato (2000); GAM di Torino, Lenbachhaus Kunstbau di Monaco, Museum of Contemporary Art di Tokyo, SMAK di Gand (2001); Base, Progetti per l'Arte di Firenze, Palazzo delle Papesse di Siena (2002); Galleria Massimo De Carlo di Milano, Certosa di San Lorenzo a Padula (2003); Palazzo della Triennale di Milano e Associazione Culturale VistaMare di Pescara, Biennale di Kwangju, PAC di Milano (2004); Quadriennale d'Arte - Palazzo delle Esposizioni di Roma. Nel 2005 partecipa alla I Biennale di Mosca.

Doug Aitken

Nato a Redondo Beach, California (Usa) nel 1968. Vive e lavora a Los Angeles.

I video di Doug Aitken sono composti di immagini disorientanti che rappresentano la vita umana e la natura come un flusso ininterrotto, evocando il fascino e il terrore di un mondo in perenne e inarrestabile trasformazione. "Le nostre vite si muovono nello spazio come carboni ardenti", scrive l'artista della prima versione della sua installazione *New Ocean* (2001). L'architettura, che nei suoi primi lavori veniva ripetutamente distrutta, in *New Ocean* rimane intatta ma abbandonata, le poche persone rimaste sembrano dei sopravvissuti a una catastrofe naturale. Il disgelo, *Thaw*, segna l'inizio di questo insieme di videoinstallazioni: ghiaccio, acqua allo stato solido, metafora per Aitken di un utero che, attraverso il disgelo, si scioglie generando le opere successive, *New Ocean Floor* e *New Machine*, quattro schermi incrociati a X, in cui lo spettatore non è più statico, ma guidato in un viaggio onirico dalle immagini che scorrono; la linearità è rotta dall'intersecarsi degli schermi, le storie fluttuano, mutano continuamente forma. Aitken porta lo spettatore a entrare in un mondo privo di autocoscienza, e a perdersi completamente nelle sue immagini. Nessuna interpretazione è univoca e costante nelle opere di Aitken, perché lo spettatore viene risucchiato in un vortice visivo sempre più profondo, lo scambio opera-spettatore è interminabile, l'opera viene trasformata dallo spettatore e viceversa, tanto che quest'ultimo perde il senso della propria identità. Gli spazi che Aitken crea sono spazi psicologici, labirinti in cui ci si smarrisce, ritrovandosi nel centro fluttuante di un'infinita esperienza visiva. I suoi mondi ci permettono di capire come i nostri sensi siano anestetizzati dal continuo confluire della finzione in una realtà globalizzata, sovraccarica di effetti speciali. Commentando i suoi video, Aitken descrive la nostra condizione attuale: "Stiamo sempre aspettando il grande evento che cambierà per sempre la nostra vita, non per rendere la nostra vita un paradiso, ma per trovare una meta, per capire qual è la nostra missione e per che cosa vale la pena lottare. Siamo una nazione in cerca di una frontiera, senza questa veniamo sopraffatti dall'angoscia". Attraverso le sue poliedriche videoinstallazioni, Aitken opera una catarsi che ci purifica, rendendoci consapevoli delle nostre paure più recondite. Come scrive Francesco Bonami: "Doug Aitken si spinge ai limiti della comprensione, mettendo alla prova le idee contemporanee che si trasformano e coincidono sempre più con il regno delle immagini. Come i registi Wim Wenders o Werner Herzog, egli è in cerca di nuovi percorsi che definiscano il ruolo morale e filosofico dell'artista in relazione ad un mondo che sembra aver perso la sua profondità". I lavori di Doug Aitken sono stati inclusi nelle Biennali del Whitney Museum 1997 e 2000, nella Biennale di Venezia 1999 e alla Biennale di Sydney 2000. I suoi video sono stati presentati nelle seguenti gallerie e istituzioni: Taka Ishii Gallery, Tokyo (1996, 1998), 303 Gallery, New York (1994, 1997, 1998, 1999); Victoria Miro Gallery, Londra, Serpentine Gallery, Londra, Dallas Museum of Art (1999); Le Magasin, Grenoble, Tokyo Opera Gallery, Fabric Workshop, Filadelfia, Serpentine Gallery, Londra, Fondazione Sandretto Re Rebaudengo e Kunsthaus Bregenz, Austria (2002).

Darren Almond

Nato a Wigan (Gran Bretagna) nel 1971. Vive e lavora a Londra.

Darren Almond, una delle voci più interessanti dell'arte contemporanea inglese, lavora con la scultura, il disegno, la fotografia, il video e il cinema. Attraverso la sua opera rivela le atmosfere e le piccole cose della quotidianità, con un alternarsi di riferimenti all'intimità dell'esperienza personale e alla memoria storica costruisce narrazioni complesse e poetiche. Con un uso sapiente dell'immagine e del suono, come nel caso di *If I Had You* (2003), mira a coinvolgere emotivamente lo spettatore. Presentata in occasione della sua prima personale italiana, la suggestiva installazione immerge il visitatore nell'atmosfera di Blackpool, cittadina di svaghi e di divertimenti dove Almond riporta sua nonna dopo quasi quarant'anni dalla luna di miele passata felicemente in quel luogo. L'artista costruisce una riflessione emozionante attraverso la stratificazione di momenti di vita vissuta e suggestioni del luogo, dalla sala da ballo al vecchio mulino, alle insegne luminose che segnano il paesaggio di una piccola Las Vegas europea. Anche per *Traction* (1999) Almond utilizza materiale autobiografico, mettendo in scena una videoinstallazione il padre che racconta le ingiurie subite sul lavoro, mentre la madre reagisce furiosa. I concetti intorno a cui nasce questo lavoro, sottolinea l'artista, sono la "vulnerabilità del proprio corpo, vulnerabilità dell'amore e la vulnerabilità di se stessi contro lo scorrere del tempo". La riflessione sul tempo è, in realtà, una costante nel lavoro di Almond: per realizzare l'installazione-performance *Mean Time* (2000) l'artista attraversa infatti l'oceano su un container arancione su cui è posto un orologio digitale gigante sincronizzato sempre sull'ora di Greenwich. Con *A Real-Time Piece* (1995) investiga l'idea di durata in tempo reale: una proiezione di immagini dello studio dell'artista vuoto (la sola presenza "viva" è costituita da un orologio) viene trasmessa via satellite nello spazio espositivo. In *HMP Pentonville* (1997) applica lo stesso meccanismo per collegare lo spazio dell'ICA di Londra alla calda vita di un carcere dove il tempo scorre lento, ma inesorabile. In *Tuesday 1440 minutes* (1996) registra attraverso la fotografia i singoli minuti di una giornata. Anche *Oswiecim* (1997) rappresenta un'intensa meditazione sul passare del tempo, considerato in questo caso in relazione alla nozione di memoria storica collettiva. È una rilettura personale del dramma dell'olocausto, costruita da una doppia proiezione di immagini filmate in Polonia a due fermate dell'autobus: una è deserta, l'altra mostra alcune persone. Una proiezione ritrae i visitatori che aspettano l'autobus per andare al museo di Auschwitz, dedicato alla memoria dei campi di concentramento, l'altra mostra poche persone che nel tran tran della loro vita quotidiana prendono l'autobus diretto in Polonia, cercando di ignorare ciò che è accaduto ad Auschwitz. La qualità dell'immagine di *Oswiecim* e il suo lento fluire sembrano rendere l'attesa ancora più agonizzante. La scena è pervasa da un clima di surreale sospensione come se stesse per accadere qualcosa di inaspettato, che invece non si materializza. Nel 1999 Almond presenta questo lavoro sulle fermate dell'autobus di Auschwitz in una galleria berlinese, quasi a sottolineare la potenza della vita e del tempo nel superare il peso delle catastrofi universali. Darren Almond partecipa alle mostre d'esordio degli YBA, *Sensation* (1997) e *Apocalypse* (2000), alla Royal Academy of Arts di Londra, espone nel 1999 al San Francisco Museum of Modern Art e alla Renaissance Society di Chicago. Nel 2001 presenta i suoi lavori alla Kunsthalle Zürich e alla Tate Gallery di Londra. Partecipa alla L Biennale di Venezia nel 2003 e concepisce un'installazione *site-specific* a Milano nel Palazzo della Ragione, per un progetto della Fondazione Trussardi.

Pawel Althamer

Nato a Varsavia nel 1967. Vive e lavora a Varsavia.

Diplomato al dipartimento di scultura dell'Accademia di Belle Arti di Varsavia, Althamer è un artista poliedrico e provocatorio: scultore, autore di performance, installazioni e video. Le sue prime creazioni sono figure antropomorfe in materiali naturali (capelli, cera, tessuti), come *Autoportret / Selfportrait* (un autoritratto dell'artista) del 1993, sviluppato l'anno successivo in *Bajka / Fairy Tale*, un gruppo di manichini a grandezza naturale disposti in un circolo danzante, realizzati con fili di ferro e vestiti con abiti reali. I temi di queste opere - che sono fra i temi fondanti della creatività di Althamer - sono la solitudine, l'alienazione e l'isolamento tipici della società contemporanea. Tali tematiche hanno trovato espressione in ambientazioni speciali che includono capsule, scafandri e altri oggetti, metaforici di un isolamento fisico e morale. Per una mostra a Bochum, Althamer crea *Ciemnia / Darkroom* (1993), uno spazio sigillato ermeticamente interpretato dai critici come "una versione spaziale della croce nera di Malevič". Gli spettatori che vi entravano, trovandosi soli e al buio, provavano un accrescimento di alcune sensibilità assopite dalla routine quotidiana. In *The Motion Picture*, presentato nel 2003 a Manifesta 3 a Lubiana, Althamer ha chiesto a undici attori di recitare ogni giorno, alla stessa ora e per un mese, la medesima scena di vita quotidiana. Per trenta minuti una coppia si baciava, un uomo attraversava la piazza, un altro leggeva il giornale. Non succedeva nulla di particolare, ma il ripetersi della medesima azione in una piccola città provocava un momento di sospensione temporale quasi magica, portando il pubblico a guardare la realtà con nuova attenzione. Dalla metà degli anni novanta Althamer si è interessato a tematiche sociali, riflettendo in particolare sul ruolo e sul posto dell'arte nelle grandi metropoli urbane. Vivendo lui stesso in un quartiere popolare di Varsavia, ha osservato e documentato esempi di creatività artistica spontanea. Convinto della possibilità di un'arte collettiva, ha elaborato dei progetti in collaborazione con i suoi vicini, arrivando a organizzare un'azione, *Brodno 2000*, consistente nello scrivere, la notte di capodanno di fine millennio, sulla facciata di un palazzo il numero 2000 creato dall'alternanza di finestre con le luci accese e finestre non illuminate. Lavori come questo sottolineano la dedizione e la disciplina dei molti partecipanti, rappresentando una società aperta e collaborativa, apparentemente più serena di quella che emergeva nei suoi primi lavori. Tra le mostre cui Althamer ha partecipato ricordiamo quelle alla Wiener Secession di Vienna (2001), al Museum Ludwig di Colonia (2002), al Charlottenborg di Copenaghen (2003), all'ICA di Londra e al Contemporary Art Center di Varsavia (2004). Ha esposto a rassegne internazionali come Documenta 10, Manifesta 3 a Lubiana, la Biennale di Venezia del 2003 e il 54° Carnegie International. Ha inoltre vinto il Premio Vincent del Bonnefanten Museum di Maastricht.

Stefano Arienti

Nato ad Asola (Mantova) nel 1961. Vive e lavora a Milano.

L'arte di Stefano Arienti nasce da interventi minimi e dissacranti che giocano sull'equivoco e la leggerezza. Attivo dal 1983, l'artista utilizza e manipola materiali di uso comune sperimentando ed elaborando di volta in volta tecniche e metodologie inedite come piegare, traforare o bruciare la carta, cancellare testi e immagini, ricalcare stoffe e graffiare diapositive. Gesti ludici e metodici derivati da un'infanzia creativa che sarebbe irripetibile nel contemporaneo mondo digitalizzato. Il lavoro di Arienti nasce dal nulla, mostrando la capacità dei bambini di inventare giochi, partendo da materiali poveri come carta, stoffe, libri, plastica. Grazie agli studi di agraria e attraverso la conoscenza scientifica ed empirica della vita della natura, Arienti sa bene che ogni organismo biologico ha la capacità di proliferare e moltiplicarsi, di invadere il territorio e di deformarlo. Immagini "pop", icone demodé, riprodu-

zioni e poster di capolavori della storia dell'arte, fumetti, paesaggi da cartolina sono manipolati in modo ossessivo e ripetitivo, attraverso un rituale autoterapeutico che si appropria delle immagini trasformandole. Il suo lavoro si basa sull'investigazione delle figure e delle possibilità del disegno e dei materiali. Secondo un processo di raccolta, cancellazione e inedita manipolazione grafica, Arienti regala continua libertà all'atto del disegno, rinnovandone le infinite potenzialità generative e sperimentando con ogni tipo di materiale. L'artista vuole dare nuova vita alle immagini risvegliando percezioni anestetizzate dalla sovraesposizione agli stimoli mediatici cui siamo sottoposti; Arienti intende risvegliare nello spettatore l'entusiasmo di un bambino di fronte a un'immagine usurata che sembra "risuscitare" grazie all'inserimento di pezzi di pongo o di puzzle, un foglio di carta piegato o accartocciato che sembra prender vita. In *Turbine* Arienti piega semplicemente ogni pagina di un fumetto facendolo esplodere in una forma tridimensionale. La storia che attirava il lettore è distrutta dal piegare. Questa trasformazione si attua tramite un lavoro molto fisico sull'oggetto. Infatti il lavoro concettuale di Arienti è segnato da un forte carattere manuale e artigianale. In *Turbine* un giornalino di fumetti, invece di essere letto, si erge in piedi come una scultura. Stefano Arienti ha esposto in importanti spazi pubblici e privati. Nel 1996 vince il primo premio alla Quadriennale di Roma. Negli anni successivi partecipa alla mostra *Alle soglie del 2000. Arte in Italia negli anni 90* a Palazzo Crepadona di Belluno; nel 2000 sue opere sono presenti nella mostra *Migràzioni* presso il Centro per le Arti Contemporanee di Roma. Fuori dai confini nazionali espone alla Galerie Analix di Ginevra e nel 2001 partecipa alla mostra *Leggerezza* al Bard College di New York. Nel 2004-05 il MAXXI di Roma e la Fondazione Sandretto Re Rebaudengo gli dedicano un'importante mostra personale.

Micol Assaël

Nata a Roma nel 1979. Vive e lavora a Roma.

Micol Assaël lavora sullo spazio fisico, concepito in una dimensione scientifica. Con le sue installazioni crea intense e inaspettate relazioni tra il pubblico e lo spazio espositivo, trasformato con interventi di carattere minimale. Il lavoro dell'artista si basa sul reinserimento del corpo e delle sue percezioni al centro del processo artistico. Per questo motivo Micol Assaël costruisce, o spesso solamente altera, spazi fisici reali. Le sue opere creano condizioni percettive "estreme" che suscitano nello spettatore emozioni molto intense e allo stesso tempo discordi. L'aspetto formale e visivo, di chiara influenza minimalista, è sicuramente importante nel lavoro di Assaël, nonostante l'aspetto fisico e percettivo resti la chiave di lettura privilegiata per il suo lavoro. Micol Assaël grazie ai suoi studi filosofici rappresenta la fisicità dei processi cognitivi. L'artista concepisce le proprie installazioni nei minimi dettagli, ma l'elemento fisico reale immette sempre una dose di imprevedibilità. I suoi lavori non offrono una facile chiave di lettura e lasciano il pubblico nel dubbio: "C'è un rapporto diretto tra me e il mondo, nel modo e nella forma che vedi nei miei lavori". Gli ambienti che l'artista crea sottopongono il pubblico a temperature polari, a volte a scosse elettriche, o a gas di scarico, costringendolo a confrontarsi con situazioni di estremo disagio. L'incontro con lo spazio, nei lavori di Assaël, diventa così un vero e proprio "scontro", amplificato dalla costante sensazione di ansia suscitata dai lavori. L'artista non è però attratta dal pericolo in sé, quanto dal modo in cui un'intensa esperienza fisica è legata a reazioni e riflessioni intime, psicologiche, capaci di riportare in superficie sogni oppure ricordi. Il vuoto, che domina le installazioni dell'artista, non riporta a una sensazione "zen" di pace e silenzio. Questi spazi non hanno una dimensione intima, pacificante, ma sono ostili e pieni di insidie. *Senza titolo* è un lavoro sonoro, prodotto per la mostra *Non toccare la donna bianca* alla Fondazione Sandretto Re Rebaudengo, in cui il suono appena percettibile dello sbattere d'ali di un uccello rimasto imprigionato all'interno dello spazio ci spinge a cercarlo in alto, dietro ai muri o vicino alle finestre. Si viene poi sorpresi all'improvviso da un grido acuto che suscita una sensazione di inquietudine. Micol Assaël ha esposto nel 2002 i suoi lavori alla Fondazione Olivetti di Roma e alla mostra *Exit*, presso la Fondazione Sandretto Re Rebaudengo. Nel 2003 presenta il suo lavoro alla Biennale di Venezia nel padiglione temporaneo La Zona, dedicato alla giovane arte italiana. Nel 2004 presenta una mostra monografica di disegni alla Fondazione Sandretto Re Rebaudengo e viene invitata a Manifesta 5 a San Sebastián. Partecipa nel 2005 alla I Biennale di Mosca e nuovamente alla Biennale di Venezia.

Matthew Barney

Nato a San Francisco nel 1967. Vive e lavora a New York.

Matthew Barney si forma alla Yale University e, completati gli studi, si trasferisce a New York dove inizia a sperimentare con diversi media. Fin dagli esordi cattura l'attenzione dei critici e delle più importanti gallerie e a oggi è uno degli artisti più conosciuti della scena contemporanea. Nelle sue prime esposizioni Barney ha realizzato performance in cui la messa in scena della corporeità diventa metafora delle tensioni cui è continuamente sottoposto un organismo vivente. Il ciclo *Cremaster* è un grande *work in progress*, articolato in diversi capitoli non ordinati sequenzialmente, che ha inizio nei primi anni novanta. Il titolo prende il nome dal cremasterio, il muscolo posto sotto lo scroto che reagisce per il variare della temperatura o per tensioni emotive e determina lo spostamento dei testicoli. Ogni episodio di *Cremaster* rappresenta, in modo fantastico, una tappa della formazione e gestazione del feto. L'esplorazione delle infinite sfumature dell'identità e la ricerca scientifico-biologica sono i temi centrali della ricerca di Barney, che si sviluppa attorno ai grandi misteri della vita e della morte. Tutta la sua produzione è curata nei minimi dettagli e porta lo spettatore in una realtà parallela interamente artificiale. L'opera centrale è sempre il film, della durata media di circa un'ora, ma la produzione dell'artista si sviluppa in modo più ampio con fotografie che sembrano foto di scena, sculture e installazioni presenti a loro volta all'interno dei lungometraggi. *Cremaster 4* è il primo episodio a essere realizzato, nel 1994. In esso l'artista, ancora fortemente legato all'idea del corpo e delle sue manipolazioni, interpreta un personaggio dal corpo androgino, dai capelli rosso fuoco, con un paio di corna sulla testa. *Cremaster 1* è ispirato all'atmosfera e alla coreografia dei musical, in cui il vertiginoso scorrere delle immagini rimanda al caos come condizione essenziale e generatrice di vita. *Cremaster 5* rappresenta la parte più buia del caos, evocando la fase finale in bilico tra la vita e la morte in un eterno ciclo che esclude ogni possibilità di distinzione spazio-temporale. *Cremaster 2* prende spunto dalla storia di uno psicopatico condannato a morte, portato dalla malattia all'impossibilità di distin- guere tra il bene e il male. La metamorfosi di tutti questi stadi si riassume in quello che per ora è l'ultimo episodio della serie, ovvero *Cremaster 3*. Qui l'artista condensa e mescola tutti i generi cinematografici, unendo in un unico atto i molteplici aspetti del suo vasto e complesso mondo poetico. I film di Barney sono stati proiettati nelle più importanti rassegne cinematografiche mondiali e le sue opere sono state esposte in grandi istituzioni internazionali. Nel 1992 partecipa alla Documenta di Kassel, nel 1995 alla Biennale del Whitney di New York, nel 1998 alla mostra *Zone* a Palazzo Re Rebaudengo, nel 1999 al Carnegie International di Pittsburgh, nel 2003 alla Biennale di Venezia. Dal 1995 espone nella galleria di Barbara Gladstone di New York. Tra le sue personali ricordiamo quelle del 1998 al Regen Projects di Los Angeles e alla Fundació La Caixa di Barcellona, e del 2003 al Guggenheim Museum di New York.

Massimo Bartolini

Nato a Cecina (Livorno) nel 1962. Vive e lavora a Cecina.

Bartolini è uno dei più interessanti artisti italiani affermatisi nell'ultimo decennio. Nei suoi lavori ha utilizzato media diversi come la fotografia, il video e la performance, ma negli ultimi anni la caratteristica distintiva del suo lavoro è la costruzione architettonica in grado di trasformare lo spazio attraverso installazioni poetiche. I lavori di Bartolini gravitano attorno all'atavico tema dell'abitare. La casa, la natura non sono altro che superfici che l'uomo modifica. A differenza dell'animale, che si adatta all'ambiente circostante, l'uomo modifica a suo piacimento il proprio habitat. Si instaura così una divisione artificiale tra uomo e natura, tra uomo e i suoi artefatti, quella della superficie appunto. In Bartolini questa divisione cade, le sue opere sono in stretto legame con il luogo che le ospita. Nei suoi primi lavori Bartolini fotografa aiuole e prati cannibali che inghiottono persone, creando disegni geometrici. Ecco allora l'uomo diventare simbiotico con la natura, con l'erba, con i fiori. Nasce un'armonia, quasi rinascimentale, tra architettura, uomo e paesaggio, e le superfici diventano zone di contatto, di fusione. Nelle sue opere troviamo superfici mutanti: piani e soffitti oscillanti, pavimenti rialzati che inglobano in sé l'arredo o spazi capaci di spiazzare lo spettatore attraverso minime trasformazioni (un soffitto ribassato, lo spostamento di una finestra). I suoi lavori, anche attraverso aspetti olfattivi e sonori, coinvolgono lo spettatore che, chiamato a partecipare in maniera attiva, sperimenta la necessità di una diversa percezione, di un rigenerato e poetico punto di vista, di una nuova sensibilità davanti alle cose. Attraverso la scomparsa di superfici limitanti, l'oggetto di Bartolini può rivelare un'ignorata spiritualità e un senso indefinito di straniamento e di alterità. Il suo lavoro sembra reclamare il bisogno di un ambiente più umano in cui vivere, parla del bisogno di isolarsi dalle metropoli contemporanee per cercare spazi più ospitali. L'artista non cerca solamente un'armonia tra uomo e natura ma anche tra arte e uomo, tra arte e natura. Egli stesso scrive che uno degli errori dell'arte è stato quello di "ritagliarsi uno spazio privilegiato e avulso da un sistema"; il compito che Bartolini affida all'arte è quello di "riunire esattezza ed efficacia, natura e società". Bartolini ha esposto in importanti istituzioni in Italia e all'estero. Ha partecipato alla Biennale di Venezia del 1999 e a numerose manifestazioni internazionali, tra cui Manifesta 4 (Francoforte, 2002). Suoi progetti sono stati realizzati, fra l'altro, alla Henry Moore Founda- tion di Leeds, al Forum Kunst Rottweil, al P.S.1 di New York, alla Lenbachhaus di Monaco e al Centro Pecci di Prato.

Julie Becker

Nata a Los Angeles nel 1972. Vive e lavora a Los Angeles.

I lavori di Julie Becker si basano su un linguaggio visivo che amalgama storie personali, cultura pop, paesaggi americani con gli spazi e le superfici di Los Angeles. Nata e cresciuta nella metropoli californiana, Becker sembra assorbire il denso contesto urbano carico di conflittualità che, con indifferenza feroce, la circonda. Il suo lavoro si struttura in maniera labirintica unendo e dividendo frammenti tratti da realtà diverse come metafora della città in cui vive. L'artista si focalizza sulla pratica postmoderna dell'attenzione e della disattenzione generalizzate e su come questi diversi modi di guardare influenzino la nostra percezione del reale. I suoi lavori alternano visioni subliminali a visioni personali e intimiste che diventano critiche e concettuali.

Julie Becker crea spazi liminali come corridoi, angoli, sale di attesa o pozzi di ascensori, costruiti appositamente nel proprio appartamento per evocare la sua personale esplorazione del mondo esterno, compiuta a partire dalle sue esperienze interiori. È importante notare come attraverso il ricreare spazi di confine come corridoi o angoli, Becker sembri approdare alla logica delle grottesche romane, immagini fantastiche che decoravano i riquadri delle volte della Domus Aurea e che si sviluppavano verso rappresentazioni ibride e mostruose, grazie alla loro posizione dimessa. Questa marginalità è, come sostengono alcuni critici, sempre e ovunque stata il campo di sviluppo di idee creative e rivoluzionarie. Nello stesso modo in cui gli angoli estremi di Los Angeles sono il terreno della permissività sociale e delinquenziale, la carta da parati che decora gli angoli creati da Julie Becker dà luogo a visioni sospese tra il fantastico e l'inquietante. Carte da parati che ricordano il lussureggiare di una vegetazione tipico delle nature morte fiamminghe e il tema del "racema abitato" delle decorazioni a grottesche, altre che evocano cineserie, altre ancora che rappresentano fiori da un lato e un misterioso buco nero dall'altro o che vedono una staccionata interrompersi prima del convergere dei muri, quasi a simboleggiare il fatto che un angolo è sempre un punto d'apertura e mai di chiusura e che potrebbe raffigurare il primo di una serie infinita di angoli di cui è composto un labirinto. Intensa, nonostante la giovane età, è la sua carriera espositiva. L'artista ha partecipato alla XXIII Biennale di San Paolo del Brasile, a collettive presso il San Francisco Museum of Modern Art, l'Artists Space di New York, il Walker Art Center di Minneapolis e l'Institute for Contemporary Arts di Boston (1997), lo Stedelijk Van Abbe Museum di Eindhoven, il Museum für Gegenwartskunst di Zurigo (1999), il Whitney Museum di New York (2000), lo Stedelijk Museum voor Aktuele Kunst di Gand (2000) e la Tate Liverpool (2001). Ha inoltre presentato una personale alla Kunsthalle di Zurigo (1997).

Vanessa Beecroft

Nata a Genova nel 1969. Vive e lavora tra Milano e New York.

Vanessa Beecroft si forma all'Accademia di Belle Arti di Brera a Milano e in occasione della mostra di diploma, nel 1993, mette in scena la prima performance, anticipando una metodologia che dalla metà degli anni novanta la rende famosa in tutto il mondo. Il corpo femminile è da

sempre al centro della ricerca dell'artista, che mette in scena nei primi anni semplici ragazze e successivamente modelle professioniste. Queste "composizioni" vengono fissate da fotografie, che diventano a loro volta vere e proprie opere. L'inizio della carriera di Vanessa Beecroft coincide con l'emergere di un fenomeno fino ad allora ignorato, quello delle problematiche alimentari, prevalentemente femminili, come l'anoressia e la bulimia. Una delle sue prime opere è stata la composizione di una sorta di diario alimentare intitolato *Despair*, nel quale l'artista scriveva le proprie abitudini alimentari, confessando i suoi sensi di colpa e svelando dettagli intimi riguardanti il suo rapporto con i genitori. Queste stesse tematiche, anche se sublimate e rese più astratte nelle performance, restano il comune denominatore di tutta la ricerca dell'artista. Nelle performance di Vanessa Beecroft non c'è quasi vera azione: l'esposizione del corpo è la vera messa in scena. Durante le performance le modelle seminude esibiscono i loro corpi indossando le medesime scarpe alla moda, parrucche colorate o abiti glamour, mostrando l'identità data loro dalle istruzioni dell'artista. Le modelle devono infatti rimanere immobili e mute, puri oggetti sotto l'attenzione del pubblico. Lo sguardo di Beecroft è costantemente rivolto all'indagine dell'identità femminile nel mondo contemporaneo. La femminilità viene trattata dall'artista attraverso la sperimentazione e la proiezione delle proprie ossessioni sulla corporeità. Il fascino e il potere della seduzione fisica vengono rappresentati da questi esercizi di donne oggetto. Spiega l'artista: "Sono interessata al rapporto tra le figure umane come donne vere e la loro funzione di opere d'arte o immagine". In pochi anni Vanessa Beecroft, oltre ad aver preso parte a numerose mostre internazionali, ha esposto nelle principali istituzioni museali. Nel 1994 la Galerie Shipper & Krome di Colonia le dedica una delle sue prime personali. Tra le più importanti ricordiamo quella al Guggenheim Museum di New York, nel 1998, al Museum of Contemporary Art di Sydney nel 1999 e, più recentemente, al Castello di Rivoli nel 2004. È già presente nel 1995 alla Biennale di Venezia nella sezione *Campo 95* alle Corderie dell'Arsenale, per poi tornarvi nel 1997 e nel 2001. Nel 2000 espone alla Biennale di Sydney e alla Tate Modern di Londra.

Avner Ben Gal
Nato ad Askalon (Israele) nel 1966. Vive e lavora tra New York e Tel Aviv.
Nel 1993 Avner Ben Gal si diploma con i massimi onori al dipartimento di belle arti dell'Accademia di Bezalel a Gerusalemme, e intraprende una carriera di successo nell'ambito dell'arte israeliana contemporanea, affermandosi in seguito anche sulla scena internazionale. La sua produzione si sviluppa principalmente nella creazione di quadri di piccolo e medio formato ma anche attraverso il disegno, e occasionalmente il video, evocando un mondo immaginario e irreale, che tuttavia allude all'attuale clima socio-politico del suo paese. Nel 1998 crea *Ramayama - la scimmia ladra*, un video di un minuto che racconta un giorno della vita di questa scimmia cresciuta e allevata in India. Costruito sulla falsariga dei classici racconti occidentali che narrano l'esotico Oriente, il film monta insieme immagini tratte da documentari scientifici come quelli del National Geographic e scene della vita di Ramayama. Questo lavoro sembra in qualche modo divenire la parodia della visione "orientalista" che l'Occidente ha dei paesi dell'Asia. I quadri di Ben Gal sono spesso permeati di un clima di paura. Il suo tocco pittorico libero e sfocato crea, attraverso il

montaggio delle immagini, una struttura narrativa cinematografica, in cui ombre di figure guardano con occhi vacui lo spettatore creando un'atmosfera di incertezza e di ineluttabilità. Nella serie *Salt Mines*, presentata alla Biennale di Venezia del 2003 nella sezione *Clandestini*, ci si confronta con personaggi dall'aria minacciosa che potrebbero essere terroristi palestinesi. Le opere di Ben Gal richiedono un'attenzione approfondita e intensa, in quanto l'impasto di colori cangianti delle sue tele dà vita a una pittura di raffinate modulazioni della pennellata. Le atmosfere cupe ricordano la pittura romana del dopoguerra e ritraggono una società depravata e violenta di sopravvissuti. Il lavoro di Ben Gal manifesta la sincera inquietudine di chi vive in un paese quotidianamente destabilizzato e sull'orlo della guerra. *Untitled (Dune)* del 2001 presenta un paesaggio desertico e in lontananza si intravede quella che sembra un'esplosione. Un'immagine come questa evoca immediatamente la vita quotidiana in un paese in cui i bombardamenti e la guerra sono prepotentemente parte della vita di tutti i giorni. Nonostante l'immagine sia carica di implicazioni sociali e politiche, il quadro ricorda la pittura di paesaggio romantica in cui i colori caldi ricreano la luce del tramonto e le azioni perdono il loro impatto diventando dei motivi puramente compositivi. Il lavoro di Ben Gal ha una posizione ambigua nei confronti del governo israeliano. Benché figlio di un generale vicino al primo ministro Sharon, nel 1997 ha esposto in Israele un disegno fatto con l'evidenziatore in cui l'allora leader palestinese Arafat veniva ritratto come un vampiro assetato di sangue. Sul fondo del disegno l'artista aveva scritto "Non dimenticare chi è Arafat". Quella che a prima vista può sembrare una posizione reazionaria diviene, data l'esagerazione del commento, forse la parodia della campagna di demonizzazione del leader palestinese voluta dal governo israeliano. Avner Ben Gal ha esposto i suoi lavori nelle più importanti gallerie e istituzioni di Israele, ma anche all'Exit Art Gallery e al Jewish Museum di New York, e nel Palazzo delle Papesse di Siena. Nel 2002 vince una borsa di studio offerta dal ministero della Cultura e dell'educazione che gli garantisce una residenza di un anno a New York. Nel 2003 partecipa alla Biennale di Venezia.

Sadie Benning
Nata a Madison, Wisconsin (Usa), nel 1973. Vive e lavora a Tivoli (New York).
Nata in una famiglia di artisti, da un padre celebre filmmaker d'avanguardia, e una madre artista, Sadie Benning inizia a fare riprese all'età di quindici anni, con una cinepresa per bambini, la Fisher-Price PXL 2000, regalatale dal padre. I video prodotti con un mezzo così rudimentale diventano in breve molto famosi, e viene coniato il termine "Pixelvision" per descrivere l'aspetto granuloso, piatto e indefinito delle immagini prodotte con questa telecamera. I video di Sadie Benning prendono spunto dalla sua vita privata, raccontano la scoperta della sessualità e la difficile esperienza di crescere, ragazza omosessuale, nella società americana violenta, ostile e oppressiva. I suoi lavori evocano un forte senso di solitudine e spaesamento. Sadie Benning riprende oggetti presenti nella propria camera da letto, le pagine dei giornali e quelle del suo diario per creare un cortocircuito e mostrare il conflitto tra le proprie aspettative, i propri sogni e la violenza del mondo esterno, dove le brutalità fisiche e le aggressioni vengono aggravate dalle pressioni psicologiche, dalle bugie e dai tradimenti. Un interrogativo sembra emergere continuamente

con forza dalle sue opere: come sia possibile inserirsi nella società quando in nessun modo si riesce a rientrare nelle categorie di "normalità" che essa impone, e quando i propri sogni e i propri desideri coincidono con i tabù della cultura alla quale si appartiene. In *Volume 1* e *Volume 2* sono raccolti i lavori dei primi anni novanta, della durata media di 15 minuti ciascuno. Questi video esprimono le tematiche fondamentali della sua ricerca. Le immagini di Benning sono un ritratto degli anni novanta ma il bianco e nero e la risoluzione scadente restituiscono un'atmosfera particolare, sospesa nel tempo, e li trasformano in una sorta di diario pubblico. Le opere di Sadie Benning sono state presentate, oltre che in importanti mostre come la Biennale del Whitney del 2000, in molte rassegne cinematografiche internazionali, negli Usa, in Canada e in Australia, al Baltic di Newcastle e al IMMA di Dublino. In Italia l'artista ha partecipato nel 2004 alla mostra *Prima e dopo l'immagine* al Castello di Rivoli e nello stesso anno è presente alla Fondazione Sandretto Re Rebaudengo nella mostra *Lei. Donne nelle collezioni italiane*.

Simone Berti
Nato ad Adria (Rovigo) nel 1966. Vive e lavora tra Milano e Berlino.
Dopo aver abbandonato la facoltà di Fisica, Simone Berti frequenta l'Accademia di Belle Arti a Milano, dove negli anni novanta con altri artisti, tra cui Stefania Galegati e Sarah Ciraci, in uno stabile di via Fiuggi, formando, durante quest'esperienza di vita, l'omonimo gruppo artistico. Il suo lavoro sembra la traduzione visiva di elucubrazioni scientifico-sperimentali che mischiano una poetica surreale a una matrice antitecnologica apparentemente fatta in casa. L'artista dichiara: "Il mio lavoro prende le mosse dalla fede che nutro nei confronti dell'incertezza, della condizione dubitativa come strumento di conoscenza". Come in una sorta di contrappasso, si sposta dallo studio della scienza, capace di spiegare logicamente tutto o quasi, a un'arte caratterizzata dall'ambiguità, da una mancanza di equilibrio, da cui nasce proprio l'"incertezza" di cui l'artista parla. La sua formazione scientifica lo porta a creare esperimenti, tentativi di presentare condizioni-limite: situazioni apparentemente stabili che, portate all'estremo, potrebbero ribaltarsi e trasformarsi nel loro opposto. Più che alle leggi della fisica, le sue opere si possono ricondurre alla celebre legge del chimico Lavoisier: "Nulla si crea, nulla si distrugge, tutto si trasforma". Le sue opere, infatti, sono caratterizzate dal gusto della trasformazione, dell'alterazione, della metamorfosi e da un'ambiguità di fondo che lascia trasparire una componente di fragilità e una volontà destabilizzante nei confronti di tradizioni e schematismi. I ragazzi sui trampoli (*Senza titolo*, 1997), il rinoceronte dalle zampe posteriori innaturalmente lunghe, il bancone da bar con le ruote sono una sorta di tentativo di lotta contro quella fisica newtoniana che ci vuole saldamente ancorati al terreno. È la vittoria del mutamento, del movimento barcollante, staccato da terra. Come quello del funambolo sulla fune, quello dei ragazzi sui trampoli, del rinoceronte bipede, è una posizione di instabilità, che un soffio potrebbe rovesciare. E Berti stesso parla di questo filo rosso che lega le sue opere: "La performance nell'arte contemporanea è sempre un esperimento scientifico, uno spettacolo teatrale, un saggio ginnico, un test psicologico, senza essere nessuno di questi. Non puoi valutare matematicamente la correttezza dei risultati, puoi solo sentirli". L'artista non può calcolare le probabilità di caduta, può solamente sentire l'emozione e lo

straniamento che questa instabilità crea nello spettatore. Il lavoro di Berti è quindi anche una metafora della condizione d'instabilità cronica esperita da un giovane artista italiano. Simone Berti, vincitore del Premio Fondazione Sandretto Re Rebaudengo a *Guarene Arte 97*, ha all'attivo esposizioni in importanti strutture internazionali quali la Whitechapel Art Gallery a Londra e il Kunstmuseum di Bonn e in numerose gallerie italiane tra cui la Galleria Massimo De Carlo a Milano. Nel 2002 partecipa a *Exit* presso la Fondazione Sandretto Re Rebaudengo.

Lina Bertucci
Nata a Milwaukee, Wisconsin (Usa), nel 1955. Vive e lavora tra New York e Chicago.
Uno dei maggiori punti di forza delle fotografie di Lina Bertucci è la loro apparente semplicità formale. Quelle però che a prima vista possono sembrare delle immagini scattate spontaneamente sono in realtà frutto di anni di formazione che hanno dato all'artista un rapporto "naturale" con l'apparecchio fotografico. Lina Bertucci ha frequentato la Aegean School of Fine Arts in Grecia, l'Università del Wisconsin e il Pratt Institute di New York. L'artista ha un'intensa attività espositiva in America e in Europa, e le sue fotografie appaiono sulle riviste patinate di tutto il mondo: "Vogue", "Life", "Entertainment Weekly" e "The Village Voice". Attraverso la sua ricerca, Lina Bertucci mira a instaurare rapporti diretti con i luoghi e le persone. Uno dei casi più espliciti è il progetto realizzato nel 2002 per la Fondazione Sandretto Re Rebaudengo a Torino. L'artista, nei mesi precedenti all'inaugurazione del centro, è entrata nelle case delle persone che abitano nello stesso quartiere della fondazione: Borgo San Paolo. La forza di questo progetto consiste nell'instaurare un rapporto di reciproca conoscenza tra la fondazione e gli abitanti della zona, e di avvicinarli all'arte contemporanea. Lina Bertucci mira infatti a creare un rapporto di simbiotico apprendimento tra i luoghi e le persone che sceglie come protagoniste del suo lavoro. Il video *Ellipsis* è un'opera sospesa tra il cinema e la fotografia, nella quale l'artista osserva gli atteggiamenti di alcune coppie realizzando un lavoro senza parole e senza suoni in cui l'unico strumento di conoscenza è la gestualità, intesa come insieme di comportamenti che convenzionalmente esprimono i nostri sentimenti. In *Ellipsis*, Lina Bertucci mette in discussione il tradizionale rapporto tra i sessi per sottolineare, nella contemporaneità, la rottura dei convenzionali modi di comportamento. L'opera viene risolta formalmente attraverso lenti ma efficaci zoom che si dissolvono in ampie panoramiche. Ci si trova immersi in uno stato di sospensione incerta, tra l'istantaneità del mezzo fotografico e la durata temporale del materiale filmico. Il messaggio narrativo forte e imprescindibile si sviluppa attraverso un procedimento implicito e induttivo: il gesto frammentato contro il bianco del cielo e delle pareti degli interni lascia trasparire la fragilità dell'emozione umana e l'inesplicabilità della passione dei sentimenti. Sue personali si sono svolte alla Eleni Koroneou Gallery ad Atene, alla Galleria Francesca Kaufmann di Milano, all'INOVA, Institute for Visual Arts, di Milwaukee; ha partecipato inoltre a numerose collettive fra cui quelle al P.S.1 di New York, al Hara Museum di Tokyo, a Pitti Immagine a Firenze.

Richard Billingham
Nato a Birmingham nel 1970. Vive e lavora a Stourbridge (Gran Bretagna).
Attraverso il video e una fotografia dalle inqua-

drature apparentemente casuali, Richard Billingham descrive il suo quotidiano. Racconta la vita di una famiglia inglese al di sotto del livello di povertà, del padre Ray alcolizzato, della madre Elizabeth tatuata e obesa, del fratello Jason rientrato a casa dopo un periodo di affidamento, degli animali con cui condividono il claustrofobico spazio delle mura domestiche. "Mio padre Ray", racconta l'artista, "è un alcolizzato cronico. Non ama uscire, mia madre Elizabeth non beve nemmeno, ma invece fuma molto. Ama gli animali da compagnia e tutti i ninnoli decorativi. Si sono sposati nel 1970, e io sono nato subito dopo. Mio fratello minore Jason è stato portato via dai servizi sociali, quando aveva undici anni, ma ora è tornato a vivere con Ray e Liz. Recentemente è diventato padre. Mio padre era una sorta di meccanico, ma è sempre stato alcolizzato, è solo peggiorato con gli anni. Si ubriaca con il sidro da quattro soldi che trova al negozio che vende bevande alcoliche da asporto. Beve molto di notte, e si alza tardi la mattina. Una volta la mia famiglia viveva in una villetta a schiera, ma si sono persi tutti i soldi che avevano e per disperazione hanno dovuto vendere la casa. Poi ci siamo trasferiti nel condominio a equo canone del governo, dove Ray resta sempre in casa a bere. Questo è il problema di mio padre, non gli interessa nulla che non sia il bere." Se durante i primi anni di studio la fotografia è per Billingham materiale di riferimento prodotto in funzione della creazione di dipinti, successivamente diviene il mezzo privilegiato per rappresentare le problematiche e i piccoli drammi della società contemporanea. Il suo atteggiamento rimane comunque sempre chiaro e coerente: "La mia intenzione non è mai quella di scioccare, offendere, fare sensazionalismo; ma di fare il lavoro che abbia il maggior significato spirituale, per me. In tutte queste foto non mi sono mai preoccupato dei negativi. Alcuni si sono graffiati e rovinati. Ho usato le pellicole più economiche e le ho portate a sviluppare nel negozio più economico. Sto solo cercando di fare un po' di ordine nel mio caos". Nel 1996 pubblica Ray's a Laugh, prima raccolta di foto di quel padre che "è una barzelletta" e che alterna momenti di tenerezza con la moglie ad altri di malessere e violenza. Nel 1997 il lavoro di Billingham viene esposto insieme a quello dei coetanei Young British Artists nella mostra Sensation, presentata a Londra, poi a Berlino e infine a New York. Con loro condivide l'attenzione al quotidiano, la necessità di descrivere il fosco e talvolta violento melodramma della vita di ogni giorno dove molte cose ribollono inespresse. Il suo lavoro non viene trasformato dall'incredibile successo di pubblico e dei media, sembra seguire il realismo inglese fortemente satirico e tagliente come quello di Hogarth. Più recentemente Billingham si è avventurato nella produzione di video, da Fishtank a Tony Smoking Backwards, Ray in Bed e Playstation. Liz Smoking è un video circolare che ha come soggetto la madre. Non appare mai chiaramente; ripresa in controluce, fuma passivamente davanti alla televisione. Al di là della finestra, l'esterno, le case, quasi a sottolineare la chiusura irreversibile della donna. È l'immagine di una vita inetta, raccontata attraverso primi piani, frammenti e particolari che paradossalmente forniscono una visione e una comprensione più completa di una società, quella thatcheriana, che ha messo in ginocchio la working class britannica. Oltre alla già citata Sensation alla Royal Academy, molte sono le mostre dedicate al lavoro di Richard Billingham da gallerie private e istituzioni, tra le quali la Saatchi Gallery, la Serpentine Gallery, il Barbican Art Centre di Londra,

la Galleria Massimo De Carlo di Milano, il Museum of Modern Art di New York, il Copenhagen Contemporary Art Centre. Nel 2001 Billingham figura fra i candidati al Turner Prize.

John Bock
Nato a Itzehoe (Germania) nel 1965. Vive e lavora a Berlino.
Fare arte per John Bock è un lavoro sociale. L'artista tedesco, irriverente erede di Joseph Beuys, può vantare una produzione artistica eclettica e frenetica. Lui stesso dichiara: "A me interessa il teatro che si connette con la società. Voglio raccontare il mondo in modo facile. L'arte dev'essere facile". La sua arte si esprime attraverso performance in cui rende se stesso il protagonista divulgatore di mondi fantastici e irreali. John Bock è un artista interessato a creare "esperienze" più che opere, per rendere l'arte una "cosa" viva, tangibile ma allo stesso tempo surreale e magica. *Interest*, realizzata per la Triennale di Yokohama del 2001, è un'installazione concepita come una stanza dentro la stanza. Vista dall'esterno appare come un palcoscenico nel quale il soffitto costituisce il pavimento dello spazio soprastante, nel quale Bock crea un labirinto disseminato di oggetti, strutture e video. Lo spettatore è invitato a osservare l'interno della struttura inserendo la testa nelle aperture circolari, salendo mediante scalette verso il soffitto-pavimento. I fori sono un *trait d'union* tra i due mondi, quello inventato sospeso in alto e quello reale dello spettatore. In quest'opera-performance non ci sono attori, come spesso accade invece in altri lavori di Bock, ma è l'osservatore a diventarne protagonista. Tutta l'installazione è una sorta di gioco che si sviluppa senza regole attraverso l'autoesperienza. Si ispira al teatro d'avanguardia: le quinte, che servono a creare il mondo in cui l'attore si trasforma in personaggio, qui diventano lo spazio fisico in cui lo spettatore lascia la realtà per iniziare un viaggio immaginario. Dentro le stanze create da Bock si trovano costruzioni insolite, come una ruota di bicicletta, vestiti riempiti come spaventapasseri che penzolano dal soffitto o piuttosto appoggiati alle travi come corpi morti. Le pareti sono rivestite di foto, disegni e ogni sorta di immagini. Lo spazio sembra il laboratorio disordinato di uno scienziato pazzo nascosto dietro le quinte. Come nelle favole, dove i bambini creano il loro mondo segreto, Bock realizza scene di un mondo surreale per raccontare storie imprevedibili che rappresentano le ossessioni del nostro tempo. I suoi lavori mettono in scena un "teatro dell'assurdo" dove odio, amore, violenza, arte, miti e icone convivono in un microcosmo in cui tutto è al contempo collegato e dissociato. Tra le sue più importanti partecipazioni internazionali si ricordano la Biennale di Venezia nel 1999, la Triennale di Yokohama nel 2001, la Documenta di Kassel nel 2002. Nel 2004 partecipa alla quinta edizione di Manifesta e presenta una mostra all'ICA di Londra. Tra le personali figurano quelle presso Sadie Coles a Londra e Regen Projects a Los Angeles nel 2001, alla Galerie Klosterfelde di Berlino e alla Fondazione Trussardi di Milano nel 2004. Nel 2005 espone inoltre alla Biennale di Venezia.

Marco Boggio Sella
Nato a Torino nel 1972. Vive e lavora tra Torino e New York.
Marco Boggio Sella è un artista contemporaneo che, attraverso materiali vari e tecniche diverse, realizza opere, per lo più figurative, che prendono spunto dagli oggetti che ci circondano o dal confronto tra la realtà contemporanea e la sto-

ria dell'arte. La trasfigurazione del quotidiano e dei canoni della storia dell'arte avviene tramite l'inserimento, in una rappresentazione fortemente realistica, di dettagli inconsueti che catalizzano l'attenzione dello spettatore e modificano completamente il significato dei suoi lavori. Mescolando stili e materiali diversi, ogni opera si confronta in modo autonomo e originale con la soggettività dell'artista, il quale modifica gli oggetti presi dalla realtà circostante, variandone le dimensioni, sia ingrandendole sia diminuendone il volume, o distorcendone la forma. L'eclettismo e la varietà di tecniche utilizzate che caratterizzano l'intera produzione di Boggio Sella sono evidenziati in ogni sua opera. Il suo lavoro rimane costantemente in bilico tra un'estetica di derivazione surrealista e una di matrice pop, in alcuni casi addirittura kitsch. La ricchezza concettuale si accompagna sempre, però, a una complessità formale, che rende la sua ricerca artistica originale. La molteplicità di elementi iconografici della sua produzione si unisce, in ogni lavoro, a un'incredibile varietà di riferimenti alla realtà che ci circonda, rendendo ogni oggetto artistico un isolato frammento di realtà, carico di suggestioni e rimandi storici e sociali. Nell'opera *Il comandante* la rappresentazione realistica del ritratto viene compromessa da un intervento minimo che ne altera completamente il significato; la forma classica del busto celebrativo in bronzo, che segue i canoni dell'iconografia celebrativa del ritratto ufficiale, si trasforma in vera e propria parodia attraverso il solo particolare anatomico del naso, che, per le sue dimensioni sproporzionate e innaturali, diventa il centro assoluto dell'intera opera. A Marco Boggio Sella sono state dedicate esposizioni personali in gallerie d'arte di fama internazionale, come lo Spazio ViaFarini a Milano, la Galerie Cosmic a Parigi e l'Accademia di Francia, Villa Medici, a Roma. L'artista ha anche partecipato a numerose mostre collettive, tra cui nel 1998 *Officina Italia* alla Galleria d'Arte Contemporanea di Bologna e nel 2002 *Exit* presso la Fondazione Sandretto Re Rebaudengo e *Radical & Critical* presso la Fondazione Olivetti di Roma.

Jennifer Bornstein
Nata a Seattle, Washington (Usa), nel 1970. Vive e lavora tra Los Angeles e New York.
Jennifer Bornstein crea lavori che sono una sintesi tra film, fotografia e scultura. La caratteristica più interessante della sua produzione artistica è l'idea dell'autoritratto collaborativo. Le sue foto e i suoi film sono il frutto di uno scambio reciproco di intrusioni nella vita altrui; la presenza della Bornstein ripetuta nelle diverse immagini sabbia la struttura delle fotografie e dei film, caricandola di un elemento cinematografico. *Projector Stand n. 3* è un'installazione che si compone di una serie di fotografie, di una parte scultorea costituita da una struttura di legno dove lo spettatore può sedersi e fruire l'opera, e da un film proiettato di fronte alla struttura. Il visitatore diviene l'elemento chiave, capace di esperire in maniera cumulativa le diverse parti che si trasformano influenzandosi a vicenda. "Il progetto prevede una collocazione particolare nello spazio in modo che sulle gradinate le persone si possano sedere e guardare il film. Ma la proiezione è stata strutturata in modo tale per cui il film stesso passa in secondo piano e diventano invece importanti le persone che lo guardano. L'ambiente è stato predisposto affinché ci sia la possibilità per chiunque di sentirsi parte integrante dell'opera e non semplice spettatore." Le foto sono scatti fatti dall'artista a persone di passaggio nei parchi di Los Angeles e rappre-

sentano un'incursione nella vita di tutti i giorni; il film diventa una sorta di breve *backstage* che documenta l'incontro tra l'artista e i suoi "soggetti". Questo tipo d'installazione è emblematica del modo di lavorare di Bornstein: allo studio preferisce l'ambiente esterno e il contatto casuale con persone con cui stabilisce un dialogo personale, anche se momentaneo e superficiale. Osservando le immagini sembra di cogliere un legame di affetto tra l'artista e le persone ritratte. In realtà, precisa Jennifer Bornstein, "tutte le persone sono a me estranee, ma dal modo in cui sorridono e si relazionano, sembra che io le conosca benissimo; ognuna di loro, dopo l'incontro, torna alla sua vita e così faccio anch'io. Il risultato che ne consegue è una documentazione fotografica, un souvenir di quell'istante. La cosa più importante per me è poter utilizzare il linguaggio della macchina fotografica per presentare delle interazioni avvenute con le persone a me sconosciute, perché in questo modo l'estraneo entra a far parte della fotografia e io al tempo stesso divento estranea". La registrazione degli incontri, come dice altrove, diventa una sorta di dimostrazione: "Io sono intervenuta nella loro vita così come loro sono intervenute nella mia". La ricerca dell'artista si concentra dunque anche sullo *status* dell'immagine fotografica che, in quanto mezzo capace di riprodurre la realtà, diventa lo strumento più adatto a creare il contatto con gli altri. In tali situazioni si genera uno scambio emotivo, che rimane comunque effimero poiché appartiene solo alla dimensione spazio-temporale dell'immagine. Nel riflettere sulle modalità di comunicazione tra le persone all'interno della realtà americana, Bornstein denuncia la società massificata e resa anonima dai media, in cui è sempre più difficile stabilire dei rapporti interpersonali. Mostre personali di Jennifer Bornstein sono state organizzate alla Blum & Poe Gallery di Santa Monica, alla Gagosian Gallery di New York (entrambe 1999) e da Leo Konig a New York (2000). Il suo lavoro è stato presentato inoltre a Palazzo Re Rebaudengo a Guarene nel 1998 e, sempre nel 1998, al Musée des Beaux-Arts di Nantes e all'ICA di Londra. L'artista ha esposto nel 2000 presso lo Studio Guenzani a Milano e il P.S.1 di New York, e nel 2002 presso The Project a Los Angeles.

Ian Breakwell
Nato a Derby (Gran Bretagna) nel 1943. Vive e lavora a Londra.
Emergendo negli anni sessanta con bizzarre performance, Ian Breakwell lavora utilizzando tutti i mezzi espressivi, dalla pittura al video, dall'installazione alla performance, dalla fotografia alla televisione o alla radio, pubblicando anche numerosi libri. "Come artista ho sempre usato il medium che reputavo più adatto a comunicare i concetti che avevo intenzione di esprimere", ha detto Breakwell a proposito della sua poliedricità. Lo scopo della sua pratica artistica è rivelare il surreale persistere delle contraddizioni e delle assurdità nascoste sotto la superficie della realtà. Tutti i suoi lavori sono contraddistinti da un punto di vista da "osservatore casuale": l'occhio curioso e attento ai dettagli insignificanti, alle banalità e all'assurdità della vita quotidiana, registra situazioni che altrimenti passerebbero inosservate. L'interdipendenza tra immagine e testo è una costante dell'ermetica produzione di Breakwell, perseguìta con rigore e umorismo in tutti i media. Il suo lavoro sembra reiterare la domanda: "Quanto senso può avere il nonsenso?". L'artista detesta il fluire monotono del tempo, la sconsiderata ripetizione del conformi-

smo che vuole, come ha scritto in una sua opera, mantenere le cose così come sono per schiacciare l'individualità e le emozioni del singolo. Breakwell guarda minuziosamente alle abitudini e al decoro sociali che ci rendono ciechi, deformandoli e negandoli grazie a un approccio anarchico e surreale. L'artista, che già negli anni settanta lavorava con immagini e testi criptici e diaristici, è stato riscoperto nei primi anni novanta, come maestro, dagli YBA, per la sua capacità di raccontare la realtà in modo fantastico e onesto. *Twin Audience* del 1993 è un dittico fotografico in bianco e nero. Una delle fotografie ritrae un folto gruppo di gemelli monozigoti, che si tappano le orecchie con le mani, l'altra, collocata di fronte alla prima, ritrae lo stesso gruppo di gemelli che si porta le mani al viso simulando orrore. I gemelli sono posizionati in modo da essere speculari a se stessi nelle due foto. Conoscersi è già difficile, ma quando si è in due uguali e diversi contemporaneamente, diventa impossibile guardare oltre le apparenze, sembra dire il lavoro di Breakwell. Questa doppia immagine spinge lo spettatore a porsi delle domande cui l'artista, però, non offre risposta: perché i gemelli sono riuniti? Cosa rappresentano i loro gesti e cosa li disturba? Breakwell ha all'attivo più di cinquanta mostre personali nel mondo negli ultimi trentacinque anni. I suoi lavori sono presenti in importanti collezioni internazionali come il MoMA di New York, la Tate Modern e il Victoria & Albert Museum di Londra, l'Art Gallery of New South Wales di Sydney. I suoi video hanno partecipato alle più importanti rassegne del settore, dal World Wide Video Festival dell'Aja alla Videonale di Bonn, al National Video Festival di Los Angeles. Tra le sue personali più recenti si ricordano quelle alla cattedrale di Durham (2000), all'Auditorium di Nottingham (2002), all'Anthony Reynolds Gallery e alla 291 Gallery di Londra, al De La Warr Pavilion di Bexhill (2003). Tra le collettive, citiamo nel 2002 quelle all'Essex University Gallery e alla Tate Liverpool. Nel 1999 espone alla Fondazione Sandretto Re Rebaudengo nella mostra dedicata all'arte inglese degli anni novanta *Common People*, nel 2000 espone al CAMAC a Marnay-sur-Seine in Francia, alla Whitechapel Art Gallery di Londra e al Museu do Chiado di Lisbona.

Glenn Brown

Nato a Hexham (Gran Bretagna) nel 1966. Vive e lavora a Londra.

Glenn Brown studia al Goldsmiths College di Londra e presenta il suo lavoro alla mostra *Sensation* (1997) della Royal Academy of Arts, che porta all'attenzione del pubblico internazionale la nuova generazione di Young British Artists. Nel lavoro di Brown c'è una complessa sintesi di riferimenti visivi, storici e attuali, attraverso un continuo riallacciarsi a fonti diverse, dalla storia dell'arte alla cultura popolare. I suoi oli appaiono molto materici, per certi aspetti quasi scultorei. Brown ha un modo meticoloso di stendere la pittura con minuscole pennellate che conferiscono all'opera, vista da lontano, un aspetto quasi tridimensionale, ma da vicino il quadro è assolutamente liscio, quasi fotorealista. Brown sta dipingendo la pittura e i soggetti diventano secondari. Il suo lavoro è la rivisitazione soggettiva della storia dell'immagine, dalla pittura di maestri moderni come Dalí, Appel, de Kooning, Auerbach ai classici come Fragonard e Rembrandt. Si descrive infatti come un Arcimboldo che monta insieme parti differenti, per raccontare una personale storia della pittura che guarda agli artisti maggiori come ai minori, alle immagini dei film e agli illustratori *sci-fi* come Chris Foss. Brown non lavora a partire dall'originale, bensì da riprodu-

zioni, spesso poco accurate e poco fedeli nel colore e nei toni, in cui l'opera è già distorta. A partire da queste ridipinge il soggetto, introducendo nuove deformazioni come esasperate anamorfosi o trasformazioni della gamma cromatica. Sovverte dunque il materiale di partenza, creando una nuova opera concettuale dall'apparente sapore espressionista. Anche i titoli sono preesistenti e derivati da film, canzoni, nomi di club. Attraverso questo procedimento ad esempio raffigura Arien, un bambino che sembra uscito da un dipinto di Chardin, ma riproposto in chiave surreale, quasi un fantasma sorridente. Ogni modello cui il suo lavoro si ispira diviene il suo bersaglio, in uno strano rapporto oscillante fra iconofilia e iconoclastia.

"Il colore e la miriade di possibili combinazioni mi hanno sempre lasciato allibito. Poter dipingere l'espressione di un volto e saperla cambiare, da felice a triste, attraverso una minuscola ombra all'interno dell'occhio, fa in modo che tu non voglia mai fare altro", afferma Brown. Finalista al Turner Prize nel 2000, espone al MCA di Chicago nel 1999; al Museum of Contemporary Art di Sydney, al Centre Pompidou di Parigi e al Kunsthalle Wien nel 2002. Presenta i suoi quadri alla Neue Galerie Graz am Landesmuseum Joanneum di Graz, alla Biennale di Venezia e all'Hamburger Kunsthalle nel 2003. La Serpentine Gallery di Londra gli dedica un'importante personale nel 2004.

Angela Bulloch

Nata a Fort Frances (Canada) nel 1966. Vive e lavora tra Londra e Berlino.

Il lavoro di Angela Bulloch si impone all'attenzione della critica negli anni novanta in occasione della mostra curata da Damien Hirst *Freeze*. Sebbene non condivisa con gli YBA (i giovani artisti inglesi) un certo atteggiamento legato al sensazionalismo, come quella generazione di artisti ha un forte interesse per i codici che governano il comportamento umano. Le sue opere analizzano il funzionamento dei sistemi di controllo della società sugli individui e sui paradossi presenti in questi sistemi, come rende evidente *Rules Series*, una serie di regole espresse attraverso pannelli a parete e monitor, che indicano come comportarsi in determinate situazioni. "Le regole sono spesso paradossali", sottolinea l'artista, "come quelle per il luna park. Ti invitano a partecipare, ma al contempo impongono una complessa serie di restrizioni in base al peso, all'altezza e alla salute che lo impediscono." L'immaginario evocato nelle sue installazioni, nei murales, nelle serie fotografiche e negli oggetti luminosi è quello contemporaneo dei non luoghi, delle sale giochi, degli stadi, delle discoteche, dei parchi di divertimento. Sebbene la semplicità delle forme e l'uso puro dei colori conferiscano un aspetto ludico e informale a sculture come una sfera luminosa gialla che si spegne e si accende, dagli interventi di Angela Bulloch traspare sempre l'esigenza di comunicazione tra opera e pubblico. L'intento dei suoi progetti è infatti reintegrare il corpo dello spettatore all'interno di situazioni sociali, analizzando allo stesso tempo l'interazione fra produzione e ricezione delle immagini. Modello di relazioni sociali, *Superstructure with Satellites* è un'installazione che prevede un fruitore attivo capace di innescare mutamenti attraverso cuscini a pressione o altri congegni. In questo modo, Angela Bulloch pone l'attenzione su come lo spettatore attraverso i suoi impulsi fisici possa attivare una serie di risposte sonore e visive nello spazio. Anche le azioni più semplici e inconsce, sembra sostenere l'artista, possono divenire eventi ca-

chi di implicazioni e capaci di suscitare reazioni. Bulloch ha creato anche una serie di divani e pouf a sacco dai colori sgargianti su cui il pubblico può sedersi e assumere un comportamento diverso da quello che si ha solitamente in uno spazio espositivo. Tale continuo rimando fra cause ed effetti diventa evidente anche nelle *pixel boxes*, di cui l'artista detiene il copyright. Sono costituite da enormi pixel colorati, ovvero la più piccola componente di informazione dell'immagine, trasformata in singola unità scultorea di 50 cm³; montate insieme possono essere programmate a riprodurre qualsiasi immagine digitale che diviene, data la misura del pixel, irriconoscibile. Nominata per il Turner Prize nel 1997, ha presentato il suo lavoro presso numerose istituzioni e rassegne internazionali, fra cui: Berkeley Art Museum, Aspen Art Museum, Stedelijk Van Abbe Museum di Eindhoven, Palais de Tokyo di Parigi, Biennale di Venezia, Le Consortium di Digione, Hayward Gallery di Londra, Tate Liverpool, Fondazione Sandretto Re Rebaudengo di Torino, Museum für Gegenwartskunst di Zurigo, ICA di Londra.

Janet Cardiff

Nata a Brussel (Canada) nel 1957. Vive e lavora tra Lethbridge (Canada) e Berlino.

Dal 1991 Janet Cardiff espone le sue complesse e inaspettate installazioni video-sonore, che spingono il pubblico a lasciare la realtà per entrare in un mondo di finzione narrativa. I suoi lavori, attraverso la natura tridimensionale del suono, suscitano sensazioni di desiderio, d'intimità e d'amore, evocano un senso di perdita e penetrano i meccanismi del nostro cervello. In queste "passeggiate" sonore e audiovisive gli spettatori vengono guidati da registrazioni "binaurali" attraverso luoghi e atmosfere diverse. Il pubblico è invitato a indossare le cuffie di un CD audio o di una videocamera portatile per scivolare in universi fantastici, che trasformano, senza alcun intervento fisico, luoghi suggestivi come i boschi del Castello di Wanås in Svezia, i giardini di Villa Medici a Roma, la vecchia Biblioteca Carnegie a Pittsburgh. Janet Cardiff plasma l'esperienza visiva attingendo ad altre forme di percezione, creando opere d'arte complesse e totali che racchiudono uno sviluppo narrativo non lineare. Il lavoro dell'artista canadese, creato con il suo compagno George Bures Miller, consiste nello sfalsare la visione e l'interpretazione dello spettatore. Il visitatore è una marionetta nelle mani dell'artista, che ne governa i movimenti e le emozioni. Tuttavia l'uso della tecnologia non è freddo né spettacolare: l'artista utilizza supporti multimediali non per attirare lo spettatore, ma per creare un'atmosfera di intimità, suscitando forti emozioni che si insinuano nella memoria sensoriale di ognuno. Janet Cardiff trasforma il rapporto univoco pubblico-opera in una rete relazionale binaria di ascolto e di esplorazione reciproca che va dal pubblico all'artista e viceversa. Il museo non è più un luogo sterile in cui guardare e non toccare, ma un luogo in cui vivere, scoprire ed emozionarsi. Queste installazioni sonore interattive sono concepite per il coinvolgimento dello spettatore in prima persona, invitandolo a toccare, ad ascoltare, a muoversi attraverso un ambiente che risulta plasmato dalle sue stesse percezioni. Cardiff non fa altro che esplorare l'impatto che la tecnologia esercita sulla coscienza dell'individuo. Parte da una suggestione sonora, escogita poi altri stimoli visivi e percettivi per innescare meccanismi inaspettati nella mente d'ognuno. Nel 2001 la coppia Cardiff-Bures Miller vince il Premio speciale della Giuria alla XLIX Biennale di

Venezia, per l'opera *The Paradise Institute*. Nel 2002 ha luogo al Castello di Rivoli la sua prima retrospettiva; la stessa mostra, originariamente curata per il P.S.1 di New York, è stata anche presentata al Musée d'Art Contemporain di Montréal nel 2002. Partecipa alla VI Biennale di Istanbul nel 1999 e alla Biennale di San Paolo del Brasile nel 1998.

James Casebere

Nato a Lansing, Michigan (Usa), nel 1953. Vive e lavora a New York.

A un primo sguardo, le immagini dell'americano James Casebere colpiscono per la strana atmosfera e per la tensione cinematografica che le pervade; a un'analisi attenta emergono però la mancanza di dettagli e un surreale senso di inconsistenza. Si tratta infatti di fotografie, ovvero di rappresentazioni bidimensionali, di set e modelli tridimensionali che l'artista costruisce nel suo studio a partire da riproduzioni di spazi esistenti. Casebere inizia a fotografare con questo procedimento a metà degli anni settanta, con l'intento di estendere il tradizionale uso della fotografia e di metterla in relazione con la scultura, la performance, l'animazione e il design di scenografie. Affascinato dal panorama culturale americano e dalla sua banalità, ritrae nei suoi primi lavori gli interni domestici tipici della classe media americana, attrezzati con gli oggetti della quotidianità, come letti, tavoli, telecamere, televisioni. "Le prime fotografie che ho scattato erano il risultato della mia riflessione sulla casa come luogo e su cosa rappresentassero o riflettessero i diversi comparti", dichiara l'artista. "Così ho cominciato a immaginare storie epiche che riflettessero la mia storia... cercando di relazionare il mio stupido e inutile background di classe media suburbana con le grandi idee." In questa direzione vanno le prime foto di modellini, tra cui la serie *Life Story Number One* (1978) e *Desert House with Cactus* (1980). Sebbene la realizzazione tecnica, troppo intenta a ricreare un'illusione pittorica, non sia ancora perfetta, risulta evidente la critica alle convenzioni puritane. La rigidità delle forme architettoniche ritratte nelle fotografie diventa una metafora delle rigide strutture sociali oltre che simbolo dell'azione di controllo che le istituzioni esercitano sulla vita dell'uomo attraverso l'architettura e i media. La televisone, la pubblicità, il cinema hanno riempito il nostro immaginario mentale e attrezzato la nostra "libreria visiva". Con una vena ironica Casebere sposta l'attenzione dalla casa ai luoghi pubblici, al sistema giuridico (*Courtroom*, 1979-80), al commercio (*Storefront*, 1982), al mondo del lavoro (*Cotton Mill*, 1983), alla Chiesa (*Pulpit*, 1985). Nella produzione più recente per le tipologie architettoniche dei luoghi identificati dalla società moderna occidentale come luoghi dell'isolamento e del raccoglimento, quali le prigioni e i monasteri. Gli spazi vuoti diventano metaforici di particolari stati d'animo. Pervasi da un'atmosfera di austerità e sospesi in un presente infinito, focalizzano l'attenzione sulle difficili relazioni società-individuo e singolo-comunità. Il controllo sulla composizione e sull'articolazione della luce appare perfetto, quasi ossessivo. Sono rappresentazioni desolate di interni vuoti dai toni caldi, poco illuminati, apparentemente da luce naturale o da un raggio lunare entrato da una finestra. Si tratta di interni disabitati, sebbene la presenza di porte, finestre e corridoi lasci prevedere l'esistenza di qualcuno oltre la soglia. Pervasi da una bellezza misteriosa, trasformano lo spettatore in un solitario testimone. Le fotografie di Casebere innescano una riflessione sul rapporto

realtà-fiction, illusione-veridicità, mettendo in discussione, attraverso l'illusione, la capacità dell'osservatore di comprendere la genesi delle immagini. Tra le istituzioni che hanno presentato il lavoro di James Casebere: Fondazione Sandretto Re Rebaudengo di Torino, Museum of Modern Art di Oxford, Centro Galeco de Arte Contemporanea di Santiago de Compostela, Migros Museum für Gegenwartskunst di Zurigo, Neue Galerie Graz am Landesmuseum Joanneum di Graz, Whitney Museum of American Art di New York, Museum of Fine Arts di Boston.

Maurizio Cattelan

Nato a Padova nel 1960. Vive e lavora tra New York e Milano.

Maurizio Cattelan è, insieme a Vanessa Beecroft, l'artista italiano contemporaneo più conosciuto, e più quotato, al mondo. Debutta nel 1991, alla Galleria d'Arte Moderna di Bologna, dove presenta *Stadium 1991*, un lunghissimo tavolo da calcetto, animato da undici giocatori senegalesi e altrettanti scelti tra le riserve del Cesena. I lavori di Cattelan sfuocano i confini tra arte e intrattenimento, performance e realtà. Di spirito situazionista, criticano sottilmente le strutture dominanti della produzione culturale, sono dissacranti e ironici. Giocando con i simboli della nostra società, in un'anamnesi postmoderna ai confini tra comico e tragico, Cattelan attacca i dogmi della Chiesa, schiacciando con un meteorite il papa e ogni idea di giudizio divino (*La nona ora*, 1999); attacca la storia e le sue riletture presentando un Hitler in miniatura inginocchiato in preghiera. Punta il suo indice critico verso il mondo dell'arte, attaccando, non in senso metaforico, con lo scotch il suo gallerista Massimo De Carlo a un muro della galleria (*A Perfect Day*); annoda strisce di lenzuolo che fa penzolare fuori da una delle finestre di una galleria per sfuggire dall'inaugurazione (*Una domenica a Rivara*, 1992); vende nel 1993 il suo spazio espositivo alla Biennale di Venezia a un'agenzia pubblicitaria (*Lavorare è un brutto mestiere*); oppure obbliga un gallerista a pedalare per creare l'energia sufficiente a illuminare la sua galleria. Nel 1998 al MoMA di New York ingaggia un attore cui fa indossare un'enorme testa/maschera di Picasso, riducendo il più importante artista moderno, simbolo del museo, a una mascotte. La sua critica si estende a ogni aspetto contraddittorio della società in cui viviamo. Durante la Biennale di Venezia del 2001 evoca il finto glamour del cinema americano riproducendo la scritta "Hollywood" sulla collina di una discarica palermitana. *Bidibidobidiboo* ritrae uno scoiattolo imbalsamato che si è appena suicidato, sparandosi al tavolino giallo della cucina. In questa installazione l'esperienza umana viene dislocata all'interno di un diorama in miniatura. L'artista esaspera la fragilità della vita umana in una miscela in cui innocenza e divertimento infantile bilanciano la violenza e la morte, portando alla luce il lato tragico della commedia. Attraverso i suoi lavori Maurizio Cattelan cerca di destabilizzare lo spettatore, suscitando reazioni eclatanti quasi quanto le sue opere. Quando *La nona ora* viene presentata a Varsavia, infatti, alcuni spettatori tentano di distruggere l'opera; a Milano, un cittadino offeso dall'installazione *Untitled*, 2004, precipita dall'albero di piazza XXIV Maggio nel tentativo di tagliare il ramo al quale i bambini erano impiccati. I lavori di Cattelan sanno smascherare il bigottismo culturale e l'assurdità della società contemporanea in cui viviamo. Cattelan ha esposto nei più importanti musei del mondo. Il Museum of Modern Art di New York e il Museum of Contemporary Art di

Los Angeles gli hanno dedicato mostre personali. Riceve una laurea ad honoris causa dalla facoltà di Sociologia dell'Università di Trento, e non sentendosene degno regala un asino imbalsamato all'ateneo. Nel 2004 il Louvre di Parigi compra come prima opera d'arte contemporanea *Untitled*, 2004, una scultura iperrealista di un bambino che suona appollaiato sul cornicione del museo su un tamburello di latta, ispirato al racconto di Günter Grass. Le opere di Maurizio Cattelan fanno parte, inoltre, delle più importanti collezioni del mondo, pubbliche e private, tra le quali: Ludwig Museum, Colonia; Museum of Contemporary Art, Chicago; Guggenheim Museum, New York; Deste Foundation, Atene; Fondation Pinault, Parigi; Elaine Dannheisser Collection, New York; Gilles Fuchs Collection, Parigi; Seattle Museum of Contemporary Art, Seattle; Migros Museum, Zurigo; FRAC, Languedoc-Roussillon; The Israel Museum, Gerusalemme; Castello di Rivoli Museo di Arte Contemporanea, Torino.

Jake e Dinos Chapman

Nati rispettivamente a Londra nel 1962 e a Cheltenham (Gran Bretagna) nel 1966. Vivono e lavorano a Londra.

I fratelli Jake e Dinos Chapman iniziano a lavorare insieme subito dopo la laurea al Royal College of Art. Questo duo deve la sua fama mondiale alle figure in resina o fibra di vetro dal realistico aspetto antropomorfo. Il realismo delle loro sculture rivela a uno sguardo più attento mostruose figure di ermafroditi in cui tutte le anomalie genetiche si manifestano in assurde combinazioni di arti, teste, gambe, torsi, con nasi, orecchie e bocche rimpiazzati da ani, vagine e peni in erezione (*Fuck-face*, 1994, *Cock-shitter*, 1997, solo per ricordare alcune installazioni). I Chapman creano personaggi che sembrano usciti da un film dell'orrore, ma sono rappresentativi della propensione alla pornografia e alla violenza della nostra società. In un'epoca in cui il corpo naturale si sta trasformando in un'entità potenziata da protesi metalliche, dalla chirurgia plastica, modificato da chiodi, by-pass, chip, microprocessori, tatuaggi e piercing, i corpi ibridi creati dai due artisti ci affascinano. *Cyber Iconic Man* (1996) nasce, quindi, da una biologia avveniristica, da un'anatomia clonata e moltiplicata. La proliferazione e l'ubiquità degli organi sessuali sui corpi chapmaniani segnano l'impossibilità e il terrore della riproduzione nella società contemporanea. I corpi mostruosi creati dai due artisti diventano rappresentazioni assurde e ironiche. Le loro installazioni esaltano il valore culturale del nulla, il nichilismo assoluto, capace di anestetizzare e portare alla totale indifferenza; parlano dei legami tra la morte e l'immortalità, del peccato e del castigo, del limite tra male e bene. La violenza e l'aggressiva sessualità del loro lavoro nascono dal desiderio, tipico dell'avanguardia artistica, di offendere il pubblico. I modellini di fibra di vetro che ricreano tridimensionalmente le vicende rappresentate da Goya nelle incisioni *Desastres de la guerra* (1808) sono così scioccanti che anche il disincantato pubblico moderno fa fatica a guardare. Ogni incisione del pittore spagnolo si trasforma per mano dei Chapman in un *tableau vivant* di figure giocattolo che inscenano barbarie di ogni genere, che evocano l'allegoria dei quattro cavalieri dell'Apocalisse (conquista, guerra, fame e morte). Nell'epoca del dna, del genoma umano, delle cellule staminali, della manipolazione genetica, le sculture dei fratelli Chapman non rappresentano dei cloni, ma entità biologiche uniche, figure umane che non vogliono glorificare l'aberrazione, ma mostrare

le possibilità di uno sviluppo futuro. Il loro lavoro sembra dimostrare come la storia contemporanea, segnata da guerre globali e nucleari che producono ferite sociali e fisiche atroci, e alterazioni del codice genetico, possa avere conseguenze terribili. I fratelli Chapman hanno un'intensa attività espositiva; ricordiamo le personali alla Gagosian Gallery di New York (1997), al White Cube di Londra (1999), alla Kunst Werke di Berlino (2000), all'Aeroplastics Contemporary di Bruxelles (2002), alla Saatchi Gallery di Londra (2003), alla Tate Liverpool e alla Neue Galerie Graz am Landesmuseum Joanneum di Graz (2004). Tra le collettive: *Sensation* (1997-99) e *Apocalypse* (2000) alla Royal Academy of Arts di Londra e la mostra inaugurale della Kunsthalle di Vienna (2001).

Sarah Ciracì

Nata a Grottaglie (Taranto) nel 1972. Vive e lavora a Milano.

Le opere di Sarah Ciracì riflettono e riproducono l'influenza della tecnologia sulla nostra vita quotidiana, sul modo in cui percepiamo la realtà, sulla nostra immaginazione e sensibilità estetica. Ciracì ci parla del modo in cui il paesaggio mediatico ha trasformato la nostra percezione della realtà ma non con lavori ipertecnologici, bensì attraverso la manipolazione "quasi casalinga" delle infinite immagini con cui veniamo bombardati quotidianamente. L'artista si concentra sul confine labile che separa la realtà dall'immaginazione nel nostro presente postmoderno. Il tema al centro di una prima serie di lavori è il paesaggio astratto, privato di ogni identità topografica, avvolto in un vuoto irreale dove la vita umana è scomparsa. Seguono immagini di esplosioni atomiche d'accecante luminosità e dai colori fluorescenti, alle quali è associato il rumore assordante delle deflagrazioni. Infine ci sono le opere popolate da dischi volanti e da astronavi che ripropongono gli stereotipi proposti dalla TV, dai film, dai cartoni animati giapponesi e da una narrativa fantascientifica popolare, che l'artista contamina con il linguaggio dell'arte. Le opere di Sarah Ciracì ricordano le visioni del protagonista di *Noi marziani* di Philip Dick, autore molto amato dall'artista, nel quale Manfred, un bambino autistico, scivola avanti e indietro nel tempo entrando e uscendo dal regno dell'entropia e della morte. Sono immagini di paesaggi desertici, spianate di cemento disabitate sotto cieli radioattivi e soli di mezzanotte, terrificanti esplosioni atomiche senza vittime. La giovane artista evoca questi scenari mediante fotografie digitali, diaproiezioni, video, *lightboxes*, manipolando le immagini nello stesso modo in cui un deejay campiona la musica. Le visioni di astronavi e l'universo fantascientifico ritratto nei suoi lavori indicano una volontà di fuga dalla realtà e le analogie tra la figura dell'artista contemporaneo e l'extraterrestre. Le sue realizzazioni sono da ricondursi a un Sud Italia devastato dall'abusivismo edilizio, violato e allucinato, che ha avuto un grande ruolo nella formazione dell'immaginario di Sarah Ciracì, e a un'immaginazione colonizzata dalla tv e in particolare dall'invasione dei cartoni animati giapponesi, assai popolari in Italia negli anni settanta. Così la sua installazione *Questione di tempo*, composta da due trivelle, oltre che richiamare nel contrasto dei materiali alcune installazioni dell'arte povera, sembra evocare un mostro che sta per uscire dal suolo e impadronirsi dello spazio espositivo. Sarah Ciracì ha partecipato alla mostra inaugurale del nuovo museo d'arte contemporanea della città di Kanazawa in Giappone. Nel 2003 ha vinto il prestigioso New York Prize, una borsa di studio

voluta dal ministero degli Affari esteri per sostenere le attività dei giovani artisti italiani nella città di New York. Le sue opere sono state esposte alla Galerie Enja Wonneberger di Kiel, in Germania, all'Italian Academy for Advanced Studies in America alla Columbia University di New York nel 2004, al Museo Nazionale di Seoul in Corea, oltre che nei più prestigiosi musei italiani, tra i quali il MACRO di Roma nel 2004.

Larry Clark

Nato a Tulsa, Oklahoma (Usa), nel 1943. Vive e lavora a New York.

Larry Clark, fra i più influenti fotografi americani della seconda metà del XX secolo, rappresenta attraverso il suo lavoro la transizione storica dallo stile documentaristico di tipo giornalistico degli anni cinquanta allo stile personale e narrativo degli anni settanta-ottanta. Prima di trasferirsi a New York, vive a Tulsa, in Oklahoma. Qui studia la fotografia di maestri americani come Robert Frank ed Eugene Smith. Mentre prosegue il mestiere di famiglia di fotografo ritrattista, inizia a compiere indagini fotografiche negli ambienti underground e malsani della città. Il frutto di questo periodo viene pubblicato in un volume, *Tulsa* appunto, che raccoglie le foto scattate in tre momenti differenti, nel 1963, nel 1968 e nel 1971. Le storie che emergono dal libro hanno notevolmente influenzato la generazione successiva di artisti e registi americani, da Nan Goldin a Richard Prince, da Martin Scorsese a Francis Ford Coppola. *Tulsa* rappresenta una realtà di giovanissimi e adolescenti, parla di clandestinità, di droga, di sopraffazione. I temi che Clark esplora con brutale onestà sono legati alla cultura americana, al rapporto fra i teenager e i mass media, alla loro relazione con un immaginario sempre più diffuso di sesso e violenza, alla responsabilità degli adulti. Allo stile documentaristico Larry Clark aggiunge una vicinanza intima, un'intensità emotiva e una nuova soggettività; per scattare le fotografie osserva da vicino questi giovani disperati, che diventano così suoi amici. Nella produzione più recente alterna all'uso del mezzo fotografico anche il film: *Teenage Lust* (1983) guarda alla nuova generazione di Tulsa, così come ai ragazzi di Times Square; *The Perfect Childhood* (1992) indaga gli ambiti della criminalità giovanile e i modelli comportamentali di quell'età; in *Skaters* (1992-95) e nel film *Kids* (1995) ritrae la comunità di *skateboarders* di Washington Square Park a New York. I temi che ritornano sono gli stessi: la pericolosità di una fragile struttura familiare, le radici della violenza, le connessioni fra l'immaginario prospettato dai mass media e i comportamenti sociali, la costruzione dell'identità nella fase adolescenziale, la pornografia, la censura. L'immagine che Clark offre della gioventù americana è devastante ma molto più reale di quella esibita dai media. Fra le istituzioni che hanno presentato il suo lavoro si ricordano: Sprengel Museum di Hannover (2000); Deichtorhallen di Amburgo, IVAM - Institut Valencià d'Art Modern, Biennale d'Art Contemporain de Lyon, Neue Galerie Graz am Landesmuseum Joanneum (2003); Museum of Contemporary Art di Denver, Villa Manin Centro d'Arte Contemporanea di Passariano (Udine), MOCA di Los Angeles (2004); International Center of Photography di New York, Groninger Museum (2005).

Tony Cragg

Nato a Liverpool nel 1949. Vive e lavora a Wuppertal (Germania).

Tony Cragg è una figura importante per il rinnovamento della scultura inglese contemporanea.

Appartiene alla generazione che frequenta le accademie in un clima di gran fermento. A partire dalla fine degli anni sessanta minimalismo, concettualismo, arte povera e land art propongono un rinnovato approccio nel fare arte e introducono una varietà di materiali prima inconsueti. Nel percorso di Cragg, contraddistinto da una costante sperimentazione di forme e procedimenti, ha un ruolo significativo la sua esperienza scientifica. Prima degli studi alla Royal Academy of Art di Londra, lavora infatti presso il laboratorio della Natural Rubber Producers' Research Association, come ricercatore specializzato in gomma naturale. Sin dai primi lavori è evidente il suo interesse per i materiali e gli oggetti di recupero. Crea fotografie in cui ritrae se stesso con pietre poste sul corpo, nel tentativo di sondare le relazioni esistenti fra gli elementi naturali e artificiali, fra l'organico e l'inorganico, fra il corpo e l'immagine. Il suo lavoro si compone dell'assemblaggio di elementi che insieme creano la forma finale delle sue sculture. Nel 1978 lascia l'Inghilterra per trasferirsi in Germania, a Wuppertal, nella zona industriale della Ruhr. Sono questi gli anni in cui lavora con i materiali di scarto della società contemporanea, con i risultati di un processo di disgregazione della forma, oggetti del quotidiano, frammenti di plastica, vetro, legno, bronzo, contenitori, giocattoli che, come molecole, uniti insieme prendono forma. Utensili vari sottratti al disordine, raccolti e assemblati con le tecniche più diverse vengono presentati secondo un nuovo ordine, spesso cromatico e formale, a terra o a parete, creando immagini come nel caso di *European Culture Myth, Annunciation*. I rifiuti con cui crea l'opera assumono una "nuova natura", i vari contenitori e pezzi di plastica bianca vengono ricomposti sulla parete come in un collage, creando l'angelo dell'Annunciazione, figura contemporaneamente classica e pop. Nella fase matura del suo percorso artistico, Cragg concentra la sua attenzione sulla ripetizione di un unico oggetto in grandi composizioni, come nel caso delle bottiglie di vetro. Contemporaneamente modifica la gamma dei materiali utilizzati, gli oggetti di recupero lasciano il posto alle grandi fusioni in bronzo, alle sculture in ceramica, ferro e acciaio. Le forme semplificate riconducono a un immaginario scientifico, a bizzarre composizioni biomorfe, organiche, ai contenitori da laboratorio, vasi e alambicchi. Rispetto agli assemblaggi iniziali ed evanescenti a parete, è evidente l'interesse per un'accresciuta presenza fisica che carica i suoi lavori di una nuova aura. Vincitore del Turner Prize e di una menzione speciale alla Biennale di Venezia del 1988, Tony Cragg espone il proprio lavoro presso numerose istituzioni di livello internazionale, quali Documenta a Kassel, la Henry Moore Foundation di Halifax, il Kunst und Ausstellungshalle der BDR di Bonn. Fra le mostre più recenti si ricordano quella al Museo Nacional Centro de Arte Reina Sofía di Madrid nel 1995, al Centre Pompidou di Parigi l'anno dopo, alla Tate Gallery di Liverpool e al MUHKA di Anversa nel 2000. Nel 2003 il MACRO di Roma gli dedica un'importante mostra.

Roberto Cuoghi
Nato a Modena nel 1973. Vive e lavora a Milano.
Roberto Cuoghi vede la realtà sotto una luce straniante, capace di trasformarla completamente. Inscena metamorfosi del mondo reale attraverso superfici deformanti, come quando in una sua performance portò, per alcuni giorni, dei prismi montati su occhiali da saldatore, rovesciando di 180° la normale prospettiva visiva. Le opere di Cuoghi, infatti, indagano la follia,

il mondo dell'arte contemporanea, i fumetti, le droghe, il macabro, tutti aspetti del mondo d'oggi capaci di spostare il normale punto di vista sulla realtà. Cuoghi non aspira alla creazione di opere che esistano fisicamente; è interessato piuttosto a creare spunti di riflessione per il pubblico. Quelle a cui si sottopone non sono performance, ma vere e proprie esperienze di vita. Cuoghi si autoelegge a cavia, sperimenta su di sé per condividere con tutti i risultati dei suoi esperimenti. Comincia con il farsi crescere le unghie per undici mesi, riducendosi nell'impossibilità di toccare qualsiasi cosa, per sviluppare una nuova sensorialità non tattile. Sceglie di assumere la condizione e l'immagine di suo padre: indossa i vestiti fuori moda di quest'ultimo, porta i suoi occhiali e un cappello démodé, si fa crescere la barba, si decolora i capelli, mette su quaranta chili. Da ragazzino "punk" diviene un uomo di mezza età. Ma non è un travestimento, perché resta trasformato per due anni vivendo in un mondo che non si adatta più a quello di un ragazzo della sua età, un ragazzo che ora pare un cinquantenne e che di un uomo di tale età ha assunto non solo le sembianze, ma i disturbi fisici, il modo di relazionarsi a cose e persone. I suoi lavori fotografici mettono in discussione i meccanismi con cui la fiction, lo spettacolo e l'industria del divertimento mitizzano le cose che ci circondano, rivelandone invece il lato squallido e assurdo. I suoi quadri estrapolano, attraverso la sovrapposizione di inusuali materie pittoriche, l'aspetto perturbante e orrorifico delle cose che ci circondano, sembrano la rappresentazione fisica di incubi notturni. Le sue opere hanno intenti pedagogici. Parafrasando il motto mcluhiano "il medium è il messaggio", e adattandolo alla visione del mondo dei lavori di Cuoghi, il messaggio prende forma dal mezzo attraverso cui viene divulgato, nello stesso modo in cui la nostra visione della realtà passa attraverso molteplici superfici, sia materiali (specchi, vetri, lenti) che immateriali (stati d'animo, educazione, fobie). Cuoghi scopre in ogni intervento l'altra faccia della medaglia. Sue mostre personali si sono svolte nel 1997 alla Galleria Comunale d'Arte Moderna di Bologna e nel 2003 presso la Galleria Massimo De Carlo a Milano e la Galleria d'Arte Moderna e Contemporanea di Bergamo. Ha partecipato a numerose collettive in gallerie e musei di livello internazionale, tra cui: MART di Trento e Rovereto (2002); Apexart di New York, Galerie Schuppenhauer di Colonia (2003); Centre Pompidou di Parigi, MACRO di Roma e Villa Manin di Passariano, Udine (2004).

Grenville Davey
Nato a Laucestone (Gran Bretagna) nel 1961. Vive e lavora a Londra.
Cresciuto in Cornovaglia, Grenville Davey studia prima a Exeter e poi al Goldsmiths College di Londra, aprendo la strada alla generazione degli YBA. La sua produzione artistica è fortemente influenzata dal lavoro di scultori inglesi come Tony Cragg e Richard Deacon, e divide con questi un forte interesse per i materiali industriali. La semplicità delle forme scelte da Davey mostra dei punti di tangenza con il minimalismo, anche se molti suoi lavori rappresentano oggetti presi dalla vita quotidiana. Evidente è anche l'influenza della scultura pop di Claes Oldenburg, sebbene mediata da un'estetica asciutta e concettuale. Crea nei primi anni sculture in acciaio dipinto, come *Button*, la riproduzione gigante (diametro 150 cm) di un bottone industriale. Prendere un oggetto quotidiano e ingrandirlo a tal punto da renderlo irriconoscibile e inusabile

non è una pratica totalmente nuova nella storia della scultura. Ma la forza del lavoro di Davey è che, attraverso la scelta dei materiali, lascia il pubblico nel dubbio se ciò che vede rappresenti un oggetto vero o sia un'invenzione, se sia un anomalo prodotto industriale o sia invece creato appositamente dall'artista. Tutte le sue sculture, in legno o in metallo, dipinte o lasciate grezze, sono curate nei minimi dettagli. La qualità della superficie, la linea, i dettagli e la finitura sono infatti essenziali all'impatto visivo del lavoro. A prima vista le sue sculture sembrano mostrare la bellezza assoluta delle forme pure, ma a uno sguardo più attento rivelano le tracce degli oggetti domestici cui sono ispirate. Il lavoro di Davey analizza come l'arte rappresenti la realtà, nel tentativo di trasformare la nostra percezione quotidiana. Presenta quindi degli oggetti banali, resi irriconoscibili dalle dimensioni, che ci spingono a guardare la realtà in modo nuovo. Le sculture di Davey, esposte all'interno delle gallerie ma legate a uno spazio "altro", esplicitano il complesso rapporto che esiste tra l'arte e gli oggetti d'uso comune. *1/3 Eye*, un grande disco di legno che sembra la lente di una macchina fotografica, oltre a mostrare l'interesse di Davey per le forme circolari apostrofa il pubblico in modo buffo e diretto. Come molti altri lavori dell'artista, la scultura in legno *Capital* (1992) segna gli sviluppi della scultura moderna, enfatizzando temi come la forma, la rappresentazione e la monumentalità. Il fatto che le sculture di Davey rappresentino dei veri e propri oggetti ispirati alla vita di tutti i giorni, e il fatto che vengano create a mano dall'artista, le allontana dal neodadaismo e dal neopop, tipici dell'arte inglese dei primi anni novanta. Davey ha sviluppato e sostenuto la propria carriera esponendo regolarmente dal 1987 in Gran Bretagna e all'estero. La Lisson Gallery di Londra ha presentato numerose sue personali e nel 1992 la Tate Gallery di Londra gli ha conferito il Turner Prize. Nel 1996 espone alla Secession di Vienna, nel 1998 alla Biennale di Venezia e nel 2000 all'IMMA di Dublino.

Tacita Dean
Nata a Canterbury (Gran Bretagna) nel 1965. Vive e lavora a Berlino.
Tacita Dean sperimenta varie forme espressive, dal cinema alla fotografia, dal disegno al suono. Racconta di cose fuori dall'ordinario, di viaggi impossibili, di storie perdute ed enigmi irrisolti. Il suo lavoro si concentra sul passare del tempo, costruendo lunghe attese, e continui rimandi fra passato e presente. Interessata al concetto di navigazione sia letterale che metaforica, genera immagini che sembrano essere punti di partenza per esplorazioni impossibili. Spesso silenziosi, realizzati con inquadrature lunghe e camera fissa, i suoi film in 16mm creano un senso di immobilità, un'atmosfera enigmatica e misteriosa. Il racconto che di frequente parte da fatti realmente accaduti preserva uno spazio dove lo sguardo dello spettatore si ritrova a confrontarsi con le proprie paure, i propri desideri. A metà fra realtà e finzione, fra letteratura e memoria, fra stile documentaristico e narrativo, le sue investigazioni sono permeate da un senso di imminente tragedia, nello stesso modo in cui gli oggetti e i luoghi sono caricati di significati non espliciti. Tacita Dean traccia una complessa mappa di interazioni fra mondo oggettivo e mondo privato, sottolineando la capacità delle immagini di evocare e di preannunciare avvenimenti imprevisti, di suggerire e svelare realtà nascoste. "Sono nostalgica. Ecco cosa faccio con il mio lavoro, cerco di fermarmi su qualcosa prima che scompaia", racconta l'artista. L'acqua

è uno degli elementi ricorrenti nel suo lavoro. Spesso c'è il mare, come sfondo di vicende umane e come metafora di isolamento fisico e filosofico. Spesso c'è l'immagine della costa dove la terra incontra il mare e il mare riflette il cielo. Anche il faro è un elemento che compare di frequente come motivo centrale o dettaglio significativo della narrazione; struttura isolata e avvolta dall'immensità del mare, diventa metafora della condizione umana. In *Disappearance at Sea* (1996), con il quale è stata candidata al Turner Prize nel 1998, restituisce poeticamente la storia realmente accaduta di Donald Crowhurst, navigatore solitario che, spinto dal disperato desiderio di realizzare un viaggio attorno al mondo, partecipa nel 1968 alla Sunday Times Globe Race dalla quale non fa più ritorno. Tacita Dean comunica la progressiva solitudine e il disorientamento che Crowhurst deve aver provato nella sua ultima avventura. La costruzione narrativa diventa una metafora del trascorrere del tempo, della rincorsa dell'uomo verso mete che si rivelano effimere portando all'annientamento e alla sparizione. *Mario Merz* è un breve film in 16mm, un ritratto poetico e concentrato di Mario Merz che ha inizialmente attratto Tacita Dean per l'incredibile somiglianza con il padre. Frammenti di conversazione nel pomeriggio in giardino, il tempo mutevole, qualche gesto semplice del maestro seduto con una pigna in grembo. L'audio registra i rumori di fondo delle campane e dei corvi. Tacita Dean lascia parlare il grande artista spontaneamente, non si intromette; Mario Merz fa domande, osservazioni e ogni tanto tace. Sotto l'occhio pesante della macchina da presa emerge un racconto di straordinaria ricchezza di un uomo che di lì a poco sarebbe scomparso. Tacita Dean ha esposto in importanti gallerie quali Marion Goodman a New York e a Parigi, e in importanti musei tra i quali l'ICA di Filadelfia nel 1998, la Tate Gallery di Londra nel 1996 e di nuovo nel 2001, il Museum für Gegenwartskunst a Basilea e l'Hirshhorn Museum and Sculpture Garden di Washington. Nel 2003 le hanno dedicato una mostra personale la Fundação de Serralves di Oporto e il Musée d'Art Moderne de la Ville de Paris. Nel 2004, in occasione della sua personale italiana alla Fondazione Sandretto Re Rebaudengo, riceve il Premio Regione Piemonte.

Berlinde De Bruyckere
Nata a Gand (Belgio) nel 1964. Vive e lavora a Gand.
Nelle sculture di Berlinde De Bruyckere la tristezza e la bellezza sembrano essere in costante competizione. Il suo lavoro si concentra sulle ferite esistenziali della società, rappresentando emozioni come la paura, la solitudine e la sofferenza umana, che la società in generale, e l'arte contemporanea in particolare, sembrano aver rimosso. Le sue figure evocano un bisogno di amore e protezione che viene negato, lasciando un senso di vuoto, di dolore e di vulnerabilità. De Bruyckere spesso rappresenta figure umane o animali che, dolendosi, cercano di nascondersi alla nostra vista dandoci le spalle o scomparendo sotto pesanti coperte. In questa direzione l'artista ha in passato elaborato una serie di opere dedicate alla casa, vissuta come nido, come nascondiglio, luogo di solitudine e di riflessione, guscio protettivo da abbandonare solo in situazioni di pericolo, portando con sé oggetti simbolici come le coperte. Le sue sculture non possono essere ridotte alla semplice rappresentazione di un'intrinseca sofferenza umana, perché hanno il potere di evocare un senso d'amore quasi salvifico, di tenerezza e di protezione che

diventa la controparte del dolore esistenziale. Le sculture di De Bruyckere, evocative nell'uso della cera dell'opera di Medardo Rosso, agiscono a livello fisico, suscitando nel pubblico un irresistibile desiderio di toccare, e portando poi sulla superficie/pelle le tracce di ogni contatto. La scultura *La femme sans tête* (2004) mostra un fantasma senza testa di un essere umano archetipo, prigioniero di un corpo senza vita o forse pietrificato, traccia di una lontana era archeologica. Come nella maggior parte dei lavori di Berlinde De Bruyckere, vi è un ulteriore e più complesso livello di lettura. Se ci si sofferma a guardarlo, si nota che questo corpo è quello di una donna, che non può pensare, ridotta com'è a puro corpo, accovacciata per proteggersi dal mondo. È un corpo in trasformazione, che diventa metafora della sofferenza psicologica e dell'impossibilità di comunicare vissuta dalle donne di tutto il mondo. De Bruyckere ha preso parte a numerose esposizioni sia in musei che in spazi pubblici. In Olanda ha partecipato al progetto Park Wolfslaar di Breda nel 1996, ad Abdijplein di Middelburg nel 1999 e a Sonsbeek 9 di Arnhem nel 2001. La Fondazione De Pont di Tilburg le ha inoltre dedicato una personale nel 2001. In Belgio ha esposto tra l'altro nel parco di sculture di Middelheim e presso il Museum voor Hedendaagse Kunst di Gand. Da segnalare, inoltre, la sua presenza nel Padiglione Italia alla Biennale di Venezia del 2003 e alla collettiva *Non toccare la donna bianca* presso la Fondazione Sandretto Re Rebaudengo nel 2004.

Thomas Demand

Nato a Monaco di Baviera nel 1964. Vive e lavora a Berlino.

Il lavoro dell'artista tedesco Thomas Demand, sebbene a un primo approccio richiami una ricerca di tipo documentaristico, si colloca in una zona di confine fra il reale e l'artificiale. Le sue grandi immagini di interni ed esterni, spazi vuoti e oggetti inanimati, non sono fotografie di situazioni reali ma di modelli ricostruiti in carta e cartone. Demand mette in discussione il concetto di veridicità che attribuiamo alla fotografia, con un complesso meccanismo composto da molteplici passaggi. Demand parte da un luogo reale, che cattura in una fotografia; da questa immagine crea il modellino che fotografa nuovamente ottenendo l'immagine finale, cioè la rappresentazione bidimensionale di un luogo tridimensionale nato da una fotografia. Il processo ha spesso origine da immagini cariche di significato tratte dai media, dalla memoria personale o dalla storia collettiva. A partire da queste riproduzioni ricostruisce modelli degli spazi mantenendo forme, colori e proporzioni con il solo scopo di fotografarli, in modo simile a James Casebere. Dopo essere stati immortalati dalla macchina, tutti i modelli vengono distrutti, anche i più celebri, come quello lungo dieci metri riproducente una porzione della foresta equatoriale. A un'analisi attenta la presunta veridicità dell'immagine rappresentata decade. Emergono infatti le imperfezioni della struttura e l'artificiale assenza di dettagli. In altri casi le immagini che Demand sceglie come punto di partenza sono luoghi associati alla società moderna: ricostruisce ambienti di lavoro, uffici, interni domestici, appartamenti. Quasi fotogrammi di un film senza attori, le rappresentazioni non includono mai esseri umani, sebbene gli ambienti siano fortemente connotati e gli oggetti suggeriscano informazioni e dettagli dei loro ipotetici abitanti. Le sue immagini sono all'apparenza drammi sospesi, carichi di inquietante silenzio. Il podio di una sala conferenze probabilmente di una multinazionale, una serie di fotocopiatrici, il tavolo di uno speaker, una moltitudine di telefoni di un call center inducono a riconsiderare tali spazi e a ripensarne le implicazioni culturali; ma suggeriscono anche temi quali il confronto fra naturale e artificiale, autentico e falso, realtà e rappresentazione. "Ho l'impressione che la fotografia non possa più contare su strategie simboliche e debba invece esplorare trame narrative psicologiche, interne al mezzo espressivo", sottolinea Demand. Numerose sono le istituzioni che hanno presentato il lavoro dell'artista. Fra le altre: le Kunsthalle di Zurigo e di Bielefeld, la Tate Gallery di Londra, il Kunstmuseum di Bonn e il MOCA di Miami. Espone anche al Louisiana Museum of Modern Art di Humlebaek, all'MCA di Chicago e alla Fondation Cartier pour l'Art Contemporain di Parigi. Il Castello di Rivoli a Torino e il MoMA di New York dedicano al lavoro di Demand mostre personali.

Jessica Diamond

Nata a New York nel 1957. Vive e lavora a New York.

Nel lavoro di Jessica Diamond c'è un'aggressività e una rabbia che l'artista manifesta creando dal vivo dei monumentali *wall drawings*. Quello che potrebbe sembrare un modo per enfatizzare il mito dell'artista e di un'autenticità basata sulla produzione manuale del lavoro diviene in realtà un processo ironico, volto a smascherare i meccanismi del mondo dell'arte contemporanea. Benché di aspetto gestuale, il processo creativo di Diamond assomiglia a quello con cui si fanno gli *stencils*: infatti chiunque può dipingere i suoi lavori, seguendo le sue istruzioni e copiando la sagoma proiettata sul muro dalla diapositiva originale. Questo procedimento si ispira alle opere concettuali di artisti come Sol LeWitt o Lawrence Weiner, con la particolarità che, invece di far eseguire un disegno "freddo", preciso, matematico e geometrico come quelli degli artisti concettuali degli anni settanta, i suoi *wall drawings* manifestano un "falso espressionismo". In tutti i suoi lavori il tratto gestuale crea un'immediata connessione tra l'impatto visivo dei numeri, delle parole e dei simboli e l'evocazione di uno stato emotivo. Il fascino dei suoi *wall drawings* non dipende solo dal loro messaggio concettuale ma dalla forza e dall'energia pittorica. Jessica Diamond ha creato all'inizio degli anni novanta una serie di pitture murali come omaggio all'artista giapponese Yayoi Kusama. Il lavoro di quest'ultima, che per scelta vive e lavora in un ospedale psichiatrico, parla della rabbia, della frustrazione e della violenza sessuale, attraverso dipinti e installazioni ossessivamente ricoperti di puntini. Kusama, donna e orientale, è stata una figura trasgressiva nel panorama dell'arte degli anni sessanta. Il suo lavoro celebrava il corpo come opera d'arte nella ricerca di un infinito fuori del tempo e dello spazio. L'averla scelta come modello può essere spiegato con il fatto che, come nel caso di Diamond, il suo lavoro cercava delle modalità di resistenza al sistema. L'entusiasmo di Jessica Diamond nei confronti di Yayoi Kusama ha spinto molte istituzioni a occuparsi del lavoro di questa grande artista giapponese, che ha ottenuto recentemente importanti riconoscimenti sia al MoMA di New York che al Walker Art Center di Minneapolis. *Tributes to Kusama: Kusama Numerical - Total Backward Flag (She Ascends the Mountain from Behind)* è un grande murale rosa e azzurro che porta il numero "66" disegnato di getto in bianco. L'opera ha l'immediatezza grafica di un cartello autostradale. In essa Diamond si appropria della bandiera americana a stelle e strisce per trasformarla completamente: il lato destro diviene quello sinistro, il rosso diviene rosa e il blu diventa azzurro, mentre le stelle e strisce vengono sostituite dal "66" scritto due volte. I numeri sono tracciati a mano libera e sono ognuno diverso dall'altro. Il lavoro ricorda le agitazioni politiche newyorkesi del '66 e le performance di Yayoi Kusama in cui l'artista bruciava pubblicamente la bandiera americana. Jessica Diamond ha preso parte a mostre internazionali a partire dai primi anni ottanta. Espone nel 1983 al Drawing Center, New York; nel 1986 al New Museum di New York; nel 1994 all'ICA di Londra; nel 1998 e nel 2003 allo SMAK di Gand; nel 2001 alla Kunsthalle di Vienna e nel 2003 al MIT di Boston. Il suo lavoro è stato presentato nel 1993 alla Biennale di Venezia, nella medesima edizione che riproponeva all'attenzione del grande pubblico i lavori di Yayoi Kusama. Nel 1994 la Galleria Massimo De Carlo allestisce a Milano una sua personale.

Olafur Eliasson

Nato a Copenaghen nel 1967. Vive e lavora a Berlino.

Elementi naturali e materiali industriali si fondono nel lavoro di Olafur Eliasson. Materiali come il muschio artico e le luci stroboscopiche, l'acqua corrente dei fiumi e l'acciaio vengono affiancati e giustapposti per creare complesse e seducenti installazioni. Eliasson interviene negli ambienti con presenze dal carattere minimale. La forza del suo lavoro risiede nell'amplificazione della percezione emotiva dello spettatore. Eliasson ha vissuto da bambino in Islanda, terra paterna, e il paesaggio islandese ha influenzato profondamente la sua visione. Il ricordo di una natura in perenne evoluzione e di un paesaggio che si trasforma a ogni chilometro ispira un lavoro capace di sedurre attraverso esperienze immediate e fisiche, ma che rimandano a qualcosa, al di fuori del lavoro, di complesso, ineffabile e difficile da rappresentare. Le immagini del 1994 fanno parte di una serie di fotografie dei ghiacciai e delle montagne islandesi. Queste fotografie richiamano un luogo lontano, mostrando quante sensazioni e percezioni scompaiano nell'immagine che acquisisce un carattere evocativo, quasi magico. Essendo una serie, le foto hanno un carattere quasi topografico di documentazione scientifica, mettendo lo spettatore nei panni dello studioso e non del turista. Nelle opere di Eliasson colpisce il senso di vuoto evocato dai paesaggi, in cui la presenza umana sembra dimenticata. Confrontarsi con spazi deserti e con la natura permette all'artista di sviluppare un discorso sulla percezione umana e su come questa venga alterata nel mondo contemporaneo urbano in cui la modernizzazione e l'uomo hanno sostituito la natura. Eliasson crea meccanicamente installazioni capaci di evocare sentimenti romantici, l'artista sembra appropriarsi del concetto di sublime, elaborato da Edmund Burke nella letteratura, da Friedrich e Constable nella pittura, per trasformarlo e mostrare come il sentimento ambivalente amore/terrore nei confronti della bellezza possa essere "artificiale". Nel 2003, nella sala delle turbine della Tate Modern (ex centrale elettrica trasformata nel più grande e famoso museo d'arte contemporanea inglese), ha allestito *The Weather Project*, uno stupefacente esperimento atmosferico volto a ricreare un sole intramontabile dalla luce monocromatica che, a seconda delle correnti d'aria e della temperatura, poteva addensarsi a banchi, generando nuvole dalle forme imprevedibili. In questo modo l'artista evidenzia come i costrutti culturali influenzino costantemente le nostre percezioni. I lavori di Olafur Eliasson sono presenti nelle collezioni dei più prestigiosi musei come il MoMA e il Guggenheim Museum di New York, il Walker Art Center di Minneapolis, l'Art Institute di Chicago, il Museum for Moderne Kunst di Copenaghen, il Reykjavík Art Museum. Il Reina Sofía di Madrid (2003), l'Astrup Fearnley Museum of Modern Art di Oslo, l'Institute of Contemporary Arts di Londra (2004) e il Kunstmuseum di Basilea (2005) hanno ospitato sue personali. Nel 2003 partecipa con un intero padiglione, un labirinto di specchi di luce di spettacolare bellezza, alla Biennale di Venezia. Nel 2002 espone al Musée d'Art Moderne de la Ville de Paris.

Flavio Favelli

Nato a Firenze nel 1967. Vive e lavora a Samoggia-Savigno (Bologna).

Flavio Favelli, artista fiorentino di nascita, ma bolognese d'adozione, sviluppa la sua pratica artistica a partire da una concezione intima e molto personale del tempo e dello spazio. Montando insieme cancelli, panche, porte, balaustre, ballatoi, sedie, tavoli, letti, specchi, tappeti e lampadari, l'artista crea opere dall'aspetto funzionale capaci di trasformare l'atmosfera dei luoghi che li contengono, caricandoli di suggestioni emotive. Le sue installazioni riescono a fare emergere il valore estetico e poetico degli oggetti banali che lo circondano. Il suo lavoro è un continuo tentativo di rielaborare il proprio senso di spaesamento. Favelli, infatti, a partire dagli anni novanta, ha creato installazioni *site-specific* in edifici in disuso, intervenendo e modificando non solo l'architettura pre-esistente, ma anche la luce e gli oggetti, a volte prendendo addirittura domicilio temporaneo negli spazi in cui interveniva. Il suo lavoro si differenzia da quello della maggior parte degli artisti in quanto non mira a riempire lo spazio espositivo di oggetti, ma a modificare la percezione del visitatore nei confronti dello spazio che questi oggetti dovrebbe contenere. Le singole parti delle sue installazioni - mosaici di specchi in cornici d'epoca che, invece di riflettere, frammentano l'immagine di chi si specchia, tappeti nati dal patchwork di tappeti recuperati, lampadari ricomposti - mantengono comunque quel senso di leggera alienazione anche se reinseriti in un contesto domestico. I suoi lavori sembrano registrare il passare del tempo e il carattere arbitrario del nostro rapporto con il mondo che ci circonda, attraverso una bizzarra sintesi tra pittura, scultura, installazione. Come dice l'artista: "Dal quotidiano più triste mi liberavo quelle volte che mia madre mi educava al senso del bello, come diceva lei. Mi portava a vedere le chiese e i palazzi e San Marco, Bisanzio, Ravenna, Algeri, Mosca. Bellezze strane, e poi guardavo anche le strade, i negozi, i lampadari, i vestiti della gente, i giardini, i piatti dove mangiavo e il cielo sopra tutto; e le tombe, avere una tomba, ma da vivo, una vera e propria casa, con diverse stanze, una tomba senza salma, un vero e proprio edificio rispettando l'ordine delle cose secondo un'idea, un desiderio, un itinerario che spesso percorrevo nei sogni, con una luce bianca e opaca, vagando per balconate, crocicchi, ballatoi, palafitte, paratie, panche, lettighe, vasche, per ricostruire certe immagini che venivano dalla mia storia, fatta dalla storia di altri". Flavio Favelli ha esposto in importanti spazi pubblici e privati in Italia e all'estero, come all'IIC di Los Angeles nel 2004, dove viene allestita una sua personale, *Interior*. Nel 2003 partecipa alla Biennale di Venezia, nella sezione *Clandestini*. Suoi lavori vengono installati nel 2002 a *Exit*, presso la Fondazione Sandretto Re Rebaudengo, e nel 2003 al Museion di Bolzano. Nel 2005 una sua installazione permanente, *Vestibolo*, è posta nell'atrio del palazzo dell'Anas a Venezia.

Urs Fischer

Nato a Zurigo nel 1973. Vive e lavora tra Zurigo e Los Angeles.

Il lavoro dello scultore svizzero Urs Fischer indaga la natura e il suo essere continuamente sottoposta a molteplici sperimentazioni e manipolazioni da parte dell'uomo. Fischer parte da elementi naturali che trasforma con materiali sintetici, fino a farli diventare oggetti estranei e surreali. Le sue sculture nascono da grandi progetti che, senza essere spettacolari, sono finalizzati a un continuo dialogo tra la forma e i materiali utilizzati. Per Urs Fischer non esistono le categorie del "brutto" e del "bello", il suo lavoro si oppone ai canoni convenzionali dell'arte demolendone le gerarchie. Per l'artista, più importante della tecnica e della forma è l'immediatezza. La casualità della scelta di alcune figure fa sì che il soggetto si allontani dalla realtà, acquisendo nuovi significati e comunicando allo spettatore un'inquietudine. Le sue sculture sembrano bozzetti provvisori, ma è proprio la loro non finitezza a determinarne l'energia intrinseca. L'artista spiega come ogni sua opera nasca da un segno fatto alla svelta e si trasformi velocemente e in modo naturale allontanandosi dall'idea di partenza. Questo processo porta sempre a nuove idee e l'opera, dopo l'intuizione iniziale, si genera quasi autonomamente. Con un virtuosismo spontaneo ma abile, Fischer riesce a trasformare i materiali usuali in imponenti sculture. Il suo lavoro è connotato da uno spirito "punk", si avvale di materiali trovati, come legno, cera, specchi, vetro, colla, ma anche di materiali organici e oggetti che provengono dalla vita quotidiana. L'albero, uno degli elementi chiave della ricerca, diventa per l'artista un simbolo della radicazione culturale di ognuno che ci permette di filtrare e comprendere i diversi strati della realtà. *Naturschnitte (Baum)*, ossia "la natura taglia (albero)", è la scultura di un albero in cui Fischer sostituisce ai rami delle lame simili a coltelli che lo trasformano in una creatura mostruosa e aggressiva. L'albero, che è da sempre simbolo di una natura che vive e cresce, si sviluppa autonomamente nell'opera dell'artista svizzero, evoca una realtà in cui l'intervento umano sta andando a intaccare gli equilibri della natura, rendendola vittima di alterazioni non previste. L´uomo, avendo la possibilità di intervenire sull'ambiente, incautamente crea dei disequilibri che interferiscono poi sulla sua stessa vita. Tuttavia l'opera di Fischer non ha una valenza politica o sociale e l'artista evidenzia in modo quasi grottesco, tramite i materiali, l'aspetto ludico del suo intervento. Tra le maggiori presenze internazionali di Urs Fischer ricordiamo nel 2000 la terza edizione di Manifesta a Lubiana, nel 2003 la Biennale di Venezia e nel 2004 la mostra *Monument to Now* presso la Deste Foundation di Atene. Nel 2005 gli vengono dedicate delle personali da Sadie Coles a Londra e alla Fondazione Trussardi a Milano.

Fischli & Weiss

Peter Fischli, nato a Zurigo nel 1952. David Weiss, nato a Zurigo nel 1946. Vivono e lavorano a Zurigo.

Peter Fischli e David Weiss collaborano artisticamente dal 1979. Il loro lavoro, d'impronta metafisica, tratta molteplici temi. La pratica artistica di questo duo svizzero analizza e riproduce, con i media più diversi, i processi naturali e insignificanti della vita quotidiana. Nel tentativo di alleggerire l'arte contemporanea da un sovrappeso di significato Fischli & Weiss creano opere volte a svelare le meraviglie della vita di tutti i giorni. Attraverso una pratica semplice e creativa, come dei bambini che sognano a occhi aperti, sollevano interrogativi apparentemente triviali e innocui, ma che si rivelano sorprendentemente profondi. Alla Biennale di Venezia del 2003 presentano, infatti, *Fragen Projektion* (1999-2002): la proiezione in una grande stanza nera di una serie infinita di domande manoscritte a caratteri bianchi in movimento. La semplicità e la banalità delle domande le astrae dal contesto artistico caricandole di poesia e trasformandole in aforismi contemporanei. Sempre alla Biennale di Venezia, ma nel 1995, espongono invece trenta monitor che presentano più di novanta ore di materiale filmato tratto dai loro viaggi attraverso la Svizzera e nel mondo. Immagini a volte eccezionali, ma nella maggior parte dei casi scene banali di vita quotidiana che portano ad assaporare la gioia del "perder tempo". Il loro video più noto *Der Lauf der Dinge* (Come vanno le cose) filma una reazione a catena di microeventi che seguono un prestabilito ordine sperimentale, senza rinunciare agli imprevisti intrinsechi alla natura fisica dei materiali. Questo video sembra la dimostrazione giocosa delle leggi della fisica newtoniana. Ogni oggetto casualmente presente nel loro studio viene inserito in un'infinita catena di ridicole e inutili trasformazioni causa-effetto. Un bollitore che fuma su dei pattini parte e va a sbattere contro una sedia che a sua volta cade, urtando una brocca che si rovescia su un tavolo...; gli oggetti rotolano, si spostano, bruciano e si sciolgono. La sequenza in sé è irrilevante, il fulcro del lavoro è la bellezza del caos controllato. La fotografia *Untitled (Equilibre)* dalla serie *A Quiet Afternoon* (1984-85) documenta l'equilibro acrobatico di oggetti trovati dagli artisti nel loro garage. Queste creazioni sconcertanti nascono dai materiali e proiettano inquietanti ombre. Sono nature morte che durano un secondo, celebrano la poetica del nulla, del gioco e della quotidianità; sembrano le architetture effimere che si costruiscono a scuola con penne, gomme e temperini. La genesi collaborativa del lavoro rende questi esperimenti più articolati e interessanti. Il video *Büsi (Kitty)*, visibile sul megaschermo Panavision Astrovision di Times Square a New York, in una delle zone più caotiche del pianeta, mostra un micio, accovacciato, che placidamente beve il latte da un piattino. Guardarlo suscita le medesime emozioni di stupore e gioia che gli artisti devono aver provato nell'assistere a questa scena normale. Fischli & Weiss hanno esposto i loro lavori nel 1987 allo Skulptur Projekte Münster e a Documenta 8 a Kassel, nel 1995 e di nuovo nel 2003 alla Biennale di Venezia, vincendo il Leone d'Oro. Mostre personali hanno luogo nel 1992 al Centre Pompidou di Parigi, nel 1996 al Walker Art Center di Minneapolis, nel 1997 alla Serpentine Gallery di Londra. Importanti istituzioni internazionali hanno invitato il duo svizzero a esporre: nel 2000 il Musée d'Art Moderne de la Ville de Paris, nel 2001 il Museu de Arte Contemporânea de Serralves di Oporto, nel 2002 il Museum Ludwig di Colonia e nel 2005 il Museo Tamayo Arte Contemporáneo di Città del Messico.

Saul Fletcher

Nato a Barton (Gran Bretagna) nel 1967. Vive e lavora a Londra.

I lavori di Saul Fletcher trattano, in fotografie dal tono intimo, il delicato tema dell'esistenza. Figure instabili, intense, ermetiche sono il centro della sua indagine poetica. Le sue serie fotografiche indagano una vastissima gamma di soggetti appartenenti alle sfere più diverse, da quella religiosa a quella quotidiana, ritraendo le persone che gli sono vicine in modo espressionista o in pose plastiche. Lo scopo dell'artista è accostare temi complessi come la moralità, la sessualità, la spiritualità e la redenzione. L'opera fotografica di Fletcher consiste in una sequenza lunghissima di immagini senza titolo riconoscibili da una numerazione crescente, che non vuole esaltare la proliferazione del suo lavoro ma diventare la catalogazione numerica di singoli istanti di vita. Fletcher crea un diario infinito dai toni borghesiani. Ogni sequenza rappresenta differenti aree tematiche che delimitano la narrazione, tuttavia lo scopo dell'artista è creare una specie di storia sotterranea capace di legare tra loro le immagini. Ognuna di esse rappresenta per Fletcher una precisa figura mentale; egli si sofferma meticolosamente sul suo contenuto prima di scattare la fotografia. Come modelli Fletcher usa spesso se stesso o membri della propria famiglia. Le sue fotografie sono ambientate nel suo appartamento o in luoghi conosciuti e riconoscibili, perché quello che interessa all'artista è riuscire a catturare lo spirito di un luogo che lo ha segnato emotivamente. Il richiamo dei luoghi della sua infanzia è talmente forte da spingerlo, a trentaquattro anni, a lasciare Londra per tornare nel Lincolnshire a fotografare i luoghi dove i suoi genitori vivono ancora e dove l'artista è cresciuto. "Ho pensato a queste fotografie per tre o quattro anni. Sapevo di doverli fotografare, ma non mi sentivo mai pronto", ha detto l'artista. Tutta la sua produzione artistica riflette la lunga meditazione che precede ogni scatto, meditazione che ha lo scopo, al contrario dello scatto istintivo capace di cogliere il contingente, di non fissare i soggetti in un momento particolare, ma di astrarli al di fuori del tempo. Fletcher crea fotografie cariche di energia psichica. Le sue immagini dai toni tristi e melanconici sembrano frammenti di un film muto. Saul Fletcher ha esposto nel 1999 alla Fondazione Sandretto Re Rebaudengo di Torino, nel 2003 all'IVAM di Valencia, nel 2004 al 54° Carnegie International a Pittsburgh. Nel 2002 si è tenuta una sua personale alla Galerie Sabine Knust di Monaco di Baviera.

Katharina Fritsch

Nata a Essen (Germania) nel 1956. Vive e lavora a Düsseldorf.

Katharina Fritsch, dopo aver studiato all'Accademia di Düsseldorf, comincia a creare delle sculture inquietanti dal forte impatto visivo. I suoi lavori sono connotati da una tangibilità enfatica che offre al pubblico un'immediata comprensione fisica. Pur essendo surreali, presentano soggetti talmente presenti nell'immaginario collettivo da sembrare ready-made. Riprendono realisticamente oggetti, animali e persone, ridotti ai loro connotati essenziali, ma li trasfigurano attraverso l'uso del monocromo o della misura. Infatti le sue sculture cupe e inquietanti rappresentano la versione gigante, serializzata, di personaggi fiabeschi. Il fatto che siano riprodotte da calchi le rende, nella ripetitività ossessiva dei dettagli, ancora più controverse. Il lavoro di questa artista non lascia nulla al caso e suscita nel pubblico un irresistibile bisogno di toccare le sue sculture. Ogni particolare è realizzato con cura, ogni colore pensato e scelto coscientemente fino a trovare il giusto equilibrio tra dimensione simbolica e rappresentazione della realtà. Gli oggetti di Katharina Fritsch fondono immagini dell'immaginario disneyano con atmosfere gotiche e medievali. Le sue sculture diventano la rappresentazione simbolica del mondo contemporaneo, soffocato dalle ansie e dalle ossessioni irrazionali. Come Alice nel paese delle meraviglie, l'artista si avventura in un paesaggio dove nessuna regola è prestabilita e dove gli animali e gli oggetti assumono caratteristiche antropomorfe minacciose. Uno dei suoi primi lavori, *Tischgesellschaft* (Compagnia al tavolo, 1998), è un tavolo lungo sedici metri a cui siedono immobili, nella stessa identica posizione, uno di fronte all'altro, trentadue calchi monocromi neri di figure maschili. L'ossessiva ripetizione dei medesimi lineamenti rende queste figure ancora più angoscianti. Tutti questi uomini poggiano le mani sul tavolo, coperto da una tovaglia a disegni geometrici bianchi e rossi, congelati in un'ineluttabile attesa. Una delle opere più conosciute di Fritsch è *Rattenkönig* (Il re dei ratti, 1993-94): un'imponente installazione in cui giganteschi topi neri, che sembrano emergere da un mondo di incubi notturni, si stringono minacciosi in cerchio. La scala ingrandita dei topi, alti circa tre metri, è uno degli elementi di disturbo ricorrenti nella produzione dell'artista tedesca, che mette in moto un meccanismo capace di turbare e sedurre lo spettatore attraverso un'unica immagine. *Tisch mit Käse* è una scultura che presenta una grande forma rotonda posta su un tavolo, un grande pezzo di formaggio in attesa di essere cucinato o mangiato. Si percepisce un sottile senso di attesa, potenziato dai molteplici significati che l'opera nasconde. Negando un'immediata comprensione, le sculture di Fritsch si imprimono con la prepotenza delle immagini pubblicitarie nella memoria dello spettatore: infatti, fanno leva sull'inconscio del pubblico. Tra le sue numerose mostre collettive si ricordano nel 1988 la Biennale di Sydney e nel 1995 la Biennale di Venezia. Tra le personali: nel 1988 alla Kunsthalle di Basilea, nel 1993 al Dia Art Center di New York, nel 1996 al Museum of Modern Art di San Francisco e nel 1999 alla Kunsthalle di Düsseldorf.

Giuseppe Gabellone

Nato a Brindisi nel 1973. Vive e lavora a Milano.

Giuseppe Gabellone è un enfant prodige dell'arte italiana. Le tappe della sua rapida ascesa l'hanno portato dagli studi a Brera all'esordio espositivo in importanti gallerie nel 1996 a Milano e alla presenza a mostre internazionali come le Biennali di Venezia e di Sydney e Documenta di Kassel. Gabellone si forma prima in sintonia e poi in contrasto con l'arte povera. Ama costruire misteriose "sculture" per fotografarle in ambienti e situazioni inquietanti, e distruggerle subito dopo; spesso ricrea oggetti fuori scala: un gomitolo gigante di rafia, un tunnel retrattile, cactus in argilla cresciuti misteriosamente in un parcheggio sotterraneo, una grande scala in legno, uno spettacolare nastro elicoidale in legno dolce che si avvolge senza inizio né fine. Crea così un sistema quasi metafisico di presenze e assenze ambigue, allusioni all'inerte consistenza, sparizione delle cose, corpi che occupano spazi da cui l'uomo è misteriosamente scomparso, lasciando solo minime tracce, come l'impronta delle mani nell'argilla ancora bagnata. Gabellone produce poco e distrugge molto, perché considera gran parte delle sue sculture pienamente soddisfacenti o significative solo dal punto di vista unico, e parziale, della fotografia. Nei lavori di Gabellone ritroviamo una pratica dello spazio analoga a quella descritta da Borges: "L'Aleph è uno dei punti dello spazio che contengono tutti i punti"; in questo modo lo spazio è simulato e negato allo stesso tempo, attraverso un'estetica del frammento e dell'immateriale, della negazione e del minimo aggiunto. Gabellone è uno scultore che sembra confrontarsi con gli insegnamenti di Walter Benjamin. L'arte nell'età contemporanea si trasforma, attraverso la riproduzione seriale fotografica, e

perde il suo valore culturale per acquisire un valore espositivo, sancendo definitivamente la morte dell'aura e dell'originalità. Gabellone, con le sue sculture che esistono fisicamente solo il tempo di uno scatto fotografico, vuole andare oltre la sua essenza di scultore, quasi affermando che se l'aura deve morire, che perisca per mano sua piuttosto che attraverso la fotografia. Gabellone riconduce a sé il diritto all'eutanasia delle sue sculture. L'artista stesso chiama le opere scultoree che non distrugge "sculture doppie". Infatti, vi è una serie di lavori che non hanno una forma definita ma che possono essere aperti o chiusi e che quindi vanno rappresentati almeno in due immagini per essere compresi. Rispetto alle sculture riprodotte solo fotograficamente e quindi "singole", sembrano avere "una dimensione ambigua che le rende inassimilabili, inesauribili perché inconsciamente più oscure: indipendenti dal potere dell'immagine". Giuseppe Gabellone espone in varie gallerie private, a Milano presso lo Studio Guenzani, a New York da Barbara Gladstone e a Parigi presso la Galerie Emmanuel Perrotin. Ha partecipato alla Biennale di Venezia nel 1997 e a quella di Sydney nel 1998. Nel 2002 è stato l'unico artista italiano invitato a Documenta 11, la grande rassegna internazionale d'arte contemporanea che si tiene ogni cinque anni a Kassel in Germania.

Stefania Galegati

Nata a Bagnacavallo (Ravenna) nel 1973. Vive e lavora a Berlino.

Stefania Galegati è una giovane artista che, trasferitasi a Milano, ha frequentato l'Accademia di Brera e si è legata agli artisti di via Fiuggi, tutti giovani allievi dell'artista Alberto Garutti. Fin dai suoi esordi milanesi, esplora le problematiche e le innumerevoli possibilità percettive dell'uomo. Il suo percorso creativo mette a fuoco il legame tra realtà e rappresentazione e tra analisi oggettiva e percezione soggettiva della realtà. I suoi lavori fanno emergere ambigue verità, che lei stessa cerca di demistificare con libertà e ironia. L'artista parte dal quotidiano per catapultare lo spettatore in una visione della realtà che trascende i canoni della razionalità, suscitando un senso di spaesamento e di sconcerto. Tuttavia non mira a creare un mondo di illusioni. "Si tratta piuttosto", dice l'artista, "di un antidoto all'abitudine. Credere in una storia implica un gesto di fiducia. Ma anche quando una storia si presenta come falsa, ci affidiamo a essa." L'artista non ha quindi un atteggiamento pessimistico nei confronti della conoscenza umana e del progresso, cerca piuttosto di sfruttare criticamente le reazioni psicologiche del pubblico di fronte a certe immagini, invitando lo spettatore a un'informazione più completa che lo renda in grado di riconoscere gli eventi che producono fenomeni naturali o sociali. Nelle opere di Stefania Galegati vi è la capacità di narrare i particolari, i dettagli che diventano indizi di una situazione presente in cui la storia e il mondo dei media, la sfera del pubblico e quella privata si compenetrano a tal punto da non essere più separabili. *Senza titolo (Nano 2)* è un'immagine scultorea, la fotografia di un interno italiano degli anni cinquanta in cui la silhouette di un nano è stata intagliata nella testiera di un letto, aprendo in questo modo un gioco dialettico tra assenza e presenza. Le sue nature morte diventano la metafora di un passato che aleggia in queste stanze, l'anima rurale del paese che sta rapidamente scomparendo. L'immagine che l'artista ha creato fisicamente, intagliando la testiera del letto, sembra a prima vista un'elaborazione digitale, ma in realtà mostra il confine sottile tra realtà e rappresentazione. Stefania Galegati

esordisce nel 1994 con *We are Moving*, mostra collettiva realizzata presso lo spazio Viafarini di Milano, partecipando in seguito a rassegne dedicate alle ultime generazioni artistiche, quali *Aperto Italia '97* al Trevi Flash Art Museum e a *Fuori Uso '98* al Mercato Ortofrutticolo di Pescara. Nel 2000 è tra i finalisti del Premio per la Giovane Arte Italiana, del quale vince il Premio della Critica nel 2001. Presenta il suo primo film in pellicola nel 2002 alla mostra *Exit* presso la Fondazione Sandretto Re Rebaudengo. Nel 2003 si trasferisce negli Stati Uniti, dopo aver vinto con l'Italian Studio Program una residenza di un anno al P.S.1 di New York.

Anna Gaskell

Nata a Des Moines, Iowa (Usa), nel 1969. Vive e lavora a New York.

Anna Gaskell si è formata presso il Bennington College nel Vermont e ha conseguito il Master of Fine Arts alla Yale University School of Art a New Haven. Attraverso fotografie, film e disegni, l'artista indaga il complesso immaginario dell'adolescenza, esplorando le molteplici ambiguità di un'età che vive in bilico tra una passata innocenza e una nuova consapevolezza della realtà. L'artista compone scenari inquietanti, indagando quel filo sottile che separa la purezza dalla perversione. Le inquadrature e i primi piani dal taglio cinematografico, accompagnati da uno studiato uso del colore, danno alle immagini un sapore irreale e fantastico. La costruzione dettagliata del set fotografico è una delle caratteristiche distintive del lavoro dell'artista e trae ispirazione dal rivoluzionario esempio di Cindy Sherman, che, dagli anni settanta, interpreta in prima persona, attraverso set costruiti cinematograficamente, gli stereotipi legati all'identità femminile. Allo stesso modo, le modelle adolescenti di Anna Gaskell sono il pretesto per rappresentare un'identità frammentata e poliedrica e per far confluire riferimenti letterari e memorie cinematografiche nelle ossessioni e nelle fantasie di ognuno. In uno dei suoi lavori degli esordi, presentato nel 1997 nella sua prima personale alla Casey Kaplan Gallery di New York, Gaskell si ispira alla storia di *Alice nel paese delle meraviglie*. Fotografa due modelle adolescenti, vestite come l'Alice disneyana, che interpretano il metaforico sdoppiamento della personalità della protagonista del romanzo di Lewis Carroll. Le ragazze di Gaskell vivono in composizioni formali in cui lo spettatore percepisce un vago senso di attesa; la narrazione dell'artista non è mai totalmente scoperta, bensì sospesa ed equivoca, lasciando allo spettatore la possibilità di trovare molteplici interpretazioni narrative. Le giovani protagoniste sono un'idealizzazione, iperrealista e fantastica, dei turbamenti e dei desideri che sorgono e si moltiplicano nell'adolescenza, e che in età adulta si nascondono negli anfratti più remoti dell'inconscio. Queste immagini, quindi, parlano direttamente all'inconscio collettivo, evocando non solo i nostri desideri, ma anche le nostre paure e le nostre ossessioni. Anna Gaskell ha esposto i suoi lavori in musei e gallerie internazionali, fra cui, nel 2002, il White Cube di Londra e la Menil Collection di Houston. Ha partecipato anche a importanti esposizioni collettive come quelle, nel 2005, al Museum of Contemporary Art di Cleveland e al Museum of Contemporary Art di Chicago. Ha esposto fra l'altro alla Fondazione Sandretto Re Rebaudengo nel 1998 e nel 2003, alla Deste Foundation Centre for Contemporary Art di Atene e al Guggenheim Museum di Bilbao nel 2004. Nel 2001 si è tenuta la sua prima personale in un museo italiano, al Castello di Rivoli Museo di Arte Contemporanea. Nel

2000 Anna Gaskell ha vinto il Citibank Private Bank Photograhy Prize.

Francesco Gennari

Nato a Fano (Pesaro Urbino) nel 1973. Vive e lavora tra Pesaro e Milano.

Gennari lavora su un'idea spirituale legata al meccanismo della percezione visiva e concettuale. Il fulcro del suo lavoro è il rapporto tra l'artista e il sistema dell'arte. Nelle sue sculture crea artificialmente degli ambienti naturali che catturano la vita di microscopici esseri animati come gli insetti. Nel 2003 crea *Mausoleo per un verme*, una grande torta nuziale che ha, intrappolato all'interno, un verme. Il fascino dei lavori di Gennari è suscitato dall'ambiguità tra verità e finzione, per rendersi conto infine che il valore poetico nasce dal titolo a prescindere dalla sua veridicità. Questi microsistemi rappresentano la lotta per la sopravvivenza, e la transitorietà degli elementi terrestri rispetto all'immanenza dello spirito. Nella convinzione che l'arte sia in grado di ricreare la relazione tra l'uomo e la natura, l'artista si concentra su soggetti metafisici fotografati attraverso il vetro o riflessi in uno specchio. Le opere sembrano acquisire una vita propria carica di suggestioni. "Le opere nascono in quel luogo al di là del tempo e dello spazio che è il mio studio, dove mi chiudo per compiere magie ed esperimenti", spiega Gennari, ultimo e consapevole erede di una stirpe di "costruttori di mondi impossibili" che nasce con le avanguardie e si sviluppa nella seconda metà del XX secolo con le opere di Piero Manzoni e i dipinti di Gino De Dominicis. Dice l'artista: "Il risultato del mio lavoro è l'equivalenza tra il nulla e il tutto". Gennari attribuisce all'artista un ruolo non più manuale, ma intellettuale e filosofico, ideatore di un'arte in grado di elaborare l'atto creativo sotto forma di progetto allo stato puro, senza implicazioni di carattere fisico. L'opera mira a divenire pensiero, ma questa possibilità non appartiene più all'autore, bensì allo spettatore, divenuto protagonista. Il fruitore assume una nuova responsabilità creativa. Questo è evidente in opere significative come *1,6%*, un cubo di terra ricoperto di vetri colorati che contiene 6 vermi, 6 ragni e 6 semi. Il titolo in questo caso si riferisce sia all'area libera dai vetri (vi sono, infatti, tre aperture sulla superficie del solido), sia alle probabilità di sopravvivenza dei suoi abitanti. Lavori come questo riecheggiano la memoria ludica delle nature in miniatura di Pino Pascali. *Ascensione* (2004) è un lavoro composto da due lastre di marmo della medesima dimensione che, sovrapposte, creano un parallelepipedo dall'aspetto minimale. La lastra bianca non tocca però quella nera; infatti, tra i due parallelepipedi di marmo si trovano delle lumache che sorreggono con i gusci la scultura e che, prigioniere del peso, tentano senza sosta di perpetuare un movimento impossibile. Quest'opera dall'aspetto poverista sembra un omaggio a Giovanni Anselmo. Tra le sue mostre personali si segnalano: *Das Kabinett des Doktor Gennari*, Galleria Zero, Piacenza (2001); *Agartha*, Centro Arti Visive La Pescheria, Pesaro (2002); Mobile Home Gallery, Londra (2004). Tra le mostre collettive: nel 2002 *NEXT l'arte di domani*, Sala Murat, Bari; *Nuovo Spazio Italiano*, Mart, Palazzo delle Albere, Trento; *Arte verso il futuro (identità nell'arte italiana 1990-2002)*, Museo del Corso, Roma; nel 2003 *Intorno a Borromini*, Palazzo Falconieri, Roma; nel 2004 *Sonde*, Palazzo Fabroni, Pistoia.

Isa Genzken

Nata a Bad Oldesloe (Germania) nel 1948. Vive e lavora a Berlino.

Isa Genzken si è imposta sulla scena artistica internazionale nella seconda metà degli anni settanta, con un corpus di sculture, fotografie, video, disegni, collage e libri, impressionanti sia per la varietà dei mezzi artistici impiegati, sia per gli inaspettati sviluppi formali e per la coerenza concettuale. Al centro dell'indagine di Isa Genzken è il rapporto tra scultura, architettura e disegno. Il suo lavoro indaga come l'organizzazione dello spazio influisca sulla vita umana. Le sue sculture, per quanto diverse tra loro per forma, materiali e dimensioni, rappresentano la tensione tra solidità e fragilità, volumi chiusi e spazi aperti, strutture rigidamente geometriche e forme organiche. Le sue costruzioni tridimensionali spesso si ispirano a strutture architettoniche esistenti, prendendo spunto dal costruttivismo e dal minimalismo, e, pur creando un forte legame con lo spazio e il contesto in cui sono collocate, si impongono nell'architettura come forti presenze autonome. *Untitled*, 2001, è un esempio delle numerose strutture verticali in cui Isa Genzken mostra la sua abilità nel montare insieme diversi materiali. Su un parallelepipedo di forex si erge un tronco di bambù coperto sulla sommità da una rete metallica convessa. Il piedistallo sembra riportare le tracce di un incendio, trasformando il tronco in una sorta di ciminiera. Il lavoro di Isa Genzken è spesso interpretato come una reazione alla dominante ed eccessiva materialità della scultura minimalista, attraverso la scelta di materiali umili ed effimeri. Propugna un'arte asciutta e funzionale, che silenziosamente fa emergere ai nostri occhi le implicite connessioni presenti nel mondo. Il particolare interesse dell'artista per la scultura e il rapido riconoscimento dell'importanza dei suoi risultati artistici smentiscono il luogo comune che la scultura sia un ambito tradizionalmente maschile. Ciononostante, il pregiudizio continua a perdurare, dato che le sculture in metallo dell'artista sono state interpretate, contro la sua volontà, come forme falliche, espressioni dell'isteria femminile. Genzken è capace di appropriarsi di elementi della tradizione modernista per trasformarli attraverso l'inserimento di oggetti tratti dalla vita quotidiana. Tra le sue maggiori presenze internazionali si ricordano le Documenta di Kassel del 1992 e del 2002, la Biennale di Istanbul del 2001, la Biennale di Venezia del 2003 e il Carnegie International di Pittsburgh del 2004. Tra le sue personali degli ultimi anni si segnalano quelle tenutesi nel 2003 alla Kunsthalle di Zurigo, nel 2004 all'Hauser&Wirth Gallery di Londra e nel 2005 da David Zwirner a New York.

Gaylen Gerber

Nato a Gaesbur, Illinois (Usa), nel 1954. Vive e lavora a Cambridge (Gran Bretagna).

Gaylen Gerber è un artista internazionale, da sempre interessato a riprodurre, attraverso la rappresentazione pittorica, il rapporto tra l'arte e la vita reale, e ad analizzare i meccanismi secondo cui l'arte viene recepita dal pubblico. I suoi lavori più noti sono dei quadri monocromi grigi che sembrano inizialmente uniformi e piatti, ma che gradualmente svelano sfumature impercettibili, animando la superficie pittorica. L'uniformità del colore, guardata a lungo, si deforma e si carica di macchie di luce e d'ombra, un po' come succede se teniamo gli occhi chiusi al sole. Sviluppando la sua pratica pittorica, Gerber ha elaborato progetti concettuali di collaborazione con altri artisti, come David Robbins, Dave Muller, Stephen Prina e Joe Baldwin. Dopo aver occupato l'intero spazio della galleria con i suoi dipinti monocromi, Gerber, infatti, invita un

altro artista a intervenire pittoricamente sui propri lavori, completandoli e modificandoli liberamente. I suoi quadri, dunque, diventano il supporto e lo sfondo per gli interventi di altri artisti. Questo omaggio nei confronti degli artisti scelti da Gerber si trasforma in un'alleanza simbolica all'interno del feroce e competitivo mondo dell'arte. L'ambiguità di queste opere è generata dal fatto che l'attività pittorica non avviene in contemporanea, ma in momenti cronologicamente separati e in luoghi fisicamente diversi e, soprattutto, con concezioni pittoriche dissonanti, che rispecchiano le poetiche dei singoli artisti. La collaborazione è, quindi, soltanto virtuale, perché non c'è intenzione di mascherare le due mani, ma, al contrario, di evidenziare come i monocromi di Gerber possano sia esistere come opere indipendenti, sia diventare il supporto per nuove opere pittoriche. La monocromia favorisce questo tipo di interazione e rende possibile una forma di lavoro collettivo, che raramente prende vita nell'arte contemporanea. Il lavoro di Gerber sembra sostenere implicitamente un egualitarismo creativo capace di superare differenze stilistiche e contenutistiche. Gli artisti chiamati a collaborare si trovano di fronte a tele della stessa dimensione, dipinte nella stessa tonalità di grigio, posizionate nel medesimo spazio e alla stessa distanza dal pavimento e dal soffitto. Ciascun artista, però, risponde in modo diverso e originale alle sollecitazioni iniziali, sovrapponendo il proprio immaginario a quello di Gerber. D'altra parte, questo progetto implica una profonda riflessione sul significato dell'opera d'arte e sul suo inserimento in una struttura espositiva. Come dice l'artista stesso: "Ero interessato a posizionare il mio lavoro in modo che venisse percepito come se fosse una cosa tra le cose; per esempio, tra l'architettura della galleria e l'arte che vi è contenuta, tra le esposizioni, tra gli artisti ecc. Ero interessato a ciò che io considero gli aspetti normativi del linguaggio visivo... Queste norme visive agiscono come base per tutte le altre forme dell'espressione e noi le usiamo per registrare differenti significati creativi". Gaylen Gerber ha avuto importanti mostre personali, tra cui spiccano quelle all'Art Institute of Chicago in cooperazione con altri artisti. Nel 2002-03 ha presentato un progetto di collaborazione con il gruppo M&Co al Charlottenborg Hall di Copenaghen, in cui i suoi dipinti sono stati installati sull'intera parete dello spazio espositivo e coperti dalla scritta "Everybody", dipinta dal gruppo danese.

Liam Gillick
Nato ad Aylesbury (Gran Bretagna) nel 1964. Vive e lavora tra Londra e New York.
Diplomato al Goldsmiths College di Londra, Liam Gillick lavora con una vasta gamma di mezzi espressivi: dall'installazione al testo elaborato graficamente, fino agli oggetti dall'aspetto scultoreo. Pubblica libri, compone colonne sonore, realizza progetti espositivi e architettonici, spesso in collaborazione con artisti, scrittori e designer. Alla base della sua produzione esiste una sorta di duplicità che determina differenti livelli di lettura dell'opera. Da un lato, infatti, le sue creazioni nascono da una libera espressione artistica, dall'altro sono frutto di un lavoro artigianale rispondente a un intento ben definito. Tra queste due realtà si dispiega uno spazio dialettico interessante ai fini dell'indagine delle relazioni che si instaurano tra pratica artistica e sistema sociale. Sconfinando dunque fuori dal dominio propriamente artistico, e inoltrandosi in ambiti come la politica, l'economia, l'architettura e il design, Gillick riflette e mette in discussione

le nostre concezioni dello spazio urbano e sociale. Attraverso le sue citazioni, a grandi lettere, l'artista dà voce a personaggi rimasti nell'ombra della storia, con l'intento di riattivare la memoria collettiva su fatti del passato e della storia recente. Nascono lavori che parlano di Ibuka, vicepresidente della Sony, di Erasmus Darwin, fratello del famoso teorico, o di Robert MacNamara, segretario alla Difesa durante la guerra in Vietnam. Nonostante le problematiche dietro ogni intervento di Gillick siano molteplici, il lavoro dell'artista si manifesta ridotto a pochi e semplici elementi compositivi. La sua attività si fonda su una rigorosa teoria contraddistinta dalla consapevolezza che le differenti proprietà dei materiali, delle strutture e dei colori possono influenzare il nostro ambiente e di conseguenza il modo in cui ci comportiamo. L'artista invita infatti lo spettatore a esplorare grandi spazi alterati dai suoi interventi, mettendone in discussione le capacità percettive, mentali e fisiche. Costruisce strutture architettoniche e geometriche in alluminio, compensato e plexiglas che richiamano il modernismo di Mies van der Rohe così come il minimalismo. Gillick guarda a Donald Judd, Dan Graham, Barnett Newman, El Lissitzky e Piet Mondrian nel progettare installazioni dai colori sgargianti che ricoprono pareti e soffitto, divenendo parte della stessa struttura architettonica. Afferma l'artista: "Sono un cleptomane visivo e abbraccio la causa del piacere visivo. Le persone elaborano continuamente giudizi visivi sul proprio ambiente. Il mio lavoro è soprattutto collegato a uno scetticismo e a un entusiasmo contemporanei per il rinnovamento, uniti a un senso di disagio per il nostro mutevole rapporto con il paesaggio urbano. Mi piace l'idea che ci si confronti con il mio lavoro in uno stato di distrazione, andando da qualche parte o attraversandolo". Le opere create in forma di grandi testi scritti, sebbene conservino il medesimo aspetto ludico delle opere ambientali, rimandano spesso a un tipo di riflessione più profonda, che l'artista completa con la pubblicazione di libri. Sia gli oggetti che i testi di Gillick restano criptici, manifestandosi come processi aperti che intendono innescare riflessioni sulla società contemporanea. Volutamente complessi, paradossali e provvisori, i suoi interventi sono indirizzati alla critica del potere politico ed economico, con un continuo rimando alla storia presente e passata. Fra le principali istituzioni che hanno presentato il lavoro di Liam Gillick: nel 1999 la Frankfurter Kunstverein di Francoforte; nel 2000 la Hayward Gallery di Londra, il Moderna Museet di Stoccolma e nel 2001 la Tate Britain di Londra. Presenta i suoi lavori a Whitechapel, Londra, al Center for Contemporary Art, Cincinnati, e nel 2003 al Museum of Modern Art di New York. Gillick viene invitato a partecipare nel 1997 a Documenta 10, a Kassel, e nel 2003 alla Biennale di Venezia.

Nan Goldin
Nata a Washington nel 1953. Vive e lavora a New York.
Nan Goldin è cresciuta a Boston, dove ha frequentato la School of the Museum of Fine Arts, ma vive a New York dal 1978. Fin dall'età di diciotto anni Nan Goldin ha usato la fotografia come diario visivo della propria vita e dell'estesa famiglia di amici e amanti con i quali ha diviso le proprie esperienze. L'artista ha detto che considera la macchina fotografica come un'estensione del proprio braccio, alludendo alla totale continuità che lega la sua arte alla sua vita intensa e sregolata. Le sue immagini, dai primi suggestivi ritratti in bianco e nero alle fotografie a colori di amici ripresi nella loro intimità, raccontano la

vita irregolare e appassionata di chi ha scelto un'esistenza fuori dalle regole. Nelle immagini di Nan Goldin si alternano gli eccessi dell'alcol, della droga e del sesso a scene domestiche, cariche di amore, di un'intimità disarmante. L'artista americana, attraverso una sorta di sguardo dall'interno, fotografa e componenti di quella che considera la sua "famiglia allargata": artisti, drag queens, amanti di entrambi i sessi. La sua opera si presenta pertanto come un insieme di "istantanee" che scoprono, senza tabù, le amicizie e gli amori ma anche la solitudine e la fragilità della vita moderna. Le sue immagini, che spesso ritraggono scene di vita quotidiana di un intenso realismo, hanno un'innegabile forza emotiva. La violenta irruzione dell'Aids, che ha sconfitto molti degli antieroi protagonisti delle fotografie dell'artista, ha acuito il senso di perdita che caratterizza numerose immagini della fotografa. Negli ultimi anni, l'artista ha rivolto il proprio occhio ad altre culture alternative o "irregolari", come il mondo della prostituzione nelle Filippine o i giovani protagonisti della ventata di liberazione sessuale in Giappone, ricercando forse i perduti compagni di strada. Il lavoro di Nan Goldin è anche un ritratto della New York degli anni settanta e ottanta, di un mondo dell'arte folle, geniale e sregolato che ora è scomparso. Nan Goldin è considerata tra i fotografi che hanno maggiormente influenzato la ricerca artistica delle ultime generazioni. Tra le personali ricordiamo quelle tenutesi alla Fundació La Caixa, Barcellona, 1993; alla Neue National Galerie, Berlino, 1994 e al Centre d'Art Contemporain, Ginevra, 1995. Nel 1996 presenta al Whitney Museum di New York *I'll Be Your Mirror*, la sua più importante retrospettiva itinerante. Nel 2001 ha luogo la prima grande retrospettiva europea dedicata all'opera di Nan Goldin. Ospitata al Centre Pompidou di Parigi, alla Whitechapel Art Gallery di Londra, al Reina Sofía di Madrid e al Museu Serralves di Oporto, la mostra viene presentata anche al Castello di Rivoli e all'Ujazdowski Castle a Varsavia.

Dominique Gonzales-Foerster
Nata a Strasburgo (Francia) nel 1965. Vive e lavora a Parigi.
Prima di trasferirsi a Parigi, dove attualmente lavora, Dominique Gonzales-Foerster ha vissuto e studiato a Grenoble. L'artista racconta come il carattere di città "laboratoire", intellettuale e sperimentale, segnata da una forte tradizione scientifica e urbanistica, abbia alimentato la perenne attitudine alla ricerca, alla sperimentazione, alla collaborazione e al viaggio tipiche della sua produzione. Dominique Gonzales-Foerster emerge all'attenzione della critica per le installazioni degli anni novanta, le *Chambres*, dove ricostruisce, utilizzando gli oggetti della vita quotidiana delle persone, le loro camere da letto. La stanza da letto è per l'artista il luogo cardinale dell'esperienza, connotato da una profonda emotività. Come nel caso di *Hotel Color*, l'ambiente diviene una biografia pensata per immagini, un contenitore del tempo in cui l'atto della memoria si materializza. L'artista ha chiesto a Patrizia Sandretto Re Rebaudengo di riunire gli oggetti della sua camera da letto "emotiva", cioè oggetti provenienti dal passato e dal presente che fossero carichi di memoria. L'artista è poi intervenuta creando la camera e dipingendo la parete di rosa. L'aspetto è cinematografico, gli elementi d'arredo diventano segni di un'assenza. Lo spazio è vuoto, privato della presenza umana, ma carico di "potenzialità". Il visitatore è chiamato a ricostruire una storia a partire dalle tracce lasciate, diventando parte

integrante dell'opera. I valori di "assenza" e "vuoto", emersi nelle prime produzioni, diventano fondanti in molte delle opere successive, dove vengono espressi in modo tangibile. Il lavoro di Dominique Gonzales-Foerster si sviluppa all'insegna dell'empatia e della fisicità. L'artista definisce, infatti, i suoi interventi, non installazioni, ma ambienti. Rappresentativo di questa metodologia è *Brasilia Hall* del 2000: un tappeto verde copre il pavimento di una vasta area del Moderna Museet di Stoccolma; gli unici elementi presenti sono il titolo scritto con un neon rosso sulla parete e un piccolo monitor che mostra la Brasilia progettata dall'architetto Oscar Niemeyer, esempio di quella che Dominique definisce "tropicalizzazione moderna". L'artista è affascinata dalle spianate di Brasilia e da queste aree lasciate libere grazie alla costruzione in verticale: "L'ampio spazio, l'enorme nucleo vuoto e i prati sterminati nel centro di Brasilia (un vuoto centrale è molto più forte di un nucleo pieno): è questo che io definisco uno spazio potenziale". Emerge da quest'opera, come dalle *Chambres*, il profondo interesse dell'artista verso l'architettura, che la porta addirittura a progettare, con Camille Excoffon, la casa di un collezionista giapponese. Il suo lavoro è molto eclettico e tocca discipline che si allontanano dall'ambito strettamente artistico quali il cinema, la letteratura, la musica, la scienza. Dominique Gonzales-Foerster ama le collaborazioni: con Ange Leccia realizza il suo primo film in pellicola, *Ile de Beauté* (1996), lavora con musicisti o con architetti come Philippe Rahm e Ole Scheeren. Tra le sue mostre personali si ricordano: Fondazione Mies van der Rohe di Barcellona (1999), Portikus di Francoforte (2001), Le Consortium di Digione e Moderna Museet di Stoccolma (2002). Tra le collettive: Centre Pompidou di Parigi (2000), Biennale d'Istanbul e Triennale di Yokohama (2001), Documenta di Kassel (2002). Nel 2002 Dominique Gonzales-Foerster vince il Premio Marcel Duchamp.

Felix Gonzalez-Torres
Guaimaro (Cuba) 1957 - New York 1996.
Felix Gonzalez-Torres nasce a Cuba, ma cresce a Puerto Rico. Nel 1979 si trasferisce a New York, dove studia al Pratt Institute e all'International Center of Photography. La sua opera impiega materiali quotidiani e procedimenti comuni all'estetica minimalista, per interventi di natura effimera. La produzione di Gonzalez-Torres, fortemente autobiografica, è caratterizzata da un continuo intreccio tra storia personale e dimensione sociale. Egli analizza infatti questioni quali la difficile demarcazione tra pubblico e privato, riflette sulla propria identità e sul contrasto con quella d'artista-autore. Nel suo lavoro celebra la libertà d'espressione, criticando il potere politico, ponendosi all'interno del sistema per evidenziarne le contraddizioni. Le sue opere descrivono emozioni legate al senso della perdita, alla malattia, all'amore. La morte per Aids del compagno, avvenuta nel 1990, porta Gonzalez-Torres a esporre per le strade di New York poster che ritraggono un letto disfatto con le impronte dei corpi che lo hanno occupato: una scena intima esprime il lutto personale nel contesto cittadino. La foto evoca un senso di calore e protezione e chiunque guardasse sentiva il desiderio di entrarvi. Riuscire a far provare empatia verso un letto gay negli anni in cui il mondo dell'arte veniva devastato dall'Aids dimostra l'incredibile sensibilità di questo artista. L'opera non contiene né scritte né indicazioni perché, come tutta l'arte di Felix Gonzalez-Torres, deve rimanere aperta alle diverse interpretazioni del pubblico:

"Senza pubblico i miei lavori sono il nulla. Il pubblico completa i lavori: gli chiedo di aiutarmi, di prendersi una responsabilità, di diventarne parte, di unirsi a me". Quello che interessa principalmente all'artista è infatti rimettere in discussione i meccanismi di fruizione dell'opera d'arte. Rifiuta "una forma statica, la scultura monolitica, a vantaggio di una forma fragile, instabile", ama i processi più che i prodotti. Espone cioccolatini o fogli di carta corrispondenti al peso del compagno, che il pubblico può portare con sé per sottolineare, da una parte, la necessità di collaborazione con chi fruisce il lavoro e, dall'altra, il senso di perdita e di distruzione proprio di tutte le cose che appartengono alla nostra esistenza. "Quando ho iniziato a fare i mucchi di fogli - è stato per la mostra da Andrea Rosen - volevo fare una mostra che sparisse completamente. Era un lavoro sulla sparizione e l'apprendimento. Volevo anche attaccare il sistema dell'arte e volevo essere generoso. Volevo che il pubblico potesse conservare il mio lavoro." Gonzalez-Torres concepisce installazioni di orologi, che funzionano in sincrono per alludere alla perfetta armonia di due amanti, o con le lampadine. Crea una cascata di lampadine una scultura che si carica di un sottile messaggio poetico. Si tratta di opere indistruttibili, dice, perché possono essere sostituite all'infinito. "Non esiste un originale, ma solo un certificato di originalità. Cerco di alterare il sistema di distribuzione di un'idea attraverso la pratica artistica; ed è quindi imperativo che l'opera investighi anche nuove nozioni di allestimento, produzione e originalità." Non a caso Gonzalez-Torres ha sempre lasciato grande libertà per gli allestimenti delle sue opere in musei e gallerie. "Mi limito a dire quante lampadine ci devono essere in ciascun pezzo, non mi preoccupo del modo in cui verranno installate..." La prima personale di Gonzalez-Torres è organizzata nel 1990 dalla Andrea Rosen Gallery, dove continuerà a esporre fino alla morte, avvenuta a New York nel 1996. Numerose sono le personali e le retrospettive allestite in quest'ultimo decennio, al Solomon R. Guggenheim Museum di New York (1995), all'Hirshhorn Museum di Washington (1994), allo Sprengel Museum di Hannover (1997), alla Serpentine Gallery di Londra (2000).

Douglas Gordon

Nato a Glasgow nel 1966. Vive e lavora a Glasgow.
Vincitore del Turner Prize nel 1996, Douglas Gordon studia alla School of Art di Glasgow e alla Slade School of Art di Londra. Nel 1991 comincia a disturbare i personaggi del mondo dell'arte per lettera o per telefono con brevi messaggi come: "So chi sei e cosa fai". A questa pratica si possono ricollegare le grandi scritte che espone negli anni successivi negli spazi pubblici, come "Raise the Dead" (resuscita il morto) scritto a caratteri cubitali sulla facciata della Kunsthalle di Vienna. La frase, che mira a creare curiosità nei passanti, è volutamente poco chiara; Gordon spiega infatti che questo lavoro gioca con l'affermazione "il cinema è morto". Scrivendo quindi "resuscita il morto" apre la possibilità di un coinvolgimento da parte del pubblico. "Penso che l'arte in realtà sia una scusa per cominciare un dialogo", afferma l'artista. Emerge fin dai primi lavori la sua costante volontà di affrontare questioni quali le dinamiche della percezione e l'identità del singolo individuo in rapporto alla società. Gordon analizza la memoria, indagandone il funzionamento e le lacune. *List of Names* è un'opera *in progress* in cui l'artista scrive tutti i nomi delle persone che ha incontrato e di cui conserva un ricordo. In un

continuo transitare dalla memoria personale a quella collettiva, l'artista si appropria degli elementi della cultura popolare: la televisione, la musica e in particolare il cinema. Nei suoi video, concepiti per installazioni ambientali, tratta i film storici come ready-made: li disseziona, li altera, li ricontestualizza. Gordon è, infatti, interessato a indagare, manipolando l'azione del vedere, le relazioni psicologiche che i film suscitano nello spettatore. Attraverso l'uso dello *slow motion* crea effetti di straniamento spazio-temporale e di rimessa in discussione delle immagini. In *24 Hours Psycho* (1993), installazione che lo ha reso internazionalmente famoso, rallenta il film di Hitchcock fino a farlo durare 24 ore. "È come se il rallentatore rivelasse 'l'inconscio del film'" dice l'artista. La famosa scena della doccia dura infatti mezz'ora anziché due minuti. La dilatazione temporale crea uno strano effetto che interferisce nel meccanismo di creazione della suspence, cancella lo sviluppo narrativo del film, per dare visibilità ai minimi dettagli. *A Divided Self I and II* focalizza l'attenzione su un altro dei temi centrali del lavoro di Gordon, analizzando le contraddizioni interiori dell'individuo e la percezione della natura umana come mutabile, incoerente e conflittuale. Due braccia della stessa persona, una irsuta l'altra glabra, lottano per la supremazia, mettendo in scena l'archetipico dramma della doppia personalità e del conflitto tra il bene e il male. Si sviluppa in modo simile anche la videoinstallazione *Through a Looking Glass*: due proiezioni della medesima scena del film *Taxi Driver* in cui Robert De Niro parla a se stesso davanti allo specchio. Le proiezioni partono assieme, perfettamente sincronizzate, A poco a poco, un'immagine rallenta rispetto all'altra: all'inizio lo scarto, di un solo fotogramma, è quasi impercettibile ma aumenta progressivamente, sino a trasformare il monologo in una confusa conversazione. Gli effetti stranianti delle videoinstallazioni di Gordon sono esasperati dall'attenta disposizione delle opere nello spazio. Agli spettatori l'artista permette di girare attorno agli schermi delle installazioni, di vederli da qualsiasi angolazione, eliminando la rigidità della visione frontale. "Sì, ho sempre cercato di installare gli schermi come se si trattasse di sculture, per poter rivelare i meccanismi della visione. Forse è un modo per decostruire la magia del cinema, pur conservandone l'aura. Non sarà più quella magia che ci affascinava da bambini, ma è comunque una forma di incantesimo." Douglas Gordon ha esposto nelle principali istituzioni e rassegne internazionali: nel 1994 al Centre Pompidou, Parigi; nel 1995 alla Biennale di Kwangju (Corea del Sud); nel 1996 al CaPC, Bordeaux, a Manifesta 1, Rotterdam e alla Biennale di Sydney; nel 1997 allo Skulptur Projekte, Münster; alla Biennale di Lione e alla Biennale di Venezia; nel 1998 alla Biennale di Berlino e al Kunstverein, Hannover; nel 1999 al DIA Center, New York, allo Stedelijk Van Abbe Museum, Eindhoven, al Musée d'Art Moderne de la Ville de Paris; nel 2000 alla Tate Modern di Londra; nel 2004 alla Galerie Nationale du Jeu de Paume, Parigi. Nel 2005 il Museum für Moderne Kunst di Francoforte, la Kunsthalle Düsseldorf e la Fundació La Caixa di Barcellona gli dedicano mostre personali.

Dan Graham

Nato a Urbana, Illinois (Usa), nel 1942. Vive e lavora a New York.
Dan Graham è uno dei maggiori rappresentanti della tendenza concettuale emersa alla fine degli anni sessanta a New York. Figura interes-

sante e difficile da definire in senso univoco, si occupa al tempo stesso di teoria e di pratica. È architetto, fotografo, performer, critico e fondatore della galleria d'arte John Daniels (1964-65). Le sue prime riflessioni gravitano intorno alle funzioni storiche, sociali e ideologiche dei sistemi culturali in senso allargato, quali arte, musica e televisione. In particolare Graham è interessato ai meccanismi di percezione dell'opera e all'interazione del pubblico con lo spazio. In questa direzione si collocano le sue fotografie, concepite unicamente per le riviste, in modo tale da garantire una diffusione ampia ed eterogenea. Graham vuole confrontarsi con un pubblico diversificato e non solamente con l'élite che si reca nei luoghi deputati dell'arte contemporanea. Le fotografie della serie *Homes for America* cui lavora fra il 1965 e il 1966 rispondono a questa esigenza. Sono immagini di insediamenti suburbani, vedute d'insieme o particolari architettonici che spesso sfuggono all'occhio distratto dell'osservatore. Anche *Steps, Court Building, New York City* (1966) è un'immagine all'apparenza quasi astratta che crea un disegno geometrico dalla riproduzione degli spigoli di nove gradini. L'origine di questi lavori risiede nel freddo concettualismo della scultura minimalista degli anni sessanta, ma anche nella rielaborazione dei canoni dell'architettura modernista americana. I meccanismi di interazione e il rapporto opera-spettatore sono al centro anche delle ricerche successive. *Public Space / Two Audiences*, che Dan Graham concepisce per la Biennale di Venezia del 1976, è rappresentativo della sua ricerca nell'ambito del video, dell'installazione e della performance. Si tratta di una struttura praticabile di vetro, in parte trasparente e in parte riflettente, che l'artista ripropone in seguito con molteplici variazioni. Ispirate ai padiglioni da giardino, queste costruzioni mettono in atto di volta in volta situazioni dialettiche differenti, che coinvolgono il contesto e lo spettatore in modo interattivo. Il fruitore si ritrova insieme attore e spettatore. Chiamato a sperimentare relazioni ed esperienze molteplici, è sia oggetto di contemplazione da parte di altri osservatori, sia soggetto attivo. Attraverso un sistema di telecamere e monitor a circuito chiuso, che mettono in relazione i differenti spazi dell'installazione giocando su un leggero ritardo nella diffusione delle immagini, Graham aumenta la complessità visiva e il senso di spaesamento dell'osservatore/osservato. "Mi interessa l'intersoggettività, esplorare come una persona, in un determinato momento, percepisca contemporaneamente se stessa, guardi gli altri e sia osservata da questi", dice l'artista. Dan Graham concepisce tutta la sua attività artistica come uno strumento di lavoro per scandagliare l'architettura modernista in chiave critica, sottoponendola a continue verifiche e interrogazioni. Riflette sui sistemi di controllo, sui rapporti tra individuo e realtà urbana, tra ambiente naturale e artificiale, affronta il tema dell'abitare attraverso una continua relazione tra interno-esterno, pubblico-privato, individualità-collettività. Nei lavori di Graham la percezione è sempre un'attività fisica cui lo spettatore non può sottrarsi e che ne manifesta le connotazioni sociali. Dan Graham ha presentato il suo lavoro presso le più importanti istituzioni internazionali quali il Musée d'Art Moderne de la Ville de Paris, Le Consortium di Digione, il Castello di Rivara di Torino, il DIA Center for the Arts di New York, il Centro de Arte Reina Sofía di Madrid, la Secessione di Vienna, lo Stedelijk Van Abbe Museum di Eindhoven, il Whitney Museum of American Art di New York, il Museum für Gegenwartskunst di

Basilea, il Museu de Arte Contemporanea de Serralves a Oporto, il Kröller-Müller a Otterlo, il Kiasma di Helsinki.

Paul Graham

Nato a Stafford (Gran Bretagna) nel 1956 . Vive e lavora tra Londra e New York.
I primi lavori del fotografo inglese Paul Graham sono grandi immagini di agglomerati periferici urbani che mostrano l'influenza della scuola tedesca di Bernd e Hilla Becher. La sua produzione più recente, invece, sembra avvicinarsi alla tradizione documentaristica americana, in particolare al lavoro di William Eggleston, dimostrando un interesse per le vicende banali della vita quotidiana. Paul Graham fotografa il mondo per parlare di temi sociali, come nelle fotografie *Beyond Caring* scattate nel 1984 nei dipartimenti sanitari e negli uffici della mutua americana. Nello stesso anno inizia a viaggiare nell'Irlanda del Nord; tre serie fotografiche sono il risultato di queste ricerche. La prima è *Troubled Land* (1984-87), cui appartiene anche *Unionist Coloured Kerbstones at Dusk, Near Omagh*. Il filo conduttore è il paesaggio disseminato di segni dell'instabilità sociale e politica. Luoghi ordinari ed elementi apparentemente insignificanti, come un marciapiede dipinto con i colori della bandiera inglese, si caricano di una forte tensione politica. Sono esempi di uno stato sospeso fra la tradizione del reportage e un'estetica che tende a rappresentare il paesaggio romanticamente. A proposito di questa serie Paul Graham precisa: "Le fotografie ti seducono e ti spingono a vederle come semplici paesaggi, e ciò spiega il desiderio delle persone di perdersi nel guardarle. Ma nascondono una trappola e lanciano lo spettatore in un'area completamente nuova. Contrappongono quel particolare sentimento che [i britannici] hanno nei confronti del paesaggio - una posizione da cui nascono i campi alla Constable e i cieli alla Turner - a sentimenti legati alle idee politiche, britanniche o irlandesi. Se non si scava più a fondo, forse si vedranno solo bandiere, segni e graffiti. Ma questi simboli vanno anche interpretati in rapporto al paesaggio in cui esistono, la bandiera inglese nelle terre più ricche e fertili, il tricolore irlandese nei terreni aspri e collinosi. Questi diversi livelli di lettura emergono dalle fotografie lentamente". La seconda serie irlandese, *In Umbra Res* (1994), si concentra sulle immagini di persone che seguono le vicende politiche alla televisione; l'ultima parte della trilogia *Untitled (Cease-fire)* (1994), riflette sulla natura pacifica e instabile del cielo d'Irlanda. Dai primi anni novanta Paul Graham lavora a nuove serie come *New Europe* (1993) in Europa e *Empty Heaven* (1995) in Giappone. In *End of an Age* (1999) ritrae giovani in bar e club, per sottolineare il passaggio dall'innocenza all'esperienza (la "fine di un'epoca" del titolo), e per segnare il confine fra personale e sociale. Paul Graham fa un uso sempre più allegorico della fotografia, dove anche i soggetti apparentemente più superficiali portano messaggi profondi. Sebbene le sue immagini non seguano tecnicamente i canoni convenzionali - spesso troppo scure o fuori fuoco - conservano una forza intrinseca data dalla stessa concettuale del lavoro. Paul Graham espone alla Fondazione Sandretto Re Rebaudengo, Torino (1999), alla XLIX Biennale di Venezia (2001), alla Tate Modern, Londra e al P.S.1, New York (2003), al Center for Contemporary Art, Anversa, e al Museum Ludwig, Colonia (2004).

Andreas Gursky

Nato a Lipsia nel 1955. Vive e lavora a Düsseldorf.
Gursky proviene da una famiglia di fotografi - i

genitori sono pubblicitari, il nonno ritrattista. Frequenta la Folkwangschule di Essen, specializzandosi in fotografia, e in seguito la Kunstakademie di Düsseldorf, dove entra nella schiera degli studenti di Bernd e Hilla Becher, insieme a Thomas Ruff, Tata Ronkholz, Candida Hofer e Petra Wunderlich. Nonostante il lungo apprendistato, Gursky rifiuta la fotografia concettuale dei Becher e il rigore delle loro foto in bianco e nero concentrate su una serie limitata di temi, a favore di una fotografia a colori di grandi dimensioni e molto pittorica. Noto per le monumentali riproduzioni modificate digitalmente in postproduzione, Gursky è stato definito un "fotografo dell'era della globalizzazione". Dagli anni ottanta a oggi le sue immagini rappresentano porti, sale di borsa, aeroporti, vetrine di negozi, sale macchina di stabilimenti industriali oltre a paesaggi urbani e suburbani. In parallelo all'indagine sui luoghi della modernità, Gursky ha focalizzato la sua attenzione anche sulla rappresentazione delle masse, fotografando le folle dei concerti pop, dei grandi raduni sportivi e delle parate. Gursky sottopone le sue immagini a un lungo processo di selezione del soggetto, di creazione e di elaborazione dell'immagine. Produce una decina di fotografie all'anno, sempre in bilico fra una rappresentazione cristallizzata della realtà e la restituzione della vita in movimento. Precisa infatti: "Ho l'abilità di selezionare le foto 'valide' dalle immagini con cui veniamo bombardati quotidianamente e tenerle pronte all'uso, quando il mio intuito mi dice che è arrivato il momento giusto, prima di mischiarle con la mia esperienza visiva in un'immagine indipendente". La tecnica con cui realizza le immagini è peculiare: scatta da una grande distanza conseguendo un forte senso di profondità; al tempo stesso, ottiene una straordinaria resa di dettagli che dà visibilità anche agli elementi infinitamente piccoli. L'occhio potente della macchina - più capace di quello umano - restituisce contemporaneamente una visione generale e una ravvicinata. È il caso di *Arena*, dove, benché lo stadio sia fotografato da molto in alto, l'immagine descrive perfettamente e in modo nitido i piccolissimi operai che sistemano il manto erboso, ridotti a puro elemento decorativo. Alcuni dettagli delle scene fotografate emergono addirittura solo in fase di stampa, come racconta l'artista con un aneddoto esemplare: in una delle prime foto fatte, dice di essersi reso conto della presenza di un gruppo di escursionisti sulla cima di una montagna solo al momento dello sviluppo. Nonostante l'apparente oggettività dello sguardo, dal lavoro di Gursky emerge, in primo luogo, il tentativo di controllo sulla realtà attraverso la conoscenza di ogni singolo dettaglio: "Preferisco le strutture chiare perché ho il desiderio, forse illusorio, di tenere le cose sotto controllo e mantenere una presa sul mondo". Le immagini mettono in mostra la necessità di sottolineare il ruolo dell'individuo all'interno della vita culturale ed economica globalizzata: "La distanza enorme che c'è tra la macchina fotografica e queste figure significa che diventano deindividualizzate. Infatti non sono mai interessato a ciò che è individuale, ma alla specie umana e al suo ambiente". Numerose le istituzioni che hanno esposto le fotografie di Andreas Gursky: Museum of Contemporary Arts di Tokyo, Kunstmuseum Wolfsburg, Milwaukee Art Museum (1998); Stedelijk Van Abbe Museum di Eindhoven (1999); Art Gallery of Ontario di Toronto, Sprengel Museum Hannover (2000); Kunsthaus Zürich, Museo Nacional Centro de Arte Reina Sofía di Madrid (2001); Tate Liverpool, Solomon R. Guggenheim Museum di New York, MCA Chicago, Centre Pompidou di Parigi (2002); Museum Ludwig di Colonia, Tate Modern di Londra, San Francisco Museum of Modern Art (2003); ICA di Londra, Museo de Arte Moderno de la Ciudad de Buenos Aires, UCLA Hammer Museum di Los Angeles, Villa Manin Centro d'Arte Contemporanea di Passariano (Udine), Düsseldorf Pinakothek der Moderne, ICA di Boston (2004); Museum of Modern Art di New York, Kunstmuseum Basel, Fundación La Caixa di Madrid (2005).

Kevin Hanley

Nato a Sumter, South Carolina (Usa), nel 1969. Vive e lavora a Los Angeles.

Le opere di Kevin Hanley comprendono diverse tecniche, come l'installazione, il video e la fotografia digitale; attraverso questi mezzi l'artista conduce un'articolata riflessione sui meccanismi di comunicazione di massa e sulle caratteristiche formali dei media. L'impianto narrativo dei suoi lavori non è lineare, perché, emulando il bombardamento mediatico contemporaneo, l'artista interviene sulle immagini con distorsioni e complessi montaggi. Le sue opere cercano di delineare i meccanismi frenetici e l'accessibilità della tecnologia contemporanea, per esplorare lo spazio febbrile della comunicazione massificata e globale. Hanley propone immagini tratte dal nostro patrimonio visivo comune e quotidiano, ma, attraverso la modificazione delle funzioni di tempo, di spazio, di movimento, di suono e di colore, riesce a creare delle prospettive nuove e inedite. Le opere fotografiche attuano sottili aggiustamenti dei valori cromatici, ritraendo oggetti banali e creando un senso di disorientamento nello spettatore. Attraverso la variazione cromatica e le opportunità offerte dalla fotografia digitale, Hanley rivisita le convenzioni e le aspettative tradizionali, accentuando le illusioni ottiche e le distorsioni percettive. Il suo lavoro, infatti, oscilla tra una rappresentazione visiva, convenzionale ed empirica, e la sua trasformazione attraverso la postproduzione. La sua indagine rispecchia il disorientamento dell'individuo contemporaneo, sommerso dal continuo flusso di immagini della società mediatica. Le stampe fotografiche, alterate digitalmente, interrogano la nostra visione individuale del mondo e ci portano a essere testimoni passivi della realtà contemporanea. Nei lavori video, Hanley gioca con la percezione dello spazio, i corpi, gli oggetti, e le angolazioni delle inquadrature disorientano e confondono chi guarda, creando un senso di inquietudine, trasmesso anche dal sonoro e dalla velocità, a volte lenta e a volte accelerata, delle proiezioni. Esemplare l'opera *Two and Four*, del 1997, una doppia videoproiezione che trasmette una sensazione di vuoto e di spaesamento, grazie al movimento delle due donne, protagoniste del video, e alla ripetizione continua dell'eco della frase "to and fro" (avanti e indietro). La telecamera non è fissa, ma in movimento, infatti le due protagoniste se la lanciano a vicenda, generando un'animazione convulsa e frammentaria, che disorienta e frastorna chi le guarda. Le videoinstallazioni, quindi, trascinano lo spettatore dentro l'opera, attraverso il movimento delle immagini, suscitando una dimensione fluida che l'artista riesce a creare attraverso inaspettati accorgimenti tecnici. Alla Biennale di Venezia del 2003 Hanley presenta *On Another Occasion* (2002). Il video inizia con un'inquadratura sfocata in cui lo spettatore cerca di cogliere e riconoscere forme e immagini, come quando si guardano le nuvole in movimento. La telecamera si allontana lentamente e rivela prima la barba e poi il volto di un uomo anziano. L'inquadratura continua ad allargarsi fino a mostrare Fidel Castro morto. L'immagine finta, creata digital-mente, del dittatore cubano che giace evoca le speranze e i timori dell'immaginario collettivo e parla del complesso rapporto con la storia che si è sviluppato nell'era della dittatura delle immagini. Kevin Hanley ha avuto importanti retrospettive: all'ACME di Los Angeles (1995, 1998, 1999, 2001, 2002, 2003) e all'Artspeak di Vancouver (2005); altre significative mostre personali sono alla I-20 Gallery di New York (1999) e alla Taka Ishii Gallery di Tokyo (2002). L'artista è stato invitato a partecipare anche a importanti mostre collettive, tra cui *L.A. Times* alla Fondazione Sandretto Re Rebaudengo (1998) e *Beyond Boundaries: Contemporary Photography in California* al Santa Barbara Contemporary Arts Forum (2001). Hanley ha anche partecipato alla Biennale di Venezia nel 2003 e a Site Santa Fe, New Mexico, nel 1997 e di nuovo nel 2003.

Mona Hatoum

Nata nel 1952 a Beirut (Libano). Vive e lavora a Londra.

Nata a Beirut da genitori palestinesi, Mona Hatoum vive e lavora a Londra dal 1975, anno della guerra civile in Libano. L'esilio forzato l'ha sensibilizzata verso temi come il potere, la paura e l'identità. Nel suo lavoro analizza la violenza legata al potere, contrapponendola alla vulnerabilità dell'individuo, e le tematiche legate alla reclusione e allo spaesamento. I mezzi espressivi usati dall'artista sono molteplici: performance, specialmente agli esordi, video, installazione e, a partire dagli anni novanta, scultura e fotografia. Le forme e i materiali del suo lavoro tradiscono una chiara impronta minimalista e l'influsso delle pratiche concettuali degli anni sessanta; pratiche che l'artista rielabora nell'intento di destabilizzare il sistema di valori comunemente accettato e di spostare la riflessione verso una dimensione più intima e personale, creando così una nuova forma di minimalismo. La materialità associata a oggetti del nostro quotidiano viene pervasa da una sensazione di imminente pericolo, come nel caso delle installazioni composte da elettrodomestici in metallo collegati con fili elettrici realizzate a partire dal 1996. Quasi macchine spersonalizzate, i suoi utensili sono privati della propria identità e funzione. Alla sedia a rotelle vengono sostituite le maniglie con coltelli affilati, i fori del mestolo colapasta sono chiusi da viti, il tritaverdure assume proporzioni gigantesche e diventa uno spiazzante strumento di tortura. Seguendo lo stesso procedimento, gli spazi casalinghi recintati da un cavo metallico diventano luoghi non vivibili, di violenza e violazione, e le mappe geografiche costituite da biglie di vetro assumono l'aspetto di strutture dai confini incerti e instabili. *Hair Necklace* (1995) mostra un busto con una collana, emulando le vetrine delle gioiellerie; ma quello che a prima vista sembra un oggetto decorativo e femminile, a uno sguardo più attento, si carica di inquietudine. Le "perle" di cui la collana è composta sono state create a una a una arrotolando capelli umani. L'artista usa qui materiali corporei per sollevare domande sul rapporto tra le parti e il tutto o per interrogarsi sulla sublimazione e sull'ossessiva ricerca estetica della società contemporanea. Per Mona Hatoum l'esperienza artistica deve essere fisica e un'opera deve saper comunicare visivamente prima di essere interpretata mentalmente. La forza e la potenza di questa scultura offrono alle domande suscitate risposte aperte e ambivalenti. Mona Hatoum ha esposto ampiamente nelle più importanti istituzioni internazionali. In particolare partecipa nel 1991 alla IV Biennale dell'Havana; nel 1995 alle Biennali di Venezia e di Istanbul, nonché al Turner Prize presso la Tate Gallery di Lon-dra. Nel 1997 è fra gli artisti che espongono a *Sensation* alla Royal Academy di Londra ed è presente alla Biennale di Kwangju (Corea del Sud). Nel 1998 espone alla XXIV Biennale di San Paolo del Brasile, nel 1999 alla Biennale di Site Santa Fe (New Mexico), nel 2002 a Documenta 11 a Kassel e nel 2004 nella mostra *Non toccare la donna bianca* alla Fondazione Sandretto Re Rebaudengo. Tra le numerose istituzioni che le hanno dedicato mostre personali si ricordano il Centre Pompidou di Parigi nel 1994, De Appel ad Amsterdam nel 1996, il New Museum a New York nel 1997, il Castello di Rivoli - Museo d'Arte Contemporanea nel 1999, il Museo de Arte Contemporáneo di Oaxaca (Messico) nel 2003 e l'MCA di Sydney nel 2005.

Michal Helfman

Nata a Tel Aviv nel 1973. Vive e lavora a Tel Aviv.

Michal Helfman crea sculture e video in cui il movimento della luce assume una caratteristica ipnotica. Le sue installazioni di sculture pseudo-classiche mescolano emozioni festive e grottesche e sembrano analizzare le aspirazioni mistiche dell'arte. Helfman inserisce le sue installazioni in spazi urbani contemporanei di aggregazione giovanile. In alcuni video ha filmato le interazioni tra i giovani in discoteche o in luoghi pubblici di Tel Aviv; in questi lavori lo spettatore diventa completamente parte dell'opera, tanto da essere incoraggiato a fotografarsi negli spazi caleidoscopici da lei creati. Le installazioni di Michal Helfman sono infatti spazi artificiali costruiti per mettere a nudo, destabilizzare e scalfire i confini di ciò che la cultura giovanile dà per scontato. L'artista analizza la relazione iperreale e artificiale che esiste tra gli esseri umani e l'architettura in cui vivono, creando spazi seducenti in cui lo spettatore si trova obbligato a riflettere. *Weeping Willow* (2004) è un bassorilievo raffigurante un paesaggio, un territorio - dall'impianto compositivo molto vicino a quello di una predella classica - che allude a uno sviluppo narrativo. L'immagine rappresenta un salice piangente (da cui il titolo dell'opera) piantato sulle rive di una valle prosciugata; le lacrime e il dolore del salice diventano la sua risorsa vitale, l'acqua di cui si nutre. In questo modo l'opera rappresenta un circuito chiuso di sopravvivenza poetica. *Weeping Willow* prende vita con il movimento delle luci sulla superficie scultorea, luci che rappresentano il flusso dell'acqua, configurando un'alternativa per l'essere di ognuno, che attraverso un delicato dialogo tra realtà interiore ed esteriore trova un modo nuovo di attingere alle proprie energie vitali. Lo spettatore vede microscopiche lucine in fibra ottica che creano un leggero senso di movimento: sembra che la valle si riempia gradualmente di lacrime e si svuoti poi quando l'acqua viene gradualmente assorbita dal terreno, in un ciclo vitale continuo. È un oggetto così inaspettato che noi come spettatori lo guardiamo ipnotizzati cercandone la chiave. Dopo gli studi alla Bezalel Academy of Art and Design di Gerusalemme e un periodo di soggiorno a New York nel 1996 con una residenza per artisti, Michal Helfman espone nel 1999 all'Herzlyia Museum of Art e l'anno successivo la galleria Sommer Contemporary Art di Tel Aviv le dedica la sua prima personale. Nel 2000 il suo lavoro viene presentato a LISTE a Basilea e nel 2003 nella sezione *Clandestini* della Biennale di Venezia. Partecipa nel 2004 alla collettiva *Non toccare la donna bianca* presentata dalla Fondazione Sandretto Re Rebaudengo a Torino.

Lothar Hempel

Nato a Colonia nel 1966. Vive e lavora a Colonia.

Lothar Hempel crea complesse installazioni che

portano il pubblico in scenari che evocano la letteratura, il teatro e la narrativa cinematografica. Le sue opere mettono in discussione i confini tra l'esperienza del lavoro e il processo creativo. Attraverso forme geometriche e oggetti dai colori tenui richiamano la teatralità di Oskar Schlemmer e la tradizione del Bauhaus. Insieme a film e testi, l'artista combina riferimenti alla cultura popolare con ogni sorta di *memorabilia*. Le sue scenografie introspettive offrono un terreno fertile per esplorare la funzione della narrativa della rappresentazione. Nei suoi lavori usa diversi mezzi espressivi: pittura, fotografia, video e assemblage. Il suo obiettivo è di creare spazi teatrali carichi di associazioni, che richiedono la partecipazione attiva del pubblico per essere interpretate. Le sue rappresentazioni sembrano dei set teatrali, in cui il pubblico funge sia da spettatore esterno che da attore. Esemplare è l'installazione *Samstag Morgen, Zuckersumpf* (Sabato mattina, palude zuccherina) che evoca l'aspetto inquietante e abbandonato del palco quando tutti escono dal teatro. Le scene nascono da un diario e ricostruiscono una fiaba post-apocalittica e apparentemente infantile. Vi è qualcosa di evasivo in come le diverse parti di questo lavoro giocano con lo spazio. I loro titoli sono poetici e tristi. I dettagli sono disegnati con il caratteristico tratto a penna dell'artista. *Das Kalte Bild* (L'immagine fredda) è una scultura di questa installazione rappresentante la facciata di una casa che sta crollando mentre dietro di essa un proiettore illumina un bersaglio sulla parete. Quest'immagine suscita un inquietante senso di decadenza. Hempel si diletta nelle contraddizioni. Il suo scenario è un luogo in cui le parole confondono gli oggetti che tentano di descrivere, diventando sculture animate dal movimento del pubblico. *A Clear Almost Singing Voice* (Una voce cristallina quasi canterina), parte della stessa installazione, è la sagoma in compensato della testa e delle spalle di un personaggio i cui tratti sono disegnati con il solito pennarello nero. Un foro funge da occhio, attraverso il quale viene proiettata una misteriosa luce verde dall'aspetto magico. Sul retro di questa testa ci sono una mensola, un paio di foto di un paesaggio e una fonte di luce. Tutto questo suggerisce uno scenario fittizio, la rappresentazione enigmatica della sopravvivenza dopo un non precisato disastro. Hempel rappresenta uno spazio mentale più che uno spazio reale, uno spazio di trasformazione. I titoli dei lavori, fortemente evocativi, nascono dalle pagine di un diario esposto con le sculture e impediscono qualsiasi spiegazione razionale: "...fuma una Marlboro Light dopo l'altra, i suoi capelli sono così biondi da sembrare trasparenti, e ha una voce cristallina, quasi canterina". L'occhio verde, il bersaglio, il filo teso sugli oggetti creano un'atmosfera suggestiva. Il *Zuckersumpf* del titolo è, infatti, una parola inventata dall'artista per rappresentare "un momento di estrema libertà prima che inizi l'azione, quando tutte le opzioni sembrano ancora possibili". Questa capacità di evocare un ambiente psicologicamente connotato, che si sviluppi in parallelo alle parole e ai testi, e che sappia fondere il mondo reale con quello immaginario è la caratteristica distintiva del lavoro di Hempel. I suoi scenari mostrano come sia possibile creare un'arte aperta e incerta, sognante e interattiva, che si connette con la realtà in maniera imprevedibile. Recentemente i suoi lavori sono diventati sempre più autobiografici. Lothar Hempel ha esposto in molte istituzioni internazionali tra cui la Biennale di Venezia nel 1993, la Secessione di Vienna nel 1997, il Museum of Contemporary Art di Chicago nel

2000, la Fondazione Sandretto Re Rebaudengo nel 1998 e il Musée d'Art Moderne de la Ville de Paris nel 1997. Hanno ospitato sue mostre personali lo Stedelijk Museum ad Amsterdam nel 1998, il Dallas Museum of Art nel 2002, l'ICA di Londra nel 2002 e la Tate Liverpool nel 2004.

Gary Hill
Nato a Santa Monica, California (Usa), nel 1951. Vive e lavora a Seattle, Washington (Usa).
Riconosciuto internazionalmente come uno degli artisti più importanti della sua generazione, Gary Hill comincia presto a interessarsi all'arte. Dapprima guarda alla scultura, affascinato dal processo di trasformazione dell'acciaio. A queste aggiunge poi una dimensione sonora, registrando e modificando le vibrazioni che le sculture generano. Il lavoro sul suono gli permette di familiarizzare con il materiale elettronico e dal 1973 inizia a sperimentare con il video, mettendo il medium in relazione alla performance, al teatro, alla musica e alla danza. Nel clima di grande fermento di inizio anni settanta, legato alla sperimentazione dei nuovi media e all'introduzione sul mercato di tecnologie all'avanguardia – la Sony produce la famosa port-pack, una delle prime telecamere d'ingombro minimo – Gary Hill si unisce, con Bill Viola, al gruppo Synapse di ricerca video presso la Syracuse University. La produzione di quegli anni dimostra il costante interesse di Hill per una ricerca sulle caratteristiche intrinseche del video. Il linguaggio, come vettore di significati, ma anche come produttore di suono, è fra le tematiche centrali a tutta la sua ricerca. Hill considera il video come un fenomeno fisico e ne esplora le proprietà, concentrandosi sul rapporto fra parola e immagine, come nel video *URA ARU (The Backside Exists)*, in cui costruisce una sorta di palindromo visivo e acustico. Progressivamente il suo interesse per il video lascia il posto alle videoinstallazioni, risultato di un'interazione più complessa fra immagine, supporto di diffusione, spazio e spettatore: "Nelle cassette, sei all'esterno mentre guardi. Nelle installazioni, sei all'interno. Ti guardi continuamente alle spalle mentre cammini su e giù per una galleria di immagini". Tecnico, linguista del medium elettronico, orchestratore di complesse installazioni, Gary Hill è anche performer dei suoi lavori: da *The Crux*, in cui cammina nella foresta con pesantissime telecamere fissate alla testa, alle braccia e alle gambe, al video presentato alla Biennale di Venezia del 2003 in cui si butta ripetutamente e con violenza contro una parete. *HanD HearD* evoca un senso di intenso movimento congelato nell'immobilità dei gesti. L'installazione è composta da cinque proiezioni ambientali, ognuna delle quali mostra uno squarcio della testa di cinque persone che, dando le spalle alla telecamera, si guardano il palmo della mano. I personaggi sembrano contemporaneamente rappresentare la scoperta lacaniana di se stessi nelle parti del proprio corpo e il desiderio di leggere il proprio futuro nel palmo della propria mano. Ciò che resta invisibile, il pensiero dei personaggi, diviene l'essenza della costruzione del lavoro. Hill analizza di nuovo il corpo umano frammentato in *Suspension of Disbelief (for Marine)*, dove crea una fila di otto metri, composta da trenta monitor, all'interno dei quali sembrano scivolare in orizzontale i corpi di un uomo e di una donna. L'aspetto insolito consiste nel mostrare i due esseri scomposti su più monitor mentre oscillano da un'estremità all'altra della lunga linea. Largamente influenzato dalla letteratura e dalla filosofia europea (Blanchot, Derrida, Heidegger), Gary Hill prosegue oggi la sua riflessione sulle

condizioni fisiche della percezione e sull'apparizione dell'immagine come "rivelazione". Giocando sulle opposizioni tra fluidità e solidità, oscurità e abbaglio luminoso, velocità tecnica e lentezza dell'adattamento retinico, fa un uso raffinato della tecnologia per creare installazioni che combinano video, ricerca sul suono, parola e testi scritti. Le installazioni e i video di Gary Hill fanno parte delle più prestigiose collezioni internazionali, dal MoMA di New York allo ZKM di Karlsruhe, al Centre Pompidou di Parigi. Vincitore nel 1995 del Leone d'Oro alla Biennale di Venezia, fra le sue più importanti esposizioni si possono annoverare: Whitney Museum of American Art, New York (1986); Museum of Modern Art, New York, Centre Pompidou, Parigi (1990); Documenta 9, Kassel, Stedelijk Van Abbe Museum, Eindhoven, Watari Museum of Contemporary Image, Tokyo (1992); Long Beach Museum of Art (1993); Musée d'Art Contemporain, Lione (1994); Moderna Museet, Stoccolma, Fundació La Caixa, Barcellona (1995); Institute of Contemporary Art, Filadelfia, Kunst- und Ausstellungshalle der Bundesrepublik Deutschland, Bonn (1996); Westfälischer Kunstverein, Münster, Centro Cultural Banco do Brazil, Rio de Janeiro e Museu de Arte Moderna, San Paolo del Brasile, Ujadowski Castle, Center for Contemporary Art, Varsavia (1997); Musée d'Art Contemporain, Montréal, Fundaçao de Serralves, Oporto (1998). Un'importante retrospettiva è organizzata dal Kunstmuseum di Wolfsburg (2001).

Noritoshi Hirakawa
Nato a Fukuoka (Giappone) nel 1960. Vive e lavora a New York.
L'arte di Noritoshi Hirakawa non è immediatamente comprensibile ma istintivamente affascinante. L'artista giapponese inizia a lavorare nei primi anni novanta mettendo a fuoco fin da subito l'ambito concettuale della sua ricerca, che inizialmente si sviluppa con la fotografia e negli anni a seguire anche con l'installazione. Hirakawa esplora il sottile confine che c'è tra l'osservazione diretta, il voyeurismo e l'assenza. Mescola questi elementi ponendo al centro del suo lavoro la donna, che è la metà del mondo su cui pesano soprattutto in Giappone ancora oggi dei forti tabù legati non solo al sesso ma alla semplice libertà d'espressione fisica. *Dreams of Tokyo* del 1991 è una serie di venti scatti in cui l'artista chiede ad altrettante giovani ragazze giapponesi di posare accovacciate in strada. Solo in un secondo momento lo spettatore si accorge che alle ragazze manca la biancheria intima. Con queste fotografie Hirakawa si affaccia nel mondo dell'arte contemporanea con immagini forti che si inseriscono in una tradizione del nudo lontana dalla pornografia. Nel 1994 espone a Tokyo una serie di sette fotografie in cui si vede in primo piano una macchia bagnata su una strada urbana. In realtà il liquido è urina, lasciata dalle ragazze cui l'artista ha chiesto di fare pipì in strada, infrangendo il pudore, non più infantile, di un gesto non permesso ma concesso in età adulta solo agli uomini. Il titolo *Women, Children and the Japanese* gioca sul senso di "Japanese", che qui sta a indicare solo gli uomini, in quanto le donne e i bambini sono intesi come una realtà a parte. Ogni foto ha come sottotitolo il nome della ragazza, la sua età, il giorno e l'ora in cui ha compiuto questo gesto rivoluzionario. Questi sono gli unici indizi che ci rivelano una presenza femminile, situata in un luogo e in un momento ben precisi. Ciò che resta è un liquido apparentemente anonimo ma connotato da imprescindibili legami con il corpo che l'ha

prodotto. In un decennio, quello degli anni novanta, segnato dal tema "post human", in cui il corpo e le sue metamorfosi sono importanti per la ricerca artistica, il lavoro di Hirakawa trasforma sottilmente e in tono più poetico il tema del corpo e dei suoi liquidi. A differenza di Nobuyoshy Araki, maestro per i fotografi giapponesi per le sue scene voyeuristiche violente, da cui prende comunque spunto, Hirakawa è meno esplicito, obbliga l'immaginazione dello spettatore a lavorare, suscitando un senso di sorpresa. Tra le sue più importanti partecipazioni a rassegne internazionali si ricordano quelle alla Biennale di Venezia, al Centre Pompidou di Parigi e alla Biennale di Istanbul, tutte del 1995. Tra le personali si segnalano nel 1993 *Dreams of Tokyo* al Museum für Moderne Kunst di Francoforte e nel 1998 *The Reason of Life* al Deitch Projects di New York.

Thomas Hirschhorn
Nato a Berna nel 1957. Vive e lavora a Parigi.
Thomas Hirschhorn studia disegno grafico a Zurigo ma appena terminati gli studi, nel 1984, si trasferisce a Parigi. Dopo una breve esperienza lavorativa in questo campo, nel 1986 realizza la sua prima mostra in una galleria privata parigina. Da sempre legato a ideali politici di sinistra, Hirschhorn fin dai suoi primi lavori dichiara: "faccio arte in modo politico". Prioritaria è la scelta dei materiali: le sue installazioni constano di materiali poveri che con la loro semplicità si pongono in contrapposizione al concetto di arte elitaria. All'artista interessa l'energia di quei materiali, non la loro qualità. Sceglie infatti oggetti riciclati, strutture in legno, carta, cartoline, vecchi disegni, sculture in cartapesta, fiori di plastica, candele, che diventano metafora di una contestazione simbolica del sistema dell'arte contemporanea. I materiali di recupero, di imballaggio, sono quelli che unificano in qualche modo l'alta società e il mondo dei lavoratori, infatti i medesimi contenitori vengono utilizzati per i prodotti di consumo. I lavori di Hirschhorn sono spesso ispirati a personaggi della letteratura, artisti o filosofi, che hanno tentato di trasformare la società: Bataille, Focault, Deleuze, icone intellettuali evocate e omaggiate dalle sue installazioni create spesso ai margini delle grandi città in un'ideale abolizione delle gerarchie sociali. La sua produzione artistica non mira a essere bella o seducente, ma a obbligare lo spettatore attraverso le sue opere a mettere in discussione la realtà sociale e politica. I lavori di Hirschhorn aprono l'arte contemporanea a un dialogo nuovo fatto di simboli e metafore. *Spin Off* è un'installazione formata da un grande coltellino militare svizzero da cui si diramano tentacoli di carta d'alluminio che si estendono nello spazio e terminano su disegni, fotografie, collage e vari oggetti. Questo lavoro racchiude l'identità svizzera in un contesto ironico e dissacrante. Il coltellino è infatti realizzato in scala gigante come simbolo di un'icona riconosciuta in tutto il mondo e allo stesso tempo i materiali di recupero si contrappongono all'idea di una Svizzera generatrice di lusso e di benessere. Il mito contemporaneo della ricchezza viene rappresentato e messo in ridicolo dall'artista attraverso l'accumulo massiccio di materiali e oggetti. Il mondo contemporaneo visto con gli occhi di Hirschhorn diventa una complessa rete di meccanismi economico-sociali rappresentati dall'arte e dalla cultura di massa. Hirschhorn espone alle più significative mostre internazionali, fra cui Documenta di Kassel (2002), la Biennale di Venezia e *Les 10 ans des FRAC* a Parigi (2003). Sempre nel 2003 Barbara Gladstone a New York gli dedica un'im-

portante personale. Nel 2005 crea un'installazione site-specific *Swiss-Swiss Democracy* al Centro Culturale Svizzero di Parigi. In parallelo ha organizzato al Palais de Tokyo *24h Foucault*, una "maratona culturale" dedicata al grande filosofo francese.

Damien Hirst

Nato a Bristol nel 1965. Vive e lavora a Londra.
Damien Hirst, esponente di spicco della straordinaria rinascita culturale di Londra negli anni ottanta, è uno dei più popolari e controversi artisti sulla scena dell'arte contemporanea. La sua fulminea carriera lo ha portato, in poco più di un decennio, a vincere il Turner Prize e a esporre nelle gallerie e nei musei più prestigiosi del mondo, oltre che a diventare una vera e propria celebrità mediatica. La sua arte è intrisa delle inquietudini del nostro tempo: le gravi contraddizioni della società postindustriale, l'eterna sublimazione della decadenza e della morte. I fallaci meccanismi e le ambiguità del progresso medico-scientifico vengono analizzati ed evidenziati attraverso sculture e dipinti di grande impatto visivo ed emotivo. Hirst mira al sensazionale, le sue opere puntano al fascino perverso della provocazione. Hirst crea teche in vetro e bacheche che racchiudono animali interi o sezionati conservati in formaldeide, scheletri improbabili, reperti dal gabinetto di anatomia, larve di mosche che stanno per schiudersi nella testa appena recisa di una mucca. Questi elementi diventano l'essenza del suo museo degli orrori, ovvero una metafora del mondo in cui viviamo. Le opere di Hirst vivono in un equilibrio precario tra la vita e la morte. Si sviluppano nella ricerca continua del punto dove la morte comincia e la vita finisce, con la convinzione che la morte in realtà non esista, che si possa cercarla e non trovarla, come dimostra lo squalo di *The Physical Impossibility of Death in the Mind of Someone Living* (venduto da Charles Saatchi per 6,25 milioni di sterline: uno dei più alti prezzi per l'opera di un artista vivente). La formaldeide sembra non solo fermare il degrado fisico causato dalla morte, ma arrestare la morte stessa. Attraverso i suoi lavori, Hirst mostra il contrasto tra il moderno culto del benessere e l'inesorabile decadenza del corpo, tra la fragilità e la forza, tra l'aspirazione all'immortalità e lo scoglio della morte, tra le ambizioni del progresso scientifico e l'ineluttabilità del passare del tempo. La morte nella società dell'edonismo è per Hirst una morte bella, non più corpi disfatti, ma, come per gli egizi, corpi mummificati per apparire belli anche all'inizio della "nuova" vita. Quando si cimenta con la pittura, Hirst reinterpreta la tradizione pittorica classica. L'artista stesso confessa di essersi ispirato a Rembrandt e Bacon, creando superfici monocrome violate da farfalle vive nel loro ultimo volo e disposte in un geometrico mandala o inventando disegni evocativi delle vetrate di una cattedrale, illuminata dal bagliore iridescente del pigmento di centinaia di piccole ali inserite su uno sfondo dipinto. I microcosmi che Hirst isola nelle sue teche o sulle sue tele ricostruiscono e rispecchiano il ciclo della vita e il conflitto esistenziale con il quale ciascuno di noi si confronta quotidianamente. Le opere di Damien Hirst fanno parte delle più prestigiose collezioni internazionali e i suoi lavori sono stati esposti nei più importanti musei e gallerie al mondo: il MoMA di New York, la Tate Gallery e la Saatchi Gallery di Londra. All'artista sono state dedicate numerose personali, tra cui quella al Museo Archeologico di Napoli nel 2004 e la sensazionale mostra alla Gagosian Gallery di New York nel 2005.

Carsten Holler

Nato a Bruxelles nel 1961. Vive e lavora a Colonia.
Nel suo lavoro artistico Carsten Holler ha dato vita a una felice combinazione tra arte e scienza. Formatosi come biologo, abbandona il campo puramente scientifico per l'insofferenza verso le definizioni rigide e univoche fornite dalla matematica e dalla meccanica. Holler cerca di estendere i confini della percezione umana e di manipolarla per provocare contraddizioni, dubbi e domande sul sistema della nostra esistenza, come nel caso di *Laboratory of Doubt* (1999), una performance in cui l'artista girava per la città su una Mercedes con due altoparlanti, nel tentativo vano di diffondere incertezza e dubbi. Le sue opere cercano i cambiamenti, suscitando nello spettatore effetti di allucinazione e trasformazioni ottiche. *Upside Down Mushroom Room* (2000) è una stanza fortemente illuminata dove dal soffitto pendono, capovolti, funghi velenosi giganti che ruotano su se stessi. L'opera richiama l'esperimento compiuto da George Stratton che indossò, per una settimana, occhiali speciali che modificarono la percezione ribaltando l'asse di visione di 180 gradi; oltre a creare un effetto straniante e di sorpresa, Holler obbliga il pubblico a vedere il mondo da un punto di vista nuovo e rivoluzionario. In riferimento ai lavori esposti nella sua prima personale italiana alla Fondazione Prada (2000), Carsten Holler sottolinea come il valore dell'opera sia un input che evolve in relazione al fruitore: "Le opere hanno in comune di essere macchine, dispositivi o strumenti finalizzati a sincronizzarsi con la persona per produrre qualcosa insieme a essa [...], in realtà il loro 'significato' è fuori dell'opera, in un luogo che deve essere raggiunto insieme a chi la osserva". I visitatori sono sollecitati dal contatto fisico. Spesso Holler invita il pubblico a percorrere installazioni che sembrano un laboratorio in cui le teorie dell'evoluzione sono poste in relazione ai sentimenti umani, all'amore o alla riproduzione genetica. Centrale alla sua produzione è l'idea del flusso di energia, del cambiamento, come nella serie di scivoli installati nei musei, o nella grande parete ricoperta di lampadine che si accendono a intermittenza e ancora nella serie di veicoli che sembrano usciti da un mondo fantascientifico. *Amphibian Vehicle* è una scultura "anfibia": nello spazio cavo tra due grandi ruote d'acciaio l'artista stende le sue camicie, e pone al centro una seggiolina da comandante, in modo che il veicolo possa essere spinto dal vento sia a terra che in acqua. Dei congegni che mette in scena Holler lascia sempre visibile la parte meccanica e strutturale: "Mi interessa lasciare visibile il lato costruttivo, per demistificare l'intera situazione. Voglio sedurre, ma nello stesso tempo dichiararlo apertamente rendendo visibile il meccanismo della seduzione". Nell'arco della sua produzione si è occupato di vari temi – "sicurezza, bambini, amore, felicità, droga, veicoli, dubbi o incertezza" – da concetti astratti a realtà concrete, da esseri meccanici alla vita organica. Sottolinea infatti: "Non vi è molta differenza tra un bambino e i veicoli, essendo il bambino un veicolo di geni attraverso lo spazio e il tempo". Gli animali sono tra i soggetti ricorrenti nel suo lavoro: vivi, come nel caso dei maiali inclusi nell'installazione per Documenta 10 concepita in collaborazione con Rosemarie Trockel, o rari come i delfini riprodotti in dimensioni reali in poliuretano. Fra le numerose istituzioni che hanno presentato il suo lavoro: Documenta 10, Kassel (1997); Kunsthalle Wien (1999); Fondazione Prada, Milano, SMAK - Stedelijk Museum voor Actuele Kunst, Gand (2000), Copenhagen Contemporary Art

Center (2001); Museum Ludwig, Colonia (2002); Martin-Gropius-Bau, Berlino; Biennale d'Art Contemporain, Lione, Biennale di Venezia, ICA, Boston (2003); Carnegie Museum of Art, Pittsburgh, Hayward Gallery, Londra, Museum of Contemporary Art, Denver, MAC - Galeries Contemporaines des Musées de Marseille, P.S.1, New York, Musée d'Art Contemporain, Bordeaux (2004); Museum für Moderne Kunst, Francoforte, Museo de Arte Moderno de la Ciudad de Buenos Aires (2005).

Jenny Holzer

Nata a Gallipolis, Ohio (Usa), nel 1950. Vive e lavora a Hoosick, New York.
La ricerca artistica di Jenny Holzer è interamente incentrata sulla critica ai mass media e ai mezzi di comunicazione attuali. Avvalendosi del testo scritto, Holzer sfrutta le potenzialità pubblicitarie e propagandistiche della singola parola per riflettere su temi scottanti e per lo più dimenticati dalla società attuale, come la morte, la guerra, la violenza e il dolore. Il suo lavoro guarda all'arte concettuale e associa affermazioni brevi e incisive, consigli e slogan volutamente contraddittori sulla vita contemporanea. La serie *Truisms* è tra i primi lavori di Jenny Holzer. Concepita alla fine degli anni settanta, consiste in aforismi e frasi brevi, ma di forte impatto, inseriti in contesti discordanti, dalle magliette ai poster, ai cappellini, per colpire l'attenzione dello spettatore e indurlo a una riflessione più attenta e profonda. Nei decenni successivi, il lavoro dell'artista si propone di presentare contemporaneamente più messaggi e di raggiungere un pubblico più vasto, attraverso la proiezione o l'inserimento di scritte digitali scorrevoli in luoghi pubblici molto frequentati, come le strade di Manhattan, le facciate di importanti edifici e piazze famose di tutto il mondo. Queste installazioni intendono, quindi, coniugare le molteplici capacità della tecnologia attuale con i dubbi e le incertezze proprie dell'uomo d'oggi. "Cerco sempre di portare un contenuto insolito a un pubblico diverso, non al mondo dell'arte", dice l'artista. Nel 1990 a Jenny Holzer è stata dedicata un'importante retrospettiva alla Dia Foundation di New York e al Solomon Guggenheim Museum di New York, dal titolo *Jenny Holzer: Laments 1988/89*. *Laments* si compone di 13 sarcofagi e di 13 led elettronici e rappresenta il recente interesse dell'artista verso temi quali la memoria, la morte e la sessualità: diffonde in un contesto suggestivo gli ultimi pensieri di uomini e donne prima di morire. Nello stesso anno l'artista ha rappresentato gli Stati Uniti alla Biennale di Venezia, cui ha partecipato con un'installazione consistente in diverse stanze ricoperte di frasi in led rossi e gialli; grazie a quest'opera, l'artista ha vinto il Leone d'Oro per il miglior padiglione. Altre esposizioni dedicate a Jenny Holzer si sono tenute nel 1996 al Völkerschlachtdenkmal di Lipsia e al Contemporary Arts Museum di Houston. Nel 2003 ha presentato la sua installazione ambientale di frasi proiettate su Palazzo Carignano a Torino per il ciclo d'arte pubblica *Luci d'artista*.

Gary Hume

Nato a Kent (Gran Bretagna) nel 1962. Vive e lavora a Londra.
Pittore, disegnatore e incisore, l'inglese Gary Hume emerge come una delle figure più interessanti fra il gruppo di giovani artisti che lavora a Londra negli anni novanta. La sua pittura lucente s'impone sulla scena artistica nel momento di boom delle nuove tecnologie come video, fotografia e installazione. Dopo essersi diplomato al

Goldsmiths College nel 1988, si fa conoscere con la serie di dipinti *Doors*, porte d'ospedale a grandezza naturale – cui appartiene *Magnolia Door Six* – che secondo l'artista ritrae un'idea di perfezione da contrapporre all'orrore della realtà quotidiana. Nonostante il successo, all'inizio degli anni novanta abbandona quel soggetto privilegiando l'appropriazione di un immaginario figurativo preesistente. Trae ispirazione dai mass media, dalle copertine di riviste scandalistiche, dalle icone popolari della moda e della musica, ritraendo personaggi come Tony Blackburn, scelto per "la sua abilità nel descrivere la bellezza e il pathos". Antichi e moderni capolavori dei musei internazionali diventano modelli per le sue opere. Tuttavia, il richiamo al soggetto iniziale è sempre velato; le opere di Hume sono veri e propri virtuosismi ottici, che rievocano e lasciano emergere dalla coscienza immagini inaspettate, creando quadri che sembrano appartenere alla dimensione della contemplazione e della memoria. Hume, che descrive il proprio lavoro come "embarrassingly personal", personale in modo imbarazzante, si definisce un pittore di emozioni, non di concetti. Il suo intento non è raccontare una storia, ma solo mostrare un'immagine. Con uno stile semplice e piano che richiama in parte l'eredità del minimalismo e dell'arte concettuale, l'artista dimostra il fascino che gli oggetti-materia, la struttura, la superficie e il colore esercitano su di lui. L'impronta, sempre minima, sottopone la tela a trattamenti diversi: tinte brillanti sono accostate a ombreggiature, zone opache ad altre lisce, con una straordinaria capacità nel dare visibilità al vuoto. La sostituzione, a metà degli anni novanta, del supporto pittorico, cioè il passaggio dalla tela alla lastra d'alluminio, aumenta l'attenzione per la "superficie", sia letterale che metaforica. È in questa fase che comincia a mettere a fuoco i soggetti dell'iconografia pittorica classica come "flora, fauna e ritratto". Hume è tra i finalisti per il Turner Prize del 1996 e rappresenta la Gran Bretagna alla XLVIII Biennale di Venezia nel 1999. Tra le istituzioni che hanno presentato il suo lavoro: Bonnefanten Museum, Maastricht, Tate Gallery, Londra, Biennale di San Paolo del Brasile (1996); Hayward Gallery, Londra (1998); Whitechapel Art Gallery, Londra (1999); Fundació La Caixa, Barcellona, Saatchi Gallery, Londra; Astrup Fearnley Museum, Oslo (2000); Tate Modern, Londra (2001).

Jim Isermann

Nato a Kenosha, Wisconsin (Usa), nel 1955. Vive e lavora a Palm Springs, California (Usa).
Dal 1980 Jim Isermann ha disegnato, costruito ed esposto ogni genere di oggetti d'arredamento presenti nelle case moderne: tappeti, sedie, tavoli, mensole, tende, quadri dai disegni geometrici e sculture ricoperte di morbida stoffa. Successivamente i suoi interventi si sono allargati allo spazio espositivo, invadendo completamente l'ambiente. Sin dal diploma al California Institute of Arts nel 1980, Isermann si confronta infatti con la produzione industriale, ma senza perdere il contatto con l'arte. Propugna una creatività utopica, capace di rendere il mondo un luogo più felice attraverso la qualità, la superficie e i colori degli oggetti, resi dall'intervento artistico più semplici, eleganti ed economici. L'artista trae ispirazione dagli elementi di decorazione d'interni degli anni cinquanta e sessanta, ma guarda alla cultura popolare, all'artigianato, così come al minimalismo, alla pop art e alla pittura optical, per creare oggetti che tentano di assorbire le qualità di tutte queste diverse tradizioni. "Sono interessato", ha detto l'artista,

"alle soluzioni utopiche che sfuocano la distinzione tra arte e design attraverso l'applicazione utilitaristica. Per sette anni ho creato a mano una serie di lavori: tappeti, vetri colorati, stoffe cucite a mano e tessuti al telaio. Questi oggetti artigianali, che una volta facevano parte della vita quotidiana, sono caduti nel dimenticatoio dei negozi per fai da te. Il pathos di ideali populisti obsoleti viene tradotto nella manualità. La manualità riporta questi oggetti d'artigianato nel contesto delle belle arti e restaura gli ideali perduti." Attraverso uno stile che per certi aspetti richiama quello di Verner Panton, Isermann ingloba nella sua produzione stoffe, sedie, coperte, cubi ricoperti di stoffa, rivestimenti per pareti e murales decorativi. Partendo da elementi modulari semplici e geometrici, avvolge lo spettatore in un caleidoscopio di colori saturi e brillanti. I motivi tessili, stampati o realizzati in vinile, si animano attraverso una sinfonia di colori e giochi ottici che pervadono l'intero spazio espositivo. Isermann applica i suoi caratteristici elementi decorativi anche al pavimento e alle pareti, dissolvendo in questo modo i confini fra ornamento e struttura architettonica. Una struttura apparentemente meno comunicativa come il cubo monolitico, tipico elemento della scultura minimalista, attraverso i colori dell'arcobaleno e la qualità tattile del tessuto, cucito a mano dall'artista sopra l'anima in gomma del cubo, diventa un enorme giocattolo per bambini. *Flower Mobile* riprende i famosi *mobiles* di Calder, ma sostituisce all'astrattezza delle forme geometriche del maestro grandi margherite pop, che sembrano uscite dal mondo dei fumetti, evocando con malinconia il mito sessantottino del "flower power". Il lavoro di Jim Isermann è stato presentato presso importanti istituzioni internazionali: nel 1998 alla Fondazione Sandretto Re Rebaudengo a Guarene; nel 1999 a Le Magasin di Grenoble. Fra le personali dell'artista si ricordano quelle tenutesi nel 1999 al Camden Arts Center di Londra e nel 2000 a Portikus di Francoforte. Partecipa a numerose collettive: nel 2001 espone alla Kunsthalle di Vienna e al Moderna Museet di Stoccolma, nel 2002 alla Neue Galerie di Graz e all'UCLA Hammer Museum di Los Angeles; il MAMCO di Ginevra presenta i lavori di Isermann nel 2003.

Piotr Janas

Nato a Varsavia nel 1970. Vive e lavora a Varsavia.
I quadri di Piotr Janas rappresentano forme organiche irriconoscibili che lottano con la loro natura figurativa. I segni pittorici astratti sembrano trasformarsi in squarci e ferite tenuti in tensione dalla superficie della tela. I suoi grandi dipinti sono connotati da una sensibilità gotica, che si sviluppa in uno spazio sospeso tra l'astrazione e la pittura figurativa. Gocce, macchie e colate di pigmento si contrappongono a segni grafici quasi fumettistici. I lavori di Janas sono orchestrati attraverso una tavolozza limitata in cui predominano il rosso e il nero che, attraverso l'impatto immediato dell'impianto compositivo, assumono un carattere viscerale. *Untitled*, 2004, è composto da due grandi tele bianche verticali, montate insieme una di fianco all'altra, come un'unica tela. Il quadro rappresenta una grande macchia amorfa rosso carne che sembra uscire o entrare dalla fessura tra le due tele. È connotato da una marcata sensazione di movimento, sembra l'immagine transitoria di un caleidoscopio o la rielaborazione di una gigantesca macchia di Rorschach. Quest'immagine dall'aspetto antropomorfo sembra una vulva gigante o l'esplosione di un materiale biologico, ma soprattutto trasforma la fessura tra le due tele

in un elemento compositivo formale, determinante per la genesi dell'immagine pittorica. Guardando le tele di Janas, si prova la tentazione di scoprire allusioni al corpo umano e ai suoi scatologici meccanismi di funzionamento: sangue, budella, bile. Tuttavia, l'impatto complessivo degli elementi pittorici iperdefiniti, all'interno del lavoro di Janas, sembra dimostrare il bisogno viscerale dello spettatore di cercare e trovare una chiave di lettura narrativa alle immagini dipinte più che la volontà dell'artista di offrire indizi chiari su cosa rappresentino le sue immagini. Nell'ambiguità di ciò che graficamente diventa astratto, Janas si avvicina al surrealismo ma sembra reinterpretarlo in una chiave contemporanea attraverso un tratto che è insieme espressionista e fumettistico. Piotr Janas ha esposto le sue opere in Europa e negli Stati Uniti: nel 2003 a Varsavia alla galleria Foksal, nel 2004 alla Wrong Gallery di New York e nel 2005 alla Galerie Giti Nourbakhsch di Berlino. Ha partecipato a numerose importanti mostre collettive: nel 2001 a *Painters' Competition* alla Galeria Bielska BWA, Bielsko-Biala, e nel 2003 alla Biennale di Venezia.

Jasansky & Polák

Lukás Jasansky e Martin Polák, nati a Praga, rispettivamente nel 1965 e nel 1966. Vivono e lavorano a Praga.
Lukás Jasansky e Martin Polák lavorano insieme dal 1985 analizzando, con la fotografia, la realtà contemporanea e la geografia sociale e politica della loro terra d'origine. Ai loro primi lavori, spesso surreali e ironici, seguono le fredde e distaccate immagini di Praga, colta tra gli anni ottanta e novanta in un momento di profondo cambiamento storico. Alla varietà dei paesaggi rurali della Repubblica Ceca sono dedicate molte poetiche immagini in bianco e nero del duo ceco. Jasansky e Polák creano una sequenza di scatti che trasformano la natura in una composizione astratta. Le loro immagini, attraverso una continua demistificazione dei codici di rappresentazione del paesaggio, rispondono al desiderio di esplorare il mondo che li circonda. Il loro lavoro nega una rappresentazione emotiva, biografica e narrativa del paesaggio e si sviluppa invece secondo un approccio documentario freddo e distaccato, ereditato dalla scuola tedesca di Bernd e Hilla Becher. In esso, tuttavia, regnano sempre una sottile ironia e un celato disincanto che gli conferiscono un carattere disilluso e allo stesso tempo melanconico. Per i due artisti, infatti, il paesaggio non è mai solo documento ma anche indizio e segno di una situazione storica e degli stati d'animo a essa associati. Anche i soggetti apparentemente più banali, come le piantine selvatiche sul ciglio della strada, ripresi con inquadratura frontale e ravvicinata, richiamano i lavori sovversivi e concettuali degli artisti attivi sotto la cortina di ferro. La presenza umana è quasi assente dai loro paesaggi grigi e desolati, e sono gli oggetti e il paesaggio a raccontarci un mondo abbandonato dove nulla sembra cambiare. Spesso Jasansky e Polák inseriscono brevi frasi per sottotitolare le loro immagini, giocando con l'umorismo e l'ambiguità del linguaggio quotidiano. In questo modo le loro fotografie diventano delle narrazioni semiserie sullo stato della società ceca. Un pupazzo di neve rimanda alla nostra infanzia e ai giochi dei bambini, ma l'architettura socialista dei palazzi in secondo piano e il piazzale deserto suscitano un'atmosfera cupa e decadente, che evidenzia l'estraneità del gioco dal suo contesto cittadino. I lavori del duo ceco raccontano una storia politica complessa e trau-

matica, attraverso la geografia sociale del paesaggio. Parlando della nuova Europa dicono: "Sfortunatamente negli ultimi tempi non abbiamo notato alcun cambiamento nel nostro paese, eccetto per un aumento di camion sovraccarichi e ferrovie vuote". Lukás Jasansky e Martin Polák hanno partecipato a numerose mostre nella Repubblica Ceca e in Europa; tra queste, nel 1995 a *Campo 95*, organizzata dalla Fondazione Sandretto Re Rebaudengo alle Corderie dell'Arsenale in occasione della Biennale di Venezia, e nel 2004 a *Instant Europe* a Villa Manin Centro d'Arte Contemporanea, Passariano (Udine).

Larry Johnson

Nato a Long Beach, California (Usa), nel 1959. Vive e lavora a Los Angeles.
Larry Johnson lavora come un cronista visivo che racconta piccole storie noir. Usa il mezzo fotografico per cancellare ogni possibile sentimentalismo, estraendo dalle immagini qualcosa di archetipico che rappresenta il complesso rapporto tra il leggere e l'osservare, il pensare e il ricordare. Mentre i suoi soggetti sono paesaggi artificiali innevati e luoghi fantastici, la sua sensibilità è radicata nella moderna cultura californiana, perennemente sospesa tra realtà e finzione. I suoi lavori funzionano come una serie di fondali teatrali in cui i suoi personaggi trovano rifugio da un destino maledetto. Il carattere postmoderno della sua produzione rappresenta un mondo in cui le immagini hanno perso il loro potere evocativo e possono solo esistere come parodie della realtà. Nel suo lavoro, carico di ironia pop, Johnson esplora i limiti tra realtà, rappresentazione e fotografia. Le sue foto partono dalla sovrapposizione tra disegni, animazione e fotografia, in modo da assomigliare esattamente a ciò che non sono; infatti è impossibile discernere che le grandi immagini di Johnson siano in realtà l'ingrandimento fotografico di piccolissimi disegni e collage fatti dall'artista. I testi assurdi che accompagnano le sue immagini hanno il potere di trasformarle e di caricarle di un inaspettato svolgimento narrativo. Visivamente *Untitled (Dead & Buried)*, del 1990, sembra quasi un cartellone pubblicitario, ma a un'analisi più attenta diventa una specie di lapide pubblicitaria, che evoca un senso di mistero e di perdita, tipici dei racconti orali. La scritta appoggiata a buffi panettoni di neve sembra incisa nella roccia e racconta una storia assurda. "C'erano due vicini. Uno aveva tre conigli dalle orecchie cadenti, l'altro tre levrieri. I tre cani erano viziati e dominavano il quartiere, rimestando nella spazzatura di giorno, scavando buchi nei vari giardini di notte; tutto ciò spinse il primo vicino a proferire questo severo discorso: 'Tenga i suoi levrieri lontano dai miei conigli dalle orecchie cadenti'. Benché rispettoso della richiesta, il secondo vicino finì per lasciar correre e una mattina presto furono tre cani cattivi ad accogliere il loro orripilato padrone, ognuno con un coniglio dalle orecchie cadenti in bocca, sporco e morto. Pensando velocemente, il vicino colpevole afferrò i conigli e dopo un rapido shampo e l'uso del phon, s'introdusse di nascosto nella casa accanto e mise le tre creature morte nelle loro gabbie. Ancora oggi il primo vicino non è riuscito a spiegarsi come abbiano fatto i tre conigli dalle orecchie cadenti, morti e sepolti, a tornare nelle loro gabbie." È interessante notare come il finale a sorpresa del racconto, in cui ciò che sembrava vero era in realtà la conclusione di un equivoco, giochi sul fraintendimento tra realtà e immaginazione, rispecchiando quelle che sono le caratteristiche formali del lavoro di Johnson. Larry Johnson ha presentato mostre

personali in gallerie di fama internazionale, come 303 Gallery di New York (1986, 1987, 1989, 1990, 1992) e Margo Leavin Gallery di Los Angeles (1994, 1995, 1998). L'artista è stato invitato a partecipare a numerose mostre collettive tra cui *Recent Aquisitions to the Photo Collection* alla Morris and Helen Belkin Art Gallery di Vancouver e a *L.A. Times* alla Fondazione Sandretto Re Rebaudengo (entrambe 1999), *Mirror Image* all'UCLA Hammer Museum of Los Angeles (2002) e *100 Artists See God* all'ICA di Londra (2004). L'artista ha anche partecipato alla Biennale del Whitney nel 1991.

Anish Kapoor

Nato a Bombay nel 1954. Vive e lavora a Londra.
Anish Kapoor nasce a Bombay (odierna Mumbai), da padre indiano e da madre irachena. Dopo aver vissuto in Israele, all'età di diciannove anni si trasferisce in Inghilterra, dove inizia la sua indagine artistica volta ad approfondire i temi che saranno alla base di tutta la sua produzione: l'androgino, la dicotomia femminile-maschile, la sessualità, il rito, un uso allargato allo spazio del mezzo scultoreo, il rapporto fra le sue culture, quella orientale e quella occidentale. Al rientro da un viaggio in India nel 1979, comincia a eseguire la serie dei *1000 Names*, oggetti scultorei instabili, forme contemporaneamente astratte e naturali, che danno molta importanza alla superficie, ricoprendola completamente di pigmento puro. Sull'uso del colore, dice: "La pelle, la superficie esterna, è sempre stata per me il posto dell'azione. È il momento di contatto tra l'oggetto e il mondo, la pellicola che separa l'interno dall'esterno". Le sculture di Kapoor, che talvolta sono così imponenti da invadere interamente le sale espositive, hanno sempre una dimensione fisicamente percettiva. Sebbene i titoli suggeriscano talvolta immagini mitologiche induiste, gli strumenti più adatti per rapportarsi alle sue sculture sono i sensi e il corpo. Kapoor inserisce in questo modo il suo lavoro nel filone della scultura minimalista, sovvertendone la rigidità dall'interno. Verso la metà degli anni ottanta le dualità evidenti nelle prime produzioni vanno a poco a poco risolvendosi. Gli opposti maschile e femminile, tangibile e immateriale, interiore ed esteriore sono assorbiti in una nuova e forte unità. Nascono in questa fase le sculture e le grandi installazioni pubbliche che rivelano un'apertura, una fenditura, una cavità: Anish Kapoor esalta il valore del vuoto, dell'infinito, del mistero e della trascendenza attraverso la trasformazione e la deformazione della materia. La persistenza di una valenza spirituale resta una delle caratteristiche più significative del lavoro di questo artista. La sperimentazione di diversi materiali diviene una costante: dal granito al marmo di Carrara, dall'ardesia all'arenaria. L'artista è affascinato anche dalle superfici riflettenti come l'acciaio, le resine e gli specchi deformanti che mettono in scena il tempo dell'esperienza, il paesaggio e il cielo. Sono queste "opere senza centro", ideali rappresentazioni di un continuo divenire o, come dice Kapoor: "Il mio lavoro è una lotta, un inarrestabile combattimento". Anish Kapoor rappresenta la Gran Bretagna alla XLIV Biennale di Venezia nel 1990. Nel 1992 vince il Turner Prize ed espone alla Documenta 9 di Kassel. È presente con le sue opere nei maggiori musei internazionali, tra cui la Tate Modern, il Museum of Modern Art di New York, lo Stedelijk di Amsterdam. Ha esposto alla Fondazione Prada a Milano nel 1996, presso Le Magasin a Grenoble nel 1997, alla Hayward Gallery di Londra nel 1998 e nella Turbine Hall della Tate Modern nel 2002.

Kcho (Alexis Leyva Machado)

Nato a Nueva Gerona Isla de la Juventud (Cuba) nel 1970. Vive e lavora all'Avana.

Alexis Leyva Machado, in arte Kcho, è uno dei primi artisti cubani ad aver attirato l'attenzione della critica internazionale, in occasione del suo debutto alla Biennale di Kwangju nel 1995. Nelle sculture, così come nei disegni e nelle incisioni, l'arte di Kcho rimane sospesa tra il sogno e la realtà, tra il mondo infantile e quello adulto. Le sue sculture sono costruite con materiali di recupero, pezzi di legno abbandonati, ma anche carta di vecchi manuali cubani o con le pagine di trattati marxisti scritti in spagnolo, russo e cinese, e alludono chiaramente al desiderio utopico di astrarsi dalla sua realtà storica e fuggire. Un elemento ricorrente nelle installazioni di Kcho è la balsa, una rudimentale barca o zattera che la popolazione cubana costruisce per scappare illegalmente dall'isola. Le immagini delle balse sono ricorrenti nell'arte cubana; ma la capacità di sfruttare il potenziale estetico di questo oggetto, caricato simbolicamente di messaggi politici, è la forza innovativa del lavoro di Kcho. In numerose opere costruisce, a partire dalle imbarcazioni, torri di dimensioni diverse che si sviluppano a spirale. Il richiamo alla storia dell'arte occidentale è evidente: Kcho si ispira alle colonne infinite di Brancusi e al famoso monumento alla Terza Internazionale progettato, e mai costruito, da Tatlin. Le spirali di Kcho sono sempre governate da un'economia di risorse; occupano in modo imponente lo spazio, sebbene siano leggere e costituite da poche linee essenziali. Entità quasi trascendentali, diventano da un lato metafora di crescita e dall'altro emblema di un progresso fallito. Le colonne infinite di balse sono prodotte quasi a grandezza originale, reiterando, infinite volte, il modello utopico della scultura socialista fino a trasformare l'ambiente espositivo in una sorta di giungla. Kcho introduce infatti un altro riferimento che conferma la sua versatilità nell'abbinare le vicende personali a un'eredità storica e socioculturale lontana, ma con profonde ripercussioni nell'isola caraibica. La rappresentazione di una giungla astratta richiama i dipinti di Wifredo Lam, precursore emblematico del modernismo cubano. Per Lam la giungla è un mondo fuori dal tempo, una realtà non ancora dominata dall'uomo, un territorio rituale e magico. *A los ojos de la historia* è una scultura fatta di rametti e arbusti, creata dall'artista per la mostra *Campo 95* organizzata dalla Fondazione Sandretto Re Rebaudengo in parallelo alla Biennale di Venezia, che ricostruisce l'utopico monumento di Tatlin alla Terza Internazionale. Le dimensioni ridotte, la deperibilità dei materiali di questo monumento diventano la metafora del fallimento di quel sogno socialista di cui Cuba è l'emblema vivente. Kcho partecipa nel 1991 alla IV Biennale dell'Havana e nel 1992 espone al Museo Nacional de Bellas Artes della capitale cubana. Nel 1995 presenta le sue creazioni presso la Fundación Pilar y Joan Miró di Maiorca e al Centro Wifredo Lam dell'Havana, e sempre nello stesso anno partecipa alla Biennale di Kwangju (Corea del Sud). Nel 1996 espone allo Studio Guenzani di Milano, al Centre International d'Art Contemporain di Montréal e alla Biennale di Istanbul. Importanti istituzioni dedicano mostre personali a questo artista cubano, fra cui nel 1997 l'MCA di Los Angeles, nel 1998 la Galerie Nationale du Jeu de Paume di Parigi, nel 1999 il Museo Nacional Centro de Arte Reina Sofía di Madrid, anno in cui l'artista partecipa anche alla XLVIII Biennale di Venezia. Il suo lavoro viene presentato nel 1998 alla mostra *Zone*, a Palazzo Re Rebauden-go, Guarene, e nel 2002 alla Galleria d'Arte Moderna e Contemporanea di Torino.

Mike Kelley

Nato a Detroit, Michigan (Usa), nel 1954. Vive e lavora a Los Angeles.

Mike Kelley è una figura "difficile" da categorizzare nel panorama dell'arte contemporanea. Attraverso un linguaggio irriverente e trasgressivo, rilegge e infrange le convenzioni morali e culturali così come le usanze della società contemporanea. Individua nel capitalismo e nella psicanalisi i due principi che organizzano il nostro secolo, e intorno a questi concetti costruisce il suo lavoro. Con ironia tagliente e un senso dell'umorismo di impronta surrealista, crea bizzarre costruzioni logiche attraverso installazioni, modelli architettonici, dipinti, disegni, musica, scultura, video e performance. La sua poetica si sviluppa dall'idea dell'accumulo di significati e materiali, al fine di rimettere in discussione ogni cosa, creando un dialogo: "Il mio lavoro è lì per essere riconosciuto nei suoi significati così come per essere rifiutato. Esiste per porre certe questioni cui vorrei tutti pensassero". Attraverso la giustapposizione di collezioni di cose personali, accostate a sculture figurative ed elementi realistici, Kelley concepisce progetti complessi, di ampie dimensioni, che esplorano la memoria, il ricordo, l'orrore, il sesso, la politica, l'ansia e l'insicurezza tipica della società americana. Esemplare *Categorical Imperative*, che espone oggetti di seconda mano collezionati negli anni, non tanto per il valore formale, quanto piuttosto per le implicazioni psicologiche a essi associate; si tratta di libri, manichini, giocattoli investiti di significati sovversivi e inquietanti. L'attività del collezionare rappresenta l'urgenza di voler comprendere e dunque controllare, come nel caso di *Poetics Project* concepito con Tony Oursler e presentato la prima volta a Documenta nel 1997. Il progetto-mostra diviene una sorta di immenso diario dove i due artisti ricostruiscono, attraverso ogni sorta di oggetto, la vita del gruppo musicale di cui avevano fatto parte. Fra le produzioni più recenti di Kelley ci sono i *Memory Wares*, ovvero una serie di quadri e sculture ispirati a una pratica dell'arte folk nordamericana, in cui utensili di uso comune vengono ricoperti di conchiglie e chincaglierie per trasformarsi in oggetti preziosi dal forte valore affettivo. In Kelley è spesso presente un tipo di rappresentazione ambivalente. L'artista relega la figura umana a una schizofrenica duplicità, realistica e sgradevole al tempo stesso, quasi sospesa fra la vita e la morte. Ed è ancora la duplicità dei materiali utilizzati che derivano dall'epoca contemporanea come il video e la fotografia, così come da quella passata: alle bambole accosta animali imbalsamati, piccole sculture insignificanti o pezzi dell'antico Egitto. Il linguaggio è comunque sempre quello popolare, universalmente comprensibile, sebbene investito da un simbolismo complesso e misterioso. Kelly agisce spesso come curatore dei suoi progetti in cui coinvolge amici artisti come Christo, Tony Oursler e Paul McCarthy. Con quest'ultimo, in particolare, realizza il remake di una performance di Vito Acconci, facendo reinterpretare uno dei lavori del pioniere della videoarte ad attori dei B-movie legati al mondo del porno, ponendo a confronto, ancora una volta, cultura alta e cultura popolare. Mike Kelley ha esposto in numerose istituzioni internazionali: nel 1998 presso la Fondazione Sandretto Re Rebaudengo a Guarene; nel 2001 alla Fondation Cartier pour l'Art Contemporain di Parigi; nel 2002 al Museum of Contemporary Art di Sydney e nel 2003 allo SMAK - Stedelijk Museum voor Actuele Kunst di Gand. Ha partecipato nel 2003 alla Biennale d'Art Contemporain de Lyon. Ha presentato inoltre i suoi lavori nel 2003 al MOCA di Los Angeles, al Barbican di Londra e al MCA di Chicago; nel 2004 al Museo Nacional Centro de Arte Reina Sofía di Madrid, all'ICA - Institute of Contemporary Arts di Londra, alla Deste Foundation, Centre for Contemporary Art di Atene, al Museum Moderner Kunst Stiftung Ludwig di Vienna e alla Tate Liverpool.

William Kentridge

Nato a Johannesburg (Sudafrica) nel 1955. Vive e lavora a Johannesburg.

Nato a Johannesburg, William Kentridge studia scienze politiche e storia delle civiltà africane: tematiche che sono l'ispirazione di tutta la sua produzione artistica. Crea i primi disegni e incisioni di taglio espressionista negli anni settanta, quando il suo interesse si rivolge principalmente al teatro e alla performance. In occasione di un viaggio a Parigi nel 1977 comincia a occuparsi anche di cinema e di video. Dalla fine degli anni ottanta Kentridge realizza lavori grazie ai quali ha ottenuto riconoscimenti in tutto il mondo, ovvero disegni a carboncino che, attraverso una tecnica particolare e raffinata, prendono vita nelle animazioni. Per creare il movimento Kentridge non esegue una quantità infinita di disegni, si concentra piuttosto su una trentina di tavole che modifica costantemente per sovrapposizione, piccole modifiche, ridisegnature e cancellature. Ogni singolo passaggio viene filmato e poi montato per creare una sequenza. Il risultato sottolinea il carattere pittorico dell'opera e una qualità artigianale tipica di tutta la produzione di Kentridge. "Tutto è disegni", sottolinea l'artista. "A volte i disegni sono carboncino su carta, ma (occasionalmente) i disegni sono semplicemente disegni a due dimensioni, normalissimi disegni. A volte filmo i disegni che si trasformano stadio dopo stadio mentre il disegno viene creato, il movimento viene adattato e diviene la materia per lavori che sono trattati come film. Due dimensioni che si spostano nel tempo." Le sue narrazioni liriche, concepite prevalentemente sui toni del bianco e nero, presentano molteplici livelli di lettura. Attraverso un linguaggio semplice e poetico, l'artista concentra l'attenzione sui temi della violenza, dell'oppressione, della morte e della rinascita. Riflette sul dolore, sulle contraddizioni e sui conflitti della società contemporanea in Africa, denuncia l'apartheid, lo sfruttamento delle popolazioni africane e delle loro terre. Nel costruire le sue allegorie morali attinge a una vastità di riferimenti che appartengono alla sua memoria personale ma anche a quella collettiva, da *Ubu re* di Alfred Jarry alla *Coscienza di Zeno* di Italo Svevo, o crea figure immaginarie come Soho Eckstein. Quest'ultimo è un protagonista ricorrente nei suoi film, come in *History of the Main Complaint*. Attraverso la giustapposizione di spazi e tempi diversi, Kentridge compie in questo video un percorso a ritroso che presenta, all'inizio, Soho agonizzante a causa di un incidente stradale, e poi in ufficio, circondato dai simboli del proprio potere, portatori della sua morte. Al racconto realistico affianca scene di pura fantasia nelle quali ci porta in un viaggio immaginario nel corpo del protagonista. Kentridge partecipa alla Biennale di Johannesburg (1995 e 1997), alla Documenta di Kassel (1997 e 2002) e alla Biennale di Venezia (1999). Nel 2001-02 una retrospettiva itinerante presenta il suo lavoro all'Hirshhorn Museum and Sculpture Garden di Washington, al New Museum of Contemporary Art di New York, al Museum of Contemporary Art di Chicago, al Contemporary Arts Museum di Houston e al Los Angeles County Museum of Art. Una grande retrospettiva dei suoi lavori è stata presentata nel 2004 al Castello di Rivoli Museo d'Arte Contemporanea e nel 2005 al K20/K21 Kunstsammlung Nordrhein-Westfalen di Düsseldorf, al Museum of Contemporary Art di Sydney, al Musée d'Art Contemporain di Montréal e alla Johannesburg Art Gallery.

Ian Kiaer

Nato a Londra nel 1971. Vive e lavora a Londra.

Ian Kiaer, formatosi prima alla Slade School of Art e poi al Royal College of Art di Londra, ha riscosso ampi consensi sin dagli esordi. Il suo lavoro emerge da un'immersione nella storia. Al centro della sua ricerca artistica è il desiderio di indagare e rappresentare le teorie architettoniche sviluppate da una serie di artisti e filosofi, che intendevano l'architettura come metafora delle relazioni sociali e come un mezzo alternativo per esprimere la propria creatività. Kiaer porta avanti così la sua personale riflessione sul mondo, sul rapporto tra l'individuo e la realtà circostante, e sullo spazio per l'arte. È un poeta tridimensionale che, come un bambino, riesce dal nulla a creare mondi simbolici e immaginari. L'armonia compositiva evocata dalla disposizione dei suoi disegni, dei modellini, delle sculture e degli oggetti trasforma lo spazio espositivo in un universo di puro pensiero, dove pezzi di metallo evocano l'apertura di una stanza e uno sgabello su cui è poggiato un modellino diventa una scogliera a picco sul mare. Il suo lavoro è fatto di silenzi, così profondi da portare gli oggetti a parlare. Kiaer attraverso interventi scultori minimali analizza il rapporto tra l'architettura e il paesaggio e tra gli oggetti e l'interno delle strutture architettoniche. Servendosi del modello architettonico, mediante materiali poveri e oggetti di riciclo, cerca di dare vita alle idee di personalità storiche. In questo senso, particolarmente importanti sono, per Kiaer, le speculazioni filosofiche di Ludwig Wittgenstein e Frederick Kiesler, oltre ai progetti d'utopia architettonica di Claude-Nicolas Ledoux. Proprio al visionario architetto francese è dedicata l'opera *Le doux projet* (2000). In essa, l'artista manifesta la sua curiosità per la figura e la poetica del famoso architetto, giocando sull'ambivalenza dell'aggettivo e del nome (le doux / Ledoux). Complessa è l'interpretazione del lavoro. Kiaer fa proprio l'interesse di Ledoux per le strutture modulari e per il teatro. L'artista costruisce sculture dalla forte connotazione geometrica cui, paradossalmente, si contrappongono la semplicità e la flessibilità dei materiali utilizzati, come la gomma, le camere d'aria dei palloni o l'alluminio. In maniera assolutamente soggettiva, ricompone gli oggetti minimali delle sue installazioni, creando relazioni inedite, cariche di nuovi significati e di potenziale energia. Grazie alla composizione dei vari elementi, il lavoro acquisisce, nella sua complessità, un forte senso introspettivo, un senso di intimità malinconica, che invece di escludere lo spettatore, lo incuriosisce spingendolo a diventare, come Kiaer, un biografo intento a ricostruire la storia che lega le teorie architettoniche e i lavori in una narrazione immaginaria. Nulla è lasciato al caso, e l'assoluta libertà con cui l'artista rappresenta paesaggi veri e immaginari dimostra il suo desiderio di staccarsi dalla realtà. Come i pensatori cui ispira la sua ricerca, Kiaer forza le convenzioni architettoniche per offrire ipotesi utopiche di una vita sociale diversa. Ian Kiaer ha esposto in importanti istituzioni internazionali, come il Watari Museum of Contemporary Art di Tokyo, il Mori Art Museum, sempre a Tokyo, e la Tate Gallery di

Londra nel 2003, e il Museum of Contemporary Art di Chicago nel 2005. Ha inoltre partecipato nel 2000 a Manifesta 3, a Lubiana, e nel 2003 alla L Biennale di Venezia.

Karen Kilimnik

Nata a Filadelfia nel 1955. Vive e lavora a Filadelfia.

L'artista americana Karen Kilimnik si è imposta all'attenzione del pubblico con opere quali *Hellfire Club Episode of the Avengers* (1989), dove ricostruisce l'episodio di una famosa serie televisiva inglese assemblando medicine, sangue finto, pistole, fogli di carta e fotocopie dell'immagine della protagonista Emma Peel. Come dimostra anche *Fountain of Youth (Cleanliness Is Next to Godliness)*, i lavori dei suoi primi anni di attività sono installazioni che, dietro un'apparente casualità infantile, lasciano trasparire una profonda cura nel raccogliere e assemblare ogni tipo di oggetto: giocattoli, boccette di profumo, piante, fotografie, foglie, neve finta e disegni. Costruite talvolta in maniera teatrale, le sue installazioni accolgono una vastità di riferimenti, dalla storia alla quotidianità alla fantasia, rappresentando l'ossessivo bisogno di raccogliere ninnoli di ogni genere tipico della pubertà. La critica le ha definite "Scatter pieces", ovvero pezzi sparpagliati, espressioni fragili di un disordine interiore, esistenziale, che con difficoltà si relaziona all'esterno. In questo processo d'accumulazione Kilimnik inizia a inserire disegni di figure e le immagini dei suoi personaggi preferiti, spesso accompagnati da brevi commenti e storie assurde, quasi a voler reinterpretare e trasformare quella realtà di cui in precedenza si era semplicemente riappropriata. Nelle produzioni più recenti, sebbene prediliga il mezzo pittorico, Karen Kilimnik continua ad alimentare il suo immaginario kitsch con personaggi, racconti e vicende che derivano dalla storia, dal quotidiano, dalla cultura bassa e da quella alta. Il suo immaginario personale è intriso di elementi di fantasia popolare, di immagini del mondo del balletto, del teatro e delle fiabe e dimostra attraverso l'assoluto rifiuto della realtà sociale e politica il desiderio di non crescere. Kilimnik crea un universo magico, adolescenziale, in cui coesistono storia, mito, letteratura gotica, passione per l'occulto, per la catastrofe e per il mistero. Fra i soggetti preferiti della maturità c'è il ritratto, inteso come ritratto individuale ma allusivo di una dimensione più ampia, possibile raffigurazione della condizione umana. Fra le numerose esposizioni a cui partecipa: Philadelphia Institute of Contemporary Art (1992); Museum van Loon, Amsterdam (1998); Kunsthalle Düsseldorf (1999); Musée d'Art Contemporain di Bordeaux, Bonner Kunstverein, South London Gallery, Kunstverein Wolfsburg, Galerie Hauser & Wirth & Presenhuber di Zurigo, Nassau County Museum of Art di New York, Museum of Contemporary Art di Chicago (2000); Museum of Modern Art di New York, Gallery Side 2 di Tokyo (2001); 303 Gallery di New York (2002).

Suchan Kinoshita

Nata a Tokyo nel 1965. Vive a lavora a Maastricht (Olanda).

Suchan Kinoshita esplora i sottili confini tra pubblico e privato articolando il suo lavoro attraverso diverse forme espressive. Tramite performance, sculture e installazioni l'artista indaga la sottile natura delle percezioni umane, di tutto ciò che avvertiamo ma che prima di essere razionalizzato resta sospeso in un'aura indefinibile. È come se, attraverso le sue opere, volesse dare forma al platonico mondo delle idee. Suchan Kinoshita tramite elementi simbolici rende tangibile l'inafferrabile. Nelle sue sculture ricorrono ad esempio le clessidre, antichi strumenti per la misurazione del tempo. La clessidra, a differenza dell'orologio, rappresenta fisicamente il tentativo di catturare il fluire del tempo. La materia che scorre da un'ampolla all'altra dà forma e colore al tempo, rendendolo visibile e concreto. Nella performance *Loudspeaker*, presentata alla Biennale di Istanbul del 1995, Kinoshita chiede a due persone di bisbigliarle nelle orecchie mentre lei declama davanti al pubblico una specie di sunto delle due conversazioni. L'effetto straniante della comunicazione è dato dall'impossibilità degli spettatori di udire ciò che lei sta sentendo, e che viene loro offerto "montato" attraverso le parole dell'artista. L'artista diviene il terzo interlocutore, rappresentazione metaforica del filtro con cui vediamo la realtà. Kinoshita inscena il processo di interpretazione che ognuno di noi dà alle molteplici esperienze e alle diverse emozioni quotidiane. La partecipazione del pubblico è fondamentale per questo tipo di interventi in cui l'artista rende la sua arte viva solo per qualche istante. Lo spettatore attraverso i suoi lavori può lasciarsi trasportare all'interno del gap che esiste tra la comprensione e la trascendenza. Memore dell'ultraslim d'invenzione duchampiana, l'artista articola il suo lavoro attraverso oggetti e video. Costruisce uno stato di conoscenza della realtà sospeso tra il reale e lo spirituale, evitando ogni riferimento filosofico o religioso. Le sue installazioni sono la costruzione di mondi paralleli dove chiunque può perdersi e ritrovare se stesso attraverso l'esplorazione di spazi e geometrie costruite nei nostri pensieri. Tra le principali rassegne internazionali cui Suchan Kinoshita ha partecipato si ricordano: nel 1995 la IV Biennale di Istanbul, nel 1996 Manifesta 1 a Rotterdam, nel 1997 le Biennali di Venezia, di Johannesburg e di Site Santa Fe, nel 1998 la Biennale di Sydney e nel 1999-2000 Carnegie International a Pittsburgh. Tra le mostre personali: nel 1996 al White Cube di Londra, nel 1997 allo Stedelijk Van Abbe Museum di Eindhoven e nel 1998 alla Chisenhale Gallery di Londra.

Udomsak Krisanamis

Nato a Bangkok nel 1966. Vive e lavora a New York.

Fra i pittori "astratti" che sono emersi nel nostro secolo Udomsak Krisanamis è sicuramente fra i più interessanti. Nato a Bangkok, lascia la Thailandia nel 1991 per trasferirsi negli Stati Uniti. La reazione al nuovo ambiente culturale e gli sforzi per imparare la lingua dai giornali sono il punto di partenza delle sue composizioni. Inizia, infatti, a cancellare dai giornali le parole inglesi a lui familiari lasciando in evidenza quelle sconosciute. A mano a mano che la sua conoscenza della lingua inglese cresce, le parole che fluttuano sullo sfondo annerito diminuiscono. La casualità che sembra originare il suo lavoro si basa dunque su un rigoroso formalismo. I puntini disegnano un motivo astratto su una superficie compatta, le parole perdono il loro significato e divengono motivi ottici. Attraverso un lavoro legato al suo quotidiano e con una *palette* limitata - fatta essenzialmente di neri, blu e bianchi - Krisanamis riduce il linguaggio pittorico a un codice binario di pieni e vuoti. Alla base del suo processo creativo un paradosso singolare: all'accumulazione di conoscenze corrisponde un processo sempre più radicale di cancellazione e oblio. *This Painting Is Good for Her* è un grande quadro, all'apparenza monocromo, che a uno sguardo più attento sembra prendere vita: la superficie è infatti animata, come quella di un'opera puntinista, da molteplici pigmenti e dal continuo variare attraverso il collage dello spessore. Nei lavori più recenti le porzioni lasciate in bianco diventano pochissime e si riducono principalmente agli spazi delle lettere "P" e "O". La struttura di partenza si arricchisce inoltre attraverso la pratica ossessiva del collage di singole parole, di frammenti di scontrini, di comunicati stampa, di carta da pacco. Talvolta Krisanamis aggiunge alle sue tele elementi tridimensionali, come spaghetti thailandesi. Ne risultano composizioni, spesso di grandi dimensioni, riccamente intessute, quasi ricamate. Krisanamis è stato incluso in importanti retrospettive sulla nuova pittura, tra le quali *Projects 63* al Museum of Modern Art di New York e alla Kunsthalle di Basilea. Nel 1999 ha esposto insieme a Peter Doig all'Arnolfini Gallery di Bristol. I suoi lavori sono stati presentati alla mostra *Examining Pictures* alla Whitechapel Art Gallery di Londra e a *Painting at the Edge of the World* al Walker Art Center di Minneapolis. Ha partecipato inoltre alla II Biennale di Site Santa Fe e all'XI Biennale di Sydney nel 1998.

Barbara Kruger

Nata a Newark, New Jersey (Usa), nel 1945. Vive e lavora tra New York e Los Angeles.

Lo stile di Barbara Kruger, costituito da collage di slogan sovrapposti a immagini tratte da riviste e periodici, è legato alle sue prime esperienze professionali. Dopo aver frequentato i corsi alla Parson School of Design, lavora come art director per Condé Nast Publications. In seguito insegna in diverse università e scuole d'arte americane. Celebre, a partire dagli anni settanta, la sua rubrica critica su "Artforum", *Remote Control*, dedicata al cinema, alla televisione e alla cultura pop. L'artista pubblica inoltre sul "New York Times", sul "Village Voice" e su "Esquire". La produzione di Barbara Kruger è immediatamente riconoscibile e si contraddistingue per le immagini fotografiche in bianco e nero, a grana larga, legate all'immaginario degli anni quaranta e cinquanta e volte a scardinare stereotipi conservatori. Il tono dei testi in rosso sovrapposti alle immagini, scritti con il carattere Futura Bold Italic, è aggressivo e secco a imitazione di quello pubblicitario. Dall'inserimento di semplici parole a commento delle immagini, la Kruger passa alle frasi articolate e complesse della produzione più recente che rimandano a proverbi, giochi di parole, sentenze filosofiche, spesso stravolgendo il significato originario per adattarle al nuovo contesto. Obiettivo costante dell'artista è attivare lo spirito critico dello spettatore, stimolare domande e riflessioni sulla natura del potere, sull'uso e abuso che questo fa del linguaggio e dell'immagine. Affronta con tagliente ironia problematiche riguardanti il consumismo, il lavoro, l'autonomia e il desiderio individuale, la rappresentazione del corpo, l'identità sessuale. Numerosi i lavori in cui sostiene i diritti delle donne, mettendo in discussione il modo in cui la donna è rappresentata dai mass media, e facendosi promotrice di campagne per i loro diritti. Nel 1989, per esempio, stampa sull'immagine del volto di una donna la frase "Your body is a battleground" (il tuo corpo è un campo di battaglia), per sostenere il diritto all'aborto. Alle foto di medio formato affianca già negli anni ottanta la realizzazione di installazioni in esterni: proietta sulle facciate degli edifici, realizza collage per spazi istituzionali, per cartelloni pubblicitari, per *shopping bags*, per libri e per autobus, come a New York e di nuovo, nel 2002, a Siena, in occasione della sua personale. Nelle installazioni di grandi dimensioni e negli spazi chiusi avvolge completamente lo spettatore con testi sulle pareti, sul soffitto e sul pavimento. Nel 1982 Barbara Kruger partecipa alla Biennale di Venezia e alla Documenta 7 di Kassel. Nel 1999 il Museum of Contemporary Art di Los Angeles le dedica una retrospettiva, poi presentata nel 2000 al Whitney Museum di New York. Numerosi sono gli interventi permanenti su grande scala realizzati dall'artista: North Carolina Museum of Art di Raleigh, Fisher College of Business - Ohio State University di Columbus e la metropolitana di Strasburgo.

Luisa Lambri

Nata a Cantù (Como) nel 1969. Vive e lavora a Milano.

Nonostante le figure umane siano del tutto assenti nelle sue fotografie, Luisa Lambri ha spesso definito le proprie opere "ritratti", per l'intenso dialogo che l'artista instaura con gli spazi che rappresenta. Dice l'artista: "Nell'architettura cerco una conferma personale, la stessa che si potrebbe avere guardandosi allo specchio. Per me l'architettura è autobiografia e i luoghi fotografati sono autoritratti". Le architetture che la fotografa immortala con un obiettivo fisso, dilatato e freddo, non sono in realtà il vero soggetto della sua indagine, che è invece rivolta, in modo più sottile e indiretto, alla dimensione psicologica dello spazio. L'assenza di qualsiasi titolo o di indicazioni sull'edificio o sul suo autore conferma la libertà con cui l'artista insegue le sue tracce. Non vi è alcuna presenza viva nelle sue opere, caratterizzate da un profondo rigore e da superfici riflettenti e lucide, tuttavia, quelli che a prima vista potrebbero sembrare dei non-luoghi, spazi neutri o di passaggio, privi di qualsiasi tipo di memoria, quasi sterili, vengono ritratti come se fossero abitati, evidenziando una dimensione intima e affettiva. Usando le sue parole, sono luoghi che "permettono di creare un'area di possibilità". Nell'architettura l'artista ricerca una conferma personale, un luogo in cui identificarsi, che possa assorbire una dimensione intima e affettiva. Luisa Lambri sceglie gli spazi da fotografare non in base ai suoi ricordi, portatori di una forte carica emotiva vissuta nel passato, ma in base alla possibilità di proiettare su luoghi sconosciuti una nuova valenza psicologica. Prima di recarsi nel luogo prescelto e non ancora visitato, Luisa Lambri si documenta a lungo sulle strutture architettoniche che la interessano, e il lavoro finale nasce dalla differenza che l'artista riscontra tra l'idea che aveva prima di trovarsi fisicamente nei luoghi e l'esperienza degli stessi, una volta vissuti di persona. Luisa Lambri espone in numerosi musei italiani e stranieri. Mostre personali le sono state dedicate dalla Fondazione Sandretto Re Rebaudengo (2001) e dalla Menil Collection di Houston (2004). Tra le recenti mostre collettive ricordiamo *Yesterday Begins Tomorrow: Ideals, Dreams and the Contemporary Awakening* (New York, 1998); *Spectacular Optical* (New York-Miami, 1998); *Trend zum Leisen* (Salisburgo, 1998); *Disidentico: maschile e femminile* (Palermo, 1998); *Fotografia e arte in Italia 1968-1998* (Modena, 1998); *Subway* (Milano, 1998). Ha partecipato alla XLVIII Biennale di Venezia con *Untitled* (2001), una serie di fotografie prodotte dalla Fondazione Sandretto Re Rebaudengo, premiate dalla giuria internazionale con il Leone d'Oro. Luisa Lambri è una delle artiste nella collezione permanente del 21st-Century Museum of Contemporary Art a Kanazawa in Giappone.

Peter Land

Nato ad Aahrus (Danimarca) nel 1966. Vive e lavora a Copenaghen.

Diplomato al Goldsmiths College di Londra, a partire dal 1994 Peter Land abbandona la pittura espressionista astratta per dedicarsi al video. Considera infatti questo mezzo espressivo come

lo strumento più adatto per indagare i propri limiti e comprendere le proprie emozioni: "In tutti i miei lavori cerco di individuare e isolare aspetti che riguardano la percezione di me stesso. È come testare la mia identità nel registrarmi in differenti situazioni". Attraverso il video Land diviene infatti l'attore protagonista di gag imbarazzanti, presentandosi in diversi ruoli antieroici. Mette in scena il suo corpo tutt'altro che perfetto per esasperare il contrasto tra la realtà e l'idea di bellezza proposta dai media. I riferimenti al mondo della commedia e al teatro dell'assurdo sono evidenti, sebbene l'apparente leggerezza iniziale dei suoi video si trasformi in una narrazione malinconica e dolorosa. Le opere di Land giocano sull'alternanza costante fra tragedia e ironia, illusione e disillusione, fra la ricerca del senso dell'esistenza e la presa di coscienza della sua assurdità. Brevi scene apparentemente insignificanti e piccoli incidenti si ripetono all'infinito: "Attraverso la registrazione di azioni e la loro ripetizione, sto cercando di riflettere alcune caratteristiche intrinseche alla mia esistenza e forse sto cercando di infondere un qualche significato nell'assurdo". In The Lake, una delle opere più rappresentative della sua poetica, racconta l'ultima avventura di un cacciatore, interpretato come sempre da lui stesso. L'uomo, perfettamente abbigliato da cacciatore bavarese dell'Ottocento, avanza in una foresta al suono della Sesta Sinfonia di Beethoven. Filmata in modo documentario, la scena assume un tono parodico e caricaturale, che viene completamente stravolto dalla scena finale. Il cacciatore raggiunge un laghetto, sale su una barca, e quando è al largo spara volutamente un colpo nel fondo della sua imbarcazione, che comincia inesorabilmente ad affondare. L'uomo non cerca di salvarsi ma rimane seduto e stoicamente attende la fine, accettando con rassegnazione il proprio destino di morte. "Il lavoro parla della mia sensazione di fallimento davanti ai miei tentativi di trovare dei significati sia su un piano personale che artistico." Attraverso i suoi video Land racconta un mondo confuso e disordinato in cui ogni convinzione e sicurezza restano transitori. Step Ladder Blues è costruito dal montaggio, ripetuto in fase di postproduzione, della stessa scena. Un imbianchino cerca di portare a compimento la semplice azione di dipingere il soffitto. L'impresa è fallimentare poiché ogni volta che sta per riuscire nello scopo cade dalla scala. Per sottolineare l'assurdità della scena, Land accompagna l'azione con un pezzo musicale romantico. Dichiara l'artista: "Cerco di rappresentare la medesima condizione sisifea che credo sia presente nella maggior parte dei miei lavori: una situazione che non si risolverà mai con successo, qualunque cosa si faccia". L'interesse dell'artista per il tema della caduta ritorna nell'installazione The Staircase, composta da una doppia videoproiezione. Da una parte un uomo prigioniero in una sorta di limbo esistenziale precipita senza sosta in slow motion dalla scalinata di un palazzo; dall'altra un cielo stellato. Il lavoro sembra mettere in relazione la lenta evoluzione dell'uomo con i movimenti siderei di cui siamo inconsapevolmente parte. Peter Land ha esposto i suoi lavori in musei di fama internazionale; le mostre personali più importanti sono state Jokes al MACMO di Ginevra nel 2002, al Baltic Art Center di Visby nel 2003 e al Malmö Konsthalle nel 2004; nel 2005 l'artista ha avuto una retrospettiva alla Fundació Joan Miró. È stato invitato anche in significative mostre collettive: al Charlottenborg Udstillingbygninig di Copenaghen nel 2000, alla Galleri Nicolai Wallner di Copenaghen nel 2001, allo Shanghai Art

Museum e al Museet for Samtidskunt di Oslo nel 2003. Ha partecipato anche al Manifesta 2 nel 1998 ed è fra gli artisti partecipanti alla Biennale di Venezia del 2005.

Louise Lawler

Nata a Bronxville, New York, nel 1947. Vive e lavora a New York.

Come fotoreporter Louise Lawler ha fotografato centinaia di opere d'arte in spazi espositivi pubblici e nelle case dei collezionisti. Soffermandosi sulla disposizione dei quadri sulle pareti, sulle didascalie, sulle opere in deposito, oppure adottando una visione d'insieme e rappresentando il contesto architettonico dei musei o delle abitazioni private, Lawler ha prodotto immagini ad alta definizione che sembrano raccontare la vita delle opere quando lasciano lo studio dell'artista. Prive di presenze umane che possano distrarre lo spettatore dai dettagli, le sue fotografie si riallacciano a una tradizione documentaria. Usando opere d'arte come soggetto della propria arte, Louise Lawler rinuncia all'originalità, che solitamente è fonte del valore di una creazione artistica, in favore di una presentazione documentaria; l'unico aspetto artistico di cui le fotografie della Lawler si caricano è quello derivato dall'opera fotografata. Tuttavia, diversamente da un osservatore disinteressato nei confronti della situazione che ritrae, l'attenzione di Lawler per l'arte ha un chiaro intento. L'obiettivo con cui l'artista fotografa opere altrui è indubbiamente quello di una insider, di un'artista che riproduce un mondo che conosce bene. La sua preparazione non si limita solo al contesto, ma si estende alla conoscenza personale degli artisti di cui fotografa le opere e dei collezionisti che le aprono le porte delle loro case. Fin dall'inizio, influenzata dall'arte concettuale, Louise Lawler si è spinta a indagare il mercato e i protagonisti di quello che è generalmente chiamato "mondo dell'arte". Secondo la fotografa, l'arte nasce da un processo collettivo, e i critici, i collezionisti, i galleristi sono tutti elementi attivi nel generare valore estetico. Quello che sembra chiedere il suo lavoro è quanto e se questo valore estetico si distacchi dal valore commerciale. Questo tentativo di "dematerializzare" l'opera d'arte è stato subito sostenuto dai galleristi e dai collezionisti come ricca fonte di documentazione facilmente scambiabile, conservabile e trasportabile. Nonostante questa "dematerializzazione" andasse contro l'originalità e l'unicità delle opere, gli artisti fotografati da Louise Lawler non si sono opposti, perché queste riproduzioni dei loro lavori diventavano, reinserite nel mercato dell'arte, un buon metodo per trovare nuovi acquirenti e un nuovo pubblico. Il lavoro di Lawler è quindi una lucida e ironica riflessione sul mondo dell'arte contemporanea visto dal suo interno ed evidenzia come opere d'arte prodotte secondo criteri di originalità e unicità vengano poi vendute e trattate come qualsiasi prodotto commerciale, diventando dei meri status symbol. Louise Lawler ha esposto in numerosi musei e gallerie di rilevanza internazionale, come la Kunsthalle di Vienna (2001), la Galerie Six Friedrich Lisa Ungar di Monaco di Baviera (2002), la Fondazione Sandretto Re Rebaudengo, il Walker Art Center di Minneapolis, la Morris and Helen Belkin Art Gallery di Vancouver (2003), l'ICA di Chicago, il P.S.1 di New York, la Neue Galerie Graz am Landesmuseum Joanneum di Graz, l'Häusler Contemporary di Monaco di Baviera (2004). Le sono state dedicate mostre personali dalla Neugerriemschneider di Berlino (2000) e dal Museum für Gegenwartskunst Emanuel Hoffmann-Stiftung di Basilea (2003).

Marko Lehanka

Nato a Herborn (Germania) nel 1961. Vive e lavora a Francoforte.

L'opera di Marko Lehanka si confronta continuamente con gli oggetti della vita quotidiana, constatando come la perdita di freschezza e spontaneità abbia imposto alla vita di ognuno un andamento regolare e apatico: gli oggetti quotidiani hanno infatti perso la loro identità originaria e sono diventati dei puri feticci, degli emblemi del consumismo contemporaneo. Le sculture di Lehanka - egli stesso si definisce scultore, anche se i suoi primi lavori nascono al computer - derivano dall'estetizzazione di oggetti comuni, che, enfatizzati attraverso l'ingigantimento o l'accumulo, diventano dei veri e propri totem votivi. Il processo di ritualizzazione non avviene attraverso l'isolamento dell'oggetto, così come è nella realtà, ma attraverso la costruzione di originali strutture, derivate dall'accostamento di elementi disparati e dall'inserimento di figure realistiche, legate da riferimenti autobiografici o storico-artistici. Il suo lavoro si sviluppa attraverso un disordine espressivo capace di evocare universi fantastici e assurdi. I totem di Lehanka sono una collezione di oggetti e prodotti quotidiani, messi uno sopra l'altro, senza un preciso ordine formale e compositivo. L'accostamento oggettuale non genera però confusione o caos, ma l'opera è un complesso unitario e armonico, che riesce a dialogare sia con lo spazio espositivo sia con lo spettatore. Lehanka sembra rispecchiare il mito dell'inventore pazzo, colui che crea qualcosa di fantastico dall'assemblaggio di componenti comuni. L'occhio disincantato con cui Lehanka sceglie i materiali e gli oggetti non si compiace della realizzazione formale dei lavori ma, erede della pratica artistica di Dieter Roth, tenta attraverso questi di sfuggire all'indiscutibile feticizzazione del mondo contemporaneo. Nel caso di Peasant's Monument Lehanka si ispira a un disegno di Albrecht Dürer per un "monumento al contadino". Dürer assembla un totem di prodotti e attrezzi agricoli sotto forma di trofei, sulla cui cima disegna un patetico contadino con una spada sulla schiena, rappresentativo dell'oppressione del potere. La struttura verticale di questo lavoro serve a focalizzare l'attenzione dello spettatore sul personaggio seduto in cima alla colonna, che, con indifferenza, fuma una sigaretta, mentre la falce pende su un mucchio di paglia. Questo buffo personaggio, che sembra uno spaventapasseri, evoca l'inutilità della figura del contadino nella società contemporanea. Il protagonista di Lehanka sembra soddisfatto e perso nei suoi pensieri, non ha nessuna valenza eroica o antieroica, ma soltanto denota, con rassegnazione, una situazione in corso nel mondo attuale. L'opera, come avviene anche in altri lavori, è accompagnata da brevi frasi, all'apparenza banali ma in realtà assurde, scritte direttamente sul piedistallo. Come un poeta contemporaneo, Lehanka infonde significati assurdi e profondi agli oggetti che crea. Marko Lehanka ha esposto le sue opere in spazi di fama internazionale; è stato invitato a Spot presso la Galerie Ute Pardhun di Düsseldorf nel 2003, a Bushaltestelle allo Sprengel Museum di Hannover nel 2002 e, nello stesso anno, a At Boys Eden Garten all'Overbeck Gesellschaft di Lubecca, mentre nel 2000 ha partecipato alla mostra collettiva Today: spicesbreadcompetitioneating presso Leo Koenig di New York. L'artista ha anche partecipato alla Biennale di Venezia del 2001. L'opera del 2001 Romea und Julia Komplexhütte è un'installazione permanente a Deitzenbach, in Germania.

Sherrie Levine

Nata a Hazleton, Pennsylvania (Usa), nel 1947. Vive e lavora a New York.

Fin dagli anni ottanta Sherrie Levine è stata considerata l'esponente più rappresentativa dell'appropriation art, una pratica artistica che si sviluppa attraverso l'appropriazione critica di immagini tratte tanto dalla cultura elevata quanto dalla comunicazione di massa. Dagli inizi della sua carriera l'artista ha riutilizzato le immagini di famosi capolavori per suscitare interrogativi sull'originalità dell'opera d'arte, sulla proprietà di una idea e sulla libertà dell'artista. Attraverso collage di immagini tratte da riviste e periodici, fotografie e riproduzioni perfette di opere di altri artisti, Levine ha creato un legame inscindibile tra tradizione e presente, capolavoro originale e oggetti di consumo prodotti in serie. La sua pratica si appropria delle immagini degli altri artisti per interrogarsi sull'uso dell'immagine nella società della comunicazione. Sherrie Levine sembra rifarsi a una tradizione critica che considera sterile la ricerca di nuovi soggetti. Il suo lavoro guarda alla tradizione pop, e prima ancora a quella dada e neodadaista, del rifare il già fatto. In questa appropriazione c'è tuttavia un'azione critica, una sorta di anamnesi postmoderna, una critica disincantata del mondo della serialità contemporanea. Il lavoro di Levine sembra anticipare il fenomeno, scoppiato con Internet, che ha portato alla perdita del controllo sulle immagini che attraverso la rete diventano pubbliche e manipolabili all'infinito. In After Walker Evans la differenza di significato tra la fotografia di Evans e quella con il medesimo titolo della Levine è significativa. Le immagini di Evans parlano di umanità, in esse il lavoro e la fatica sono scolpiti nel viso dei contadini e dei lavoratori. L'indagine di Sherrie Levine invece si concentra sulle immagini, e sulla proprietà d'autore, ma attraverso il titolo offre un'altra possibilità di lettura reinserendo la solitudine e l'intimità evocate dalla foto storica di Evans. I suoi titoli, After Matisse, After Picabia, After Edward Weston, indicano i creatori delle immagini riprodotte, e se per un verso sembrano rendere omaggio ai grandi artisti del passato, dall'altro il gesto di appropriazione ne svaluta ironicamente l'unicità e la genialità inventiva. L'ironia e il gioco sono del resto la componente principale delle rielaborazioni di due noti personaggi di un cartone a fumetti di George Herriman, Krazy Kat e Ignatz Mouse, trasformati in opere da museo attraverso la riappropriazione dell'artista. Opere di Levine sono nelle collezioni del Museum of Contemporary Art di Los Angeles, del Walker Art Center e del Weisman Art Museum di Minneapolis, della Telefónica Foundation Collection di Madrid e dell'Astrup Fearnley Museet for Moderne Kunst in Norvegia. L'artista ha esposto nelle principali istituzioni museali, dal P.S.1 e dal Solomon R. Guggenheim Museum di New York alla Neue Galerie Graz am Landesmuseum Joanneum e all'Astrup Fearnley Museet di Oslo.

Sharon Lockhart

Nata a Norwood, Massachussetts (Usa), nel 1964. Vive e lavora a Los Angeles.

Sharon Lockhart analizza nei suoi lavori le molteplici influenze culturali che si stratificano nella società contemporanea e utilizza diversi mezzi espressivi: film, fotografie, canzoni. Trova ispirazione viaggiando per il mondo e studiando molteplici fonti, dal cinema classico ai documentari sociali. Il suo lavoro, fortemente concettuale, analizza il rapporto tra la fotografia, il cinema e i modi in cui preoccupazioni estetiche e narrative convergono e si contraddicono a vicenda. Con-

centrandosi sui gesti e sui dettagli della vita quotidiana, l'artista usa una combinazione di *mise en scène* e di rigore pittorico per presentare scene di un'eleganza e di una bellezza inquietanti. Sharon Lockhart crea immagini fotografiche che, strutturate cinematograficamente, sembrano il fermo immagine di un film. Nei suoi primi lavori ritrae spesso giovani che, colti nella fase di passaggio tra l'infanzia e la pubertà o tra la pubertà e l'età adulta, evocano un'atmosfera di incertezza e di sospensione. Esemplari le sue prime fotografie che rappresentano i volti sereni di giovani i cui corpi sono sfigurati da malattie e abusi, o i primi baci giovanili che in *Audition* rievocano un film di Truffaut (*L'argent de poche*, 1976). I lavori di Sharon Lockhart, infatti, non chiariscono se i momenti ripresi siano reali o costruiti, lasciando al pubblico la responsabilità di interpretare il suo lavoro. Realtà e finzione, approccio documentario e rappresentazione teatrale si fondono anche nel dittico *Lily (Pacific Ocean)* e *Jochen (North Sea)* del 1994, in cui due giovani, ritratti dalla vita in su come in una fototessera, fissano lo spettatore di fronte al blu dell'oceano: la freddezza dei ritratti e degli sguardi dei ragazzi contrasta fortemente con il fascino e la suggestione del mare, tanto da indurre lo spettatore a chiedersi se ci sia una "storia" dietro a questa presunta coppia. Le due fotografie però, come dichiara la didascalia, sono state scattate in due continenti diversi, evocando un gemellaggio artificiale e una telepatia emotiva tra due persone che nemmeno si conoscono. Le prime ricerche dell'artista, che ritraevano interni e paesaggi, si sono sviluppate durante i suoi recenti viaggi in fotografie e film che mostrano come lo sguardo culturale dell'artista si sia trasformato in chiave antropologica ed etnografica. Viaggiando in Brasile nel 2000 con un'antropologa, Lockhart ha fotografato gli oggetti e le case vuote delle famiglie intervistate. Nella medesima regione l'artista ha girato inoltre *Teatro Amazonas*, un film che mostra le diversità dei residenti della zona amazzonica riuniti nel loro grandioso e assurdo teatro d'opera, costruito nel XIX secolo. Altri film dell'artista hanno ripreso e coreografato scene e storie diverse, da una partita di basket una squadra femminile in un liceo giapponese a un lavoratore messicano che ripara il pavimento del Museo Nazionale di Antropologia di Città del Messico. La forza del lavoro di Sharon Lockhart è la sua capacità di attirare lo spettatore in un altro mondo, per rivelargli come sia in realtà impossibile conoscere veramente un contesto cui non si appartiene. Sharon Lockhart ha esposto i suoi lavori in musei di fama internazionale, fra cui il Museum of Contemporary Art di Chicago nel 2001 e, nello stesso anno, il Museum of Contemporary Art di San Diego, California. I suoi film sono stati presentati nell'ambito del New York Film Festival, del Festival internazionale del cinema di Berlino e al Sundance Festival, Park City, Utah. L'artista è stata invitata a importanti mostre collettive: nel 2003 alla Fondazione Sandretto Re Rebaudengo e al Museo Nacional Centro de Arte Reina Sofía di Madrid, nel 2004 all'UCLA Hammer Museum di Los Angeles, all'ICA di Boston e al Museum of Contemporary Art di Chicago. Sempre nel 2004, l'artista ha partecipato alla Biennale del Whitney.

Sarah Lucas
Nata a Londra nel 1962. Vive e lavora a Londra.
Sarah Lucas studia negli anni ottanta al Goldsmiths College di Londra, e gioca un ruolo centrale nel portare al successo l'attuale generazione di artisti inglesi. Emerge alla fine degli anni ottanta come una degli esponenti più interessanti degli Young British Artists e fin dai suoi esordi s'impone sulla scena contemporanea con opere dal forte impatto visivo. Appropriandosi dei cliché sessuali e delle espressioni denigratorie e volgari nei confronti delle donne, Sarah Lucas li traduce in sculture e immagini i cui titoli sottolineano il suo humour aggressivo. La sua ricerca indaga i luoghi comuni, sfidando gli stereotipi sociali legati alle discriminazioni sessuali. Le sue opere sono pervase di ironia e ambiguità, sia quando l'artista rappresenta se stessa in pose e atteggiamenti maschili, sia quando riproduce esplicitamente, attraverso oggetti d'uso comune, gli organi sessuali, o quando materializza gli oggetti del desiderio maschile presenti nell'immaginario comune. I lavori di Lucas, forti e irriverenti, si esprimono con assoluta ecletticità, in sculture, installazioni e fotografie. In una delle sue prime opere, *Au Naturel* del 1994, l'artista colloca su un vecchio materasso un cetriolo e due arance, affiancate, nel "lato femminile" del letto, da due meloni e un vecchio secchio arrugginito. Gli oggetti e la frutta diventano dei chiari riferimenti sessuali, crudi e ironici, proponendo gli stereotipi sul corpo umano combattuti dal femminismo ma mai del tutto smantellati. *Love Me* del 1998 è una scultura formata da una sedia di legno su cui sono poste un paio di gambe in cartapesta, ricoperte con immagini di occhi e labbra ritagliate dai giornali. Le gambe diventano la rappresentazione metaforica del corpo non pensante della donna-oggetto sulla quale si posa vorace lo sguardo maschile. L'ambivalenza è evidente: da un lato l'artista sembra rappresentare una posizione di abbandono e di piacere, dall'altra sferra una critica puntuale allo stereotipo, ancora in voga, della donna remissiva e disponibile. I suoi lavori, profani e aggressivi, attraverso uno humour sottile e tagliente sfidano le sensibilità della nostra cultura di massa. Usare se stessa come soggetto dei propri lavori aiuta Lucas a riaffermare la propria personalità arrabbiata e a sfidare le regole della società contemporanea. Sarah Lucas ha partecipato a molte importanti mostre collettive degli YBA, tra cui la prima, *Freeze*, a Londra nel 1988. Ha esposto nella Project Room del Museum of Modern Art di New York nel 1993, nell'ambito di *Brilliant* al Walker Art Center di Minneapolis nel 1995 e di *Sensation: Young British Artists in the Saatchi Collection* alla Royal Academy of Arts di Londra nel 1997. Sempre nel 1997 Sarah Lucas viene invitata a presentare il suo lavoro alla Fondazione Sandretto Re Rebaudengo a Guarene d'Alba. Partecipa nel 2000 alla Biennale di Kwangju (Corea del Sud) e nel 2003 alla Biennale di Venezia. Tra le personali si segnalano quella al Museum Boijmans-van Beuningen di Rotterdam nel 1995. Nel 2002 ha allestito una *room installation* alla Tate Modern di Londra e nel 2004, insieme ad Angus Fairhurst e Damien Hirst, ha partecipato a *In-A-Gadda Da-Vidda* alla Tate Britain di Londra.

Christina Mackie
Nata a Oxford (Gran Bretagna) nel 1956. Vive e lavora a Londra.
Il lavoro di Christina Mackie è caratterizzato dall'uso di elementi eterogenei che, nonostante mantengano la propria identità, vengono fusi in composizioni scultoree attraverso il loro posizionamento nello spazio. La sua ricerca artistica analizza i rapporti tra gli oggetti e come essi cambiano natura e significato in base alla loro collocazione. La vicinanza e il montaggio di componenti tra loro scollegate determinano costruzioni complesse e dinamiche, che suggeriscono relazioni inaspettate tra oggetti molto diversi, che possono essere creati specificamente dall'artista o scelti casualmente tra oggetti d'uso comune. Essi ricoprono un campo molto vasto, che include stoffe, inserti di materiale tessile, carta e fogli di compensato e anche elementi naturali, come tronchi d'albero. La straordinaria quantità di materiali inseriti da Mackie nelle sue sculture serve a tradurre in forma concreta e visibile l'impalpabilità delle emozioni e l'evanescenza della sua sensibilità. Le varie componenti del lavoro dell'artista si completano a vicenda nell'architettura delle sue temporanee composizioni. Christina Mackie non associa gli oggetti secondo modalità strettamente biografiche, ma trova sempre differenti e insolite possibilità di classificazione e di confronto. Questa combinazione libera ed eclettica, composta da elementi presi dalla realtà circostante, viene spesso completata da immagini in movimento e da proiezioni video. Negli anni novanta Mackie assegna una particolare importanza all'idea di tempo e di spazio. Molti dei lavori di questo decennio, infatti, impediscono allo spettatore di orientarsi spazialmente, perché lo spazio in cui sono inseriti perde le tradizionali caratteristiche fisiche per diventare un luogo essenzialmente emozionale. Come dice l'artista stessa, "lavorare con l'animazione è un fatto secondario, è solo un sottoprodotto di altre mie attività artistiche. Certe cose che voglio produrre devono avere movimento e molte delle cose interessanti che vedo coinvolgono minime modifiche sul tempo, e il tempo e il movimento implicano l'animazione. Mi piace lavorare su singoli frammenti, che sono sia momenti di tempo rallentato sia meccanismi di movimento in termini visivi, dove ciò che è nascosto o che manca serve ad aggiungere chiarezza". *Where?* (1998) è una struttura di legno inglese, tagliata in modo rozzo, montata con fogli di legno canadese perfettamente lisci, che regge uno scaffale su cui è appoggiato uno specchio dalla cornice incisa e dorata; uno schermo a cristalli liquidi è appeso sotto lo scaffale. Avvicinandosi, lo spettatore vede la sua faccia nello specchio e, contemporaneamente, capovolta nello schermo, perdendo il senso della propria orientazione spaziale. Christina Mackie ha partecipato a importanti mostre collettive, le più significative delle quali sono state *The Interzone* all'Henry Moore Foundation nel 2002 e *Real World: the Dissolving Space of Experience* al Museum of Contemporary Art a Oxford nel 2004. Espone inoltre al Musée d'Art Moderne de la Ville de Paris, all'Anthony d'Offay Gallery di Londra e all'Exmouth Market di Londra nel 1996, all'Imperial College di Londra nel 1998, alla Fondazione Sandretto Re Rebaudengo nel 1999. Nel 1995 l'artista ha partecipato a un progetto itinerante che ha toccato l'International Video Week di Ginevra, la Tate Gallery di Londra e la Gavin Brown's Enterprise di New York. L'artista ha vinto, inoltre, il *Beck's Futures 2005* presso l'Institute of Contemporary Arts (ICA) di Londra.

Esko Manniko
Nato a Pudasjarvi (Finlandia) nel 1959. Vive e lavora a Oulu (Finlandia).
L'artista finlandese Esko Manniko lavora con la fotografia come documento sociale. Fra i suoi principali interessi c'è il ritratto di soggetti umani nel proprio ambiente d'appartenenza. Le sue investigazioni, aperte e sincere, si concentrano su realtà emarginate economicamente e geograficamente. Il suo modo di lavorare è segnato dalla volontà di conoscere le persone e di stringere con loro un rapporto umano prima di immortalarle. Studia attentamente il contesto e gli elementi che lo compongono, senza però apportare modifiche e cambiamenti alla realtà che ha di fronte. Le sue immagini si allontanano infatti dal ritratto sterile e atemporale, per divenire documenti ricchi di informazioni e umanità. Manniko lavora molto attentamente alla scelta della composizione e alla posizione del soggetto prima di scattare una foto, e successivamente anche la cornice può divenire parte integrante dell'opera. Anche se all'apparenza conservatore, la contemporaneità del suo lavoro sta nella capacità di racchiudere in una composizione rigorosa i complessi immaginari culturali che osserva, fondendo l'approccio documentaristico con un'organizzazone dello spazio fotografico tipicamente modernista. Nei primi lavori focalizza l'attenzione sui vecchi scapoli delle terre del nord della Finlandia, divenuti simboli di isolamento, coraggio e fiducia in se stessi. Come nel ritratto tradizionale di origine rinascimentale, sono circondati dagli oggetti e dagli attributi che ne definiscono l'occupazione, la personalità e lo stile di vita. Le fotografie di Manniko, benché suggeriscano l'isolamento di queste persone, comunicano una sensazione di familiarità, ottenuta grazie al rapporto personale con l'artista. Dopo le immagini scattate nella nativa Finlandia, Manniko si concentra sul progetto *Mexas*, che comprende una serie di grandi lavori incentrati sulla vita di una comunità del Texas del sud, confinante con il Messico. Nonostante le evidenti differenze di contesto, le diverse attività e abitudini delle persone ritratte in *Mexas*, Manniko realizza come, attraverso un'attenta indagine, si possano riconoscere somiglianze e similitudini anche tra due società così diverse: tutti gli individui da lui fotografati comunicano un senso di umanità sincero e coraggioso. Anche in questa serie il paesaggio – affascinante ma sterile – gioca un ruolo importante e, come nelle foto finlandesi, contribuisce a descrivere la cultura locale. Esko Manniko partecipa a numerose mostre collettive in tutto il mondo. In Italia: *Campo 95*, organizzata in parallelo alla Biennale di Venezia del 1995 dalla Fondazione Sandretto Re Rebaudengo. Espone le sue immagini a Portikus, Francoforte, e al National Museum of Contemporary Art, Oslo, nel 1996. Nel 1997 la Kunsthalle di Malmö e nel 1998 l'ICA di Londra, il Musée d'Art Moderne de la Ville de Paris, la Moderna Museet di Stoccolma e Kiasma a Helsinki gli dedicano esposizioni personali; partecipa inoltre alle Biennali di Kwangju (Corea del Sud) e di San Paolo del Brasile.

Margherita Manzelli
Nata a Ravenna nel 1968. Vive e lavora a Milano.
Margherita Manzelli è tra i nomi di maggior rilievo della pittura italiana contemporanea. Fatta conoscere al grande pubblico attraverso numerose esposizioni personali e collettive in Italia e all'estero, l'artista ha rappresentato l'Italia in Brasile alla Biennale di San Paolo del 2002. Fin dai primi anni novanta l'artista utilizza nel suo lavoro diversi mezzi espressivi, dalla performance all'installazione, dalla pittura al disegno tradizionale, creando rappresentazioni iperrealiste di misteriose figure femminili. Margherita Manzelli è una delle personalità chiave che, dopo la transavanguardia, hanno riportato la pittura figurativa in Italia. Al centro del suo lavoro è il corpo, in particolare quello di giovani donne. L'artista ritrae ragazze semivestite con abiti sgargianti la cui giovinezza contrasta fortemente con un precoce invecchiamento. Questi corpi, sfatti, lividi e anoressici, sembrano congelati in una dimensione di astratta fissità quasi a indicare un senso di infinita precarietà. Gli sfondi sono astratti, privi di dettagli che possano far presupporre una qualsiasi relazione emotiva, l'immagine è fredda e distante. I personaggi dei suoi dipinti sono soli,

sembrano ricordi dai tratti sfumati come se la memoria avesse privato queste donne della loro personalità. Le sue opere tendono all'astrazione, anche se tutte le donne rappresentate si somigliano e in maniera inquietante sembrano autoritratti della bella e giovane pittrice. La commissione di presenza e memoria e la proiezione di un'intensa vita interiore sui soggetti che l'artista ritrae sono dilatate dall'introiezione di un terzo elemento: un sottile e oscuro senso dell'umorismo. Queste giovani donne, sdraiate, sedute o in piedi, fissano solitarie lo spettatore trasmettendogli uno stato di ansia e fragilità. Ne è un esempio L'opinione prevalente. Adesso andiamo del 1996, una tela di grandi dimensioni che rappresenta anche in questo caso una giovane seduta su uno sfondo poco definito. La ragazza, ieratica, sorride sarcasticamente allo spettatore, e forse anche a chi la ritrae, ed evoca importanti ritratti della storia della pittura occidentale. Come se l'ossessivo culto del corpo nel XXI secolo avesse trasformato la sensualità florida della Venere di Velázquez o della Leda del Correggio in queste figure mostruose e seducenti. Margherita Manzelli ha esposto al MACRO di Roma e all'Irish Museum of Modern Art - IMMA di Dublino. Ha partecipato a numerose mostre collettive: Vernice. Sentieri della giovane pittura italiana presso Villa Manin a Passariano (Udine) e Painting at the Edge of the World al Walker Art Center di Minneapolis. Lo SMAK - Stedelijk Museum voor Actuele Kunst di Gand in Belgio e l'MCA di Chicago hanno presentato le sue opere.

Eva Marisaldi

Nata nel 1966 a Bologna. Vive e lavora a Bologna.
La produzione artistica di Eva Marisaldi è caratterizzata dall'uso di tecniche diverse: dalla scultura al ricamo, dalle installazioni ai video e alla fotografia, con particolare attenzione alla sfera umana colta nella sua quotidianità. La sua ricerca sconfina tra un'analisi dell'esperienza intima e un concettualismo astratto. La giovane artista bolognese punta lo sguardo sugli aspetti meno appariscenti della realtà, rendendo estraneo ciò che è familiare. Con un approccio quasi antropologico cerca di tradurre in materia le sensazioni e i pensieri che popolano la vita quotidiana. Per Eva Marisaldi l'arte è un mezzo per cogliere e rappresentare i sottili scostamenti e le impercettibili ambiguità della vita e delle persone che la circondano. *Altro ieri* (1993) è un lavoro composto di due specchi circolari posti a terra che vengono in questo modo completamente trasfigurati. A terra lo specchio diviene un oggetto che si specchia ma che si deforma, una lastra di ghiaccio solida ma delicata, che evoca la nostra fragilità davanti al riflesso di noi stessi. Il lavoro di Marisaldi è segnato da una continua necessità di sottrazione e sospensione percettiva, attraverso elementi che legittimano un rapporto intimo e personale con il mondo. In *Skin*, una serie di bassorilievi in gesso esposti alla Biennale di Venezia del 2001, ritrae dei personaggi senza volto colti in gesti intimi e quotidiani. Attraverso quest'opera, l'artista mostra il suo interesse per le relazioni interpersonali e per il contatto fisico. La linea pura e la mancanza di dettagli rendono i protagonisti delle figure senza identità, quasi bassorilievi classici collocati in un contesto anonimo e indefinito, di fronte ai quali ognuno si può riconoscere. Le piccole dimensioni e il taglio fotografico delle immagini danno ai bassorilievi l'aspetto di tante piccole polaroid, ma allo stesso tempo il gesto ci riporta alla dimensione aulica della scultura. Marisaldi in questo lavoro restituisce importanza agli scambi affettivi, che danno a ogni individuo l'illusione di essere al centro della propria vita. Molti suoi lavori, però, trasmettono un latente senso del pericolo. *Senza titolo* del 1993 è un'installazione composta da otto coltelli privi del manico, sulle cui lame sono stati incisi brevi testi. Incidere frasi nell'alluminio diviene per Marisaldi un modo per enfatizzare, nell'assenza di colore e nella freddezza del materiale, una presenza minimale, ma allo stesso tempo la violenza delle lame rende esplicita la violenza della parola. C'è un senso di allarme interiore che solleva molteplici interrogativi. Nel 2000 il Palazzo delle Albere di Trento, nel 2002 la GAM di Torino e nel 2003 il MAMCO di Ginevra dedicano a Eva Marisaldi mostre personali. L'artista partecipa a numerose collettive e rassegne in importanti istituzioni: nel 1996 a Manifesta 1 di Rotterdam; nel 1997 a *Fatto in Italia* presso il Centre d'Art Contemporain di Ginevra, e a *Fuori uso '97* a Pescara; nel 1998 a Villa Medici, Roma; nel 1999 alla VI Biennale di Istanbul; nel 2000 al Centro per l'Arte Contemporanea di Roma; nel 2001 alla Biennale di Venezia; nel 2003 alla Biennale di Lione, al MART di Trento e Rovereto e al Mori Art Museum di Tokyo; nel 2004 alla Biennale di Kwangju (Corea del Sud); nel 2005 a Le Magasin di Grenoble. Espone inoltre al Castello di Rivoli e alla Fondazione Sandretto Re Rebaudengo.

Maria Marshall

Nata a Bombay nel 1966. Vive e lavora a Londra.
Maria Marshall emerge sulla scena artistica inglese alla fine degli anni novanta. Dopo aver sperimentato con la scultura alla Chelsea School of Art di Londra, sviluppa la sua pratica artistica attraverso il video e la fotografia. I suoi lavori spesso si concentrano sul mondo dell'infanzia, analizzata in maniera straniante. Quelli in cui appaiono come protagonisti i suoi figli introducono una dimensione personale, dove il ricorso alla tematica infantile diventa un modo per evocare le inquietudini degli adulti. Le immagini, tecnicamente perfette, sono nitide e accattivanti. Nei film e nei video di breve durata l'artista sostituisce lo sviluppo narrativo con una tensione inquietante. C'è sempre un'atmosfera sospesa, una dimensione psicologica ed emozionale che interroga lo spettatore, facendo appello alla sua esperienza intima. Attraverso il meccanismo della ripetizione e un attento lavoro sul tempo, dilatato o compresso a seconda delle esigenze, l'artista sottolinea la tensione presente nella nostra quotidianità. Il racconto di un adolescente che gioca a palla sui muri di una chiesa (*Playground*, 2001) o il resoconto di un viaggio andata e ritorno Londra-Disney World (*10000 Frames*, 2004) possono divenire pretesti per descrivere la nostra fragilità di fronte a situazioni imposte e rigidamente strutturate, siano esse sociali o spirituali. Filmati da un punto di vista ravvicinato e in ambienti chiusi, i suoi personaggi acquistano una forte presenza scenica. Si rivolgono allo spettatore e cercano il suo sguardo, coinvolgendolo in un rapporto ipnotico. *When I Grow Up I Want to Be a Cooker* è il film che segna l'inizio della carriera internazionale di Maria Marshall e che apre la serie di inquietanti lavori sull'infanzia. La positività e la leggerezza del titolo - "Da grande voglio fare il cuoco" - che richiama una frase pronunciata dal figlio, contrasta con l'atmosfera di pericolo e di minaccia che pervade la scena. Il piccolo protagonista è filmato in primo piano nell'atto di fumare senza sosta una sigaretta, facendo con la bocca anelli di fumo di una precisione spiazzante. L'elemento perturbante traspare dall'ambigua innocenza del giovane e inesperto fumatore, dove a un viso infantile corrisponde un comportamento da adulto e un banale vizio diventa un atto di sublime e prematura ribellione. La famiglia diviene sede di emozioni pericolosamente represse che, una volta liberate, erompono in forti e inesplicabili manifestazioni di sentimenti. Tra le istituzioni che hanno presentato il suo lavoro: nel 1999 e nel 2002 la Fondazione Sandretto Re Rebaudengo di Torino; nel 2001 lo SMAK - Stedelijk Museum voor Actuele Kunst di Gand, nel 2002 il Palais de Tokyo di Parigi e il Musée des Arts Contemporains di Hornu; nel 2003 il Neuer Berliner Kunstverein e il Whitney Museum of American Art di New York; nel 2004 la South London Gallery e il Centre pour l'Image Contemporaine di Ginevra; nel 2005 il Museum of Contemporary Art di Denver.

Paul McCarthy

Nato a Salt Lake City, Utah (Usa), nel 1945. Vive e lavora a Pasadena, California.
Paul McCarthy è considerato uno tra i più influenti e rivoluzionari artisti americani contemporanei. I suoi lavori trattano la degradazione umana, le sue mutilazioni, scatologie e perversioni. A partire dalla fine degli anni sessanta le sue performance scavano nei temi deflagranti della masturbazione, della sodomia e della bestialità, utilizzando, come il cinema *splatter*, copiose quantità di sangue finto, escrezioni, ketchup e carne da hamburger. Simboli di quel *dark side* della cultura consumista e moralista americana nel quale l'artista è cresciuto, le sue performance deformano in modo perturbante e carnevalesco l'*American way of life*. Nei suoi lavori, nati negli anni dell'esplosione della body art, McCarthy si avvicina a posizioni che in seguito saranno definite da Jeffrey Deitch "posthuman". Attraverso maschere, travestimenti, bambole, l'artista crea un corpo costruito, un'ibridazione tra umano e inorganico, tra carne, plastica, liquidi organici e alimentari, utilizzato come oggetto o macchina, un corpo passivo forzato a far emergere le sue pulsioni più irrazionali. In *Penis Painting* del 1973, McCarthy rappresenta il corpo attraverso i genitali riconducendolo a pura fisicità organica. Un'opera che diventa la parodia dell'action painting e del machismo di figure come Jackson Pollock, considerato il padre dell'arte americana. Nelle decine di performance, l'artista si allontana dal proprio sé per abbracciare una concezione spettacolare del corpo visto come un deposito di tabù segreti che stridono con le norme sociali. In *The Garden* due pupazzi meccanizzati, automi a grandezza naturale, rappresentano un padre e un figlio che copulano con un albero. Nei suoi lavori le figure diventano scoperta ironica e paurosa di un archetipo di violenza primordiale; lasciate sole nella natura selvaggia, queste due figure corrompono il paesaggio e il sacro legame di parentela. Molti dei suoi lavori dell'ultimo decennio hanno ricostruito e sfatato il mito dell'infanzia, costruendo un ambiente che esplora la vasta distanza tra l'educorato immaginario disneyano e il disordine esistenziale esperito dai giovani. Con l'introduzione di nuove possibilità di collegare i turbamenti comportamentali alla falsa realtà felice offerta dai media, McCarthy, attraverso figure come Heidi o Michael Jackson, ha sferrato un attacco profondo al lato oscuro delle psiche americana. I suoi personaggi e i suoi ambienti di porte che sbattono rendendo inabitabile lo spazio (*Bang-Bang Room*, 1992) sono depositi universali di paure, ossessioni e conflitti che mettono l'uomo di fronte a realtà mostruose. Dai suoi lavori deriva una realtà ibrida nella quale le differenze psichiche, sessuali, e non i conformismi sociali sono i tratti distintivi della realtà contemporanea. Sue recenti retrospettive sono state ospitate nel 2000 al Museum of Contemporary Art di Los Angeles, al New Museum of Contemporary Art di New York, a Villa Arson a Nizza e alla Tate Liverpool. Selezionando alcune mostre personali e collettive dalla lista quasi infinita di sue partecipazioni, bisogna ricordare quelle al Centre Pompidou di Parigi e al MCA di Chicago nel 2001, alla Galerie Hauser & Wirth di Zurigo nel 2002, alla Tate Modern di Londra e al Museum für Moderne Kunst di Francoforte nel 2003, all'ICA - Institute of Contemporary Arts di Londra, al Centro de Arte Contemporáneo di Malaga e alla Biennale del Whitney nel 2004, al Los Angeles Contemporary Exhibitions nel 2005.

Allan McCollum

Nato a Los Angeles nel 1944. Vive e lavora a New York.
Il percorso artistico di McCollum è molto particolare, perché eterogeneo e segnato da una forte valenza concettuale. I suoi lavori, infatti, non sono esclusivi di un solo genere, ma, nel tempo, hanno toccato i diversi ambiti artistici, come la fotografia, il disegno, la scultura e la pittura. Famose sono le serie che consistono in installazioni di oggetti identici, riuniti in gruppi, divergenti soltanto per leggere differenze di colore, di composizione o di dimensioni. La forza dell'intero lavoro risiede proprio nella coesione dei pezzi in un gruppo compatto, in cui i singoli oggetti si amalgamano e si armonizzano tra loro attraverso un calibrato gioco di incastri in una composizione simmetrica. Per questo motivo, la ricerca di McCollum sembra rispecchiare le caratteristiche essenziali di un fare artistico tradizionale, in quanto gli oggetti sono originali, perché materialmente creati e firmati dall'artista, ma la consistente quantità numerica e le modalità espositive danno l'impressione che siano stati prodotti industrialmente e che l'artista se ne sia solo riappropriato. D'altra parte, utilizzare oggetti reali, che imitano gli oggetti della vita quotidiana, anche se con dimensioni o colori differenti, significa apparentemente non ascrivere a essi alcun significato espressionistico o trascendente, ma caricarli di aspettative e valenze di tipo sociale e culturale. Il lavoro di McCollum, infatti, gioca con il nostro desiderio di immergerci nella produzione feticista, nella circolazione e nel consumo dell'arte e di altri oggetti simbolici. La sua serie più famosa, *Surrogate Paintings* del 1978, ricrea un'idea generale di pittura dalla composizione di centinaia di monocromi, all'apparenza simili, ma che, montati insieme, formano un'installazione. Il lavoro dell'artista, dunque, si muove tra l'illusione di creare una pittura di tipo tradizionale, come può sembrare a una prima occhiata, e il risultato fornito dall'insieme, la cui complessità ricorda la serialità delle installazioni concettuali. Lo stesso significato sociale caratterizza anche le fotografie di McCollum, che, prendendo spunto da spezzoni cinematografici e da immagini televisive, mantengono una costante indecifrabilità formale che aliena criticamente l'impegno artistico dell'autore. Esse sono infatti scattate vicino allo schermo e ingrandite a tal punto da diventare opere astratte. Allan McCollum ha partecipato alla Biennale di Venezia nel 1988 e a quella del Whitney Museum di New York nel 1989. All'artista sono state dedicate importanti retrospettive, tra cui quella, nel 1990, alla Serpentine Gallery di Londra.

Steve McQueen

Nato a Londra nel 1969. Vive e lavora ad Amsterdam.
Steve McQueen, artista giovane e conosciuto

internazionalmente per i suoi film, comincia a lavorare all'inizio degli anni novanta. I suoi primi progetti prendono la forma di brevi film in bianco e nero senza sonoro. Realizzati in pellicola - super8, 16mm, 35mm - o in cine, vengono spesso presentati in articolate videoinstallazioni. I suoi lavori guardano allo stile e alla tecnica del cinema delle origini, si ispirano alle commedie del film muto. *Deadpan*, ad esempio, ripete all'infinito una gag di Buster Keaton, dove il protagonista si salva rimanendo impassibile al crollo misterioso di una parete vicino a lui. Al silenzio dei primi lavori McQueen dà un valore particolare: "L'intero concetto di un'esperienza silenziosa nasce dal fatto che le persone entrando nella stanza percepiscano se stesse fisicamente e ascoltino il proprio respiro. Faccio fatica a respirare nella stanza. Sembra che non ci sia ossigeno. Voglio mettere le persone in situazioni in cui diventano consce di se stesse, mentre guardano il lavoro". La padronanza del linguaggio cinematografico e la volontà al tempo stesso di andare oltre le convenzioni di quel linguaggio segnano tutta la produzione di McQueen, contraddistinta dalla scelta di punti di vista estremi e inaspettati e dalla decisione di filmare tenendo la macchina da presa in mano. "L'idea di mettere la macchina da presa in posizioni strane nasce dal linguaggio del cinema", ha affermato. "Il cinema è una forma d'arte narrativa e mettendo la macchina da presa in una posizione diversa... mettiamo in discussione sia quella narrativa sia il nostro modo di guardare le cose. È anche una cosa molto fisica. Ti fa percepire la tua presenza nello spazio". Steve McQueen guarda, in particolare, al *cinéma-vérité* di Jean Rouch, regista e documentarista d'avanguardia francese che rompe con il montaggio tradizionale a favore di un uso più libero della macchina da presa, per privilegiare il rapporto con il reale. Il suo primo film importante è *Bear* del 1993 dove documenta, attraverso momenti frammentari, l'ambiguo incontro fra due uomini nudi. Il pubblico è volutamente lasciato all'oscuro sulla storia, in uno stato di indecisione sul significato dell'incontro, in un'atmosfera in bilico tra finzione e realtà. Le sensazioni di sospensione, ambiguità e casualità sono spesso ingredienti fondanti della pratica di Steve McQueen. Ad accentuare questo stato emotivo è la continua interruzione delle sequenze narrative che non si succedono l'una dopo l'altra, ma vengono montate in un rimando frequente fra prima e dopo, presente e futuro. La scelta di non raccontare in modo chiaro ed esaustivo o di sorprendere è una strategia attraverso la quale l'artista cerca un contatto vivo con il pubblico: "Mi piace fare film in cui è come se il pubblico potesse raccogliere la ghiaia e sfregarsela sulle mani, ma contemporaneamente voglio che il film sia come un pezzo di sapone bagnato che ti scivola via; devi continuare a ricalibrare la tua posizione in relazione a esso, in modo che sia questo a dettare il tuo comportamento e non viceversa". Che si tratti dello spettatore, dell'individuo rappresentato o della collettività, tutto il lavoro di Steve McQueen è incentrato sull'essere umano, sul suo desiderio di conoscenza, sulla solitudine, sui suoi drammi, sul suo tentativo di penetrare e comprendere il reale, così come ciò che resta astratto e indefinito. Vincitore dell'ICA Futures Award nel 1996, del Turner Prize e del DAAD Artist in Residence di Berlino nel 1999, Steve McQueen ha esposto nel 1996 al Museum of Contemporary Art di Chicago, nel 1997 nella Project Room del Museum of Modern Art di New York e nel 1998 al San Francisco Museum of Modern Art. I suoi lavori vengono presentati nel 1999 alla Fondazione Sandretto Re Rebaudengo a Guarene, alla Tate Gallery e nel 2000 all'ICA di Londra e alla Kunsthalle di Zurigo. Nel 2001 partecipa a importanti collettive al Castello di Rivoli Museo d'Arte Contemporanea, alla Kunsthalle di Vienna e al Museum of Contemporary Art di Los Angeles. Nel 2002 viene invitato all'Art Institute of Chicago e nel 2003 al Musée d'Art Moderne de la Ville de Paris. Espone inoltre i suoi lavori a Kassel nel 1997, a Documenta 10, e nel 2002, a Documenta 11.

Annette Messager

Nata a Berck (Francia) nel 1943. Vive e lavora a Malakoff (Francia).

Annette Messager crea, a partire dagli anni settanta, installazioni multimediali nate dall'assemblaggio di collage, sculture, fotografie, oggetti domestici, materiale d'archivio, libri, giocattoli, peluche e tessuti. Il suo lavoro rappresenta il corpo frammentato e smembrato come metafora dell'oppressione della donna nella società contemporanea. Crea attraverso i suoi lavori un grande catalogo del vissuto, una sorta di infinita collezione capace di suscitare forti emozioni. Le fonti alle quali fa riferimento sono molteplici: attinge alla letteratura francese, alla cultura alta e a quella bassa. È interessata all'arte concettuale quanto all'arte religiosa e a quella dei malati di mente. Fa convivere la citazione con la demolizione dei cliché, il bello e il brutto, il naturale e l'artificiale, le opere più convenzionali con il lavoro a maglia e con altre attività tipicamente femminili. Il suo tocco è spesso ironico, e il proliferare caotico degli oggetti sembra opporsi alla struttura della società maschilista propensa a separare e a creare gerarchie. Ci sono sempre tracce di un quotidiano rivisitato, spesso attraverso il ritocco fotografico, allo scopo di enfatizzare gli elementi che contraddistinguono il "femminile". Le sue opere, come nel caso di *Mes Vœux*, funzionano per sovrapposizioni, contaminazioni, accostamenti di piccoli pezzi. Come in molte installazioni degli anni ottanta e novanta, in questo gigantesco ex voto Messager utilizza pezzi di corda per appendere una gran quantità di piccole fotografie in bianco e nero che rappresentano parti del corpo femminile che, smembrato e martoriato, sembra evocare la scena di un crimine. Come racconta l'artista: "Tutto ciò che faccio funziona molto bene con i frammenti, con dei piccoli pezzi. È proprio l'idea di totalità, di interezza, che trovo spaventosa, per me equivale alla fine di qualcosa". Ispirandosi al simbolismo e al surrealismo erotico di artisti come Hans Bellmer, Annette Messager fonde nelle sue opere la magia e gli orrori della vita. "Mi ritrovo", dice l'artista, "con questa vecchia idea del nascondere mostrando, dello stimolare la curiosità, di suggerire che forse ciò che c'è dietro è più importante di ciò che si vede." Messager si concentra sull'esperienza interiore del dolore e della memoria, sulla rappresentazione del desiderio e della violenza. Numerose le mostre in cui viene presentato il suo lavoro: nel 1989 il Musée di Grenoble organizza un'importante retrospettiva itinerante che fa tappa a Bonn, Düsseldorf, negli Stati Uniti e in Canada; nel 1995, nel 2000 e nel 2004 espone al Musée d'Art Moderne de la Ville de Paris; è presente a *Feminin/Masculin* nel 1995 al Centre Pompidou; collabora con la Monika Sprüth Gallery di Colonia e con la Marian Goodman Gallery di Parigi; partecipa nel 2002 a Documenta 11 a Kassel; nel 2005 rappresenta la Francia alla Biennale di Venezia.

Tracey Moffatt

Nata a Brisbane (Australia) nel 1960. Vive e lavora a Sydney.

Tracey Moffatt, fra le più note artiste della scena australiana contemporanea, sviluppa la sua ricerca artistica attraverso film e fotografie. I suoi lavori fotografici, spesso concepiti come serie, creano racconti dall'aspetto cinematografico che si ispirano tanto alla tradizione documentaria quanto ai primi film surrealisti. In essi l'artista rappresenta storie individuali e immagini tratte dalla memoria collettiva, mette i miti e i sogni dell'adolescenza a confronto con la realtà quotidiana. Le ispirazioni e le fonti per i suoi lavori sono molteplici; cinefila appassionata, recupera elementi dalla storia del cinema, del video e della fotografia del XX secolo, intessendoli con l'immaginario popolare dei film western hollywoodiani, delle soap opera, dei talk show. La sua poliedricità la porta a confrontarsi con le immagini pubblicitarie e quelle sportive, mentre la sua visione del paesaggio australiano sembra tratta dalla pittura di artisti come Arthur Boyd, Russell Drysdale e Albert Namatjira. Le sue fotografie sono prodotte in studio e manipolate accuratamente in fase di postproduzione. Attraverso un'impostazione cinematografica, l'artista evoca un'atmosfera inquietante e irreale, un senso di sospensione tipico del melodramma. Esemplare uno dei suoi primi lavori, *Up in the Sky # 1* (1997), in cui delle suore vestite di nero emergono silenziose da un paesaggio anonimo e desolato dirigendosi verso una mamma bianca con in braccio un bambino aborigeno; non esiste una chiara struttura narrativa ma un senso di sviluppo cinematografico, coreografato nei minimi dettagli, che trasforma le immagini in indizi inquietanti di una storia misteriosa. Il carattere iperreale delle immagini di Moffatt e la loro iconicità enfatizzano l'atmosfera vagamente noir e sensuale dei suoi lavori. "La verosimiglianza non mi interessa, non mi interessa catturare la realtà, mi interessa crearla", ha affermato l'artista. Ogni foto diventa così un frammento di un'ipotetica narrazione costruita per sovrapposizioni, salti temporali, rimandi al passato e proiezioni verso il futuro. I lavori di Tracey Moffatt rifuggono da qualsiasi volontà celebrativa nei confronti del suo paese e si sottraggono a una missione pedagogica o dichiaratamente morale. I suoi film e le sue fotografie analizzano la tensione interrazziale attraverso allegorie etiche sui rapporti sociali, affrontano questioni quali l'impatto della colonizzazione sulla comunità aborigena, storie di conflitti etnici e sociali, ma anche questioni legate all'identità, alla sessualità e alla psicologia dell'individuo, ai complessi rapporti familiari, ritraendo, per esempio, i conflitti tra una madre e una figlia. Tracey Moffatt ha esposto in musei e gallerie di fama internazionale, tra cui la Kunsthalle di Vienna nel 1998, il Neuer Berliner Kunstverein di Berlino nel 1999, il National Museum of Photography di Copenaghen nel 2000, il Taipei Fine Arts Museum nel 2001, il Museum of Contemporary Art di Sydney nel 2003. Tra le mostre collettive cui è stata invitata, le più importanti sono state quelle al Centre National de la Photographie di Parigi nel 1999, al Museum of Contemporary Art di Los Angeles e al Museum of Contemporary Photography di Chicago nel 2000, al Museum of Modern Art di New York e alla Tate Gallery di Liverpool nel 2001, al Musée d'Art Contemporain di Bordeaux nel 2002. L'artista ha partecipato inoltre alla Biennale di Kwangju (Corea del Sud) nel 1995, alla Biennale di San Paolo del Brasile nel 1996, a Site Santa Fe e alla Biennale di Venezia nel 1997, alla XII Biennale di Sydney nel 2000.

Reinhard Mucha

Nato a Düsseldorf nel 1950. Vive e lavora a Düsseldorf.

Il lavoro di Reinhard Mucha nasce dalla compenetrazione tra architettura e scultura, nel desiderio di evitare qualsiasi elemento decorativo. Mucha crea le sue sculture accumulando e montando oggetti e parti di mobili che, perdendo la loro funzione originaria, assumono una nuova valenza astratta. Benché all'apparenza formalista, il lavoro di Mucha si sviluppa da una profonda carica soggettiva, mantenendo vivo il valore della manualità artistica. È un lavoro il cui fulcro sono i materiali - come vengono montati tra loro e cosa nascondono - e che nasce dall'assemblaggio minuzioso di oggetti presi dalla vita di tutti i giorni, come tavoli, sedie, segnaletica, mattonelle di linoleum, cornici, finestre, armadi, plinti, piedistalli, mensole (di stile pre e post seconda guerra mondiale), armadi con le porte vetrate, armadietti portaoggetti e vetrine di tutte le forme... montati in modo impeccabile e artigianale, secondo i dettami di una geometria fatta in casa. Le teche rettangolari appese al muro, tipiche del suo lavoro, sembrano finestre su mondi in cui non possiamo entrare. Queste sculture sono schermate e chiuse da un vetro, e non contengono né espongono nulla. Cariche di solennità e mistero, sembrano parlare dello status dell'arte contemporanea. Lo spettatore si trova come ipnotizzato a guardare qualcosa che in realtà non è nulla. Le grandi sculture di Mucha, quindi, non mettono in evidenza i volumi, ma il vuoto che racchiudono. Nel loro insieme compositivo di superfici e colori diversi, a un secondo sguardo i lavori diventano molto pittorici. Nipote di un ingegnere ferroviario, sfrutta il tema della ferrovia in modo ossessivo. La ferrovia evoca l'ordine del Reich tedesco fino alla seconda guerra mondiale; e i binari simboleggiano il lavoro comune e il movimento ordinato delle persone da un luogo all'altro. Vi è qualcosa di malinconico nell'attaccamento di Mucha alla ferrovia, l'artista sembra affascinato in particolare dalla segnaletica delle stazioni, che sono la rappresentazione fisica dei luoghi, di tutto quello che non esiste più. L'artista non ama parlare della sua arte, racconta solamente da dove arrivano i singoli oggetti con cui crea le sue sculture, dei loro legami fisici con i luoghi. È assillato dai riferimenti precisi, dai nomi dei posti da cui vengono le cose, nomi che spesso diventano i titoli dei suoi lavori. *Ragnit* (2004) è una grande teca-scultura che sembra, dato il contrasto tra i materiali e i colori, un collage astratto. Il suo aspetto formalista viene contraddetto dal titolo. Ragnit è il nome di una città tedesca di confine, e quest'opera fa parte dell'installazione *Wartesaal* (1979-82/1997), composta da 242 cartelli segnaletici di nomi di località presi dalle stazioni ferroviarie tedesche del Terzo Reich. Tutti i nomi sono di sei lettere. Attraverso una teca vuota e un nome Mucha crea un oggetto evocativo della complessa storia socio-politica della Germania. Il suo lavoro parla di cosa vuol dire essere tedeschi nella seconda metà del XX secolo; attraverso un incessante lavoro di trasformazione di oggetti che appartengono a questa storia parla del passare del tempo. Mucha ha alle spalle una lunga carriera artistica di scultore di successo. Diverse istituzioni internazionali lo invitano a presentare il suo lavoro, come la Kunsthalle di Basilea e il Centre Pompidou a Parigi. Nel 1999 espone le sue installazioni scultoree alla Biennale di Liverpool, mentre nel 1997 è invitato per la seconda volta a Documenta, dove aveva già esposto nel 1992.

Muntean/Rosenblum

Markus Muntean, nato a Graz (Austria) nel 1962, e Adi Rosenblum, nata a Haifa (Israele) nel 1962. Vivono e lavorano tra Londra e Vienna.

Markus Muntean e Adi Rosenblum collaborano dal 1995, producendo principalmente dipinti, sculture, installazioni e performance. Lo stile adottato e il vocabolario apparentemente ripetitivo nella scelta dei soggetti conferiscono un'immediata riconoscibilità ai loro interventi. Prediligono scene di gruppo di giovani teenager, osservati nella quotidianità o ricreano l'immagine mostrata dalle riviste, riproducendo con un realismo che cerca di evitare ogni forma di sublimazione o di venerazione. Le loro anonime icone giovanili guardano e, voyeuristicamente, si lasciano guardare. Questi giovani sono il risultato di una società segnata da MTV, isolati nel limbo dell'incertezza, fra consapevolezza e indifferenza. Immobili, in abiti alla moda e in pose plastiche simili all'atmosfera tipica dei set fotografici, lasciano trasparire un'incertezza e una voluta ambiguità. Sembrano estranei l'uno all'altro, hanno lo sguardo perso nel vuoto, nel tentativo di emulare l'immaginario della gioventù proposto dai mass media. Indecisi fra l'aspirare alla maturità o rimanere schiavi del piacere e del desiderio di essere giovani, assumono talvolta posizioni che richiamano le formule dell'iconografia cristiana. Anche gli spazi che fanno da sfondo alle scene di Muntean e Rosenblum sono i "non luoghi" della contemporaneità giovanile: interni standardizzati e impersonali, metropolitane, centri commerciali, autostrade, periferie cittadine. A margine dell'immagine il duo dipinge sempre un testo che funge, nella sua ambiguità, da aforisma e da commento. Si legge ad esempio sotto il ritratto di due ragazze dall'aspetto annoiato o forse disilluso: "Sognare a occhi aperti è tra l'altro uno stato di sospeso riconoscimento e la risposta a troppa inutile e complessa realtà". Non è chiaro se quella voce appartenga ai ragazzi o commenti il loro stato, attribuendogli una profondità di cui non sono consapevoli. C'è comunque nei loro quadri la rappresentazione di un costante desiderio di superamento di una monotonia che attanaglia l'esistenza e, soprattutto, una propensione verso una ribellione che forse non avranno mai la forza di mettere in atto. Muntean e Rosenblum hanno presentato il proprio lavoro alla Secessione viennese nel 2000, alla Biennale di Berlino, alla Fondazione Sandretto Re Rebaudengo, all'ICA di Londra nel 2001. Hanno esposto nel 2002 alla Royal Academy di Londra, al De Appel di Amsterdam, al Kunsthaus Bregenz. Il Tel Aviv Museum of Art, la Fondazione Bevilacqua La Masa di Venezia, il Salzburger Kunstverein hanno esposto i loro lavori nel 2003, mentre la Tate Britain di Londra e l'Australian Centre for Contemporary Art di Melbourne l'anno successivo. Nel 2004 sono stati invitati alla XXVI Biennale di San Paolo del Brasile.

Senga Nengudi

Nata a Chicago nel 1943. Vive e lavora a Colorado Springs, Colorado.

Attiva già nei primi anni settanta, Senga Nengudi ha influenzato molte giovani artiste americane. Artista di punta del movimento afro-americano, negli ultimi anni è stata trascurata dai critici internazionali, soprattutto per la natura deperibile delle sue installazioni. Interessata a tutte le forme d'arte, alla danza, alla performance, oltre che alla scultura, ha accolto tutti questi elementi all'interno delle sue installazioni. Senga Nengudi manipola nelle sue opere una grande varietà di elementi naturali (sabbia, pietra, terra, semi) uniti a materiali scultorei non convenzionali, presi da una quotidianità "al femminile" o da uno scenario genericamente domestico, come collant, scotch da imballaggio e altri oggetti. Nel suo lavoro miscela e assembla questi elementi nello stesso modo in cui un jazzista

usa note e ritmi per creare, improvvisando, una nuova composizione. Le sue installazioni - create con collant riempiti di sabbia e terra, strappati, annodati, intrecciati - nascono in maniera spontanea, spesso come traccia delle performance dell'artista, come se rispecchiassero i movimenti e i limiti delle contorsioni del suo corpo. Le moderne fibre di nylon, tese fino a rompersi, annodate in forme antropomorfiche, evocano la metamorfosi del corpo umano e ricordano le trasformazioni della pelle segnata dall'età ma anche dalla tensione della gravidanza o dalla violenza del parto. Questi collant tirati allo spasmo e attorcigliati in un angolo dello spazio rappresentano i movimenti disperati di tante gambe e braccia, congelate in posizioni impossibili, che colpiscono i sensi e spingono lo spettatore a prendere coscienza del proprio corpo. Benché a prima vista il lavoro di Senga Nengudi sembri astratto, il suo fulcro è sempre molto tattile. Le sue sculture nascono spesso da calze di nylon, in quanto l'artista ritiene (come in molte religioni animiste) che queste trattengano l'energia della persona che le ha indossate. Sotto questo aspetto il suo lavoro sembra conservare una valenza rituale che attinge all'arte tradizionale africana e contribuisce a suscitare, accanto a sensazioni inquietanti di costrizione e di tensione, un profondo senso di protezione. Attualmente alla sua attività artistica Nengudi affianca l'insegnamento all'Università del Colorado, nel dipartimento di Arti visive e performative. Sia come artista che come docente ha sempre cercato di portare la sua arte a enfatizzare le proficue diversità tra le culture in cui vive. "Condividere culture diverse attraverso l'arte costruisce un vero ponte di rispetto reciproco e l'educazione che si ricava attraverso questo tipo d'arte permette di stimolare la mente ed esercitare metodologie creative di risoluzione ai problemi", dichiara l'artista. Nella sua lunga attività artistica Senga Nengudi ha esposto in numerose gallerie e musei americani e internazionali; ricordiamo nel 2004 la Carnegie International e la Fondazione Sandretto Re Rebaudengo. Il Colorado Springs Fine Arts Center nel 2002, il San Jose Museum of Art in California nel 2001 e il Museum of Contemporary Art di Los Angeles nel 1997 hanno ospitato suoi lavori.

Shirin Neshat

Nata a Qazvin (Iran) nel 1957. Vive e lavora a New York.

Shirin Neshat è una delle prime figure femminili provenienti dal mondo islamico che si sono imposte all'attenzione internazionale. Artista di origine iraniana, si trasferisce negli Stati Uniti nel 1974; il ritorno in patria nei primi anni novanta coincide con l'inizio della sua attività artistica. Dell'Iran coglie la società profondamente trasformata da un punto di vista sociale, politico e culturale, che rappresenta attraverso il lavoro fotografico *Women of Allah* concepito a partire dal 1993. "Per certi versi il mio lavoro è il mio modo di scoprire il nuovo Iran e identificarmi con esso", afferma l'artista. Dal 1997 Shirin Neshat accompagna alla produzione di fotografie - prevalentemente in bianco e nero - la creazione d'installazioni video/cinematografiche. Più vicina alla sua cultura, in questa seconda produzione, pone l'accento sulla spiritualità, con una particolare attenzione al ruolo della donna. Attraverso un linguaggio metaforico e la forza suggestiva delle immagini, Shirin Neshat sottolinea i paradossi insiti nella società islamica. Temi quali libertà e fondamentalismo, tradizione e modernità, confronto fra Oriente e Occidente sono affrontati visivamente attraverso l'uso

ricorrente di elementi contrapposti come il bianco e il nero, l'uomo e la donna, la collettività e l'individuo, spazi aperti e luoghi chiusi. "Credo nell'arte come discorso visivo, l'arte potrebbe comunicare tutto quello che non è possibile esprimere attraverso le parole", dice l'artista. Con *Turbulent* (1998) vince il Premio Internazionale alla XLVIII Biennale di Venezia. Prima tappa di una trilogia dal carattere epico, la videoinstallazione si sviluppa attraverso la contrapposizione degli opposti: uomo/donna, bianco/nero, teatro pieno / teatro vuoto, telecamera fissa / telecamera mobile roteante, musica tradizionale / musica improvvisata. *Rapture* (1999) e *Fervor* (2000) completano la serie e, ancora costruiti alternando sulla scena due gruppi, l'uno maschile e l'altro femminile, affrontano il tema del tabù legato ai concetti di tentazione e sessualità nella cultura islamica. Elemento dominante nella trilogia, e costante nell'opera di Neshat, è l'esplorazione della relazione tra i generi sessuali e lo spazio, unita all'analisi di come i confini dello spazio siano definiti e controllati in base al sesso. *Possessed* è un film girato in Marocco nel 2001, incentrato su una figura femminile che mostra in un crescendo la propria pazzia. Ma è proprio la pazzia che le consente di abbandonare i codici sociali e religiosi liberandosi dal velo. Cammina per la città, parla da sola, si dirige verso la piazza, attira l'attenzione della folla. Alcuni la ammirano, altri si divertono, altri ancora la insultano e protestano; la scena si fa violenta, e al culmine della tensione la donna sparisce. "Per me il film ha un riferimento simbolico verso la società iraniana dove è assente lo spazio individuale e la libertà d'espressione. Chiunque rompe i codici sociali, dunque, diventa una minaccia immediata per la società e va eliminato", afferma l'artista. Numerose le esposizioni personali presso istituzioni museali e gallerie private, come nel 1999 alla Konsthall di Malmö, nel 2000 presso la Kunsthalle di Vienna e la Serpentine Gallery di Londra, nel 2001 al Kanazawa Museum, in Giappone, nel 2002 al Castello di Rivoli. Anche la Tate Gallery di Londra e il Whitney Museum di New York le dedicano mostre personali. Nel 2002 viene invitata a partecipare a Documenta 11 di Kassel.

Kelly Nipper

Nata a Edina, Minnesota (Usa), nel 1971. Vive e lavora a Los Angeles.

I lavori di Kelly Nipper sono studi poetici sul movimento e sulla percezione fisica dello spazio. L'artista lavora principalmente con la fotografia, ma negli anni ha realizzato anche alcuni video, la cui caratteristica comune è la rappresentazione della relazione tra spazio, tempo e movimento. Utilizzando ballerini, forme architettoniche, oggetti di uso comune e anche il pubblico, Kelly Nipper compone degli scenari in cui lo scorrere del tempo e la presenza corporea vengono rappresentati fisicamente. In uno dei suoi lavori, *Timing Exercises*, l'artista ha chiesto ad alcuni attori di partecipare a un esperimento in cui, quando stimavano che fossero passati dieci minuti, dovevano premere un pulsante e fermare un cronometro digitale. L'immagine dello scorrere dei numeri è affiancata a quella che mostra gli attori, rapiti in uno stato di trance, lasciando il significato dell'opera incomprensibile, senza la spiegazione dell'esperimento. In *Interval* la protagonista è una ballerina visibile in maniera intermittente attraverso un paravento fatto di reticolato di legno. Compressa all'interno di uno spazio ridotto simile a un palcoscenico, la ballerina è prigioniera del luogo e dei suoi stessi movimenti. Si sposta roteando nello spazio, e

ogni fotografia cattura un dettaglio della sua danza frammentata, trasformandosi in uno still cinematografico. *Tests - Carbonation* è invece una sequenza di immagini in cui una grossa palla bianca sembra rimbalzare su un divano arancione dal design modernista. In ogni scatto la palla è sospesa in un punto diverso come se fluttuasse attorno a un'energia magnetica, proveniente dal divano. Il contesto appare completamente astratto e la serie di fotografie sembra appartenere contemporaneamente al mondo dell'arte, alla scienza e al design. Attraverso il suo lavoro Kelly Nipper ritorna al passato, al periodo in cui i maestri della fotografia americana, come Muybridge, sperimentavano e cercavano di catturare il movimento mediante una serie ravvicinata di scatti. Le immagini dell'artista sono sospese in un'atmosfera magica, in cui le geometrie e le ambientazioni sono gli unici riferimenti che riconducono a una realtà concreta, mentre l'esplorazione del tempo e dello spazio diventa un esercizio in bilico tra un universo etereo e la realtà fisica. In uno dei suoi lavori più recenti, Kelly Nipper si misura anche con il suono. Per *Evergreen* l'artista fissa il suo obiettivo sull'allestimento di un palco dove si sta preparando la performance dell'omonima canzone di Barbara Streisand: cristallizzando i momenti di attesa, l'artista li priva di ogni connotazione sentimentale. Kelly Nipper ha esposto nel 2004 alla Galleria Francesca Kaufmann di Milano e alla Shoshana Wayn Gallery di Santa Monica in California. Tra le mostre collettive cui è stata invitata, si ricordano quelle alla Fondazione Sandretto Re Rebaudengo nel 2000, all'Orange County Museum of Art di Newport Beach, California, nel 2004, e all'Art Museum di Aspen, Colorado, nel 2005.

Cady Noland

Nata a Washington nel 1956. Vive e lavora a New York.

La statunitense Cady Noland utilizza oggetti d'uso comune e immagini di personaggi celebri per realizzare opere attraverso le quali indaga e mette in discussione lo stereotipo del "sogno americano". L'artista mette a nudo nei suoi lavori la crisi d'identità e di ideali iniziata negli anni sessanta con la guerra del Vietnam, i movimenti studenteschi, gli assassinii e gli scandali politici. Tale realtà, accentuatasi nei decenni successivi, ha fatto crollare il mito di una nazione fondata sui principi di libertà, uguaglianza e benessere. L'ambiguità dei sogni e dei miti americani è resa evidente dalla scelta di personaggi controversi come John Kennedy e Patricia Hearst, che l'artista, utilizzando il linguaggio e la tecnica dei mezzi di comunicazione di massa, ripropone in poster di grandi dimensioni montati su lastre metalliche o nelle stampe su tessuto, ispirate alle celebri riproduzioni di Andy Warhol. Nelle sue installazioni Cady Noland fa uso di oggetti quotidiani universalmente diffusi, come lattine di birra, riviste o bandiere, che se da un lato rappresentano la conciliazione tra benessere e ideale patriottico, dall'altro sono il simbolo del consumismo americano. Nel 1989, ad esempio, con l'installazione di lattine di Budweiser denuncia la cultura capitalista dell'eccesso, dove i media e gli interessi privati dell'industria alterano gli eventi e influenzano il pensiero degli individui. A proposito del significato e dell'uso degli oggetti dice: "C'è una metodologia nel mio lavoro che ha preso una svolta patologica. Dal periodo in cui facevo lavori con oggetti, ho cominciato a essere interessata a come e in quali circostanze le persone trattassero altre persone come degli oggetti. In particolare ho cominciato a essere interessata agli psicopatici, perché

oggettivizzano le persone per poterle manipolare. Per estensione rappresentano la personificazione delle propensioni di una cultura; quindi i comportamenti psicopatici offrono ed evidenziano modelli comportamentali da usare per interpretare le norme culturali. Così come fa la celebrità". Fra gli elementi più ricorrenti nell'opera di Cady Noland vi sono sbarre in ferro, cancelli e grate metalliche che affrontano il tema della violenza, intesa come elemento costante della storia di una nazione che si è servita di essa per rendersi indipendente dagli Stati europei e per affermare i propri diritti di libertà e di uguaglianza. Tale violenza, suggerisce l'artista attraverso i suoi lavori, si è ormai estesa capillarmente nel tessuto sociale intaccando le relazioni tra gli individui. In Corral Gates, Noland installa nello spazio espositivo un tipico cancello da recinto western in cui le mucche vengono riunite per essere marchiate. Il Corral, citato in famosi film western (Sfida all'Ok Corral), evoca il mito di un paese libero e selvaggio e della dominazione violenta dell'uomo sugli animali. In questa installazione la scelta di un materiale freddo come il metallo diventa il simbolo dell'indifferenza e dell'assurdità della società americana, oltre a rimandare alla rigidità delle strutture gerarchiche imposte nella società che stabiliscono limiti invalicabili. Piuttosto che pezzi formalmente conclusi, le sue installazioni si avvicinano allo stato di work in progress, come nel caso delle due parti di Corral Gates che possono essere spostate, modificate, rimanere aperte o chiuse, e sulle quali l'artista lascia poggiati, quasi dimenticati, una serie di finimenti per cavalli, cinturoni da cowboy con tanto di pallottole, che attraverso il proprio simbolismo trasformano la scultura in un'evocazione parodica del mito western. Fra le istituzioni che hanno presentato il lavoro di Cady Noland: Migros Museum für Gegenwartskunst, Zurigo, San Francisco Museum of Modern Art, San Francisco (1999); Nikolaj, Copenhagen Contemporary Art Center, Copenaghen (2001). L'artista ha esposto al Sammlung Goetz, Monaco di Baviera, nel 2002, all'Hamburger Kunsthalle di Amburgo, allo SMAK - Stedelijk Museum voor Actuele Kunst di Gand e alla Neue Galerie Graz am Landesmuseum Joanneum a Graz nel 2003. Nel 2004 ha partecipato a numerose collettive in istituzioni internazionali come la Deste Foundation, Centre for Contemporary Art di Atene, Villa Manin Centro d'Arte Contemporanea di Passariano (Udine) e il MUHKA di Anversa.

Catherine Opie

Nata a Sandusky, Ohio (Usa) nel 1961. Vive e lavora a Los Angeles.
Catherine Opie utilizza il mezzo fotografico per esplorare e analizzare l'identità dei suoi soggetti; ritrae infatti sia i membri della comunità omosessuale alla quale appartiene, sia paesaggi naturali e urbani. I suoi lavori sono spesso una galleria di ritratti di personaggi (tra cui Ron Athey) della subcultura sessuale di Los Angeles: drag queen, travestiti, transessuali e sadomasochisti sono fotografati davanti a fondali dai colori violenti o filigranati d'oro come nella tradizione pittorica fiamminga. Opie fa emergere i propri soggetti da questi sfondi finemente ricamati analogamente a come i protagonisti di queste fotografie emergono dal contesto sociale perbenista in cui vivono, accusati per la loro diversità ed etichettati con gli appellativi più denigratori. Ha inciso uno di questi appellativi sul proprio petto nell'opera Self-Portrait Pervert del 1994. "Pervert" (pervertita) è tatuato sul décolleté dell'artista che si mostra a seno nudo, la scritta

è incorniciata dalle braccia incrociate trafitte da aghi di siringa. Con le sue fotografie Catherine Opie tenta di sottrarre i cosiddetti "pervertiti" dalla luce demonizzante in cui vivono. Durante un periodo di tre anni (1995-98) l'artista visita le case di amici omosessuali e fotografa queste coppie nella loro routine quotidiana: nasce la serie Domestic, che ritrae coppie lesbiche nella loro intimità, mostrando le vite che agli occhi di molti sembrano peccaminose ma che sono, in verità, vite normalissime. Opie è interessata a come le comunità si strutturino e avverte un forte legame tra le persone e l'ambiente in cui vivono. Fin dagli anni ottanta si è concentrata nel ritrarre in America strade, edifici, complessi architettonici urbani, intesi come testimonianze della costruzione dell'identità delle diverse comunità. La serie Icehouses nasce durante l'anno di residenza dell'artista al Walker Art Center sul lago Michigan, e comprende numerose fotografie a colori e in bianco e nero. Le immagini, all'apparenza astratte, rappresentano l'orizzonte monocromo del lago gelato con il bianco cielo invernale. Le Icehouses simbolizzano il confine, una linea continua dove il cielo incontra il paesaggio reso visibile dalla presenza umana. Le immagini accentuano la tensione tra il cielo e la terra, e allo stesso tempo alludono al contrasto tra le costruzioni umane, contingenti e temporali, e i fenomeni naturali, eterni e incontrollabili. Sue opere appartengono alle collezioni di musei come il Walker Art Center di Minneapolis, il Whitney Museum of American Art, il Guggenheim Museum e il MoMA di New York, il San Francisco Museum of Modern Art e il Los Angeles County Museum of Art. Partecipa alla XXVI Biennale di San Paolo del Brasile e alla Biennale del Whitney nel 2004. Sue personali si sono tenute al Regen Projects di Los Angeles, all'Institute of Contemporary Arts di Londra, alla Tate Liverpool, alla Sammlung Goetz di Monaco di Baviera e al MCA di Chicago.

Julian Opie

Nato a Londra nel 1958. Vive e lavora a Londra.
Julian Opie, studente al Goldsmiths College of Art di Londra tra il 1979 e il 1982, emerge all'attenzione della critica negli anni ottanta grazie alle sue caratteristiche opere in metallo dipinto, nate dall'interazione fra pittura e scultura. La sua produzione si sviluppa poi attraverso una varietà di media e tecnologie, che si estendono dal video all'installazione fino alla realizzazione di oggetti di design. Il lavoro di Opie mima uno stato mentale beckettiano, una solitudine tipica della vita britannica, connotata dall'isolamento e dalla privacy. Lo stile di Opie ha origine nella cultura popolare. Il suo linguaggio distaccato e giocoso si avvale, infatti, di una vasta gamma di riferimenti lontani dall'arte "alta". I motivi archetipici e le forme colorate delineate da un profilo nero si ispirano alla grafica pubblicitaria, alla segnaletica pubblica e stradale oltre che all'iconografia infantile, assomigliando a fumetti bi- o tri-dimensionali o a quelle istruzioni che si trovano sugli aerei. I soggetti, ripetuti sia nei piccoli formati sia nelle grandi dimensioni, sono la figura umana e il paesaggio, sebbene reinterpretati e stilizzati, quasi a voler creare un linguaggio semplificato e riconoscibile, un codice globale composto da immagini che possano essere capite e interpretate da chiunque. Esemplare il progetto creato da Opie per l'aeroporto di Heathrow, composto da quattro grandi lightbox che si estendono, dominando lo spazio, per tutta la lunghezza dell'area riservata ai passeggeri in transito. Imagine You Are Moving (1997), questo il titolo dell'installazione, è una rappresentazio-

ne grafica e stilizzata del paesaggio inglese realizzata con colori freddi come il blu, il verde, il bianco e segnata da forme semplificate di alberi. Per la sala d'aspetto, dove generalmente i passeggeri sostano per ore, invece l'immagine del paesaggio viene animata attraverso l'inserimento di brevi animazioni. Questo lavoro dimostra l'interesse dell'artista per il contesto in cui vengono esposte le sue immagini e il desiderio di trasformare la grafica in una forma di pittura pubblica in grado di parlare a un pubblico non specialistico. Negli anni il lavoro di Julian Opie si concentra sull'esplorazione di esperienze visive e spaziali, attraverso l'integrazione di scultura, pittura e video. Nella serie Imagine You Are Driving at Day e Imagine You Are Driving at Night, l'artista, infatti, invita lo spettatore a immergersi in una situazione quasi ipnotica; ricrea l'esperienza del guidare su un'autostrada di giorno e di notte, portando lo spettatore in uno stato di autonomo e purificato idealismo, carico di alienazione. Nelle rappresentazioni umane alterna il ritratto del volto a quello a figura intera, rimanendo sempre fedele a uno stile che semplifica le forme e uniforma i tratti e le specificità dei soggetti. Opie movimenta spesso attraverso il video le figure umane, riducendo però le azioni a pochi gesti meccanici e ripetuti. Rappresenta una società in cui tutto è uniformato e catalogabile, dove l'individuo è solo un automa privo di emozioni e specificità, che subisce le regole imposte dalla società. Soprattutto nella scultura, il linguaggio maturo di Opie è austero e minimale. Costruisce modellini di strade, edifici, chiese e castelli che richiamano le geometrie imposte dalla pianificazione delle metropoli contemporanee e il lato dispotico dell'architettura modernista. Le sue composizioni, sia dipinte che ricreate digitalmente, sono pervase da una piattezza assoluta. Opie non utilizza mai sfumature, ma solo tinte a campiture piatte, prive di profondità e senza effetti prospettici. Sebbene critichino la società, le sue opere vogliono anche proporre uno spazio alternativo alla frenesia contemporanea, mettendo in scena ambienti e strutture semplificate da "abitare" mentalmente e fisicamente. Fra le principali istituzioni che hanno presentato l'opera di Julian Opie si possono citare: Institute of Contemporary Arts, Londra (1985); Kunsthalle Bern (1991); Wiener Secession, Vienna (1992); Hayward Gallery, Londra (1996). Opie crea un progetto per l'aeroporto di Londra Heathrow nel 1998, ed espone nel 1999 alla Stadtgalerie am Lehnbachhaus di Monaco e alla Fondazione Sandretto Re Rebaudengo per l'Arte a Guarene d'Alba. Nel 2003 il K21 di Düsseldorf e il Neues Museum di Norimberga invitano l'artista a esporre i suoi lavori, mentre nel 2004 Opie è presente all'MCA di Chicago e nel 2005 all'ICA di Boston. Viene invitato nel 1987 a Documenta 8 a Kassel e nel 1993 alla Biennale di Venezia.

Gabriel Orozco

Nato a Jalapa, Veracruz (Messico), nel 1962. Vive e lavora tra New York e Città del Messico.
Gabriel Orozco lavora con media diversi come la scultura, la fotografia e l'installazione. I suoi lavori catturano le tracce transitorie della presenza umana nell'ambiente urbano e naturale. Palle di sabbia bagnata, la condensa del fiato sulla superficie lucida di un pianoforte, le tracce bagnate di uno pneumatico sulla strada, queste le materie prime con cui crea i suoi lavori, così deperibili che si preservano solo come documentazione fotografica. Raramente Orozco crea oggetti nello studio, preferendo un approccio nomade all'arte, che apra la strada a incontri casuali e a forme di spontanea poesia urbana.

Nel suo lavoro Orozco amalgama diverse tradizioni della scultura occidentale, agendo sia sugli oggetti della produzione di massa, sia sulle sostanze organiche e sui materiali artigianali. I suoi oggetti minimali, effimeri e riciclati coesistono con l'ambiente che li circonda senza mai imporsi violentemente. Assurdi giochi di fortuna e di relazione, attraverso meccanismi di moto programmato e casuale, hanno portato l'artista a manipolare un tavolo da biliardo, trasformandolo in un pendolo di Foucault; un ping-pong, costruito giuntando a croce due tavoli e trasformando l'intersezione in un laghetto di ninfee. Tagliando in tre per lungo una citroën DS e riassemblando le due parti laterali, o facendo il calco di una Vespa in cemento, Orozco sposta i limiti spaziali tra i luoghi e gli oggetti da lui scelti. Le sue fotografie si dividono in quelle che registrano incontri casuali o oggetti in cui si è imbattuto per strada e quelle che catturano gli interventi dell'artista. Until You Find Another Yellow Schwalbe (1995) racconta una serie di incontri casuali tra scooter identici. Nel 1995 Orozco partecipava a una residenza per artisti a Berlino e per girare in città si era comprato uno scooter giallo Schwalbe (cioè rondine). Girando per le strade di Berlino a caccia di altre Schwalbe, che fotografava parcheggiandole accanto, Orozco lasciava poi un bigliettino al proprietario dello scooter, in cui lo invitava a una festa che si sarebbe tenuta nel parcheggio della Nationalgalerie di Berlino. Il lavoro era concepito con l'obiettivo di riunire i proprietari dispersi come fossero rondini migratrici. Il lavoro consiste di quaranta fotografie di questi incontri. Orozco presenta le motociclette come se fossero degli esseri umani, colti nelle loro diverse iterazioni sociali: a riunione in una piazza pubblica; una coppia che passa un momento d'intimità in una parte tranquilla della città; un incontro casuale in una zona trafficata. La ripetizione serve a costruire una narrativa urbana, anche se il pubblico deve interpretare le immagini secondo la sua immaginazione. Parlando di questo lavoro Orozco ha detto: "Ciò che è importante […] è quello che le persone vedono guardando queste cose, e come si confrontano poi con la realtà. L'arte con la 'a' maiuscola è quella capace di rigenerare la percezione della realtà: la realtà diviene più ricca". Importanti i suoi contributi a mostre collettive internazionali come la Biennale di Venezia nel 1993 e di nuovo nel 2003, la Biennale del Whitney Museum nel 1995, Documenta 10 nel 1997 e Documenta 11 nel 2002. Orozco ha tenuto mostre personali al MoMA di New York, alla Kanaal Art Foundation di Kortrijk in Belgio, all'ICA di Londra, allo Stedelijk di Amsterdam, e presso il Musée d'Art Moderne de la Ville de Paris e il MCA di Los Angeles, oltre che al Museo Rufino Tamayo a Città del Messico.

Damián Ortega

Nato a Città del Messico nel 1967. Vive e lavora a Città del Messico.
Il messicano Damián Ortega si è imposto di recente come uno dei più interessanti artisti nel panorama internazionale. Proveniente dal mondo della satira politica, sviluppa il suo lavoro con media diversi, dalla scultura all'installazione e al video. Le sue opere fanno una critica divertita alla società capitalistica contemporanea, concentrandosi attraverso la rappresentazione di tematiche sociali sulle emergenze dell'era postindustriale. Esemplare l'intervento Squatters, realizzato a Oporto e a Rotterdam, dove il lavoro di Ortega attiva una raccolta di fondi per innescare un processo di pulizia dell'aria inquinata dallo stile di vita delle città occidentali. Inte-

ressato alla forma e alla valenza plastica degli oggetti, si appropria di materiali semplici di uso quotidiano, quali picozze, palline da golf, mattoni, che altera e decostruisce per rivelarne le componenti nascoste o gli aspetti simbolici. È il caso del maggiolone della Volkswagen (*Cosmic Thing*). L'auto, presentata alla Biennale di Venezia del 2003, viene scomposta nelle sue parti che, smembrate e sospese al soffitto, ricordano un immenso manuale di istruzioni o la scomposizione di un oggetto in assenza di gravità. La scelta di Ortega in questo caso cade su un simbolo dell'identità nazionale messicana (i taxi in Messico sono prevalentemente maggiolini Volkswagen), che però è allo stesso tempo il prodotto di una cultura consumistica occidentale. Una sottile ironia legata a una visione disincantata del mondo pervade tutta la produzione dell'artista messicano. Il lavoro di Ortega sembra nascere da un animismo contemporaneo in cui tutte le cose hanno un'anima e anche gli oggetti più banali possono veicolare messaggi creativi e sovversivi verso lo status quo. Crea l'obelisco commemorativo su ruote (*Obelisco con rueditas*), la picozza umanizzata che, nello scalfire il pavimento, appare sfinita dallo sforzo (*Pico cansado*) o il ponte di sedie incastrate l'una con l'altra che sembrano aver preso forma con un procedimento spontaneo (*Self-Constructed Bridge*). Come dice l'artista: "Se l'utilità, l'arricchimento e l'accumulo sono valori che conferiscono una finalità legittima al lavoro, l'arte come l'erotismo li tradiscono, rifiutando o quanto meno mettendo in discussione questi valori. Rivelano l'aspetto oppressivo della società, rivendicando la possibilità della spesa, dello spreco, della pigrizia, di tutto ciò che è inutile e improduttivo". Nel modificare gli oggetti, Ortega fa affiorare un significato svincolato dalla logica della produzione, propone la tortilla come materiale di base per nuove costruzioni messicane o crea dei grandi arazzi che riproducono gli scontrini fiscali. *120 Giornate* è un'opera che ironizza su una delle icone del consumismo globalizzato: la Coca-Cola. Il lavoro è composto da 120 bottigliette di vetro della bibita americana, realizzate a mano in collaborazione con artigiani specializzati nel soffiare il cristallo. Ortega altera la forma e, contraddicendo lo stereotipo cui siamo abituati, le rende uniche. Le bottigliette sono invase da bubboni, pieghe ed escrescenze, diventando a stento riconoscibili. Il titolo richiama De Sade e suggerisce impreviste analogie tra le bottigliette e il corpo umano, ponendo l'accento sull'inutilità del prodotto. Fra le istituzioni che hanno ospitato il lavoro di Damián Ortega: Fondazione Sandretto Re Rebaudengo, Guarene (2000); Museu Serralves, Oporto, Witte de With, Rotterdam (2001); ICA, Filadelfia (2002); Biennale di Venezia (2003); ICA, Boston, MA Extra City - Center for Contemporary Art, Anversa, Kunsthalle, Basilea, UCLA Hammer Museum, Los Angeles, Museo de Arte Contemporáneo, Monterrey, Institute of Contemporary Art, Boston (2004); Museum of Contemporary Art, San Diego, Fundació La Caixa, Barcellona (2005).

Tony Oursler

Nato a New York nel 1957. Vive e lavora a New York.
Laureato al California Institute for the Arts, una delle più prestigiose università della West Coast, e docente al Massachussetts College of Art di Boston, Tony Oursler è oggi un nome importante per lo sviluppo della scena video internazionale. Considerato, assieme a Bill Viola, Bruce Nauman e Gary Hill, come uno dei pionieri della cosiddetta "arte multimediale", ha iniziato a impiegare la tecnologia video a partire dalla

metà degli anni settanta. Il suo lavoro simula e rappresenta lo stato disturbato della coscienza contemporanea (emozioni, desideri e patologie). Per liberare il video dalle "costrizioni della scatola" ha cominciato a proiettare le immagini su figure antropomorfiche e oggetti di ogni forma fino a includere intere fette di contesto urbano nei suoi lavori. I suoi video esaminano gli effetti che la società mediatica ha sulla nostra psiche. Oursler usa il video come mezzo per commentare il mondo della televisione e la psiche di una generazione cresciuta attraverso le sue immagini. *White Trash & Phobic* (1993) è una video-scultura che dimostra l'influenza negativa della televisione, capace di suscitare molte ossessioni, e ci spinge a guardare i risultati dell'incontrollato consumo dei media e le sue psicosi. Bambole di pezza rese vive e parlanti da volti proiettati e da registrazioni audio, e colpisce il contrasto tra l'immobilità dei loro corpi morti e l'aggressività delle loro espressioni e del loro linguaggio. Sembra che questi manichini intrappolati sotto sedie o in altre situazioni di disagio simboleggino lo spettatore televisivo, immobilizzato come un corpo morto, sul sofà, cui viene imposta una rappresentazione della realtà alla quale non può sottrarsi. Attraverso le infinite variazioni che questi manichini-umani possono interpretare, Oursler mette in scena sensazioni organiche e psicologiche che creano un'interessante sintesi tra video, scultura e installazione ambientale. La produzione recente dell'artista americano rivela un'attenzione alla progressiva frammentazione del corpo: particolari come occhi, labbra o voci animano forme non più riconoscibili divenute simulacri dell'uomo. Proiezioni, su sfere di fibra di vetro, di occhi intenti a guardare la tv come in *Eye in the Sky*, dove l'occhio diventa un orifizio, un buco nero senza corpo che assorbe tutto ciò che il tubo catodico offre. Lavori che sembrano evocare malattie mentali in cui la disintegrazione della personalità e l'inabilità dell'individuo di identificarsi portano lo spettatore a perdere la propria funzione nel mondo reale. Tony Oursler ha esposto i suoi lavori al Centre Pompidou di Parigi, a Portikus Frankfurt, allo Stedelijk Van Abbe Museum di Eindhoven, al Musée d'Art Contemporain di Bordeaux, all'Hirshhorn Museum & Sculpture Garden di Washington, al MCA di Los Angeles. Ha partecipato a importanti rassegne internazionali, come *Video and Language* al Museum of Modern Art di New York (1989), la Biennale del Whitney Museum di New York (1997) e a due edizioni della Documenta di Kassel, nel 1988 e nel 1992. I suoi lavori sono nelle più importanti collezioni internazionali d'arte contemporanea.

Philippe Parreno

Nato a Oran (Algeria) nel 1964. Vive e lavora a Parigi.
Le opere di Philippe Parreno, pur apparendo spesso ludiche e leziose a un primo sguardo, indagano intellettualmente il rapporto tra realtà e finzione. Attraverso i suoi lavori Parreno analizza il rapporto conflittuale tra la realtà e i media, e come questi siano capaci di confondere la realtà nella sua rappresentazione. Parreno ci mostra come la nostra vita si sviluppi nel mondo della "trasparenza del reale", secondo una definizione di Jean Baudrillard, dove tutto è più visibile del visibile, rendendo evidente l'oscenità di ciò che non ha più segreti né significati, di ciò che è interamente dissolto nell'informazione e nella comunicazione. L'artista manipola immagini familiari pre-digerite dai mass media. Rivisitando in chiave personale immagini televisive o cinematografiche le accosta a oggetti appartenenti alla nostra quotidianità per investirli di

nuovi significati. Attraverso la post-produzione, attribuisce una nuova ambientazione alle storie, presentando allo spettatore una realtà completamente trasformata. *Anywhere Out of the World* è un video che mostra un personaggio animato giapponese, generato al computer, dal nome di Annlee, di cui Parreno possiede, insieme all'artista Pierre Huyghe, i diritti. Con occhi da aliena, voce tremante e un modo di fare dimesso, Annlee impersona un monologo sulla triste condizione di simulato oggetto di consumo. In *Untitled (Jean-Luc Godard)* un albero di Natale è agghindato con luci, pupazzi e palline colorate, come la tradizione richiede nel periodo delle feste natalizie. Ma il cortocircuito tra ciò che vediamo, o ciò che crediamo di vedere, e quello che quell'albero rappresenta, viene innescato dal racconto in sottofondo: Parreno, imitando abilmente la voce roca di Jean-Luc Godard, afferma che un albero di Natale è per undici mesi l'anno un'opera d'arte, ma il dodicesimo mese, dicembre, cessa di essere arte ed è solamente "Natale". Servendosi del regista francese, forse per dar maggior peso alle sue parole o forse per ironizzare sull'intellettualismo del cinema francese, Parreno sposta e trasforma il significato di un oggetto, così comune e riconoscibile da non richiedere alcuna interpretazione, obbligando il pubblico a riflettere. Infatti, in mancanza di un significato univoco, la realtà sfuma e si apre a molteplici possibilità di definizione ed è per questo che Parreno/Godard ammoniscono nel lavoro: "Non credete a quel che credete di vedere". Opere di Parreno sono nelle collezioni permanenti del Solomon R. Guggenheim Museum di New York, della DaimlerChrysler Contemporary di Berlino, del Musée d'Art Contemporain di Lione, del 21st-Century Museum of Contemporary Art di Kanazawa in Giappone. Tra le sue mostre personali ricordiamo quelle alla Haus der Kunst di Monaco (2004), al Walker Art Center di Minneapolis, al Museo de Arte Moderno di Buenos Aires (2005). Nel 2003 partecipa alle Biennali di Lione e di Venezia, l'anno precedente espone al San Francisco Museum of Modern Art e alla Fondazione Sandretto Re Rebaudengo.

Jennifer Pastor

Nata ad Hartford, Connecticut (Usa), nel 1966. Vive e lavora a El Segundo, California.
Attraverso immagini e materiali popolari Jennifer Pastor crea una sorta di naturalismo che sconfina in un folklore fantastico. Il suo approccio alla scultura tende a catturare lo spazio nel suo complesso per portare anche lo spettatore in un mondo astratto e irreale. Il lavoro di questa artista è un mix intrigante tra l'anticonvenzionale e il familiare. Le sue sculture rifiutano una categorizzazione fissa, situandosi in quello spazio che lo scrittore francese Georges Perec definisce "infraordinario", territorio liminale tra ordinarietà e straordinarietà. Opere che tendono al gigantismo e allo sfoggio di se stesse, si sviluppano dalla fusione tra la scultura tradizionale e l'iconografia pop. Dice l'artista: "Sono sempre stata interessata alla prossimità tra le cose che sono solitamente considerate prive di relazioni. Ho un forte interesse nelle relazioni più profonde e strutturali e nelle somiglianze (o forse è lo spazio vuoto in sé, il non-somigliare) che ci lasciano liberi di costruire questi scheletri, queste analogie interne". Il lavoro di Jennifer Pastor descrive un sistema di analogie in costante trasformazione, quasi portasse alla luce una serie di condizioni legate alla struttura interiore delle cose. È come se le proprietà formali ed estetiche degli oggetti fossero in grado di trasformarne i significati. Le sue opere manifestano un'energia

e una struttura architettonica barocca, ma la loro semplicità compositiva nasce da un desiderio, tipicamente americano, di rendere la natura fantastica. Le repliche della Pastor sono molto rigorose, quasi perfette, tuttavia ci fanno capire come il rifarsi a qualsiasi tipo di modello sia in realtà un processo fallimentare, come cercare di basarsi sul ricordo distorto di quella che era già un'evocazione della realtà. I suoi lavori diventano un'ironica rappresentazione dei nostri rapporti con il mondo contemporaneo, soffocato dall'ossessione per il design. L'artista prende come premessa l'oggetto divenuto feticcio e i cliché che lo circondano e riesce a creare una tensione, una discrepanza materiale e metaforica, tra il gesto umano e la produzione industriale, tra il perfetto e l'incompiuto. Le sue sontuose sculture hanno un debito con il mondo dell'artigianato, pieno di oggetti colorati e pacchiani. Questi echi kitsch di derivazione pop sono però stemperati dall'artista, che si confronta con la tradizione scultorea classica e moderna, creando un'idiosincratica fusione tra rappresentazione e astrazione. *Ta-Dah* (1995) è una corona gigante, composta di pezzi di legno che sembrano i resti di letti barocchi o di *boiseries* finemente decorate. Il titolo evoca quel momento in cui il mago sta sollevando il fazzoletto per rivelare una magia, e sottolinea il carattere fantastico di questo oggetto fiabesco. Le sculture di Pastor stupiscono lo spettatore in quanto evocano, attraverso la stranezza delle loro forme, un mondo sospeso tra realtà e finzione. Jennifer Pastor ha presentato i suoi lavori in numerose mostre. Nel 1998 espone in *L.A. Times* alla Fondazione Sandretto Re Rebaudengo. Nel 2003 partecipa alla Biennale di Venezia. Presenta le sue sculture alla mostra per il quindicesimo anniversario del Regen Projects di Los Angeles, e il Whitney Museum di New York nel 2004 le dedica una mostra personale. Nel 2005 espone al CCA Wattis Institute for Contemporary Arts di San Francisco.

Diego Perrone

Nato ad Asti nel 1970. Vive e lavora tra Asti e Berlino.
Il lavoro di Diego Perrone non racconta storie, crea suggestioni con immagini che trasmettono al pubblico il senso incombente della storia e del trascorrere del tempo. I suoi esercizi di pensiero si traducono in fotografie, sculture e video virtuali in cui unisce la leggerezza dell'ironia alla pesantezza di riflessioni immanenti, come il passare del tempo e la precarietà della vita umana. Perrone si confronta con due temi complementari e fondamentali: il tempo e la morte. Le sfumature dei suoi lavori indagano la dialettica violenta tra modernità e tradizione, tra i ritmi della vita e la dimensione eterna del tempo, tra l'immediatezza rapida e spietata delle città contemporanee e i ritmi della vita rurale. Gli anziani di *La periferia va in battaglia* (un video del 1998 in cui una coppia di anziani è ripresa in inquadratura fissa mentre delle tartarughe passano con estenuante lentezza di fronte a loro) e di *Come suggestionati da quello che dietro di loro rimane fermo* (un gruppo di fotografie in cui dei vecchi reggono tra le mani grandi corna di animali), sembrano uscire da un libro di Cesare Pavese. Sono anziani tipicamente italiani se non piemontesi, radicati alla loro terra: la pelle screpolata da una vita passata nei campi, le gambe gonfie dal trascorrere degli anni. È una vecchiaia che indurisce la pelle ma che rende gli anziani più fragili, quasi dei bambini. Come Totò in *Totò nudo*, un'animazione digitale del 2005, in cui il celebre comico napoletano, integralmente ricostruito in 3D, senza nessun motivo apparente si spoglia

rimanendo completamente nudo. L'atmosfera non è comica, ma piuttosto fredda. Totò non risulta un attore, ma un vecchio che si sveste trasmettendo quasi compassione. Racconta l'artista: "Nessuna invenzione, nessuna storia, ho semplicemente interiorizzato, guardato e spogliato un'icona popolare, metafora di un luogo arcaico e naturale. Totò rappresenta l'idea di una nudità pudica e sincera, che mostra se stessa come un bersaglio, una lacerazione che sfida il buon senso delle leggi comportamentali". Perrone indaga esplicitamente la morte in *Vicino a Torino muore un cane vecchio*, videoanimazione, presentata alla Biennale di Venezia del 2003, che rappresenta l'agonia solitaria di un cane. I suoi personaggi, umani o animali, non sono mai spettacolarizzati, ma svelati nella loro umanità e fragilità e circondati da un'aura di dignità. Nei *Pensatori di buchi* (2002), una serie fotografica in cui sono ripresi grandi fori sul terreno insieme a figure solitarie in meditazione, Perrone si confronta con l'inafferrabilità dello spazio e del tempo e si sofferma su imprese ciclopiche, come scavare buchi e catturarne il vuoto. Un'impresa apparentemente assurda, ma che serve per mostrare, richiamando la land art, la piccolezza dell'uomo di fronte alla natura. *La fusione della campana* è una grande scultura realizzata in vetroresina, pensata dall'artista come la rappresentazione simultanea dei diversi momenti legati alla genesi di una campana, cercando di catturare l'anima dell'oggetto. Per una società cattolica la campana è il simbolo del passare del tempo, della fede, ma anche di paesaggi apocalittici. Diego Perrone partecipa nel 2000 a Guarene Arte e al Premio Regione Piemonte e nel 2002 a *Exit*, la mostra di apertura degli spazi della Fondazione Sandretto Re Rebaudengo di Torino; sempre nel 2002 è presente a Manifesta 3. Nel 2003 prende parte alla Biennale di Venezia e nel 2005 alla I Biennale di Mosca. Ha esposto in spazi conosciuti internazionalmente come il Centre Pompidou di Parigi, il MART di Trento e Rovereto, il P.S.1 di New York. Nel 2004 presenta una mostra monografica alla Fondazione Sandretto Re Rebaudengo.

Alessandro Pessoli
Nato a Cervia (Ravenna) nel 1963. Vive e lavora a Milano.

Alessandro Pessoli crea disegni di piccole e medie dimensioni, singoli o in serie, utilizzando i colori a olio, l'acquarello, l'inchiostro, la tempera e l'ammoniaca. Accanto a questa produzione, si affiancano opere realizzate con tecniche differenti, tra cui la scultura in maiolica, la tavola dipinta a tempera e la pittura su seta. Con questo materiale vario ed eterogeneo, Pessoli dà vita a strane figure, immerse in un mondo bizzarro e fantastico, in cui omini, navicelle spaziali, cani e pagliacci convivono con figure antropomorfe, scheletri ambulanti e cavalli, questi ultimi tra i soggetti preferiti dall'artista. La poliedricità dei materiali, delle tecniche, degli stili e dei formati dei singoli disegni si riflettono anche nelle storie raffigurate dall'artista. La ricchezza di personaggi evoca, attraverso immagini fluttuanti e oniriche, un mondo nostalgico e incerto, lunatico e improbabile. Le figure sembrano alla costante ricerca del loro destino, vittime dell'insolubile lotta tra il bene e il male. Lo spettatore ha la sensazione che possa capitare qualunque cosa da un momento all'altro, che, senza nessuna ragione apparente, la morte e la distruzione si possano abbattere sui buffi protagonisti delle storie di Pessoli. Ogni opera affiora dal montaggio di elementi disparati, tratti dalla storia dell'arte, dai cartoni animati, dalle riviste patinate,

dai disegni classici e dalle stampe popolari. Tracce di Goya, Munch e Redon si mescolano in modo inaspettato, generando un'atmosfera sospesa tra il mondo reale e quello fantastico. L'immaginazione dell'artista trasforma malinconiche illustrazioni per bambini in storie di folklore popolare. Pessoli rappresenta l'universo emotivo dei suoi personaggi attraverso i loro sguardi vacui e senza speranza. Il suo tratto riconoscibile trasforma i disegni e i quadri in fumetti spontanei, capaci di raccontare la sua visione disperata del mondo. Le opere attirano lo spettatore in un'atmosfera allucinata, che oscilla tra l'euforia e la disperazione, tra il sogno e l'incubo. Le più importanti mostre personali di Alessandro Pessoli sono state *Ragno pirata* nel 1998 e *Caligola* nel 2002, in cui è stata presentata l'omonima animazione video, entrambe alla Greengrassi di Londra; *In marcia* nel 1994, *Pesci freddi meravigliosi nuotano nelle mia testa* nel 2000 e *Il gaucho biondo* nel 2003, tutte allo Studio Guerzani di Milano; *Baracca's Time* alla Chisenhale Gallery di Londra nel 2005. Alessandro Pessoli è stato anche invitato a esposizioni collettive, tra cui *Tradition & Innovation. Italian Art since 1945* al National Museum of Contemporary Art di Seoul nel 1995, *Exit* alla Fondazione Sandretto Re Rebaudengo nel 2002, *International Paper* all'UCLA Hammer Museum di Los Angeles nel 2003. Nel 2004 ha esposto a Villa Manin Centro d'Arte Contemporanea di Passariano (Udine). L'artista ha anche partecipato alla prima e alla seconda edizione della Biennale di Ceramica dell'Arte Contemporanea di Albisola nel 2001 e nel 2003, e alla XIV Quadriennale di Roma nel 2005.

Raymond Pettibon
Nato a Tucson, Arizona (Usa), nel 1957. Vive e lavora a Los Angeles.

Raymond Pettibon esordisce artisticamente negli anni dell'università in California. Membro della redazione del giornale universitario dell'UCLA, "The Daily Brain", realizza vignette a sfondo politico. Esplora in quegli anni la satira sociale con rimandi a tematiche religiose, sessuali e artistiche, che restano ancora oggi il fulcro della sua produzione infinita di disegni. Eseguiti principalmente a penna e inchiostro, a grafite e con una combinazione tra crayon e acquarello, i disegni di Pettibon rappresentano una bizzarra visione del mondo, in cui supereroi convivono con personaggi storici e politici. Il proliferare dei suoi disegni e la profusione di elementi testuali e didascalici all'interno di questi evocano una dimensione adolescenziale ambigua che prende le mosse da un'estetica da *bad boy*. La presentazione caotica di moltissimi disegni, appesi in strettissima sequenza sulle pareti delle sue installazioni, sottolinea un nichilismo ironico e il desiderio di illeggibilità. Il suo lavoro sembra il risultato dell'esplosione di un libro a fumetti che perde così il suo svolgimento narrativo ma acquisisce una rivoluzionaria forza evocativa. Pettibon inserisce arbitrariamente nei propri testi citazioni di scrittori come Henry James o Marcel Proust; fonde nei suoi lavori il suggestivo repertorio dei fumetti con spunti ispirati alla ricca produzione hollywoodiana di *B-movies*; attinge al linguaggio televisivo e al mondo della politica. A partire dagli anni ottanta la sua attenzione si concentra sulla rappresentazione del mondo degli hippy e dei punk che l'artista cerca di raccontare attraverso le sue immagini. Il linguaggio di Pettibon si contraddistingue per la pluralità delle fonti da cui trae ispirazione e per il *déplacement* delle stesse dal loro contesto originale. Nei suoi disegni gli elementi vengono rielaborati in chiave personale; la letteratu-

ra e la poesia affiancano il tratto deciso della sua mano contribuendo ad arricchirlo di ulteriori significati. Paragonato ad artisti come William Blake, Roy Lichtenstein e Crumb, Pettibon si è ritagliato una posizione di rilievo sulla scena artistica internazionale grazie all'abilità con cui ha rappresentato i contrasti insiti nella subcultura americana. Il suo lavoro si sviluppa dalla fusione di ironia e sincerità, fiducia e scetticismo, attraverso una narrativa agile e sfaccettata, e, benché a prima vista seducente e divertente, permette approfonditi livelli di lettura rivelandosi portatore di molteplici messaggi sociali e politici. L'arte di Pettibon è un'interpretazione della realtà frammentata, segnata da una libertà totale capace di associare e trasformare la nostra visione attraverso stridenti contraddizioni. Pettibon ha esposto nei principali musei internazionali: all'MCA di Chicago nel 2000, all'Aktionsforum Praterinsel di Monaco nel 2001, al Museu d´Art Contemporani di Barcellona nel 2002, e, sempre nello stesso anno, sono ospite sue personali alla Kunstraum di Innsbruck e alla Galerie Hauser & Wirth di Zurigo. Partecipa nel 2002 a Documenta 11 a Kassel. Nel 2003 troviamo i suoi disegno al K21 di Düsseldorf, alla Galleria d'Arte Moderna di Bologna; nel 2004 partecipa al quindicesimo anniversario del Regen Projects di Los Angeles, alla Biennale del Whitney Museum, espone all' ICA di Londra e al Louisiana Museum of Modern Art di Humlebaek.

Elizabeth Peyton
Nata a Danbury, Connecticut (Usa), nel 1965. Vive e lavora a New York.

Elizabeth Peyton, disegnatrice, fotografa e pittrice è nota principalmente per i ritratti di piccolo formato nei quali coniuga le sue due grandi passioni, la lettura e la pittura. Rappresenta figure maschili tratte dalla cultura "bassa" popolare, quella delle riviste scandalistiche, insieme a personaggi della cultura "alta". Amici personali come Craig Wadlin e Piotr Uklansky insieme a icone postmoderne come Elvis Presley, John Lennon, Kurt Cobain e Liam Gallagher, sono i protagonisti dei suoi quadri, ma anche grandi figure storiche come Napoleone e Ludwig II di Baviera, Proust e Shakespeare. Tutti i personaggi dei suoi ritratti hanno in comune l'aver tentato, spesso invano, di dare forma a un mondo ideale. Peyton li ritrae dopo averli fotografati o ispirandosi alle immagini pubblicate dalle riviste pop. I quadri non rappresentano solo la fisionomia dei personaggi ma si caricano di elementi tratti dalle loro biografie, che personalizzano e drammatizzano l'immagine. Ne risultano descrizioni in bilico fra l'immanità della fotografia e l'a-temporalità della ritrattistica tradizionale, con tratti distintivi quali pelle candida e labbra rosso acceso che aspirano a una bellezza ideale ed efebica. Sono figure smaterializzate e ridotte ai tratti essenziali, come se, immuni dalla morte, possedessero, grazie alla celebrità, il dono dell'eterna giovinezza. Immortalandoli in età giovanile, in momenti non ufficiali e precedenti alla celebrità, Peyton sembra voler restituire loro quell'essenza naturale e ammirata tenerezza che i mass media tendono a cancellare. Questo mondo ideale di leggende moderne mostra un tentativo di apertura verso la realtà dell'osservatore. I titoli delle opere, infatti, riportano di frequente solo il nome proprio della persona ritratta, come *Udmosak* nel caso del pittore Krisanamis, a esplicitare il rapporto colloquiale e amichevole fra l'artista e i personaggi glamour che, in questo modo, diventano parte del mondo dello spettatore. Il lavoro di Peyton sembra affascinato dalla celebrità, ma contemporaneamen-

te ne critica il glamour. Numerose le istituzioni che hanno presentato il suo lavoro: nel 1998 il San Francisco Museum of Modern Art, San Francisco; nel 1999 il Museum for Contemporary Art di Chicago e il Castello di Rivoli Museo d'Arte Contemporanea. Le hanno inoltre dedicato importanti mostre il Moderna Museet di Stoccolma, la Kunsthalle di Vienna, il Centre Pompidou di Parigi, la Tate di Liverpool, il Whitney Museum of American Art di New York e l'ICA di Boston.

Paul Pfeiffer
Nato a Honolulu (Hawaii) nel 1966. Vive e lavora a New York.

Paul Pfeiffer trascorre l'adolescenza nelle Filippine e nel 1990 si trasferisce a New York per seguire i corsi organizzati dall'Hunter College e dal Whitney Independent Study Program. Da sempre si interessa all'influenza che i media hanno sulla vita contemporanea e di come l'uomo si confronti con le immagini e vi si specchi, attraverso una relazione simbiotica e ossessiva tra finzione e realtà. Molti artisti negli ultimi decenni si sono occupati di questa tematica, ma Pfeiffer è riuscito a sviluppare un percorso del tutto personale, mescolando abilmente videoinstallazione e scultura. Presentati su piccoli schermi a cristalli liquidi in loop, questi lavori intimi e idealizzati sono riflessioni sul tema della fede, del desiderio e sull'ossessione contemporanea nei confronti della celebrità. In molti dei suoi lavori prende spunto dal cinema, come in una delle sue opere più famose, *Self-Portrait as a Fountain*, dove ricostruisce fedelmente, con tanto di acqua che scorre, la famosa doccia del film *Psycho* di Alfred Hitchcock, nella quale la protagonista viene brutalmente uccisa. Guardando la scultura di Pfeiffer (il cui titolo è preso da un famoso lavoro di Bruce Nauman), seppur decontestualizzata dal film, si avverte un'inquietudine che coinvolge lo spettatore in un *déjà vu*. Lo spettatore ha la possibilità di entrare fisicamente nella doccia e viene ripreso dalle telecamere a circuito chiuso montate sulla struttura, diventando protagonista per un attimo di una situazione in bilico tra realtà e fiction. Le situazioni che Pfeiffer ricostruisce danno la possibilità di guardare la realtà da un ipotetico "terzo" punto di vista. Non è quello della realtà e non è quello della fiction: è esattamente ciò che sta in mezzo, metafora della nostra vita messa sempre in discussione dal bombardamento mediatico. Con *The Prologue to the Story of the Birth of Freedom* Pfeiffer ha vinto nel 2000 il Bucksbaum Award al Whitney Museum. La videoinstallazione, composta da due schermi a cristalli liquidi collegati tra di loro, mostra il regista del famoso film *Birth of Freedom*, Cecil B. DeMille, che cerca continuamente di raggiungere il microfono sul palcoscenico. Il tempo prolungato del video evoca una visione ipnotica del film, giocando sul senso di aspettativa dello spettatore. L'artista vuole così sollecitare domande sulla nascita e sullo sviluppo dell'identità, spingendo il pubblico a proiettare le proprie paure e ossessioni sui suoi video. Tra le sue più importanti presenze internazionali ricordiamo la XLIX Biennale di Venezia nel 2001 e la Biennale del Cairo nel 2003. Sempre nel 2003 il Museum of Contemporary Art di Chicago e il Whitney Museum di New York gli dedicano una mostra personale. Espone i suoi lavori nelle mostre *The Moderns* al Castello di Rivoli e *100 Artists see God* all'ICA di Londra nel 2005.

Vanessa Jane Phaff
Nata a Tariston (Gran Bretagna) nel 1955. Vive e lavora tra Rotterdam e Berlino.

Vanessa Jane Phaff produce opere figurative, basate su un impianto narrativo immaginario. I suoi dipinti sono popolati di ragazzine alle prese con i tipici problemi dell'adolescenza. Queste figure femminili sono tracciate con un segno grafico lineare, in cui il corpo e l'ambiente che lo circonda si fondono in un disegno piatto e bidimensionale. La natura indefinita e astratta dei suoi lavori dà vita a uno spazio pittorico in cui l'infanzia e il "mondo degli adulti" si incontrano attraverso corpi flessuosi inseriti in sobri interni domestici. Le teenager raffigurate da Phaff appaiono immerse in una sorta di limbo, in una dimensione sospesa tra sogno e realtà, incantate nella contemplazione di se stesse, perplesse dall'ineluttabile avvicinamento all'età adulta e il germogliare della propria sessualità. Lo spettatore viene incuriosito e disturbato da queste figure provocanti in vestitini e grembiulini, che si muovono con noncuranza e civetteria. La ricerca della propria identità, che inizia già in età infantile, suggerisce una rappresentazione nuova del mondo femminile, ispirata al mondo delle fiabe, all'immaginazione e alle fantasie dell'artista. Le figure dei suoi dipinti simboleggiano il desiderio di conoscere il mondo, di raccontarlo in una dimensione intima, fresca e personale. Attraverso la creazione di un mondo immaginario e fantastico, le "bambine" non incoraggiano sguardi voyeuristici e sensuali, ma pongono degli interrogativi su cosa voglia dire essere bambine e, più in generale, sull'identità femminile. Con sottile ironia e humour noir, i lavori di Phaff includono spesso scene di morte, di suicidi e di menomazione fisica. *Nature of Nurture* del 1998 mostra una figura femminile sulla porta di un comune interno domestico; l'opera, però, è priva di ogni senso di intimità, perché la posizione statica e frontale della ragazzina, con la mano sul cuore, la bandiera e il fucile appeso sopra la testa, stridono violentemente con la giovane età della protagonista e con gli oggetti quotidiani, la pentola sul tavolo, il quadro appeso alla parete e i vasi di gerani che la circondano. L'effetto straniante è evidenziato anche dai colori marcati e non realistici che l'artista utilizza; il gioco cromatico, che accosta campi rossi ad altri blu e gialli, sottolinea alcuni dettagli, come i fiocchi rossi tra i capelli, il grembiule e la bandiera. Il titolo sembra suggerire il problematico rapporto delle adolescenti con il cibo, e forse l'impianto compositivo semplificato e astratto allude al desiderio delle teenager di negare la propria fisicità. L'artista utilizza svariati mezzi, tra cui l'incisione su linoleum, l'acrilico su tela e la serigrafia, che marcano con più efficacia l'effetto bidimensionale e iconico del suo tratto. Vanessa Jane Phaff ha esposto in numerose mostre personali, alla galleria I-20 di New York nel 1997, nel 2000 e nel 2004, alla Reuten Galerie di Amsterdam nel 1995, nel 1997, nel 2003 e nel 2004. L'artista è stata inserita anche in importanti mostre collettive, come alla Haines Gallery di San Francisco nel 2001 e alla Galleria d'Arte Moderna e Contemporanea Palazzo Forti di Verona nel 2004. Ha esposto al Singer Museum di Laren (Olanda) nel 1996, al Cobra Museum di Amstelveen (Olanda) e al Center for Contemporary Art di Rotterdam nel 1998. Ha partecipato alla mostra *Examining Pictures* alla Whitechapel di Londra nel 1999.

Steven Pippin

Nato a Redhill (Gran Bretagna) nel 1960. Vive e lavora a Londra.
L'origine del lavoro di Steven Pippin è fortemente influenzata dalla sua formazione scientifica e dalle sue capacità tecniche. Prima di dedicarsi agli studi artistici e frequentare il Brighton Art College e la Chelsea School of Art (1982-87), studia infatti ingegneria e lavora in una grande industria meccanica. Benché Pippin crei straordinarie sculture che sembrano strumenti astronomici, la caratteristica distintiva del suo lavoro consiste nello scattare fotografie utilizzando una serie potenzialmente infinita di macchine fotografiche non convenzionali. Le definisce "pinhole cameras" e le costruisce a partire da oggetti d'uso comune, utensili ed elementi d'arredo. Fra le più bizzarre macchine fotografiche inventate dall'artista, c'è una vasca da bagno trasformata in apparecchio fotografico funzionante, nella quale l'artista immortala il proprio corpo, un frigorifero per poterne fotografare dall'interno il contenuto e il bagno di un treno Londra-Brighton. Con una delle sue installazioni più spettacolari, *Laundromat-Locomotion*, composta da dodici lavatrici trasformate in macchine fotografiche, Pippin partecipa alla selezione finale per il Turner Prize del 1999. Quest'opera nasce da un esperimento fatto dall'artista in una lavanderia di San Francisco. La scelta della città non è casuale, trattandosi del luogo d'origine del grande fotografo Muybridge. Attraverso questo lavoro Pippin intende confrontarsi con i primi studi sul movimento umano e animale dello storico fotografo di fine Ottocento, nel tentativo di renderli contemporanei. Affascinato dal parallelo metaforico fra "fotografare" e "lavare", attrezza le dodici lavatrici con dei complessi meccanismi e trasforma gli oblò in lenti fotografiche. Azionando in contemporanea le macchine, Pippin registra i propri movimenti mentre cammina di fronte agli oblò. Il risultato è rappresentato da sequenze fotografiche circolari che, segnate dal lavaggio, sembrano avere la qualità antica degli originali di Muybridge. Per quanto fantastiche, le macchine di Pippin rispondono all'urgenza di impressionare l'immagine attraverso un processo di violenza e distorsione degli oggetti quotidiani. L'artista adatta il suo processo creativo anche agli spazi espositivi, come nel caso del lavoro presentato a Portikus (Francoforte), in cui Pippin trasforma l'intero spazio in una grande macchina fotografica. Attraverso un foro praticato in una parete opposta a quella d'ingresso, Pippin fa filtrare la luce e con essa l'immagine di quanto avviene al di là, trasformando la stanza in una camera oscura. Tale immagine si va a riflettere su una terza superficie dove si ricompongono oggetti e persone che si trovano nello spazio antistante. Il procedimento permette di registrare, per ventiquattr'ore, gli eventi che succedono nel museo. Osservare il mondo, non attraverso l'occhio umano ma attraverso quello della macchina, avvicina Pippin ai maestri del cinema muto, dediti a liberare la visione dalla soggettività e dall'errore umano. La galleria si trasforma così in strumento capace di riflettere la realtà, in un laboratorio di sviluppo dove le cose vengono esposte mentre succedono. In questo modo l'artista rende evidente l'intero processo, enfatizza le specifiche qualità strutturali di un luogo nato per la presentazione dell'arte, e arriva a mettere in discussione il concetto di opera d'arte. Fra le istituzioni che hanno presentato il lavoro di Pippin figurano il Museum of Modern Art di New York nel 1993, l'ARC, Musée d'Art Moderne, di Parigi e il Kunstmuseum Wolfsburg nel 1996, il Museum of Tel Aviv nel 1997. Il San Francisco Museum of Modern Art, la Tate Gallery di Londra e la Fondazione Sandretto Re Rebaudengo presentano le sue immagini nel 1999. Pippin partecipa nel 1993 alla Biennale di Venezia e nel 1995 alla Biennale di Kwangju (Corea del Sud). Nel 2002 ha esposto al Centre Pompidou di Parigi e alla Kunsthaus di Zurigo.

Lari Pittman

Nato a Los Angeles nel 1952. Vive e lavora a Los Angeles.
Lari Pittman usa la pittura in tutta la sua complessità per raccontare la cultura americana contemporanea. Distinguendosi per la ricchezza delle sue immagini, crea delle complesse composizioni, all'apparenza astratte, che uniscono oggetti quotidiani e simboli culturali a elementi decorativi. I suoi soggetti sono attinti da svariate fonti, come manifesti pubblicitari, disegni di tessuti, oggetti artigianali, fumetti e televisione. Di proposito il suo lavoro evita di entrare nel campo di una critica semplicistica o di una sterile concettualità. Infatti, i suoi quadri di matrice postpop sono costruiti in bilico tra il puro avvicinamento alla narrazione fumettistica, svelando l'ambiguità di un mondo che sempre più spesso cede al vuoto spettacolo. Come un deejay, Pittman monta immagini della televisione e della cultura di massa; mischia i personaggi della Disney con le icone dei cowboy e i loghi delle carte di credito Visa o Mastercard. Contamina le sue immagini con frammenti di testo e specifici simboli grafici, per spingere il pubblico a riflettere attraverso la rappresentazione di tematiche sociali e problematiche culturali. L'approccio postmoderno di Pittman si rivela in modo evidente nella riduzione di persone e simboli culturali a un decorativismo kitsch. La sua ricerca artistica si costruisce sull'equilibrio tra una composizione formale complessa e costruita e una spontanea partecipazione emotiva; la struttura compositiva, l'uso dei colori e l'impianto grafico sono costruzioni artificiali, ma il messaggio che l'artista vuole manifestare è personale e autentico. Attraverso il potere subliminale delle immagini, la polifonica massa di elementi sulla tela è, benché profondamente personale, capace di parlare all'immaginario collettivo. Le forme ibride dei dipinti di Pittman sviluppano, contemporaneamente, molteplici filoni narrativi. I suoi quadri, come dei fumetti pittorici, raccontano storie intime ed epiche trattando temi sociali come la sessualità, la morte, l'Aids e l'omosessualità. La narrazione non è articolata, ma soltanto suggerita da elementi riconoscibili che, emergendo dalla tela, tendono a un'astrazione simbolista. La densità dei messaggi che popolano le tele di Pittman rispecchia la simultaneità della vita odierna, caratterizzata dalla possibilità di poter compiere e recepire più azioni contemporaneamente. I collage pittorici dell'artista si aprono a un dialogo immediato e continuo con lo spettatore. La struttura compositiva frammentaria e la densità dei contenuti alterano la percezione dello spettatore, che è prima attratto dal carattere grafico delle immagini e solo successivamente, soffermandosi sui dettagli, ricompone un messaggio unitario. Lari Pittman ha presentato le sue opere in tutto il mondo. Le mostre a cui ha recentemente partecipato sono state: *L.A. Times* alla Fondazione Sandretto Re Rebaudengo nel 1998, *Examining Pictures* al Museum of Contemporary Art di Chicago nel 1999, *The Mystery of Painting* al Sammlung Goetz di Monaco di Baviera nel 2001, l'*Inaugural Exhibition* nel 2003 e *15 Year Anniversary of Regen Projects* nel 2004, entrambe al Regen Projects di Los Angeles. L'artista ha anche partecipato alla Biennale del Whitney nel 1987.

Paola Pivi

Nata a Milano nel 1971. Vive e lavora tra Londra e Milano.
Tutti i lavori di Paola Pivi sono un tributo all'immaginazione. Lontani da ogni intento polemico o provocatorio, nascono da una volontà di plasmare il mondo, mutando l'orizzonte visivo convenzionale. Il camion girato su un fianco, l'aereo messo sulla pancia - come guardasse il cielo da sdraiato - il divano in miniatura imbevuto di profumo sono realtà che germinano spontaneamente da una mente assorta e che diventano situazioni concrete, tangibili, talvolta invadenti. Paola Pivi spiazza senza scioccare, si muove leggera sulla realtà e ne riconfigura l'assetto. Concepisce il linguaggio dell'arte come autonomo e autosufficiente. Dichiara in un'intervista: "Secondo me un'opera non ha bisogno che chi la vede conosca l'arte, o abbia la coscienza di stare guardando un'opera d'arte, l'opera funziona comunque". L'opera di Paola Pivi stravolge le aspettative degli spettatori, rappresentando in modo eccessivo e spettacolare l'essenzialità delle cose nel tentativo di svelare l'aspetto assurdo della realtà. Attraverso le sue opere l'artista presenta situazioni in cui persone, oggetti, animali sono colti in situazioni surreali, rivelando una matrice concettuale e duchampiana. Una dimensione ludica e ironica caratterizza quindi il suo lavoro, nel quale vengono utilizzati materiali e mezzi anche molto diversi, dall'oggetto più comune a quello di raffinata realizzazione artigianale, fino alle più moderne tecnologie. Le sue opere sono incursioni che stravolgono il nostro modo di vedere il quotidiano: giocate sul crinale tra spettacolarità e semplicità, offrono spostamenti concettuali, tesi a estrarre gli oggetti dalla banalità della vita di tutti i giorni. Paola Pivi sembra voler contrastare la teoria secondo cui il quotidiano sia, in realtà, invisibile ai nostri occhi. Così i suoi soggetti sono frutto di anomalie che li estraggono dalla banalità quotidiana. Aeroplani, camion, animali, persone che, nell'era della "disattenzione civile", ci risultano invisibili, sono riscoperti dallo spettatore attraverso un disordine tra le grandezze, un continuo passaggio dal gigantismo alla miniaturizzazione. Nel 1998 Pivi raccoglie, nella Galleria Massimo De Carlo di Milano, cento cinesi in un angolo per parlare della serialità che ci acceca. *100 cinesi* si presta ironicamente a un sillogismo: tutti i cinesi si somigliano, tutti gli oggetti industriali si somigliano; i cinesi, come tutti gli oggetti, sono indistinguibili, quindi invisibili. L'artista vuole restituire a ciascun cinese la propria dignità. Questo lavoro diviene anche una riflessione sul carattere seminvisibile degli immigrati nel nostro paese, costretti a vivere in quartieri ai margini della città. Paola Pivi ha esposto nei maggiori musei italiani e internazionali. Sue personali sono state presentate alla Galleria Massimo De Carlo di Milano, al Castello di Rivoli Museo d'Arte Contemporanea, alla Galleria SALES di Roma e alla Galerie Emanuel Perrotin di Parigi. Ha partecipato a numerose collettive tra le quali: *Clockwork 2000*, P.S.1, New York; *Dinamiche della vita dell'arte*, Galleria d'Arte Moderna e Contemporanea, Bergamo, 2000; *Migrazioni, Premio per la giovane arte italiana*, Centro per le Arti Contemporanee, Roma, 2000; *Ordine e disordine*, Stazione Leopolda, Firenze, 2001. Nel 1999 vince il Leone d'Oro per il miglior artista alla Biennale di Venezia e nel 2004 partecipa a Manifesta 5, Biennale europea di arte giovane, tenutasi a San Sebastián, in Spagna.

Richard Prince

Nato nella Zona del Canale di Panama nel 1949. Vive e lavora a New York.
Richard Prince utilizza la fotografia per ricontestualizzare e dare nuovo significato a immagini note e impresse nell'inconscio collettivo. L'artista è stato, infatti, tra i primi a servirsi del princi-

pio di riappropriazione postmoderna per creare i propri lavori, ricontestualizzando e manipolando immagini preesistenti tratte dalle riviste, dalla pubblicità e dalla televisione. Prince fotografa pagine di riviste alla moda e cartelloni pubblicitari e successivamente espone la sua versione di queste immagini negli spazi dediti all'arte contemporanea, per focalizzare l'attenzione del pubblico su specifici dettagli, su una particolare angolatura o su un'insolita tonalità di colore. Rifotografare immagini di derivazione pop significa ridefinire la natura stessa della rappresentazione, svincolata dalla nozione di artista-autore. Da questo procedimento artistico deriva la riflessione sul tema dell'originalità delle immagini che ogni giorno vediamo, che, proprio perché alla portata di tutti e assolutamente artificiali, vengono sublimate dall'intervento dell'artista. Le sue opere mantengono un dialogo costante tra le immagini che vediamo e i significati che inconsciamente attribuiamo a esse; inserite in un contesto artistico, le immagini di Prince sfruttano ancora meccanismi di tipo pubblicitario e promozionale, acquisendo un'aura artistica e un amplificato potere seduttivo. Le icone della nostra società mediatica e i desideri che esse suscitano nascono all'interno delle immagini stesse, che, elevate a oggetti artistici, continuano a esercitare il loro potere sul pubblico. Il lavoro di Prince si sviluppa a partire dall'idea che anche il pubblico del mondo dell'arte è un pubblico di consumatori e che l'arte non sfugge ai meccanismi della società capitalista. Opere di Prince come *Spiritual America* (in cui rifotografa una foto di Brooke Shields) spingono i collezionisti a comprare fotografie di altre fotografie e spesso, come nel caso di Brooke Shields adolescente e nuda, obbliga il pubblico ad affrontare il tabù della pornografia infantile. La foto aveva creato molto scandalo. Scattata, con il permesso della madre, all'attrice americana quando aveva dieci anni da un fotografo commerciale, era stata al centro di un processo in cui Shields, dopo il successo del film di Malle *Pretty Baby* (1978), aveva cercato, inutilmente, di farla ritirare dal mercato. Prince, utilizzando questa immagine, e unendoci il titolo di una fotografia di Stieglitz del 1923 che ritraeva l'inguine di un cavallo castrato, dimostra quanto la moralità americana fosse cambiata. Parlando di questo lavoro l'artista ha detto: "...una foto molto complicata, di una ragazzina nuda che sembra un ragazzo, truccato per sembrare una donna". Nella serie *Cowboys*, realizzata tra il 1980 e il 1987, le fotografie sembrano una copia esatta della pubblicità della Marlboro, ma, a una seconda occhiata, ci si accorge di come l'artista abbia manipolato l'immagine attraverso un'intenzionale sfocatura e una struttura compositiva orchestrata nei minimi dettagli, esasperando la figura del cowboy. La Marlboro, multinazionale americana, usava nella sua pubblicità lo slogan "Marlboro Country", mostrando le praterie americane con cowboy e cavalli selvaggi, cercando di suggerire come la prateria americana, luogo incontaminato e selvaggio, fosse la terra Marlboro. Le fotografie di Prince esprimono una sensazione antitetica a quella della pubblicità, perché enfatizzando ed esasperando la presunta perfezione della "Marlboro Country", trasformano la pubblicità in una parodia che evidenzia le contraddizioni del mondo in cui viviamo. Il lavoro di Prince sembra smascherare il carattere vuoto delle immagini che ci circondano, ma contemporaneamente mostra quanto fascino queste esercitino anche su di lui. A Richard Prince sono state dedicate numerose mostre personali presso la Barbara Gladstone Gallery di New York. Ha presentato le sue immagini al Whitney Museum of American Art di New York nel 1992, al San Francisco Museum of Modern Art nel 1993, al White Cube di Londra nel 1997, al Center for Art and Architecture, Schindler House, Los Angeles nel 2000. L'artista ha anche partecipato a importanti esposizioni collettive: nel 2003 è stato invitato all'International Center of Photography, New York, e ha esposto a *The Last Picture Show* al Walker Art Center di Minneapolis. La Whitechapel Art Gallery di Londra ha presentato il suo lavoro nel 1999, il P.S.1 di New York nel 2000 e il Victoria and Albert Museum di Londra nel 2002. Richard Prince ha partecipato, inoltre, alla Biennale di Venezia nel 2003 e alla Biennale del Whitney di New York nel 2004.

Navin Rawanchaikul

Nato a Chiang Mai (Thailandia) nel 1971. Vive e lavora tra la Thailandia e il Giappone.

Diplomato in pittura, Navin Rawanchaikul è un artista eclettico capace di trasformarsi da comunicatore a organizzatore e intrattenitore. Ha sviluppato una pratica segnata dalle sue origini thailandesi e caratterizzata dalla tendenza alla collaborazione. Nei suoi progetti, il coinvolgimento di altri individui o del pubblico riflette l'interesse dell'artista per il ruolo sociale dell'arte. Oltre ad aver esposto in gallerie e musei, ha infatti messo a punto una serie di lavori che coinvolgono persone che non fanno parte del sistema dell'arte. I suoi progetti prendono vita per strada, sui cartelloni, sui mezzi di trasporto pubblico e nei ristoranti. L'arte di Rawanchaikul è sempre *site specific*, sviluppata attraverso una grande varietà di media, e riflette sull'idea di comunità sociale e artistica. Attraverso i suoi interventi, l'artista sollecita la collaborazione con il contesto locale e con le attività in esso svolte. Singolare ed emblematico è il suo progetto per i taxi di Bangkok: nel 1995 trasforma questi in gallerie itineranti che permettono al pubblico di fruire l'arte durante i tragitti urbani. Agli artisti, come Rirkrit Tiravanija, invitati a esporre in queste singolari gallerie, Rawanchaikul offriva la possibilità di una maggior apertura e di un confronto con un contesto urbano allargato. Dalla Thailandia, il progetto dei taxi ha poi "viaggiato" in importanti città internazionali come Londra, New York, Sydney o Bonn; accompagnato dalla pubblicazione di una rivista comica "Taxi-Comic", distribuita sulle auto ai clienti-visitatori. Simile a questa tipologia di progetti itineranti, e al di fuori del contesto propriamente artistico, è anche la collaborazione con Tiravanija in occasione della mostra itinerante *Cities on the Move* (1998). Rawanchaikul inscena le sfilate dei Tuk Tuk, tipici motorini che trasportano i turisti in giro per tutta la Thailandia, per presentare progetti sviluppando ulteriormente quello dell'arte in taxi. *Fly with Me to Another World* (1999) è un grande acrilico su tela, che emula la tecnica thailandese di dipingere le pubblicità e i cartelloni stradali. I colori brillanti, il montaggio di infinite immagini insieme cancellano ogni distinzione tra arte alta e produzione artigianale. I lavori di Rawanchaikul inoltre manifestano un'estetica postmoderna capace di appropriarsi di ogni immagine cinematografica, artistica e commerciale per reinterpretarla in chiave narrativa. Questa grande tela-manifesto cerca di narrare in una sola immagine l'impresa di Inson Wongsam, che compì nel 1962 un mitologico viaggio di due anni dalla Thailandia all'Italia in scooter. La produzione artistica di Rawanchaikul mira a creare libertà d'opinione e a sollecitare il dialogo. Una delle sue prime opere, *There Is No Voice* (1993), era una denuncia volta a enfatizzare l'incapacità d'espressione degli emarginati. L'artista introduce infatti in bottiglie di vetro foto di anziani contadini dell'area rurale di Chiang Mai, che espone poi in una libreria, quasi fossero manufatti. L'installazione porta all'attenzione del pubblico l'incapacità di queste persone di esprimere un'opinione. Rawanchaikul non solo riflette sulla vita di persone che non hanno i vantaggi di una vita agiata, ma mette il pubblico di fronte a complesse questioni relative all'individualità di ciascuno. "Quando espongo in un museo cerco sempre di trovare un modo per collegare il pubblico dell'istituzione e la gente comune, quella che affronta la vita quotidiana. L'obiettivo del mio lavoro è sempre stato quello di capire come l'arte si collega alla vita di tutti i giorni. È questo il senso del progetto con il Tuk Tuk o con il taxi. Alcuni credono sia un'idea esotica, invece è solo il tentativo di avvicinare problemi e cose diverse, di collegarle." Oltre ad aver sviluppato molti progetti pubblici, Navin Rawanchaikul ha esposto nel 1999 alla XI Biennale di Sydney, al Watari Museum of Contemporary Art, Tokyo, al Kunst Museum, Bonn, al Museum Moderner Kunst Stiftung Ludwig, Vienna; nel 2000 alla Biennale di Lione, allo SMAK, Gand, al Centre d'Art Contemporain, Friburgo, a Le Consortium, Digione, e alla Biennale di Taipei. Nel 2001 partecipa alla Biennale di Berlino e all'International Triennal of Contemporary Art di Yokohama; sempre nel 2001 espone al P.S.1, New York, e al Palazzo delle Papesse, Siena.

Charles Ray

Nato a Chicago nel 1953. Vive e lavora a Los Angeles.

Più di qualunque altro artista contemporaneo, Charles Ray pone la realtà contemporanea al centro della sua creazione artistica. Comincia a lavorare negli anni in cui il minimalismo e la body art, presentando una concezione del corpo astratta o performativa, dominano la scena artistica. Fa i suoi esordi nell'ambito della performance, esibendosi come uomo/scaffale: il tema è quello dell'alienazione provocata dalla standardizzazione dei consumi contemporanei. Successivamente introduce come figure scultoree centrali al suo lavoro dei manichini, portando un immediato sconvolgimento nella concezione di scultura contemporanea dominante, ed evocando un forte senso di straniamento. Le sue figure sono la visione distorta di una realtà che a prima vista sembra familiare: belle donne, modelli maschili attraenti o uomini qualunque sulla quarantina. Questi manichini, apparentemente stereotipati, sono però spesso troppo grandi o troppo piccoli rispetto alla realtà ma mantengono dei canoni rigorosi di proporzioni creando un effetto da "Alice nel paese delle meraviglie". Il visitatore infatti, avvicinandosi a queste sculture, percepisce un'inadeguatezza delle proprie dimensioni. Il rapporto straniante che si percepisce rapportandosi ai manichini diventa metafora dei nostri rapporti sociali. Charles Ray è inoltre famoso per la lenta e meticolosa cura con cui crea i suoi lavori. Una profonda esplorazione della natura del reale è alle base delle sue realizzazioni che, conferendo nuova dignità o eliminando elementi marginali, rendono anche l'oggetto più banale totalmente alienante. Le sue sculture manipolano i codici del minimalismo. *7 1/2 Ton Cube*, all'apparenza lucido e seducente, è invece la rappresentazione del cubo da sette tonnellate e mezzo del titolo. Questo lavoro è una specie di atto sovversivo nei confronti del minimalismo e pone ambiguamente l'accento sul valore concettuale e percettivo del cubo. *Viral Research* è un tavolo di vetro trasparente su cui sono appoggiate bottiglie e brocche di varie forme, tutte contenenti un liquido nero che, attraverso una serie di tubicini, fluisce osmoticamente da un contenitore all'altro, rappresentando non solo un elemento pittorico ma il fluire di ogni forma virale. Con queste opere Ray attiva associazioni mentali e referenze sociali angoscianti. La rappresentazione dell'auto devastata da un incidente del 1997 si differenzia dalle litografie di Warhol con lo stesso tema: qui il fulcro non è la morte ma l'impatto della sua capacità di trasformare le forme fisiche. Il lavoro di Charles Ray parla della spersonalizzazione della vita contemporanea e riproduce centinaia di manichini, dagli sguardi gelidi e inumani, insieme ai simulacri dei prodotti della società dei consumi. La sua è una legione di corpi vuoti, di carcasse di automobili, di cubi e mobili trasparenti o figure schiacciate contro i muri da pertiche e assi che ricordano in maniera minacciosa gli spigoli vivi e le forme taglienti della scultura minimalista. Charles Ray partecipa alla Biennale di Venezia nel 1993 e di nuovo nel 2003, alla Whitney Biennial negli anni 1989, 1993, 1995 e 1997, alla Biennale di Lione nel 1997 e a Documenta 9 nel 1993. Nella sua decennale attività artistica ed espositiva è presente alla Fondazione Sandretto Re Rebaudengo nel 1998 e nel 2003, all'MCA di Chicago nel 1999, alla Donald Young Gallery di Chicago nel 2002, al Regen Projects e all'UCLA Hammer Museum di Los Angeles nel 2003, all'Albright-Knox Art Gallery di Buffalo e al Guggenheim Museum di New York nel 2004, al Dallas Museum of Art nel 2005.

Tobias Rehberger

Nato nel 1966 a Esslingen (Germania). Vive e lavora a Francoforte.

Tobias Rehberger è uno dei più importanti artisti tedeschi che si è affacciato sulla scena internazionale dell'arte contemporanea negli anni novanta. L'arte di Rehberger è poliedrica e multiforme. L'artista indaga territori che spaziano dall'architettura al design, dall'artigianato al cinema, dalla musica alla moda. Partendo dalla messa in discussione dell'oggetto come opera d'arte, nei suoi lavori Rehberger fonde la forma e la funzionalità, creando strutture che sembrano uscite da un film futuristico, ma che al contempo stabiliscono una sorprendente connessione con il concetto di casa. Il suo lavoro, sociale, interattivo, utopico e giocoso, si arricchisce dei nessi casuali e degli incontri inaspettati con gli ambienti e i diversi contesti sociali. L'installazione *Campo 6* è stata realizzata in occasione dell'omonima mostra, organizzata dalla Fondazione Sandretto Re Rebaudengo nel 1996 alla GAM di Torino. È composta da quindici vasi di vetro colorato, costantemente riempiti di fiori, che rappresentano ognuno il ritratto di un giovane artista coetaneo di Rehberger. In questo come in altri lavori, Rehberger gioca con lo stile del design degli anni sessanta e settanta mescolando funzionalità e forma con chiari riferimenti al modernismo. L'artista spesso si fa realizzare manualmente i suoi progetti da artigiani specializzati; i vasi sono stati soffiati a Murano da mastri vetrai. Così come *Yam Kai Yeao Maa*, un prototipo di automobile Mercedes, è stato costruito in Thailandia sulla base di schizzi tracciati a memoria dall'artista. Funzionale ma al contempo visivamente sensuale ed enigmatico, il suo lavoro crea una serie di spazi in cui il visitatore è spinto a riconsiderare i valori del gusto e a confrontarsi con le proprie scelte personali. La ricerca di Rehberger si è orientata negli ultimi tempi verso il cinema e la luce. *81 years*, presentato al Palais de Tokyo nel 2002, è un'animazione

digitale della durata di 81 anni in cui uno speciale programma informatico genera un mix di colori proiettati su uno schermo. Nessuno potrà mai vedere il film completo, l'opera vive autonomamente, trasformandosi ogni giorno, e il continuo variare dei colori evoca il ciclo naturale della vita e della morte. Il lavoro creativo di Rehberger è in continua evoluzione ed è considerato tra i più significativi del panorama artistico contemporaneo. Rehberger ha partecipato a importanti mostre collettive internazionali, fra cui figurano la Biennale di Venezia (1997 e 2003) e la Biennale di Berlino (1998). Ha esposto al Guggenheim Museum di New York (1997), al Moderna Museet di Stoccolma (2000) e alla Schrin Kunsthalle di Francoforte (2001). Tra le mostre personali ricordiamo quella del Museum of Contemporary Art di Chicago (2000), al Palais de Tokyo a Parigi (2002) e alla Whitechapel Gallery di Londra (2004).

Jason Rhoades
Nato a Newcastle, California, nel 1965. Vive e lavora a Los Angeles.
Jason Rhoades crea installazioni di grandi dimensioni, che si dilatano nello spazio, in alcuni casi occupandolo completamente. Lo spettatore si trova immerso in un caos oggettuale, determinato dall'accumulazione dei più svariati "resti" della nostra quotidianità, messi in relazione tra loro da invisibili legami metaforici. La proliferazione di oggetti, di macchine e di prodotti di ogni genere si accompagna all'utilizzo di mezzi tecnologici specifici, come tubi al neon per l'illuminazione, registrazioni di brani musicali, macchinari che emettono fumo o producono rumore e, a volte, proiezioni video su schermi televisivi. Il carattere eclettico dell'intera ricerca artistica di Rhoades genera delle vere e proprie architetture, rette da un sistema di relazioni tra la realtà, gli oggetti che la costituiscono e l'esperienza di chi li fruisce. La confusione, provocata dalla quantità e dall'eterogeneità degli oggetti che compongono le sue installazioni, lascia a prima vista interdetto lo spettatore, che non riesce a cogliere i nessi che reggono i vari elementi dell'opera, sentendosi estraniato da questa dimensione cacofonica. La reazione è voluta e combina una sensazione di repulsione e indifferenza a una di curiosità e partecipazione, rispecchiando le diverse modalità in cui la società attuale si offre ai nostri occhi. Ognuno è libero di accettare o respingere questo tipo di relazione con la realtà presente, ma, sembra dire Rhoades, non può fare a meno di prendere atto di come il singolo sia ormai solo una ruota nell'ingranaggio della cultura di massa. Rhoades cerca infatti di rappresentare la realtà di oggi dal suo interno, attraverso ciò che essa produce o rifiuta, evidenziandone le caratteristiche caotiche e, per certi versi, volgari; l'artista mette a nudo la vita di tutti i giorni attraverso oggetti di consumo quotidiano e di scarto della nostra società, scelti, però, in modo assolutamente arbitrario e casuale. È affascinato da spazi come garage e parcheggi, e le sue esplosioni sembrano la fotografia dell'esplosione finale di *Zabriskie Point* di Antonioni. *Smoking Fiero to Illustrate the Aerodinamics of Social Interaction* mostra una macchina da corsa che, distrutta, viene invasa e violentata da oggetti quotidiani, sedie che fungono da ruote, una coppia di stanghe con ingranaggi che ne fanno una portantina, tappeti e pacchetti di sigarette. Questa scultura, metafora dell'aerodinamica delle interazioni sociali, evoca un'atmosfera trash, che mostra come il processo creativo non si discosti da una realtà consumistica in cui gli oggetti e le macchine vengano usati e buttati senza essere degnati di uno sguardo.

Contemporaneamente la scultura di Rhoades mostra come con la fantasia, gli incidenti divengano una forma di interazione sociale contemporanea. "Tutti i buoni pensieri e tutte le belle opere d'arte funzionano da soli come una macchina dal moto perpetuo, mentalmente e talvolta fisicamente; sono vivi" dice l'artista. Jason Rhoades ha partecipato alla XLVIII Biennale di Venezia nel 1999. All'artista sono state dedicate numerose retrospettive in luoghi espositivi prestigiosi, tra cui *Dionysiac* al Centre Pompidou di Parigi e alla Galerie Barbara Thumm di Berlino, entrambe di quest'anno, *Plus Ultra* alla Kunstraum di Innsbruck nel 2002 e *L.A. Times* nel 1998 alla Fondazione Sandretto Re Rebaudengo; alla David Zwirner di New York ha presentato *Meccatuna* nel 2004 e *PeaRoeKoam* nel 2002.

David Robbins
Nato a Whitefish Bay, Wisconsin (Usa), nel 1957. Vive e lavora a Chicago.
La ricerca artistica di David Robbins è legata all'osservazione della realtà che ci circonda, riproposta, però, con un linguaggio ironico e fresco, influenzato dalla pop art e dai mass-media americani. Dopo un lungo periodo lavorativo a New York e un viaggio per le principali città europee, l'artista, protagonista della scena neoconcettuale della seconda metà degli anni ottanta, decide nel 1997 di stabilirsi in provincia, nello stato del Wisconsin, sua regione natale. L'allontanamento dalle grandi capitali segnala l'insofferenza dell'artista verso il mondo dell'arte newyorkese, esageratamente legato all'importanza economica degli oggetti artistici, e coincide con lo spostamento della sua attività ad altri generi, come la scrittura e il teatro. Questo atteggiamento critico nei confronti della realtà circostante si ripercuote, fin dall'inizio, nelle sue opere. L'artista preleva dalla realtà che ci circonda oggetti qualunque e, trasformandoli, li rende artistici, ascrivendo loro una nuova rete di significati e di connessioni. La scelta degli oggetti di Robbins dipende unicamente dall'artista, che, rifacendosi al movimento concettuale, sceglie di creare opere che si ispirino a oggetti di uso quotidiano, che, prelevati dal loro contesto ordinario, grazie all'enfatizzazione teatrale e caricaturale di alcuni dettagli, perdono la loro funzione, diventando addirittura buffi. L'artista tratta i suoi soggetti con humour e ironia, definendo il suo lavoro come una "commedia concreta", che riesce a stupire lo spettatore. Afferma l'artista: "La mia volontà, nella scelta di questi oggetti, è di renderli qualcosa di diverso da ciò che l'arte è, facendo esattamente il procedimento inverso a quello dell'artista moderno, il cui potere di scelta risiede nel designare come arte cose e circostanze precedentemente non considerate tali". *The Off-Target*, del 1994, consiste in un bersaglio collocato in modo asimmetrico, perché i cerchi colorati non sono posti al centro, ma lateralmente, addirittura fuoriescono dal bersaglio stesso. Il centro del bersaglio, che rappresenta anche il punto più difficile da colpire con le frecce, è quindi interamente spostato a sinistra. L'oggetto è realistico, ma lo spostamento del centro del bersaglio lo rende assurdo e lo allontana dalla realtà. Lo spettatore si trova perciò preso in giro e disorientato perché sorpreso da questa variazione; è come se Robbins ci spingesse verso un obiettivo, metaforicamente il centro del bersaglio, per dimostrare l'assurdità della volontà umana di cogliere l'essenza delle cose. La struttura asimmetrica del bersaglio e l'effetto straniante che suscita sono evidenziati dalla presenza di una sola freccia conficcata, fuori dai cerchi concentrici e nel centro esatto del bersaglio.

L'artista riflette sulle relazioni tra l'uomo e le strutture materiali che lo circondano, che sono soltanto frutto delle convenzioni e delle nostre abitudini. L'opera sembra ricollegarsi a certe atmosfere new dada, per il modo in cui l'artista gioca con gli oggetti e la loro funzione. Robbins ironizza, infatti, su alcuni simboli del benessere economico e sociale della società americana e sui meccanismi mediatici di cui l'uomo contemporaneo non può fare a meno. David Robbins ha presentato il suo lavoro in importanti mostre personali, come quelle presso Feature di New York nel 1994, nel 1996 e nel 2003, e alla Donald Young Gallery di Chicago nel 2002. Nel 2003 ha partecipato alla Biennale di Venezia. L'artista è stato invitato a partecipare a mostre collettive di rilievo internazionale al New Museum of Contemporary Art di New York e al Musée d'Art Moderne de la Ville de Paris nel 2004. Attualmente, Robbins si è dedicato anche alle attività di critico d'arte e di scrittore; nel 2003 ha vinto il concorso TV Lab Competition, indetto da Sundance Channel, per la sceneggiatura di un nuovo programma televisivo.

Thomas Ruff
Nato a Zell am Harmersbach (Germania) nel 1958. Vive e lavora a Düsseldorf.
Thomas Ruff fa parte del gruppo di fotografi tedeschi formatosi a Düsseldorf alla scuola dei coniugi Becher, artefici di una fotografia oggettiva e documentaristica. A questo approccio imparziale e obiettivo, attento a una precisissima resa formale, Ruff affianca un forte interesse per l'impatto contenutistico e, negli ultimi anni, per le potenzialità derivate dalla manipolazione digitale. Concepisce la fotografia come un'espressione artistica autonoma che non deve catturare la realtà ma creare dei veri e propri quadri contemporanei. Le sue prime foto ritraggono amici e colleghi dell'Accademia, con un'espressione naturale e con un abbigliamento quotidiano; per la loro imparzialità e per la distanza ravvicinata, i lavori richiamano fotografie formato tessera, ma le dimensioni, notevolmente più grandi perché riprodotte in scala monumentale, evidenziano un interesse formale e qualitativo piuttosto che sociologico. Ruff mantiene una totale aderenza alle regole compositive, nonostante la varietà dei contenuti fotografati: nei ritratti, i soggetti guardano fissi e senza espressione l'obiettivo della macchina fotografica; nei paesaggi architettonici, ogni edificio è totalmente isolato dal contesto; nelle foto astronomiche, infine, gli astri celesti rimangono bloccati in un'indefinita luminosità senza tempo. Parlando dei suoi cieli stellati Ruff ricorda: "A diciotto anni ho dovuto decidere se fare l'astronomo o il fotografo; ho scelto il fotografo ma queste foto sono sul confine tra le due discipline". Con l'ultima serie fotografica sugli edifici di Mies van der Rohe a Berlino, Ruff esplora le più avanzate tecnologie per manipolare immagini preesistenti e per ampliare le potenzialità del mezzo fotografico. Thomas Ruff ha partecipato a Documenta 9, Kassel, nel 1992 e ha esposto in importanti musei internazionali come il Center of Contemporary Art di Malmö nel 1996 e il Centre National de la Photographie di Parigi nel 1997, anno in cui ha anche partecipato alla mostra *Young German Artists 2* alla Saatchi Gallery di Londra. Sue personali si sono tenute fra l'altro all'Irish Museum of Modern Art di Dublino nel 2002 e alla Tate Liverpool nel 2003.

Anri Sala
Nato a Tirana (Albania) nel 1974. Vive e lavora tra Parigi e Berlino.

I video di Anri Sala portano alla sospensione dei pregiudizi e delle convinzioni tradizionali per una presa di coscienza più profonda di ciò che capita intorno a noi. Sono connessi alla sua esperienza personale, legata alla difficile situazione politica della regione balcanica; trattano temi a lui vicini, obliterando il labile limite tra realtà e finzione narrativa. L'identità culturale negata, filtrata dai fatti politici, suscita nelle sue opere una meditazione incisiva sulle responsabilità individuali nello sviluppo della storia contemporanea. Una dimensione temporale complessa, sospesa tra il passato e il presente, si dipana nei suoi lavori attraverso la commistione tra ricordi personali e storie inventate. "Credo che intorno a noi si svolgano ogni giorno milioni di storie; ciò che mi fa scegliere una storia invece di una qualsiasi altra è la mia sensibilità o la mia predisposizione verso un argomento, o verso quel problema in quello specifico momento. Ha un ruolo importante ciò che sta succedendo intorno a te: devi trascinarti fuori dal sonnambulismo della vita quotidiana." Le brevi e trasparenti narrazioni di Sala dimostrano come la sua capacità di rappresentare il momento e l'evento significativo crei riflessioni aperte e approfondite sulla società contemporanea. L'aspetto emozionale e narrativo dei suoi lavori è strutturato secondo una forma semplice, ma severa, perché la telecamera, spesso ravvicinata ai soggetti, è bloccata in riprese statiche. Sala non vuole pontificare, né offrire delle risposte, ma stimolare lo spettatore a interrogarsi sulle conseguenze dei traumi e della perdita d'identità nella società globalizzata. Anri Sala presta particolare attenzione al potere evocativo degli effetti acustici: il suono non è mai un elemento di accompagnamento o di sottofondo, ma è un vero e proprio linguaggio, con una sua precisa funzione. L'artista inserisce diversi tipi di suoni, dai rumori in presa diretta – come i versi degli animali, i suoni della città – alla musica e alle semplici parole. Il video *Natural Mystic, Tomahawk #2* di primo acchito sembra una lussuosa installazione tecnologica, composta da uno schermo a cristalli liquidi e da un piedistallo d'acciaio luccicante che regge un paio di cuffie. Mettendo le cuffie, lo spettatore viene invaso da un suono acuto dissonante che sembra provenire da molto lontano, e diventare sempre più forte e vicino fino a essere insopportabile e poi pian piano affievolirsi in un mormorio sommesso. Sullo schermo si vede un giovane musicista in una sala di registrazione. Il ragazzo è circondato da strumenti musicali, ma l'unica cosa che riesce a fare è fischiare a testa bassa nel microfono che gli sta davanti. Il video rappresenta come il trauma e la memoria della guerra rimangano impressi indelebilmente nella mente umana. L'opera, senza prendere una posizione politica, solleva complesse domande sui conflitti e i loro effetti nel mondo contemporaneo. Lo spettatore si trova diviso tra ciò che vede e ciò che sente, provando una sensazione inquietante e angosciosa. I temi socio-politici, predominanti nei primi lavori di Sala, si trasformano, a partire dal 2000, in video dalla struttura antinarrativa che analizzano la natura del suono, della luce e l'uso del linguaggio. Anri Sala ha catturato l'attenzione internazionale con il video *Intervista - Finding the Words* (1998) presentato alla mostra *After the Wall: Art and Culture in PostCommunist Europe* al Moderna Museet di Stoccolma nel 1999. Ha poi partecipato a importanti rassegne come Manifesta 3 nel 1999 a Lubiana, a tre edizioni consecutive della Biennale di Venezia (nel 1999, nel 2001 in cui vince con il video *Uomoduomo* il Premio per il Miglior Artista Giovane e di nuovo nel 2003) e alla Triennale di Yokohama.

Thomas Scheibitz

Nato a Raderberg (Germania) nel 1968. Vive e lavora a Berlino.

La ricerca artistica di Thomas Scheibitz si muove simultaneamente tra scultura e pittura; rispecchiando la poetica dell'artista, gli oggetti scultorei si propongono infatti come realizzazioni tridimensionali dei suoi quadri. Il suo lavoro si ispira a un'ampia gamma di fonti, qualitativamente diverse tra loro, che vanno dai dipinti classici del Rinascimento ai ritagli dei giornali, dalle immagini della pubblicità ai cartoni animati. Il montaggio di un assortimento iconografico così vario suggerisce una sensibilità postmoderna, aperta ai più svariati stimoli visivi, ma in cui sono esclusi riferimenti personali o autobiografici. Scheibitz compone e ordina le forme secondo un complesso e personalissimo senso del colore, della forma e dello spazio, creando immagini assurde, sublimi e ridicole. Delineate da ampie campiture cromatiche, da angoli acuti e seghettati, esse suggeriscono rappresentazioni realistiche, come paesaggi e oggetti quotidiani, ma restano in realtà irriconoscibili. Sebbene gli oggetti rappresentati siano deducibili a un'analisi più attenta, ci si accorge di come le figure continuino a disintegrarsi e a sfocarsi sotto i nostri occhi, in un collage di colori e forme astratte. Il formalismo grafico delle fonti cui si ispira l'artista e la composizione geometrica della pittura classica influenzano i suoi lavori, che sembrano una forma di cubismo impazzito o forse la visione del mondo che si avrebbe portando tre paia di occhiali di colori diversi uno sull'altro. La struttura delle sue composizioni si sviluppa attraverso l'estremizzazione di ogni dettaglio, fino a rendere i contenuti illeggibili e bidimensionali, trasportando l'immagine reale al limite dell'astrazione. Le sue opere hanno, quindi, una straordinaria forza visiva ed emanano un'energia in potenza, determinata dalla compresenza nella stessa tela di segni astratti e di elementi figurativi. Le immagini perdono i propri confini materiali per espandersi in uno spazio senza limiti, vibrante di linee e colori. La tecnica pittorica e la freddezza logica dell'impianto compositivo vengono rinvigorite da un marcato segno espressionista. In *Youth of America*, del 2001, i contenuti figurativi svaniscono nel movimento delle linee che, incrociandosi, creano una composizione geometrica astratta e irreale. L'unione di pennellate più marcate a campiture di colore uniforme produce un gioco di incastri tra colore e forme, senza nessun apparente richiamo alla realtà. Come sempre i titoli dell'artista non sono semplicemente descrittivi, né rivelano la vera natura del lavoro; offrono invece un suggerimento interpretativo, che il visitatore può seguire o ignorare. Negli ultimi anni Scheibitz si è nuovamente interessato alla scultura, che, come i dipinti, viene strutturata attraverso la giustapposizione di angoli, linee e forme geometriche. L'effetto straniante che emerge sia dai dipinti che dai suoi oggetti tridimensionali riflette un costante senso di alienazione dalla realtà contemporanea. Pertanto, ogni suo lavoro sembra fluttuare tra diversi significati, in equilibrio tra l'emotività della rappresentazione narrativa e la logica delle immagini concettuali. A Thomas Scheibitz sono state dedicate retrospettive in musei di fama internazionale, tra cui all'ICA di Londra nel 1999 e al Berkeley Art Museum di Berkeley nel 2001. Scheibitz ha partecipato anche a numerose collettive, tra cui *Examining Pictures* alla Whitechapel di Londra nel 1999, *Age of Influence: Reflection in the Mirror of American Culture* al Museum of Contemporary Art di Chicago nel 2000 e *Painting at the Edge of the World* al Walker Art Center di Minneapolis nel 2001. Nello stesso anno, Scheibitz ha partecipato a Guarene Arte 2001 presso la Fondazione Sandretto Re Rebaudengo.

Gregor Schneider

Nato a Rheydt (Germania) nel 1969. Vive e lavora a Rheydt (Germania).

Dagli anni ottanta Gregor Schneider si occupa della realizzazione di installazioni che analizzano il complesso rapporto che esiste tra lo spazio e l'individuo. La sua produzione artistica parte dalla morbosa relazione che lui stesso ha instaurato con la casa in cui vive e lavora dall'età di sedici anni. La cosiddetta *Totes Haus Ur* (Morta casa d'origine) è per Schneider il luogo in cui sviluppare la sua creatività. La Haus, compulsivamente ricostruita, alterata, distrutta, trasformata, è stata trasportata in tutto il mondo, occupando completamente nel 2001 il Padiglione tedesco alla XLIX Biennale di Venezia, e portando l'artista a vincere il Leone D'oro. Con il pretesto di un continuo restauro, Schneider trasforma una normale casa di Rheydt in un labirinto in perenne trasformazione; costruisce nuove stanze dentro quelle esistenti, sposta le porte e le finestre per indagare il limite delle nostre capacità percettive e i meccanismi con cui ci rapportiamo ai luoghi fisici. L'artista costruisce pareti, pone una finestra accanto all'altra, ribassa il soffitto, mura completamente il bagno, nasconde un motore sotto il salotto in modo che possa girare su se stesso e arriva addirittura a regolare il passaggio dal giorno alla notte con la luce artificiale. È difficile, all'interno della Haus, orientarsi o capire quali siano le strutture originali, poiché solo l'artista conosce esattamente tutti gli anfratti e i passaggi. La struttura architettonica, nelle sue infinite variazioni, si trasforma in una rappresentazione fisica della complessa personalità di Schneider. L'artista è impermeabile a qualsiasi interpretazione, non parla del suo lavoro, ma fornisce solo dettagliate indicazioni tecniche sulla struttura della casa, volte, più che a spiegare, a confondere lo spettatore. Schneider, inoltre, filma e fotografa le alterazioni della sua casa, e presenta negli spazi espositivi, insieme a parti della casa, i disegni e i video delle sue continue metamorfosi. *Das große Wichsen* è, infatti, una delle camere della casa di Rheydt. Il titolo significa "la grande masturbazione" e rivela la natura di quella stanza, che come il resto della casa, non è un posto sereno e accogliente, ma al contrario la materializzazione delle ansie e delle inquietudini dell'artista. È come se Schneider, attraverso il suo infaticabile lavoro, stesse costruendo un rifugio per la sua anima: infatti, nei suoi spazi si rispecchiano le emozioni, i dubbi, le perplessità di un uomo che dal 1985 non fa altro che modificare la propria abitazione. Gregor Schneider ha esposto i suoi lavori in importanti musei e in gallerie di fama internazionale, come alla Barbara Gladstone Gallery di New York nel 2001 e di nuovo nel 2003, quando è presente anche all'Hamburg Kunsthalle, mentre nel 2000 presenta il suo lavoro alla Wiener Secession di Vienna. L'artista è stato invitato a partecipare a importanti mostre collettive: al Museum für Moderne Kunst di Francoforte nel 2005, alla Deste Foundation, Centre for Contemporary Art di Atene nel 2004, all'Aspen Art Museum nel 2003 e, nello stesso anno, il MOCA di Los Angeles gli dedica una mostra personale.

Collier Schorr

Nata a New York nel 1963. Vive e lavora a New York.

L'arte di Collier Schorr è segnata da un marcato realismo fotografico, trasfigurato da elementi di finzione e di fantasia giovanile. I suoi soggetti preferiti sono gli adolescenti, in particolare giovani maschi nel momento di passaggio verso l'età adulta, sospesi tra l'attaccamento all'infanzia, sentita però come irrimediabilmente perduta, e la ricerca di una nuova e autonoma identità. I lavori di questa artista si compongono contemporaneamente di molti aspetti; i soggetti sono caratterizzati da molteplici elementi, che toccano sfere diverse. Le figure segnalano il cambiamento fisico in atto, lasciando trasparire una sessualità latente, determinata dalle pose languide, dalle ambientazioni bucoliche e dall'importanza assunta dal corpo. La trasformazione fisica si accompagna alla volontà di "diventare uomini", di crescere; per questo, i soggetti sono caratterizzati da alcuni dettagli inconsueti per la loro età, perché richiamano momenti storici passati dolorosi, come i riferimenti al nazismo e al Vietnam, riportati alla mente attraverso l'uniforme militare o i pantaloni mimetici dell'esercito americano. L'attrazione verso il corpo maschile è una costante dell'intero percorso dell'artista. Attraverso chiaroscuri e calibrati tagli fotografici Collier Schorr si focalizza su alcuni particolari anatomici, tessendo una complicità voyeuristica tra il soggetto rappresentato e chi osserva. I giovani maschi, per lo più atleti, studenti e ginnasti, nelle sue fotografie, attraverso un'enfatizzazione molto teatrale del corpo e delle pose innaturali in cui sono rappresentati, perdono progressivamente la loro identità, immedesimandosi nell'artista stessa e diventandone dei veri e propri alter ego. Lo sguardo della fotografa non è mai freddo e oggettivo, ma lascia sempre trasparire un'intensa attrazione fisica verso i ragazzi, che, in alcuni casi, sfiora un interesse quasi pornografico e sessuale. Le sue foto sembrano accarezzare e sfiorare delicatamente, ma con piacere, quei corpi; l'artista pone lo spettatore in una posizione imbarazzante, perché carica il suo sguardo di un desiderio senza appagarlo, bloccandolo in un "guardare ma non toccare". La serie *Horst in the Garden* (1995-96) è un compatto gruppo di fotografie che incentrano l'attenzione su un solo soggetto, Horst appunto, ripreso in varie situazioni all'aperto ed esposto alla luce solare. Il gioco di luce e ombra naturale si muove in parallelo con il corpo del ragazzo, che, da solo e a petto nudo, trasmette contemporaneamente un senso di trasgressione e complicità. Collier Schorr ha partecipato nel 2002 alla Biennale del Whitney Museum e nel 2003, sempre a New York, all'International Center for Photography Triennal. Altre importanti esposizioni sono state al Walker Art Center di Minneapolis, al Jewish Museum di New York e allo Stedelijk Museum di Amsterdam. Ha anche partecipato alla mostra *Strategies*, organizzata dalla Fondazione Sandretto Re Rebaudengo al Museo di Arte Contemporanea di Bolzano nel 2001.

Cindy Sherman

Nata a Glen Ridge, New Jersey (Usa), nel 1954. Vive e lavora a New York.

Tra i più importanti fotografi americani, fin dai primi lavori Cindy Sherman utilizza il mezzo fotografico per sfidare i miti della cultura popolare e le immagini dei mass media. Attraverso il travestimento di se stessa, ogni volta differente, l'artista riflette in modo ironico e beffardo sul tema dell'identità, sovvertendo l'immagine della donna nella società attuale e gli stereotipi femminili proposti dal cinema e dalla televisione. Nella famosa serie *Untitled Film Still*, realizzata tra il 1977 e il 1980, piccole fotografie in bianco e nero mostrano l'artista nei panni di diversi personaggi, in ambientazioni tratte da film di serie B o da film noir degli anni cinquanta e sessanta. Sherman intende quindi, attraverso l'imitazione, confrontarsi criticamente con rappresentazioni divenute ormai convenzionali e canoniche, perché patrimonio dell'immaginario contemporaneo. L'intero ciclo si muove sulla distinzione tra identità e immagine, giocando sull'ambivalenza tra il ruolo che queste donne assumono come isolati frammenti filmici e ciò che esse suscitano come indecifrabili individualità. Le protagoniste di Cindy Sherman, rappresentate sole, all'interno di contesti sempre diversi, diventano enigmatiche eroine che, attraverso la loro posa, gli oggetti che le circondano, i riferimenti cinematografici e il frammentario impianto narrativo, incoraggiano lo spettatore a entrare nell'immagine, mentre l'occhio voyeuristico della macchina fotografica sembra escluderlo dalla comprensione narrativa e nascondere un'altra inquietante presenza, estranea e inopportuna. In seguito Cindy Sherman si interessa esclusivamente alla fotografia a colori, realizzando cibachrome di grande formato, in cui, travestita e truccata grottescamente, fa la parodia di importanti dipinti della storia dell'arte; attraverso alienanti autoritratti, l'artista colpisce l'ideale di bellezza femminile comunemente accettato e consacrato dai capolavori della storia dell'arte. A Cindy Sherman sono state dedicate tantissime esposizioni personali, quasi tutte accompagnate da cataloghi, ed è stata invitata a partecipare a molte collettive. Le più importanti retrospettive sono state: *Cindy Sherman Photographien 1975-1995*, Deichtorhallen Hamburg, Amburgo, 1995; *Metamorphosis: Cindy Sherman Photographs*, Cleveland Museum of Art, Cleveland, 1996; *Cindy Sherman: Retrospective*, Museum of Contemporary Art, Los Angeles, 1997-98; *Allegories*, Seattle Art Museum, Seattle, 1998; *Cindy Sherman*, Nikolaj Copenhagen Contemporary Art Center, 2001; *Cindy Sherman*, Serpentine Gallery, Londra, 2003; *The Unseen Cindy Sherman - Early Transformations 1975/1976*, Montclair Art Museum, Montclair (New Jersey), 2004. La serie completa degli *Untitled Film Still* è stata esposta per la prima volta nel 1995 all'Hirshhorn Museum di Washington.

Yinka Shonibare

Nato a Londra nel 1962. Vive e lavora a Londra.

Yinka Shonibare si appropria dell'iconografia dell'arte inglese del XVIII secolo per riscrivere la storia da un punto di vista postcoloniale. Nato a Londra ma cresciuto in Nigeria, Shonibare carica la presenza corporea di un valore postnazionale e politico. Le sue opere trattano il tema della sua nazionalità anglo-nigeriana senza adottare un atteggiamento debole nei confronti dell'emancipazione e dell'integrazione degli immigrati, ma piuttosto affidandosi a una critica impegnata. Seducenti e spesso colorati, i lavori di Shonibare, attraverso elementi del folklore e dell'artigianato africano, esibiscono l'ironica messa in scena delle differenze, della razza e della parodia coloniale smascherandone gli stereotipi. Puntano dritto al cuore della narrativa dell'arte moderna occidentale, "contaminandola" con elementi tratti dall'arte africana. Scandagliano intellettualmente un'ampia gamma di ricerche, dimostrando la capacità dell'arte di assorbire interrogativi sulla rappresentazione che sembrano ispirati ad altre discipline, come l'antropologia, l'etnologia o la sociologia. Shonibare indaga criticamente come queste discipline influenzino la nozione di rappresentazione sociale. Nei suoi *tableaux vivants* si manifestano

i temi fondamentali della sua ricerca artistica: la problematica dell'identità culturale, il colonialismo e il postcolonialismo. L'artista investiga gli stereotipi insiti nell'idea di etnicità. Le sue installazioni, in cui abiti e ambienti occidentali, realizzati con tessuti folkloristici africani, rendono manifesta la complessità dei rapporti tra civiltà diverse, incoraggiano lo spettatore a mettere in discussione la prospettiva da cui abitualmente viene raccontata la storia. Particolarmente significativo, in questo contesto, è l'utilizzo dei tessuti batik. Questi, fabbricati originariamente in Olanda, con una tecnica indonesiana, ed esportati successivamente in Africa, tracciano un itinerario emblematico dei traffici coloniali e forniscono un esempio interessante di come ciò che è percepito dall'Occidente come tipicamente africano nasca dalla collisione tra l'Africa e l'Europa. Il percorso di questi tessuti mette anche in luce l'attuale tendenza alla globalizzazione. Questi tessuti dall'africanità ingannevole sembrano dirci che non si deve accettare acriticamente la nozione di "africanità". L'artista fa emergere con sarcasmo temi controversi come il razzismo, il nazionalismo e la diversità. Shonibare ha presentato a Londra la sua prima mostra personale nel 1989; nel 1997 l'Art Gallery of Ontario a Toronto gli dedica un'importante mostra personale; nel 2000 l'artista realizza una videoinstallazione permanente a Londra per la Welcome Wing del Science Museum. Ha partecipato a importanti esposizioni collettive, come Sensation. Young British Art from the Saatchi Collection nel 1997 alla Royal Academy of Arts di Londra, e nel 1999 Mirror's Edge presso il Bildmuseet di Umea (Svezia) e Zone, Espèces d'espace a Palazzo Re Rebaudengo a Guarene; nel 2000 ha fatto parte della giuria del Premio per la Giovane Arte Italiana del Centro Nazionale per le Arti Contemporanee sul tema "Migrazioni e multiculturalità"; nel 2001 ha partecipato ad Authentic/Ex-centric: Conceptualism in Contemporary African Art nell'ambito della XLIX Biennale di Venezia.

David Shrigley

Nato a Cheshire (Gran Bretagna) nel 1968. Vive e lavora a Glasgow.

Sin dagli anni dell'accademia David Shrigley si occupa di fotografia e scultura e compie singolari interventi pubblici. Nei suoi lavori rappresenta la modesta tragicommedia della vita quotidiana. Qualsiasi siano i temi affrontati, sono sempre connessi alla realtà, alle piccole cose della vita di ogni giorno che, rappresentate dalle sue immagini, sembrano acquisire un nuovo valore. I molteplici soggetti di Shrigley variano dalla figura umana agli oggetti d'uso comune, ai fiori, ai luoghi pubblici e privati. Talvolta sgraziate, spesso solo abbozzate, le sue immagini sembrano sottoposte a una continua sperimentazione. A volte Shrigley trae ispirazione dagli incubi della società contemporanea, mettendo in scena alieni, incidenti aerei, o affrontando la precarietà del diritto al lavoro. Qualsiasi cosa viene ridotta a una dimensione di ironica assurdità. Sebbene lavori con molti media diversi, l'artista è conosciuto soprattutto per i suoi disegni, che comincia a esporre solo nel 1996. Disegna privatamente fin dagli esordi della sua carriera, ma sino agli anni novanta considera le opere su carta qualcosa di molto personale, da non esporre pubblicamente. I suoi disegni, infatti, sembrano nascere da messaggi intimi, talvolta confessioni sussurrate da vicino nel tentativo di recuperare un rapporto personale con il pubblico. Chi li osserva ha la sensazione di esserne l'unico destinatario. Con un tratto veloce Shrigley sembra voler rappresentare la vera essenza delle cose, delle persone e delle emozioni. Oscurità e fatalismo si accompagnano sempre nei suoi disegni a una discreta e semplice provocazione che mette in discussione la routine della vita contemporanea. Attraverso il disegno, Shrigley ironizza su se stesso e sugli altri; affronta in modo triviale e con humour soggetti importanti e parla seriamente di cose insignificanti, evidenziando assurde contraddizioni. Alle immagini accompagna infatti sempre la parola scritta: piccoli testi che volutamente sono pieni di imprecisioni ed errori, come se provenissero dal diario segreto di un bambino. Nei lavori di Shrigley non c'è mai uno svolgimento narrativo, piuttosto frammenti liberi, senza un prima e un dopo; come in un romanzo modernista, l'artista si sottrae a qualsiasi logica razionale e lascia il pubblico libero di immaginare la propria storia. Parlando delle sue fotografie e degli interventi scultorei l'artista racconta: "Ho studiato belle arti nel dipartimento di Arte ambientale della Glasgow School dal 1988 al 1991. Il corso nasceva per promuovere la creazione di arte fuori dello studio. Il mantra del dipartimento era 'il contenuto è metà del lavoro'. È stato allora che ho cominciato a fare interventi d'arte pubblica che documento con fotografie. Quando ho lasciato la scuola questi lavori sono diventati più effimeri e le fotografie che scattavo per documentarli più importanti del loro soggetto". Le fotografie recenti, infatti, si allontanano dalla documentazione per divenire momenti di pura poesia, talvolta ermetica e apparentemente insignificante. Anche in questi lavori Shrigley introduce il testo, mettendo bigliettini e tracciando piccole frasi in giro per la città, come "drink me" (bevimi) scritto su una bottiglia di vetro o "imagine the green is red" (immagina che il verde sia rosso) su un cartello rosso poggiato sull'erba. Anche le sue sculture sono piene d'umorismo e di elementi assurdi, connessi al disegno e alle fotografie e come questi spontanei e concentrati sulle cose ordinarie: una borsa, un fungo, una farfalla, una presa della corrente elettrica, una foglia di lattuga... Qualsiasi cosa può divenire degna di attenzione ed essere rappresentata dall'artista. "Il mondo è pieno di oggetti, più o meno interessanti; io non voglio aggiungerne altri. Preferisco semplicemente affermare l'esistenza delle cose in termini spazio-temporali", sostiene l'artista. David Shrigley ha esposto in importanti musei di fama internazionale, come alla Galerie Nicolai Wallner di Copenaghen nel 1997, 1998, 2003 e 2005, alla Galerie Yvon Lambert di Parigi nel 1998 e nel 1999, all'UCLA Hammer Museum di Los Angeles nel 2002. L'artista è stato invitato anche in numerose mostre collettive, come quelle al Musée d'Art Moderne de la Ville de Paris nel 1999 e, nello stesso anno, alla Fondazione Sandretto Re Rebaudengo, al MACMO di Ginevra nel 2002, alla Serpentine Gallery di Londra nel 2004 e al Museum of Contemporary Art di Chicago nel 2005.

Dirk Skreber

Nato a Lubecca (Germania) nel 1961. Vive e lavora a Düsseldorf.

Nei suoi lavori Dirk Skreber non cerca di rappresentare la realtà. I suoi quadri, anche di grandi dimensioni, non raccontano storie, né nascondono messaggi in codice. Sembrano rappresentare qualcosa che in realtà diventa solo il pretesto per comunicare una condizione esistenziale angosciante e tormentata. Il loro vero soggetto è la pittura stessa, che nel suo stato di aridità simboleggia il mondo in cui viviamo. La sua pittura fredda e antiespressiva evoca, infatti, una società bloccata nel tempo e priva di emozioni e possibilità di sviluppo. La scelta dei soggetti sembra indifferente all'artista, come se le cose esistessero solo per essere dipinte, e per questo motivo il passaggio dalla figurazione all'astrazione diviene naturale e indolore. Le sue opere esumano un'atmosfera distaccata e alienante, soprattutto i suoi paesaggi che, visualizzati da una prospettiva aerea, sembrano ritrarre una realtà gelata in un silenzio di morte. Nei suoi dipinti figurativi, Skreber si confronta con la tradizione romantica del sublime, evocando la bellezza panica e devastante della natura, mentre nelle sue opere astratte la sua attenzione sembra focalizzarsi su come le linee e i colori possano concorrere alla creazione di un'immagine. Skreber sfida nozioni apparentemente contraddittorie come l'astrazione e la figurazione pittorica, mettendo in cortocircuito il colore e la linea, la bellezza e la catastrofe. I suoi soggetti diventano il veicolo per un'intensa esplorazione formale. Il suo lavoro manifesta un forte romanticismo reso impotente da uno scetticismo onnivoro e postmoderno. L'artista trae le sue immagini dalle riviste o dalle fotografie trovate in Internet, e le riproduce attraverso violenti contrasti tra le superfici inerti e lucide, le pennellate corpose e materiche, e l'inserimento di altri materiali sulla tela. La pittura di Skreber è quindi una pratica artistica che guarda a se stessa come fonte continua d'ispirazione, e che parla dello stato della pittura contemporanea nell'era dell'immagine digitale. Nel 2000 Skreber ha vinto l'edizione inaugurale del premio per giovani artisti della Nationalgalerie di Berlino, il più prestigioso premio tedesco. Ha esposto in musei di tutta Europa e anche negli Stati Uniti. Tra le mostre cui ha partecipato si ricordano quelle della Kunsthaus Zurich nel 2000 e del Kunstverein Freiburg nel 2002. Skreber ha esposto anche alla Sommergallery di Tel Aviv, alla Plum & Poe di Los Angeles e presso la Galleria Giò Marconi di Milano.

Andreas Slominski

Nato a Meppen (Germania) nel 1959. Vive e lavora ad Amburgo.

Andreas Slominski inizia la sua ricerca artistica intorno alla metà degli anni ottanta, proponendo un lavoro concettuale sofisticato e allo stesso tempo ironico. La sua ricerca artistica coinvolge differenti generi, come la performance, la scultura, il video e l'installazione. Quest'ultima consiste inizialmente nella costruzione di oggetti come trappole o strumenti per catturare animali, collocati in punti strategici dello spazio. Questi oggetti perdono la loro funzione originaria di "macchine" e acquistano una valenza insolita e "scultorea": essi occupano fisicamente uno spazio ben definito e allo stesso tempo evocano un senso di ambiguità e dissonanza, generato dal luogo improprio in cui sono inseriti. Slominski non utilizza soltanto trappole, ma anche biciclette, pianoforti, mazze da golf..., che vengono teatralmente trasfigurati in frammenti della vita quotidiana da contemplare e ridefinire secondo una logica concettuale rivoluzionaria. Questo sistema artistico manipola e gioca con gli oggetti, in modo un po' ironico e provocatorio. Lo spettatore viene spiazzato dal fatto che questi strumenti di crudeltà e di tortura si trovino nello spazio espositivo come opere d'arte, contemporaneamente, il lato infantile e sadico di ognuno viene sedotto e incuriosito dal funzionamento di queste macchine assurde. Il lavoro di Slominski si colloca a metà tra il ready-made duchampiano e l'*object trouvé*, poiché gli oggetti di cui le sue sculture si compongono assumono un significato differente, più complesso e profondo, senza essere modificati dall'artista. Attraverso un gioco prevalentemente mentale, le sue gabbie diventano metaforiche rappresentazioni della società in cui viviamo, rendendo le gallerie spazi minacciosi e carichi di pericoli. Le trappole di Slominski, caricate di un'aura artistica, segnalano un disperato bisogno di fuga e, nel contempo, attraverso l'intensificazione della loro funzione originaria, tramite il colore e la collocazione spaziale, la necessità di catturare il presente. Le trappole, che rappresentano il simbolo della sopraffazione dell'uomo sugli animali, diventano, in questo caso, l'emblema della consapevolezza di come, in realtà, sia l'uomo a essere vittima di se stesso. La costruzione degli oggetti rimane di interesse secondario, in quanto l'artista riesce a far affiorare da ogni gabbia una sensibilità estetica capace di trasfigurarsi in una bellezza terribile e tragica. Le trappole acquistano, pertanto, un significato rituale, perché colpiscono la sensibilità e le certezze dell'uomo contemporaneo, estraniato davanti alla presenza misteriosa e inquietante di questi oggetti. La prima esposizione delle opere di Slominski ha avuto luogo nel 1987 ad Amburgo; altre importanti mostre personali si sono tenute nel 1998 all'Hamburger Kunsthalle di Amburgo, nel 1998 alla Kunsthalle di Zurigo e nel 1999 al Deutsches Guggenheim Museum di Berlino. Slominski ha partecipato alla Biennale di Venezia nel 1988 e nel 1997, e ha esposto alla Wako Works of Art di Tokyo nel 2001.

Robert Smithson

Passaic, New Jersey (Usa), 1938 - Amarillo, Texas, 1973.

Robert Smithson è uno dei più importanti e complessi artisti della seconda metà del Novecento. I suoi lavori, che comprendono sculture, interventi ambientali, disegni e pittura, testimoniano un'attitudine volta alla rappresentazione di idee e concetti senza passare attraverso l'opera d'arte tradizionalmente intesa, che nei lavori di Smithson spesso scompare completamente. Smithson, maestro della land art, è conosciuto soprattutto per i suoi *Earthworks*, imponenti interventi sul paesaggio americano che, sfruttando gli elementi naturali, creano disegni e grandi sculture temporanee senza alterare la natura in modo permanente. Le opere di Smithson hanno quindi un carattere provvisorio e transitorio, perché, non legate permanentemente al luogo in cui sorgono, sono destinate a subire il degrado naturale che con il passare del tempo restituisce il luogo al suo stato originario, relegando l'intervento dell'artista alla sola documentazione fotografica. Giocando sulla relazione conflittuale tra la dimensione naturale e incontaminata del paesaggio americano e i materiali, anche di tipo industriale, a esso estranei, l'artista riflette sul rapporto dell'uomo con la natura, sui suoi ritmi e sulla struttura biologica del paesaggio. Il mutamento del paesaggio naturale è causato dall'interazione tra la natura e la tecnica umana contemporanea, simbolo di una cultura meccanica volta al progresso. Questi temi diventano il fulcro della sua ricerca artistica, che sviluppa un rapporto innovativo e spirituale tra l'opera d'arte e il territorio; i lavori di Smithson, infatti, diventano una forma di protesta contro il degrado del pianeta. L'intervento sulla natura serve a lanciare un segno, per questo i lavori dell'artista si propongono come opere concettuali, perché non vogliono produrre un oggetto fisico, ma lasciare una traccia che viene registrata dalle fotografie e dalla documentazione video. Parametro fondamentale dei lavori di Smithson è il concetto di tempo; il tempo millenario della natura vince sulla breve vita dell'uomo, che può solo lasciare tracce effi-

mere, per quanto invasive, della sua esistenza. I disegni di Smithson rispecchiano le stesse tematiche sviluppate negli interventi ambientali; l'artista, utilizzando la documentazione fotografica e cartografica dei luoghi, crea delle vere e proprie mappe concettuali, dettagliate e precise, in cui racconta i suoi viaggi. In questi lavori inserisce immagini fotografiche dei luoghi insieme a testi esplicativi. *New Jersey / New York*, del 1967, riproduce contemporaneamente due luoghi, posizionando su una mappa cartografica le immagini fotografiche della due località. Lo spettatore non riesce a identificare i luoghi né dall'immagine fotografica, che ritrae singoli dettagli urbani, né dalla mappa, che rappresenta una sezione troppo piccola e ravvicinata del territorio, restando quindi astratta. L'artista sembra in questo modo dimostrare come la conoscenza umana di qualsiasi paesaggio, naturale o urbano, sia comunque parziale, e come sia impossibile restituire un'immagine vera e rappresentativa di un luogo attraverso mezzi astratti, estranei alla spiritualità naturale e frutto della tecnica umana. Tra le mostre più importanti di Robert Smithson, si ricorda la personale *NonSites* a New York nel 1967; tra i suoi *Earthworks*, *Asphalt Run Down* alla cava di pietre nel 1969 a Roma, azione che prevedeva lo svuotamento di un camion di asfalto bollente lungo il pendio di una cava sulla via Laurentina, e *Spiral Jetty* del 1970, una spirale che si sviluppa per 450 metri sulla superficie del Grande Lago Salato nell'Utah, realizzata con terra e sassi in una località praticamente inaccessibile, visibile solo a volo d'uccello e divulgata attraverso fotografie; la spirale ricorda strutture geometriche preistoriche di tipo esoterico, come Stonehenge e Giza. All'artista sono state dedicate, fin dalla fine degli anni cinquanta, importanti retrospettive nei più prestigiosi musei del mondo ed è stato invitato a partecipare a famose mostre collettive. I suoi lavori sono presenti nelle più importanti collezioni internazionali d'arte contemporanea.

Yutaka Sone

Nato a Shizuoka (Giappone) nel 1965. Vive e lavora tra Tokyo e Los Angeles.

Yutaka Sone è un artista imprevedibile che lavora con tutti i media, dal video alla scultura, dai disegni alle installazioni, inventando sempre nuovi metodi di comunicazione: "Credo che l'arte parli della bellezza degli scenari che non abbiamo mai visto prima". Benché Yutaka Sone sia sempre vissuto in Asia, il suo lavoro non ne recupera l'eredità, ma si sviluppa eclettico traendo spunto da diversi campi del sapere. È difficile situare culturalmente questo artista che, con il suo continuo viaggiare, si è trasformato in un cacciatore nomade alla ricerca di ispirazione per il suo lavoro. Affascinato dai fenomeni naturali, Sone riutilizza documentari realizzati negli anni novanta durante le sue esplorazioni che trasformano il territorio in materia plasmabile dall'immaginazione. Per creare un'opera Sone guarda immagini, foto scattate dall'alto, tracce video, e mescola tutto fino a far scaturire l'immagine da cui trarrà una scultura tridimensionale, un video o un'installazione. I modelli scultorei che disegna vengono realizzati in una fabbrica in Cina e rifiniti successivamente dall'artista insieme a un gruppo di artigiani. Sone ha realizzato alcune sculture in marmo come *Two Floor Jungle*, in cui ha intagliato nella pietra delle isole su cui ha modellato degli edifici in miniatura. L'opera, diventata il modellino di un mondo immaginario, rappresenta una struttura biomorfa a due piani in cui emergono strane forme. Il parallelepipedo di marmo non è più il piedestallo della scultura

bensì parte dell'opera. L'idea che ruota attorno a questo lavoro è semplice: abitiamo in città sempre più compresse e dobbiamo pensare a uno sviluppo verticale e non solo orizzontale. In realtà quest'opera rispecchia la tendenza dell'architettura giapponese a ripartire gli spazi in modo sempre più ristretto, riflettendo gli studi sullo spazio, concepito come un bene prezioso da dividere con parsimonia e soprattutto con armonia. Yutaka Sone non rappresenta però il mondo reale nelle sue sculture, ma cerca di "creare paesaggi ignoti per creare emozioni ignote"; in ogni suo lavoro, quindi, c'è un riferimento alla realtà ma c'è anche la volontà di alleggerirla per creare una visione alternativa. La casualità è un elemento che Sone ritiene fondamentale nella sua ricerca in quanto è una componente fondamentale nella vita dell'uomo, una sorta di motore autonomo che regola il mondo. Nel 1998 il lavoro di Sone è stato presentato nella mostra itinerante *Cities on the Move*, curata da Hou Hanru e Hans Ulrich Obrist. Yutaka Sone ha partecipato nel 2002 a *Loop*, P.S.1, New York, alla Biennale di Sydney e alla Biennale di San Paolo del Brasile; nel 2003 alla Biennale di Venezia, dove ha rappresentato il suo paese nel padiglione giapponese e nel 2004 alla Biennale del Whitney Museum a New York.

Hannah Starkey

Nata a Belfast nel 1971. Vive e lavora a Londra.

I *tableaux* cinematografici di Hannah Starkey evocano la drammatica e misurata suspense dei film di Alfred Hitchcock o dei quadri di Edward Hopper. Costruendo scenografie sospese tra la realtà e la finzione, Starkey ricostruisce immagini di persone reali e situazioni spiate attraverso un vocabolario di codici e segni tratti dalla cultura urbana contemporanea. I luoghi quotidiani sono frammenti di un paesaggio urbano astratto, mentre i personaggi delle sue foto rappresentano contemporaneamente cliché sociali, politici, economici, culturali e geografici, oltre a incarnare gli stereotipi di singole personalità. Queste figure sono nella maggior parte dei casi donne, anche se, secondo l'artista, si può fotografare una donna senza parlare necessariamente dell'essere donna.

Per creare le sue immagini, Starkey ingaggia attrici professioniste cui chiede di interpretare i ruoli specifici delle sue fotografie, concepite come finzioni narrative della vita quotidiana. Le immagini evocano contemporaneamente un senso di malinconia e di modernità, diventando allegorie del nostro tempo, *tableaux vivants* della vita quotidiana. Le figure delle sue fotografie non fanno molto; aspettano in un bar, giacciono semiaddormentate in una stanza d'albergo, guardano gli specchi di un caffè. Perse nei loro pensieri, queste figure sono, a intermittenza, presenti e lontane dai luoghi che le circondano, prigioniere di drammi che si svolgono altrove. Il suo forte istinto narrativo anima i non eventi che le sue fotografie rappresentano. Lo sviluppo autoriflessivo nei confronti delle immagini sottolinea la complessa affermazione dell'identità contemporanea; mentre la struttura compositiva delle immagini crea spazi socialmente connotati che coinvolgono intimamente lo spettatore. Hannah Starkey ha avuto importanti retrospettive in musei internazionali, come all'Irish Museum of Modern Art di Dublino nel 2000 e, nello stesso anno, al Castello di Rivoli di Torino, al Nederlands Foto Instituut di Rotterdam nel 1999 e, sempre nel 1999, alla Galleria Raucci/ Santamaria di Napoli. L'artista ha esposto in numerose mostre collettive, come alla Saatchi Gallery di Londra e alla Tate Gallery di

Liverpool, entrambe del 2003, al Museo Pecci di Prato nel 2001, allo Spazio Trussardi di Milano nel 1999 e nel 1998 al Victoria and Albert Museum e all'ICA a Londra. La Starkey ha anche partecipato nel 1999 alla III Biennale Internazionale di Fotografia presso il Tokyo Metropolitan Museum of Photography.

Simon Starling

Nato a Epsom (Gran Bretagna) nel 1967. Vive e lavora a Glasgow.

L'opera di Simon Starling è interessata al processo più che al prodotto. Analizza le tecniche e le tecnologie che consentono la manipolazione dei materiali, sia per la creazione di oggetti d'uso comune, sia per la produzione di copie, spesso destrutturate, di elementi naturali. Il lavoro di questo artista si sviluppa sugli aspetti che riguardano l'intervento dell'uomo e della tecnologia sui materiali: non per nulla uno dei suoi lavori simbolo si intitola infatti *Work, Made Ready*, per porre l'accento, quasi in un rovesciamento del ready-made duchampiano, sui processi di fabbricazione dell'opera. Starling arriva a rielaborare anche ciò che originariamente era opera della natura, trasformandolo in un frutto dell'*ars* e della *teknè* umana: così avviene per i modelli botanici in metallo realizzati nei primi del Novecento dal fotografo e naturalista tedesco Karl Blosfeldt, che vengono da Starling riprodotti in alluminio e inseriti all'interno di vetrine, rivendicando un contesto didattico-museale. Nonostante le sue opere contengano un aspetto performativo, il loro punto focale sta nel riutilizzo e nella dicotomia tra l'oggetto fatto a mano e quello realizzato dalla macchina. Starling impiega un tempo personale per fare ciò che il tempo industriale del taylorismo fa in un attimo. Per creare una sedia, Starling fonde il metallo di un telaio di bicicletta, e viceversa, fonde il metallo di una sedia per creare una bicicletta. Opere come *Flaga*, una Fiat 126 ricostruita e appesa a una parete verticale, segnano un "luddismo" tardivo in cui frazioni di tempo industriale si dilatano nella lenta produzione manuale. Nel 2000 Starling viaggia a bordo di questa 126 rossa da Torino, patria della Fiat, a Ciezyn, dove l'auto viene ancora prodotta. In Polonia sostituisce il portellone posteriore e le portiere con pezzi di ricambio locali e bianchi. *Flaga* (bandiera), rappresenta i rapporti Italia-Polonia e nasce dal bianco e rosso della bandiera polacca. Starling distrugge la serialità della catena di montaggio e ricrea oggetti dall'apparenza industriale ma privi di ogni omologazione seriale. Questi oggetti sono diversi da tutti gli altri perché carichi di concetti come originalità e unicità, che sono scomparsi negli oggetti industriali della nostra quotidianità. Tra le maggiori esposizioni cui Starling prende parte ricordiamo nel 2005 l'Hugo Boss Prize al Solomon R. Guggenheim Museum di New York e la mostra all'MCA di Chicago. Ha esposto nel 2004 alla XXVI Biennale di San Paolo del Brasile, nel 2003 alla Biennale di Venezia, al Palais de Tokyo di Parigi, alla South London Gallery di Londra e alla Malmö Konsthall. Sono a lui dedicate mostre personali dal Museum of Contemporary Art di Sydney, dalla Wiener Secession di Vienna e dal Neugerriemschneider di Berlino nel 2001, mentre nel 1999 espone alla Zellermayer Galerie di Berlino.

Georgina Starr

Nata a Leeds (Gran Bretagna) nel 1968. Vive e lavora a Londra.

L'artista inglese Georgina Starr, diplomata nel 1992 alla Slade School of Fine Art di Londra, è l'emblema dell'artista multimediale che concepi-

sce i propri interventi in forma di complesse installazioni. Combinando differenti forme espressive, crea narrazioni fortemente emotive di eventi legati alla quotidianità, all'esperienza personale, alla propria infanzia, alle proprie emozioni e ai suoi stati d'animo. L'installazione *Hypnodreamdruff* ripropone la vita intima di un ipotetico personaggio che condivide la sua abitazione con altri due coinquilini. Georgina Starr, oltre a raccontare attraverso il video il disordine dell'alienata e fantasiosa vita del protagonista, ricostruisce in bizzarre sculture gli ambienti (una roulotte, un ristorante, un letto, una cucina) a dimensione reale. Esemplare la saga di Bunny Lakes, una complessa trilogia legata all'esperienza dell'abbandono, da cui la sorella dell'artista è stata salvata, e ispirata a due film degli anni sessanta. Si tratta di *Bunny Lake is Missing* di Otto Preminger (1965) e *Targets* di Peter Bogdanovich (1967), che raccontano storie di violenza domestica, di rapimenti misteriosi, di tentati omicidi, di pedofilia, di sesso, di passioni morbose e di folli massacri. La rielaborazione di Georgina Starr è un mix malinconico e pop, che attraverso video, musica, pittura, moda e fotografia racconta la misteriosa figura di Bunny Lake. Le opere mature dell'artista si sviluppano a partire dall'ossessivo desiderio di raccogliere documenti e materiali come testimonianza della solitudine degli altri e soprattutto della propria: giocattoli dell'infanzia, oggetti del quotidiano, scontrini dei ristoranti in cui mangia... Starr ricostruisce un archivio intimo e autobiografico, che si alimenta di fatti reali, così come di riferimenti al mondo del cinema e della fantasia. Nel 1994 l'artista viene invitata all'Aja, in Olanda, per contribuire al progetto, senza sede e in continua evoluzione nel tempo e nello spazio, di un museo immaginario per l'arte contemporanea. L'artista aderisce all'iniziativa, insieme a Philip Akkerman, Liza Post, Joke Robaard, Aernout Mik e Renée Green, con *The Nine Collections of the Seventh Museum*. Attraverso cd-rom, video, testi, installazioni e poster, questo lavoro ricrea il suo museo immaginario, che riflette il suo stato mentale durante le due settimane di permanenza, in occasione della mostra, in una pensione all'Aja. L'installazione è ispirata al dipinto *Apelle dipinge Campaspe* dell'artista olandese Wilem van Haecht (1593-1637), che ambienta il mito in un museo immaginario dove, insieme a opere reali, riproduce quadri nati nella sua immaginazione. In modo analogo Georgina Starr raccoglie dunque ossessivamente ogni sorta di oggetto e souvenir collegato al luogo e alla sua esperienza personale; li dispone nella sua stanza, fotografa l'"allestimento" concepito come opera unica, per poi concentrarsi sui singoli frammenti che cataloga, raggruppa e organizza in una collezione autobiografica composta da nove sottocollezioni: *The Lahey Collection*, *The Seven Sorrows Collection*, *The Recollection Collection*, *The Allegory of Happiness Collection*, *The Costume Collection*, *The Junior Collection*, *The Storytellers Collection*, *The Portrait Collection* e *The Visit to a Small Planet Collection*. Crea poi una mappa dell'intera struttura in un disegno schematico che mette su cd-rom. Attraverso il computer i visitatori del museo immaginario possono avere accesso alla collezione dell'artista, oltre che ascoltare la musica e gli effetti sonori che ne sono parte. In questo lavoro la vita personale e intima dell'artista è resa pubblica e offerta alla curiosità del pubblico. Georgina Starr ha esposto in gallerie e musei di fama internazionale, come nel 1995 alla Kunsthalle di Zurigo e al Rooseum Centre for Contemporary Art, in Svezia, nel 1996 alla Tate Gallery di Londra e alla Barbara Glad-

stone Gallery di New York. L'artista è stata invitata a partecipare a numerose mostre presso musei di rilievo internazionale, come il Palais de Tokyo di Parigi nel 2001 e, nello stesso anno, la GAMeC di Bergamo, la Tate Gallery di Londra e lo SMAK di Gand, entrambe nel 2004. Nel 1997 il Museum of Modern Art di New York, nel 1998 il Museum of Contemporary Art di Los Angeles, nel 2001 il Museum of Contemporary Art di Sydney presentano i suoi lavori. L'artista espone inoltre alla Serpentine Gallery di Londra nel 1995 e al al P.S.1 di New York nel 1997. Ha partecipato anche alle Biennali di Venezia del 1992, del 1995 e del 2001, alla Biennale di Lione del 1995 e alla Biennale di Kwangiu (Corea del Sud) del 1997.

Rudolf Stingel
Nato a Merano nel 1956. Vive e lavora tra New York e Los Angeles.
Rudolf Stingel mette in discussione il valore della mano dell'artista nel processo creativo, forzando con fare ironico e criptico i limiti della pittura e spingendo il pubblico a intervenire in prima persona nel processo creativo. I suoi quadri estremi e referenziali alla tecnica pittorica sono capaci contemporaneamente di glorificare ed essere parodici del proprio processo creativo, riuscendo nel contempo a comunicare un'incredibile bellezza. I lavori di Stingel sono, infatti, caratterizzati da un'estrema attenzione alla forma. I materiali industriali, tipici del minimalismo, si arricchiscono di una nuova spiritualità suscitata dalle grandi dimensioni e dall'astrattezza del suo lavoro. Stingel interviene negli spazi espositivi e li trasforma completamente inserendo materiali tecnologici e luci, dipingendo pareti. Esemplare la caffetteria della Fondazione Sandretto Re Rebaudengo, in cui crea un'atmosfera assoluta e metafisica in grado di alterare le percezioni dei visitatori, con effetti quasi optical. Secondo l'artista un'opera d'arte deve dialogare in maniera immediata con lo spettatore, scavalcando intellettualismi e discorsi autoreferenziali per addetti ai lavori. Nella sua prima mostra a New York alla Paula Cooper Gallery ha esposto solo un grande tappeto arancio brillante, trasformando attraverso un'azione semplice ma esteticamente violenta lo spazio espositivo. "Volevo andare contro un certo modo di dipingere", dice l'artista. "Gli artisti sono stati spesso accusati di essere decorativi. Io volevo solo essere estremo." La componente kitsch è una delle caratteristiche dissacratorie della pittura di Stingel. In *Untitled, Ex Unico* crea un fondo oro contemporaneo riproducendo in oro il disegno di una tappezzeria rinascimentale. Stupiscono la preziosità e l'ironia di una tela nata dalla trasformazione di un motivo di carta da parati. Gli interventi ambientali di questo artista, sospesi a metà tra scultura e pittura, sottolineano come per Stingel l'importanza del processo creativo non neghi l'indipendenza estetica del risultato finale. Alla Biennale di Venezia del 2003, Stingel ha ricoperto tutte le pareti di una stanza con pannelli isolanti d'argento, invitando il pubblico a lasciare traccia del suo passaggio con scritte o incisioni sul materiale. Attraverso questo procedimento Stingel fa dei visitatori della Biennale tanti "action painters". È interessante come anche in questo caso l'artista trasformi la banale carta d'argento in un materiale pittorico e decorativo, riuscendo a evidenziarne le caratteristiche formali attraverso l'intervento del pubblico. Numerose istituzioni italiane e internazionali hanno dedicato a Rudolf Stingel mostre monografiche, fra cui nel 1995 la Kunsthalle di Zurigo e nel 2001 il Museo di Arte Moderna e Contemporanea di Trento. L'artista ha partecipato, nella sezione *Aperto '93*, alla XLV Biennale di Venezia; alla II Biennale di Site Santa Fe, New Mexico, nel 1997; all'importante mostra *Examining Pictures: Exhibiting Pictures*, Whitechapel Gallery, Londra, e UCLA, Los Angeles, nel 1999; a *Painting at the Edge of the World*, Walker Art Center, Minneapolis, nel 2001, e alla Biennale di Venezia nel 2003.

Beat Streuli
Nato ad Altdorf (Svizzera) nel 1957. Vive e lavora a Düsseldorf.
Beat Streuli, artista di origini svizzere che lavora principalmente con la fotografia, sostiene di voler creare opere "belle come film e grandi come cartelloni pubblicitari". Le sue immagini nascono infatti da un approccio che richiama le tecniche del fotogiornalismo, della pubblicità e del documentario. L'artista non presenta le sue fotografie solo nei musei o negli spazi consacrati all'arte, ma ama inserirle in luoghi pubblici di grande passaggio o nei centri commerciali. Spesso le sue opere dialogano con l'architettura, poste sulle facciate dei palazzi, o stampate come diapositive giganti sulle finestre, come nella caffetteria del Palais de Tokyo di Parigi. L'obiettivo di Streuli è ritrarre la società contemporanea. La macchina fotografica, munita di un potente teleobiettivo, gli permette di catturare l'umanità, la varietà dei volti delle persone colte per strada, nella routine quotidiana della città: da Sydney a Johannesburg, da Berlino a Torino, da New York a Tokyo. I suoi personaggi sono impiegati, studenti, professionisti, operai, adolescenti. Streuli li osserva senza farsi vedere per cogliere la spontaneità e l'autenticità delle loro espressioni. Attraverso singoli scatti, sequenze fotografiche, immagini panoramiche o dettagli, l'artista mette in rilievo l'assoluta forza espressiva di gesti normali privi di significato. Talvolta sembra che vaghi con la macchina fotografica tra la folla alla ricerca di un evento, di uno spunto narrativo, ma la responsabilità di interpretare le fotografie e i frammenti di realtà quotidiana che queste ritraggono viene lasciata allo spettatore. Streuli afferra, isolandole, la struttura e l'estetica estemporanea dei frammenti che compongono lo scorrere della vita negli spazi urbani. Nonostante l'approccio voyeuristico, l'artista non entra nel privato dei soggetti. Lascia le sue figure in una condizione sospesa fra la rappresentazione individuale e quella di elemento anonimo nella folla. Le sue fotografie sottolineano il dilemma contemporaneo del vivere nella società di massa, ma di essere in realtà isolati dai milioni di persone che ci circondano. Streuli fotografa prevalentemente adolescenti, poiché in loro avviene il passaggio problematico dall'infanzia all'età della consapevolezza e della coscienza di essere parte di una comunità estesa e anonima. Dei numerosissimi scatti che Streuli realizza vagando tra la folla, solo una piccola parte viene scelta e stampata, generalmente ingrandita a dismisura. A volte le sue immagini si trasformano in proiezioni di diapositive per sottolineare l'attimo fugace, in altre proietta in tempo reale immagini video filmate in strada. La telecamera, abbandonata per ore al margine della strada, registra lo scorrere delle persone. Per esasperare la precarietà della condizione umana, Streuli inserisce nel flusso continuo di figure, frammenti dell'ambiente urbano, con una sensibilità che si avvicina al futurismo o al costruttivismo pittorico. Questi dettagli apparentemente astratti sono parti di auto, camion, motociclette, porte di negozi, pareti, segnali stradali, che creano una sorta di rigida barriera, quasi a interrompere il movimento continuo degli esseri umani. Gli oggetti inanimati sembrano voler esasperare l'inscrutabilità del nostro essere e gli automatismi della città. Oltre ad aver tenuto numerose mostre in gallerie, Beat Streuli ha esposto nel 1993 al P.S.1 di New York e nel 1995 al Centre d'Art Contemporain di Ginevra, al Kunstverein Elsterpark di Lipsia, al Württembergischer Kunstverein di Stoccarda, a Le Consortium di Digione e al Museum für Moderne Kunst di Francoforte. Ha partecipato nel 1995 alla Biennale di Kwangju (Corea del Sud), nel 1997 ad Ateliers d'Artistes de la Ville de Marseille e a una mostra presso ARC/Musée d'Art Moderne di Parigi. Sempre nel 1997 ha esposto al Museum in Progress di Vienna e alla Tate Gallery di Londra. Il Musée d'Art Contemporain di Barcellona e la GAM di Torino hanno presentato i suoi lavori rispettivamente nel 1998 e nel 2000.

Thomas Struth
Nato a Geldern (Germania) nel 1954. Vive e lavora a Düsseldorf.
Thomas Struth è uno dei protagonisti dell'attuale scena artistica tedesca. Studia alla nota Accademia di Düsseldorf, dove inizialmente segue il corso di pittura di Gerhard Richter, ma dal 1976 frequenta le lezioni di Bernd e Hilla Becher, rivolgendo la sua attenzione alla fotografia. Nelle sue prime foto concentra lo sguardo sul paesaggio metropolitano, presentando i soggetti con deliberata imparzialità, quasi classificandoli. Osserva i passanti nelle strade di Düsseldorf, amici e persone comuni, nel tentativo di restituirne una visione autentica, capace di accentuare la notazione psicologica. Successivamente sposta la sua ricerca sulle architetture, cercando di cogliere le specificità dei differenti contesti urbanistici, ponendo l'accento su quella situazione di uniformità e monotonia che caratterizza le città contemporanee. "Decisi che forse sarebbe stato più interessante fotografare le strade e gli edifici anziché il flusso di passanti che uno poi non avrebbe più incontrato. Conviviamo con le strade e gli edifici non solo per mesi, ma addirittura per anni o decenni. Inoltre essi rappresentano la mentalità del luogo in cui viviamo, qualcosa cui ci possiamo sottrarre solo trasferendoci." In linea con la tradizione tedesca dell'oggettività fotografica, Struth conserva un'atmosfera di chiarezza e neutralità, ma modifica in parte il suo approccio alla composizione dell'immagine. "Con gli anni sono diventato meno severo riguardo la prospettiva centrale e ho iniziato a fotografare le cose come le vedevo", afferma. Esemplare la serie a colori *China* (1995-99) dove l'artista immortala il brulichio della folla nelle grandi capitali, o *Paradise Pictures* (1998-2001) dove osserva la natura incontaminata della foresta vergine in diverse zone del mondo come Brasile, Giappone, Cina, Australia e Germania, o la serie *Cities* (1999-2002) in cui indaga le grandi città europee, asiatiche e americane. Fra il 1989 e il 2002 Struth lavora alla serie di grandi fotografie a colori che ritraggono gli interni dei più importanti musei del mondo, fotografie che hanno suscitato un forte interesse nella critica. Si tratta di fotografie apparentemente spontanee di visitatori intenti alla contemplazione dei capolavori della storia dell'arte. Sono immagini costruite con l'obiettivo di creare corrispondenze fra chi guarda e chi è guardato, fra il soggetto e l'oggetto dello sguardo. Attraverso composizioni ben strutturate e dettagliate, segnate da un impianto compositivo classico, Struth immortala il Louvre, il Pergamon Museum di Berlino, gli Uffizi di Firenze, il Pantheon di Roma e il Duomo di Milano. Le immagini restano sospese nel tempo: "Cerco un dialogo tra passato e presente e la possibilità di cercare uno spazio di quiete nel nostro mondo frenetico". Thomas Struth ha presentato il suo lavoro presso importanti istituzioni quali: Sprengel Museum, Hannover; Carré d'Art, Nîmes; Kunstmuseum, Bonn; Art Gallery of Ontario, Toronto; The Institute of Contemporary Art, Londra; Museum Haus Lange, Krefeld; Hirshhorn Museum and Sculpture Garden, Washington; Stedelijk Museum, Amsterdam; Portikus, Francoforte. Ha esposto inoltre nel 1992 a Documenta 9, Kassel; a Carnegie International, Pittsburgh, e a Skulptur Projecte Münster 87.

Catherine Sullivan
Nata a Los Angeles nel 1968. Vive e lavora a Los Angeles.
Attraverso un linguaggio puntuale e nitido, Catherine Sullivan crea delle videoinstallazioni nate dalla fusione tra performance e video. Presenta infatti le proiezioni, per lo più in bianco e nero, in cui si stabilisce una distanza tra l'"attore", cioè chi effettivamente agisce sulla scena, e il ruolo assegnatogli dall'artista. L'artista enfatizza attraverso il montaggio questa distinzione tra l'attività performativa spontanea e la parte prestabilita che gli attori recitano: muovendosi tra realtà e finzione, essi scompaiono nei personaggi che impersonano e tornano poi a improvvisare e a reagire al contesto sociale. L'intera ricerca artistica di Catherine Sullivan si fonda sul concetto di trasformazione e di come questa possa avvenire attraverso il camuffamento teatrale o l'alterazione dell'apparenza fisica e gestuale dei singoli individui. Il lavoro dell'artista, ispirato in gran parte al cinema hollywoodiano del dopoguerra, connotato da "immagini cristallizzate", bloccate in una dimensione indefinita e fuori del tempo, sovverte la freddezza cinematografica attraverso l'inserimento di situazioni esterne, ispirate alla realtà. Questa commistione tra storia e finzione diviene rappresentativa della complessità delle variabili che modificano la nostra percezione della realtà. La sequenza narrativa passa allora in secondo piano, perché l'artista focalizza la sua attenzione sui singoli dettagli, isolati e staccati frammenti di un contesto narrativo più ampio, divenuti esemplari delle idiosincrasie del nostro tempo. Altri suoi lavori si fondano invece su famose fonti teatrali. L'artista crea videoinstallazioni ispirate al teatro di Brecht e alle performance del movimento Fluxus. Queste opere rielaborano in modo personale e moderno il linguaggio teatrale: l'espressività del corpo, di derivazione performativa, si accompagna all'utilizzo del video, per ricreare una vera e propria "grammatica" estetica e linguistica, codificata in una fisicità e gestualità nuova. *Ice Floes of Franz Joseph Land* prende spunto da un recente evento storico: l'assalto di un commando suicida ceceno al teatro Dubrovka di Mosca nell'ottobre 2002. In quell'occasione vennero sequestrati settecento spettatori e attori e con un blitz sanguinoso, tuttora molto discusso, le teste di cuoio russe uccisero i terroristi ceceni e la maggior parte degli ostaggi. Nella sua videoinstallazione Sullivan inscena segmenti del musical *Nord Ost* che era in scena quella sera durante l'assalto. Questo musical narra una storia d'amore e di conquista ai tempi della Rivoluzione bolscevica. La narrazione dell'espansionismo russo che fa da sfondo alla vicenda diviene una metafora della situazione attuale in Cecenia. Da *Nord Ost* l'artista ha estratto cinquanta rudimentali pantomime che gli attori hanno imparato in forma di monologo. La storia inizia con l'evento di Mosca, che però è solo il pretesto per un discorso sui regimi politici, sull'indipen-

denza e l'efferatezza. La strage di Mosca ha sconvolto l'artista in quanto brutale esempio di scontro tra realtà e ideologia, e il continuo scarto tra svolgimento narrativo e monologo dei personaggi, sui cinque schermi, diventa la rappresentazione dell'assurdità della storia. Catherine Sullivan ha esposto in numerosi musei e in gallerie di fama internazionale; nel solo 2003 ha avuto ben sette esposizioni in importanti istituzioni, come il Contemporary Art Museum di Seattle e la Fondazione Giò Marconi di Milano. L'artista ha inoltre partecipato alla Biennale d'Art Contemporain di Lione, sempre nel 2003, e alla Biennale del Whitney Museum nel 2004, anno in cui il Palais de Tokyo di Parigi le ha dedicato una retrospettiva.

Fiona Tan
Nata a Pekan Baru (Indonesia) nel 1966. Vive e lavora ad Amsterdam.
Artista indonesiana d'origine, ma olandese d'adozione, Fiona Tan produce video, film e installazioni attraverso un continuo collage di immagini. Le sue complesse installazioni indagano la dialettica tra la presunta oggettività dell'etnografia e l'esperienza soggettiva dei racconti di viaggio. Utilizza spesso materiale d'archivio come fotografie, documentari d'antropologia, reportage di missionari e viaggiatori per approfondire la sua ricerca sui temi dell'identità culturale, dello sguardo e del rapporto fra il soggetto e l'oggetto della visione. È il caso di *Tuareg* (1999), spiazzante gioco di fotografie in movimento che allude alla tensione che si crea fra un ipotetico esploratore e i nativi, fra l'osservatore e l'osservato. Anche *Countenance* (2002), presentato all'ultima Documenta a Kassel, riflette sulle medesime questioni: quattro videoproiezioni trasmettono immagini di persone osservate tra le strade di Berlino, cercando attraverso la fisionomica di decifrare la loro storia a est o ovest del muro. *Saint Sebastian* è una proiezione fronte-retro che riprende la tradizionale cerimonia Toshiya, che ogni anno, da quattrocento anni, porta a Kyoto ragazze ventenni da tutto il Giappone per celebrare il rito di tiro con l'arco, che segna il passaggio dall'adolescenza alla maturità. Attraverso inquadrature ravvicinate, il film mostra i profili delle ragazze mentre portano la corda dell'arco vicino al volto nel momento precedente lo scoccare della freccia. Non appare mai il bersaglio colpito dalla freccia. Fiona Tan è interessata nel tempio di Sanjusangen al forte simbolismo legato alla freccia che sta per essere scoccata. Lascia intuire piuttosto che svelare lo stato mentale di chi compie il rito d'iniziazione. I movimenti rallentati danno risalto alla tensione delle espressioni facciali, mettono in evidenza la particolarità dell'abbigliamento, i colori, il lento fluire dei gesti. Il titolo rimanda con chiarezza all'iconografia occidentale di san Sebastiano, creando un interessante corto circuito tra storie e tradizioni diverse. Il lavoro di Fiona Tan ha ricevuto molto consenso ed è stato presentato, tra le altre numerose occasioni, nel 1998 al P.S.1 di New York in occasione di *Cities on the Move*, al Kunstverein Hamburg nel 2000, nel 2001 alla Triennale di Yokohama e alla Biennale di Venezia, nel 2002 all'XI edizione di Documenta a Kassel e a Villa Arson a Nizza, nel 2003 alla Biennale di Istanbul e alla Depont Foundation di Tilburg, nel 2004 alla Biennale di Siviglia, nel 2005 alla Tate Britain di Londra.

Sam Taylor-Wood
Nata a Londra nel 1967. Vive e lavora a Londra.
Il filo conduttore che lega le fotografie, i film e le sculture di Sam Taylor-Wood è la vulnerabilità del corpo e della mente umana quando queste vengono spinte ai loro limiti. Ogni lavoro è come un barometro che misura l'intensità psicologica ed emotiva delle scene e dei personaggi rappresentati. Il film *Mute* mostra un giovane uomo che canta il brano di un'opera; il suono è stato però completamente rimosso, negando qualsiasi gratificazione acustica. Ma è proprio questa impossibilità di ascoltare la voce dell'uomo che sembra suscitare il pathos del video. In *Still Life*, un altro film, l'artista ha ripreso una composizione di frutta colta nel suo massimo splendore, evocando le magnificenze delle nature morte fiamminghe. Lentamente, nel corso del video la frutta comincia a marcire, afflosciandosi, trasformandosi, nello spazio di pochi minuti, in un'indefinita massa dal colore verdastro. In una *vanitas* ripresa al rallentatore le forme una volta perfette diventano corrotte, invase da uno spesso strato di muffa. Nei suoi nuovi lavori fotografici Sam Taylor-Wood evoca le composizioni dei capolavori dell'iconografia religiosa. *Bound Ram* è l'immagine di un agnello legato, simbolo della Passione di Cristo, che rivela il fascino che i dipinti del Rinascimento esercitano sull'artista. Tutti i lavori di questa artista racchiudono infinite possibilità narrative, approfondendo la relazione secolare che esiste tra il sacro e il profano, compenetrando l'immaginario religioso del Rinascimento e del barocco con il paesaggio contemporaneo che circonda l'artista stessa. *Self-Portrait Suspended* comunica al fruitore una dimensione metaforica che inevitabilmente evoca una sorta di superamento emotivo e concettuale della condizione di sofferenza fisica e mentale che ogni individuo attraversa nel corso della propria esistenza. La rappresentazione del dolore amplifica l'impatto emozionale di questo lavoro; si coglie infatti con chiarezza l'intento dell'artista di porsi al di là delle sue personali vicissitudini (due operazioni di cancro) per autorappresentarsi come soggetto privo di pesantezza, dunque predisposto a una danza aerea densa di lirismo. *Travesty of a Mockery* è una doppia videoinstallazione montata ad angolo, che rappresenta la lite furiosa di una coppia nello spazio domestico di una cucina. I due protagonisti urlano ma non lasciano il loro schermo, la distanza che rimane costante sembra rappresentare la loro incapacità di dialogare. Nominata nel 1998 al Turner Prize e vincitrice del Premio per il Miglior Artista Esordiente alla Biennale di Venezia nel 1997, Sam Taylor-Wood mira a ritrarre i rapporti umani. I suoi lavori sono carichi di tensione emotiva e suspense, come brevi film che, senza inizio né fine, rappresentano le nevrosi della società contemporanea. Sam Taylor-Wood ha esposto nei principali musei e gallerie internazionali: nel 2002 espone all'Irish Museum of Modern Art - IMMA di Dublino, alla Sammlung Goetz di Monaco di Baviera e al Solomon R. Guggenheim Museum di New York; nel 2003 allo ZKM Museum für Neue Kunst di Karlsruhe, alla Bawag Foundation di Vienna e al Nykytaiteen Museo Kiasma di Helsinki; nel 2004 al MoMA di New York; nel 2005 alla Sala de Exposiciones de la Fundació La Caixa di Madrid. In Italia è presente in mostre alla Fondazione Sandretto Re Rebaudengo nel 1999 e nel 1998 alla Fondazione Prada di Milano.

Pascale Marthine Tayou
Nato a Yaoundé (Camerun) nel 1966. Vive e lavora tra Bruxelles e Yaoundé.
Le installazioni di Pascale Marthine Tayou sembrano paesaggi sconvolti da un uragano, o la camera di un adolescente devastata da una rissa. Tayou compone, deposita e monta strani agglomerati di materiali e oggetti di scarto, usa paglia, mattoni, scatoloni di cartone, preservativi, sacchetti di plastica, calze e altri indumenti insieme a graffiti, disegni e bigliettini. Attraverso i resti della società contemporanea, l'artista crea delle vere e proprie rappresentazioni visive dello spreco e dei comportamenti umani più abbietti. Entrando nelle sue strutture - stanze ricolme di messaggi, azioni e materiali - il pubblico viene colpito da un senso di vertigine e d'inquietudine. L'unione di oggetti e materiali molto diversi, come disegni, sculture, *objets trouvés* e video, rende queste opere indefinibili e originali. Questi agglomerati, soverchiando il significato delle singole componenti, simboleggiano un'identità in crisi, frammentata dalla globalizzazione culturale. Le installazioni di Tayou, negando ogni desiderio di rappresentazione del bello, obbligano lo spettatore a un difficile sforzo interpretativo. Il suo caos lascia nel dubbio se sia necessario decifrare la storia che gli oggetti raccontano o se questi siano solo i resti di azioni disperate o rappresentazioni dei rifugi dei senzatetto. Il lavoro di Tayou sembra proporre il valore creativo di un'emotività libera e spontanea che attraverso l'autobiografia crea immagini universali. L'apparente follia creativa dell'artista camerunense nasce, però, da una struttura preliminare. Tayou investiga dal punto di vista etnografico, antropologico e scultoreo il complesso rapporto tra il mondo e l'arte contemporanea. Le sue creazioni sono volte a riportare in vita gli scarti altrui, per renderli oggetti simbolici della memoria del nostro passato e della storia contemporanea, segnata dalla violenza e dall'Aids. Le sue installazioni sono concepite come spazi privati, che attraverso la confusione e l'eterogeneità degli oggetti evocano una dimensione intima e stratificata, che rompe gli schemi mentali preconcetti. Nelle mani di Tayou, l'arte, capace di manifestare contemporaneamente le cicatrici e le emozioni prodotte dalla cultura delle metropoli contemporanee, diventa uno spazio per sviluppare nuovi rapporti sociali. L'artista inserisce nelle sue installazioni numerosi riferimenti all'Africa, alle bidonville in cui vive la maggioranza della popolazione e alla povertà del suo paese d'origine. Le sue opere nascono da materiali come legno, scatole di cartone e sculture a forma di totem. Attraverso elementi di disturbo, queste tracciano un'immagine dell'Africa postcoloniale, un ibrido di antiche tradizioni trasformate dai simboli della nuova economia occidentale. Altro tema fondamentale della ricerca di Tayou, soprattutto nelle opere più recenti, è quello del labirinto come metafora della nostra memoria. Attorno a una struttura centrale, l'artista posiziona inserti autobiografici, fotografie di familiari, di amici e di luoghi della sua terra d'origine, video con scene urbane di città europee, sculture e disegni. L'insieme di questi elementi disparati trova coesione nella complessità di ogni opera, che superando l'idea di una definita identità nazionale rappresenta una nuova universalità globale. Tayou partecipa alla Biennale di Kwangju (Corea del Sud) nel 1995 e di nuovo nel 1997. Sempre nel 1997 presenta il suo lavoro alla II Biennale di Johannesburg, alla VI Biennale dell'Havana e a Site Santa Fe (Nuovo Messico); nel 2002 partecipa anche a Documenta 11 a Kassel e alla XXV Biennale di San Paolo del Brasile. Altre sue importanti esposizioni sono state *Africa Screams*, nel 2004 alla Kunsthalle di Vienna, *Der Rest der Welt* nel 2003 alle Alexander Ochs Galleries di Berlino e *Qui perd gagne* al Palais de Tokyo di Parigi nel 2002.

Paul Thek
New York, 1933-1988.
Paul Thek è un artista poliedrico che ha toccato molti filoni artistici, imponendosi, in ambiti diversi, in modo eclettico e originale. Il suo lavoro, infatti, coinvolge differenti tecniche artistiche, dalla pittura al disegno, dalla scultura alla performance e all'installazione. Le sue opere non vogliono essere belle, anzi intenzionalmente vogliono essere brutte e antiestetiche, per dimostrare come sia possibile fare arte attraverso un atteggiamento essenzialmente intellettuale. Artisti famosi come Kiki Smith, Mike Kelley e Robert Gober hanno preso spunto dalla ricerca artistica di Thek, che propone un percorso personale e alternativo che si allontana dai grandi movimenti artistici, come la pop art, l'arte minimale e l'arte concettuale, che hanno segnato la sua generazione. La serie *Technological Reliquaries*, realizzata tra il 1964 e il 1967, consiste in scatole di plexiglas di colore giallo o trasparenti, contenenti piccole reliquie umane. In ogni teca l'artista ricrea copie molto realistiche di parti e detriti corporei, unendo brandelli di tessuto umano, capelli, denti, pezzi di carne e ossa. Gli oggetti sono delle vere sculture in legno, cera, cuoio e metallo, messe all'interno delle vetrine, come fossero dei reperti archeologici conservati in un museo o reliquie di un santo custodite nella cripta di una chiesa. L'artista è influenzato nella concezione di questi lavori sia dalla sua fede cattolica sia dalle scoperte scientifiche e dalla rappresentazione della decomposizione dei corpi. La valenza sacrale e religiosa delle sculture viene totalmente stravolta dal carattere escatologico degli oggetti che contengono. Per Thek, quindi, gli uomini sono le reliquie del mondo contemporaneo, dominato dalle macchine e dai computer, e possono essere rappresentati come resti corporei, scarti della società consumistica. Thek vuole spingere lo spettatore a riflettere, attraverso il disgusto provocato dalle rappresentazioni realistiche e dettagliate del corpo umano, sulla condizione dell'uomo contemporaneo; che non può far altro che osservare se stesso, in vetrina, senza accorgersi della propria decadenza. Il lavoro dell'artista è interessato alla rappresentazione delle relazioni tra la cultura popolare e la tecnologia d'avanguardia. Come ha detto Thek stesso nel 1963: "Sono estremamente interessato a utilizzare e a dipingere le nuove immagini del nostro tempo, in particolare quelle della televisione e del cinema. Le immagini stesse, una volta trasportate in arte, offrono una ricca e, per me, eccitante risorsa di ciò che io considero una nuova mitologia". All'artista sono state dedicate moltissime retrospettive. Le più recenti si sono tenute al Witte de With Center of Contemporary Art di Rotterdam nel 1995, al Fine Arts Club di Chicago nel 1998 e al Kunstmuseum di Lucerna nel 2004. Opere dell'artista sono state esposte in numerose mostre collettive, fra cui quelle al Charlottenborg Udstillingsbygning di Copenaghen nel 2002 e al New Museum of Contemporary Art di New York nel 2004. Nel 2003, alla Janos Gat Gallery di New York, viene presentato il lavoro *Document*, realizzato nel 1969 in collaborazione con il designer tedesco Edwin Klein per *The Paul Thek and the Artist's Co-op Installations* allo Stedelijk Museum di Amsterdam. La serie completa dei *Technological Reliquaries* è stata esposta per la prima volta alla Clocktower Gallery di New York nel 1989.

Wolfgang Tillmans
Nato a Remscheid (Germania) nel 1968. Vive e lavora a Londra.
Vincitore del Turner Prize nel 2000, Wolfgang Tillmans è il modello dell'artista e del fotografo di moda *cool*; dal 1987, infatti, collabora con rivi-

ste quali "ID", "The Face", "Vogue" e "Interview". Le sue fotografie, che potrebbero erroneamente sembrare casuali e spontanee, dimostrano come la sua impronta stilistica si ritrovi proprio nella giustapposizione continua dei soggetti e dei formati. Tillmans, sparpagliando le sue fotografie prive di cornice sui muri degli spazi espositivi, evoca il procedimento emotivo e spontaneo con cui i teenager decorano la propria stanza. Il suo nome è riconducibile alla polifonia di ritratti, nature morte, paesaggi, scene di vita notturna che rappresentano la superficie della vita quotidiana. Per l'artista, infatti, la superficie delle cose diviene la rappresentazione della loro vera natura. Sebbene fra le sue sperimentazioni ci sia anche la creazione d'immagini, attraverso l'impressione diretta degli oggetti su carta fotografica, Tillmans sembra vivere con la macchina fotografica in mano. Le sue prime fotografie esplorano il mondo domestico dell'artista: immagini della camera da letto, degli utensili e del cibo in cucina, che diventano nelle sue mani nature morte. Negli anni comincia a ritrarre gli amici, per arrivare a fotografare tutto ciò che lo circonda, dai rave notturni alle manifestazioni contro la guerra, da scene di sesso in una discoteca a immagini del Concorde in volo, da Kate Moss al suo fidanzato. Tillmans è interessato a catturare l'attimo astraendolo dallo scorrere della vita quotidiana. Nei suoi lavori i vestiti sporchi, gli avanzi di una festa o gli oggetti su un tavolo disordinato diventano le tracce, prive di retorica, dell'intimità e dello scorrere del tempo. Sottolinea infatti l'artista: "Sono alla ricerca di un'autenticità dell'intenzione, ma non ho mai ricercato l'autenticità del soggetto; cerco una verità universale, mai la verità di quel momento preciso". Nel 1983, durante un viaggio in Inghilterra, Tillmans rimane profondamente colpito dalla cultura giovanile e dall'immagine che le riviste underground ne trasmettono. Intraprende la serie di fotografie che immortalano la vita notturna delle capitali europee come Londra, Berlino e Amsterdam, concentrandosi sulla comunità gay, sulle modelle, sulle star della musica e soprattutto su persone incontrate casualmente. Il suo occhio coglie con precisione scientifica i dettagli e gli eccessi della vita della gente famosa, registrando con la medesima efficacia la vita di persone qualunque. Il suo è come un diario fotografico che registra gli oggetti e le emozioni della vita, attribuendo significato poetico a cose e situazioni apparentemente inutili. Tillmans sembra spingerci a liberarci dai pregiudizi che decretano cosa sia e cosa non sia bello, per riscoprire il piacere estetico del guardare. Ogni cosa ha valore e dunque è degna di essere immortalata dall'obiettivo: "Se una cosa è importante, tutto è importante", recita il titolo della sua mostra londinese alla Tate Gallery. Le sue parole esprimono chiaramente il principio del suo approccio fotografico: "Sono spinto da un insaziabile interesse nei confronti delle multiformi attività umane, sulla superficie della vita, e finché amerò vedere come le cose siano contemporaneamente inutili ed essenziali, non avrò paura". L'artista cura in prima persona gli allestimenti delle sue fotografie nello spazio. Crea installazioni a parete che alternano stampe casalinghe a getto d'inchiostro, a stampe fotografiche ad alta definizione, momenti astratti a immagini narrative, formati grandi, medi e piccoli. In questo modo la capacità evocativa delle sue immagini esplode, lasciando lo spettatore libero di cercare e trovare connessioni formali e contenutistiche che raccontino il mondo contemporaneo. I suoi assemblage fotografici hanno un potere visivo molto

superiore alla somma delle sue fotografie, tanto da dimostrare che Tillmans, più che un fotografo, è un artista, che usa le fotografie per creare le sue installazioni. In quest'ottica le riviste diventano, per l'artista, l'estensione dello spazio espositivo, uno spazio in cui ogni immagine ne attiva un'altra. Tra le principali mostre di Wolfgang Tillmans: Museo Nacional Reina Sofía, Madrid (1998); Tate Britain, Londra (2000); Deichtorhallen, Amburgo, Museum Ludwig, Colonia (2001). Ha esposto nel 2002 al Fogg Art Museum di Harvard, al Palais de Tokyo a Parigi e al Castello di Rivoli - Museo d'Arte Contemporanea, nel 2003 al Louisiana Museum of Modern Art a Humlebaek e alla Tate Britain di Londra, nel 2004 alla Tokyo Opera City Art Gallery.

Grazia Toderi

Nata a Padova nel 1963. Vive e lavora a Milano.
Grazia Toderi è una tra le artiste italiane più conosciute a livello internazionale. Lavora con la fotografia e con il video, che definisce "un affresco di luce". I suoi lavori degli esordi sono legati all'esplorazione delle qualità fisiche degli elementi naturali, primo fra tutti l'acqua, che, oltre ad avere un valore metaforico, richiama l'idea di fluidità insita nel processo di creazione dell'immagine in movimento. Questo interesse verso la specificità del suo mezzo espressivo avvicina il lavoro di Grazia Toderi a quello dei pionieri dell'arte video negli anni settanta. Con una forte impronta intimista, concentra l'attenzione su un microcosmo di eventi *quotidiani*, apparentemente insignificanti. La telecamera, generalmente fissa, cattura poche immagini, ma le dilata nel tempo in un'ipotetica dimensione infinita. Le azioni si prolungano in un'estenuante ripetitività nel caso di una piantina di violette (*Nontiscordardime*, 1993) che resiste al violento getto d'acqua della doccia, o del video di un bambolotto che si oppone invano alla forza di una centrifuga. Nonostante la fragilità dei soggetti e la semplicità della struttura narrativa, queste prime indagini aprono la strada alle tematiche che Toderi approfondisce nella sua produzione matura. Nelle opere più recenti gli orizzonti dei suoi video si ampliano. Gli spazi privati lasciano il posto a quelli pubblici e prende corpo una dialettica tra l'infinito e lo spazio abitato dall'uomo. "In tutto il mio lavoro c'è una tendenza verso l'infinito: rallentare e dare sempre la stessa immagine è un modo per sottolineare questo tentativo. Cerco di rendere perpetuo un moto, un'azione, un momento" dice l'artista. Le riprese si fanno più complesse, gli elementi autobiografici si intrecciano a momenti che appartengono alla vita collettiva. Toderi scopre i grandi luoghi di aggregazione moderna, gli stadi, le piazze, le arene, che, osservati dall'alto e di notte, svelano particolari dalle suggestioni fantastiche, come lei stessa sottolinea: "Si può essere totalmente coinvolti nelle cose, pur mantenendo una certa distanza. In questo modo si riescono a sorpassare i confini e si può cercare di raggiungere una dimensione che trasforma le cose comuni in immediate e permanenti". È fortemente attratta dalle strutture a pianta circolare, come nel caso dello stadio, contemporaneo tempio delle passioni, che diventa un microcosmo capace di rappresentare simbolicamente l'irrimediabile circolarità degli orizzonti terrestri. Importante è l'elemento acustico, il sonoro di questi luoghi di naturale aggregazione: il tifo, l'applauso, il rumore corale, il mormorio delle persone in attesa, che l'artista registra e manipola. Anche *La pista degli angeli* (2000) si concentra sulla ripresa aerea di un luogo avvolto nel buio, sulla

forza che si crea nel dialogo fra lo sguardo privilegiato e l'energia della folla in basso. Il tessuto urbano romano sembra prestarsi particolarmente a questa operazione; la scansione di strade, edifici, piazze e il caotico intersecarsi di percorsi si trasfigurano nel video. La ripresa è lenta, spesso l'immagine è fissa o cambia di qualche infinitesimo, in modo da creare una dimensione di sospensione e una sorta di attrazione ipnotica nello spettatore. Vera protagonista è la luce, che segna il perimetro delle architetture, trasforma in geometrie lucenti ponti e piazze, determinando una nuova visione romantica della struttura metropolitana. "La pista degli angeli", dice Grazia Toderi, "lo avevo ideato su Castel Sant'Angelo a Roma, il mausoleo fatto costruire dall'imperatore Adriano: la sua pianta ha un disegno a stella che contiene al suo interno un pentagono, che contiene un quadrato, e al suo interno ancora un cerchio. Geometrie inglobate l'una nell'altra: volevo creare una sorta di pista d'atterraggio per qualcuno che guardava dall'alto, un punto di vista non umano, non soggetto alla gravità terrestre." La sua prima importante partecipazione è ad *Aperto '93* in occasione della XLV Biennale di Venezia. Numerose le presenze a manifestazioni nazionali e internazionali: nel 1997 alla Biennale di Istanbul, nel 1998 alla Biennale di Sydney. Le dedicano personali importanti istituzioni quali il Castello di Rivoli Museo d'Arte Contemporanea, il Casino Luxembourg - entrambe nel 1998 - e nel 2002 la Fundació Joan Miró di Barcellona. Nel 1999 Grazia Toderi vince il Leone d'Oro per il miglior artista alla Biennale di Venezia.

Rosemarie Trockel

Nata a Schwerte (Germania) nel 1952. Vive e lavora a Colonia.
Rosemarie Trockel sviluppa un lavoro concettuale attraverso tecniche e materiali diversi. Utilizzando video, scultura, installazione e fotografia, la sua ricerca artistica tocca molteplici temi, come l'antropologia, la sociologia, la teologia e la matematica, indagando in modo ironico e profondo i rapporti tra l'uomo contemporaneo e la società in cui vive. Il suo lavoro analizza l'identità, il ruolo e i meccanismi della formazione della donna in una società ancora segnata da pregiudizi, in cui la donna deve dimostrare continuamente il proprio valore e la propria credibilità. Femminilità e femminismo si intrecciano e contraddicono a vicenda, costantemente impedendo una formulazione dogmatica, attraverso la giustapposizione, la manipolazione e il sotterfugio dei cliché sociali e degli stereotipi sul ruolo della donna. La particolare attenzione verso i meccanismi della vita quotidiana hanno portato Rosemarie Trockel ad autodefinirsi "un'antropologa sociale". I suoi lavori, dal forte carattere simbolico, rivelano la capacità dell'artista di mescolare ogni tipo di materiale: gli oggetti, attraverso interventi minimali e incisivi, diventano inquietanti perdendo la loro funzione originaria. I suoi primi lavori sono tele cucite a macchina in cui si mescolano scritte, disegni e loghi aziendali; la scelta del cucito e del lavoro a maglia, attività tradizionali legate alla sfera femminile, è volta a elevare ad attività artistica una pratica che è sempre stata giudicata un'arte applicata secondaria di competenza femminile. *Untitled*, 1986, per esempio, è una serigrafia su tela dove viene ripetuto in serie il simbolo della lana. Questo logo, originariamente, veniva applicato sui manufatti lavorati a mano come indice di qualità del prodotto. L'industrializzazione del mondo contemporaneo ha

determinato, quindi, la diminuzione di questa attività femminile e la perdita di attenzione al dettaglio e al valore del prodotto artigianale. *Untitled*, 1995, invece, è un blocco di cottura in smalto bianco, con due piastre elettriche poste in alto e una sul fianco come se fosse scivolata verso terra. L'oggetto, che a prima vista appare come un fornello, diventa una scultura, un oggetto inutile, che, allontanandosi così dalla realtà, simboleggia la liberazione delle donne dagli stereotipi che le legano alla vita domestica. Questo lavoro sembra la parodia del parallelepipedo minimalista che nelle mani di un'artista donna si trasforma in un oggetto connotato di riferimenti autobiografici. Negli anni novanta l'artista sperimenta anche il video e l'installazione. Nel 1996 progetta con Carsten Höller, essendo entrambi appassionati di biologia, *Haus für Schweine und Menschen* (Casa per maiali e uomini). L'installazione, presentata a Documenta 10, è un laboratorio-osservatorio di ricerca comportamentale, in cui il pubblico può paragonare i propri comportamenti a quelli dei maiali, per riflettere e riconoscersi negli animali. Le principali presenze internazionali della Trockel sono state nel 1997 Documenta a Kassel, nel 1999 e nel 2003 la Biennale di Venezia e nel 2000 EXPO 2000, ad Hannover. Dal 1983 espone con regolarità nella galleria di Monica Spreuth a Colonia. Nel 1999 ha presentato i suoi lavori alla Whitechapel di Londra e alla Kunsthalle di Amburgo.

Nobuko Tsuchiya

Nata a Yokohama (Giappone) nel 1972. Vive e lavora a Londra.
Le sculture di Nobuko Tsuchiya sono così delicate da sembrare uscite dal mondo dei sogni. L'artista ha una relazione intensa e personale con i suoi lavori, come se tutte le piccole sculture installate insieme fossero elementi di un viaggio immaginario o forse, come sembrano suggerire i loro titoli frammentari, di un racconto fantastico. Le sue complesse e multiformi sculture nate dall'assemblaggio di oggetti impensabili sembrano disegni a matita divenuti tridimensionali. Nascono da un minuzioso lavoro durante il quale gli oggetti vengono tagliati, accarezzati, spazzolati, intrecciati, rimanendo pur sempre riconoscibili. Hanno un aspetto vagamente scientifico, sembrano disordinati tavoli da laboratorio; implicano, infatti, un lungo tempo di gestazione creativa, tipico dell'arte nipponica tradizionale. Guardandole, ci si sente come improvvisamente entrati nel laboratorio di una fata. Le installazioni hanno spesso un aspetto ostile condito da un tocco di sadismo; diventano macchine impossibili e fantascientifiche come il tavolo per sezionare insetti. Sebbene le singole sculture con cui l'artista crea le installazioni siano legate da una logica rigorosa, noi, estranei all'opera, non riusciamo a comprenderla. Attraverso i suoi ultimi lavori, *Jellyfish Principle* e *Micro Energy Retro*, l'artista ci porta in un viaggio immaginario per i mari. Come Pinocchi del XXI secolo ci troviamo prima assorbiti da uno strano marchingegno, e poi rigettati nella "pancia" di una medusa (*jellyfish*). Questo universo, rappresentato metaforicamente da una specie di tavolo cosparso di strani oggetti, è il mondo in cui ci troveremmo se fossimo all'interno di una medusa. Secondo Nobuko Tsuchiya l'affascinante celenterato, a differenza della balena collodiana, essendo leggero e trasparente sarebbe un ottimo mezzo di trasporto per attraversare gli oceani e scoprire il mondo. Tra le mostre cui Nobuko Tsuchiya ha partecipato ricordiamo quelle all'Anthony Reynolds Gallery di Londra nel 2002 e nel 2003; nel corso del

2004 ha esposto alla Ileana Tounta Contemporary Art Centre & Renos Xippas Gallery di Atene, alla Saatchi Gallery di Londra e alla Fondazione Sandretto Re Rebaudengo. Ha partecipato inoltre alla L Biennale di Venezia nella sezione *Clandestini*.

Patrick Tuttofuoco

Nato a Milano nel 1974. Vive e lavora a Milano.
A soli trentun'anni e dopo appena cinque anni dalla sua prima importante mostra personale a Milano presso lo Studio Guenzani, Patrick Tuttofuoco si presenta come una delle personalità più interessanti della nuova generazione italiana, lavorando con il video, il disegno e l'installazione. Quello di Tuttofuoco è un gioco in cui si ottiene il massimo del divertimento quando l'ordine delle regole è intaccato dal germe dell'imprevisto, dalla materia morbida dell'autobiografia, persino dal sentimento. L'artista è affascinato dai paesaggi urbani che reinventa in modo fantastico attraverso suggestioni inaspettate. Tuttofuoco usa la luce e il colore per creare atmosfere ed emozioni, dando origine a veri e propri spazi fisici di impronta pop che sembrano usciti da un videogioco in 3D. L'opera di Tuttofuoco conserva echi futuristi: non solo perché l'artista vive in un mondo di materiali plastici coloratissimi, carte rifrangenti e smalti industriali, né perché modifica scooter rendendoli velocissimi e policromatici, ma soprattutto perché ha capito che l'arte è una questione di stati d'animo, di reazioni immediate, in bilico tra ordine ed entropia. Tuttofuoco impone un ordine e poi assiste al suo disfacimento, cerca di correggerlo, di ritrovare un equilibrio: il risultato è una forma investita di desiderio, che conserva inscritta dentro sé la traccia di un processo. Il rigido apollineo viene invaso e corrotto dal caotico dionisiaco attraverso la collaborazione con amici e sconosciuti. Le installazioni di Tuttofuoco richiedono spesso il contatto con gli spettatori, come le palle da gioco giganti dai colori sorbetto ammassate in un'unica stanza nella sezione *La Zona* alla Biennale di Venezia 2003. In questa installazione il pubblico era sollecitato a far rotolare e mutare di posto le sfere, trovandosi a essere una pedina in un imprevisto gioco di dama. Le sfere di plastica trasparente evocavano il design tipico degli anni sessanta e un'atmosfera pop adolescenziale da film di fantascienza anni settanta. Nel 2002 Tuttofuoco ha vinto a Torino il Premio della Regione Piemonte partecipando a *Exit*, mostra collettiva di giovani artisti italiani, presso la Fondazione Sandretto Re Rebaudengo, con la creazione di un'installazione luminosa e sonora +, un "lavoro carico di energia positiva" nel verdetto della giuria internazionale. Nel 2001 l'artista ha realizzato anche un video, *Boing*, viaggio immaginario nello spazio virtuale del computer, presentato al Centre d'Art Contemporain di Ginevra. Tra le mostre cui ha partecipato ricordiamo la sua personale del 2000 allo Studio Guernzani di Milano e le collettive *Something Old, Something New* a San Giovanni Valdarno nel 1999, *Fuori uso* al The Bridges di Pescara nel 2000, *L'Art dans le monde* al Pont Alexandre III di Parigi nel 2001, *Videotake* presso l'Openbare Bibliothiik di Lovanio in Belgio e *Fai da te* allo Sparwasser HQ di Berlino nel 2002. Nel 2004 presenta il suo lavoro a Manifesta 5.

Piotr Uklanski

Nato a Varsavia nel 1968. Vive e lavora a New York.
Piotr Uklanski, artista polivalente, legato a continui cambiamenti di stile e di tecnica, sviluppa una forma contemporanea di arte del recupero e del pirataggio. Noto per performance e interventi che hanno attirato l'attenzione del grande pubblico (talvolta trasformandosi in veri e propri scandali), dice di sé: "Voglio essere tutte le seguenti cose: un modernista, un postminimalista, un concettuale-pop, un fotografo, un 'dilettante', la musa di un pittore, un artista politico come Boltanski e un regista come Polanski". Uklanski manifesta chiaramente la volontà di creare un lavoro sospeso tra la storia dell'arte e la politica, tra l'est e l'ovest; questa sua dichiarazione d'intenti è un *escamotage* per andare oltre le apparenze e lasciar percepire allo spettatore sentimenti contrastanti quali la rabbia e l'indifferenza. Alla domanda se si sente un "old European" (un vecchio europeo) o un "new American" (un nuovo americano), Uklanski risponde un "new European" (un nuovo europeo). Nel 2003, alla fiera londinese di Frieze l'artista presenta appunto *Untitled (Boltanski, Polanski, Uklanski)*, dove pone se stesso, insieme all'artista e al regista, per sottolineare come i tre nomi siano legati alla Polonia, esistendo in una posizione geopolitica centrale fra est e ovest. La pratica artistica di Uklanski si sviluppa, volutamente, in una zona sempre "al confine fra" cose e contesti contrapposti. Esemplare *Untitled (Summer Love)*, uno "spaghetti western", l'imitazione di un'imitazione, un tentativo di riproporre il genere del western, tipicamente americano, riambientandolo in Polonia. Questo lavoro parla degli stereotipi, del mito del grande West e della desolata Monument Valley. Girato nel territorio roccioso della Polonia del sud, e rimanendo fedele all'estetica del genere, questo lavoro crea, tuttavia, un cortocircuito tra l'iconografia western e l'imprevisto paesaggio polacco. Attraverso un'atmosfera straniante Uklanski analizza come, da spettatori, percepiamo i diversi luoghi, riflettendo sul modo in cui assimiliamo i cliché e la storia: "Credo che il western, soprattutto in un contesto europeo, diventi metafora di uno stato mentale assurdo. La colonizzazione del selvaggio West, da parte dei coloni del XIX secolo, è stata ingigantita e romanticizzata a tal punto da diventare un mito archetipico. Trasportando il western in Polonia mi sembrava di catturare un po' tutto ciò". Al progetto del film accompagna una serie di immagini e locandine promozionali di bassa qualità; tutto rimane a un livello amatoriale, volto a sedurre come sulle locandine dei film porno. Il lavoro di Uklansky si concentra sugli scambi e le influenze fra la storia dell'arte, il cinema e la pubblicità con l'intento di indagare dove finisca l'esperienza estetica e dove cominci quella dell'intrattenimento. *The Nazis* approfondisce lo studio della ricezione dei simboli storici e culturali in contesti differenti. Con tagliente ironia, Uklanski presenta cento grandi stampe di still da film, che ritraggono famosi attori hollywoodiani abbigliati in uniforme nazista. Come altri lavori di Uklanski, *The Nazis* suscita interpretazioni contrapposte che vanno da quelle più storiche e sociali alla rilettura in chiave feticista e sessuale dell'uniforme nazista. Attraverso un lavoro apparentemente leggero, Uklanski parla della storia del suo paese, degli stereotipi e dei pregiudizi ancora legati al XX secolo. Le sue immagini, nonostante il tema trattato suggerisca sentimenti di sofferenza e dolore, suscitano una sensazione di velata malinconia. Uklanski ama fomentare fraintendimenti sul suo lavoro, usando i cliché della nostra epoca per parlare indifferentemente di catastrofi e di atrocità, così come della bellezza. Piotr Uklanski espone in importanti istituzioni internazionali come l'ICA di Londra nel 1997 e nel 2000 il Centre Pompidou di Parigi, la Kunstwerke di Berlino e il Museum of Modern Art di New York. I suoi lavori sono stati presentati nel 2001 al National Museum of Modern Art di Kyoto, al Migros Museum di Zurigo e al Museo de Arte Moderno in Messico; inoltre ha esposto nel 2002 al Jewish Museum di New York, nel 2003 al Castello di Rivoli Museo d'Arte Contemporanea e nel 2004 al Neues Museum di Brema. La Kunsthalle di Basilea gli ha dedicato un'importante personale nel 2004; Uklanski è stato inoltre invitato a Manifesta nel 1998, alla Biennale di Venezia nel 2003 e nel 2004 alla Biennale di San Paolo del Brasile.

Hellen van Meene

Nata ad Alkmaar (Olanda) nel 1972. Vive e lavora a Keiloo (Olanda).
L'artista olandese Hellen van Meene è conosciuta internazionalmente per le foto quadrate e di piccolo formato che trasmettono una sensazione di ambiguità e di inquietudine. I soggetti delle sue fotografie sono bambini, adolescenti, ragazzi e ragazze di venti anni, cresciuti forse troppo in fretta, e accomunati da un'aria assorta e assente. Introversi, pensierosi, i suoi soggetti sono fotografati in pose apparentemente naturali: in piedi, appoggiati a una ringhiera, a una finestra o sulla panchina di un parco. I giovani vengono sempre ritratti in primo piano, emergendo da uno sfondo sfuocato e piatto che l'artista sceglie per enfatizzare l'atmosfera sognante delle sue fotografie. Non hanno un'età ben definita, assumendo talvolta atteggiamenti adolescenziali, oppure facendosi ritrarre in pose da donne e uomini maturi. Le fotografie di Hellen van Meene lasciano trapelare sentimenti contrastanti, come la vulnerabilità e la fierezza, la goffaggine e la grazia, l'intimità e il distacco, la solitudine e il desiderio. La vera identità dei suoi modelli rimane ambigua, sospesa e nascosta nei loro sguardi sfuggenti. Sebbene distolgano lo sguardo dall'obiettivo, i giovani sembrano compiacersi dell'importanza del loro ruolo. Hellen van Meene ne sottolinea nelle sue fotografie la dimensione ingenuamente erotica e superficiale della transizione dalla giovinezza alla maturità, mettendo in rilievo l'aspetto fisico ma anche l'interiorità delle loro riflessioni. L'artista sembra far propria la tendenza ormai ampiamente diffusa di ritrarre sui giornali di moda modelli appena adolescenti, ma, invece di renderli vuoti simulacri di un presunto canone di bellezza, li fotografa mostrando i loro dubbi e le loro incertezze. Quella che ci viene presentata è una gioventù che ha ormai perso la propria innocenza e che cerca di fare i conti con la vita adulta. I soggetti che l'artista ritrae sono amici e conoscenti, persone con cui è cresciuta o che ha incontrato nella sua città natale di Alkmaar. A loro chiede di posare, di sottolineare alcune espressioni del proprio carattere per interpretare una versione romanzata di se stessi. La scena di ogni foto è infatti preparata attentamente dall'artista, nella scelta della *location*, dei vestiti, del trucco e della postura. Lo scenario e l'artificiosità delle fotografie contrastano con il franco realismo con il quale sono ritratti i soggetti, creando un'interessante situazione di straniamento. I suoi personaggi sono sempre immersi nella luce naturale; l'artista non cerca infatti di nascondere le loro imperfezioni e le caratteristiche che sottolineano la dimensione psicofisica dell'età adolescenziale. Oltre la dimensione psichica, affascina e coinvolge la qualità tattile delle immagini, che a una lettura attenta lasciano trasparire suggestioni compositive derivate dalla storia dell'arte. Talvolta emergono richiami alla pittura mitologica del Rinascimento o dell'Ottocento, ai ritratti di Piero della Francesca, di Dante Gabriel Rossetti e dei preraffaelliti inglesi; altre fotografie mostrano evidenti richiami a pittori olandesi come Vermeer. Attraverso lo studio attento della luce, del colore, dei tessuti e delle forme Hellen van Meene offre una sua personale rilettura dei giovani soggetti con cui si confronta. Dice l'artista: "Questo non sei tu ora. Questo è una sensazione di ciò che tu sei, creata da me". Hellen van Meene espone nel 1996 allo Stedelijk Museum di Amsterdam e nel 2000 alla Biennale di Architettura di Venezia. Nel 2000 presenta i suoi lavori alla Galerie du Musée d'Art Moderne et d'Art Contemporain di Nizza, nel 2001 al Rooseum Center for Contemporary Art in Svezia, nel 2003 al Gemeente Museum Helmond e nel 2002 al Frans Hals Museum di Haarlem. Nel 2001 partecipa alla mostra *Strategies* organizzata dalla Fondazione Sandretto Re Rebaudengo alla Kunsthalle Kiel, al Museo d'Arte Moderna di Bolzano e al Rupertinum di Salisburgo.

Jeff Wall

Nato a Vancouver nel 1946. Vive e lavora a Vancouver.
L'artista canadese Jeff Wall ha prodotto dal 1978 a oggi circa centoventi lavori fotografici. Le sue fotografie non sono istantanee, ma complesse costruzioni cinematografiche. Jeff Wall emerge tra il 1969 e il 1970 con *Landscape Manual*, una serie di fotografie scattate nei quartieri suburbani e accompagnate da brevi testi esplicativi. Successivamente trova la sua vena espressiva con le *transparencies*, diapositive gigantesche montate su lightbox. L'effetto di luce dei lightbox combinato con il formato particolarmente grande produce una presenza quasi magica. Wall si ispira alla tradizione alta della grande pittura figurativa, in particolare dichiara di volere essere, secondo la definizione di Charles Baudelaire, un "pittore della vita moderna". Sostiene che la fotografia e la pittura non si contraddicono ma mostrano anzi molte affinità. Le sue fotografie nascono dal confronto e dal desiderio di emulare la pittura di maestri classici come Cézanne, Manet, Velázquez, ma anche quella di Jackson Pollock, fino a confrontarsi con il lavoro di Carl Andre, Dan Graham e Walker Evans. I suoi lightbox seducono l'osservatore mediante la brillantezza delle superfici e la perfezione dell'impianto compositivo. L'artista prepara per le sue fotografie dei set simili a quelli del cinema, ricercando una composizione formale capace di arricchire la lettura dell'immagine. Ama i grandi formati, che contribuiscono a dare potenza pittorica alle sue opere minuziosamente preparate, composizioni formalmente impeccabili nella tensione dei segni, delle linee di forza che costruiscono ogni immagine, così come nell'esecuzione tecnica. Immagini cariche di un realismo enfatico e accattivante che sono al contempo classiche nel loro equilibrio compositivo. La loro bellezza è capace di parlare anche dei lati oscuri e meno piacevoli della società. I soggetti preferiti dall'artista sono infatti le persone che vivono ai margini, così come scene che rispecchiano conflitti sociali. *The Jewish Cemetery* rappresenta un cimitero quasi "sepolto" in un verde abbagliante che spinge a riflettere sulla morte e sulla vita, ma al tempo stesso allontana emotivamente lo spettatore. Come in molti lavori di Wall, la fotografia è composta da diversi piani, negando così una lettura immediata. Dagli anni ottanta Jeff Wall ha esposto frequentemente sia in Europa che in America. Si segnala in particolare la sua presenza alla Documenta di Kassel nel 2002, alla Biennale di Shanghai e presso il Centro de Cultura Contemporanea di Barcellona nel 2004. Nel 2005 lo Schaulager di Basilea gli dedica una personale.

Gillian Wearing

Nata a Birmingham (Gran Bretagna) nel 1963. Vive e lavora a Londra.

Gillian Wearing studia alla Chelsea School of Art e poi al Goldsmiths College di Londra, dove si diploma nel 1990. Il suo lavoro, articolato attraverso il video e la fotografia, approfondisce un'indagine personale sul quotidiano, con un approccio documentaristico tipico della generazione degli YBA, Young British Artists, emersi in Inghilterra negli anni novanta. La collaborazione con la gente comune incontrata per strada, nei parchi e nei locali pubblici è diventata la metodologia di lavoro di Gillian Wearing che, con un continuo rimando fra la dimensione pubblica e quella privata, fra una situazione controllata e una aperta al caso, sviluppa opere sono contemporaneamente buffe e tristi. Al pubblico l'artista chiede di raccontare la propria personalità, i desideri, le paure, le fantasie. L'artista si immerge nelle loro vite, senza decidere a priori quale sarà formalmente il lavoro che emergerà dalle sue azioni, lasciando alle persone coinvolte la libertà di decidere cosa consegnare di sé allo sguardo collettivo. Nel 1994 pubblica sulla rivista inglese "Time Out" un annuncio per cercare dieci volontari che, camuffati con trucco e parrucche, raccontino i propri desideri, le proprie perversioni e speranze. Il materiale viene raccolto nel video *Confess all on video. Don't worry, you will be in disguise. Intrigued? Call Gillian* (1994). Anche in *Signs that say what you want them to say and not signs that say what someone else wants you to say* (1992) innesca una situazione che si costruisce con l'aiuto del pubblico: fotografa persone di diversa provenienza sociale che impugnano un cartello su cui sono invitate a scrivere cosa pensano in quel momento. Wearing offre alla gente il tempo per esprimere i propri desideri, le proprie paure, i propri sentimenti e la propria ignoranza. Attraverso pratiche ispirate al teatro d'avanguardia e con un atteggiamento che equivoca fra il gioco e la gag imbarazzante, Wearing sottolinea la condizione di isolamento propria dell'individuo nella società contemporanea. I suoi lavori sembrano preannunciare il successo dei *reality shows* nel nuovo millennio, ma, a differenza dei programmi televisivi, si sviluppano a partire da un rapporto umano con le persone filmate. In *Dancing in Peckam* (1994) danza da sola in un centro commerciale per venticinque minuti, mettendo in discussione concetti di moralità, di "buona educazione" e le norme comportamentali universalmente accettate. L'artista diventa in questo caso l'emblema di quell'umanità che, tra il drammatico e l'ironico, dipinge nei suoi lavori: "Credo di essere interessata all'elemento tragicomico. Molti documentari sono isterici, proprio come la vita di tutti i giorni. Ci sono aspetti divertenti, ma anche l'umiliazione. Mi interessano tutte le emozioni che compongono il lavoro". Nel cercare un rapporto con la gente comune Gillian Wearing lascia emergere un altro aspetto importante della sua critica sociale: gli impulsi individuali sono troppo spesso repressi dalla volontà e dai sistemi di controllo della società. L'idea di libertà che la società contemporanea porta con sé - sembra dire l'artista - in realtà è solo una falsa illusione. Esemplare *I'd like to teach the world to sing* (1995), in cui l'artista invita la gente a improvvisare melodie, esprimendo le proprie capacità creative, usando come simbolico microfono una bottiglietta vuota di Coca-Cola, simbolo dell'omologazione consumista. Nel 1997 Gillian Wearing vince il Turner Prize con il provocatorio video *Sixty-Minute Silence* (1996), dove chiede a ventisei poliziotti di stare in silenzio e immobili per un'ora, come se posassero per una foto di gruppo. Gillian Wearing ha presentato il suo lavoro in numerosi spazi: nel 2003 alla Maureen Paley/Interim Art di Londra, nel 2002 al Museum of Contemporary Art di Chicago, al Centro Galego de Art Contemporánea di Santiago de Compostela, al Museu Nacional de Arte Contemporânea di Lisbona e al Musée d'Art Moderne de la Ville de Paris a Parigi. Tra le mostre collettive a cui è stata invitata si ricordano nel 2005 *Emotion Pictures* al MUHKA di Anversa e alla Fundació La Caixa di Barcellona; nel 2004 all'ICA di Londra, al Victoria and Albert Photography Gallery di Londra, alla Deste Foundation, Center for Contemporary Art, di Atene. Nel 2003 espone alla South London Gallery di Londra; nel 2002 alla Tate Liverpool e all'UCLA Hammer Museum di Los Angeles; nel 1999 a *Common People* alla Fondazione Sandretto Re Rebaudengo. L'artista ha anche partecipato nel 2003 alla II Biennale di Tirana.

Richard Wentworth

Nato a Samoa (Polinesia) nel 1947. Vive e lavora a Londra.

Richard Wentworth ha rivestito un ruolo fondamentale, sin dalla fine degli anni settanta, nella New British Sculpture, che, ricollegandosi ideologicamente agli *objets trouvés* duchampiani, propone l'inserimento dei prodotti industriali nel contesto artistico e la creazione di un'innovativa rete di relazioni. Così come per Tony Cragg e Richard Deacon, la sua ricerca artistica sviluppa la volontà di trovare correlazioni inaspettate tra materiali industriali e oggetti tratti dalla vita quotidiana. L'artista, infatti, altera la definizione tradizionale di scultura, ridefinendo la nozione di cosa sia un oggetto e di quale uso se ne possa fare. Manipolando e modificando gli oggetti, Wentworth ne sovverte e stravolge la funzione originaria, estraniandoli dal loro contesto e caricandoli di un nuovo valore simbolico. Attraverso alterazioni più o meno marcate che danno un effetto di disorientamento, Wentworth rende le cose irriconoscibili. Gli oggetti acquistano, pertanto, significati nuovi e inediti, perché, nonostante non abbiano nulla in comune, vengono montati in sculture autonome. La giustapposizione degli oggetti si associa all'utilizzo di materiali che non appartengono alla sfera artistica; l'unione insolita di componenti eterogenee stupisce lo spettatore, che si trova immerso in una realtà inaspettata, anche se costituita da elementi singolarmente riconoscibili. La forza delle opere di Wentworth è di arricchire la percezione del pubblico su quali siano lo scopo e il valore di un oggetto, fornendo uno strumento di resistenza alla produzione massificata e globalizzata. Alle sculture Wentworth affianca la fotografia, con cui coglie dettagli apparentemente insignificanti della vita quotidiana, che ricontestualizza come tracce materiali inequivocabili del lavoro dell'uomo. La fotografia si sviluppa parallelamente alla scultura perché entrambe rappresentano una forma linguistica duttile e aperta, funzionale a un metodo comunicativo che combatte i luoghi comuni e gli stereotipi contemporanei. I titoli dei lavori di Wentworth sono enigmatici come le sue costruzioni, perché non rispecchiano le opere, ma, tratti da racconti per bambini, inseriscono un elemento narrativo nel lavoro. L'opera *Balcone*, ad esempio, è un'installazione composta da una scrivania in metallo in cui sono infilati, come in una rastrelliera, gli attrezzi da giardino, oggetti che hanno perso la loro funzione originaria per acquistarne una nuova; il titolo rimanda a un oggetto noto, sospeso tra l'interno e l'esterno, che non è riconoscibile nell'opera, ma forse evoca il rapporto tra la realtà domestica della scrivania e quella naturale degli attrezzi da giardino. I lavori di Richard Wentworth sono stati esposti in famose istituzioni quali la Serpentine Gallery, la Whitechapel Art Gallery e la Hayward Gallery di Londra, l'Institute of Contemporary Art di Filadelfia e il Musée d'Art Moderne de la Ville de Paris a Parigi. Le ultime esposizioni cui l'artista è stato invitato sono state: nel 2003 *Independence* alla South London Gallery e *Welt Kunst Collection: Glad that Things don't Talk* all'Irish Museum of Modern Art (IMMA) di Dublino, nel 2001 *Double Vision* alla Galerie für Zeitgenössische Kunst di Lipsia. L'artista ha ottenuto nel 1974 il Mark Rothko Memorial e tra il 1993 e il 1994 ha partecipato al Berliner Künstlerprogramme alla DAAD Galerie di Berlino. Ha anche lavorato per lo scultore Henry Moore e dal 1971 al 1987 ha insegnato al Goldsmiths College di Londra.

Pae White

Nata a Pasadena, California, nel 1963. Vive e lavora a Los Angeles.

Pae White è un'artista di Los Angeles, il cui lavoro trae ispirazione dal design moderno e contemporaneo. Come molti altri artisti di Los Angeles, analizza l'influenza che il design ha sull'arte, attraverso l'estetica della produzione artigianale europea. Nel suo lavoro, fonde oggetti di design con sculture e oggetti prodotti artigianalmente, che, attraverso un sottile senso dell'umorismo e un uso magico di colori e materiali, crea spazi di intima riflessione. Tutti gli oggetti che compongono la sua barocca produzione, dagli orologi origami di ispirazione zodiacale ai barbecue a forma di gufi e tartarughe, dai mattoni di ceramica smaltata ai disegni a ragnatela, dai monocromi di plexiglas fuso ai manifesti pubblicitari, seducono immediatamente lo spettatore. In particolare i suoi *mobiles* hanno assunto una prominenza rappresentativa. Le risposte entusiastiche che suscitano nel pubblico nascono dal contrasto tra la modestia dell'esecuzione dei materiali e la bellezza quasi sublime del risultato. Piccoli ritagli di carta attaccati a lunghi pezzi di spago vengono appesi al soffitto suggerendo il vento delle foglie d'autunno o una calda pioggia rosa. Tratti da molteplici fonti storico-artistiche e pop, le "cascate mobili" di Pae White evocano branchi di pesci, stormi di uccelli e laghetti increspati, oltre alle infinite pennellate dei quadri impressionisti. Pae White descrive questo corpus di lavori "un'esplorazione nel contenere il movimento". Come "una cascata in pausa", i lavori sono "nubi di colore e di lieve movimento, sospese per essere contemplate". Questi lavori si muovono a ogni leggero alito di vento, definendo uno spazio tridimensionale attraverso la loro fluidità. La luce e i giochi di riflessi che si creano sui singoli elementi accentuano l'aspetto dinamico di composizioni che oscillano tra la poesia e una sottile critica umoristica verso la produzione industriale. Le sue opere astratte sono la rappresentazione facile e seducente di tutta l'evoluzione dell'arte moderna, dall'analisi della luce e della percezione visiva degli impressionisti fino all'emergere di una nuova estetica fenomenologia durante il minimalismo. Infatti rivisitano una serie di preoccupazioni legate alla storia dell'arte attraverso una prospettiva influenzata dal design e dal mondo dello spettacolo. Pae White ha partecipato a importanti mostre personali all'I-20 di New York nel 1997 al Neugerriemschner di Berlino nel 2001, alla Greengrassi Gallery di Londra nel 2002, alla Galleria Francesca Kaufmann di Milano nel 2003 e all'UCLA Hammer Museum di Los Angeles nel 2004. Tra le mostre collettive a cui l'artista è stata invitata ricordiamo quelle alla Galerie Jurgen Becker di Amburgo nel 2000 e al Moderna Museet di Stoccolma nel 1999. L'artista ha partecipato anche alla Biennale di Venezia nel 2003.

Rachel Whiteread

Nata a Londra nel 1963. Vive e lavora a Londra.

Il lavoro di Rachel Whiteread si sviluppa attorno ai temi dell'assenza e della memoria. Dal 1988, dopo essersi laureata alla Slade School of Fine Art, Whiteread ha utilizzato per le sue sculture calchi di oggetti quotidiani: spazi vuoti, nicchie invisibili, letti, cassetti, armadi, vasche da bagno, scale, intelaiature di finestre, pavimenti e soffitti, trasformando il vuoto in pieno, il negativo in positivo, l'invisibile in visibile. L'artista, vincitrice del Turner Prize nel 1993 con *Home*, non indaga le forme, ma si concentra sulle tracce della loro presenza, rendendo solido il vuoto. Attraverso la descrizione dell'assenza, l'artista riesce a far emergere associazioni sensoriali con materiali quali poliuretano, resine, gesso e gomma che acuiscono la percezione di qualcosa che non esiste più, ma che una volta era indissolubilmente legato alla vita umana. *Home* è il calco di un'intera villetta a schiera vittoriana e rappresenta una situazione di endemica immobilità, che sembra incarnare gli aforismi di Walter Benjamin. Nei suoi lavori si trova spesso allusione a un corpo che una volta abitava gli spazi, o piuttosto alla sua assenza, spostando l'attenzione sulla nostra mortalità e rappresentando il gap che esiste tra la memoria e l'esperienza quotidiana. Le sculture di Rachel Whiteread sono allo stesso tempo familiari e misteriose, a prima vista nostalgiche e riconoscibili, diventano sinistre e aliene materializzazioni dei sogni e degli incubi della vita quotidiana. Le sue sculture sono dei moderni *memento mori* sulla fugacità della nostra esistenza. Il lavoro dell'artista londinese sulla *vanitas* della vita sembra richiamare i gessi di Pompei, quei vuoti lasciati dai corpi travolti dall'eruzione del 79 d.C., assenze cristallizzate nella lava. Attraverso i calchi realizzati in gesso, cemento, gomme, plastica e resina, Whiteread registra atmosfere che raccontano i luoghi del nostro vissuto quotidiano. Nel suo lavoro si sono visti spesso dei punti di contatto con il minimalismo. Benché formalmente l'artista utilizzi un linguaggio minimalista, i suoi lavori sono evocativi e metaforici, carichi di poesia e di emozioni, come *l'Holocaust Memorial* concepito per la città di Vienna, in cui il calco di una biblioteca distrutta diventa una scultura pubblica carica di riferimenti storici e politici. Le sculture di Rachel Whiteread sono nelle collezioni del Guggenheim Museum e del MoMA di New York, del Carnegie Museum of Art di Pittsburgh, del San Francisco Museum of Modern Art, del Centre Pompidou di Parigi, dell'Astrup Fearnley Museum di Oslo. I suoi lavori sono stati esposti alla Fondazione Sandretto Re Rebaudengo (1998), all'Irish Museum of Modern Art di Dublino (1999) e alla Tate Modern di Londra (2000). Mostre personali le sono state dedicate dalla Scottish National Gallery of Modern Art (2001) e dal Guggenheim Museum di New York (2002). Nel 2003 espone alla Tate Britain di Londra in occasione della Tate Triennial, nel 2004 al Cooper-Hewitt, National Design Museum di New York e nel 2005 all'Aspen Art Museum e alla Kunsthaus Bregenz.

Cerith Wyn Evans

Nato a Llanelli (Gran Bretagna) nel 1958. Vive e lavora a Londra.

Cerith Wyn Evans, formatosi alla Saint Martin School e al Royal College of Art di Londra, si

concentra inizialmente sull'attività di video e filmmaker. Nonostante l'influenza di Derek Jarman di cui per un periodo è assistente, Wyn Evans è attratto, già nei suoi primi film sperimentali, dal cinema underground di autori quali Kenneth Anger e Maya Deren. Negli anni novanta la sua produzione si rivolge alla scultura e all'installazione. Tuttavia, non esiste una netta cesura fra i due periodi. L'artista definisce infatti i primi film, che introducono le tematiche approfondite in seguito, come "un modo per far sopravvivere nel tempo gli oggetti messi insieme. Erano film di sculture: dei super8 con il sonoro aggiunto". Altrove ricorda come le proiezioni avessero sempre un carattere performativo, e come il suo cinema non fosse inserito nello spazio neutro della scatola nera; c'era, infatti, frutta da mangiare, musica nell'intervallo, incenso e un tavolo con dischi per chi non voleva vedere il film. Nella produzione matura, i temi legati alla rappresentazione del tempo, del limite concettuale della percezione e del linguaggio sono affrontati da Wyn Evans attraverso il ricorso a oggetti, a luci al neon, al fuoco artificiale, a specchi deformanti e a proiezioni. Stabilendo un collegamento fra le due fasi creative, che la critica considera spesso lontane, l'artista racconta: "In uno dei primi film, uno di questi film di scultura, c'era un grande specchio doppio appeso in mezzo alla stanza, più o meno delle stesse proporzioni del fotogramma della pellicola [...]. Mi interessava la relazione fra il proiettore e la cinepresa, l'occhio e lo specchio". Qualcosa di simile succede nell'installazione *Inverse, Reverse, Perverse*, dove un largo specchio concavo inverte e distorce la visione, producendo un imbarazzante autoritratto del pubblico che lo guarda. Spesso le opere di Cerith Wyn Evans, attraverso la citazione, rappresentano un omaggio a personaggi culturali. Molti suoi lavori si ispirano al mondo della letteratura, al cinema e alla storia dell'arte, da Georges Bataille a Godard, a Cocteau. In questo contesto si inserisce l'interesse per la traduzione, derivata dalla sua esperienza bilingue (gallese-inglese) e il suo interesse per il cinema. Wyn Evans traduce nella "lingua delle immagini" brani di testi di William Blake (*Cleave 00*); selezionati casualmente da un computer e tradotti in codice morse, i testi vengono proiettati su una grande sfera di specchi animando completamente lo spazio espositivo. In *Take your desires for reality* cita Karl Marx ("Considero i miei desideri realtà perché credo nella realtà dei miei desideri"). Mentre *Firework text (Pasolini)*, girato sulla spiaggia di Ostia dove Pier Paolo Pasolini fu trovato assassinato, ricrea con il fuoco artificiale frasi tratte dall'*Edipo re* del regista italiano. *In Girum Imus Nocte et Consummimur Igni* è una struttura circolare sospesa al soffitto che riproduce in latino, con il neon, la scritta palindromo ispirata al titolo di un film di Guy Debord che significa "Nella notte procediamo in circolo e siamo consumati dal fuoco". Ancora una volta Wyn Evans crea un lavoro sul linguaggio e sull'impossibilità di comprendere in mancanza di strumenti specifici. L'autore sostiene che ogni atto di comprensione implica un atto di traduzione; la comprensione però rappresenta sempre un parallelo, mai una trascrizione letterale del sentimento, dell'immagine o del testo iniziale; ed evidenzia lo scarto esistente tra le due versioni della realtà. La scelta della forma ellittica e del fuoco artificiale ribadisce la transitorietà e l'instabilità dell'esistenza. Cerith Wyn Evans ha esposto in Europa e in America presso le più importanti istituzioni, tra cui nel 1995 la Hayward Gallery di Londra e la British School di Roma, mentre nel 1997 ha presentato il suo lavoro alla Royal Academy of Arts di Londra e alla Deitch Projects di New York, e nel 2001 alla Kunsthaus Glarus. Wyn Evans viene invitato a esporre alla Tate Britain di Londra nel 2000, al Berkeley Art Museum di San Francisco nel 2003 e al Camden Arts Centre di Londra, alla Kunstverein Frankfurt e al Museum of Fine Arts di Boston nel 2004. Presenta i suoi lavori nel 2002 a Documenta 11 a Kassel, e nel 2003 alla Biennale di Venezia.

Andrea Zittel

Nata a Escondido, California, nel 1956. Vive e lavora tra New York e Joshua Tree National Park, California.

Andrea Zittel, artista californiana pragmatica e utopica al tempo stesso, studia pittura, scultura e design. Con comportamenti talvolta eccentrici, come indossare per sei mesi lo stesso abito, elimina nella sua pratica ogni confine tra arte e vita. Investiga varie aree della creatività, si occupa di questioni filosofiche e di tematiche fantastiche e utopiche, fa esperimenti con animali, progetta mobili, utensili, strutture abitative integrate, veicoli d'evasione, posate e crea anche abiti. Realizza una gamma infinita di prodotti che, a partire dal 1992, confluiscono sotto il marchio di fabbrica A-Z Administrative Services. I suoi prodotti/opere mantengono sempre un sottile equilibrio fra l'emancipazione individuale e l'omologazione. Con un richiamo al costruttivismo russo e alla Bauhaus, Zittel progetta opere da abitare, spazi che – come lei stessa sottolinea – guardano al passato e al futuro; poiché, se da un lato ripropongono uno stile di vita semplice e lontano dagli effetti del consumismo, dall'altro sono ambienti sofisticati, personalizzati e mobili. Gli *A-Z Escape Vehicles* presentati a Documenta 10 nel 1997 sono involucri di metallo per una sola persona. Simili a caravan su ruote "per viaggi interiori in utopici paradisi", rappresentano per Andrea Zittel un forte strumento di critica della società americana contemporanea, che esalta valori di cooperazione e comunità, ma esporta valori di isolazionismo e difesa della proprietà privata facendo corrispondere l'identità con la proprietà. Gli *A-Z Living Units* sono un prodotto a metà fra l'unità abitativa, l'elemento d'arredo e una grande valigia. Richiudibili su se stessi, si trasformano infatti in una sorta di cassettone traslocabile. Come tutti gli altri elementi dell'A-Z Administration Company sono prodotti industrialmente ma con un'attenzione alle esigenze personali del singolo committente. Sul depliant che accompagna gli A-Z Living Units si legge: "Tre anni fa A-Z ha constatato il bisogno di un nuovo tipo di struttura, capace di assimilare le componenti della vita in un'unità coesa. Anche se le nostre vite sono sempre più transitorie, rimane il bisogno di sentirsi a casa e perdurano i nostri requisiti di comfort e protezione. L'unità abitativa A-Z soddisfa questi bisogni avvalendosi della nuova libertà concessa alla vita al giorno d'oggi. Libera chi ne fa uso fornendo tutti i comfort e le funzioni necessarie all'interno di strutture portatili e su misura". Con il trasferimento a New York alla fine degli anni novanta, Andrea Zittel sposta la sua attenzione verso una dimensione più sociale e ambientale. Ha trasformato un pezzo di terra in proprietà tascabile (*Pocket Property*), ovvero una piccola isola che galleggia nel mare tra Svezia e Danimarca e che assicura un isolamento totale dalla società. "Si dice che apparteniamo a una società mobile, a ogni modo non possiamo ignorare il fatto che ci stiamo isolando sempre di più all'interno dei nostri reami individuali e privati", sottolinea Zittel. Lei stessa ha vissuto sull'isola per un periodo, si definisce infatti "ricercatore e cavia" poiché sperimenta sempre in prima persona i nuovi prodotti, condividendone poi i risultati con il pubblico. Il suo sito www.zittel.org è uno degli strumenti per garantire una dimensione aperta al lavoro e un costante dialogo con il pubblico/consumatore. Tra le istituzioni che hanno presentato l'opera di Andrea Zittel: Biennale di Venezia (1993); The Carnegie Museum of Art, Pittsburgh (1994); Fondazione Sandretto Re Rebaudengo per l'Arte, Torino (1995); San Francisco Museum of Modern Art, San Francisco, Louisiana Museum of Modern Art, Humlebaek, e Cincinnati Art Museum, Cincinnati (1996); Documenta, Kassel, Museum für Gegenwartskunst, Basilea, e Neue Galerie am Landesmuseum Joanneum, Graz (1997); Moderna Museet, Stoccolma, Centre Pompidou, Parigi, Castello di Rivoli Museo d'Arte Contemporanea, Torino (2000); Barbican Center, Londra (2001); Kunsthaus Zürich, Centre pour l'Image Contemporaine, Ginevra (2002); Whitney Museum of American Art, New York (2004).

BIOGRAPHIES OF THE ARTISTS

Mario Airò

Born in Pavia in 1961. Lives and works in Milan.

Mario Airò was trained at the Brera Academy of Fine Arts in Milan, where he attended the classes of Luciano Fabro. In 1989, together with other young artists, he created the self-governing exhibition space in Via Lazzaro Palazzi and the lively magazine *Tiracorrendo*. In his work he creates environments, sculptural projects and images. An extensive archive of references, including literature, cinema, history, science, music, the everyday, provides sources for this practice. He works with images that have a strong symbolic charge, guided by his faith in an artistic activity capable of reconstructing a relationship with the world. "My work always develops in space and would even model the air", Mario Airò has declared. His works, with their simplicity, succeed in surprising the spectator and capturing his/her attention; the latter is enveloped by evocative and surreal atmospheres. The spaces the artist creates are magical scenarios suspended in a poetic world. The artist works mostly with light, making the hidden soul of common objects emerge. Airò seems to stage intimate cosmologies, which recreate the age-old relationship between nature and man in the space of his imagination. A camping tent lit from the interior is a shelter, but also a micro-environment endowed with its own life, an independent soul. The almost fairy-tale landscape of his *Le mille e una notte - Tutte le risate* (1995) is composed of a thin blue light and an artificial space, where voices and noises merge. In his poetic and punctual reflections on space, the past – above all literary and philosophical – and the present meet. Airò's work is often conceived through a strong relationship with architecture. His works are always physically accessible spaces, environments to be lived in. Through his projects he defines atmospheres that underline the mental and physical action of perceiving, welcoming the spectators, not to abstract them from reality, but to raise their threshold of perception. Among the main solo and group exhibitions of Mario Airò: Le Consortium in Dijon (1996); the Venice Biennale (1997); Kunsthalle Lophem, Centro Nazionale per le Arti Contemporanee in Rome, Castello di Rivoli Museo d'Arte Contemporanea, Centro Pecci in Prato (2000); GAM in Turin, Lenbachhaus Kunstbau in Munich, Museum of Contemporary Art in Tokyo, SMAK in Ghent (2001); Base, Progetti per l'Arte in Florence, Palazzo delle Papesse in Siena (2002); Galleria Massimo De Carlo in Milan, Certosa di San Lorenzo in Padula (2003); Palazzo della Triennale in Milan and Associazione Culturale VistaMare in Pescara, Biennial of Kwangju (South Korea), PAC in Milan (2004); Quadriennial of Art - Palazzo delle Esposizioni in Rome. In 2005 he has participated in the 1st Biennial in Moscow.

Doug Aitken

Born in Redondo Beach, California (USA), in 1968. Lives and works in Los Angeles.

Doug Aitken's videos are composed of disorientating images that represent nature and human life as an uninterrupted flow, evoking the fascination and terror of a world in perennial and unstoppable transformation. "Our lives move through space like burning embers", wrote the artist about the first version of his installation *New Ocean* (2001). The architecture, which in his early works was repeatedly destroyed, in *New Ocean* remains intact but abandoned; the few people remaining seem to be the survivors of a natural catastrophe. *Thaw* marks the beginning of this series of video installations: ice, water in its solid state, is for Aitken the metaphor of a uterus that, through thaw, dissolves, generating the subsequent works, *New Ocean Floor* and *New Machine*, four screens crossed in the shape of an "X", in which the spectator is no longer static, but guided on an epic journey by the images that flow; the linearity is broken by the intersection of the screens, the stories fluctuate, continually changing form. Aitken plunges the spectators in a world devoid of self-awareness, and makes them lose themselves completely in his images. No interpretation is unambiguous and constant in Aitken's works, because the spectators are sucked into an ever deeper visual vortex, the work-spectator exchange is endless; the work is transformed by the spectators and vice versa, so much so that the latter lose the sense of their own identity. The spaces Aitken creates are psychological spaces, labyrinths where we continually get lost, finding ourselves in the fluctuating centre of an endless visual experience. His worlds allow us to understand how our senses are anaesthetized by the continuous convergence of fictions into a globalized reality, overloaded with special effects. Commenting on his videos, Aitken describes our current condition: "We are always waiting for the big event that will change our lives forever, not to make our lives a paradise, but to give us a destination, to find out what our mission is, what is worth struggling for. We are a nation in search of a frontier, and without one we are overwhelmed by anxiety". Through his polyhedral video installations, Aitken performs a catharsis that purifies us, making us aware of our deepest fears. As Francesco Bonami writes: "Doug Aitken pushes himself to the limits of understanding, testing contemporary ideas, which are transformed and increasingly coincide with the realm of images. Like directors such as Wim Wenders or Werner Herzog, he is seeking new paths to define the artist's moral and philosophical role in relation to a world that seems to have lost its depth". Doug Aitken's works have been included in the Whitney Biennial exhibitions in 1997 and 2000, in the Venice Biennale in 1999 and in the Sydney Biennial in 2000. His videos have been presented at the following galleries and institutions: Taka Ishii Gallery, Tokyo (1996, 1998); 303 Gallery, New York (1994, 1997, 1998 and 1999); Victoria Miro Gallery in London, Serpentine Gallery in London, Dallas Museum of Art (1999); Le Magasin in Grenoble, Tokyo Opera

Gallery, Fabric Workshop in Philadelphia, Serpentine Gallery in London, Fondazione Sandretto Re Rebaudengo, and Kunsthaus Bregenz, Austria (2002).

Darren Almond
Born in Wigan (Great Britain) in 1971. Lives and works in London.
Darren Almond, one of the most interesting contemporary British artists, works with sculpture, drawing, photography, video and film. His work reveals the atmosphere and the details of daily life; he constructs complex and poetic narratives by alternating references to the intimacy of personal experience with collective historic memory. With a skilful use of images and sound, as in *If I Had You* (2003), the artist's aim is to emotionally engage the viewer. Presented on the occasion of his first one-man show in Italy, this evocative installation immerses the viewer in the atmosphere of Blackpool, a small leisure and entertainment town: Almond took his grandmother to Blackpool almost forty years after she spent a happy honeymoon there. The artist creates a moving meditative piece through the stratification of moments of lived experience and the emotions linked to the landscape, from the ballroom to the old mill, to the bright signboards that mark the landscape of this small European Las Vegas. In *Traction* (1999) Almond also used autobiographical material, showing his father as he talks about the wrongs he suffered at work, while his mother reacts furiously. As Almond points out, this work springs from the "vulnerability of your body, vulnerability of love and vulnerability of yourself against time". Reflections on time are a constant theme in Almond's work: in order to create the performance installation *Mean Time* (2000) the artist crossed the ocean on an orange container ship with a gigantic digital watch synchronized on Greenwich mean time. In *A Real-Time Piece* (1995) he investigates the idea of duration in real time: a projection of images from the artist's empty studio (the only "live" presence is a clock) was broadcast via satellite in the exhibition space. In *HMP Pentonville* (1997) he applied the same mechanism to link the space of the ICA in London with an empty prison cell in which time slowly but inexorably passes. In *Tuesday 1440 minutes* (1996) he recorded the single minutes in a day through photographs. *Oswiecim* (1997) is also an intense meditative piece on the passage of time. In this case time is explored in relation to the notion of collective historic memory. It is a personal re-reading of the drama of the holocaust, created by a double projection of images filmed in Poland at two bus stops: one is deserted, at the other there are a few people. One projection shows visitors waiting for the bus that will take them to the museum at Auschwitz, which is dedicated to the memory of the extermination camps; the other screen shows a few people that in the bustle of daily life take the bus to Poland, ignoring what happened at Auschwitz. The quality of the images in *Oswiecim* and their slowness seem to make the waiting even more agonizing. The scene is pervaded by a sense of surreal suspension, as though something unexpected was about to happen, but nothing actually does. In 1999 Almond presented this work on the bus stops of Auschwitz in a Berlin gallery, as though to highlight the power that life and time have in overcoming the weight of universal catastrophes. Darren Almond participated in the debut exhibitions of the YBAs, *Sensation* (1997) and *Apocalypse* (2000), at the Royal Academy of Arts in London; in 1999 he showed work at the San Francisco Museum of Modern Art and at the Renaissance Society in Chicago. In 2001 he presented works at the Kunsthalle in Zürich and at the Tate Gallery in London. He participated at the 50th Venice Biennale in 2003 and conceived, for a Trussardi Foundation project, the site-specific installation in the Palazzo della Ragione in Milan.

Pawel Althamer
Born in Warsaw in 1967. Lives and works in Warsaw.
Graduated from the Department of Sculpture at the Academy of Fine Arts in Warsaw, Althamer is a multi-faceted and provocative artist: sculptor, creator of performances, installations and videos. His first creations were anthropomorphic figures made of natural materials (hair, wax, fabrics), such as *Autoportret / Selfportrait* from 1993, developed the following year into *Bajka / Fairy Tale*, a group of actual-size mannequins arranged in a dancing circle, created using wire and dressed in real clothing. The themes of these works - which remain key issues of Althamer's creativity - are solitude, alienation and isolation typical of contemporary society. These themes have found expression in special settings that include capsules, diving-suits and other objects, metaphors of a physical and moral isolation. For an exhibition in Bochum, Althamer created *Ciemnia / Darkroom* (1993), a hermetically sealed space interpreted by critics as "a spatial version of Malevich's black cross". The spectators who entered, finding themselves alone and in the dark, felt an awareness in certain sensitivities that are sedated by the day-to-day routine. In *The Motion Picture*, presented in 2003 at Manifesta 5 in Ljubljana, Althamer asked eleven actors to act for one month the same daily life scene at the same time every day. For thirty minutes a couple kissed, a man crossed the square, another read a newspaper. Nothing special happened, but the repetition of the same action in a small city provoked a moment of almost magical suspension of time, making the public look at reality with new attention. Since the mid-1990s, Althamer has been interested in social themes, reflecting in particular on the role and the position of art in huge urban metropolises. Living himself in a popular district of Warsaw, he has observed and documented examples of spontaneous artistic creativity. Convinced of the possibility of collective art, he has developed some projects working with his neighbours, to the point of organizing an action, *Brodno 2000*, on the night of the eve of the new millennium, consisting in writing the number 2000 on the façade of a building by alternating windows with lights turned on and windows with lights off. Works such as this underline the devotion and discipline of the many participants, representing an open and collaborative society, apparently more serene than the one that emerged in his early works. Among the exhibitions in which Althamer has participated, we can recall those at the Wiener Secession in Vienna (2001), at the Ludwig Museum in Cologne (2002), at the Charlottenborg in Copenhagen (2003), at the ICA in London and the Contemporary Art Center in Warsaw (2004). He has also participated in Documenta 10, in Manifesta 3 in Ljubljana, in the Venice Biennale in 2003 and in the 54th Carnegie International. He has also won the Vincent Prize of the Bonnefanten Museum in Maastricht.

Stefano Arienti
Born in Asola (Mantua) in 1961. Lives and works in Milan.
Stefano Arienti's art is the result of minimal and irreverent actions that play with misunderstanding and lightness. Active since 1983, the artist uses and manipulates everyday materials, on each occasion experimenting with and developing original techniques and methodologies, such as folding, puncturing or burning paper, erasing texts and images or tracing fabrics and scratching slides. Playful and methodical gestures, the result of a creative childhood that would be unrepeatable in today's digitalized world. Arienti's work arises from nothing, showing children's capacity to invent games, starting with "poor" materials such as paper, cloth, books and plastic. Thanks to his agriculture studies and through his scientific and empirical knowledge of living nature, Arienti knows well that every biological organism has the capacity to proliferate and multiply, to invade the environment and distort it. Pop images, out-of-fashion icons, reproductions and posters of masterpieces of the history of art, comic strips, picture-postcard landscapes are manipulated in an obsessive and repetitive way, through an auto-therapeutic ritual that appropriates images, transforming them. His work is based on the investigation of figures and on the possibilities of drawing and on different materials. According to a process of collection, erasure and original graphic manipulation, Arienti gives continuous freedom to the act of drawing, renewing its endless generative potentialities and experimenting with every type of material. The artist wants to infuse images with new life, reawakening perceptions anaesthetized by the overexposure to media stimuli; he intends to reawaken in the spectator the enthusiasm of a child when faced with a worn image that he seems to "resuscitate", thanks to the insertion of pieces of plasticine or of jigsaw puzzle, a folded or rolled up sheet of paper that seems to come alive. In *Turbine* Arienti simply folds every page of a comic book, making it explode in a three-dimensional form. The story that attracted the reader is destroyed by the folding. This transformation is carried out through a very physical intervention on the object. Indeed, Arienti's conceptual work is marked by a strong manual and craft-oriented character. In *Turbine*, a child's comic, instead of being read, stands like a sculpture. Stefano Arienti has exhibited in major public and private spaces. In 1996 he won first prize at the Quadriennial in Rome. In the years that followed he participated in the exhibition *Alle soglie del 2000. Arte in Italia negli anni 90* at Palazzo Crepadona in Belluno; in 2000 his works were included in the *Migrazioni* exhibition at the Centro per le Arti Contemporanee in Rome. Outside of Italy, he has exhibited at the Galerie Analix in Geneva and in 2001 he participated in the *Lightness* exhibition at Bard College in New York. The MAXXI in Rome and the Fondazione Sandretto Re Rebaudengo devoted an important one-man show to him in 2004-05.

Micol Assaël
Born in Rome in 1979. Lives and works in Rome.
Micol Assaël works on physical space conceived within a scientific dimension. With her installations, she creates intense and unexpected relationships between the audience and the exhibition space, which is transformed through minimal interventions. The artist's work is based on the reinsertion of the body and its perceptions at the centre of the artistic process. For this reason, Assaël constructs - or often only alters - real physical spaces. Her works create "extreme" perceptive conditions that arouse very intense and at the same time discordant emotions in the spectator. The formal and visual aspect, of clear Minimalist influence, is undoubtedly important in her work, even though the physical and perceptive aspect remains central to the interpretation of her work. Thanks to her philosophical studies, Assaël represents the physicality of cognitive processes. The artist conceives her own installations down to the smallest details, but the real physical element always introduces a dose of unpredictability. Her works do not offer an easy interpretation, but leave the public in doubt: "There is a direct relationship between myself and the world, in the method and in the form you see in my works". The environments the artist creates make the audience suffer polar temperatures, sometimes electric shocks, or exhaust gases, forcing them to contend with situations of extreme discomfort. The encounter with space, in Assaël's installations, thus becomes a genuine "clash", amplified by the constant feeling of anxiety aroused by the works. Yet the artist is not attracted by danger in itself so much as by the way an intense physical experience is associated with intimate, psychological reactions and reflections, capable of bringing dreams or memories to the surface. The void, which dominates the artist's installations, does not lead to a Zen sensation of peace and silence. These spaces do not have an intimate, pacifying dimension, but are hostile and full of menace. *Untitled* is a sound piece, produced for the exhibition *Non toccare la donna* at the Fondazione Sandretto Re Rebaudengo, in which the barely perceptible sound of the flapping wings of a bird trapped inside the space prompts us to look for it high up, behind the walls or near the windows. We are then surprised by a sudden shriek, which arouses a feeling of anxiety. In 2002 Micol Assaël displayed her works at the Fondazione Olivetti in Rome and at the exhibition *Exit*, at the Fondazione Sandretto Re Rebaudengo. In 2003 she presented her work at the Venice Biennale, in the temporary pavilion *La Zona*, devoted to young Italian art. In 2004 she presented a monographic exhibition of drawings at the Fondazione Sandretto Re Rebaudengo and was invited to Manifesta 5 in San Sebastián. In 2005 she has participated in the 1st Biennial in Moscow and again in the Venice Biennale.

Matthew Barney
Born in San Francisco in 1967. Lives and works in New York.
Matthew Barney was educated at Yale University and after completing his studies moved to New York, where he began experimenting with various media. From the outset, he drew the attention of critics and of the most important galleries and is today one of the most recognized artists of the contemporary scene. In his first exhibitions, he realized performances in which the staging of the corporeal presence becomes a metaphor for the tensions to which a living organism is continually submitted. The *Cremaster* cycle is a large work in progress divided into different chapters without a sequential order, which began in the early 1990s. The title takes its name from the cremaster muscle beneath the scrotum that reacts to changes in temperature or emotive tension and so moves the testicles. Each episode of *Cremaster* depicts, in a fantastic manner, a step in the formation and gestation of a foetus. The exploration of the infinite shades of identity and scientific and biological research are the central themes in Barney's work, which develops around the great mysteries of life and death. The greatest care is taken even in the smallest details of his production, and his work

leads the spectator into a parallel, entirely artificial world. Film remains the centre of his work, lasting on average one hour, but the artist's production develops in a broader manner through the use of photographs that resemble stage stills, sculptures and installations inserted within the full-length films. *Cremaster 4* is the first episode produced in 1994. In it, the artist, still strongly focused on the idea of the body and its manipulations, plays the part of an androgynous figure with bright red hair and a pair of horns on his head. *Cremaster 1* is inspired by the atmosphere and choreography of musicals, in which the vertiginous succession of images evokes chaos as an essential condition for generating life. *Cremaster 5* depicts the darkest side of chaos, evoking the final phase suspended between life and death in an eternal cycle that excludes all possibility of distinction between time and space. *Cremaster 2* takes its starting point from the story of a psychopath condemned to death, who owing to his illness is unable to distinguish between good and evil. The metamorphosis of all these stages is summarized in what is for the moment the last episode in the series, *Cremaster 3*. Here, the artist condenses and blends all film genres, uniting the multiple aspects of his vast, complex poetic world into a single story. Barney's films have been screened in the most important film festivals of the world, and his works exhibited in major international institutions. In 1992, he took part in Documenta at Kassel, in 1995 in the Whitney Biennial in New York, in 1998 in the *Zone* exhibition at Palazzo Re Rebaudengo, in 1999 at the Carnegie International in Pittsburgh, and in 2003 at the Venice Biennale. Since 1995, he has exhibited at the Barbara Gladstone Gallery in New York. Among his one-man shows are those of 1998 at the Regen Projects, Los Angeles, and at the Fundació La Caixa in Barcelona, and of 2003 at the Guggenheim Museum in New York.

Massimo Bartolini

Born in Cecina (Livorno) in 1962. Lives and works in Cecina.

Bartolini is one of the most interesting Italian artists to establish himself in the last decade. He has used various media in his works, such as photography, video and performance, but in recent years the distinctive characteristic of his work are architectural constructions capable of transforming space through poetic installations. Bartolini's interventions gravitate around the atavistic theme of living and dwelling. The home and nature are nothing but surfaces that mankind modifies. Unlike animals, which adapt themselves to the surrounding environment, man modifies his habitat to his liking. Thus an artificial division is established between man and nature, between man and his artefacts, that of the surface. In Bartolini this division collapses; his installations are closely tied to the place that hosts them. In his early works Bartolini photographed cannibal lawns and meadows swallowing people up, creating geometric designs. In this way man becomes symbiotic with nature, with grass, with flowers. An almost Renaissance harmony is born between architecture, man and landscape, and surfaces become zones of contact, of fusion. In his works we find mutating surfaces: oscillating planes and ceilings, raised floors that encompass furnishings or spaces capable of disorientating the spectator through minimal transformations (a lowered ceiling, a shifted window). His works also involve the spectator through smell and sound; the latter, called upon to participate actively, experiments the need for

a different perception, for a regenerated and poetic point of view, for a new sensibility in relation to things. Through the disappearance of surface as a limit, Bartolini's objects can reveal an unknown spirituality and an indefinite sense of estrangement and otherness. His work seems to evoke the need for a more human environment in which to live; it speaks of the need to insulate oneself from the contemporary metropolis, to look for more hospitable spaces. The artist seeks a harmony not only between man and nature but also between art and man, between art and nature. He writes that one of the errors of art has been to "cut itself out a privileged space, uprooted from a system"; the task that Bartolini entrusts to art is that of "bringing exactness and effectiveness, nature and society together". Bartolini has exhibited in prestigious institutions in Italy and abroad. He participated in the Venice Biennale in 1999 and in a number of international events, including Manifesta 4 (Frankfurt, 2002). His projects have been realized, among other places, at the Henry Moore Foundation in Leeds, at the Forum Kunst Rottweil, at the P.S.1 in New York, at the Lenbachhaus in Munich and the Centro Pecci in Prato.

Julie Becker

Born in Los Angeles in 1972. Lives and works in Los Angeles.

Julie Becker's works are based on a visual language that combines personal histories, pop culture, US landscapes with the spaces and surfaces of Los Angeles. Born and bred in the Californian metropolis, Becker seems to absorb the dense urban context, full of conflict that surrounds her with such fierce indifference. Her work is structured in a labyrinthine way, uniting and dividing fragments drawn from various realities as a metaphor for the city in which she lives. The artist focuses on the post-modern practice of general attention and disattention and on how these different ways of looking influence our perception of reality. Her works alternate between subliminal visions and personal and intimate visions that become critical and conceptual. Julie Becker creates liminal spaces, such as corridors, corners, waiting-rooms or elevator shafts, specially built in her own apartment to evoke her personal exploration of the external world, conducted on the basis of her inner experiences. It is important to note how, through recreating boundary spaces such as corridors or corners, Becker seems to arrive at the logic of the Roman grotesques, fantastic images that decorated the panels of the vaults of the Domus Aurea and that were developed toward hybrid and monstrous representations, thanks to their insignificant position. This marginality has - as some critics assert - always and everywhere been the space for the development of creative and revolutionary ideas. In the same way that the removed corners of Los Angeles are the environment of social permissiveness and delinquency, the wallpaper that decorates the corners created by Julie Becker creates visions suspended between the fantastic and the uncanny. Wallpapers that recall the luxuriant vegetation typical of Flemish still lifes or the theme of the "inhabited raceme" of grotesque decorations, others that evoke chinoiseries, others still that represent flowers on one hand and a mysterious black hole on the other, or that show a fence stop before the converging of walls, almost symbolizing the fact that a corner is always a point of departure and never of closure and that it could represent the first of an endless series of corners of a labyrinth. Despite her

young age, her artistic activity has been intense. The artist has participated in the 23rd São Paulo Biennial, in group exhibitions at the San Francisco Museum of Modern Art, the Artists Space in New York, the Walker Art Center in Minneapolis and the Institute for Contemporary Arts in Boston (1997), the Stedelijk Van Abbemuseum in Eindhoven, the Museum für Gegenwartskunst in Zürich (1999), the Whitney Museum in New York (2000), the Stedelijk Museum voor Aktuele Kunst in Ghent (2000) and the Tate Liverpool (2001). She has also presented a solo show at the Kunsthalle in Zürich (1997).

Vanessa Beecroft

Born in Genoa in 1969. Lives and works between Milan and New York.

Vanessa Beecroft studied in Milan at the Brera Academy of Fine Arts. Her first performance was her thesis presentation in 1993, where she first unveiled a method that would bring her world fame by mid-decade. Her work has always focused on the female body, using initially young women and later professional models. She captures these "compositions" in photographs which are themselves bona fide works of art. The beginning of Vanessa's career coincided with the emergence into public attention of phenomena which had previously received little press: eating disorders, prevalently affecting girls and women, such as anorexia and bulimia. One of her first works was a sort of food diary called *Despair*, in which the artist recorded her eating habits, confessing her sense of guilt and revealing intimate details of her relationship with her parents. These themes, rendered abstract and subliminal in her performances, have remained a common denominator in her artistic quest. There is hardly ever any action in her performances: the mere exhibition of the body is Beecroft's true statement. In her performances, semi-nude models display their bodies while wearing the latest in footwear, coloured wigs or glamour garb, projecting an identity constructed on the artist's instructions. The models have to remain motionless and mute, objects to be viewed by the audience. Beecroft's vision is concentrated on the investigation of female identity in the contemporary world. Femininity is addressed by the artist through the experience and projection of her own corporeal obsessions. The fascination and power of physical seduction are represented by these armies of women-objects. Says Beecroft: "I am interested in the relationship between human figures as realmen and their role as works of art or images". In the first years of her career, Vanessa Beecroft has already exhibited in major world museums and taken part in numerous international exhibitions. In 1994 the Galerie Shipper & Krome in Cologne hosted one of her first solo exhibitions. Her most significant exhibitions include the New York Guggenheim in 1998, the Sydney Museum of Contemporary Art in 1999, and the Castello di Rivoli in 2004. She has been invited to the Venice Biennale already in 1995 in the *Campo 95* section in the Corderie dell'Arsenale, and again in 1997 and 2001. In 2000 she exhibited at the Sydney Biennial and at the Tate Modern in London.

Avner Ben Gal

Born in Askalon (Israel) in 1966. Lives and works between New York and Tel Aviv.

In 1993 Avner Ben Gal graduated with full honours from the Department of Fine Arts at the Bezalel Academy in Jerusalem, and he embarked on a successful career in the field of

contemporary Israeli art, subsequently establishing himself on the international scene. His production has mainly been oriented towards the creation of paintings of small and medium-sized format, but also drawings, and occasionally video, evoking an imaginary and unreal world, which nevertheless alludes to the current socio-political climate of his country. In 1998 he created *Ramayama - the Thief Monkey*, a one-minute video that shows a day in the life of this monkey, born and raised in India. Built on the model of the classic western stories that narrate the exotic Orient, the film assembles images drawn from science documentaries, such as those of National Geographic, together with scenes from Ramayama's life. This work seems in some way to become the parody of the "Orientalist" view the West has of Asian countries. Ben Gal's paintings are often permeated by a climate of fear. Through the assembly of images, his free and unfocused way of painting creates a cinematic narrative structure in which shadows of figures look at the spectator with vacuous eyes, creating an atmosphere of uncertainty and inevitability. In the *Salt Mines* series, presented at the 2003 Venice Biennale in the *Clandestini* section, he confronts us with characters with a threatening look, who could be Palestinian terrorists. The works of Ben Gal require a deep, intense attention, as the mix of changing colours of his canvases creates a painting style of refined brushstroke modulations. His dark atmospheres are reminiscent of the post-war period Roman school and portray a debased and violent society of survivors. Ben Gal's work reveals the sincere apprehension of someone who lives in a country that is destabilized on a daily basis and on the edge of war. *Untitled (Dune)* from 2001 presents a desert landscape and in the distance we can glimpse what seems to be an explosion. An image such as this immediately evokes day-to-day existence in a country where bombing and war are an overbearing presence in everyday life. Even though the image is filled with social and political implications, the painting is reminiscent of romantic landscape painting in which warm colours recreate the light of the sunset and actions lose their impact, becoming purely compositional motifs. Ben Gal's work occupies an ambiguous position in relation to the Israeli government. Though the son of a general close to Prime Minister Ariel Sharon, in 1997 he displayed in Israel a drawing done with a marker pen in which the past Palestinian leader Arafat was shown as a bloodthirsty vampire. On the bottom of the drawing, the artist had written "do not forget who Arafat is". What at first sight may seem to be a reactionary position perhaps becomes, given the exaggeration of the comment, the parody of the Israeli government's campaign to demonize the Palestinian leader. Avner Ben Gal has exhibited his works in the most important galleries and institutions in Israel, but also at the Exit Art Gallery and the Jewish Museum in New York, and in the Palazzo delle Papesse in Siena. In 2002 he won a grant offered by the Ministry of Culture and Education, which guaranteed him a one-year residence in New York. In 2003 he participated in the Venice Biennale.

Sadie Benning

Born in Madison, Wisconsin (USA), in 1973. Lives and works in Tivoli (New York).

Born into a family of artists, with her father a famous avant-garde filmmaker and an artist mother, Sadie Benning began to shoot film at the age of fifteen, with a children's camcorder,

the Fisher-Price PXL 2000, given her by her father. The videos produced with such rudimentary technology soon became very famous, and the term "Pixelvision" was coined to describe the grainy, flat and indefinite appearance of the images produced with this camera. Benning's videos take their cues from her private life; they tell the discovery of her sexuality and the difficult experience of growing up a lesbian in a violent, hostile and oppressive US society. Her works evoke a strong sense of loneliness and bewilderment. She films objects of her bedroom, pages of newspapers and those of her diary, creating short-circuits and showing the conflict between her expectations, her dreams, and the violence of the outside world, where physical brutalities and aggressions are aggravated by psychological pressures, lies and betrayals. One question seems to emerge continually and forcefully from her works: how is it possible to fit into society when in no way can you fit into the categories of "normality" that it imposes, and when your dreams and desires coincide with the taboos of the culture to which you belong? *Volume 1* and *Volume 2* gather together her works of the early 1990s, each with an average duration of 15 minutes. These videos express the fundamental themes of her research. Benning's images are a portrait of the 1990s, but the black and white images and poor quality resolution create a specific atmosphere, suspended in time, and transform them into a kind of public diary. Sadie Benning's works have been presented not only at major exhibitions such as the 2000 Whitney Biennial, but also in many international film festivals, in the USA, Canada and Australia, at Baltic in Newcastle and the Irish Museum of Modern Art - IMMA in Dublin. In Italy the artist participated in the exhibition *Prima e dopo l'immagine* in 2004 at the Castello di Rivoli and in the same year she was shown at the Fondazione Sandretto Re Rebaudengo in the exhibition *Lei. Donne nelle collezioni italiane*.

Simone Berti
Born in Adria (Rovigo, Italy) in 1966. Lives and works between Milan and Berlin.
After leaving the Faculty of Physics, Simone Berti attended the Academy of Fine Arts in Milan, where in the 1990s he lived with other artists, including Stefania Galegati and Sarah Ciriacì, in a property in Via Fiuggi, forming during this key life experience the artistic group known by that name. His work seems to be the visual translation of scientific-experimental lucubrations mixing surreal poetics with an apparently home-made anti-technological feel. The artist says: "The starting-point of my work is the faith I have in uncertainty, the condition of doubt as an instrument of knowledge". As in a kind of retaliation, he has moved from the study of science, capable of explaining everything - or almost - logically, to an art characterized by ambiguity, by a lack of balance, which brings precisely the "uncertainty" mentioned by the artist. His scientific training leads him to create experiments, attempts to present limit conditions: apparently stable situations that, taken to the extreme, could capsize and be transformed into their opposite. More than the laws of physics, his work relates to the famous law of the chemist Lavoisier: "Nothing is created, nothing is destroyed, everything is transformed". His works, in fact, are characterized by a taste for transformation, alteration, metamorphosis, and by a basic ambiguity that allows the emergence of a component of fragility and a destabilizing

desire in relation to traditions and schemes. The boys on stilts (*Untitled*, 1997), the rhino with unnaturally long hind legs, the bar counter on wheels, are all an attempt to struggle against Newtonian physics, that wants us firmly anchored to the ground. It is the victory of transformation, of precarious movement, detached from the earth. It shows a position of instability, such as that of the tightrope-walker, that of the boys on stilts, that of the biped rhino, which a puff of wind could easily upset. And Berti himself speaks of this thread running through his works: "Performance in contemporary art is always a scientific experiment, a theatrical show, a gym exercise, a psychological test, without being any of these. You cannot appraise the correctness of the results mathematically, you can only feel them". The artist cannot calculate the probabilities of falling, he can only feel the emotion and estrangement that this instability creates in the spectator. Berti's work is therefore also a metaphor of the condition of chronic instability felt by a young Italian artist. Simone Berti, winner of the Fondazione Sandretto Re Rebaudengo Prize at *Guarene Arte 97*, can boast exhibitions in major international structures such as the Whitechapel Art Gallery in London and the Kunstmuseum in Bonn, and in numerous Italian galleries, including the Galleria Massimo De Carlo in Milan. In 2002 he participated in *Exit* at the Fondazione Sandretto Re Rebaudengo.

Lina Bertucci
Born in Milwaukee, Wisconsin (USA), in 1955. Lives and works between New York and Chicago.
One of the key points of Lina Bertucci's photos is their apparent formal simplicity. Yet the ones that may at first sight seem to be images snapped spontaneously are in fact the result of years of training, which have given the artist a "natural" relationship with the camera. Lina Bertucci attended the Aegean School of Fine Arts in Greece, the University of Wisconsin and the Pratt Institute in New York. The artist has exhibited intensively in America and Europe, and her photos have appeared in glossy magazines the world over, including *Vogue*, *Life*, *Entertainment Weekly* and *The Village Voice*. Through her research, Bertucci aims to establish direct relationships with places and people. One of the best examples is the project realized in 2002 for the Fondazione Sandretto Re Rebaudengo in Turin. In the months prior to the inauguration of the centre, the artist went into the homes of the people who live in the same district as the foundation, Borgo San Paolo. The strength of this project consists in the relationship of mutual awareness established between the foundation and the inhabitants of the area, in order to attract them to contemporary art. In fact Lina Bertucci aims to create a symbiotic learning between places and people she selects as the protagonists of her work. The video *Ellipsis* is poised between cinema and photography. In this work the artist observes the attitudes of couples, creating a video without words or sounds in which the only instrument of knowledge is gestuality, understood as the set of behaviours that conventionally express our feelings. In *Ellipsis*, Bertucci questions the traditional relationship between sexes, to underline the fracture with conventional behaviours in the contemporary world. The work is resolved formally through slow but effective zooms that dissolve into wide pannings. We find ourselves immersed in a state of uncertain suspension, between the instantaneousness of the photographic medium and the

temporal duration of the film. The powerful and essential narrative is developed through an implicit and inductive procedure: fragmented gestures against a white sky and the walls of interior spaces allow the fragility of human emotion and the inexplicability of passions and feelings to emerge. Her solo exhibitions have taken place at the Eleni Koroneou Gallery in Athens, the Francesca Kaufmann Gallery in Milan and the INOVA, the Institute for Visual Arts in Milwaukee; she has also participated in numerous group exhibitions, including those at the P.S.1 in New York, the Hara Museum in Tokyo and Pitti Immagine in Florence.

Richard Billingham
Born in Birmingham in 1970. Lives and works in Stourbridge (Great Britain).
Richard Billingham describes his day-to-day life through video and photography with apparently random shots. He tells the life of an English family struck by poverty, of an alcoholic father Ray, his tattooed, obese mother Elizabeth, his brother Jason, back with the family after a period in care, the animals with which they share the claustrophobic space of their home. "My father Raymond", recounts the artist, "is a chronic alcoholic. He doesn't like going outside, my mother Elizabeth hardly drinks, but she does smoke a lot. She likes pets and things that are decorative. They married in 1970 and I was born soon after. My younger brother Jason was taken into care when he was 11, but now he is back with Ray and Liz again. Recently he became a father. Dad was some kind of mechanic, but he's always been an alcoholic. It has just got worse over the years. He gets drunk on cheap cider at the off-licence. He drinks a lot at nights now and gets up late. Originally, our family lived in a terraced house, but they blew all the redundancy money and, in desperation, sold the house. Then we moved to the council tower block, where Ray just sits in and drinks. That's the thing about my dad, there's no subject he's interested in, except drink." If during the early years of his studies, photography was a way to provide reference material produced in order to create paintings, subsequently it became Billingham's choice medium for the representation of the problems and small dramas of contemporary society. His attitude is always clear and consistent, however: "It's not my intention to shock, to offend, sensationalize, be political or whatever, only to make work that is as spiritually meaningful as I can make it. In all these photographs I never bothered with things like the negatives. Some of them got marked and scratched. I just used the cheapest film and took them to be processed at the cheapest place. I am just trying to make order out of chaos". In 1996 he prints *Ray's a Laugh*, the first collection of photos of his father, the "laugh"; the images alternate between moments of tenderness with his wife and others of uneasiness and violence. In 1997 Billingham's work was displayed together with those of his contemporary Young British Artists in the exhibition *Sensation*, presented in London, then in Berlin and finally in New York. With them he shares an attention to everyday life, the need to describe the ugly and sometimes violent melodrama of daily life, where so many things are boiling under the surface, unexpressed. His work has not been transformed by his unbelievable success of public and media, and seems to follow the sharp and strongly satirical vein of English realism, such as Hogarth's. More recently Billingham has ventured into video production, from *Fishtank* to *Tony Smoking Backwards*, *Ray*

in Bed and *Playstation*. *Liz Smoking* is a video loop that has his mother as its subject. She never appears clearly; filmed with back lighting, she smokes passively in front of television. Through the window, the outside world, the houses, almost underlining the irreversible closed-in existence of this woman. It is the image of an inadequate life, told through close-ups, fragments and details that paradoxically provide a vision and a more complete understanding of a society, post-Thatcher, with a British working class on its knees. Besides the already cited *Sensation* at the Royal Academy, there have been many exhibitions devoted to the work of Richard Billingham by private galleries and institutions, including the Saatchi Gallery, the Serpentine Gallery, the Barbican Art Centre in London, the Galleria Massimo De Carlo in Milan, the Museum of Modern Art in New York and the Copenhagen Contemporary Art Centre. In 2001 Billingham was among the candidates for the Turner Prize.

John Bock
Born in Itzehoe (Germany) in 1965. Lives and works in Berlin.
Producing art is for John Bock a social practice. An irreverent heir of Joseph Beuys, the German artist has an eclectic and frenetic artistic production to his credit. He himself declares: "I am interested in theatre that connects with society. I want to recount the world in an easy manner. Art must be easy". His art expresses itself through performances in which he plays the leading role as narrator of fantastic, unreal worlds. John Bock is an artist interested in creating "experiences" more than works, to render art a live "thing" that is tangible and yet surreal and magical. *Interest*, produced for the Yokohama Triennial of 2001, is an installation conceived as a room within a room. Seen from outside, it appears like a stage on which the ceiling forms the floor of the space above, and in which Bock creates a labyrinth disseminated with objects, structures and video. The spectator is invited to observe the interior of the structure by inserting his head into the circular openings and climbing up short ladders towards the ceiling-floor. The holes provide a junction between these two universes, linking the invented world suspended above to the real one of the spectator. In this performative installation there are no actors, as occurs instead in some of Bock's other pieces, but it is the observer himself who becomes the protagonist. The whole installation is a sort of game that develops without rules through self-experience. It is inspired by avant-garde theatre: the wings that serve to create the world in which the actor is transformed into character, here become the physical space in which the spectator leaves reality to start an imaginary journey. Within Bock's rooms, we find unusual articles, such as a bicycle wheel, clothes filled to form scarecrows hanging from the ceiling or laid against the wooden beams like dead bodies. The walls are lined with photographs, drawings and all sorts of images. The space seems like the untidy laboratory of a mad scientist hidden behind the wings. As in fairy tales, in which children create their own secret world, Bock creates a surreal world that recounts unpredictable stories, presenting the obsessions of our time. His works stage a "theatre of the absurd" in which hate, love, violence, art, myths and icons live together in a microcosm in which everything is at the same time connected and fragmented. Among his most important international exhibitions there is the 1999 Venice Bien-

nale, the 2001 Yokohama Triennial, and Documenta in Kassel in 2002. In 2004, he took part in the fifth edition of Manifesta and in a solo exhibition at the ICA in London. His one-man shows include those at Sadie Coles in London and at the Regen Projects in Los Angeles in 2001, at the Galerie Klosterfelde in Berlin and at the Fondazione Trussardi in Milan in 2004. He is present at the Venice Biennale of 2005.

Marco Boggio Sella

Born in Turin in 1972. Lives and works between Turin and New York.

Marco Boggio Sella is a contemporary artist who, adopting different materials and techniques, produces mostly figurative works which take their inspiration from the objects around us or from a comparison between contemporary reality and the history of art. The transfiguration of everyday life and of the canons of art history takes place through the insertion of unusual details within a strongly realistic setting; these catalyze the attention of the spectator and completely modify the meaning of his works. By blending styles and materials, each work represents in an autonomous, original manner the artist's subjectivity, which modifies the objects taken from the surrounding reality, varying their dimensions, either enlarging them or diminishing their volume, or distorting their form. The eclecticism and variety of techniques characterizing the entire production of Boggio Sella are apparent in each of his works. His creativity remains constantly suspended between an aesthetic of Surrealist derivation and a Pop matrix, in some cases verging even on Kitsch. His conceptual richness is always associated to a formal complexity, which renders his artistic research both original and complex. The multiplicity of iconographic elements in his production is tied, in all of his work, with an incredible variety of references to the world around us, rendering each artistic object an isolated fragment of reality loaded with historical and social references. In his *Il comandante*, the realistic depiction of the portrait is compromised by a minimal intervention that completely alters its significance: the classic form of the celebratory bronze bust, which follows the canons of celebratory official portraiture, is transformed into a parody through the sole detail of the nose which, thanks to its huge, unnatural dimensions, becomes the centre of the piece. One-man shows have been dedicated to Marco Boggio Sella in internationally famous art galleries, such as the Spazio ViaFarini in Milan, the Galerie Cosmic in Paris and the Accademia di Francia, Villa Medici, in Rome. The artist has also participated in numerous group exhibitions, including the *Officina Italia* at the Galleria d'Arte Contemporanea di Bologna in 1998, and in *Exit* at the Fondazione Sandretto Re Rebaudengo and in *Radical & Critical* at the Fondazione Olivetti, Rome, both in 2002.

Jennifer Bornstein

Born in Seattle, Washington (USA), in 1970. Lives and works between Los Angeles and New York.

Jennifer Bornstein creates works that are a synthesis between film, photography and sculpture. The most interesting feature of her work is the idea of the collaborative self-portrait. Her photos and films are the result of a reciprocal exchange of intrusions into the life of others; the presence of Bornstein repeated in the different images unbalances the structure of the photographs and films, importing a cinematographic element into them. *Projector Stand no. 3* is an installation formed by a series of photographs, a sculptural part comprising a wooden structure upon which the spectator can sit to view the work, and a film projected opposite this structure. The visitor becomes the key element, able to experiment the different parts in a cumulative way which are thus transformed through their reciprocal influences. "The project foresees a special placement in space so that the people on the steps can sit down and watch the film. But the projection is structured in such a way that the film fades into the background and it is the people watching it that instead become important. The setting has been designed so that anyone can feel an integral part of the work and not simply a spectator." The photographs are shots taken by the artist of passers by in the parks of Los Angeles and represent an incursion into everyday life; the film becomes a sort of brief backstage documenting the meeting between the artist and her "subjects". This type of installation is emblematic of Bornstein's way of working: she prefers the open air to the studio and casual contacts with people with whom she establishes a personal dialogue, even though momentary and superficial. Observing the images, one seems to notice a bond of affection between the artist and those portrayed. In reality, Jennifer Bornstein points out, "all these people are strangers to me, but from the way they smile and relate, it would seem as though I knew them well; each of them, after the meeting, goes back to their life as do I. The result that emerges is a photographic documentation, a souvenir of that instant. The most important thing for me is to be able to use the language of the camera to present the interactions that took place with people who were strangers to me, because in this way, the stranger becomes part of the photograph just as I become a stranger". The recording of the meetings, as she states elsewhere, becomes a sort of demonstration: "I intervened in their lives just as they intervened in mine". The artist's research is thus also concentrated on the status of the photographic image which, being a medium able to reproduce reality, becomes the most suitable tool for the birth of a relationship with others. In these situations, an emotive exchange is generated which remains ephemeral as it belongs solely to the spatio-temporal dimension of the image. In reflecting on the forms of communication between people within American reality, Bornstein denounces how mass culture, rendered anonymous by the media, has made interpersonal relationships harder to establish. Solo exhibitions by Jennifer Bornstein have been organized at the Blum & Poe Gallery in Santa Monica, at the Gagosian Gallery, New York (both 1999) and by Leo Konig in New York (2000). Her work has also been presented at Palazzo Re Rebaudengo at Guarene in 1998, and in the same year at the Musée des Beaux-Arts of Nantes and at the ICA in London. In 2000, she also exhibited at the Studio Guenzani in Milan and at P.S.1 in New York, and in 2002 at The Project in Los Angeles.

Ian Breakwell

Born in Derby (Great Britain) in 1943. Lives and works in London.

Debuting with his bizarre performances in the 1960s, Ian Breakwell works with all expressive media - painting, video, installations, performance, photography, television, and radio - and has also published a number of books. "As an artist I have always used the medium I felt was most suitable to communicating the concepts I wanted to express", comments Breakwell on his multifaceted work. The object of his artistic pursuit is to reveal the surreal persistence of contradictions and absurdities hidden below the surface of reality. All of his works are done from the viewpoint of a "casual observer": a curious and attentive eye contemplating insignificant details, and the banalities and absurdities of everyday life, registering situations that would otherwise pass unobserved. The interdependence between images and text is a constant in Breakwell's hermetic production, pursued with rigour and humour in all media. His work seems to reiterate the question: "How much sense can no-sense have?". The artist rebels against the monotonous flow of time, the mindless repetitiveness of conformism that seeks - as he wrote in one of his works - to keep things the same in order to crush the individuality and emotions of the individual. Breakwell minutely examines the social habits and decorum that make us blind, deforming and denying them through a surrealistic and anarchistic approach. The artist, who began working with cryptic and diaristic texts and images in the 1970s, was rediscovered as a master by the YBAs in the early 1990s for his ability to narrate reality in a fantastic yet honest way. *Twin Audience* (1993) is a photographic diptych in black and white. One of the photographs shows a crowded group of identical twins with their hands over their ears. The other one is of the same group with their hands covering their eyes in a gesture of horror. The two groups mirror each other. Breakwell's work seems to say: It is hard enough to know thyself, but when there are two of you who are the same yet different it becomes impossible to go beyond appearances. This double image forces the viewer to ask questions to which the artist offers no answers: What brought all these twins together? What do their gestures mean? What is bothering *them*? Breakwell has held over fifty solo exhibitions around the world in his thirty-five year career. His works are in the collections of such prestigious institutes as the MoMA in New York, the Tate Modern and the Victoria & Albert Museum in London, and the Art Gallery of New South Wales in Sydney. His video works have been shown at the most important events for that medium, from the World Wide Video Festival in The Hague to the Bonn Videonale and the Los Angeles National Video Festival. His more notable recent solo exhibitions have been held at the Durham Cathedral (2000), the Nottingham Auditorium (2002), the Anthony Reynolds Gallery and the 291 Gallery in London, and the De La Warr Pavilion in Bexhill (2003). His participation in collective exhibitions has included *Common People*, dedicated to British art of the 1990s, at the Fondazione Sandretto Re Rebaudengo in Turin (1999); CAMAC in Marnay-sur-Seine in France, the Whitechapel Art Gallery in London, and the Museu do Chiado in Lisbon (2000); the Essex University Gallery and the Tate Liverpool (2002).

Glenn Brown

Born in Hexham (Great Britain) in 1966. Lives and works in London.

Glenn Brown studied at Goldsmiths College in London and presented his work at the exhibition *Sensation* (1997) at the Royal Academy of Arts, which brought the new generation of Young British Artists to the attention of the international public. In Brown's work there is a complex synthesis of visual, historical and topical references, through a continuous connection with various sources, from art history to popular culture. His oils appear as very textured, in some respects almost sculptural. Brown has a meticulous way of creating his paintings with minuscule brushstrokes that, when seen from a distance, give the work an almost three-dimensional appearance, yet close-up the painting is absolutely smooth and flat, almost photorealistic. He is painting painting itself and the subjects become secondary. His work is the subjective revisitation of the history of images, from the painting of modern masters such as Dalí, Appel, de Kooning, Auerbach, to that of the old masters such as Fragonard and Rembrandt. He describes himself, in fact, as an Arcimboldo who assembles together different parts, to tell a personal story of painting that looks at both the great artists and the minor ones, at the images of films and of sci-fi illustrators such as Chris Foss. Brown does not work from the originals, but from reproductions, often not very accurate or faithful in their colours and tones, that have already distorted the original image. Starting from these he repaints the subject, introducing new deformations such as heightened anamorphoses or transformations of the chromatic range. He therefore subverts the original material, creating a new conceptual work with an apparent expressionist flavour. Even the titles are pre-existing and derived from films, songs or the names of clubs. Through this procedure, for instance, he depicts Arien, a child that seems to have come out of a painting by Chardin, but proposed in a surreal vein, almost a smiling ghost. All the models inspiring Brown's work become his targets, in a strange wavering relationship between iconophilia and iconoclasm. "Colour and its myriad of combinations always amaze me. To paint the expression of a face and to change that expression, from happy to sad by one minuscule change in the shadow of an eye, makes one never want to do anything else", says Brown. A Turner Prize finalist in 2000, he has exhibited at the MCA in Chicago, in 1999; at the Museum of Contemporary Art in Sydney, at the Centre Pompidou in Paris and the Kunsthalle Wien in Vienna in 2002. He has presented his paintings at the Neue Galerie Graz am Landesmuseum Joanneum in Graz, at the Venice Biennale and the Hamburger Kunsthalle in 2003. The Serpentine Gallery in London devoted an important one-man show to him in 2004.

Angela Bulloch

Born in Fort Frances (Canada) in 1966. Lives and works between London and Berlin.

The work of Angela Bulloch grabbed the critics' attention in the 1990s on the occasion of the exhibition organized by Damien Hirst, *Freeze*. Although she does not share the YBAs' (Young British Artists) sensationalist attitude, like that generation of artists she has a strong interest in the codes that govern human behaviour. Her works analyse the workings of society's systems of control over individuals and the paradoxes present in these systems. The *Rules Series*, for example, is a list of rules expressed through wall panels and monitors indicating how to behave in given situations. "Rules are often paradoxes", the artist underlines, "like those for a fun-fair raid. They invite you to participate, but at the same time tell you all sorts of weight, height and health restrictions that prevent you from doing so." The imaginary evoked in her installations, murals, photographic works and luminous objects is the contemporary one of non-places, games arcades, stadiums, discotheques, amusement parks. Although the simplicity of form and the pure use of colours give a playful and informal appearance to her sculptures, such as a luminous yellow sphere that turns on and off, what emerges from Angela Bulloch's projects is

the constant need for communication between her work and the public. The goal of her projects is in fact to reintegrate the body of the spectator into social situations, at the same time analyzing the interaction between the production and reception of images. A model of social relations, *Superstructure with Satellites* is an installation that envisages an active user able to trigger changes through pressure pads or other devices. In this way, Bulloch places the attention on how spectators, through their physical impulses, can activate a series of sound and visual responses in space. Even the simplest and most unconscious actions - the artist seems to maintain - can become events loaded with implications that arouse reactions. She has also created a series of sofas and beanbags with garish colours on which the public can sit and behave in a different manner from the usual one expected in an exhibition space. This continuous cross-referencing between causes and effects also becomes evident in the *pixel boxes*, for which the artist holds the copyright. These consist of enormous coloured pixels, that are the smallest components of image information, transformed into single sculptural units measuring 50 cm³; mounted together, they can be programmed to reproduce any digital image, which, given the size of the pixel, becomes unrecognizable. Nominated for the Turner Prize in 1997, she has presented her work at the Berkeley Art Museum, at the Aspen Art Museum, at the Stedelijk Van Abbe Museum in Eindhoven, at the Palais de Tokyo in Paris, at the Venice Biennale, at Le Consortium in Dijon, at the Hayward Gallery in London, at the Tate Liverpool, at the Fondazione Sandretto Re Rebaudengo in Turin, at the Museum für Gegenwartskunst in Zürich and at the ICA in London.

Janet Cardiff

Born in Brussel (Canada) in 1957. Lives and works between Lethbridge (Canada) and Berlin.

Since 1991 Janet Cardiff has exhibited her complex "walks" and unexpected video-sound installations, which prompt the public to leave reality and enter a world of narrative fiction. Her works, through the three-dimensional nature of sound, arouse feelings of desire, intimacy and love; they evoke a sense of loss and penetrate the mechanisms of our brains. Spectators are guided in these sound and audiovisual "walks" through different places and atmospheres by "binaural" recordings. The public is invited to wear the headphones of a CD-walkman or a portable videocamera to slip into fantastic universes, transforming, without any physical intervention, evocative places such as the woods of Wanås Castle in Sweden, the gardens of Villa Medici in Rome or the old Carnegie Library in Pittsburgh. Janet Cardiff shapes visual experience by drawing from other forms of perception, creating complex and total works of art that contain a non-linear narrative structure. The work of the Canadian artist, created with her partner George Bures Miller, consists in deviating the spectator's vision and interpretation. The visitor is a marionette in the artist's hands; she governs their movements and emotions. Nevertheless the use of technology is neither cold nor spectacular: the artist uses multimedia devices not to attract the spectator, but to create an atmosphere of intimacy, arousing strong emotions that seep into everyone's sensory memory. Cardiff transforms the univocal relationship between the public and the artwork into a binary relational network of listening and reciprocal exploration that goes from the public

to the artist and vice versa. The museum is no longer a sterile place in which one looks without touching, but a place to live, discover and feel. These interactive sound installations are conceived in order to involve spectators in first person, inviting them to touch, to listen, to move through an environment that is shaped by their own perceptions. Cardiff explores the impact technology has on individual awareness. She starts with a sound, then contrives other visual and perceptive stimuli to trigger unexpected mechanisms in everyone's mind. In 2001 Cardiff and Bures Miller won the Jury's Special Prize at the 49th Venice Biennale for the work *The Paradise Institute*. In 2002 her first retrospective took place at the Castello di Rivoli; the same exhibition, originally prepared for the P.S.1 in New York, was also presented at the Musée d'Art Contemporain in Montréal in 2002. She participated in the 6th Istanbul Biennial in 1999 and in the São Paulo Biennial in 1998.

James Casebere

Born in Lansing, Michigan (USA) in 1953. Lives and works in New York.

At first glance, US artist James Casebere's images are striking for the strange atmosphere and the cinematic tension that pervades them; on careful analysis, however, lack of detail and a surreal sense of insubstantiality emerge. They are in fact photographs, or two-dimensional representations, of sets and three-dimensional models that the artist builds in his studio starting from reproductions of existing spaces. Casebere began to take photographs using this procedure in the mid-1970s, with the intention of extending photography's traditional use and placing it in relation to sculpture, performance, animation and set design. Fascinated by the US cultural panorama and its anonymous character, in his early works he portrays the domestic interiors typical of American middle class, equipped with everyday objects, such as beds, tables, camcorders and TVs. "The first pictures I shot were the result of thinking about the home as a place and what the various compartments in it embodied or signified", the artist declares. "So I began thinking in terms of epic stories that reflected my own history... trying to deal with the big ideas in relation to my stupid, silly, suburban middle-class background." This is the fashion of his early photographs of models, including the series *Life Story Number One* (1978) and *Desert House with Cactus* (1980). Although the technical realization, which was too intent on recreating a pictorial illusion, was not yet perfect, the criticism of puritan conventions was evident. The rigidity of the architectural forms depicted in the photographs becomes a metaphor for the rigidity of social structures, as well as the symbol of the controlling action that institutions exercise over people's lives through architecture and the media. TV, advertising, cinema have crammed full our collective imagination and filled our "visual bookcase". With an ironic spirit, Casebere shifts his attention from the home to public space, to the legal system (*Courtroom*, 1979-80), to commerce (*Storefront*, 1982), to the world of labour (*Cotton Mill*, 1983) and to the Church (*Pulpit*, 1985). In his most recent production he evokes the architectural typologies of the places identified by modern western society as places of isolation and concentration, such as prisons and monasteries. The empty spaces become metaphors of particular states of mind. Pervaded by an atmosphere of austerity and suspended in a boundless present, they focus on the difficult relationships

between society and the individual and the individual and the community. The controlled composition and the articulation of light becomes perfect, almost obsessive. These are desolate representations of empty interiors barely lit by warm tones, apparently by natural light or by moon-rays entering through a window. These uninhabited interiors, through the presence of doors, windows and corridors, evoke the existence of someone outside the threshold. Pervaded by a mysterious beauty, they transform the spectator into a solitary witness. Casebere's photographs trigger reflections on the relationship between reality and fiction, illusion and truthfulness, questioning, through illusion, the observer's capacity to understand the genesis of an image. The following are among the institutions that have presented James Casebere's work: Fondazione Sandretto Re Rebaudengo in Turin, Museum of Modern Art in Oxford, Centro Galeco de Arte Contemporanea in Santiago de Compostela, Migros Museum für Gegenwartskunst in Zürich, Neue Galerie Graz am Landesmuseum Joanneum in Graz, Whitney Museum of American Art in New York, Museum of Fine Arts in Boston.

Maurizio Cattelan

Born in Padua in 1960. Lives and works between New York and Milan.

Together with Vanessa Beecroft, Maurizio Cattelan is the most famous contemporary Italian artist, and the most highly rated worldwide. He made his debut in 1991, at the Galleria d'Arte Moderna in Bologna, where he presented *Stadium 1991*, an extremely long football table, animated by eleven Senegalese players and the same number selected from Cesena's soccer team reserves. Cattelan's work blurs the boundaries between art and entertainment, performance and reality. Situationist in spirit, it subtly criticizes the dominant structures of cultural production in an irreverent and ironic way. Playing with the symbols of our society, in a postmodern anamnesis on the borderline between comic and tragic, Cattelan attacks the dogmas of the Church, crushing the Pope and any idea of divine judgement with a meteorite (*La nona ora*, 1999); he attacks history and its rereadings, presenting a miniature Hitler kneeling in prayer. He points his finger at the world of art, by attaching - literally - his gallery director Massimo De Carlo to a wall of the gallery with scotch tape (*A Perfect Day*); he knots sheets, which he dangles out of one of the windows of a gallery, to escape from an opening (*Una domenica a Rivara*, 1992); in 1993 he sells his exhibition space at the Venice Biennale to an advertising agency (*Lavorare è un brutto mestiere*); or he obliges a gallery director to cycle to create enough energy to light his own gallery. In 1998, at MoMA in New York, he hires an actor, whom he asks to wear an enormous head/mask of Picasso, reducing the most important modern artist, the symbol of the museum, to a simple mascot. His criticism extends to every contradictory aspect of the society in which we live. During the 2001 Venice Biennale, he evokes the false glamour of US cinema, reproducing the "Hollywood" sign on the hill of a Palermo waste disposal site. *Bidibidobidiboo* shows an embalmed squirrel that has just committed suicide, shooting itself on his yellow kitchen table. In this installation, human experience is displaced inside a miniature diorama. The artist heightens the fragility of human life in situations in which innocence and childish fun are balanced against violence and death, highlighting

the tragic side of comedy. Through his works, Maurizio Cattelan seeks to destabilize the spectator, prompting reactions almost as striking as the works themselves. When *La nona ora* was presented in Warsaw, in fact, some spectators attempted to destroy the work; in Milan, a citizen who was offended by the installation *Untitled*, 2004, fell from the tree in Piazza XXIV Maggio while attempting to cut down the branch on which the children were hung. Cattelan's work unmasks the cultural bigotry and absurdity of contemporary society. Cattelan has exhibited in the world's major museums. The Museum of Modern Art in New York and the Museum of Contemporary Art in Los Angeles have devoted solo exhibitions to him. He received an honours degree from the Faculty of Sociology of the University of Trento, and not feeling worthy, he gave the athenaeum the gift of an embalmed donkey. In 2004 the Louvre in Paris, as its first contemporary work of art, bought *Untitled*, 2004, a hyper-realist sculpture of a child playing a tin drum perched on the cornice of the museum, inspired by the story by Günter Grass. Maurizio Cattelan's works are also included in the world's most important collections, public and private, including: Ludwig Museum, Cologne; Museum of Contemporary Art, Chicago; Guggenheim Museum, New York; Deste Foundation, Athens; Fondation Pinault, Paris; Elaine Dannheisser Collection, New York; Gilles Fuchs Collection, Paris; Seattle Museum of Contemporary Art, Seattle; Migros Museum, Zürich; FRAC, Languedoc-Roussillon; The Israel Museum, Jerusalem; Castello di Rivoli Museo d'Arte Contemporanea.

Jake and Dinos Chapman

Born respectively in London in 1962 and in Cheltenham (Great Britain) in 1966. They live and work in London.

Brothers Jake and Dinos Chapman began to work together immediately after graduating from the Royal College of Art. This duo owe their world fame to their figures made of resin or fiberglass marked by a realistic anthropomorphic appearance. The realism of their sculptures reveals at a second gaze monstrous figures of hermaphrodites on which all the genetic anomalies are manifested in absurd combinations of limbs, heads, legs, torsos, with noses, ears and mouths replaced by anuses, vaginas and erect penises (*Fuck-face*, 1994, *Cock-shitter*, 1997, just to mention a couple of installations). The Chapmans create characters that seem to emerge from horror films, but they are representative of our society's propensity toward pornography and violence. In an age in which the natural body is being transformed into an entity reinforced by metal prostheses, by plastic surgery, modified by pins, bypasses, microchips, tattoos and piercings, the hybrid bodies created by the two artists fascinate us. *Cyber Iconic Man* (1996) is born, therefore, from a futuristic biology, from a cloned and multiplied anatomy. The proliferation and ubiquity of sexual organs on the Chapmans' sculptures mark the impossibility and terror of reproduction in contemporary society. The monstrous bodies created by the two artists become absurd and ironic representations. Their installations exalt the cultural value of nothingness, absolute nihilism, capable of anesthetizing and leading to total indifference; they speak of the links between death and immortality, of sin and punishment, of the boundary between good and evil. The violence and aggressive sexuality of their work arises from the desire, typical of the artistic avant-garde, to

offend the public. The fiberglass models that three-dimensionally recreate the events depicted by Goya in his etchings *Desastres de la guerra* (1808) are so shocking that even the disenchanted modern spectator finds it hard to look at them. Every etching by the Spanish painter is transformed by the Chapmans into a *tableau vivant* of toy figures that stage barbarities of every kind, evoking the allegory of the four horsemen of the apocalypse (conquest, war, famine and death). In the age of DNA, of human genome, of stem cells, of genetic manipulation, the Chapman brothers' sculptures do not represent clones, but rather unique biological entities, human figures that do not want to glorify aberration, but to show the possibilities of future developments. Their work seems to highlight the terrible consequences of contemporary history, marked by global and nuclear wars that produce atrocious physical and social wounds and alterations to our genetic code. The Chapman brothers have been highly active in terms of exhibitions; we can mention the solo exhibitions at the Gagosian Gallery in New York (1997), at the White Cube in London (1999), at the Kunst Werke in Berlin (2000), at the Aeroplastics Contemporary in Brussels (2002), at the Saatchi Gallery in London (2003), at the Tate Liverpool and the Neue Galerie Graz am Landesmuseum Joanneum in Graz (2004). Among their group exhibitions: *Sensation* (1997-99) and *Apocalypse* (2000) at the Royal Academy of Arts in London and the inaugural exhibition of the Kunsthalle Wien in Vienna (2001).

Sarah Ciracì
Born in Grottaglie (Taranto, Italy) in 1972. Lives and works in Milan.
The works of Sarah Ciracì reflect and reproduce the influence of technology on our daily lives, on how we perceive reality, on our imagination and on our aesthetic sensitivity. Ciracì speaks of the way the landscape created by media has transformed our perception of reality; but she does not create hyper-technological works, rather "home-made" manipulations of the countless images with which we are bombarded daily. The artist concentrates on the unstable border that separates reality from imagination in our postmodern present. The theme at the centre of an early series of works is the abstract landscape, deprived of any topographical identity, swathed in an unreal void where human life has disappeared. These are followed by images of atomic explosions marked by blinding brightness and fluorescent colours, associated with the deafening noise of the deflagrations. Finally, there are works populated by flying saucers and spaceships, which revisit the stereotypes proposed by TV, films, Japanese cartoons and popular science fiction, which the artist contaminates through the language of art. Ciracì's works are reminiscent of the visions of the protagonist of *All We Marsmen* by Philip K. Dick, an author of whom the artist is particularly fond. In this book Manfred, an autistic child, slips back and forth in time, entering and leaving the realm of entropy and death. These are images of desert landscapes, uninhabited concrete flatlands under radioactive skies and midnight suns, terrifying atomic explosions without victims. The young artist evokes these scenarios through digital photos, slide projections, video, and lightboxes, manipulating images in the same way a DJ samples music. The visions of spaceships and the science fiction universe depicted in her works indicate a desire to escape from reality, and the analogies that exist between contemporary

artists and extraterrestrials. Her creations are influenced by the Southern Italian landscape devastated by illegal construction, violated and hallucinated. This scenery has played a major role in the formation of the imaginary world of Sarah Ciracì, together with TV's influence, and the invasion of Japanese cartoons, which were very popular in Italy in the 1970s. Thus her installation *Questione di tempo*, made of two drills, as well as evoking, in the contrast of materials, certain installations of Arte Povera, seems to suggest that a monster is about to emerge from the ground and take control of the exhibition space. Sarah Ciracì participated in the inaugural exhibition of the new museum of contemporary art of the city of Kanazawa in Japan. In 2003 she won the prestigious New York Prize, a grant created by the Ministry of the Foreign Affairs to support the activities of young Italian artists in the city of New York. Her works have been displayed at the Galerie Enja Wonnneber in Kiel, in Germany, at the Italian Academy for Advanced Studies in America at Columbia University, New York, in 2004, at the National Museum of Seoul in Korea, as well as in the most prestigious Italian museums, including the MACRO in Rome in 2004.

Larry Clark
Born in Tulsa, Oklahoma (USA), in 1943. Lives and works in New York.
Through his work, Larry Clark, among the most influential US photographers of the second half of the 20th century, represents the historical transition from the journalistic documentary style of the 1950s to the personal and narrative style of the 1970s and 1980s. Before moving to New York, he lived in Tulsa in Oklahoma. Here he studied the photographs of US masters such as Robert Frank and Eugene Smith. While he followed the family career of portrait photographer, he also began to conduct photographic investigations into the underground seedy environments of the city. The result of this period was published in the volume *Tulsa*, which collected the photographs taken in three different periods, 1963, 1968 and 1971. The stories that emerged from the book considerably influenced the subsequent generation of American artists and film directors, from Nan Goldin to Richard Prince, from Martin Scorsese to Francis Ford Coppola. *Tulsa* represents the real life of children and teenagers; it talks of clandestinity, drugs, abuse. The themes that Clark explores with brutal honesty are associated with American culture, the relationship between teenagers and mass media, their relationship with a collective imagination increasingly inhabited by sex and violence, the responsibility of adults. Clark adds to his documentary style an intimate closeness, an emotional intensity and a new subjectivity; to take the photos, he observes these desperate young people at close hand, and thus they become his friends. In his most recent production, he has occasionally substituted photography with film: *Teenage Lust* (1983) looks at the Tulsa's new generation and also at the kids of Times Square; *The Perfect Childhood* (1992) investigates the spheres of youth crime and the behavioural models of that age; in *Skaters* (1992-95) and in the film *Kids* (1995) he depicts the community of skateboarders of Washington Square Park in New York. The same themes keep emerging: the dangers of a fragile family structure, the roots of violence, the connections between the collective imagery proposed by the media and social behaviour, the construction of teenage identity, pornography and censorship.

The image Clark offers of American youth is devastating but much more real than that exhibited by the media. Among the institutions that have presented his work, we must mention: Sprengel Museum in Hanover (2000); Deichtorhallen in Hamburg, IVAM - Institut Valencià d'Art Modern, Biennale d'Art Contemporain de Lyon, Neue Galerie Graz am Landesmuseum Joanneum (2003); Museum of Contemporary Art in Denver, Villa Manin Centro d' Arte Contemporanea in Passariano (Udine), MOCA of Los Angeles (2004); International Center of Photography in New York, Groninger Museum (2005).

Tony Cragg
Born in Liverpool in 1949. Lives and works in Wuppertal (Germany).
Tony Cragg is an important figure in the resurgence of contemporary British sculpture. He belongs to the generation that attended the academies in a climate of major upheaval. Starting from the late 1960s, Minimal Art, Conceptual Art, Arte Povera and Land Art proposed a new approach to art making and introduced a variety of materials that was unheard of before. Cragg's scientific experience has played a significant role in his career, marked by constant experimentation with forms and procedures. Before studying at the Royal Academy in London, in fact, he worked at the laboratory of the Natural Rubber Producers' Research Association as a researcher. His interest in reclaimed materials and objects has been clear since his early works. He has created photos portraying himself with stones placed on his body, in an attempt to probe the relationships existing between natural and artificial elements, between the organic and the inorganic, between the body and the image. His work consists of assembling elements that together create the final form of his sculptures. In 1978 he left England to move to Germany, to Wuppertal, in the industrial zone of the Ruhr. These were the years when he worked with contemporary society's waste materials, with the results of a process of disintegration of form, everyday objects, fragments of plastic, glass, wood, bronze, containers, toys that, like molecules, take shape when put together. Miscellaneous tools gathered from disorder, collected and assembled with the most diverse techniques, are presented according to a new order, often chromatic and formal, on the floor or a wall, creating images as in the case of *European Culture Myth, Annunciation*. The waste with which he creates the work takes on a "new nature", the various containers and white plastic pieces are recomposed on the wall, like in a collage, creating the angel of the Annunciation, a figure that becomes at the same time classical and pop. In the mature phase of his artistic career, Cragg has concentrated on the repetition of a single object in large compositions, as in the case of glass bottles. At the same time he has modified the range of materials used, the reclaimed objects have been replaced by large bronze casts, ceramic, iron and steel sculptures. The simplified forms refer to a collective scientific imagination, to bizarre biomorphic, organic compositions, to laboratory containers, vases and stills. Compared with his early evanescent wall assemblies, his later sculptures show an interest in increased physical presence that fills his works with a new aura. Winner of the Turner Prize and of a special mention at the 1988 Venice Biennale, Tony Cragg has exhibited his works at numerous institutions of international standing, such as Documenta in Kassel, the Henry Moore Foundation in Halifax, the Kunst

und Ausstellungshalle der BDR in Bonn. Among his most recent exhibitions, we must mention those at the Museo Nacional Centro de Arte Reina Sofía in Madrid in 1995, at the Centre Pompidou in Paris the year after, at the Tate Gallery in Liverpool and the MUHKA in Antwerp in 2000. In 2003 the MACRO in Rome devoted an important exhibition to this artist.

Roberto Cuoghi
Born in Modena (Italy) in 1973. Lives and works in Milan.
Roberto Cuoghi sees reality under an estranging light, capable of transforming it completely. He stages metamorphoses of the real world through deforming surfaces, such as when in a performance he wore prisms mounted on welding glasses for a number of days, reversing the normal visual perspective by 180°. Cuoghi's works, in fact, investigate madness, the world of contemporary art, comic strips, drugs, the macabre, all aspects of today's world that are capable of shifting our normal perspective on reality. He does not aspire to create works that exist physically; rather, he is interested in creating cues for the public to reflect upon. He submits himself not to performances, but to real life experiences. Cuoghi elects himself as guinea-pig, experiments on himself to share the results of his experiments with everyone. He began by growing his fingernails for eleven months, reducing himself to the impossibility of touching anything, in order to develop a new non-tactile sensoriality. He chose to acquire the condition and the image of his father: he wore the latter's unfashionable clothes, his glasses and an old-fashioned hat, he grew a beard, dyed his hair grey, put on forty kilos. From a "punk" boy he became a middle-age man. But it was not a disguise, because he remained transformed for two years, living in a world that was no longer suited to a youngster of his age, a youngster who now seems fifty years old and has absorbed not only the appearance but also the physical problems, the way of relating to things and people, of a man of that age. His photographic works question the mechanisms with which fiction, spectacle and the entertainment industry mythologize the things that surround us, revealing their squalid and absurd nature. Superimposing unusual pictorial materials, his paintings extrapolate the disturbing and horrifying aspect of the things that surround us; they seem to be the physical representation of nightmares. His works have pedagogical intentions. Paraphrasing McLuhan's motto "the medium is the message", and adapting it to Cuoghi's vision of the world, the message takes its form from the medium through which it is communicated, in the same way that our vision of reality passes through multiple surfaces, whether material (mirrors, glass, lenses) or non-material (states of mind, education, phobias). It is the other side of the coin that Cuoghi uncovers in all his projects. He held one-man shows in 1997 at the Galleria Comunale d'Arte Moderna in Bologna, and in 2003 at the Galleria Massimo De Carlo in Milan and the Galleria d'Arte Moderna e Contemporanea in Bergamo. He has participated in numerous group exhibitions in galleries and museums of international level, including: the MART of Trento and Rovereto (2002); Apexart in New York, Galerie Schuppenhauer in Cologne (2003); the Centre Pompidou in Paris, Villa Manin di Passariano, Udine, and the MACRO in Rome (2004).

Grenville Davey
Born in Launceston (Great Britain) in 1961. Lives and works in London.

Raised in Cornwall, Grenville Davey studied first at Exeter College of Art and Design and then at Goldsmiths College in London, acting as pathfinder for the new generation of YBAs (Young British Artists). His art is strongly influenced by the work of British sculptors such as Tony Cragg and Richard Deacon, with whom he shares a strong interest in industrial materials. The simplicity of Davey's forms borders on Minimalism, although many of his works represent objects from everyday life. The influence of Claes Oldenburg's Pop sculpture is also evident, albeit mediated by a lean and conceptual aesthetic. In his early years he created painted steel sculptures, such as *Button*, a giant reproduction (150 cm in diameter) of an industrial button. Taking an everyday object and enlarging it to the point where it is no longer recognizable or functional is not something totally new to sculpture making. But the power of Davey's work lies in his choice of materials, leaving the audience in doubt as to whether the represented object is real or an invention, whether it is some obscure industrial product or something specially created by the artist. All his sculptures, whether in wood or metal, painted or natural, are painstakingly crafted down to the smallest detail. The surface qualities, the lines, the details and the finish are all essential aspects of the visual impact of his work. At first glance Davey's sculptures show the simple beauty of pure forms. But when you look more closely you discern the features of the household objects they are inspired from. Davey explores the ways in which art represents reality in an attempt to transform our perception of everyday life. He thus presents commonplace objects blown up to unrecognizable dimensions which force us to look at reality with new eyes. Davey's sculptures are exhibited within the walls of art galleries and they evoke an "other" space, exploring the complex relationship between art and everyday objects. *1/3 Eye*, a large wooden disk that looks like a camera lens, in addition to underlying the artist's interest for round shapes, confronts the audience in a direct but humorous way. Like many of the artist's pieces, the wooden sculpture *Capital* (1992) marks modern sculpture's developments, emphasizing themes such as form, representation and monumentalism. The fact that Davey's sculptures represent real objects drawn from everyday life and that they are crafted by the artist's hand removes them from Neo-Dadaism and Neo-Pop typical of British art in the early 1990s. Davey has developed and promoted his career since his graduation in 1987 through frequent exhibitions in England and abroad. He has had a number of solo exhibitions at the Lisson Gallery in London and in 1992 was awarded the annual Turner Prize from the Tate Gallery. In 1996 he exhibited in Vienna at the Secession, in 1998 he was invited to the Venice Biennale, and in 2000 his work was featured at the IMMA in Dublin.

Tacita Dean

Born in Canterbury (Great Britain) in 1965. Lives and works in Berlin.

Tacita Dean experiments with various forms of expression, from cinema to photography, from drawing to sound. She tells incredible stories, impossible journeys, lost adventures and unresolved riddles. Her work is concentrated on the passage of time, constructing long suspensions of time and continuous cross-references between past and present. Interested in the concept of navigation, both literal and metaphorical, she produces images that seem to be points of departure for impossible explorations. Often silent, created using long and fixed camera shots, her 16mm films suggest a sense of immobility, an enigmatic and mysterious atmosphere. The narrative, which frequently starts from real facts, preserves a space where the spectator's gaze finds itself confronted by its own fears and desires. Suspended between reality and fiction, between literature and memory, between documentary and narrative style, her investigations are permeated by a sense of imminent tragedy, in the same way that the objects and places are loaded with unexpressed meanings. Tacita Dean traces a complex map of interactions between the real and private world, underlining the capacity images have of evoking and announcing unexpected events, and of disclosing hidden realities. "I'm nostalgic. That's what I do with my work, I try to dwell on something before it disappears", says the artist. Water is a recurring element in her work. Often the sea is the backdrop to human events, as a metaphor for physical and philosophical isolation. Often there is the image of the coast, where land meets sea and the sea reflects the sky. The lighthouse is also an element that frequently appears as a leitmotiv or a significant detail of her narratives; an isolated structure surrounded by the immensity of the sea, it becomes a metaphor of human existence. In *Disappearance at Sea* (1996), with which she was a candidate for the 1998 Turner Prize, she poetically revisits the true story of Donald Crowhurst, a lone yachtsman who in 1968, prompted by the desperate desire to circumnavigate the world, participated in the Sunday Times Golden Globe Race, from which he never returned. Tacita Dean conveys the progressive loneliness and disorientation that Crowhurst must have felt in his final voyage. The narrative construction becomes a metaphor for the passage of time, for a man's pursuit of goals that prove to be ephemeral, leading to annihilation and disappearance. *Mario Merz* is a short 16mm film, a poetic and concentrated portrait of Mario Merz, who initially attracted Tacita Dean on account of his unbelievable resemblance to her father. Fragments of conversation during an afternoon in the garden, the unstable weather, a few simple gestures of the great master sitting with a pine-cone in his lap. The audio records the background noises of the bells and the crows. Tacita Dean allows the great artist to talk spontaneously, she does not intervene; Mario Merz asks questions, makes observations and is sometimes silent. Under the heavy gaze of the camera a story of extraordinary richness emerges, telling of a man who was soon to pass away. Tacita Dean has exhibited in major galleries such as the Marion Goodman in New York and in Paris, and in major museums including the ICA in Philadelphia in 1998, the Tate Gallery in London in 1996 and again in 2001, the Museum für Gegenwartskunst in Basel and the Hirshhorn Museum and Sculpture Garden in Washington. In 2003 the Fundação de Serralves in Oporto and the Musée d'Art Moderne de la Ville de Paris devoted solo exhibitions to her. In 2004, on the occasion of her first Italian one-woman show at the Fondazione Sandretto Re Rebaudengo, she received the Premio Regione Piemonte.

Berlinde De Bruyckere

Born in Ghent (Belgium) in 1964. Lives and works in Ghent.

Sadness and beauty seem to be in constant competition in the sculptures of Berlinde De Bruyckere. Her work is concentrated on the existential wounds of society, representing emotions such as fear, loneliness and human suffering, which society in general, and contemporary art in particular, seem to have removed. Her figures evoke the denied need for love and protection, leaving a sense of emptiness, pain and vulnerability. De Bruyckere often represents human or animal figures in pain that attempt to hide from our sight, turning their back on us or disappearing under heavy blankets. In this direction the artist has in the past developed a series of works devoted to the feeling of home experienced as a nest, a hideaway, a place of loneliness and reflection, a protective shell to be abandoned only in moments of danger, taking along symbolic objects such as blankets. Her sculptures cannot be reduced to the simple representation of intrinsic human suffering, because they have the power to evoke an almost redeeming sense of love, tenderness and protection that becomes the counterpart to our existential pain. Evocative of the work of Medardo Rosso in their use of wax, De Bruyckere's sculptures act on a physical level, arousing in the public an irresistible desire to touch them, and then showing the traces of every contact on their surface/skin. The sculpture *La femme sans tête* (2004) shows the headless ghost of an archetypal human being, imprisoned in a lifeless body or perhaps petrified, the trace of a distant archaeological age. As in most of De Bruyckere's works, there is a further and more complex level of interpretation. If we stop to look at it, we note that this body belongs to a woman who cannot think, and is thus reduced to pure body, crouching to protect herself from the world. It is a body in transformation, which becomes the metaphor of the psychological pain and the impossibility of communication experienced by women all over the world. De Bruyckere has taken part in numerous exhibitions, in both museums and public spaces. In Holland she has participated in the Park Wolfslaar project in Breda in 1996, at Abdijplein in Middelburg in 1999 and at Sonsbeek 9 in Arnhem in 2001. The De Pont Foundation in Tilburg devoted a solo exhibition to her in 2001. In Belgium she has exhibited, among other places, at the park of sculptures in Middelheim and at the Museum voor Hedendaagse Kunst in Ghent. We must also mention her presence in the Italian pavilion at the 2003 Venice Biennale and in the group exhibition *Non toccare la donna bianca* at the Fondazione Sandretto Re Rebaudengo in 2004.

Thomas Demand

Born in Munich in 1964. Lives and works in Berlin.

Although at first sight it seems to evoke a documentary type of research, the work of the German artist Thomas Demand develops on the boundary between reality and artificial space. His large images of interiors and exteriors, empty spaces and inanimate objects are not photographs of reality, but of reconstructed paper and cardboard models. Demand questions the concept of objectivity that is associated to photography, with a complex mechanism composed of multiple phases. Demand starts from a real location, which he captures in a photograph; from this image he creates the model, which he photographs again, obtaining the final image, that is, the two-dimensional representation of a three-dimensional place born from a photograph. The process often originates from images full of meaning taken from the media, from personal memory or collective history. Starting with these reproductions, he reconstructs models of the spaces, maintaining the same forms, colours and proportions with the sole purpose of photographing them, in a similar way to James Casebere. After being portrayed by the camera, all the models are destroyed, even the most famous, such as a ten-metre reproduction of a portion of rain forest. On careful analysis the presumed objectivity of the image represented collapses. What emerges in fact are the imperfections of the structure and the artificial absence of details. In other cases, the images Demand chooses as points of departure are places associated with modern society: he reconstructs working environments, offices, domestic interiors, apartments. Similar to film frames without actors, the representations never include human beings, although the environments are strongly characterized and the objects suggest information and details of their hypothetical inhabitants. His images are apparently suspended dramas, filled with disturbing silence. The podium of a conference hall, probably of a multinational, a series of photocopy-machines, a newsreader's table, a multitude of telephones in a call centre, prompt us to reconsider these spaces and to rethink their cultural implications; but they also suggest themes such as the contrast between natural and artificial, authentic and false, reality and representation. "I have the impression that photography can no longer rely on symbolic strategies and must instead explore psychological narrative plots, within the expressive medium", Demand stresses. Numerous institutions have presented the artist's work; among others: the Kunsthalles in Zürich and Bielefeld, the Tate Gallery in London, the Kunstmuseum in Bonn and the MOCA in Miami. He has also exhibited at the Louisiana Museum of Modern Art, Humlebaek, at the MCA in Chicago and the Fondation Cartier pour l'Art Contemporain in Paris. The Castello di Rivoli and the MoMA in New York have devoted one-man shows to Demand's work.

Jessica Diamond

Born in New York in 1957. Lives and works in New York.

Jessica Diamond's work conveys an aggressiveness and anger that the artist reveals publicly creating monumental wall drawings. What seems to emphasize the myth of the artist and the authenticity based on manual production becomes, instead, an ironic process, aimed at exposing the mechanisms of contemporary art world. Though of gestural nature, Diamond's creative process is similar to the process used to make stencils: indeed anyone can paint her works, following her instructions and copying the outline projected on the wall from the original slide. This procedure takes its inspiration from the conceptual works of artists such as Sol LeWitt or Lawrence Weiner, with the peculiarity that, instead of executing a "cold", precise, mathematical and geometric drawing, like the Conceptual artists of the 1970s, her wall drawings disclose "false Expressionism". In all her works the gestural sign creates an immediate connection between the visual impact of numbers, words and symbols and the evocation of an emotional state. The fascination of her wall drawings does not only depend on their conceptual message but on the strength of their pictorial energy. At the beginning of the 1990s Jessica Diamond created a series of wall paintings as a homage to the Japanese artist Yayoi Kusama. This artist, who has chosen to live and work in a psychiatric hospital, speaks of anger, frustration and sexual violence through paintings and installations that are obsessively covered in dots. Kusama, an oriental woman, was a revolutionary figure in the 1970s' art scene. Her work

celebrated the body as artistic object in a quest for infinity outside of time and space. Diamond's choice of Kusama as a model can be explained by the fact that the latter's work, like Diamond's, sought means of resisting the system. Jessica Diamond's enthusiasm for Yayoi Kusama has encouraged many institutions to take an interest in this Japanese artist's work and this has led to important acknowledgments from both the MoMA in New York and the Walker Art Center in Minneapolis. *Tributes to Kusama: Kusama Numerical - Total Backward Flag (She Ascends the Mountain from Behind)* is a large pink and blue mural with the number "66" written free hand in white. The work has the graphic immediacy of a motorway sign. In this work Diamond manipulates the stars and stripes of the US flag, transforming it completely: the left side becomes the right side, red becomes pink and the dark blue becomes sky-blue, while the stars and stripes are substituted by "66" written twice. The numbers are written freehand and each one is different from the other. The numbers recall the political unrest in New York in 1966 and the performances by Yayoi Kusama where the artist publicly burnt the US flag. Jessica Diamond has taken part in public exhibitions since the early 1980s. She exhibited at the Drawing Center, New York in 1983; in 1986 at the New Museum of New York; in 1994 at the ICA in London; in 1998 and 2003 at SMAK in Ghent; in 2001 at the Kunsthalle in Vienna and in 2003 at MIT in Boston. Her work was presented in 1993 at the Venice Biennale, the same edition that brought the attention of the public to the works of Yayoi Kusama. In 1994 she held a solo exhibition at the Galleria Massimo De Carlo in Milan.

Olafur Eliasson
Born in Copenhagen in 1967. Lives and works in Berlin.
Natural elements and industrial materials blend in the work of Olafur Eliasson. Materials such as artic moss and stroboscopic lights, running water from rivers and steel are used and juxtaposed side by side in order to create complex and seductive installations. There is a Minimalist touch in the way Eliasson intervenes in an environment. The strength of his work lies in the amplification of the spectator's emotional perception. As a child Eliasson lived in Iceland, his homeland and the Icelandic landscape have profoundly influenced his vision. The memory of nature in continuous evolution and of landscapes that transform themselyes kilometre after kilometre is the inspiration behind works that have the ability to seduce through immediate, physical experience but which are also connected with something that is outside the work, something complex, inexpressible and difficult to represent. The images from 1994 are part of a series of photographs of glaciers and mountains in Iceland. These photographs recall a distant place; they show how many sensations and perceptions disappear in the image which acquires an evocative, almost magical character. The series of photos has an almost topographical character typical of scientific documentation, giving the spectator the role of the scientist rather than that of the tourist. In Eliasson's work we are struck by the sense of emptiness evoked by the landscapes; the human presence seems to have been forgotten. Facing nature and these deserted spaces allows the artist to confront the issue of human perception and how it is altered by the contemporary urban landscape where modernization and humankind have come to

substitute nature. Eliasson mechanically creates installations that are capable of evoking romantic feelings, the artist seems to absorb the concept of the sublime, elaborated by Edmund Burke in literature, and by Friedrich and Constable in painting, transforming it and showing how the ambivalent feeling of love/terror in relation to beauty can be "artificial". In the Turbine hall of the Tate Modern (the ex electrical power station which has been transformed into England's largest and most famous contemporary art museum) he installed, in 2003, *The Weather Project*, an amazing atmospheric experiment aimed at recreating a never-setting sun of monochromatic light which, depending on the air currents and temperature, could thicken into banks of mist, forming unpredictably shaped clouds. In this way the artist shows us how cultural constructions constantly influence our perceptions. Olafur Eliasson's works are in the collections of the most prestigious museums such as the MoMA and the Guggenheim in New York, the Walker Art Center in Minneapolis, The Art Institute of Chicago, the Museum for Moderne Kunst in Copenhagen, the Reykjavik Art Museum. He has held solo exhibitions at the Reina Sofía in Madrid (2003), The Astrup Fearnley Museum of Modern Art in Oslo, the Institute of Contemporary Arts in London (2004) and the Basel Kunstmuseum (2005). In 2003 he participated in the Venice Biennale with an entire pavilion, a spectacularly beautiful labyrinth of mirrors. In 2002 he exhibited at the Musée d'Art Moderne de la Ville de Paris.

Flavio Favelli
Born in Florence in 1967. Lives and works in Samoggia-Savigno (Bologna).
Florence-born artist Flavio Favelli, Bolognese by adoption, has developed his artistic practice from an intimate and very personal concept of time and space. By assembling gates, benches, doors, railings, balconies, chairs, tables, beds, mirrors, carpets and chandeliers the artist creates works of functional appearance that transform the atmosphere of the places that contain them while charging them with emotions. His installations focus on the aesthetic and poetic value of everyday objects that surround us. His work is a continuous attempt at reworking his own sense of disorientation. Indeed from the 1990s onwards Favelli has created site-specific installations in disused buildings, working on and modifying not only the pre-existing architecture, but also the light and the objects, at times even taking temporary domicile in the spaces where he operates. His work stands apart in so much as his aim is not to fill the exhibition space with objects but rather to modify the visitor's perception of the space that ought to contain these objects. The single parts of his installations - mosaics of mirrors in ancient frames which, instead of reflecting, fragment the mirrored image, carpets made from the patchwork of retrieved carpets, reassembled chandeliers - however, maintain a slight sense of alienation even when inserted in the domestic context. His works seem to register the passing of time and the arbitrary nature of our relationship with the world through a bizarre synthesis of painting, sculpture and installation. In the words of the artist: "I freed myself from the saddest aspect of daily life when my mother taught me how to appreciate beauty, as she put it. She brought me to see the churches and palaces and San Marco, Byzantium, Ravenna, Algeria and Moscow. Strange beauties, and I would also look at the streets, the shops, the chandeliers,

people's clothing, the gardens, the plates I ate from and most of all the sky; and the tombs, to have a tomb, while living, a real house, with different rooms, a tomb without a corpse, a building to all effects, that respects the order of things following an idea, a desire, an itinerary that I follow in my dreams, with a white or opaque light, wandering from galleries, crossroads, balconies, piles, bulkheads, benches, stretchers, tubs so as to create certain images that come from my own story, made from the stories of others". Flavio Favelli has exhibited in important public and private spaces in Italy and abroad, such as IIC in Los Angeles in 2004, where a solo exhibition called *Interior* was installed. In 2003 he took part in the 50th Venice Biennale, in the *Clandestini* section. His work was installed in 2002 at *Exit*, at the Fondazione Sandretto Re Rebaudengo, and in 2003 at the Museion in Bolzano. In 2005 a permanent installation of his *Vestibolo* was set in the foyer of the ANAS building in Venice.

Urs Fischer
Born in Zürich in 1973. Lives and works between Zürich and Los Angeles.
The work of Swiss sculptor Urs Fischer is an investigation of how nature is continually subjected to experimentation and manipulation by human beings. Fischer starts off from natural elements and transforms them with synthetic materials, turning them into strange and surreal objects. His sculptures emerge out of large-scale projects that, without being spectacular, establish a continual dialogue between form and materials. For Urs Fischer the categories of "ugly" and "beautiful" do not exist. His work challenges the conventional canons of art, overthrowing their hierarchies. Spontaneity is more important to the artist than technique and form. The fortuitous choice of some figures distances the subject from reality, taking on new meanings and conveying a sense of discomfort. His sculptures look like provisional models, but it is precisely their unfinished state that gives them their intrinsic energy. The artist explains that each of his works springs from rapidly made signs which are quickly and naturally transformed, moving away from the original idea. This process always leads to new ideas and the work, after the initial intuition, seems to generate itself. With a spontaneous but real virtuosity, Fischer succeeds in turning familiar objects into imposing sculptures. His work is marked by a "punk" spirit, making use of found materials like wood, wax, mirrors, glass and glue, as well as organic materials and objects taken from daily life. One of the key elements in the artist's research, the tree becomes a symbol of the cultural roots that allow each of us to filter and comprehend the different layers of reality. *Naturschnitte (Baum)*, i.e. "Nature Cuts (Tree)", is a sculpture of a tree in which Fischer replaces the branches with blades resembling knives, transforming it into a monstrous and aggressive creature. The tree, which has always been the symbol of nature's life and growth, develops autonomously in the work of the Swiss artist, evoking a reality in which human intervention is undermining the balance of nature, inflicting changes on it that are unsustainable. Given their ability to alter the environment, human beings create unbalances that then have an effect on their own lives. Yet Fischer's work carries no political or social message and the artist underlines, through the materials he uses, the playful aspect of his intervention in an almost grotesque manner. Among Urs Fischer's most

significant appearances on the international scene it is worth mentioning the third Manifesta in Ljubljana in 2000, the Venice Biennale in 2003 and the *Monument to Now* exhibition at the Deste Foundation in Athens, in 2004. In 2005 one-man shows of his work were held at Sadie Coles in London and the Fondazione Trussardi in Milan.

Fischli & Weiss
Peter Fischli and David Weiss, both born in Zürich, respectively in 1952 and 1946. They live and work in Zürich.
Peter Fischli and David Weiss have collaborated artistically since 1979. Their work of a metaphysical character explores many themes. The artistic practice of this Swiss duo analyses and reproduces the natural and insignificant processes of daily life, using the greatest variety of media. In an attempt to lighten contemporary art of its excessive weight, Fischli & Weiss create works aimed at revealing the marvels of everyday life. Through a simple, creative process, like children daydreaming, they pose apparently trivial, innocuous questions which reveal themselves to be surprisingly profound. At the 2003 Venice Biennale, they presented *Fragen Projektion* (1999-2002): the projection of an infinite series of questions written in moving white letters and screened in a large black room. The simplicity and banality of the questions abstract them from the artistic context, charging them with poetry and transforming them into contemporary aphorisms. Again at the Venice Biennale, this time in 1995, they exhibited 30 monitors presenting more than 90 hours of images filmed during their travels across Switzerland and the world. Images at times exceptional, but mostly commonplace scenes of daily life which emphasize the pleasure of "wasting time". Their most famous video, *Der Lauf der Dinge* (The Way Things Go) films a chain reaction of microevents that follow a pre-established experimental order without renouncing to the unpredictability intrinsic in the physical nature of the events. This video seems to be the playful demonstration of the laws of Newtonian physics. Every object casually present in their studio is inserted in an infinite chain of absurd, useless cause-effect transformations. A steaming kettle on skates sets off and knocks against a chair which, in turn, falls over, upsetting a jug that spills on a table... The objects roll, move, burn and melt. The sequence is in itself irrelevant; the fulcrum of the work is the beauty of the controlled chaos. *Untitled (Equilibre)* is a photograph from the series *A Quiet Afternoon* (1984-85) that documents the acrobatic balance of objects found in the artists' garage. These disconcerting creations spring from the materials themselves and project disturbing shadows. They are still lifes that last a second, celebrating the poetry of nothingness, of play and of everyday life. They look like the ephemeral architectures we build at school with pens, erasers and penknives. The collaborative genesis of the work renders these experiments more articulated and interesting. The *Büsi (Kitty)* video, visible on the Panavision Astrovision screen in Times Square in New York in one of the most chaotic places of the planet, shows a kitten crouched as it calmly laps some milk from a dish. Watching it stimulates the same emotions of astonishment and joy that the artists must have felt in watching this everyday life scene as it happened. In 1987, Fischli & Weiss exhibited their work at the Skulptur Projeckte Münster and at Documenta 8 in Kassel; in 1995 and again in 2003 at the Venice

Biennale, winning the Leone d'Oro. Solo exhibitions were hosted in 1992 at the Centre Pompidou, Paris, in 1996 at the Walker Art Center, Minneapolis, and in 1997 at the Serpentine Gallery, London. Major international institutions have invited the Swiss duo to exhibit: in 2000 at the Musée d'Art Moderne de la Ville de Paris, in 2001 at the Museu de Arte Contemporânea de Serralves in Oporto, in 2002 at the Museum Ludwig, Cologne, and in 2005 at the Museo Tamayo Arte Contemporáneo in Mexico City.

Saul Fletcher

Born in Barton (Great Britain) in 1967. Lives and works in London.

In his intimate photographs Saul Fletcher deals with the delicate theme of existence. Unstable, intense, hermetic figures form the centre of his poetic research. His photographic series investigate a wide range of subjects belonging to very different areas, from religious matters to everyday life, portraying the people who are closest to him either in an expressionist manner or in plastic poses. The artist's aim is to approach complex subjects such as mortality, sexuality, spirituality and redemption. Fletcher's work is a long sequence of untitled images recognizable through their progressive numbering; this is not a way of stressing the proliferation of his work but rather the numerical catalogue of single moments of life. Fletcher creates an infinite diary somewhat akin to Borges. Each sequence of images belongs to a different thematic area which forms the contour of its narration, all in all the artist's objective is to create a sort of underground story that links the images to each other. Each one, according to Fletcher, represents a precise mental figure; he gives meticulous thought to content before taking a photograph. Fletcher often uses himself or members of his family as models. His photographs are set in his apartment or in known and recognizable places, because the artist is interested in capturing the spirit of a place that has touched him emotionally. The call of his childhood is so strong that at the age of thirty-four he had to leave London to return to Lincolnshire to photograph the places where he grew up and where his parents still live. "I thought of these photographs for three or four years. I knew I had to take them, but I never felt ready", the artist explained. His entire artistic production reflects the long meditation that precedes each shot, meditation that, differently from snap shots that capture incidental factors, does not fix its subject in a particular moment, but disengages it from time. Fletcher creates photographs that are charged with psychic energy. His images, with their sad melancholic tones are like fragments of a silent movie. In 1999 Saul Fletcher exhibited at the Fondazione Sandretto Re Rebaudengo in Turin, in 2003 at IVAM in Valencia and in 2004 at 54th Carnegie International in Pittsburgh. In 2002 he held a solo exhibition at the Galerie Sabine Knust in Munich.

Katharina Fritsch

Born in Essen (Germany) in 1956. Lives and works in Düsseldorf.

After studying at the Düsseldorf Academy, Katharina Fritsch began to create disturbing sculptures marked by a strong visual impact. Her works are characterized by an emphatic tangibility that offers the public an immediate physical understanding. Though surreal, they portray subjects so present in the collective unconscious that they nearly seem "ready-made". They realistically reproduce objects, animals and people, reduced to their essential characteristics, but they transfigure them through the use of monochrome and measurement. Indeed, her dark and disturbing sculptures represent the huge, serialized version of fairy-tale characters. The fact that they are reproduced from casts makes them even more controversial in the obsessive repetitiveness of detail. This artist's work leaves nothing to chance and arouses in the public an irresistible desire to touch her sculptures. Every detail is executed with care; every colour is thought and consciously selected to find the right balance between the symbolic dimension and the representation of reality. Katharina Fritsch's objects blend images from Disney world fantasy with Gothic and Medieval atmospheres. Her sculptures become the symbolic representation of how the contemporary world is suffocated by anxieties and irrational obsessions. Like Alice in Wonderland, the artist ventures into a landscape where no rule is pre-established and where animals and objects take on threatening anthropomorphic aspects. One of her first works, *Tischgesellschaft* (Company at Table), from 1998, is a sixteen-metre-long table at which thirty-two monochrome black casts of male figures sit completely still, opposite each other, in the same exact position. The obsessive repetition of the same features makes these figures even more uncanny. All these men rest their hands on the table, covered by a tablecloth with a geometric red and white pattern, frozen in inevitable expectation. One of Fritsch's best known works is *Rattenkönig* (Rat-King), from 1993-94: an imposing installation in which huge black rats, which seem to emerge from a nightmare world, form a threatening circle. The magnified scale of the rats, around three metres high, is one of the disturbing elements that are recurrent in the production of the German artist, who sets in motion a mechanism capable of distressing and seducing the spectator through a single image. *Tisch mit Käse* (Table with Cheese) is a sculpture showing a large round shape placed on a table, a large piece of cheese waiting to be cooked or eaten. What is perceived is a subtle sense of expectation, reinforced by the multiple meanings the work conceals. Denying immediate comprehension, Fritsch's sculptures make their mark through the overbearance of advertising images on the spectator's memory: they appeal to the spectator's unconscious. Among her numerous group exhibitions, we must mention the Sydney Biennial in 1988 and the Venice Biennale in 1995. Among her solo exhibitions: in 1988 at the Kunsthalle in Basel, in 1993 at the DIA Art Center in New York, in 1996 at the Museum of Modern Art in San Francisco and in 1999 at the Kunsthalle in Düsseldorf.

Giuseppe Gabellone

Born in Brindisi in 1973. Lives and works in Milan.
Giuseppe Gabellone is a child prodigy of Italian art. The steps of his rise to fame have brought him from his studies at the Brera Academy in Milan through his first exhibitions in important Milanese galleries in 1996 to his participation in international exhibitions such as the Venice and Sydney Biennials and Documenta in Kassel. Gabellone set out first following and then opposing Arte Povera. He creates mysterious "sculptures" in order to photograph them in disturbing environments and situations and destroys them immediately afterwards; he often recreates objects out of scale: a huge ball of raffia, a retractable tunnel, a clay cactus mysteriously grown in an underground car park, a large wooden ladder, a spectacular helical soft wood ribbon which coils around itself with neither beginning nor end. Thus he creates an almost metaphysical system of ambiguous presences and absences, allusions to inert consistency, disappearance of things, bodies that occupy spaces where man has mysteriously disappeared, leaving only slight traces, like a hand print in wet clay. Gabellone produces little and destroys a lot, because he considers the great part of his sculptures fully satisfying or meaningful only in the unique and partial point of view of photographs. In Gabellone's work we find space used in a similar way to that described by Borges: "Aleph is one of the points in space that contains all the points"; in this way space is simulated and annuled at the same time, through a fragmentary and immaterial aesthetic, through opposition and minimum addition. Gabellone is a sculptor who seems to grapple with the teachings of Walter Benjamin. Art in our contemporary age transforms itself, through serial mechanic reproduction, and it loses its cultural value to acquire an exhibition value definitively decreeing the death of the aura and of originality. Gabellone, with his sculptures which physically exist only for the length of photograph, wants to go beyond his essence as a sculptor, almost stating that if the aura must die, let it die by his hand rather than through photography. Gabellone takes upon himself the right to exercise euthanasia on his sculptures. The artist himself calls the sculptures he does not destroy "double sculptures". Indeed there is a series of works that have no defined form and can be opened and closed and therefore need to be represented in at least two images in order to be understood. In comparison to the sculptures that are reproduced only photographically, therefore "single", they seem to have "an ambiguous dimension which makes them impossible to assimilate, inexhaustible as they are unconsciously more obscure: independent from the power of the image". Giuseppe Gabellone exhibits in various private galleries, in Milan at the Studio Guenzani, in New York at the Barbara Gladstone Gallery and in Paris at the Galerie Emmanuel Perrotin. He has participated at the Venice Biennale in 1997 and at the Sydney Biennial of 1998. In 2002 he was the only Italian artist invited to Documenta 11, the great international contemporary art exhibition held every five years in Kassel in Germany.

Stefania Galegati

Born in Bagnacavallo (Ravenna, Italy) in 1973. Lives and works in Berlin.

Stefania Galegati is a young artist who, having moved to Milan, attended the Brera Academy and developed ties with the artists of Via Fiuggi, studying like all of them under Alberto Garutti. From her Milanese debut she has explored the problems and countless possibilities of human perception. Her creative development focuses on the relationship between reality and representation, between objective analysis and subjective perception of reality. Her works bring out ambiguous truths, which she honestly and ironically attempts to demystify. The artist starts from everyday objects but casts the spectator into a reality that transcends the canons of rationality, provoking disorientation and bewilderment. Her aim, however, is not to create a world of illusions. "It is rather", the artist says, "an antidote to habit. Believing in a story implies an act of faith. Even when a story is false, we have faith in it." The artist therefore does not have a pessimistic approach towards human consciousness and progress, instead she tries to critically exploit the public's psychological reactions by confronting it with certain images that encourage the spectator to acquire a better vision which will make him/her more aware of how events produce natural or social phenomena. In Stefania Galegati's work lies the capacity to recount the features, the details that are symptoms of a present situation where history and media, public and private spheres penetrate each other to the point of no longer being separable. *Senza titolo (Nano 2)* is a sculptural image, the photograph of an Italian 1950s interior where the silhouette of a dwarf has been carved in the headboard of a bed thus opening a dialectic game of presence and absence. Her still lifes become the metaphor of how the past lingers in these rooms, the rural soul of the country that is rapidly vanishing. The image that the artist has physically created, carving the headboard of the bed, seems at first to be digitally manipulated, but in fact it highlights the borderline between reality and representation. Stefania Galegati made her debut in 1994 with *We are Moving*, a collective exhibition held at the Spazio ViaFarini in Milan; following this she took part in exhibitions devoted to the younger generation of Italian artists such as *Aperto Italia '97* at Trevi Flash Art Museum and *Fuori Uso '98* at the Mercato Ortofrutticolo in Pescara. In 2000 she was one of the finalists at the Premio Giovane Arte Italiana where she won the Premio della Critica in 2001. She presented her first film in 2002 at the exhibition *Exit* held at the Fondazione Sandretto Re Rebaudengo. In 2003 she moved to the United States, after winning a year's residence at P.S.1 in New York offered by the Italian Studio Program.

Anna Gaskell

Born in Des Moines, Iowa (USA), in 1969. Lives and works in New York.
Anna Gaskell was educated at Bennington College in Vermont and obtained a Master in Fine Arts at Yale University in New Haven. Through photography, film and drawing the artist explores the complex imagery of adolescence, exploring the many ambiguities of a time poised between past innocence and a new understanding of reality. The artist composes disturbing scenes, that explore the subtle thread separating purity and perversion. The framing and film-like foregrounds, together with a studied use of colour, lend her images an unreal and fantastic feeling. The detailed construction of the photographic set is one of the distinctive characteristics of the artist's work and finds its inspiration in the revolutionary work of Cindy Sherman, who has been working since the 1970s with stereotypes of feminine identity that portray, through cinematographically constructed sets, her as protagonist. In the same way, Gaskell's adolescent models are the pretext for the representation of a fragmentary and multi-facet identity capable of merging literary references, film memories with the obsessions and fantasies of everyone. In one of her debut works, presented in 1997 in her first solo show at Casey Kaplan Gallery in New York, Gaskell was inspired by the story of *Alice in Wonderland*. She photographed two adolescent models, dressed as a Disneyland's Alice, who interpret the metaphoric double personality of Lewis Carroll's protagonist. Gaskell's adolescent girls live in formal compositions in which the viewer perceives a vague sense of anticipation; the artist's narrative is never entirely disclosed, but suspended and ambiguous, allowing the viewer to find multiple

narrative interpretations. The young protagonists are hyper-realistic and dream-like idealizations of the turmoils and desires that surge and multiply in adolescence, but which in adult life are concealed in the most remote recesses of the unconscious. These images, therefore, speak directly to the collective unconscious, evoking not only our desires but also our fears and obsessions. Anna Gaskell has exhibited her work in international galleries and museums, including White Cube in London and the Menil Collection in Houston in 2002. She has also participated in important group shows, including one at the Museum of Contemporary Art in Cleveland and at the Museum of Contemporary Art in Chicago in 2005. She has shown work at the Fondazione Sandretto Re Rebaudengo in 1998 and in 2003, at the Deste Foundation Centre for Contemporary Art in Athens and the Guggenheim Museum in Bilbao in 2004. In 2001 she held her first solo show in an Italian museum, at the Castello di Rivoli. In 2000 she won the Citibank Private Bank Photography Prize.

Francesco Gennari
Born in Fano (Pesaro Urbino, Italy) in 1973. Lives and works between Pesaro and Milan.
Gennari works on a spiritual idea connected with the mechanisms of visual and conceptual perception. The heart of his work is the relationship between the artist and the art system. In his sculptures he artificially creates natural environments which capture the lives of microscopic animate beings like insects. In 2003 he created *Mausoleo per un verme*, a great wedding cake which had a worm trapped inside it. The charm of Gennari's work is created by the ambiguity between reality and fiction in the end pushing us to realize that poetic values are born from the titles regardless of their truth. These microsystems represent the struggle for survival, and the transitory nature of earthly elements when compared with the immanence of the spirit. In the conviction that art can recreate the relationship between man and nature, the artist concentrates on metaphysical subjects photographed through glass or reflected in a mirror. His works seem to acquire a life of their own that is charged with implications. "My works are conceived in a place beyond time and space which is my studio, where I close myself in to make magic and carry out experiments", Gennari explains. He is the last conscious heir of a race of "builders of impossible worlds" born with the avant-garde and developed during the second half of the 20th century through the works of Piero Manzoni and the paintings of Gino De Dominicis. The artist says: "the result of my work is the equivalence between nothing and everything". Gennari assigns the artist a role that is no longer manual, but rather intellectual and philosophical: author of an art that is capable of elaborating creative acts as pure projects, without any physical implications. His work aims at becoming thought, but this possibility does not belong to the author, it belongs instead to the spectator who has become the key player. The viewer takes on a new creative responsibility. This is clear in significant works such as *1,6%*, a cube of earth covered in coloured glass, containing 6 worms, 6 spiders and 6 seeds. The title, in this case, refers to both the area that is free of glass (in fact there are three openings on the surface of the solid), and to the chances of survival of the cube's inhabitants. Works of this type vividly recall the miniature natures of Pino Pascali. *Ascen-*

sione (2004) is a work composed of two superimposed sheets of marble of the same dimensions, which create a minimal-looking parallelogram. The white sheet does not touch the black one however; indeed between the two marble forms there are some snails which support the sculpture with their shells and which are prisoners to the weight, from which they endlessly try to run through impossible movements. This work with its Arte Povera appearance seems to be an homage to Giovanni Anselmo. Among his solo exhibitions we should mention: *Das Kabinett des Doktor Gennari*, Galleria Zero in Piacenza (2001); *Agartha*, Centro Arti Visive La Pescheria, Pesaro (2002); Mobile Home Gallery, London (2004). His work has been included in numerous group shows: in 2002 *NEXT l'arte di domani*, Sala Murat, Bari; *Nuovo Spazio Italiano*, MART, Palazzo delle Albere, Trento; *Arte verso il futuro (identità nell'arte italiana 1990-2002)*, Museo del Corso, Rome; in 2003 *Intorno a Borromini*, Palazzo Falconieri, Rome; in 2004 *Sonde*, Palazzo Fabroni, Pistoia.

Isa Genzken
Born in Bad Oldesloe (Germany) in 1948. Lives and works in Berlin.
Isa Genzken made a name for herself on the international art scene in the late 1970s, with a corpus of sculptures, photographs, video, drawings, collages and books that are impressive both for the variety of media, and for the unexpected formal developments and conceptual coherence. At the centre of Isa Genzken's investigation is the relationship between sculpture, architecture and drawing. Her work explores the way the organization of space affects human life. Her sculptures, although different in form, material and size, all depict the tension between solidity and fragility, closed volumes and open spaces, geometrically rigid structures and organic forms. Her three-dimensional constructions are often inspired by existing architectural structures, drawing inspiration from Constructivism and Minimalism, even if they set up a strong bond with space and the context in which they are placed. Her sculptures exist within the architecture as strong autonomous presences. *Untitled*, 2001, is an example of the numerous vertical structures in which Genzken shows her ability to assemble different materials together. On a forex cube stands a bamboo stalk covered at the top with a convex metal grid. The pedestal seems to show the traces of burning, transforming the trunk into a sort of chimney. Isa Genzken's work is often interpreted as a reaction, through the choice of humble, ephemeral materials, to the dominant and excessive material nature of Minimalist sculpture. She proposes a dry, functional art, that silently reveals the implicit connections in the world. The artist's specific interest in sculpture and the rapid recognition of the importance of her work rebut the platitude that sculpture is a traditionally male sector. Despite this, the prejudice survives, given that the artist's metal sculptures have been interpreted against her wishes as phallic forms, or expressions of female hysteria. Genzken is able to appropriate elements of the modernist tradition and transform them through the inclusion of objects drawn from everyday life. Among her most important international presences have been the 1992 and 2002 Documenta in Kassel, the Istanbul Biennial of 2001, the Venice Biennale of 2003 and the Carnegie International of 2004. Among her solo shows of recent years, it is worth noting one in 2003 at the Kunsthalle, Zürich, another from 2004 at the Hauser&Wirth Gallery in London and lastly one of 2005 at David Zwirner of New York.

Gaylen Gerber
Born in Galesburg, Illinois (USA), in 1954. Lives and works in Cambridge (Great Britain).
Gaylen Gerber has always been interested in reproducing the relationship between art and real life through painting and by analysing the mechanisms according to which art is received by the public. His best known works are grey monochrome paintings that initially seem uniform and flat, but gradually reveal imperceptible nuances, animating the painted surface. The uniformity of colour, when looked at for a long time, is distorted and filled with stains of light and shade, a little like what happens if we keep our eyes closed to the sun. Developing his painting practice, Gerber has developed conceptual projects in collaboration with other artists, such as David Robbins, Dave Muller, Stephen Prina and Joe Baldwin. After occupying the whole gallery space with his monochrome paintings, Gerber in fact invites other artists to intervene artistically on his works, completing them and freely modifying them. His paintings therefore become the medium and the background for other artists' actions. Thus the homage to the artists chosen by Gerber is transformed into a symbolic alliance inside the fiercely competitive art world. The ambiguity of these works is generated by the fact that the painting process does not take place simultaneously, but at chronologically separate moments and in different physical locations and, above all, with dissonant artistic conceptions that mirror the poetics of the individual artists. The collaboration is therefore only virtual, as there is no intention of masking the two hands, but, on the contrary, of underlining how Gerber's monochromes can both exist as independent works of art or become the medium for artworks. Monochrome favours this type of interaction and makes a collective form of work possible, even if it rarely occurs in contemporary art. Gerber's work seems to implicitly sustain a creative egalitarianism that is capable of transcending differences of style and content. The artists called as collaborators find themselves facing canvases of the same dimensions, painted in the same tone of grey, positioned in the same space and at the same distance from the floor and the ceiling. Yet each artist responds differently and creatively to the initial stimuli, superimposing his own imagination upon Gerber's. On the other hand, this project implies a profound reflection on the meaning of the work of art and on its insertion into an exhibition structure. As the artist says: "I was interested in positioning my work so that it could be perceived as though it were a thing between other things; for example, between the architecture of the gallery and the art that is contained there, between the exhibitions, between the artists, etc. I was interested in what I consider the normative aspects of visual language... These visual norms act as grounds for all other forms of expression and we use them to register difference and create meaning". Gaylen Gerber has had important one-man shows, including in particular those at the Chicago Art Institute in collaboration with other artists. In 2002-03 he presented a collaboration project with the M&Co group at the Charlottenborg Hall in Copenhagen, in which his paintings were installed over the whole wall of the exhibition space and covered with the word "Everybody", painted by the Danish group.

Liam Gillick
Born in Aylesbury (Great Britain) in 1964. Lives and works between London and New York.

Liam Gillick, who graduated at Goldsmiths College in London, works with a vast range of media: from installation to graphics and objects with a sculptural look. He publishes books, composes musical scores, and devises exhibitions and architectural projects, often in collaboration with artists, writers and designers. At the basis of his work there is a kind of duplicity that sets up different levels of reading for each piece. On the one hand, his creations spring from free artistic expression, on the other hand they are the result of artisan work with a precise intent. Between these two realities an interesting dialectic unfolds, aimed at exploring the relationship between artistic practice and the social system. Going beyond artistic confines and penetrating fields such as politics, economics, architecture and design, Gillick reflects on, and questions, our conceptions of urban and social space. Through his citations, in block letters, the artist gives voice to figures in history that have remained in the background, with the aim of reactivating collective memory on facts of past and present history. In this way his works speak of Ibuka, vice-president of Sony, Erasmus Darwin, brother of the famous theoretician, or Robert MacNamara, secretary of defence during the Vietnam War. Notwithstanding the complicated nature of all of Gillick's pieces, his work can be reduced to a few simple compositional elements. His activity is based on rigorous theory; the artist is aware that different properties in materials, structures and colours can influence our environment and as a consequence our behaviour. In fact the artist invites the viewer to explore large spaces altered by his projects; in so doing he questions our perceptive, and our mental and physical abilities. He builds architectural and geometric structures in aluminium, plywood and Plexiglas that recall Mies van der Rohe's Modernism and also Minimalism. Gillick looks to Donald Judd, Dan Graham, Barnett Newman, El Lissitzky and Piet Mondrian in designing installations marked by shiny colours covering walls and ceilings, becoming a part of the architecture itself. The artist declares: "I am a visual kleptomaniac and embrace the idea of visual pleasure. People are constantly making visual judgements about their environment. My work is strongly attached to contemporary scepticism and enthusiasm towards renovation combined with unease about our shifting relationship to the urban environment. I like the fact that you can deal with my work in a state of distraction, on the way somewhere else or while passing through". Works created in the form of large written texts are as playful as his installations, often more profoundly meditative, which the artist completes through the publication of books. Gillick 's objects and texts remain cryptic; they are expressions of an open process that triggers our reflections on contemporary society. Intentionally complex, paradoxical and impermanent, his projects are a critique to political and economic power, with a constant reference to past and present history. The main institutions which have presented Liam Gillick's work include: in 1999 the Frankfurter Kunstverein in Frankfurt; in 2000 the Hayward Gallery in London, the Moderna Museet in Stockholm and in 2001 the Tate Britain in London. In 2002 he presented works at Whitechapel, London, at the Center for Contemporary Art, Cincinnati, and in 2003 at the Museum of Modern Art in New York. In 1997 Gillick was invited to participate in Documenta 10 in Kassel and in 2003 at the Venice Biennale.

Nan Goldin

Born in Washington, D.C. in 1953. Lives and works in New York.

Nan Goldin grew up in Boston, where she attended the School of the Museum of Fine Arts, but she has been living in New York since 1978. From the age of eighteen Nan Goldin has used photography as a visual diary of her own life and of the extended family of friends and lovers with whom she has shared her experiences. The artist has stated that she considers the camera as an extension of her own arm, referring to the complete continuity that connects her art with her intense and undisciplined life. Her images, from the first suggestive portraits in black & white to the intimate colour photographs of friends, tell of the irregular and passionate life of a person who has decided to live outside the rules. Nan Goldin's images alternate excesses of alcohol, drugs and sex, domestic scenes of disarming love and intimacy. Through an insider's view the American artist photographs the components of what she considers to be her "extended family": artists, drag queens, lovers of both sexes. Her work appears as a collection of "snap-shots" which reveal, without taboos, friendships and lovers but also the solitude and vulnerability of modern life. Her images, which often portray realistically scenes of intense daily life, have an undeniable emotional force. The violent irruption of Aids, which defeated many of the earlier protagonists of her photographs, has sharpened the sense of loss that characterizes many of her images. Over the last years the artist has turned her attention to other alternative or "irregular" cultures, such as the world of prostitution in the Philippines or the leaders of the sexual liberation trend in Japan, perhaps seeking her lost street companions. The work of Nan Goldin is also a portrait of New York during the 1970s and 1980s, a world of crazy, genial and undisciplined art that has now disappeared. Nan Goldin is considered to be one of the photographers who has most influenced the latest generations. Among the solo exhibitions of her work we mention those held at the Fundació La Caixa, Barcelona, 1993; at the Neue National Galerie, Berlin, 1994 and at the Centre d'Art Contemporain, Geneva, 1995. In 1996 she presented *I'll Be Your Mirror* at the Whitney Museum in New York, her most important itinerant retrospective. In 2001 the first great European retrospective on Nan Goldin's art was held. Hosted at the Centre Pompidou in Paris, at the Whitechapel Art Gallery, London, at the Reina Sofía in Madrid and the Museu Serralves in Oporto, the exhibition was also held at the Castello di Rivoli and at Ujazdowski Castle in Warsaw.

Dominique Gonzales-Foerster

Born in Strasbourg (France) in 1965. Lives and works in Paris.

Before moving to Paris, where she works at present, Dominique Gonzales-Foerster lived and studied in Grenoble. The artist tells how the laboratory-like, intellectual and experimental character of the city, marked by a strong scientific and architectural tradition, stimulated her ongoing attitude towards research, experiments, collaboration and travel which is characteristic of her work. Gonzales-Foerster came to the attention of critics thanks to her installations of the 1990s, *Chambres*, where she reconstructed people's bedrooms using objects from their everyday life. For the artist the bedroom is the fundamental space of experience imbued with profoundly emotional connotations. As in the case of *Hotel Color*, the environment becomes a biography that is thought through images, a container where the act of memory takes shape. The artist asked Patrizia Sandretto Re Rebaudengo to gather objects from her "emotional" bedroom, in other words, objects from the past and the present charged with memory. The artist then intervened creating the room and painting the walls pink. The appearance is cinematographic; the furnishings become signs of absence. The space is empty, devoid of human presence, but charged with "potentiality". The visitor is called on to reconstruct a story from the traces that have been left behind, thus becoming an integral part of the work. The values of "absence" and "emptiness" which already emerged in her early works have become central to much of her successive output where they are expressed in a tangible manner. The work of Gonzales-Foerster develops through empathy and physicality. Indeed the artist defines her works not as installations but rather as environments. An example of this methodology was *Brasilia Hall* from 2000: a green carpet covered the floor of a large part of the Moderna Museet in Stockholm; the only elements present were the title, written with red neon letters on the wall, and a small monitor showing the parts of Brasilia designed by the architect Oscar Niemeyer, an example of what Dominique describes as "modern tropicalization". The artist is fascinated by the esplanades of Brasilia and by those areas left empty thanks to vertical construction: "Broad space, the enormous empty nucleus and endless lawns in the centre of the Brasilia (a central void is stronger than a solid nucleus): this is what I call a potential space". This work, and the series *Chambres*, uncover the artist's intense interest in architecture; it has brought her to design, together with Camille Excoffon, the home of a Japanese collector. Her work is very eclectic and touches on cinema, literature, music and science, disciplines that stray far from the strictly defined artistic field. Dominique Gonzales-Foerster loves to collaborate: with Ange Leccia she made her first celluloid film, *Ile de Beauté* (1996), she works with musicians or with architects such as Philippe Rahm and Ole Scheeren. Among her solo exhibitions we should mention: the Mies van der Rohe Foundation in Barcelona (1999), Portikus in Frankfurt (2001), Le Consortium in Dijon and Moderna Museet in Stockholm (2002). Her collective exhibitions have included: Centre Pompidou in Paris (2000), the Istanbul Biennial, the Yokoama Triennial (2001) and Documenta in Kassel (2002). In 2002 she won the Marcel Duchamp Prize.

Felix Gonzalez-Torres

Guaimaro (Cuba) 1957 - New York 1996.

Felix Gonzalez-Torres was born in Cuba but grew up in Puerto Rico. In 1979 he moved to New York, where he studied at the Pratt Institute and at the International Center of Photography. In his works he uses everyday materials and procedures common to Minimalist aesthetics, for ephemeral-natured interventions. Gonzalez-Torres's strongly autobiographical work is characterized by a continuous interweaving of his personal life into social space. Indeed he analyses issues such as the difficult boundaries between public and private, he considers his own identity and how it contrasts with his identity as artist/creator. In his work he celebrates freedom of expression, criticizing political power, taking a position within the system so as to underline its contradictions. His work describes feelings related to a sense of loss, illness and love. The death of his partner, who died of Aids in 1990, led Gonzalez-Torres to exhibit a poster on the streets of New York showing an unmade bed with the silhouettes of the bodies that had occupied it: an intimate scene expressing personal grieving within a civic context. The photograph transmitted a feeling of warmth and protection and whosoever saw it felt the desire to snuggle inside. Creating feelings of empathy for a gay bed in the years when the world was being devastated by Aids shows this artist's incredible sensitivity. The work contained no text nor signs, because, as all of Felix Gonzalez-Torres' work, it is open to the various public interpretations: "Without the public my work is nothing. The public completes my works: I ask them to help me, to take responsibility, to become a part of it, to join through it, me". What interested the artist most was indeed the return to questioning the mechanisms used to exploit the artwork. He refused "static forms, the monolithic sculpture, in favour of fragile, unstable forms", he loved processes rather than products. He exhibited candy or sheets of paper which corresponded to the weight of his partner, which the public could take away with them so as to underline, on the one hand, the need to collaborate with those who enjoy the work and, on the other, the sense of loss and destruction that belongs to all the things that are part of our existence. "When I started to make those piles of sheets of paper - it was for the exhibition at Andrea Rosen's - I wanted to make an exhibition that would disappear completely. It was a work about disappearance and learning. I wanted to attack the art system and I wanted to be generous. I wanted the public to keep my work." Gonzalez-Torres conceived installations of clocks that were synchronized, alluding to the perfect harmony of two lovers, and also with light bulbs. From a cascade of light bulbs he created a sculpture charged with a subtle poetic message. It is an indestructible work, says the artist, because they could always be replaced. "The original does not exist, there is only a certificate of originality. I try through my artistic practice to alter how an idea is created and therefore it is imperative that his work also investigates new notions of installation, productions and originality." It is no chance that Gonzalez-Torres has always allowed great freedom for the installation of his works in museums and galleries. "I limit myself to saying how many lights there should be in each piece, I don't worry about the way in which they shall be installed..." Gonzalez-Torres's first solo exhibition was organized in 1990 at the Andrea Rosen Gallery where he continued to exhibit until his death, in New York in 1996. Numerous solo and retrospective exhibitions have been held over the past decade, at the Solomon R. Guggenheim Museum in New York (1995), at the Hirshhorn Museum in Washington (1994), at the Sprengel Museum in Hanover (1997) and at the Serpentine Gallery in London (2000).

Douglas Gordon

Born in Glasgow in 1966. Lives and works in Glasgow.

Winner of the Turner Prize in 1996, Douglas Gordon studied at the Glasgow School of Art and at the Slade School of Art in London. In 1991 he began to pester people in the art world by letter or phone with brief messages such as: "I know who you are and what you do". This exercise can be linked to the large texts he exhibited in public spaces in the years that followed, such as "Raise the Dead" written in block capitals on the façade of the Kunsthalle in Vienna. The phrase, which aims to stimulate the curiosity of passers-by, is intentionally unclear; indeed, Gordon explains that this work plays on the statement "film is dead". Therefore, writing "raise the dead" opens up the potential for public involvement. "I think that art is, in reality, an excuse for starting a dialogue", the artist declared. Since his debut the artist has constantly confronted issues such as the dynamics of perception and the identity of the individual in relation to society. He analyses the workings, and gaps, in memory. *List of Names* is a work in progress in which the artist writes the names of all the people he meets and remembers. In a continuous shift from personal to collective memory, the artist manipulates elements from popular culture: television, music and especially film. In his videos, conceived for site-specific installations, he uses historic films as if they were ready-mades: he dissects, alters and gives them a new context. Gordon is, in fact, interested in exploring the viewer's psychological relationship provoked by film by manipulating the action of seeing. Through the use of slow motion he creates in the images alienating spatial-temporal effects, and in so doing impels the viewer to question them. In *24 Hours Psycho* (1993), the installation that made him internationally famous, he slowed down the Hitchcock film to make it last 24 hours. "It is as though the slow-motion reveals the film's unconscious", Gordon explained. In fact the famous shower scene lasts half an hour rather than two minutes. The temporal expansion creates a strange effect that interferes with the creation of suspense; the narrative development of the film is erased, giving visibility to the smallest details. *A Divided Self I and II* focuses on another theme that is central to Gordon's work. It analyses the interior contradictions of the individual and the perception of human nature as mutable, inconsistent and conflicting. Two arms of the same person, one hairy and the other hairless, fight for dominance, presenting the archetypal drama of the double personality and the conflict between good and evil. The video installation *Through a Looking Glass* develops in the same way: the artist presents two projections of the same scene from the film *Taxi Driver* in which Robert De Niro talks to himself in front of a mirror. The projections begin together, perfectly synchronized. Slowly, one projection slows compared to the other: at the start the gap is only one frame and is almost imperceptible, but this gradually increases, and the monologue transforms itself into a confused conversation. The alienating effects of Gordon's video installations are heightened by his careful placement of the works in space. The artist allows spectators to walk around the screens of his installations, to see them from all angles, eliminating the rigidity of frontal vision. "Yes I have always tried to position screens as though they were sculptures, in order to reveal the mechanics of vision. Perhaps it is a way of deconstructing the magic of cinema, while preserving its aura. It is no longer the magic that fascinated us as children, but it is nonetheless a kind of magic." Douglas Gordon has exhibited in important institutions and exhibitions at an international level: in 1994 at the Centre Pompidou, Paris; in 1995 at the Biennial of Kwangju (South Korea); in 1996 at the CaPC, Bordeaux, at Manifesta 1, Rotterdam and at the Sydney Biennial; in 1997 at the Skulptur Projekte, Münster, at the Lyon and Venice Biennials; in 1998 at the Berlin Biennial and at the Kun-

stverein, Hanover; in 1999 at the DIA Art Center, New York, at the Stedelijk Van Abbe Museum, Eindhoven, at the Musée d'Art Moderne de la Ville de Paris; in 2000 at the Tate Modern in London; in 2004 at the Galerie Nationale du Jeu de Paume, Paris. In 2005 the Museum für Moderne Kunst in Frankfurt, the Kunsthalle Düsseldorf and the Fundació La Caixa in Barcelona all dedicated solo shows to the artist.

Dan Graham
Born in Urbana, Illinois (USA), in 1942. Lives and works in New York.
Dan Graham is one of the major representatives of the Conceptual trend that emerged in New York during the late 1960s. An interesting figure who is difficult to pin down, he deals at the same time with both theory and practice. He is an architect, photographer, performer, critic and founder of the John Daniels art gallery (1964-65). His early work gravitates around the historic, social, and ideological functions of cultural systems in a broad sense, such as art, music and television. Graham is particularly interested in the mechanisms of the work's perception and in the public's interaction with space. This is the direction his photographs take, conceived solely for magazines in order to guarantee a broad, heterogeneous circulation. Graham wants to interact with a diverse public and not just the elite that visits designated contemporary art places. The photographs in the series *Homes for America* on which he worked between 1965 and 1966 meet this need. They are images of suburbia, seen as a whole or with architectural details that often escape the distracted eye of the observer. Even *Steps, Court Building, New York City* (1966) is a photograph that appears to be almost abstract, creating a geometric pattern from the edges of nine steps. These works originate from the cold conceptualism of 1960s Minimalist sculpture, but are also a reinterpretation of the canons of American modernist architecture. The interaction and the work-spectator relationship are also at the centre of subsequent work. *Public Space / Two Audiences*, which Dan Graham created for the Venice Biennale in 1976, is representative of his research into the field of video, installation and performance. It is a glass structure, partly transparent and partly mirroring, in which the public can walk that the artist has transformed in a number of variations. Inspired by garden pavilions, each of these structures creates different dialectic situations that involve the surroundings and the spectator in an interactive way. The user becomes both actor and spectator. He is called to experiment with multiple relationships and experiences and is both the object of contemplation by other observers and an active subject. Through a system of closed circuit cameras and monitors, which link the different spaces of the installation to each other, and playing with a slight time delay in image broadcasting, Graham increases the visual complexity and the sense of displacement of the observer/observed. "I'm interested in intersubjectivity, in exploring how a person perceives himself at a particular moment, and at the same time how he sees others and is observed by them", says the artist. Dan Graham sees all his artistic activity as a tool for probing modernist architecture from a critical perspective, subjecting it to constant questioning. He reflects on systems of control, relationships between the individual and urban reality, between the natural and artificial environment, and tackles the theme of living through a constant relationship between inside/outside, pub-

lic/private, the individual/the collective. In Graham's works, perception is always a physical activity in which the spectator must take part and which manifests social connotations. Dan Graham has presented his work at the most important international institutions, such as the Musée d'Art Moderne de la Ville de Paris, Le Consortium in Dijon, the Castello di Rivara (Turin), the DIA Art Center in New York, the Centro de Arte Reina Sofía in Madrid, the Secession in Vienna, the Stedelijk Van Abbe Museum in Eindhoven, the Whitney Museum of American Art in New York, the Museum für Gegenwartskunst in Basel, the Museu de Arte Contemporânea de Serralves in Oporto, the Kröller-Müller in Otterlo, and the Kiasma in Helsinki.

Paul Graham
Born at Stafford (Great Britain) in 1956. Lives and works between London and New York.
The early works of the English artist Paul Graham are large pictures of built-up areas on the outskirts of different cities that betray the influence of the German school of Bernd and Hilla Becher. His more recent production, on the other hand, seems to have moved closer to the tradition of American documentary, and the work of William Eggleston in particular, showing an interest in the insignificant events of daily life. Paul Graham photographs the world in order to address social themes, as in the series of pictures *Beyond Caring* taken in 1984 in the departments and offices of American social security. The same year he began to visit Northern Ireland; three series of photographs are the product of these journeys. The first is *Troubled Land* (1984-87), which included the picture *Unionist Coloured Kerbstones at Dusk, Near Omagh*. The guiding thread is the landscape strewn with signs of social and political instability. Ordinary places and apparently insignificant elements, such as a pavement painted in the colours of the British flag, are charged with powerful political tension. They are examples of a position somewhere between the tradition of the reportage and an aesthetics that tends to represent the landscape romantically. In connection with this series Paul Graham has declared: "Photographs seduce you into viewing them simply as landscapes, which accounts for people's desire to engage with them. But they're booby-trapped and launch the viewer into another area altogether. They play off that particular kind of sentiment which [Britons] have for landscape - a position which engenders Constable-like fields and Turner-like skies - against sentiments associated with political allegiance, British and Irish. If you don't delve any deeper, you might see only the flags, signs and graffiti. But these symbols should also be read within the context of the landscape in which they reside, the Union flag in the richest and most fertile lands, the Irish tricolour against the rockier and hillier ground. These different layers of reading within the photographs only come out slowly". The second Irish series, *In Umbra Res* (1994), catches images of people following political developments on television. The last part of the trilogy *Untitled (Cease-fire)* (1994) reflects on the peaceful and yet unstable nature of the Irish sky. Since the early 1990s Paul Graham has been working on such new series as *New Europe* (1993) in Europe and *Empty Heaven* (1995) in Japan. In *End of an Age* (1999) he portrays young people in bars and clubs, underlining the passage from innocence to experience to which the title refers, and marking the boundary between the personal and the social. Paul Graham is making an increasingly allegorical use of

photography, in which even the most apparently superficial subjects carry profound messages. Although his pictures do not conform to conventional technical rules (they are often underexposed or out of focus), they retain an intrinsic force that derives from the conceptual nature of his work. Paul Graham has shown at the Fondazione Sandretto Re Rebaudengo, Turin (1999), the 49th Venice Biennale (2001), the Tate Modern, London, and the P.S.1, New York (2003), the Center for Contemporary Art, Antwerp, and Museum Ludwig, Cologne (2004).

Andreas Gursky
Born in Leipzig in 1955. Lives and works in Düsseldorf.
Gursky comes from a family of photographers - his parents worked in advertising and his grandfather was a portrait photographer. He attended the Folkwangschule in Essen, specializing in photography, and later the Kunstakademie of Düsseldorf, where along with Thomas Ruff, Tata Ronkholz, Candida Hofer and Petra Wunderlich he was one of the students taught by Bernd and Hilla Becher. In spite of his long apprenticeship with the Bechers, Gursky rejected their conceptual approach to photography and the rigour of their black and white photos that addressed a limited number of themes, preferring instead large format, highly pictorial colour photography. Known for his digitally reworked large format reproductions, Gursky has been called a "photographer of the age of globalization". From the 1980s to today, his images represent ports, stock exchange trading floors, airports, shop windows, industrial machine rooms as well as urban and suburban landscapes. In parallel to his research into the symbolic locations of modernity, Gursky has also focused his attention on portraying the masses, photographing crowds at rock concerts, large sport events and parades. Gursky goes through a long creative process in selecting his subjects and then creating and elaborating the image. He produces about ten photographs a year, always suspended between a crystallized representation of reality and an evocation of life's movements. He says: "I have the ability to sort out the 'valid' pictures from the images we are inundated with every day and have them ready for use when my intuition tells me the right moment has come, before mixing them with immediate visual experiences into an independent image". Gursky's technique is very peculiar: he takes the photograph from a great distance or height to obtain a strong sense of depth; but he also achieves a microscopic definition of detail that brings out infinitely small elements. The powerful eye of the camera - with capabilities that go beyond those of its human counterpart - gives us both a general and an up-close view. An example is *Arena*, a stadium photographed from above where we see in perfect and clear detail the tiny lawn-care workers preparing the playing surface, and reduced to purely decorative elements. Certain details of the photographed scenes appear only when the photograph is printed, as the artist himself points out in an anecdote: in one of his very early photographs, he says he realized there was a group of climbers on the summit of a mountain only after he had printed the photo. Despite the apparent objectivity of his choices, his work evinces an attempt to monitor reality by discerning every detail: "My preference for clear structures is the result of my desire, perhaps illusory, to keep track of things and maintain my grip on the world". The images exhibit the need to empha-

size the role of the individual within cultural and economically globalized world: "The camera's enormous distance from these figures means that they become de-individualized. So I am never interested in the individual, but in the human species and its environment". Numerous institutes have exhibited Andreas Gursky's photography: the Tokyo Museum of Contemporary Arts, the Kunstmuseum of Wolfsburg, and the Milwaukee Art Museum (1998); the Stedelijk Van Abbe Museum in Eindhoven (1999); the Toronto Art Gallery of Ontario, and the Sprengel Museum in Hanover (2000); the Kunsthaus Zürich, and Museo Nacional Centro de Arte Reina Sofía in Madrid (2001); the Tate Liverpool, the Solomon R. Guggenheim Museum in New York, the MCA Chicago, and the Centre Pompidou in Paris (2002); the Museum Ludwig in Cologne, the London Tate Modern, the San Francisco Museum of Modern Art (2003); ICA in London, the Museo de Arte Moderno de la Ciudad de Buenos Aires, the UCLA Hammer Museum in Los Angeles, Villa Manin Centro d'Arte Contemporanea in Passariano (Udine), the Düsseldorf Pinakothek der Moderne, the ICA in Boston (2004); MoMA in New York, the Kunstmuseum Basel, and Fundació La Caixa in Madrid (2005).

Kevin Hanley
Born in Sumter, South Carolina (USA), in 1969. Lives and works in Los Angeles.
The works of Kevin Hanley encompass different techniques such as installation, video and digital photography; through these media the artist articulates a structured reflection on the mechanisms of mass communication and the formal characteristics of the media. The narrative structure of his works is fragmented; emulating contemporary media bombardment the artist operates on images by means of distortion and complex montage. His works attempt to define the frantic mechanisms and accessibility of contemporary technology so as to explore the restless spaces of mass globalized communication. Hanley offers images taken from our common visual and daily heritage, but, by modifying the functions of time, space, movement, sound and colour he manages to create new and original perspectives. In his photographic works he carries out subtle adjustments of the chromatic values, portraying insignificant objects and disorienting the spectator. Through chromatic variations and the opportunities provided by digital photography, Hanley reassesses traditional conventions and expectations, accentuating optical illusions and perceptive distortions. His work, indeed, wavers between a visual representation that is conventional and empirical and its transformation through postproduction. His investigations reflect the disorientation of the individual, submerged by a continuous flow of images from the media. The photographic prints, digitally altered, question our individual vision of the world and turn us into passive witnesses of contemporary reality. In his videos, Hanley plays with the perception of space, bodies and objects and the angularity of his frames disorients and confuses the spectator creating discomfort also through the soundtrack and the speed of the projections, at times fast and at times slow. An exemplary work is *Two and Four*, dated 1997, a double video projection which conveys a sense of emptiness and disorientation, thanks to the movement of two women, the protagonists of the video, and the continuous repetition of the echoing phrase "to and fro". The camera is not fixed, it is in movement, indeed the two protagonists throw it to each other, generating a convul-

sive and fragmentary animation that disorients and dazes the spectator. The video installation therefore drags the spectator into the work through the movement of the images, evoking a fluid dimension that the artist creates using unexpected technical devices. At the Venice Biennale in 2003 Hanley presented *On Another Occasion* (2002). The video begins with an out-of-focus shot where the spectator tries to grasp and recognize forms and images, as if he were looking at moving clouds. The camera draws back slowly revealing first the beard and then the face of an old man. The frame continues to open until it shows the dead features of Fidel Castro. This false, digitally created image of the Cuban dictator evokes hopes and fears of our collective imagination and speaks of our complex relationship with history in the age of image dictatorship. Kevin Hanley has had important retrospectives: at the ACME in Los Angeles (1995, 1998, 1999, 2001, 2002, 2003) and at the Artspeak in Vancouver (2005); other significant solo exhibitions have been at the I-20 Gallery in New York (1999) and the Taka Ishii Gallery in Tokyo (2002). The artist has been invited to take part in important group exhibitions, including *L.A. Times* at the Fondazione Sandretto Re Rebaudengo (1998) and *Beyond Boundaries: Contemporary Photography in California* at the Santa Barbara Contemporary Arts Forum (2001). Hanley also took part in 2003 in the Venice Biennale and in Site Santa Fe, New Mexico, in 1997 and again in 2003.

Mona Hatoum

Born in Beirut (Lebanon) in 1952. Lives and works in London.
Born in Beirut to Palestinian parents, Mona Hatoum has lived and worked in London since 1975, the year civil war broke out in Lebanon. Forced exile has sensitized her to the issues of power, fear and identity. In her work she analyses the link between violence and power, in contrast with the vulnerability of the individual, and themes connected with isolation and disorientation. The artist uses different media: performance, especially at the beginning of her career, video, installation and, since the 1990s, sculpture and photography. The forms and materials of her work have a clear Minimalist character and show the influence of the 1960s' Conceptual practices that the artist reworks with the aim of destabilizing the commonly accepted system of values. By focusing on a more intimate and personal dimension, she creates a new form of minimalism. The physicality associated with the objects of our daily experience is pervaded by a sense of imminent danger, as in the installations made up of metal household appliances connected to electric wires she has produced since 1996. Inhuman machines, her objects are stripped of their identity and function. The handles of a wheelchair are replaced by sharp knives, the holes of a strainer are blocked with screws and a vegetable shredder takes on gigantic proportions and turns into a disconcerting instrument of torture. Following the same procedure, household environments are fenced off by metal cables and turned into unhospitable places of violence and violation, and geographical maps made out of glass marbles look like structures with uncertain and instable borders. *Hair Necklace* (1995) displays a bust with a necklace, emulating the windows of jewellery shops. But what looks at first sight like a decorative and feminine object becomes a disturbing element when examined more closely. The "beads" of which the necklace is composed have been created one by one by rolling up

human hair. Here the artist uses bodily materials to question the relationship between the parts and the whole and to investigate sublimation and contemporary society's obsession with the quest for beauty. Mona Hatoum believes artistic experience has to be physical and that works must be able to communicate visually before they are interpreted mentally. The force and power of this sculpture offers open and ambivalent answers to the questions it raises. Mona Hatoum has exhibited extensively in important international institutions. In particular, she took part in the 4th Havana Biennial in 1991 and the Venice and Istanbul Biennials in 1995, as well as the Turner Prize at the Tate Gallery in London. In 1997 she was one of the artists who exhibited in *Sensation* at the Royal Academy in London and her work was shown at the Biennial of Kwangju (South Korea). In 1998 she exhibited at the 24th São Paulo Biennial, in 1999 at the Site Santa Fe Biennial (New Mexico), in 2002 at Documenta 11 in Kassel and in 2004 at *Non toccare la donna bianca* at the Fondazione Sandretto Re Rebaudengo. Among the numerous institutions that have staged solo shows of her work are the Centre Pompidou in Paris in 1994, De Appel in Amsterdam in 1996, the New Museum in New York in 1997, the Castello di Rivoli Museo d'Arte Contemporanea in 1999, the Museo de Arte Contemporáneo in Oaxaca (Mexico) in 2003 and the MCA in Sydney in 2005.

Michal Helfman

Born in Tel Aviv in 1973. Lives and works in Tel Aviv.
Michal Helfman creates sculptures and videos in which the movement of light takes on a hypnotic character. Her installations made up of pseudo-classical sculptures blend festive and grotesque emotions and seem to analyse the mystical aspirations of art. Helfman inserts her installations in contemporary urban spaces of youth gathering. In some of her videos she has filmed interactions between young people in discotheques or public places in Tel Aviv. In these works observers become an integral part of the composition, and are even encouraged to take pictures of themselves in the kaleidoscopic spaces she creates. In fact Michal Helfman's installations are artificial spaces constructed to reveal, destabilize and erode the boundaries of what youth culture takes for granted. The artist analyses the hyperreal and artificial relationship that exists between human beings and the buildings in which they live, creating seductive spaces that oblige us to reflect. *Weeping Willow* (2004) is a bas-relief representing a landscape, a territory (with a compositional structure similar to a classical predella) that alludes to an unfolding narrative. The image depicts a weeping willow growing on the banks of a dried-up river; the tears and sorrow of the willow become its vital resource, the water on which its existence depends. In this way the work represents a closed circuit of poetical survival. *Weeping Willow* comes to life with the movement of light over the surface of the sculpture, creating patterns that represent the flow of water and indicate an alternative way of finding new vital energies through a subtle dialogue between inner and outer reality. The observer sees microscopic lights of optical fibre that create a slight sense of movement: the valley appears to fill gradually with tears and then again empties itself when the water is gradually absorbed by the soil, in an unbroken cycle of life. It is such an unexpected object that we gaze at it hypnotized, trying to find its meaning. After studying at the Bezalel Academy of Art and Design in

Jerusalem and a period as artist-in-residence in New York in 1996, Michal Helfman exhibited at the Herzlyia Museum of Art in 1999, and the following year the Sommer Contemporary Art gallery in Tel Aviv staged her first one-woman show. In 2000 her work was shown at LISTE in Basel and in 2003 in the *Clandestini* section of the Venice Biennale. In 2004 she took part in the group exhibition *Non toccare la donna bianca* presented by the Fondazione Sandretto Re Rebaudengo in Turin.

Lothar Hempel

Born in Cologne in 1966. Lives and works in Cologne.
Lothar Hempel creates complex installations that conduct the public through scenes that evoke literature, theatre, and cinematographic narrative. He effectively questions the separation between the experience of the work and its creative process. His geometric forms and softly coloured objects remind us of Oskar Schlemmer's theatre scenes and of the Bauhaus tradition. Alongside films and texts, the artist combines references to popular culture with all sorts of memorabilia. His introspective scenary explores the function of representational narrative. He uses a variety of media in his work: painting, photography, video and assemblage. His objective is to create theatrical spaces loaded with associations which demand the audience's active participation. His representations look like theatre sets, in which the audience acts both as spectator and actor. One of his exemplary installations, *Samstag Morgen, Zuckersumpf* (Saturday Morning, Sugar Swamp), evokes the uncanny and barren aspects of the stage after everyone has left the theatre. The scenes are based on diary entries and reconstruct a post-apocalyptic and apparently infantile fairy tale. There is something evasive in how the different parts of this work articulate space. Their titles are both poetic and sad. The details are drawn with the artist's characteristic pen stroke. *Das Kalte Bild* (The Cold Image) is part of this installation and it represents the façade of a collapsing house while behind it a spotlight illuminates a target on the wall. This image evokes a disturbing sense of decadence. Hempel delights in contradictions. His scenes are places where the words confuse the objects that they attempt to describe, becoming sculptures animated by the movement of the viewer. *A Clear Almost Singing Voice*, another part of the same installation, is a plywood silhouette of the head and shoulders of a person whose features are drawn with the usual black marker. One eye is a hole through which a mysterious, green and seemingly magical light is projected. On the back of this head sculpture there is a shelf, a couple of landscape photos and a light. All of this suggests a scene out of someone's imagination, the enigmatic representation of survival after some non-specified disaster. More than a physical space, Hempel presents mental spaces of transformation. The strongly evocative character of his titles is drawn from the pages of a diary exhibited alongside the sculptures and defies any rational explanation: "...she smokes one Marlboro Light after the other, her hair is so blonde that it seems transparent, and she has got an incredible clear, almost singing voice". The green eye, the target, and the string stretched across the objects create a suggestive atmosphere. The word *Zuckersumpf* is invented by the artist to represent a "moment of extreme freedom before an action is initiated, when all the options still appear to be open". This ability

to evoke a psychologically charged space, which develops besides the words and texts, and to merge the real and the imaginary world is a distinctive feature of Hempel's work. His scenes demonstrate that it is possible to create an open and uncertain, dreamlike and interactive art that connects to reality in unexpected ways. In recent years his work has shown an increasingly autobiographic vein. Lothar Hempel has exhibited at many international institutions including the Venice Biennale in 1993, the Vienna Secession in 1997, the Chicago Museum of Contemporary Art in 2000, the Fondazione Sandretto Re Rebaudengo in Turin in 1998 and the Musée d'Art Moderne de la Ville de Paris in 1997. His solo exhibitions have been hosted by the Stedelijk Museum of Amsterdam in 1998, the Dallas Museum of Art in 2002, the London ICA in 2002 and the Tate Liverpool in 2004.

Gary Hill

Born in Santa Monica, California, in 1951. Lives and works in Seattle, Washington.
Internationally recognized as one of the most important artists of his generation, Gary Hill developed early in life his interest in art. He focused first on sculpture, fascinated by steel workings and the structures built with them. He then added an audio dimension by recording and modifying the vibrations generated by his sculptures. His sound work introduced him to electronics and in 1973 he began to experiment with video in relation to performance, theatre, music and dance. In the fervor of the early 1970s, with the artist's strong desire for experiments with new media and his excitement over the discovery of new technologies – Sony had introduced the famous Porta-Pack compact video cameras, famous for their reduced dimension – Gary Hill, along with Bill Viola, joined the Synapse video research group at Syracuse University. His work in those years shows his interest in the intrinsic characteristics of video. Language, both as a vector of meaning and as a producer of sound, has always been a central theme in Hill's work. He considers video a physical phenomenon and explores its properties, focusing on the relationship between words and images, as in the video *URA ARU (The Backside Exists)*, in which he constructs a visual and acoustic palindrome. His interest in video gradually evolves into video installations that offer a more complex interaction between images, technology, space and the viewer: "In the tape, you're on the outside watching. In the installation, you're inside. You're constantly looking over your shoulder, walking up and down in a thoroughfare of images". Technician and linguist of the electronic medium, orchestrator of complex installations, Gary Hill also performs in many of his works. In *The Crux* he walks through a forest loaded with video cameras strapped to his head, legs and arms. In a video presented at the Venice Biennale in 2003 he repeatedly throws himself against a wall. *HanD HearD* evokes a sense of intense action captured in frozen gestures. The installation is composed of five projections, each one showing a glimpse of the head of someone with their back to the camera looking at the palms of their hands. The subjects seem at once to represent the Lacanian discovery of the self in one's body parts and the desire to read one's future. The part that remains invisible, i.e., the subjects' thoughts, becomes the essence of the work. Hill again analyses the fragmented human body in *Suspension of Disbelief (for Marine)*, where he set up thirty video monitors in a 25-foot-long row.

These monitors become a sort of fragmented conduit for the passage of the images of a man's and a woman's bodies from one end to the other. Broadly influenced by European literature and philosophy (Blanchot, Derrida, Heidegger), Hill develops his research on the physical conditions of perception and on images as a "revelations". Playing with the juxtaposition of fluidity and solidity, darkness and blinding light, technological speed and our slow retinal response, he uses technology to create refined installations that combine video, sound, language and text. Gary Hill's installations and videos are included in the most prestigious international collections, from that of MoMA in New York to those of the ZKM in Karlsruhe, and the Centre Pompidou is in Paris. In 1995 he won the Leone d'Oro prize at the Venice Biennale. Among his more notable exhibitions we mention those at the Whitney Museum of American Art, New York (1986); the Museum of Modern Art, New York (1990), and the Centre Pompidou, Paris (1990); Documenta 9, Kassel, the Stedelijk Van Abbe Museum in Eindhoven, and the Watari Museum of Contemporary Image in Tokyo (1992); the Long Beach Museum of Art (1993); the Musée d'Art Contemporain, Lyon (1994); the Moderna Museet in Stockholm, and the Fundació La Caixa in Barcelona (1995); the Philadelphia Institute of Contemporary Art, and the Kunst-und Ausstellungshalle der Bundesrepublik Deutschland, Bonn (1996); the Westfälischer Kunstverein in Münster, the Centro Cultural Banco do Brazil in Rio de Janeiro, the Museu de Arte Moderna in São Paolo, and the Ujadowski Castle Center for Contemporary Art in Warsaw (1997); the Montreal Musée d'Art Contemporain, and the Fundaçao de Serralves, Oporto (1998); and an important retrospective exhibition organized at the Kunstmuseum of Wolfsburg (2001).

Noritoshi Hirakawa

Born in Fukuoka (Japan) in 1960. Lives and works in New York.
While not immediately comprehensible, the art of Noritoshi Hirakawa is instinctively fascinating. The Japanese artist started work in the early 1990s, focusing from the outset on the conceptual side of his research, which he initially developed through the medium of photography, and then in the years that followed also with installations. Hirakawa explores the narrow boundary between direct observation, voyeurism and absence. He mixes these elements, while placing women at the centre of his work, showing how the female half of the world is still today subject to strong taboos in Japan, that restrict not just sexuality but even simple physical expression. *Dreams of Tokyo* (1991) is a series of twenty photographs of young Japanese girls whom the artist asked to pose squatting in the street. It is only after a moment that we realize the girls have no underwear. With these photographs Hirakawa made his appearance on the contemporary art scene, producing powerful images that belong to a tradition of the nude very distant from pornography. In 1994 he showed a series of seven photographs in Tokyo in which a damp stain is visible in the foreground on the road, against the urban backdrop. In reality the liquid is urine, left there by girls whom the artist has asked to piss in the street, violating the rules of decency which permit only children and adult men to perform such an act in public. The title *Women, Children and the Japanese* plays with the meaning of "Japanese", which here stands only for men, suggesting that women

and children are seen as a separate reality. Each picture is subtitled with the girl's name and age and the date and time at which she made this revolutionary gesture. These are the only clues that reveal to us the presence of a woman, at a particular place and time. All that remains is an apparently nondescript liquid, but one that has inescapable connections with the body that produced it. In a decade, the 1990s, characterized by "post-human" themes, in which the body and its metamorphoses play an important part in artistic research, Hirakawa's work subtly transforms the body and its fluids, into a poetic vision. He is less explicit than Nobuyoshi Araki, whose voyeuristic and violent scenes have enormous influence on Japanese photographers, including Hirakawa himself, and forces us to use our imagination, creating a sense of surprise. Among the more important international venues at which his work has been shown, it is worth mentioning the Venice Biennale, the Centre Pompidou of Paris and the Istanbul Biennial, all in 1995. His one-man shows include *Dreams of Tokyo* at the Museum für Moderne Kunst in Frankfurt in 1993 and *The Reason of Life* at Deitch Projects in New York in 1998.

Thomas Hirschhorn

Born in Bern in 1957. Lives and works in Paris.
Thomas Hirschhorn studied graphic design in Zürich, but as soon as he completed his studies in 1984, he moved to Paris. After working in this field for a short time, in 1986 he held his first show in a private gallery in Paris. Always a member of the political left, even in his earliest works Hirschhorn declared: "I make art in a political way". Central is his choice of materials: his installations use humble materials whose poverty contrasts with an elitist concept of art. The artist is interested in the energy of these materials, not their quality. He uses recycled objects, wooden structures, paper, postcards, old drawings, papier mâché sculptures, plastic flowers, and candles, which become a metaphor for a symbolic protest against the system of contemporary art. Salvaged and packaging materials somehow unify high society and the world of workers; in fact, the same containers are utilized for consumer products. Hirschhorn's installations are often inspired by literary figures, artists or philosophers who have tried to change society: Bataille, Focault, Deleuze, intellectual icons invoked and honoured by his work, often created at the edges of big cities in an imaginary abolition of social hierarchies. His artistic production is not intended to be beautiful or seductive, but rather to force the viewer to question social and political realities. Hirschhorn's work opens contemporary art to a new dialogue of symbols and metaphors. *Spin Off* is an installation consisting of a large Swiss army knife from which tentacles of aluminium foil branch out, extending into space and ending in drawings, photographs, collages and various objects. This work places Swiss identity into an ironic, irreverent context. The knife is in fact made on a giant scale to symbolize an icon recognized throughout the world, while at the same time the salvaged materials contrast with the idea of a Switzerland as a paradise of luxury and well-being. The contemporary myth of wealth is represented and mocked by the artist through the massive accumulation of materials and objects. Seen through Hirschhorn's eyes, the contemporary world becomes a complex network of economic-social mechanisms represented by art and popular culture. Hirschhorn exhibits at the most important international

shows, including Documenta in Kassel (2002), the Venice Biennale and *Les 10 ans des FRAC* in Paris (2003). In 2003, Barbara Gladstone also dedicated an important solo show to him in New York. In 2005, he created a site-specific installation, *Swiss-Swiss Democracy*, at the Swiss Cultural Centre in Paris. In parallel, he organized *24h Foucault* at the Palais de Tokyo, a "cultural marathon" dedicated to the great French philosopher.

Damien Hirst

Born in Bristol in 1965. Lives and works in London.
Damien Hirst, a leading representative of the extraordinary British cultural rebirth in the 1980s, is one of the most popular and controversial artists on the contemporary art scene. In little over a decade, his incredible rise has led him to win the Turner Prize and exhibit in the most prestigious galleries and museums in the world, as well as become a true media celebrity. His art is drenched with contemporary restlessness: the deep contradictions of postindustrial society, the eternal sublimation of decadence and death. The deceptive mechanisms and ambiguity of medical and scientific progress are analysed and reproduced through sculptures and paintings with a profound visual and emotional impact. Hirst aims at the sensational, with works that focus on the perverse fascination provocations have. Hirst creates glass showcases and display-cabinets that hold complete or dissected animals preserved in formaldehyde, improbable skeletons, finds from the anatomy lab, larvae of flies about to hatch in the freshly cut-off head of a cow. These elements become the essence of his museum of horrors, or a metaphor for the world in which we live. Hirst's works exist in a precarious balance between life and death. They develop in constant search for the point where death begins and life ends, in the belief that death does not really exist, that one can seek it and not find it, as demonstrated by the shark in *The Physical Impossibility of Death in the Mind of Someone Living* (sold by Charles Saatchi for 6.25 million pounds: one of the highest prices paid for the work of a living artist). Formaldehyde not only seems to stop the physical decay caused by death, but stops death itself. Through his works, Hirst shows the contrast between the modern cult of health and the inexorable decay of the body, between fragility and strength, aspirations to immortality and the shoals of death, the ambitions of scientific progress and the inevitability of the passage of time. To Hirst, death in the society of hedonism is beautiful, devoid of decomposing bodies, but marked by mummified bodies made to look, like in ancient Egypt, beautiful for the start of a "new" life. When he tackles painting, Hirst reinterprets classical pictorial traditions. The artist himself confesses that he is inspired by Rembrandt and Bacon as he creates monochrome surfaces invaded by living butterflies in their last flight, arranged in a geometric mandala, or by inventing patterns reminiscent of stained glass cathedral windows, illuminated by the iridescent glow of the pigment of hundreds of little wings placed on a painted background. The microcosms that Hirst isolates in his showcases or canvases reconstruct and reflect the cycle of life and the existential conflict that each of us faces on a daily basis. The works of Damien Hirst appear in the most prestigious international collections, and his work has been exhibited in the most important museums and galleries in the world: MoMA in New York, and the Tate Gallery and Saatchi Gallery in London. The artist has

had numerous solo shows, including the one at the Museo Archeologico in Naples in 2004 and the sensational show at the Gagosian Gallery in New York in 2005.

Carsten Holler

Born in Brussels in 1961. Lives and works in Cologne.
In his work Carsten Holler has given life to a successful mix of art and science. Educated as a biologist, he abandoned the scientific field because he was intolerant of the rigid and univocal definitions of mathematics and mechanics. Holler tries to expand the confines of human perception and to manipulate it in order to provoke contradictions, doubts and questions on the patterns of our existence, such as in *Laboratory of Doubt* (1999), a performance in which the artist roamed the city in a Mercedes with two loudspeakers, in the attempt to spread uncertainty and doubt. His works seek changes; they provoke hallucinatory effects and optical transformation in the viewer. *Upside Down Mushroom Room* (2000) is a strongly lit room in which giant poisonous and revolving mushrooms hang upside down from the ceiling. This piece recalls the experiment undertaken by George Stratton who for a week wore special glasses that modified perception by turning the angle of vision upside-down; in addition to creating strange and surprising installations, Holler forces the public to see the world from a new and revolutionary perspective. With regards to works exhibited in his first solo show in Italy at the Fondazione Prada (2000), Carsten Holler highlights how the value of a piece is the input that develops the user: "All the pieces are machines, devices or tools aimed at synchronizing with the person to produce something together with him or her [...], in reality their 'meaning' is outside the work, in a place that has to be reached together with the viewer". Visitors are prompted by physical contact. Holler often invites the public to travel through installations that are like laboratories in which theories of evolution are demonstrated alongside human feelings, love and genetic reproduction. Central to his production is the idea of energy flow and change, as in the slippery slides installed in museums, or in a large wall covered by light bulbs that are intermittently switched on and off, and in the series of vehicles that seem to have emerged from a science-fiction world. *Amphibian Vehicle* is an "amphibian" sculpture: the artist hung his shirts in the hollow space between two large steel wheels, and in the centre he placed a captain's chair, so that the vehicle could be powered by the wind both on solid ground and in the water. Holler always leaves the mechanical and structural parts of his pieces visible: "I am interested in leaving the constructive side visible in order to demystify the whole situation. I want to seduce, but at the same time declare it openly by making the mechanism of seduction visible". The range of his production deals with a number of different themes - "safety, children, love, happiness, drugs, vehicles, doubts or uncertainties" - from abstract concepts to concrete realities, from mechanical structures to organic life. In fact as Holler underlines: "There is not much difference between a child and vehicles, as a child is a carrier of genes through time and space". Animals are a recurrent theme in his work: alive, as in the case of the pigs in the installation for Documenta 10 conceived in collaboration with Rosemarie Trockel, or rare as in the real-life size polyurethane dolphins. The many institutions that have presented his work include: Documen-

ta 10, Kassel (1997); Kunsthalle, Vienna (1999); Fondazione Prada, Milan, SMAK, Ghent (2000); Copenhagen Contemporary Art Centre (2001); Museum Ludwig, Cologne (2002); Martin-Gropius-Bau, Berlin; Biennale d'Art Contemporain, Lyon, Venice Biennale, ICA, Boston (2003); Carnegie Museum of Art, Pittsburgh, Hayward Gallery, London, Museum of Contemporary Art, Denver, MAC - Galeries Contemporaines des Musées de Marseille, P.S.1, New York, Musée d'Art Contemporain, Bordeaux (2004); Museum für Moderne Kunst, Frankfurt, Museo de Arte Moderno de la Ciudad de Buenos Aires (2005).

Jenny Holzer
Born in Gallipolis, Ohio (USA), in 1950. Lives and works in Hoosick (New York).
Jenny Holzer's artistic research is entirely centred upon criticism of current mass media and means of communication. Making use of the written word, Holzer exploits the advertising and propaganda potential of the single word to reflect on burning issues that are for the most part forgotten by current society, such as death, war, violence and pain. Her work looks at Conceptual Art and combines brief, incisive statements, advice and contemporary life slogans that are deliberately contradictory. *Truisms* is one of Jenny Holzer's first works. Planned at the end of the 1970s, it consists of aphorisms and brief strongly impacting phrases, inserted in discordant contexts, from t-shirts to posters and caps, to draw the attention of the spectator and stimulate his reflection. In later decades, the artist's work presented several messages at the same time, and reached a broader public through the projection or insertion of scrolling digital texts in busy public spaces, such as the streets of Manhattan, the façades of important buildings and famous squares throughout the world. These installations aim to combine the multiple possibilities of modern technology with the doubts and uncertainties of mankind today. "I always seek to bring some unusual contents to a different public, not to the art world", says the artist. In 1990, a major retrospective was dedicated to Jenny Holzer by the Dia Foundation and the Solomon Guggenheim Museum of New York, entitled *Jenny Holzer: Laments 1988/89. Laments* comprises 13 sarcophagi and 13 electronic leds and reveals the artist's recent interest for subjects such as memory, death and sexuality: within an appealing setting, she broadcasts the last thoughts of dying men and women. In the same year, the artist represented the United States at the Venice Biennale, where she produced an installation consisting of various rooms covered in phrases written in red and yellow leds. Thanks to this work, the artist won the Leone d'Oro for the best pavilion. Other exhibitions dedicated to Jenny Holzer were held in 1996 at the Völkerschlachtdenkmal Leipzig, and at the Contemporary Arts Museum of Houston. In 2003, she projected her site-specific installation of written aphorisms onto Palazzo Carignano in Turin for the public art cycle *Luci d'artista*.

Gary Hume
Born in Kent (Great Britain) in 1962. Lives and works in London.
A painter, draftsman and engraver, Gary Hume emerged as one of the most interesting figures in the group of young artists working in London in the 1990s. His dazzling style of painting made its appearance on the art scene during the boom of new technologies such as video, photography and installation. After graduating from Goldsmiths College in 1988, he made a name for himself with a series of life-size paintings of hospital doors: *Doors* - one of which is *Magnolia Door Six* - according to the artist depict the idea of perfection, in contrast to the horror of daily reality. Despite his success, in the early 1990s he abandoned this subject and focused on appropriating pre-existing figurative imagery. He drew his inspiration from mass media, front pages of tabloid magazines, and popular icons of fashion and music, depicting personalities such as Tony Blackburn, chosen for "his skill in describing beauty and pathos". Ancient and modern masterpieces of international museums gave inspiration to his works. Nevertheless, the hidden allure of the original subject always remains; Hume's works are true pieces of optical virtuosity that evoke and reveal unexpected images from the unconscious, creating pictures that belong to the dimension of contemplation and memory. Hume, who describes his work as "embarrassingly personal", calls himself a painter of emotions, not concepts. His intention is not to tell stories, but to show images. With a simple, plain style that is partly based on the heredity of Minimalism and Conceptual Art, the artist demonstrates the fascination that objects, materials, structure, surfaces and colour exert over him. The minimal imprint subjects the canvas to different treatments: bright colours juxtaposed with shadows, opaque areas with smooth ones, with an extraordinary ability to make emptiness visible. In the mid-1990s, his work marks a transition from canvas to aluminium sheets, increasing the attention to the "surface", both literally and metaphorically. This is when he began to focus on subjects derived from classical pictorial iconography such as flora, fauna and portraits. Hume was one of the finalists for the Turner Prize in 1996 and represented Great Britain at the 48th Venice Biennale in 1999. Some of the institutions that have shown his work include: Bonnefanten Museum, Maastricht, the Tate Gallery, London, São Paulo Biennial (1996); the Hayward Gallery, London (1998); the Whitechapel Art Gallery, London (1999); Fundació La Caixa, Barcelona, the Saatchi Gallery, London, Astrup Fearnley Museum, Oslo (2000); and the Tate Modern, London (2001).

Jim Isermann
Born in Kenosha, Wisconsin (USA), in 1955. Lives and works in Palm Springs, California (USA).
Since 1980 Jim Isermann has been designing, creating and exhibiting a vast array of furniture pieces for modern homes: rugs, chairs, tables, shelves, curtains, geometric paintings and sculptures covered in soft fabric. Later his work expanded to the walls, completely invading the exhibition spaces. Since his diploma in 1980 at the California Institute of Arts, Isermann has been involved in industrial production, but has never lost contact with art. He supports a utopian creativity, capable of making the world a happier place through the quality, surfaces and colours of objects, created by the simplest, most elegant and economical artistic input. The artist draws inspiration from elements of 1950s and 60s interior design, but he looks to popular culture, craftwork, and also Minimalism and Pop and Op Art, to create objects that aim to take in the qualities of all these different traditions. As the artist declares: "I am interested in utopian solutions that blur the distinction between art and design through utilitarian application. For seven years I have hand-crafted a series of work: latch hook rugs, stained glass, hand-pieced fabric and hand-loomed weavings. These crafts, once part of everyday life, have fallen into hobby shop dilution. The pathos of obsolete populist ideals are translated into handiwork. The handiwork returns these crafts to a fine art context and restores their lost ideals". Through a style that in certain ways recalls the work of Verner Panton, Isermann incorporates fabric, chairs, blankets, cubes covered in material, wallpaper and decorative murals in his work. Starting with simple and geometric modular elements, he envelops the spectator in a kaleidoscope of brilliant, violently charged colours. Printed or vinyl fabric motifs are animated by a symphony of colours and optical illusions that pervade the entire exhibition space. Isermann applies his characteristic decorative elements on the floor as well as on the walls, and in doing so dissolves the confines between ornament and architectonic structure. An apparently uncommunicative structure such as the monolithic cube, a typical element in Minimalist sculpture, becomes, in Isermann's hands, an enormous toy for children through the use of rainbow colours and the tactile quality of the fabric - hand-sewn by the artist - which covers its rubber heart. *Flower Mobile* recalls the Calder's famous *mobiles*, but substitutes the abstraction geometric forms of the great artist's with large Pop daisies, which seem to have come from the world of comics, evoking with melancholy the 1968 myth of "flower power". Jim Isermann's work has been shown in important international institutions: in 1998 at the Fondazione Sandretto Re Rebaudengo at Guarene; in 1999 at Le Magasin in Grenoble. His one-man shows include the 1999 exhibition at the Camden Arts Center in London and the 2000 show at Portikus in Frankfurt. He has participated in numerous group shows: in 2001 he exhibited at the Kunsthalle in Vienna and the Moderna Museet in Stockholm; in 2002 at the Neue Galerie in Graz and the UCLA Hammer Museum in Los Angeles; the MAMCO in Geneva presented Isermann's pieces in 2003.

Piotr Janas
Born in Warsaw in 1970. Lives and works in Warsaw.
The paintings of Piotr Janas represent unrecognizable organic forms that wrestle with their figurative nature. The abstract pictorial strokes seem to transform themselves into slashes and gashes held in tension by the surface of the canvas. His large paintings are characterized by a gothic sensibility that unfolds in a space that is suspended between abstraction and figuration. Drops, smears and drips of pigment contrast with almost cartoon-like graphic work. Janas' paintings are created using a limited palette dominated by red and black; this, together with the strong, violent impact of the composition, give the paintings a visceral feel. *Untitled*, 2004, comprises two large white vertical canvases mounted side by side, like a single work. The painting shows a large meat-red amorphous splodge that seems to emerge from the gap between the two canvases. There is a strong sense of movement in the work: it seems like the fleeting image from a kaleidoscope or the reworking of a gigantic Rorschach smear. This anthropomorphic-like image appears as a huge vulva or the explosion of some kind of biological material, but above all it transforms the gap between the two canvases into a formal compositional element, which is fundamental to the creation of the pictorial image. Looking at Janas' paintings, one is tempted to see allusions to the human body and its scatological mechanisms: blood, intestines, and bile. However, in his work the over-all impact of the strong pictorial elements seems to reflect the viewer's instinctive need to discover a narrative behind the images more than the artist's desire to offer clear-cut clues on what his images represent. In the ambiguity of what graphically becomes abstract, Janas moves close to Surrealism but seems to reinterpret it in a contemporary light through Expressionistic and cartoon-like brushworks. Piotr Janas has exhibited his works in Europe and in the United States: in 2003 in Warsaw at the Foksal gallery, in 2004 at the Wrong Gallery in New York and in 2005 at the Galerie Giti Nourbakhsch in Berlin. He has participated in many important group shows: in 2001 as part of the *Painters' Competition* at the Galeria Bielska BWA, Bielsko-Biala, and in 2003 at the Venice Biennale.

Lukás Jasansky and Martin Polák
Born in Prague, in 1965 and 1966 respectively. They live and work in Prague.
Lukás Jasansky and Martin Polák have been working together since 1985 analysing through photography the contemporary reality and social and political geography of their country. Their first works, which were often surreal and ironic, were followed by cold, detached images of Prague, taken between the 1980s and 1990s during a historical period of profound transformation. Many black and white poetic images from this Czech duo, deal with the varied landscapes of the Czech Republic. Jasansky and Polák create a sequence of shots that transform nature into an abstract composition. Their images develop a continuous demystification of the representative codes of landscape photography which corresponds to their desire to explore the world that surrounds them. Their work denies an emotional, biographic and narrative representation of the landscape and shows a cold and detached documentary approach inherited from the German school of Bernd and Hilla Becher. There is, however, always a subtle irony and covert disenchantment which insert in the images a disillusioned and at the same time melancholic feeling. Indeed, for these two artists landscape is never a mere document, it is instead the evidence and sign of a historical situation and the state of mind associated with it. Even the most apparently insignificant subjects, such as the weeds on the side of a road, photographed in a close-up frontal shot, recall the subversive, Conceptual works of artists active behind the iron curtain. People are totally absent from their grey and desolate landscapes, objects and places tell us of an abandoned world where nothing seems to change. Jasansky and Polák often insert short phrases to highlight their images playing with the humour and ambiguity of everyday language. In this way their photographs become semi-serious narrations of the state of Czech society. A snowman reminds us of our childhood and of children's games, but the socialist architecture of the buildings in the background and the empty courtyard create a dark and decadent atmosphere underlining how games are extraneous to this context. The work of these two Czech artists tells a complex and traumatic political history through the social geography of the landscape. Speaking of the new Europe they comment: "Unfortunately in recent times we haven't noticed any changes in our country, except for an increase in overweight lorries and empty railways". Lukás Jasansky and Martin Polák have taken part in numerous exhibitions in the Czech Republic and Europe; among these, was *Campo 95* in 1995, organized by the Fondazione San-

dretto Re Rebaudengo at the Corderie dell'Arsenale for the Venice Biennale, and *Instant Europe* in 2004 at the Villa Manin Centro d'Arte Contemporanea, Passariano (Udine).

Larry Johnson

Born in Long Beach, California (USA), in 1959. Lives and works in Los Angeles.

Larry Johnson works as a visual chronicler who tells little noir stories. He uses the photographic medium to cancel any possible sentimentality, extracting something archetypal from the images capable of representing the complex relationship between reading and observing, thinking and remembering. While his subjects are artificial snow-clad landscapes and fantastic places, his sensibility is rooted in modern Californian culture, perpetually poised between reality and fiction. His works function as a series of theatre backdrops in which his characters find shelter from a cursed destiny. The postmodern character of his production represents a world in which images have lost their evocative power and can only exist as parodies of reality. In his work, filled with Pop irony, Johnson explores the boundaries between reality, representation and photography. His photos start from the overlapping of drawings, animation and photography, so as to resemble precisely what they are not; in fact it is impossible to discern that Johnson's large images are actually the photographic enlargement of tiny drawings and collages by the artist. The absurd texts that accompany his images have the power to transform them and fill them with an unexpected narrative development. Visually *Untitled (Dead & Buried)*, from 1990, almost seems to be an advertising hoarding, but on more careful analysis it becomes a kind of advertising headstone, which evokes the sense of mystery and loss that is typical of oral stories. The words, resting on funny snow cakes, seem to be engraved in the rock and tell an absurd story. "There were two neighbors. One had three lop-eared rabbits, the other three grey hound dogs. The spoiled dogs had free reign of the neighborhood, rummaging through trash by day and digging up gardens by night; which prompted the first neighbor to deliver this stern warning: keep your greyhounds away from my lop-eared rabbits. Though heedful of this request, the second neighbor became careless and it was three bad dogs who greeted their horrified owner early one morning, each with a dead and dirty lop-eared rabbit. Thinking fast the guilty neighbor grabbed the rabbits and after a quick shampoo and blow-dry, he crept next door and placed the dead creatures back in their cage. Still today the first neighbor has never been able to figure out how the three dead and buried lop-eared rabbits were able to return to their hutch." It is interesting to note how the unexpected ending of the story, in which what seemed to be true was in reality the result of a mistake, plays on the misunderstanding between reality and imagination, mirroring what are the formal characteristics of Johnson's work. Larry Johnson has presented solo exhibitions in galleries of international fame such as 303 Gallery in New York (1986, 1987, 1989, 1990 and 1992) and the Margo Leavin Gallery in Los Angeles (1994, 1995 and 1998). The artist has been invited to participate in numerous group exhibitions, including *Recent Acquisitions to the Photo Collection* at the Morris and Helen Belkin Art Gallery in Vancouver and *L.A. Times* at the Fondazione Sandretto Re Rebaudengo (both 1999), *Mirror Image* at the UCLA Hammer Museum in Los Angeles (2002)

and *100 Artists See God* at the ICA in London (2004). The artist also participated in the Whitney Biennial in 1991.

Anish Kapoor

Born in Bombay in 1954. Lives and works in London.

Anish Kapoor was born in Bombay (now Mumbai), of an Indian father and Iraqi mother. After living in Israel, he moved at the age of nineteen to England, where he began his artistic career, exploring the themes that were to underlie all his production: androgyny, the male-female dichotomy, sexuality, ritual, a broadened use of space in the sculptural medium, the relationship between his cultures: both Eastern and Western. After returning from a trip to India in 1979, he began working on the *1000 Names* series; unstable sculptural objects, forms that are at once abstract and natural, and which accord much importance to surface, covered completely in pure pigment. Concerning the use of colour, he has said: "Skin, the eternal surface, has for me always been a place of action. It is the moment of contact between the object and the world, the film separating the interior from the exterior". Kapoor's sculptures, which are sometimes so imposing as to invade the exhibition space entirely, have a physically perceptive dimension. Although their titles sometimes suggest Hindu images, the most suitable instruments for dealing with his sculptures are the senses and the body. In this way, Kapoor inserts his work into the school of Minimalist sculpture, subverting its rigidity from within. Towards the middle of the 1980s, the dualities evident in his early work gradually disappeared. The opposites, male and female, tangible and intangible, interior and exterior, were absorbed into a new, strong unity. It was this phase that saw the birth of the sculptures and large public installations presenting an opening, a break, a cavity: Anish Kapoor highlighted the value of the void, the infinite, the mystery and transcendence towards the transformation and deformation of matter. The persistence of a spirituality remains one of the most significant features of the work of this artist. Experimenting constantly with different materials: from granite to Carrara marble, from slate to clay. The artist is fascinated also by reflecting surfaces such as steel, resins and deforming mirrors which activate experience, landscape and sky. These are the "centreless works", ideal depictions of a continuous becoming or, as Kapoor says: "My work is a struggle, an unstoppable combat". Anish Kapoor represented Great Britain in the 44th Venice Biennale in 1990. In 1992, he won the Turner Prize and exhibited at Documenta 9 in Kassel. His works are in the collections of the most important international museums, including the Tate Modern in London, the MoMA in New York, and the Stedelijk in Amsterdam. He has exhibited at the Fondazione Prada in Milan in 1996, at Le Magasin, Grenoble, in 1997, at the Hayward Gallery, London, in 1998 and at the Turbine Hall of the Tate Modern in 2002.

Kcho (Alexis Leyva Machado)

Born in Nueva Gerona Isla de la Juventud (Cuba) in 1970. Lives and works in Havana.

Alexis Leyva Machado, known as Kcho, is one of the first Cuban artists to have attracted the attention of international critics on the occasion of his debut at the Kwangju Biennial in 1995. In his sculptures, drawings and prints, Kcho's art remains suspended between dream and reality, between a child's world and an adult reality. His sculptures are made from recycled material, pieces of abandoned wood, paper from old Cuban manuals or pages from Marxist tracts written in Spanish, Russian and Chinese, and

they allude clearly to the utopian desire to abstract oneself from historical reality and flee. A recurrent element in Kcho's installations is the balsa, a rudimentary boat or raft typically built by Cubans to flee their island illegally. The images of these rafts are common enough in Cuban art, but the ability to exploit the aesthetic potential of these objects, loaded symbolically with political messages, is the innovative strength underpinning Kcho's production. In numerous works, starting from these boats, he builds up towers of various dimensions that develop skywards. The reference to western art history is evident: Kcho draws his inspiration from the infinite columns of Brancusi and the famous monument by Tatlin for the Third International, designed but never built. Kcho's spirals are always governed by an economy of resources and occupy the space in an imposing manner, despite their lightness formed of few essential lines. Almost transcendental entities, on the one hand they become the metaphor for growth, and on the other an emblem of failed progress. The infinite columns of balsa are produced almost to their original size, reiterating infinite times the utopian model of socialist culture, finally transforming the exhibition space into a sort of jungle. Indeed, Kcho introduces another reference that confirms his versatility in setting personal events alongside a distant historical and socio-cultural bequest with profound repercussions on the Caribbean island. The depiction of an abstract jungle recalls the paintings of Wifredo Lam, emblematic precursor of Cuban Modernism. For Lam, the jungle is a timeless world, a reality not yet dominated by man, a ritual and magical territory. *A los ojos de la historia* is a sculpture made of twigs and bushes, created by the artist for *Campo 95*, organized by the Fondazione Sandretto Re Rebaudengo during the Venice Biennale, which reconstructs the utopian monument of Tatlin for the Third International. The reduced dimensions and the perishable nature of the materials become the metaphor of the failure of that socialist dream of which Cuba is the living emblem. In 1991, Kcho participated in the 4th Bienal de La Habana and in 1992 exhibited at the Museo Nacional de Bellas Artes in the Cuban capital. In 1995, he presented his work at the Fundación Pilar y Joan Miró of Mallorca and at the Centro Wifredo Lam in Havana, and in the same year participated at the Biennial of Kwangju (South Korea). In 1996, he exhibited at Studio Guenzani in Milan, at the Centre International d'Art Contemporain, Montréal, and at the Istanbul Biennial. Major institutions have dedicated one-man shows to the Cuban artist, including one in 1997 at the MCA of Los Angeles, another in 1998 at the Galerie Nationale du Jeu de Paume, Paris, and another in 1999 at the Museo Nacional Centro de Arte Reina Sofía, Madrid. In the same year, the artist took part in the 48th Venice Biennale. His work was also shown in 1998 at the *Zone* exhibition at Palazzo Re Rebaudengo, Guarene, and in 2002 at the Galleria d'Arte Moderna e Contemporanea of Turin.

Mike Kelley

Born in Detroit, Michigan (USA), in 1954. Lives and works in Los Angeles.

Mike Kelley is a "difficult" figure to categorize in the panorama of contemporary art. Through an irreverent and transgressive language, he revises and defies moral and cultural conventions, in addition to the habits of contemporary society. He sees capitalism and psychoanalysis as the two principles organizing our century, and he

builds his work around these two concepts. With cutting irony and a Surrealist humour, he creates bizarre yet coherent constructions through installations, architectural models, paintings, drawings, music, sculpture, video and performance. His poetic develops from the accumulation of meaning and materials, with the intention of questioning everything by creating a dialogue: "My work is there to disagree with as much as it is there to agree with. It's there to pose certain questions that I'd like everyone to think about". Through the juxtaposition of collections of personal things, alongside figurative sculptures and realistic elements, Kelley devises large, complex projects that explore memory, reminiscence, horror, sex, politics, anxiety and the insecurity that is typical of American society. An example is *Categorical Imperative*, which shows second-hand objects collected over the years, not so much for their formal value as much as their psychological implications; the work shows books, mannequins and toys charged with subversive and disturbing meaning. Collecting represents the need to understand and therefore to control, as in the case of *Poetics Project* conceived with Tony Oursler and presented for the first time at Documenta in 1997. The exhibition-project becomes a kind of immense diary in which the two artists reconstruct, through a multitude of objects, the life of the musical group they were once part of. One of Kelley's recent works is *Memory Wares*: a series of paintings and sculptures inspired by a north American folk art custom, in which common everyday utensils are covered in shells and trinketry and are transformed into valuable objects with a strong sentimental value. There is often a type of ambivalent representation in Kelley's work. The artist relegates the human figure to a realistic and at the same time unpleasant schizophrenic duplicity, a state suspended between life and death. There is a layering in the materials used, some from the contemporary age, such as video and photography, others from the past: dolls alongside stuffed animals, small insignificant sculptures or pieces from ancient Egypt. Nonetheless the language is always popular and therefore universally understood, even though it is charged with complex and mysterious symbolisms. Kelley often curates projects involving artist friends such as Christo, Tony Oursler and Paul McCarthy. With McCarthy in particular, Kelley created a remake of a performance by Vito Acconci, reinterpreting a work by this pioneer of video art using B-movie actors from the pornographic world, yet again comparing high and popular culture. Mike Kelley has exhibited in many international museums: in 1998 at the Fondazione Sandretto Re Rebaudengo at Guarene; in 2001 at the Fondation Cartier pour l'Art Contemporain in Paris; in 2002 at the Museum of Contemporary Art in Sydney and in 2003 at SMAK - Stedelijk Museum voor Actuele Kunst in Ghent. In 2003 he participated in the Biennale d'Art Contemporain in Lyon. That year he also presented work at MOCA in Los Angeles, at the Barbican in London and the MCA in Chicago; in 2004 at the Museo Nacional Centro de Arte Reina Sofía in Madrid, at the ICA in London, at the Deste Foundation, Centre for Contemporary Art in Athens, at the Museum Moderner Kunst Stiftung Ludwig in Vienna and at the Tate Liverpool.

William Kentridge

Born in Johannesburg (South Africa) in 1955. Lives and works in Johannesburg.

Born in Johannesburg, William Kentridge studied political sciences and the history of African

civilizations, themes that were to be the inspiration for all his artistic production. He created his first Expressionist style drawings and prints in the 1970s, when his interest was aimed mainly at theatre and performance. On the occasion of a trip to Paris in 1977, he began looking also into cinema and video. Since the end of the 1980s, Kentridge has produced works which have brought him recognition throughout the world. These are charcoal drawings which, adopting a special, refined technique, come to life in animations. To create the sense of movement, Kentridge does not execute an infinite number of drawings but concentrates rather on about 30 panels which he constantly modifies minutely by superimposition, redrawing and erasing out. Every single passage is filmed and then mounted to create a sequence. The result underlines the pictorial character of the work and a craftsmanly approach that is typical of all of Kentridge's art. "Everything is drawings", states the artist. "Sometimes the drawings are primarily charcoal on paper, but (occasionally) the drawings are simply two dimensional drawings – straight forward charcoal drawing on paper. Sometimes I film those drawings in progress, stage-by-stage as the drawing is done, the movement is adjusted and shifted and becomes the basis for pieces that are finished as films. Two dimensions moving through time." His lyrical narratives, conceived mainly in black-and-white tones, present multiple layers of reading. Through a simple, poetic language, the artist concentrates his attention on the subjects of violence, oppression, death and rebirth. He reflects upon pain, upon the contradictions and conflicts of contemporary African society, denouncing apartheid and the exploitation of Africans and of their lands. In constructing his moral allegories, he touches upon a vast range of references belonging to his personal and collective memory, from Alfred Jarry's *Ubu Roi* to Italo Svevo's *The Conscience of Zeno*, or creates imaginary figures such as Soho Eckstein. This last is a recurrent protagonist in his films, like, for example, *History of the Main Complaint*. Through the juxtaposition of different spaces and times, Kentridge in this video undertakes a backwards progress which in the beginning shows Soho suffering after a car crash, then the same figure in the office, surrounded by the symbols of his power, which would bear his death. This realistic account is flanked by scenes of pure fantasy in which he takes us on an imaginary journey within the protagonist's body. Kentridge has participated in the Johannesburg Biennial (1995 and 1997), in Documenta at Kassel (1997 and 2002) and at the Venice Biennale (1999). In 2001-02, a travelling retrospective presented his work at the Hirshhorn Museum and Sculpture Garden of Washington, at the New Museum of Contemporary Art in New York, the Museum of Contemporary Art in Chicago, the Contemporary Arts Museum of Houston and the Los Angeles County Museum of Art. A major retrospective of his work was also presented in 2004 at the Castello di Rivoli Museo d'Arte Contemporanea and in 2005 at the K20/K21 Kunstsammlung Nordrhein-Westfalen, Düsseldorf, as well as at the Museum of Contemporary Art in Sydney, at the Musée d'Art Contemporain in Montréal and at the Johannesburg Art Gallery.

Ian Kiaer

Born in London in 1971. Lives and works in London.
Ian Kiaer, studying at the Slade School of Art and then at the London Royal College of Art, has enjoyed great critical acclaim since his emergence onto the art scene. His work grows out of an immersion in history. His artistic pursuit is centred on the desire to explore and represent the architectural theories advanced by a number of different artists and philosophers, who saw architecture as a metaphor for social relationships and an alternative expression of their creativity. Thus Kiaer develops his personal reflections on the world, on the relationship between individuals and the reality that surrounds them, and on the realm of art. He is a three-dimensional poet, who, like a child, creates imaginary and symbolic worlds out of nothing. The compositional harmony of the installation of his drawings, models, sculptures and objects transforms the exhibition space into a universe of pure thought, where metal pieces evoke the opening of a room and a stool with a maquette on it becomes a cliff overlooking the sea. His work is imbued with a silence that is so deep that the objects themselves are induced to speak. Through his Minimal sculpture, Kiaer analyses the relationship between architecture and landscape and between furnishing objects and architectural interiors. Using architectural models and found or recovered materials, Kiaer seeks to bring to life the ideas of historical personalities. The philosophical speculations of Ludwig Wittgenstein and Frederick Kiesler are particularly important in this regard, as well as the utopian architecture of the visionary French architect, Claude-Nicolas Ledoux, to whom he dedicated *Ledoux projet* (2000). Kiaer manifests his curiosity for Ledoux and his aesthetics in this work, playing on the adjectival reference in the architect's name (Ledoux / Le doux). The complex work leaves ample space for interpretation. Kiaer adopts Ledoux's interest for modular structures and the theatre. He builds geometrical sculptures in paradoxical counterpoint to the simplicity and flexibility of the materials, such as rubber, inflated balls, and aluminium. He recomposes the minimalist objects of his installations in his own peculiar way, creating new relations charged with new meaning and potential energy. Through the complex composition of the various elements, the work acquires a strongly introspective character, a sense of melancholic intimacy. Instead of alienating the viewer, the work sparks his curiosity, urging him to become, like Kiaer, a biographer intent on reconstructing in an imaginary narrative the history that links architectural theory to the works. Nothing is left to chance, and the absolute freedom with which the artist depicts real and imaginary landscapes highlights his desire to detach himself from reality. Like the thinkers inspiring him, Kiaer reworks architectural conventions in order to offer utopian proposals for a different social order. Ian Kiaer has exhibited in important international institutes, such as the Watari Museum of Contemporary Art, and the Mori Art Museum, both in Tokyo, and the London Tate Gallery (2003); and the Chicago Museum of Contemporary Art (2005). He also took part in Manifesta 3 in Ljubljana in 2000 and the 50th Venice Biennale in 2003.

Karen Kilimnik

Born in Philadelphia in 1955. Lives and works in Philadelphia.
The American artist Karen Kilimnik came to public attention with works such as *Hellfire Club Episode of the Avengers* (1989), where she reconstructs an episode from the famous English television series by assembling medicines, fake blood, pistols, sheets of paper and photocopies of the star Emma Peel. As we can see in *Fountain of Youth (Cleanliness Is Next to Godliness)*, her early works are installations whose seemingly childlike casualness conceals the enormous care taken in collecting and assembling every type of object: toys, perfume bottles, plants, photographs, leaves, fake snow and drawings. Sometimes constructed in a theatrical manner, her installations include a vast number of references, from history to daily life to fantasy, representing the obsessive need to collect every kind of adolescent plaything. Critics have called them "Scatter pieces" – fragile expressions of an inner, existential disorder that has difficulty relating to the outside world. In this process of accumulation, Kilimnik begins to add drawings of figures and images of her favorite characters, often accompanied by brief comments and absurd stories, almost as if trying to reinterpret and transform the reality that before she had simply appropriated. In her more recent work, although she prefers the painting, Kilimnik continues to feed her kitsch imagery with characters, tales and events that come from history, daily life, and both low and high culture. Her personal imagery is full of elements taken from popular imagination, images from the world of ballet, theatre and fairy tales; the absolute rejection of social and political reality demonstrates a desire not to grow up. Kilimnik creates a magical, adolescent universe where history, myth, Gothic literature, a passion for the occult, catastrophe and mystery all coexist. In her later work, one of her preferred subjects is the portrait, which is intended as an individual portrait but nevertheless alludes to a wider dimension, a possible depiction of the human condition. Some of the numerous shows in which she has shown her work include: Philadelphia Institute of Contemporary Art (1992); Museum van Loon, Amsterdam (1998); Kunsthalle Düsseldorf (1999); Musée d'Art Contemporain in Bordeaux, Bonner Kunstverein, South London Gallery, Kunstverein Wolfsburg, Galerie Hauser & Wirth & Presenhuber in Zürich, Nassau County Museum of Art in New York, Museum of Contemporary Art di Chicago (2000); Museum of Modern Art in New York, Gallery Side 2 in Tokyo (2001); and 303 Gallery in New York (2002).

Suchan Kinoshita

Born in Tokyo in 1965. Lives and works in Maastricht (Holland).
Suchan Kinoshita explores the subtle boundary between public and private through different expressive forms. Her works move in an indeterminate space of symbols and metaphors of our lives. Through performances, sculptures, and installations she explores the subtle nature of human perception, opening up that indefinable space where all the things we sense hang in a sort of limbo before we succeed in incorporating them into our rationality. It would seem that her works seek to give shape to the Platonic world of ideas. Kinoshita uses symbolic elements to confer tangibility to the ungraspable. We may see this in the recurring motif of the hourglass, that ancient time measuring device. Unlike the clock, the hourglass physically represents our attempt to capture the flow of time; the substance running from one bulb to the other gives form and colour, concreteness and visibility to time. In her performance *Loudspeaker*, originally presented at the 1995 Istanbul Biennial, Kinoshita asked two people to whisper into her ears while she stands before the audience and relates the summary of what they are saying. But the experience of communication is skewed and dislocated because the audience cannot hear what she hears, and what she hears is presented to them in edited form through her words. The artist thus becomes a third interlocutor, a metaphoric representation of the filter through which we all view reality. Kinoshita puts on stage the process of interpretation that we all engage in, as we apprehend and assimilate the many experiences and varied emotions of our daily lives. Audience participation is fundamental to this type of work where the artist brings her art to life for just a few instants. Her works propel the spectator into the gap that exists between comprehension and transcendence. Inspired by Duchamp's ultraslim, Kinoshita expresses her creativity through objects and videos. She constructs an awareness of the world suspended between the real and the spiritual, while managing to avoid any philosophical or religious reference. Her installations are the construction of parallel worlds in which we can all lose and find ourselves through the exploration of the spaces and geometries created by our minds. Preeminent international exhibitions that have featured Kinoshita's work include the 4th Istanbul Biennial (1995); Manifesta 1 in Rotterdam (1996); the Venice and Johannesburg Biennials, and SITE Santa Fe (1997); the Sydney Biennial (1998); and the Carnegie International in Pittsburgh (1999-2000). She has held solo exhibitions at the White Cube in London (1996), the Stedelijk Van Abbe Museum in Eindhoven (1997), and the Chisenhale Gallery in London (1998).

Udomsak Krisanamis

Born in Bangkok in 1966. Lives and works in New York.
Of all the abstract painters who have emerged in our century, Udomsak Krisanamis is certainly one of the most interesting. Born in Bangkok, he left Thailand in 1991 and moved to the United States. His reaction to the new cultural environment and his efforts to learn the language through newspapers are the departure for his compositions. In fact, he began to cross out the English words he recognized from the newspapers, leaving those he did not know. As his knowledge of English gradually increased, the words that float on the black background decrease. The casualty that seems to produce his work is thus based on a rigorous formalism. Dots create an abstract motif on a compact surface, words lose their significance and become optical signs. Through work tied to his daily life and a limited palette that essentially consists of black, blue and white, Krisanamis reduces pictorial language to a binary code of full and empty spaces. A singular paradox underlies his creative process: the accumulation of knowledge leads to an increasingly radical process of erasure and oblivion. *This Painting Is Good for Her* is a large, seemingly monochrome picture which upon closer examination seems to come alive: the surface is in fact animated, like that of a pointillist work, by multiple pigments and a constant variation of depth obtained through collage. In his more recent works, very few areas are left white, primarily only the spaces of the letters "P" and "O". The starting structure is also enriched through an obsessive collage of individual words, fragments of receipts, press releases, packing paper. Sometimes Krisanamis adds three-dimensional elements to his canvases, like Thai noodles. The result are compositions, often quite large, that are richly woven, almost embroidered. Krisanamis has been included in important retrospectives of new painting, including *Projects 63* at the Museum of Modern Art in New York and exhibits at the Kunsthalle in Basel. In 1999 he

exhibited with Peter Doig at the Arnolfini Gallery in Bristol. His work was presented at the show *Examining Pictures* at the Whitechapel Art Gallery in London and in *Painting at the Edge of the World* at the Walker Art Center in Minneapolis. He also participated in Site Santa Fe, the 2nd international Biennial in Santa Fe, and the 11th Sydney Biennial in 1998.

Barbara Kruger
Born in Newark, New Jersey (USA), in 1945. Lives and works between New York and Los Angeles.
Barbara Kruger's style, consisting of collages of slogans superimposed on images taken from magazines and periodicals, draws from her early professional experiences. After attending courses at the Parson School of Design, she worked as art director for Condé Nast Publications. Thereafter, she taught in various American universities and art schools. Since the 1970s, she has had a well-known critical column in *Artforum*, "Remote Control", dedicated to cinema, television and pop culture. The artist also publishes in *The New York Times*, *The Village Voice* and *Esquire*. Barbara Kruger's work is immediately recognizable. It is recognizable by grainy black and white photographs that use images from the 1940s and 1950s to demolish conservative stereotypes. The tone of the words superimposed in red over the images, written in Futura Bold Italic characters, is aggressive and brusque, imitating advertising language. At first using simple words to comment on the images, Kruger's more recent work goes on to add articulate, complex phrases that use proverbs, tongue twisters, and philosophical phrases, often overturning the original meaning to adapt them to a new context. The artist's constant objective is to activate the viewer's critical spirit and stimulate questions and reflections on the nature of power and how it uses and abuses language and images. Her cutting irony addresses the problems of consumption, work, autonomy and individual desire, the representation of the body, and sexual identity. In numerous works she supports the rights of all women, questioning the way in which women are represented by the media and promoting campaigns for women's rights. In 1989, for example, she printed the phrase "Your body is a battleground" on the face of a woman, in support of the right to abortion. As early as the 1980s she began to flank medium format photos with on site installations: she projects on the sides of buildings, does collages for institutional spaces, advertising posters, shopping bags, books and buses, such as in New York and again in 2002 in Siena, on occasion of her solo show. In large installations and indoor areas, she completely envelops the viewer with texts on the walls, ceilings and floors. In 1982 she participated in the Venice Biennale and Documenta 7 in Kassel. In 1999 the Museum of Contemporary Art in Los Angeles dedicated a retrospective to her, which was then presented at the Whitney Museum in New York in 2000. Kruger has done many permanent, large scale works: the North Carolina Museum of Art in Raleigh, the Fisher College of Business - Ohio State University in Columbus and the Strasbourg underground.

Luisa Lambri
Born in Cantù (Como) in 1969. Lives and works in Milan.
In spite of the total absence of human figures in her photographs, Luisa Lambri has often referred to her works as "portraits" because of the intense dialogue that the artist establishes with the spaces she portrays. She says: "I look for personal confirmation in architecture, the same as one would have looking in the mirror. For me architecture is a form of autobiography and the places I photograph are self-portraits". The architecture that the photographer immortalizes through her fixed, broad and cold images is not the real subject of her inquiry. In a more subtle and indirect way, she is after the psychological dimension of space. The absence of any title or information regarding the building, or its creator, is an affirmation of the freedom with which the artist sounds it out. There is no sign of living presences in her works, which are characterized by a deep rigour and glossy, reflecting surfaces. However, what at first glance might seem to be a non-place, neutral or transitory space, devoid of any type of memory, almost sterile, are portrayed as if they were inhabited, highlighting an intimate and affective dimension. In the artist's own words, they are spaces that "allow us to create a realm of possibility". The artist seeks a personal confirmation in architecture, a place for self-identification, something that can encompass an intimate dimension. Lambri selects the spaces she wishes to photograph not on the basis of her memories, filled with the emotional charge of her past, but on the basis of the possibility of projecting a new psychological value onto unknown places. She selects the subject of her work before she has ever visited it. She then researches and documents the architectural structures that interest her. The final work grows out of the difference between the artist's idea of the place before physically visiting it, and her direct experience of it. Luisa Lambri exhibits in numerous museums in and outside of Italy. She has had solo exhibitions at the Fondazione Sandretto Re Rebaudengo in Turin (2001) and at the Menil Collection in Houston, Texas (2004). Among the recent group exhibitions including her work we mention *Yesterday Begins Tomorrow: Ideals, Dreams and the Contemporary Awakening* (New York, 1998); *Spectacular Optical* (New York-Miami, 1998); *Trend zum Leisen* (Salzburg, 1998); *Disidentico: maschile e femminile* (Palermo, 1998); *Fotografia e arte in Italia 1968-1998* (Modena, 1998); and *Subway* (Milan, 1998). She took part in the 48th Venice Biennale with *Untitled* (2001), a series of photographs produced by the Fondazione Sandretto Re Rebaudengo and awarded the Leone d'Oro prize by an international jury. Luisa Lambri is one of the artists in the permanent collection of the 21st Century Museum of Contemporary Art in Kanazawa, Japan.

Peter Land
Born in Aarhus (Denmark) in 1966. Lives and works in Copenhagen.
Graduated from Goldsmiths College in London, in 1994 Peter Land abandons Abstract Expressionist painting to devote himself to video. In fact he considers this expressive medium as the best tool for the investigation of his limits and for the understanding of his emotions: "In all my works I try to identify and isolate aspects that concern the perception of myself. It is like testing my identity in recording myself in different situations". Through video Land becomes the leading actor of embarrassing practical jokes, presenting himself in different anti-heroic roles. He performs with his anything but perfect body to exaggerate the contrast between reality and the idea of beauty offered by media. The references to the world of comedy and theatre of the absurd are evident, although the apparent initial lightness of his videos is transformed into melancholic and painful narrative. Land's works play with the constant shift between tragedy and irony, illusion and disillusion, between the search for meaning and the awareness of its absurdity. Short, apparently meaningless scenes and small incidents are repeated ad infinitum: "Through the recording of acts and their repetition, I'm trying to reflect some basic conditions of my own existence and perhaps to fill some sort of apparent meaning into the meaningless". In *The Lake*, one of the most representative works of his poetics, he shows the last adventure of a hunter, played - as always - by himself. The man, perfectly dressed as a Bavarian hunter from the 19th century, advances into a forest to the sound of Beethoven's Sixth Symphony. Filmed in documentary style, the scene takes on a tone of parody and caricature, which is completely overturned by the final scene. The hunter reaches a small lake, climbs into a boat, and when he is away from the bank, he intentionally shoots a hole in the bottom of his boat, which inevitably starts to sink. The man does not attempt to save himself, but remains seated and stoically awaits his end, accepting his destiny of death with resignation. "The work is about my feeling of failure in my attempts at establishing meaning on a personal as well as an artistic level." Through his videos, Land tells of a confused and messy world in which every conviction and certainty remains transitory. *Step Ladder Blues* is constructed through the montage, repeated in the postproduction phase, of the same scene. A decorator tries to complete the simple action of painting the ceiling. The task is destined to fail, since every time he is about to succeed, he falls from the stepladder. To underline the absurdity of the scene, Land accompanies the action with a romantic musical piece. The artist says: "I'm trying to depict the same Sisyphean condition that I think one finds in a lot of my video work: a no-win situation where you're bound to be unsuccessful no matter what you do". The artist's interest in the theme of the fall returns in the installation *The Staircase*, composed of a double video projection. On one side, man is trapped in a kind of existential limbo falling continuously in slow motion down the stairway of a building; on the other, a starry sky. The work seems to associate the slow evolutions of mankind and the sidereal movements of which we are unconsciously part. Peter Land has displayed his works in museums of international fame; the most important one-man shows have been *Jokes* at the MACMO in Geneva in 2002, at the Baltic Art Center in Visby in 2003 and at the Malmö Konsthalle in 2004; in 2005 the artist has had a retrospective at the Fundació Joan Miró. He has also been invited to significant group exhibitions: at the Charlottenborg Udstillingbygninig in Copenhagen in 2000, at the Galleri Nicolai Wallner in Copenhagen in 2001, at the Shanghai Art Museum and the Museet for Samtidskunt in Oslo in 2003. He also participated in Manifesta 2 in 1998 and is among the artists participating in the 2005 Venice Biennale.

Louise Lawler
Born in Bronxville, New York, in 1947. Lives and works in New York.
In her work as photo journalist, Louise Lawler has photographed hundreds of works of art in public exhibition spaces and in collectors' houses. Dwelling on the arrangement of pictures on the walls, on the captions, on works in storage, or else taking an overall perspective and portraying the museums and private residences that provide architectural context to the works, Lawler has produced high definition images that attempt to tell the story of the works after they leave the artist's studio. Free of any human figures that might distract the viewer from the details, her photographs relate back to a documentary tradition. Using works of art as the subject for her own art, Lawler renounces the originality which is usually the source of value of an art work in favour of a documentary approach; the sole artistic aspect of Lawler's photographs derives from the art that she photographs. However, unlike an observer who is indifferent to the situation he portrays, Lawler's attention to art has a clear intent. The artist photographs the works of others as an unquestionable insider, as an artist who reproduces a world she is intimately involved in. She does not exclusively focus on the work, but also seeks personal acquaintance with the artists whose works she photographs and with the collectors who open the doors of their homes to her. Influenced by Conceptual Art, Lawler was driven right from the beginning to investigate the market and the protagonists of what is generally known as the "artworld". According to the photographer, art grows out of a collective process, and the critics, collectors and gallery owners are all active elements in generating aesthetic value. Her work seems to ask if and to what extent this value dissociates itself from the market value. This attempt to "dematerialize" the work of art was immediately supported by gallery owners and collectors as a rich source of easily exchangeable, storable and portable documentation. In spite of the fact that this "dematerialization" goes against the originality and uniqueness of the works, the artists photographed by Lawler had no objections to her work, seeing it as a good method for finding new buyers and a new audience. Lawler's work is thus a lucid and ironic reflection on the contemporary artworld seen from within. It highlights how works of art produced according to criteria of originality and uniqueness are then sold and treated like any other commodity, becoming mere status symbols. Louise Lawler has exhibited in numerous international museums and galleries, including the Vienna Kunsthalle (2001); the Galerie Six Friedrich Lisa Ungar in Munich (2002); the Fondazione Sandretto Re Rebaudengo, the Minneapolis Walker Art Center, and the Morris and Helen Belkin Art Gallery in Vancouver (2003); the Chicago ICA, the P.S.1 of New York, the Neue Galerie Graz am Landesmuseum Joanneum in Graz, and the Häusler Contemporary in Munich (2004). She has held solo exhibitions at the Berlin Neugerriemschneider (2000), and at the Museum für Gegenwartskunst Emanuel Hoffmann-Stiftung in Basel (2003).

Marko Lehanka
Born in Herborn (Germany) in 1961. Lives and works in Frankfurt.
The work of Marko Lehanka constantly explores the objects of everyday life, noting how the loss of freshness and spontaneity has imposed on all of us a regular, apathetic way of life: everyday objects have lost their original identity and have become pure fetishes, emblems of contemporary consumerism. Lehanka's sculptures - he defines himself a sculptor, although his earliest works were produced on a computer - derive from the beautification of common objects which, emphasized through huge enlargement or accumulation, become votive totems. The process of ritualisation does not take place through the isolation of the object, as it is in real life, but through the construction of invented structures, derived

from the flanking of disparate elements and by the insertion of realistic figures, linked by autobiographical or art-historical references. His work develops around an expressive disorder able to evoke fantastic, absurd universes. Lehanka's totems are a collection of daily objects and products, laid one atop the other without a precise formal or compositional order. The piling of objects does not, however, generate confusion or chaos, but the work is a single, harmonic whole which succeeds in creating a dialogue both with the exhibition space and with the spectator. Lehanka seems to reflect the myth of the mad inventor, he who creates something fantastic from an assembly of everyday objects. The remorseless eye with which Lehanka chooses materials and objects does not satisfy itself with the formal realization of the works but, heir to the artistic practice of Dieter Roth, attempts through these to flee the clear "fetishisation" of today's world. In the case of *Peasant's Monument*, Lehanka has drawn inspiration from a drawing by Albrecht Dürer for his "monument". Dürer assembled a totem of agricultural products and tools in the form of trophies, above which he drew a pathetic peasant with a sword on his back, who represents the oppression of power. The vertical structure of this work serves to focus the viewer's attention on the figure seated at the top of the column who indifferently smokes a cigarette, while his scythe leans against a heap of straw. This clownish figure, who looks like a scarecrow, evokes the uselessness of peasants in contemporary society. Lehanka's protagonist seems satisfied and lost in his thoughts; he has no heroic or anti-heroic meaning, but simply and sadly represents a current situation in today's world. As occurs in other works, this one is accompanied by brief phrases on the pedestal that are apparently insignificant but are in reality absurd. Like a contemporary poet, Lehanka imparts absurd and profound meanings to the objects he creates. Marko Lehanka has exhibited his works in internationally renowned spaces; he was invited to *Spot* at the Galerie Ute Pardhun of Düsseldorf in 2003, to *Bushaltestelle* at the Sprengel Museum in Hanover in 2002, and in the same year to *At Boys Eden Garten* at the Overbeck Gesellschaft, Lubeck. In 2000, he participated in the group show, *Today: spicesbreadcompetitioneating* at the Leo Koenig gallery in New York. The artist has also participated at the 2001 Venice Biennale. His work dating from 2001, *Romea und Julia Komplexhütte*, is a permanent installation at Deitzenbach, in Germany.

Sherrie Levine
Born in Hazleton, Pennsylvania (USA), in 1947. Lives and works in New York.
Since the 1980s, Sherrie Levine has been an important representative of Appropriation Art, an artistic practice that critically appropriates images taken both from high culture and mass communication. Since the start of her career, the artist has manipulated images of famous masterpieces to question the idea of originality of ownership, and artistic freedom. Through collages of images taken from magazines and periodicals, photographs and perfect reproductions of works of other artists, Levine has created an inextricable link between tradition and the present, original masterpieces and mass-produced consumer goods. Her work appropriates images from other artists in order to question the use of images in contemporary society. Sherrie Levine seems to hearken back to a critical tradition that considers the search for new subjects

to be sterile. Her work looks at Pop tradition and before that at Dada and neo-Dadaism, at the redoing of what has already been done. This appropriation nevertheless includes a critical action, a sort of post-modern anamnesis, a disenchanted criticism of the world of contemporary mass production. Levine's work seems to anticipate the phenomenon, which exploded with Internet, of the total loss of control over images, as they become public through the net and endlessly subject to manipulation. In *After Walker Evans*, the difference in meaning between Evans' photograph and Levine's photograph of the same title is significant. Evans' images speak of humanity, showing the labour and fatigue of farmers and workers carved into their faces. Sherrie Levine's investigation instead concentrates on the images and on their intellectual property, but through title offers another interpretation, by reinserting in the work the solitude and intimacy evoked by Evans' historic photographs. Her titles, *After Matisse, After Picabia, After Edward Weston,* indicate the creators of the images she reproduces, and if in one sense they seem to homage the great artists of the past, on the other the gesture of appropriation ironically devaluates their uniqueness and inventive brilliance. Irony and a sense of play are in fact the principal components of the reinterpretation of two famous characters in George Herriman's cartoon: Krazy Kat and Ignatz Mouse, transformed into museum pieces through the artist's appropriation. Levine's works are in the collections of the Museum of Contemporary Art in Los Angeles, the Walker Art Center and the Weisman Art Museum in Minneapolis, the Telefónica Foundation Collection in Madrid and the Astrup Fearnley Museet for Moderne Kunst in Norway. The artist has exhibited at leading museums, from P.S.1 and the Solomon R. Guggenheim Museum in New York to the Neue Galerie Graz am Landesmuseum Joanneum and the Astrup Fearnley Museet in Oslo.

Sharon Lockhart
Born in Norwood, Massachussetts (USA), in 1964. Lives and works in Los Angeles.
In her works Sharon Lockhart analyses the many cultural influences that layer contemporary society and uses a number of mediums to do this: film, photographs and songs. She travels the world looking at different sources of inspiration, from classical film to social documentaries. Her strongly conceptual work explores the relationship between photography, film and the way in which aesthetic and narrative concerns converge and contradict each other. Focusing on gestures and details of daily scène life, the artist uses a combination of *mise en scène* and pictorial form to present scenes of disturbing beauty and elegance. Sharon Lockhart creates photographic images that, structured cinematographically, look like film stills. In her early works she often portrayed young people moving between childhood and puberty or puberty and adulthood, evoking an atmosphere of uncertainty and expectancy. Examples of this include her early photographs capturing the serene faces of young people whose bodies are disfigured by sickness or abuse, or the first adolescent kisses that in the work *Audition* recall a film by Truffaut (*Small Change*, 1976). Sharon Lockhart's works do not clarify whether the moments captured are real or constructed; the public is left with the responsibility of interpreting the work. Reality and invention, documentary approach and theatrical representation also merge in the diptych *Lily (Pacific Ocean)* and *Jochen (North Sea)* from

1994. The two youngsters, captured from the waist up as in a passport photo, gaze at the viewer from a background blue ocean: the coldness of the portraits and the gazes strongly contrasts with the alluring and captivating quality of the sea, to the extent that the spectator is provoked into wondering if there is a "story" behind this couple. However, the two photographs were shot in two different continents, as stated in the captions, evoking an artificial twinning and an emotional telepathy between two people who do not even know each other. The artist's early works captured interiors and landscapes; Lockhart developed these gradually to become the photographs and films of recent travels, which indicate how her work can be read in an anthropological and ethnographical way. Travelling to Brazil in 2000 with an anthropologist, Lockhart photographed objects and the empty homes of the families she interviewed. In the same region the artist also shot *Teatro Amazonas*, a film showing the diversity of the residents in the Amazonian area gathering at their great and absurd 19th century opera house. Other films by the artist have captured and choreographed different scenes and stories, from a game of basketball played by an all-female team in a Japanese secondary school to a Mexican worker repairing the pavement of the National Anthropological Museum in Mexico City. The power of Sharon Lockhart's work is her capacity to draw the viewer into another world, exposing the impossibility of knowing worlds we don't belong to. Sharon Lockhart has exhibited her works in well-known museums, including the Museum of Contemporary Art in Chicago in 2001 and, in the same year, the Museum of Contemporary Art in San Diego, California. Her films have been presented at the New York Film Festival, the International Film Festival in Berlin and the Sundance Festival, Park City, Utah. The artist has participated in important group shows: in 2003 at the Fondazione Sandretto Re Rebaudengo and the Museo Nacional Centro de Arte Reina Sofía in Madrid, in 2004 at the UCLA Hammer Museum in Los Angeles, at the ICA in Boston and the Museum of Contemporary Art in Chicago. In 2004 the artist also took part in the Whitney Biennial.

Sarah Lucas
Born in London in 1962. Lives and works in London.
Sarah Lucas studied at Goldsmiths College in London in the 1980s, and played a key role in the success of the current generation of British artists. In the late 1980s she emerged as one of the most interesting exponents of the Young British Artists movement and from her debut she left her mark on the international contemporary art scene with works marked by a strong visual impact. Sexual cliché and denigratory and vulgar expressions towards women are translated by Sarah Lucas into sculptures and images whose titles highlight her aggressive sense of humour. Her work explores and challenges the social stereotypes connected with sexual discrimination. Her pieces are pervaded by irony and ambiguity, both when the artist represents herself in masculine poses and attitudes, and also when she explicitly reproduces sexual organs using everyday objects, or when she materializes the objects of masculine desire present in our collective unconscious. Lucas' strong and irreverent works are created eclectically in sculpture, installation pieces and photographs. In one of her first pieces, *Au Naturel* from 1994, the artist placed a cucumber and two oranges on an old mattress; alongside these she placed two melons and an old rusty bucket

on the "female side" of the bed. The objects and the fruit have clear sexual references; crude and ironic, the piece offers stereotypes on the human body which feminism struggles unsuccessfully to dismantle. *Love Me* from 1998 is a sculpture in the form of a wooden chair mounted by a pair of papier-mâché legs, covered with images of eyes and lips cut from magazines. The legs are the metaphorical representation of the non-thinking body of the woman-object on which the voracious male gaze is set. The ambivalence is clear: on the one hand the artist seems to express a position of abandonment and pleasure, on the other hand she sharply criticizes the still popular stereotype of the submissive and available woman. Her profane and aggressive works challenge the sensibility of mass culture through sharp and subtle sense of humour. Using herself as a subject for her works helps Lucas to assert her anger and challenge the rules of contemporary society. Sarah Lucas has participated in many important group shows of the YBAs, including the first, *Freeze*, in London in 1988. She has exhibited in the Project Room of the Museum of Modern Art in New York in 1993, in *Brilliant* at the Walker Art Center in Minneapolis in 1995 and in *Sensation: Young British Artists in the Saatchi Collection* at the Royal Academy of Arts in London in 1997. Also in 1997 she was invited to present her work at the Fondazione Sandretto Re Rebaudengo at Guarene. In 2000 she participated in the Biennial of Kwangju (South Korea) and in 2003 at the Venice Biennale. She had a solo show at the Museum Boijmans-van Beuningen in Rotterdam in 1995. In 2002 she set up an installation at the Tate Modern in London and in 2004, together with Angus Fairhurst and Damien Hirst, she participated in *In-A-Gadda Da-Vidda* at the Tate Britain in London.

Christina Mackie
Born in Oxford (Great Britain) in 1956. Lives and works in London.
Christina Mackie's work is marked by a heterogeneous use of elements cast into sculptural compositions through their installation in space while maintaining their identity. Her artistic research analyses the relationship between objects and how they change their nature and meaning according to their placement. The proximity and assemblage of unrelated components makes for complex, dynamic constructions, suggesting unexpected relations between very diverse objects either created specifically by the artist or casually chosen from every day items. These objects cover a vast range and include fabrics, textile inserts, paper and sheets of plywood as well as natural elements such as tree trunks. The extraordinary quantity of materials employed by Mackie in her sculptures helps translate the impalpability of our emotions and the evanescent quality of her sensitivity into concrete, visible forms. The various components of the artist's work are mutually fulfilled in the architecture of her temporary compositions. Christina Mackie does not associate objects according to strictly biographical implications; she always finds different and unusual means of classification and confrontation. Moving images and video projections often complete her free and eclectic combinations, composed of elements from the surrounding world. During the 1990s Mackie gave particular importance to the concepts of time and space. Indeed many of the works of this decade limit the spectator's spatial orientation as the space into which they stand has lost its traditional physical characteristics

becoming an essentially emotional location. As the artist herself says, "working with animation is secondary, it is only a by-product of my other artistic activities. Certain things I want to produce need to have movement and many of the interesting things I see involve minimal modifications of time, and time and movement imply animation. I like to work on single fragments, which are both moments of slow-motion time and movement mechanisms in visual terms, where that which is hidden or missing helps to add clarity". *Where?* (1998) is a structure roughly cut in English wood mounted with perfectly smooth sheets of Canadian plywood supporting a shelf on which stands a mirror with an engraved gilded frame; a liquid crystal screen hangs below the shelf. Approaching, the spectator sees his/her face at the same time in the mirror and, upside-down, on the screen, thus losing his/her sense of spatial orientation. Christina Mackie has taken part in important group exhibitions, the most important of which have been *The Inter-zone* at the Henry Moore Foundation in 2002 and *Real World: the Dissolving Space of Experience* at the Museum of Contemporary Art in Oxford in 2004. Moreover she has exhibited at the Musée d'Art Moderne de la Ville de Paris, the Anthony d'Offay Gallery in London, the Exmouth Market in London in 1996, the Imperial College of London in 1998, and the Fondazione Sandretto Re Rebaudengo in 1999. In 1995 she took part in an travelling project which included participation in the International Video Week in Geneva, the Tate Gallery in London and the Gavin Brown's Enterprise in New York. The artist has also won the *Beck's Futures 2005* at the Institute of Contemporary Arts (ICA) in London.

Esko Manniko
Born in Pudasjarvi (Finland) in 1959. Lives and works in Oulu (Finland).
Finnish artist Esko Manniko works with photography as a form of social documentation. Among his main interests is portraiture of human subjects in their settings. His investigations, open and sincere, concentrate upon economically and geographically marginalized figures. His manner of working is marked by the wish to know his subjects and establish a human relationship with them before photographing them. He carefully studies the context and its elements, but without modifying the reality he encounters. His images are far-removed from a timeless, sterile portrait, but become documents rich in information and humanity. Manniko works carefully on the composition and staging of the subject before taking a single photograph, and subsequently even the background can become an integral part of the work. Although apparently conservative, the contemporaneity of his work lies in his ability to enclose the complex cultural contexts he observes in single compositions, blending the documentary approach with an organization of the photographic space that is typically modernist. In his early works, he focused on old bachelors in the northern parts of Finland, who had become symbols of isolation, courage and self-confidence. As in a traditional Renaissance portrait, they are surrounded by the objects and attributes that define their trade, personality and lifestyle. Manniko's photographs suggest the isolation of these figures, but they also communicate a sense of intimacy, achieved thanks to the artist's personal relationship with the sitter. After the images taken in his native Finland, Manniko concentrated on the *Mexas* project, comprising a series of major

works centred on the life of a community in southern Texas near the Mexican border. Despite the evident differences in context, the different attitudes and habits of the people portrayed in *Mexas*, Manniko realized how, through a careful investigation, similarities emerge, even in societies that are so different: all the individuals photographed by Manniko convey a sense of sincere, courageous humanity. In this series too, landscape – fascinating but sterile – plays an important role and, as in the Finnish photographs, contributes to the description of the local culture. Esko Manniko has participated in numerous group shows around the world. In Italy: *Campo 95*, organized during the Venice Biennale in 1995 by the Fondazione Sandretto Re Rebaudengo. He has exhibited his images at Portikus, Frankfurt, and at the National Museum of Contemporary Art, Oslo, in 1996. In 1997, the Malmö Kunsthalle, and in 1998 the ICA in London, the Musée d'Art Moderne de la Ville de Paris, the Moderna Museet in Stockholm and the Kiasma in Helsinki all dedicated one-man exhibitions to him. He has also taken part in the Biennials of Kwangju and of São Paulo in Brazil.

Margherita Manzelli
Born in Ravenna in 1968. Lives and works in Milan.
Margherita Manzelli is one of the major figures of contemporary Italian painting. Familiar to the public at large through numerous solo and group shows in Italy and elsewhere, the artist represented Italy at the São Paolo Biennial in 2002. Since the early 1990s, she has used different expressive media in her work, from performance, installation and painting to traditional drawing, creating photo realistic representations of mysterious female figures. Margherita Manzelli is one of the key personalities who brought figurative painting back to Italy after the Transavantgarde movement. Her work focuses on the body, in particular the bodies of young women. The artist depicts half-dressed women with gaudy clothes whose youth contrasts strongly with their early aging. These haggard, livid, anorexic bodies seem frozen in a dimension of abstract fixedness, almost indicating a sense of infinite precariousness. The backgrounds are abstract, lacking any details that might presuppose any emotional relation, the images are cold and distant. The characters in her paintings are alone; they seem like recollections with vague features, as if memory had deprived these women of their personality. Her works tend to be abstract, although all the women represented resemble each other and in a disturbing manner seem self-portraits of the beautiful young painter. The commingling of presence and memory and the projection of an intense interior life onto the subjects that the artist depicts are expanded by the interjection of a third element: a subtle, dark sense of humour. These young women, lying down, seated or standing, stare at the viewer in a lonely fashion, conveying a sense of anxiety and fragility. One example is *L'opinione prevalente. Adesso andiamo* from 1996, a large canvas that depicts a young woman seated against a vague background. The hieratic young woman smiles sarcastically at the viewer, or perhaps at the painter, evoking important portraits from the history of western art. As if the 21st century's obsessive cult of the body had transformed the voluptuous sensuality of the Venus of Velázquez or of Correggio's Leda into these monstrous, seductive figures. Margherita Manzelli has exhibited at MACRO in Rome and at the Irish Museum of Modern Art - IMMA in Dublin. She has participat-

ed in numerous group shows: *Vernice. Sentieri della giovane pittura italiana* at Villa Manin in Passariano (Udine) and *Painting at the Edge of the World* at the Walker Art Center in Minneapolis. SMAK - Stedelijk Museum voor Actuele Kunst in Ghent, and the MCA in Chicago have presented her works.

Eva Marisaldi
Born in 1966 in Bologna. Lives and works in Bologna.
The artistic production of Eva Marisaldi is characterized by the use of various techniques: from sculpture to embroidery, and from installation to video and photography, with particular attention to the human sphere shown through its daily activities. Her research lies somewhere between an analysis of intimate experience and an abstract conceptualism. The young Bolognese artist turns her gaze to the least apparent aspects of reality, rendering alien that which is familiar. With an almost anthropological approach, she seeks to translate into matter all the sensations and thoughts that crowd our daily lives. For Eva Marisaldi, art is a medium for capturing and depicting the subtle shifts and imperceptible ambiguities of life and of people living it. *Altro ieri* (1993) is a work comprising two circular mirrors placed on the ground that are in this way completely transfigured. On the floor, a mirror becomes an object that still reflects us but which also deforms us; a solid but delicate sheet of ice, which evokes our natural fragility before the reflection of ourselves. Marisaldi's work is marked by a continuous need for the withdrawal and suspension of perception, through elements that legitimate an intimate, personal relationship with the world. In *Skin*, a series of plaster bas-reliefs exhibited at the Venice Biennale of 2001, she shows some headless figures depicted in intimate, everyday actions. Through this work, the artist shows her interest in interpersonal relationships and physical contact. The pure contour and lack of details render the protagonists without identity – almost like classical bas-reliefs in an anonymous, undefined context – in which everyone can recognize himself. The small dimensions and photographic approach of the images give these bas-reliefs the look of many small polaroids, but at the same time the plaster brings us back to the stately dimension of sculpture. In this work, Marisaldi highlights exchanges of affection, which give each individual the illusion of being at the centre of his/her life. Many of her works, however, convey a latent sense of danger. *Senza titolo* of 1993 is an installation comprising eight knives without handles, with brief texts engraved on the blades. For Marisaldi, engraving phrases in aluminium becomes a way of emphasizing a minimal presence through the absence of colour and the coldness of the material, but at the same time the violence of the blades renders explicit the violence of the words. There is a sense of inner alarm that raises many questions. Solo shows were dedicated to Eva Marisaldi in 2000 by the Palazzo delle Albere in Trento, in 2002 by the GAM of Turin, and in 2003 by the MAMCO of Geneva. The artist has taken part in numerous group exhibitions in major institutions: in 1996 at Manifesta 1 in Rotterdam, in 1997 at *Fatto in Italia* at the Centre d'Art Contemporain of Geneva, and in *Fuori uso '97* in Pescara; in 1998 at Villa Medici, Rome; in 1999 at the 6th Istanbul Biennial; in 2000 at the Centro per l'Arte Contemporanea di Roma; in 2001 at the Venice Biennale; in 2003 at the Lyon Biennial, MART di Trento e Rovereto

and at the Mori Art Museum of Tokyo; in 2004 at the Biennial of Kwangju (South Korea); in 2005 at Le Magasin in Grenoble. She also exhibits at Castello di Rivoli and at the Fondazione Sandretto Re Rebaudengo at Guarene.

Maria Marshall
Born in Bombay in 1966. Lives and works in London.
Maria Marshall appeared on the English art scene in the late 1990s. After experimenting with sculpture at the Chelsea School of Art in London, she developed her artistic style through video and photography. Her work often concentrates on childhood, which is analysed in an uncanny way. Her children appear as the protagonists of her videos introducing a personal dimension, where the theme of childhood becomes a way to evoke the anxieties of adults. The technically perfect images are sharp and captivating. In her short films and videos, the artist replaces narrative development with a disquieting tension. There is always a suspended atmosphere, a psychological and emotional dimension that questions the viewer, appealing to his intimate experience. Through the mechanism of repetition and careful manipulation of time, which is expanded or compressed as needed, the artist emphasizes the tension present in our daily lives. The tale of an adolescent who plays ball against the walls of a church (*Playground*, 2001) or the story of a trip from London to Disney World and back again (*10000 Frames*, 2004) can become a pretext for the description of our fragility when faced with the imposition of rigidly structured situations, be they social or spiritual. Filmed close-up and indoors, her characters take on a strong theatrical presence. They turn to the spectator and seek out his gaze, involving him in a hypnotic relationship. *When I Grow Up I Want to Be a Cooker* is a film that marks the beginning of Maria Marshall's international career and a series of disturbing works on childhood. The positivity and lightness of the title, which refers to something her son said, contrasts with the atmosphere of danger and menace that pervades the scene. The young protagonist is filmed close-up as he continuously smokes a cigarette, blowing smoke rings with a precision that catches the viewer off-guard. The disturbing element emerges through the ambiguous innocence of the young, unexperienced smoker, where a child's face is associated with adult behaviour and a commonplace vice becomes an act of sublime, premature rebellion. The family becomes the seat of dangerously repressed feelings which, once liberated, erupt in powerful and inexplicable emotional manifestations. Some of the institutions that have presented her work include: in 1999 and 2002, the Fondazione Sandretto Re Rebaudengo; in 2001, SMAK - Stedelijk Museum voor Actuele Kunst in Ghent; in 2002 the Palais de Tokyo in Paris and the Musée des Arts Contemporains in Hornu; in 2003, the Neuer Berliner Kunstverein and the Whitney Museum of American Art in New York; in 2004, the South London Gallery and the Centre pour l'Image Contemporaine in Geneva; and in 2005, the Museum of Contemporary Art in Denver.

Paul McCarthy
Born in Salt Lake City, Utah (USA), in 1945. Lives and works in Pasadena, California.
Paul McCarthy is considered one of the most influential and revolutionary contemporary American artists. His works address human degradation, mutilation, scatology and perversion. Beginning in the 1960s, his performances

delved into the dangerous themes of masturbation, sodomy and brutality, using copious amount of fake blood, excrement, ketchup and hamburger meat for his splatter videos. Symbols of the dark side of moral American consumer culture in which the artist grew up, his performances overturn the "American way of life" in a disturbing, carnivalesque way. In his work, which emerged during the years in which Body Art burst onto the art scene, McCarthy approaches positions that Jeffrey Deitch would later define as "post-human". Using masks, costumes, and dolls, the artist creates a constructed body, a hybrid of the human and the inorganic, of meat, plastic, of organic and alimentary fluids, used as object or machine, a passive body forced to reveal its most irrational compulsions. In *Penis Painting* from 1973, McCarthy represents the body through the genitals, reducing it to pure organic physicality. The work becomes a parody of Action Painting's machismo typical of figures like Jackson Pollock, considered the father of American art. In dozens of performances, the artist distances himself from reality to embrace a spectacular conception of the body seen as a repository of secret taboos that clash with social norms. In *The Garden*, two mechanical dolls, life size zombies, represent a father and son copulating with a tree. In his works, human figures become the ironic, frightening discovery of an archetype of primordial violence; left alone in the wild, these two figures corrupt the landscape and the sacred bond of kinship. Many works by McCarthy over the past decade have reconstructed and torn apart the myth of childhood, creating an environment that explores the vast distance between saccharine Disney images and the existential disorder of young people. With the introduction of new possibilities in connecting behavioural disturbances to the false happy reality offered by the media, McCarthy, using figures like Heidi or Michael Jackson, launches a profound attack on the dark side of the American psyche. His characters and his environments of slamming doors that make the space uninhabitable (*Bang-Bang Room*, 1992) are universal repositories of fears, obsessions and conflicts that place man before his monstrous present condition. His works create a hybrid reality in which psychic and sexual differences and social non-conformity are the distinctive features of contemporary reality.

His recent retrospectives have been in 2000 at the Museum of Contemporary Art in Los Angeles, at the New Museum of Contemporary Art in New York, at the Villa Arson in Nice and at the Tate Liverpool. A selection of some of his solo and group shows from an almost endless list of exhibitions includes shows at the Centre Pompidou in Paris and the MCA in Chicago in 2001, at the Galerie Hauser & Wirth in Zürich in 2002, the Tate Modern in London and the Museum für Moderne Kunst in Frankfurt in 2003, at ICA in London, at the Centro de Arte Contemporáneo in Malaga and the Whitney Biennial in 2004, and Los Angeles Contemporary Exhibitions in 2005.

Allan McCollum

Born in Los Angeles in 1944. Lives and works in New York.

McCollum's artistic development is uniquely marked by heterogeneity and a strong conceptual twist. His works do not exclusively embrace a single genre but range freely over different artistic fields such as photography, drawing, sculpture and painting. He is famous for his series of installations comprising groups of nearly identical objects which differ only slightly in colour, composition or size. The power of the overall work lies in the adherence of the pieces to a compact group, in which the individual objects intermix and harmonize in a calibrated game of symmetrical juxtapositions. McCollum's artistic research appears to mirror the essential characteristics of traditional artistry, in that the objects, having been crafted by the artist, are original. But their great numbers and expositional mode give the impression that they were produced industrially and that the artist merely appropriated them. On the other hand, the use of real objects that mimic the elements of day-to-day life, albeit in different sizes and colours, suggests that no expressionist or transcendent meaning is ascribed to them, but they are instead charged with social and cultural expectations and values. McCollum's work, in fact, plays on our desire to immerse ourselves in the production of fetishes, in the circulation and consumption of art and other symbolic objects. His most famous series, *Surrogate Paintings* (1978), recreates the general idea of painting through the composition of hundreds of apparently identical monochromatic elements which when assembled together create an installation. The work of the artist, therefore, moves between the illusion of creating a traditional painting, as it might seem at first glance, and the result created by the whole, whose complexity evokes the serial nature of cold conceptual installations. The same social significance also characterizes McCollum's photographs. Taking their cues from movie clips and television images, they maintain a constant formal indecipherability that critically distances them from whatever the author's artistic intent may have been. The shots are taken very close to the screen and enlarged to such an extent that they become abstract works. Allan McCollum took part in the Venice Biennale in 1988 and the Whitney Biennial in New York in 1989. A number of important retrospective exhibitions have been dedicated to him, including one at the London Serpentine Gallery in 1990.

Steve McQueen

Born in London in 1969. Lives and works in Amsterdam.

Steve McQueen, a young artist known internationally for his films, began working at the beginning of the 1990s. His first projects took the form of short black and white films without soundtrack. Made in celluloid - super8, 16mm and 35mm - or in video, they are often presented in articulated video installations. His works look back to the style and technique of early cinema and are inspired by comic silent movies. *Deadpan*, for example, endlessly repeats a gag by Buster Keaton, where the protagonist saves himself by remaining impassive to the mysterious collapse of a wall next to him. McQueen ascribes particular value to silence in these first works: "The whole idea of a silent experience lies in the fact that people upon entering the room become aware of themselves and their own breathing. I find it difficult to breath in the room. There seems to be no oxygen. I want to put people in situations in which they become aware of themselves while viewing the work". His control of cinematographic language and his desire to go beyond the conventions of film are a feature of all of McQueen's production, marked by a choice of extreme and unexpected angles and by the decision to manually hold the camera. "The idea of putting the camera in an unfamiliar position is simply to do with film language", he states. "Cinema is a narrative form and by putting the camera at a different angle... we are questioning that narrative as well as the way we are looking at things. It is also a very physical thing. It makes you aware of your own presence." In particular McQueen looks to the *cinéma-vérité* of Jean Rouch, the French avant-garde director and documentary film maker who broke with traditional montage in favour of a free use of the camera, favouring its relationship with reality. His first important film is in 1993 *Bear* where, through fragmentary moments, he documents the ambiguous encounter of two naked men. The public is deliberately left in the dark as to the nature of the encounter, in a state of indecision regarding the meaning of the story, in an atmosphere that wavers between fiction and reality. Sensations of suspension, ambiguity and chance are often basic ingredients of Steve McQueen's work. The emotional state is stressed by continuous interruptions of the narrative, which do not occur one after the other but are mounted in frequent deferment of before and after, present and future. The decision not to tell things in a clear and exhaustive manner or to surprise, is a strategy through which the artist creates living contact with the public: "I like to make films in which people can almost pick up gravel in their hands and rub it, but at the same time, I like the film to be like a wet piece of soap - it slips out of your grasp; you have to readjust your position in relation to it, so that it dictates to you rather than you to it". Whether it is the spectator, the individual represented or the general public, Steve McQueen always focuses his work around the human being, his quest for knowledge, his solitude, his dramas, his attempts to penetrate and understand reality, as well as on those things which remain abstract and indefinite. Winner of the ICA Futures Award in 1996, the Turner Prize and the DAAD Artist in Residence in Berlin in 1999, McQueen exhibited in 1996 at the Museum of Contemporary Art in Chicago, in 1997 at the Project Room of the Museum of Modern Art in New York and in 1998 at the San Francisco Museum of Modern Art. His works were presented in 1999 at the Fondazione Sandretto Re Rebaudengo at Guarene, at the Tate Gallery and in 2000 at the ICA in London and at the Kunsthalle in Zürich. In 2001 he took part in important group show at the Castello di Rivoli Museo d'Arte Contemporanea, at the Kunsthalle in Vienna and at the Museum of Contemporary Art in Los Angeles. In 2002 he was invited to the Art Institute of Chicago and in 2003 to the Musée d'Art Moderne de la Ville de Paris. Moreover he exhibited his works in Kassel in 1997, at Documenta 10, and in 2002, at Documenta 11.

Annette Messager

Born in Berck (France) in 1943. Lives and works in Malakoff (France).

Since the 1970s, Annette Messager has created multimedia installations by assembling collages, sculptures, photographs, domestic objects, archive materials, books, toys, stuffed animals and fabrics. Her work represents the fragmented and dismembered body as a metaphor for the oppression of women in contemporary society. Through her work, she creates a great catalogue of life experiences, a sort of infinite collection capable of eliciting strong emotions. She uses numerous sources, dipping into French literature and high and low culture. She is interested in Conceptual Art as well as religious art and art by the mentally ill. She allows quotations to exist besides the demolition of clichés, the beautiful with the ugly, the natural with the artificial, more conventional works besides knitting and typically female activities. Her touch is often ironic, and the chaotic proliferation of objects seems to contrast the structure of sexist society that constantly wants to separate and create hierarchies. There are always traces of daily life revisited, often through photographic retouching, in order to emphasize the elements that distinguish the "feminine". Works like *Mes Vœux* function through superimposition, contamination and the juxtaposition of small pieces. As in many installations born in the 1980s and 1990s, in this gigantic ex-voto Messager uses pieces of rope to hang a quantity of small black and white photographs that represent parts of the female body, which, dismembered and mutilated, seem to evoke the scene of a crime. As the artist recounts: "Everything I do functions very well with fragments, with small pieces. It's the very idea of totality, wholeness, that I find scary, to me it means the end of something". Inspired by Symbolism and erotic Surrealism created by artists like Hans Bellmer, Annette Messager infuses her work with the magic and horror of true life. Says the artist, "I feel comfortable with this old idea of hiding by showing, stimulating curiosity, suggesting that perhaps what's behind is more important than what we see". Messager concentrates on the inner experience of pain and memory, the representation of desire and violence. Her work has been presented in many shows: in 1989 the Musée de Grenoble organized an important retrospective that travelled to Bonn, Düsseldorf, the United States and Canada; in 1995, 2000 and 2004 she exhibited at the Musée d'Art Moderne de la Ville de Paris; she presented her work in *Feminin/Masculin* in 1995 at the Centre Pompidou; she collaborated with the Monika Sprüth Gallery in Cologne and with the Marian Goodman Gallery in Paris; in 2002 she participated to Documenta 11 in Kassel; and in 2005 she represented France at the Venice Biennale.

Tracey Moffatt

Born in Brisbane (Australia) in 1960. Lives and works in Sydney.

Tracey Moffatt, one of the best-known artists on the contemporary Australian scene, develops her artistic research through film and photography. Often conceived as series, her photographs create cinematic stories inspired as much by documentary tradition as by the first Surrealist films. In them the artist represents individual stories and images taken from the collective unconscious, staging the myths and dreams of adolescence against the reality of everyday life. The inspirations and sources of her works are multiple; being a passionate lover of cinema she draws on elements from the history of film, from video and 20th-century photography weaving them together with popular images of Hollywood westerns, soap operas and talk shows. Her multi-facet production leads her to appropriate advertising and sports images, while her vision of the Australian landscape seems inspired by the paintings of artists such as Arthur Boyd, Russell Drysdale and Albert Namatjira. Her photographs are produced in her studio and carefully manipulated in the postproduction phase. Through this cinematics imprint the artist evokes a disturbing and uncanny atmosphere, a sense of suspension typical of melodrama. A good example is one of her first works, *Up in the Sky # 1* (1997), where some nuns dressed in black emerge silently from an anonymous, desolate landscape making their way towards a white mother who has an aborigi-

nal child in her arms; there is no clear narrative structure here, there is instead a sense of cinematic narrative, choreographed in its finest details, which transforms the images into the disturbing traces of a mysterious story. The hyperrealist character and iconic nature of Moffatt's images emphasizes the noir and sensual atmosphere of her works. In the words of the artist: "Verisimilitude does not interest me, I am not interested in capturing reality, I am interested in creating it". Thus each photograph becomes a fragment of a hypothetical narration constructed by superimpositions, time leaps, returns to the past and projections into the future. The art of Tracey Moffatt avoids any desire to celebrate her country and refuses any pedagogic or openly moral mission. Her films and photographs analyse interracial tensions through ethical allegories on social relationships, they deal with issues such as the impact of colonisation on the aboriginal community, the history of ethnic and social conflict, but they also capture issues related to identity, sexuality, the psychology of the individual and complex family relations portraying, for example, the conflicts between a mother and a daughter. Tracey Moffatt has exhibited in museums and galleries of international fame, including the Kunsthalle in Vienna in 1998, the Neuer Berliner Kunstverein in Berlin in 1999, the National Museum of Photography in Copenhagen in 2000, the Taipei Fine Arts Museum in 2001 and the Museum of Contemporary Art in Sydney in 2003. Among the group shows in which she has exhibited the most important have been at the Centre National de la Photographie in Paris in 1999, the Museum of Contemporary Art in Los Angeles and the Museum of Contemporary Photography in Chicago in 2000, at the Museum of Modern Art in New York and at the Tate Gallery in Liverpool in 2001 and at the Musée d'Art Contemporain in Bordeaux in 2002. Moreover the artist has participated in the Biennial of Kwangju (South Korea) in 1995, the São Paulo Biennial in 1996, Site Santa Fe and the Venice Biennale in 1997, and the 12th Sydney Biennial in 2000.

Reinhard Mucha

Born in 1950 in Düsseldorf. Lives and works in Düsseldorf.
Reinhard Mucha's work grows out of a cross-penetration between architecture and sculpture. It is marked by a rejection of all decorative elements. He creates his sculptures by accumulating and assembling objects and furniture pieces which, losing their original function, take on a new abstract meaning. Even if apparently formalist, Mucha's work develops out of a profound subjective energy, keeping alive the value of artistic production. His work pivots on the materials - how they are assembled together and what they hide - and grows out of the meticulous assembly of everyday objects: tables, chairs, shelves, road signs, linoleum tile, frames, windows, wardrobes, plinths, pedestals, corbels (in pre- and post-WWII style), glass-fronted cabinets, and glass display cabinets of different shapes. He assembles these objects in an impeccable and artisanal way following the dictates of his own homemade geometry. His typical rectangular wall-mounted display cases look like windows onto inaccessible worlds. These sculptures are shielded and enclosed by glass, but they contain and exhibit nothing. Laden with solemnity and mystery, they appear to speak of the status of contemporary art. The viewers find themselves hypnotized, staring at something that is actually nothing. Mucha's large sculptures do not highlight their volume, but rather the emptiness they enclose. In the compositional assembly of different colours and surfaces, his works become at a second glance very pictorial. Grandson of a railway engineer, he obsessively exploits the theme of the railroad. The railroad evokes the order of the Third Reich up to the Second World War; the tracks symbolize collective labour, and the orderly movement of people from one place to another. There is something melancholic in Mucha's attachment to the railway. The artist appears to be especially fascinated by railway station signs, which are the physical representations of places, that no longer exist. The artist does not like to talk about his art. He only tells us where the individual objects composing his sculptures come from; he tells us about their physical ties to places. His work is fraught with precise references, with the names of the places where the objects came from, names that often become the titles of his works. *Ragnit* (2004) is a large display case-sculpture that appears to be, with the contrast among its materials and colours, an abstract collage. Its formalist appearance is contradicted by its title. Ragnit is the name of a German border city, and this work is part of the *Wartesaal* installation (1979-82, 1997), composed of 242 city name signs taken from the Third Reich's train stations. All the names in this installation are composed of six letters. With an empty display case and a name, Mucha creates an object that evokes Germany's complex social and political history. His work speaks of what it means to be German in the second half of the 20th century; through the incessant transformation objects that belong to this history he speaks of the passing of time. Mucha has matured a long and successful career. He has been invited to exhibit at a number of international institutions, including the Kunsthalle in Basel and the Centre Pompidou in Paris. In 1997 he was invited for the second time to Documenta, where he had originally exhibited in 1992. In 1999 he exhibited his sculptural installations at the Liverpool Biennial.

Muntean/Rosenblum

Markus Muntean born in Graz (Austria) in 1962, Adi Rosenblum born in Haifa (Israel) in 1962. They live and work between London and Vienna.
The Austrians Markus Muntean and Adi Rosenblum have been collaborating since 1995, producing primarily paintings, sculptures, installations and performances. Their style and seemingly repetitive choice of subjects make their work immediately recognizable. They favour group scenes of young teenagers, observed in daily activities or they recreate magazine images, showing them with a realism that seeks to avoid any form of sublimation or veneration. Their anonymous youthful icons watch and voyeuristically allow themselves to be watched. These youngsters are the result of a society branded by MTV, isolated in the limbo of uncertainty, between awareness and indifference. Frozen, in fashionable clothes holding frozen poses that evoke the typical atmosphere of photographic sets, they allow a desired ambiguity to emerge. They seem separate from each other, staring into the void, in the attempt to emulate the imagery of young people offered by the media. Unsure whether to aspire to maturity or remain slaves to the pleasure and desire of being young, they sometimes assume positions that recall Christian iconography. Even the spaces that act as a background to Muntean and Rosenblum's scenes are "non-sites" of youthful contemporary life: standardized, impersonal interiors, subways, shopping malls, highways, city suburbs. The duo always includes words in the margin of their images, with an ambiguity that acts as aphorism or comment. For example, under a portrait of two bored-looking, perhaps disillusioned girls, we read: "Dreaminess is among other things, a state of suspended recognition and a response to too much useless and complicated factuality". It is not clear whether this voice belongs to the teens portrayed or instead it is a comment to their situation, giving them a depth of which they are unaware. Yet their paintings show a constant desire to overcome the monotony of their existence and, above all, an urge to rebel that they may never have the power to act on. Muntean and Rosenblum presented their work at the Secession in Vienna in 2000, and at the Berlin Biennial, the Fondazione Sandretto Re Rebaudengo, and the ICA in London in 2001. In 2002, they exhibited at the Royal Academy of London, at the De Appel in Amsterdam, and at the Kunsthaus Bregenz. The Tel Aviv Museum of Art, the Fondazione Bevilacqua La Masa of Venice, and the Salzburger Kunstverein displayed their work in 2003, and the Tate Britain of London and the Australian Centre for Contemporary Art of Melbourne the following year. In 2004 they were invited to the 26th São Paulo Biennial.

Senga Nengudi

Born in Chicago in 1943. Lives and works in Colorado Springs, Colorado.
Active since the early 1970s, Senga Nengudi has influenced many young American artists. A leading member of the Afro-American movement, over recent years she has been neglected by international critics, primarily because of the perishable nature of her installations. Interested in all art forms , dance, performance and sculpture, she brings all these elements to her installations. In her works, Senga Nengudi manipulates a great variety of natural elements (sand, rock, earth, seeds) along with unconventional sculpting materials, taken from "women's" daily life or the domestic environment in general, such as nylon stockings, packing tape and other objects. Her work mixes and assembles these elements in the same way that a jazz musician improvises with notes and rhythms to create new compositions. Her installations, created using nylon stockings filled with sand and earth, ripped, knotted, braided - take form spontaneously, often tracing the movements of the artist's performances, as if following the movements and limits of the body's contortions. The modern nylon fibers, pulled almost to the limit and knotted into anthropomorphic forms, evoke the metamorphosis of the human body and recall the transformations of the skin marked not only by age, but also by the tension of pregnancy or the violence of birth. These stockings, painfully stretched and twisted into a corner, represent the desperate movements of many arms and legs, frozen into impossible positions, striking the senses and pushing the viewer to become conscious of his/her own body. Although at first glance the work of Senga Nengudi seems abstract, its centre is always the body. Her sculptures are often based on nylon stockings, as the artist feels (as in many animistic religions) that they contain the energy of the person who wore them. In this aspect, her work seems to retain a ritual value that draws from traditional African art and contributes to eliciting not only disturbing feelings of constriction and tension, but also a profound sense of protection. At present, in addition to her artistic work, Nengudi teaches at the University of Colorado in the department of visual and performance arts. Both as an artist and as a teacher, she has always tried to allow her art to emphasize the fruitful diversity of the cultures in which she lives. "Sharing different cultures through art builds a true bridge of mutual respect, and the education we get through this type of art makes it possible to stimulate the mind and use creative methods of problem solving", says the artist. Over her long artistic career, Senga Nengudi has exhibited in numerous American and international galleries and museums, including the Carnegie International and the Fondazione Sandretto Re Rebaudengo in 2004, the Colorado Springs Fine Arts Center in 2002, the San Jose Museum of Art in California in 2001 and the Museum of Contemporary Art in Los Angeles in 1997.

Shirin Neshat

Born in Qazvin (Iran) in 1957. Lives and works in New York.
Shirin Neshat is one of the leading female figures of the Islamic world who has drawn international critical attention. Of Iranian origin, she moved to the United States in 1974; her return to her homeland in the early 1990s marked the beginning of her artistic career. She represents Iran's profoundly transformed society in political and cultural terms, representing it through her photographic work *Women of Allah*, which she began in 1993. "In certain ways, my work is my way of discovering the new Iran and identifying myself with it", the artist says. Since 1997 Shirin Neshat has accompanied her famous black and white photographs with the creation of cinematic video installations. Closer to her culture, in this second production she focuses on spirituality, with special attention to the role of women. Through a metaphorical use of language and the suggestive power of images, Shirin Neshat highlights the paradox inherent in Islamic society. Themes such as liberty and fundamentalism, tradition and modernity, the confrontation between East and West, are addressed visually through the recurrent juxtaposition of elements such as white and black, man and woman, the collective and the individual, open and closed spaces. "I believe in art as a visual discussion; art can communicate everything that is not possible to express through words", says the artist. With *Turbulece* (1998), she won the International Award at the 48th Venice Biennial. The first step in an epic trilogy, the video installation develops through the juxtaposition of opposites: man/woman, black/white, full theatre/empty theatre, fixed camera/mobile rotating camera, traditional music/improvised music. *Rapture* (1999) and *Fervor* (2000) complete the series. Once again constructed by alternating on the scene two groups, one male and the other female, she addresses the taboos related to concepts of temptation and sexuality in Islamic culture. A dominant element in the trilogy and a constant in Neshat's work is the exploration of the relation between gender and space, together with an analysis of how the confines of space are defined and controlled by sex. *Possessed* is a film shot in Morocco in 2001, centred on a female figure who reveals her madness in a rising crescendo. But it is precisely this madness that allows her to abandon her social and religious codes, freeing herself of the veil. She walks through the city, talks to herself, moves towards the square, attracts the attention of the crowd. Some admire her, others are amused,

others still insult her and object to her; the scene grows violent, and as the tension comes to a climax, the woman disappears. "For me, the film has a symbolic reference to Iranian society, where individual space and freedom of expression are absent. Thus, anyone who violates social codes becomes an immediate threat to society and must be eliminated", the artist says. Shirin Neshat has had numerous solo exhibitions at museum institutions, such as the Castello di Rivoli in 2002, the Kanazawa Museum in Japan in 2001, the Kunsthalle of Vienna and the Serpentine Gallery in London in 2000, and the Konsthall in Malmö in 1999. The Tate Gallery in London and the Whitney Museum in New York have also dedicated solo shows to her work. In 2002 she was invited to participate in the Documenta 11 in Kassel.

Kelly Nipper

Born in Edina, Minnesota (USA), in 1971. Lives and works in Los Angeles.

The works of Kelly Nipper are poetic studies on movement and the physical perception of space. The artist works mainly with photography, but over the years she has also produced some videos, the common characteristic of which has been the representation of the relationship between space, time and movement. Using dancers, architectonic forms, objects of everyday life and also the public, Kelly Nipper composes scenarios where the passage and the material presence of time are represented physically. In one of her works, *Timing Exercises*, the artist asked some actors to take part in an experiment where they had to press a button to stop a digital chronometer when they felt that ten minutes had passed. The image of the moving numbers is placed beside the image showing the actors caught in a trance-like state; the meaning of the work remains impossible to grasp and is revealed only with the explanation of the experiment. In *Interval* the leading figure is a female dancer intermittently visible through a screen made with a wooden grid. Being confined within a small space, similar to a stage, the dancer is a prisoner of the space and of her own movements. She moves rotating on herself and each photograph captures a detail of her fragmented dance, transformed into film stills. *Tests - Carbonation* is a sequence of images where a large white ball seems to bounce on an orange sofa of modernist design. In each shot the ball is suspended at a different point as if it is fluctuating around a magnetic source in the sofa. The context appears completely abstract and the series of photos belong, at the same time, to the worlds of art, science and design. Through her work Nipper returns to the past, to the period when the masters of American photography, such as Muybridge, experimented with movement and tried to capture it through a series of closely timed shots. The artist's images are suspended in a magic atmosphere, where geometry and the environment are the only references to reality, while the exploration of time and space becomes an exercise suspended between an ethereal universe and a new physical reality. In one of her most recent works, Kelly Nipper has also worked with sound. In *Evergreen* the artist fixed her camera on a stage being prepared for a performance of Barbara Streisand's song of the same name: crystallizing the moments of expectation the artist deprives them of any sentimental character. Kelly Nipper has exhibited in 2004 at the Galleria Francesca Kaufmann in Milan and at the Shoshana Wayn Gallery in Santa Monica, California. Among the group exhibitions to which she has been invited we can mention those held at the Fondazione Sandretto Re Rebaudengo in 2000, at Orange County Museum of Art in Newport Beach, California, in 2004, and at the Art Museum of Aspen, Colorado, in 2005.

Cady Noland

Born in Washington in 1956. Lives and works in New York.

The American Cady Noland uses everyday objects and images of celebrities to create works in which she probes and challenges the stereotype of the "American dream". In these works the artist lays bare the identity crisis and the collapse of ideals that began in the 1960s, during the Vietnam War, the student movements and the political assassinations and scandals. This reality, exacerbated over the following decades, has demolished the myth of a nation founded on principles of freedom, equality and the pursuit of happiness. The ambiguity of American dreams and myths is underlined by the choice of controversial figures like John Kennedy and Patricia Hearst, whom the artist, using the language and technique of the media, portrays in posters of large dimensions mounted on metal plates or in prints on fabric, inspired by the famous reproductions of Andy Warhol. In her installations Cady Noland makes use of such universally familiar objects as beer cans, magazines or flags, which on the one hand merge prosperity and patriotism, and on the other symbolically represents American consumer society. In 1989 with her installation of Budweiser cans, she denounced capitalist excess culture, in which public and private interests distort events and influence the thinking of individuals. On the significance and use of these objects she says: "There is a method in my work which has taken a pathological trend. From the point at which I was making works out of objects I became interested in how, actually, under which circumstances people treat other people like objects. I became interested in psychopaths in particular, because they objectify people in order to manipulate them. By extension they represent the extreme embodiment of a culture's proclivities; so psychopathic behaviour provides useful highlighted models to use in search of cultural norms. As does celebrity...".

Among the most recurrent elements in Cady Noland's work are iron bars, gates and metal grates that grapple with the theme of violence, which she sees as a constant element in the history of a nation that resorted to it to make itself independent from the European states and to assert its own right to freedom and equality. This violence, suggests the artist through her works, has now penetrated deeply into the social fabric, damaging the relations between individuals. In *Corral Gates*, Noland installs in the exhibition space the typical gates of a corral in which cows are assembled for branding. The corral, cited in such famous Westerns as the *Gunfight at the OK Corral*, conjures up the myth of a wild and free country, as well as man's violent domination over animals. In this installation the choice of a cold material like metal becomes a symbol of the indifference and absurdity of American society, and also alludes to the rigidity of the hierarchical structures imposed in society in order to establish insurmountable limits. Rather than being formally complete pieces, her installations are closer to the state of works in progress, as in the case of the two parts of *Corral Gates*, which can be moved, modified and left open or closed, and on which the artist hangs, almost as if they had been forgotten, a series of horse bridles and cowboy belts stuffed with bullets, their symbolism transforming the sculpture into a parody of the western myth. Among the institutions that have shown Cady Noland's work: the Migros Museum für Gegenwartskunst, Zürich and the San Francisco Museum of Modern Art, San Francisco (1999), and Nikolaj, Copenhagen Contemporary Art Center, Copenhagen (2001). The artist has also exhibited at the Sammlung Goetz, Munich, in 2002, the Hamburger Kunsthalle, Hamburg, the SMAK - Stedelijk Museum voor Actuele Kunst, Ghent, and the Neue Galerie Graz am Landesmuseum Joanneum, Graz, in 2003. In 2004 she took part in numerous group exhibitions at institutions like the Deste Foundation, Centre for Contemporary Art, in Athens, the Villa Manin Centro d'Arte Contemporaneo at Passariano (Udine) and the MUHKA - Museum voor Hedendaagse Kunst Antwerpen in Antwerp.

Catherine Opie

Born in Sandusky, Ohio (USA), in 1961. Lives and works in Los Angeles.

Catherine Opie uses photography to explore and analyse the identity of her subjects; she in fact portrays not only members of the gay community to which she belongs, but also natural and urban landscapes. Her work is often a portrait gallery of personalities (such as Ron Athey) from the sexual subculture of Los Angeles: drag queens, transvestites, transsexuals and sadomasochists are photographed against backgrounds of violent colours or gold filigree as in traditional Flemish paintings. Opie makes her subjects emerge from these finely embroidered backgrounds in a manner similar to how the subjects of these photographs emerge from the conformist social context in which they live, accused because of their diversity and labeled with the most denigrating epithets. She etched one of these epithets on her own chest in the work *Self-Portrait Pervert* from 1994. "Pervert" is tattooed on the artist's bare chest, the word framed by her crossed arms pierced by the needles of syringes. In her photographs, Catherine Opie attempts to bring so-called "perverts" out of the demonizing light in which they live. Over a period of three years (1995-98) the artist visited the homes of gay friends and photographed these couples during their daily routines: the result was the series *Domestic*, which portrays lesbian couples during private moments, showing the lives that in the eyes of many seem sinful but which are actually quite normal. Opie is interested in how communities are structured and sees a strong link between people and the environment in which they live. Since the 1980s, she has concentrated on depicting streets, buildings, and urban architectural complexes in America, intended as a testimony to the construction of the identity of different communities. The series *Icehouses* was created during the artist's residency at the Walker Art Center on Lake Michigan, and includes numerous colour and black and white photos. The images, seemingly abstract, represent the monochrome horizon of the frozen lake with the white winter sky. *Icehouses* symbolizes the bounder, a continuous line where the sky meets the landscape, rendered visible by human presence. The images accentuate the tension between sky and earth, and at the same time allude to the contrast between contingent and temporal human constructions, and eternal, uncontrollable natural phenomena. Her works are in museum collections such as the Walker Art Center in Minneapolis, the Whitney Museum of American Art, the Guggenheim Museum and MoMA in New York, the San Francisco Museum of Modern Art and the Los Angeles County Museum of Art. She participated in the 26th São Paulo Biennial and at the Whitney Biennial in 2004. She has had solo shows at the Regen Projects in Los Angeles, the Institute of Contemporary Arts in London, the Tate Liverpool, the Sammlung Goetz in Munich and MCA in Chicago.

Julian Opie

Born in London in 1958. Lives and works in London.

Julian Opie, who was a student at Goldsmiths College in London between 1979 and 1982, gained critical attention in the 1980s with his characteristic works in painted metal that merged painting and sculpture. His production later developed using a variety of media and techniques, ranging from video and installation to the creation of design objects. Opie's works mimic a Beckett-like mental state, a solitude that is typical of British life, marked by isolation and privacy. Opie's style derives from popular culture. His playful and detached work draws on a vast range of references which are not part of "high" art. The archetypal motifs and coloured forms outlined in black are inspired by advertising graphics, street and public signs and childhood iconography; his pieces can look like comics and recall the directions found in aeroplanes. The human figure and landscape - created in both small and large format - are his subjects, though they are reinterpreted and stylized, as in order to create a simplified and recognizable language, a global code of images that can be understood and interpreted by everyone. An example is Opie's project for Heathrow airport, comprising four large lightboxes that, dominating the space, extend the entire length of the area reserved for transit passengers. *Imagine You Are Moving* (1997), the installation's title, is a graphic and stylized interpretation of the English landscape created with cold colours such as blue, green, and white and distinguished by the simplified forms of trees. On the other hand, in the waiting room, where passengers generally wait for hours, the landscape is enlivened by animation. This work demonstrates the artist's interest in the context in which his works are exhibited and the desire to transform graphic art into a form of public painting able to speak to a non-specialized audience. Through the years Julian Opie's work has focused on exploring visual and spatial experiences through the integration of sculpture, painting and video. In the series *Imagine You Are Driving at Day* and *Imagine You Are Driving at Night*, the artist invites the viewer to immerse him or herself in an almost hypnotic experience; he recreates the feeling of driving on a highway by day and by night, drawing the viewer into a purified and independent idealism, loaded with alienation. In human representations he alternates the portrait of the face with that of the entire body, but he remains faithful to a style that simplifies forms and standardizes features and the specific qualities of subjects. Opie often animates human figures through video, but reduces the actions to a few mechanical and repeated gestures. He represents a society in which everything is uniform and catalogued, where the individual is only an automaton lacking emotion and individuality and who endures the rules imposed by society. In sculpture above all, Opie's mature language is austere and minimal. He builds miniature models of roads, buildings, churches and castles that recall the geom-

etry imposed by contemporary city planning and the despotic side of modernist architecture. His compositions, both painted and digitally created, are pervaded by an absolute flatness. Opie never uses shading, only flat background colours lacking any depth or perspective. Though his works criticise society, they also offer a space that is an alternative to contemporary frenzy, displaying simplified environments and structures in which to "live" mentally and physically. Some of the institutions which have exhibited Julian Opie's works include: the Institute of Contemporary Arts, London (1985); Kunsthalle, Bern (1991); Wiener Secession, Vienna (1992); Hayward Gallery, London (1996). Opie created a project for London's Heathrow airport in 1998, and in 1999 he exhibited at the Stadtgalerie am Lehnbachhaus in Munich and at the Fondazione Sandretto Re Rebaudengo at Guarene. In 2003 the K21 in Düsseldorf and the Neues Museum in Nuremberg invited the artist to exhibit work, while in 2004 Opie exhibited at the MCA in Chicago and in 2005 at the ICA in Boston. In 1987 he was invited to participate in Documenta 8 in Kassel and in 1993 at the Venice Biennale.

Gabriel Orozco
Born in Jalapa, Veracruz (Messico), in 1962. Lives and works in New York and Mexico City.
Gabriel Orozco works with various media such as sculpture, photography and installation. His works capture the transitory traces of human presence within the environment. Balls of wet sand, the condensation of breath on the glossy surface of a piano, the wet tracks of a tyre on the road, these are the raw materials with which he creates his works, so perishable that they can only be preserved through photographic documentation. Orozco rarely creates objects in his studio; he prefers a nomadic approach to art which opens the way to casual encounters and spontaneous forms of urban poetry. Orozco amalgamates different traditions of western sculpture in his work, he works with objects of mass production, with organic substances and handcrafted materials. His minimal objects, fleeting and recycled, co-exist with the environment that surrounds them without ever violently imposing themselves on it. Bizarre games of luck and relationships, through programmed and casual movement mechanisms, have led the artist to manipulate a billiard table, transforming it into a Foucault pendulum; a pingpong, constructed by joining two tables in a cruciform shape and transforming the intersection into a water lily pond. Cutting a Citroen DS into three parts lengthways and reassembling the two lateral parts, or making a mould of a Vespa in cement, Orozco shifts the spatial limits between places and the objects he has chosen. His photographs can be divided between those that record casual encounters or objects he has come across on the streets, and those that capture his activity as an artist. *Until You Find Another Yellow Schwalbe* (1995) tells of a series of casual encounters between identical scooters. In 1995 Orozco took part in a residence for artists in Berlin where he bought a yellow Schwalbe scooter (meaning swallow in German). Going around the streets of Berlin looking for other Schwalbes he parked his own beside the encountered one and photographed them. Orozco would leave a note for the owner of the scooter inviting him/her to a party which was to be held at the parking lot of the Nationalgalerie in Berlin. The concept of this work was to gather together the scattered owners as if they were

migrating swallows. The work consists of forty photographs of these encounters. Orozco presents the motorcycles as if there were human beings captured in their various different social interactions: meeting in a public square; a couple caught during a moment of intimacy in a quiet part of town; a casual encounter in a busy area. Repetition is used to build an urban narrative, even if the public has to interpret the images following his imagination. Speaking of this work Orozco said*:* "What is most important is[...] what people see after looking at these things, how they confront reality again. Really great art regenerates the perception of reality: the reality becomes richer". He has given significant contributions to international group shows such as the Venice Biennale in 1993 and again in 2003, the Whitney Biennial in 1995, Documenta 10 in 1997 and Documenta 11 in 2002. Orozco has held solo exhibitions at the MoMA in New York, at the Kanaal Art Foundation of Kortrijk in Belgium, at the ICA in London, the Stedelijk in Amsterdam, the Musée d'Art Moderne de la Ville de Paris and the MCA in Los Angeles, as well as the Museo Rufino Tamayo in Mexico City.

Damián Ortega
Born in Mexico City in 1967. Lives and works in Mexico City.
The Mexican artist Damián Ortega has recently gained acclaim as one of the most interesting artists on the international scene. Originally working with political satire, he has now branched out into different media, including sculpture, installations, and video. His works poke fun at contemporary capitalist society, concentrating on social issues associated with the post-industrial era. One example is *Squatters*, created in porto and Rotterdam, where Ortega's work drives a fundraising effort for a project to clean the air sullied by the lifestyles of western cities. Interested in the form and plastic possibilities of objects, he uses simple everyday things such as pickaxes, golf balls, and bricks, which he alters and deconstructs to reveal their hidden components and symbolic aspects. Such is the case with his Volkswagen Bug (*Cosmic Thing*). The car, presented at the 2003 Venice Biennale, is broken down into its components, which are hung from the ceiling and look like an immense instruction manual or the decomposition of an object in the absence of gravity. Here Ortega has chosen a symbol of Mexican national identity (Mexican taxis are mostly Volkswagen Bugs) which is also a product of western consumer culture. A subtle irony associated with a disenchanted view of the world pervades all of the artist's creations. His work seems to grow out of a contemporary form of animism in which all things have a soul and even the most commonplace objects can convey creative messages that seek to subvert the status quo. And so we have the commemorative obelisk on wheels (*Obelisco con rueditas*), the humanized pickaxe that is exhausted by its efforts to penetrate the floor (*Pico cansado*) and the bridge made of interlocking chairs that seems to have risen on their own (*Self-Constructed Bridge*). The artist comments: "If utility, enrichment, [and] accumulation are values that give a legitimate objective to labor, art, like eroticism, betray[s] them, refusing or at least questioning them. They reveal [an] oppressive aspect, while claiming the possibility of purchase, waste, [and] laziness, [which] is useful and unproductive". In altering objects, Ortega brings to the surface a meaning pried loose from the logic of production. He offers tortillas as building blocks for new Mexican homes

and creates large tapestries that look like sales receipts. *120 Giornate* is a work that mocks one of the icons of global consumption: Coca-Cola. The work consists of 120 glass Coke bottles, hand made with the help of artisans specialized in blown glass. Ortega alters their form and, contradicting the usual stereotype, makes each of them unique. The bottles are invaded by boils, creases and excrescences to the point where they are hardly recognizable. The title refers to De Sade and suggests unexpected analogies between the bottles and the human body, highlighting the uselessness of the product. Damián Ortega's work has been exhibited at the Fondazione Sandretto Re Rebaudengo in Guarene (2000); Museu Serralves in Oporto, Witte de With in Rotterdam (2001); ICA Philadelphia (2002); 50th Venice Biennale (2003); ICA Boston, MA in Antwerp, Kunsthalle in Basel, UCLA Hammer Museum in Los Angeles, Museo de Arte Contemporáneo in Monterrey, and the Institute of Contemporary Art in Boston (2004); Museum of Contemporary Art in San Diego, and Fundació La Caixa in Barcelona (2005).

Tony Oursler
Born in New York in 1957. Lives and works in New York.
A graduate of the California Institute for the Arts, one of the most prestigious West Coast universities, and currently a professor at the Massachussetts College of Art in Boston, Tony Oursler is an important name in the development of the international video scene. Considered along with Bill Viola, Bruce Nauman and Gary Hill to be one of the pioneers of multimedia art, he began his relationship with video technology in the mid 1970s. In his work he simulates and portrays the disturbed state of the contemporary self (emotions, desires, pathologies). In order to free video from the "constraints of the box", he began to project images onto anthropomorphic figures and variously shaped objects, going so far as to include entire slices of the urban environment. His videos examine the effects that media society has on our psyches. Oursler uses video as a means for commenting on the television world and on the soul of a generation raised by its images. *White Trash & Phobic* (1993) is a video sculpture that shows the negative influence of television in its capacity to foster a host of obsessions. The work forces us to behold the results of an uncontrolled assorbtion of products and psychoses of mass media. Rag dolls are brought to life and given speech via projected faces and audio recordings. The contrast between their physical immobility and the aggressiveness of their expressions and language is striking. It seems that these little manikins trapped under chairs or in other awkward situations symbolize the television viewer, still as death on the couch, subjected to a representation of reality from which he cannot escape. In an interesting synthesis of video, sculpture and installation, Oursler presents us with organic and psychological sensations conveyed through his infinite variety of manikins. The artist's recent work exhibits a new focus on the progressive fragmentation of the body: eyes, lips or voices animate unrecognizable forms that have become simulacra of people. *Eye in the Sky* is a projection onto a fiberglass sphere of eyes glued to the TV, where the eye becomes an orifice, a bodiless black hole that sucks in everything spewed out by the picture tube. They are works that evoke mental disorders, in which the disintegration of personality and the individual's inability to form his own identity lead the viewer to lose his grasp on the real world. Tony

Oursler has exhibited at the Centre Pompidou in Paris, at Portikus Frankfurt, the Stedelijk Van Abbe Museum in Eindhoven, the Musée d'Art Contemporain in Bordeaux, the Hirshhorn Museum & Sculpture Garden in Washington D.C., and at the Los Angeles MCA. He has taken part in important international exhibitions such as *Video and Language* at the New York MoMA (1989), the Whitney Biennial in New York (1997) and twice at Documenta in Kassel (1988 and 1992). His works are included in the foremost international collections of contemporary art.

Philippe Parreno
Born in Oran (Algeria) in 1964. Lives and works in Paris.
The works of Philippe Parreno, while often apparently playful or affected, represent an intellectual inquiry into the relationship between reality and fiction. Parreno analyzes the conflictual relationship between reality and mass media, and how the latter distort the former in their representations of it. Parreno shows us how our lives develop in the land of "transparency of the real", following a definition by Jean Baudrillard, where everything is more visible than the visible, bringing out the obscenity of that which no longer has secrets or meaning, of that which is entirely dissolved through information and communication. The artist manipulates familiar pre-digested media images. Re- examining television or cinema footage in a personal perspective, he juxtaposes them with objects from our day-to-day life and imbues them with new meaning. He provides in post-production new settings for the stories, presenting the viewer with a reality that is completely transformed. *Anywhere Out of the World* is a video of a computer-generated Japanese cartoon character named Annlee, copyright of which has been bought by Parreno together with the artist Pierre Huyghe. With her alien eyes, wavering voice, and unassuming manner, Annlee utters a monologue on her sad condition of a simulated consumer commodity. In *Untitled (Jean-Luc Godard)*, a Christmas tree is decorated with traditional lights, puppets and coloured balls. But the background narrative causes a rupture between what we see or believe we see and what that tree represents: Parreno, skilfully imitating the hoarse voice of Godard, states that eleven months a year a Christmas tree is a work of art, but that during the twelfth month, December, it stops being art and becomes merely "Christmas". Using the French director's voice perhaps to give more strength to his words or to mock the intellectualism of French cinema, Parreno shifts and transforms the meaning of an object that is so present and recognizable that it does not require any interpretation, forcing the viewer to reflect. Lacking a unique meaning, reality becomes unfocused and opens up to a host of possible interpretations. This is why Parreno-Godard admonishes us in his work: "Do not believe what you think you see". Works by Parreno are included in the permanent collections of the Solomon R. Guggenheim Museum in New York, the DaimlerChrysler Contemporary in Berlin, the Musée d'Art Contemporain in Lyon, and the 21st Century Museum of Contemporary Art in Kanazawa, Japan. Some of his most important solo exhibitions have been held at the Haus der Kunst in Munich (2004), the Walker Art Center in Minneapolis, and the Museo de Arte Moderno in Buenos Aires (2005). In 2002 he exhibited at the San Francisco Museum of Modern Art and at the Fondazione Sandretto Re Rebaudengo. In 2003 he exhibited at the Venice and Lyon Biennials.

Jennifer Pastor

Born in Hartford, Connecticut (USA), in 1966. Lives and works in El Segundo, California.

Using popular images and materials, Jennifer Pastor creates a sort of realism that strays into a fantasy folk world. With her sculpture she envelopes space completely and draws the observer into an abstract and surreal world. Her work is an intriguing mix of the familiar and the uncanny. Her sculptures defy any fixed categorization, occupying the space referred to by the French writer Georges Perec as "intra-ordinary", a liminal territory between the ordinary and the extraordinary. Works tending towards gigantism and self-exaltation grow out of the fusion between traditional sculpture and Pop iconography. The artist comments: "I've always been interested in the proximity between things that are typically seen as unrelated. I have a strong interest in a deeper structural relationship or likeness (or maybe it is the empty space itself, the non-likeness) that gives room to construct these skeletons, these internal analogies". Jennifer Pastor describes a system of analogies in constant transformation. Her work seems to allow a series of conditions associated with the inner making of things to emerge, as if seeking to change the meaning of objects by revealing their formal and aesthetic properties. Her works manifest a Baroque architectural structure and energy, but their compositional simplicity grows out of a typically American desire to represent the fantastic side of nature. Pastor's replicas are very rigorous, almost perfect. But they highlight how copying any sort of model is a jejune pursuit, an attempt to find a firm basis in the distorted memory of something that already is only evoking reality. Her works become an ironic representation of our relationships with the contemporary world, suffocated by an obsession for design. The artist takes as her premise the object as fetish and the clichés surrounding it and succeeds in creating out of the materials an artistic tension and a metaphoric discrepancy between human gesture and industrial production, between perfect forms and the unfinished. Her sumptuous sculptures are indebted to the world of handicrafts, with its wealth of colourful and gaudy objects. These Pop-based kitschy echoes are dissolved by the artist, who engages classic and modern sculpture to create an idiosyncratic mix of representation and abstraction. *Ta-Dah* (1995) is a gigantic crown, made of pieces of wood and plastic that look like they've been extracted from Baroque beds or finely decorated woodwork. The title evokes the moment when the magician lifts the veil to reveal the rabbit, and emphasizes the fantastic character of this fairy tale object. Pastor's sculptures amaze the viewer with the strangeness of their forms and evoke a world caught between the fantastic and the real. Jennifer Pastor has presented her works at numerous exhibitions. In 1998 she took part in the Fondazione Sandretto Re Rebaudengo exhibition *L.A. Times*. In 2003 she participated in the Venice Biennale. Her sculptures were featured at the exhibition to celebrate the 15th anniversary of the Regen Projects Gallery in Los Angeles, and the Whitney Museum in New York dedicated a solo exhibition to her in 2004. In 2005 her works were presented at the CCA Wattis Institute for Contemporary Arts in San Francisco.

Diego Perrone

Born in Asti in 1970. Lives and works between Asti and Berlin.

The work of Diego Perrone does not tell stories; it creates images that convey an impending sense of history and the lapse of time to the public. His exercises in thought are translated into photographs, sculptures and virtual videos in which he combines ironical lightness with the weight of immanent reflections, such as the passage of time and the precariousness of human life. Perrone addresses two complementary and fundamental themes: time and death. The nuances of his work investigate the violent dialectic between modernity and tradition, between the rhythms of life and the eternal dimension of time, between the rapid, merciless immediacy of contemporary cities and the slow rhythms of rural life. The elderly people in *La periferia va in battaglia* (a video from 1998 in which an elderly couple is filmed in a fixed frame while turtles pass in front of them with excruciating slowness) and *Come suggestionati da quello che dietro di loro rimane fermo* (a group of photographs in which elderly people are holding large animal horns in their hands), seem to come from a book by Cesare Pavese. They are typical elderly Italians, perhaps from the Piedmont region, rooted in their land: their skin wrinkled by a life spent in the fields, their legs swollen with the passage of time. Old age hardens the skin but makes the elderly more fragile, almost like children. Like Totò in *Totò nudo*, a digital animation from 2005, in which the famous Neapolitan comedian, fully reconstructed in 3D, takes his clothes off for no apparent reason until he is completely naked. The atmosphere is not comic, but rather cold. Totò does not look like an actor, but instead like an old man undressing, with the conveyance of something close to compassion. Says the artist: "No invention, no story, I simply internalized, looked at and undressed a popular icon, a metaphor for an archaic and natural place. Totò represents the idea of modest and sincere nudity, allowing himself to be a target, a splintering that challenges the good sense of behavioural laws". Perrone explicitly investigates death in *Vicino a Torino muore un cane vecchio*, a video animation presented at the Venice Biennale of 2003 that depicts a dog's solitary agony. His characters, both human and animal, are never turned into spectacles, but their deep humanity and fragility are revealed and surrounded by an aura of dignity. In *I Pensatori di buchi* (2002), a photographic series of large holes in the ground along with meditative and solitary figures, Perrone addresses the elusive nature of space and time and focuses on impossible feats, such as digging holes and capturing their emptiness. A seemingly absurd undertaking that serves to demonstrate, in a manner reminiscent of Land Art, the smallness of man when faced with nature. *La fusione della campana* is a large sculpture made of fiberglass, designed by the artist as a simultaneous representation of the different phases in the genesis of a bell, seeking to capture the soul of the object. To a Catholic society, the bell is a symbol of the passage of time, of faith, but it also evokes apocalyptic landscapes. In 2000, Diego Perrone participated in Guarene Arte and the Premio Regione Piemonte and in 2002 in *Exit*, the show that opened the spaces of the Fondazione Sandretto Re Rebaudengo in Turin; in 2002 he also participated in Manifesta 3. In 2003 he took part in the 50th Venice Biennale and in 2005 the 1st Biennial in Moscow. He has exhibited in internationally renowned places such as the Centre Pompidou in Paris, MART di Trento e Rovereto, and P.S.1 in New York. In 2004 the Fondazione Sandretto Re Rebaudengo presents his solo show.

Alessandro Pessoli

Born in Cervia (Ravenna) in 1963. Lives and works in Milan.

Alessandro Pessoli creates small and medium size drawings, singly or in series, using oil colours, watercolours, ink, tempera and ammonia. Alongside this production are works created using various techniques, including majolica sculpture, tempera painted panels and painting on silk. With this varied and heterogeneous production, Pessoli creates strange figures, absorbed in an eccentric and fantastic world, in which little men, space shuttles, dogs and clowns coexist with anthropomorphic figures, walking skeletons and horses, the latter among the artist's preferred subjects. The multi-faceted nature of the materials, the techniques, styles and formats of the individual drawings are also reflected in the stories represented by the artist. The wealth of characters, through fluctuating and epic images, evokes a nostalgic and uncertain world, weird and unlikely. The figures seem in constant search for their destiny, victims of the irresolvable struggle between good and evil. The spectator has the feeling that anything can happen from one moment to the next; that without any apparent reason, death and destruction can befall the comical protagonists of Pessoli's stories. Every work emerges from the montage of disparate elements, drawn from the history of art, from cartoons, glossy magazines, classic designs and popular press. Traces of Goya, Munch and Redon are unexpectedly mixed, generating an atmosphere suspended between the fantastic and the real world. The artist's imagination transforms melancholic children illustrations into popular folk stories. Pessoli represents the emotional universe of his characters through their vacuous and hopeless gazes. His recognizable brush strokes transform the drawings and paintings into spontaneous comic strips, capable of representing his desperate vision of the world. The works attract the spectator into a hallucinated atmosphere, wavering between euphoria and desperation, between dreams and nightmares. Alessandro Pessoli's most important one man shows have been *Ragno pirata* in 1998 and *Caligola* in 2002, in which the homonymous video animation was presented, both at the Greengrassi in London; *In marcia* in 1994, *Pesci freddi meravigliosi nuotano nella mia testa* in 2000 and *Il gaucho biondo* in 2003, all at the Studio Guerzani in Milan; *Baracca's Time* at the Chisenhale Gallery in London in 2005. Alessandro Pessoli has also been invited to group exhibitions, including *Tradition & Innovation. Italian Art since 1945* at the National Museum of Contemporary Art in Seoul in 1995, *Exit* at the Fondazione Sandretto Re Rebaudengo in 2002, *International Paper* at the UCLA Hammer Museum in Los Angeles in 2003. In 2004 he exhibited at the Villa Manin Centro d'Arte Contemporanea at Passariano (Udine). The artist also participated in the first and second editions of the Biennial of Ceramics in Contemporary Art in Albisola in 2001 and in 2003, and at the 14th Quadriennial in Rome in 2005.

Raymond Pettibon

Born in Tucson, Arizona (USA), in 1957. Lives and works in Los Angeles.

Raymond Pettibon made his artistic debut during his university years in California. As one of the editors of the UCLA university newspaper, *The Daily Brain*, he designed political cartoons. Throughout those years he explored social satire with cross-references to religious, sexual and artistic themes, which today remain the focus of his boundless production of drawings. Pettibon's drawings, produced primarily in pen and ink, graphite or a combination of crayon and watercolour, show a bizarre vision of the world in which superheroes coexist with historical and political figures. His prolific production of drawings, text and captions reflects an ambiguous adolescent dimension that originates in a *bad boy* aesthetics. The chaotic presentation of numberless drawings, hung in tight sequence on the walls of his installations, highlights an ironic nihilism and a desire to remain unread. His work seems to issue from the explosion of a comic book that loses its narrative but gains a revolutionary and suggestive power. Pettibon arbitrarily inserts, in his texts, citations from writers such as Henry James or Marcel Proust; in his works he brings together comics' evocative repertoire with original thoughts inspired by Hollywood B-movies; he draws inspiration from the language of television and politics. In the 1980s he focused on hippies and punks; the artist told the story of their way of life through his images. Pettibon's language, drawn from a multitude of different sources, is then displaced from its context. In his drawings elements are reworked in personal terms; literature and poetry sit alongside the confident stroke of his pen, enriching it with added meaning. Often placed in the same category of artists such as William Blake, Roy Lichtenstein and Crumb, Pettibon has carved himself an important place in the international art scene thanks to his skill in portraying the contrasts rooted in American subculture. His work grows from the fusion of irony and sincerity, faith and scepticism through a lively and multifaceted narrative. And although at first sight his work is seductive and amusing, it allows for deeper levels of reading and carries many social and political messages. Pettibon's art is an interpretation of our fragmented reality; it is marked by complete freedom that can integrate and transform our vision through glaring contradictions. Pettibon has shown his work in important international museums: at the MCA in Chicago in 2000, at the Aktionsforum Praterinsel in Munich in 2001, at the Museu d´Art Contemporani in Barcelona in 2002. In the same year he had a one-man show at the Kunstraum in Innsbruck and at the Galerie Hauser & Wirth in Zürich. In 2002 he participated in Documenta 11 in Kassel. In 2003 his drawings were shown at the K21 in Düsseldorf and at the Galleria d'Arte Moderna in Bologna; in 2004 he took part in the fifteenth anniversary of the Regen Projects in Los Angeles, in the Whitney Biennial, and exhibited works at the ICA in London and at the Louisiana Museum of Modern Art Humlebck.

Elizabeth Peyton

Born in Danbury, Connecticut (USA), in 1965. Lives and works in New York.

Elizabeth Peyton, draftswoman, photographer and painter, is known primarily for her small portraits in which she combines two great passions, reading and painting. She depicts male figures taken from tabloid popular "low" culture, together with personalities from the world of "high" culture. Personal friends such as Craig Wadlin and Piotr Uklansky along with post-modern icons like Elvis Presley, John Lennon, Kurt Cobain and Liam Gallagher, are the protagonists of her pictures, togheter with great historical figures such as Napoleon and Ludwig II of Bavaria, Proust and Shakespeare. All the characters in her portraits share the vain attempt, to create an ideal world. Peyton paints her works after photographing or

drawing inspiration from images published in pop magazines. The pictures include not only the physiognomy of the characters, but are also loaded with elements taken from their biographies, which personalize and dramatize the image. Resulting in descriptions suspended between the humanity of the photograph and the timeless value of traditional portraiture, with distinctive features such as white skin and bright red lips that aspire to an ideal, youthful beauty. They are dematerialized figures reduced to their essential features, as if, immune to death, their celebrity offers them the gift of eternal youth. Portraying them in their youth, catching informal moments of their life before their fame, Peyton seems to want to reduce them to their spiritual essence and to that admired tenderness that the media tend to erase. This ideal world of modern legends becomes an attempt to open up to the reality of the viewer. The titles of her works in fact frequently include only the first name of the person portrayed, such as *Udomsak* for the painter Krisanamis, to explain the colloquial, friendly relationship between the artist and these glamorous personalities, who thus become part of the viewer's world. Peyton seems to be fascinated by celebrity, while at the same time criticizing its glamour. Numerous institutions have presented her work: in 1998 the San Francisco Museum of Modern Art, San Francisco; in 1999 the Museum for Contemporary Art in Chicago and the Castello di Rivoli Museo d'Arte Contemporanea. She has also had important shows at the Moderna Museet in Stockholm, the Kunsthalle in Vienna, the Centre Pompidou in Paris, the Tate in Liverpool, the Whitney Museum of American Art in New York and the ICA in Boston.

Paul Pfeiffer

Born in Honolulu, Hawaii, in 1966. Lives and works in New York.

Paul Pfeiffer spent his teenage years in the Philippines and in 1990 moved to New York to undertake courses organized by Hunter College and the Whitney Independent Study Program. He has always been interested in the media's influence on contemporary life and how human beings look at images, modelling him or herself on them, through a symbiotic and obsessive relationship between fiction and reality. In the last few decades many artists have dealt with this theme, but Pfeiffer has managed to develop a very peculiar approach, skilfully mixing video installation and sculpture. Presented in loop on small LCD screens, these intimate and idealized works are meditations on the themes of faith, desire and the contemporary obsession of fame. Cinema is an inspiration for many of his pieces, such as his most famous work to date, *Self-Portrait as a Fountain,* where he faithfully reproduces, with as much as gushing water, the famous shower scene in the film *Psycho* by Alfred Hitchcock, in which the protagonist is brutally murdered. Looking at Pfeiffer's sculpture (the title of which is taken from a famous piece by Bruce Nauman) – though it is decontextualised from the film's narrative - one feels a sense of discomfort that implicates the viewer in a *déjà vu*. The spectator can physically enter the shower and is captured by a closed circuit video camera mounted on the structure, therefore becoming, for an instant, the protagonist in a situation poised between reality and fiction. The situations that Pfeiffer reproduces enable viewers to look at reality from a hypothetical "third" point of view. A space separate from reality and from fiction: it shows what exists between these

two becoming a metaphor for our daily life, in which we are constantly unsettled by the agression of media. With *The Prologue to the Story of the Birth of Freedom* Pfeiffer won the Whitney Museum Bucksbaum Award in 2000. This video installation, comprising two interconnected mini liquid crystal screens, shows the director of the famous film *Birth of Freedom,* Cecil B. DeMille, trying again and again to reach the microphone on stage. The video's protracted time evokes a hypnotic vision of the film, playing on the viewer's sense of anticipation. In this way the artist wishes to stimulate questions on the birth and growth of identity, goading the public to project its own fears and obsessions onto his videos. The artist's most important international shows include exhibiting at the 49th Venice Biennale in 2001 and at the Cairo Biennial in 2003. He had a solo show in 2003 at the Museum of Contemporary Art in Chicago and the Whitney Museum in New York. In 2005 his work was seen at the *The Moderns* exhibition at the Castello di Rivoli Museo d'Arte Contemporanea and *100 Artists see God* at the ICA in London in 2005.

Vanessa Jane Phaff

Born in Tariston (Great Britain) in 1955. Lives and works between Rotterdam and Berlin.

Vanessa Jane Phaff produces figurative paintings based on an imaginary narrative system. Her works are populated with young girls struggling with the typical problems of adolescence. These female figures are drawn with a linear graphic sign, in which the body and the environment that surrounds it merge in a flat, two-dimensional drawing. The indefinite and abstract nature of her works gives rise in her paintings to a space in which childhood and the "world of adults" meet through supple bodies inserted into sober domestic interiors. The teenagers represented by Phaff appear immersed in a kind of limbo, in a dimension suspended between dreams and reality, spellbound in the contemplation of themselves, perplexed by inexorably approaching adulthood and the emergence of their sexuality. Spectators are curious about and disturbed by these provocative figures in short dresses and aprons, who move carelessly and flirtatiously. The search for identity, which begins in childhood, suggests a new representation of the female universe, inspired by the world of fables, imagination and the artist's fantasies. The figures in her paintings symbolize the desire to discover the world, to represent it in an intimate, fresh and personal dimension. Through the creation of an imaginary and fantastic world, these girls do not encourage voyeuristic and sensual gazes, but pose questions on what it means to be a child and, in general, on female identity. With subtle irony and noir humour, Phaff's works often include scenes of death, suicide and physical impairment. *Nature of Nurture,* from 1998, shows a female figure at the door of a common house; yet the work is devoid of any sense of intimacy, because the static and frontal position of the girl, with her hand on her heart, the flag and the rifle hanging above her head, are in violent contrast with the young age of the protagonist and with the everyday objects, the pot on the table, the picture hanging on the wall and the vases of geraniums that surround her. The alienating effect is also highlighted by the marked, unrealistic colours the artist uses; the chromatic interplay, which combines red fields with blues and yellows, underlines certain details, such as the red ribbons in her hair, the apron and the flag. The title seems to suggest

the problematic relationship teenagers have with food, and perhaps the simplified and abstract compositional structure of the painting alludes to teenagers' desire to deny their physicality. The artist uses various media, including etching on linoleum, acrylic on canvas and silkscreening, which mark more effectively the two-dimensional and iconic character of her work. Vanessa Jane Phaff has exhibited in numerous solo exhibitions, at the I-20 Gallery in New York in 1997, 2000 and 2004, at the Reuten Galerie in Amsterdam in 1995, 1997, 2003 and 2004. The artist has also been included in important group shows, at the Haines Gallery in San Francisco in 2001 and at the Gallery of Modern and Contemporary Art of Palazzo Forti in Verona in 2004. In 1996 she displayed at the Singer Museum in Laren (Holland) and in 1998 at the Center for Contemporary Art in Rotterdam. She participated in the exhibition *Examining Pictures* at the Whitechapel in London in 1999 and exhibited at the Cobra Museum in Amstelveen (Holland) in the same year.

Steven Pippin

Born in Redhill (Great Britain) in 1960. Lives and works in London.

Steven Pippin's career has been strongly influenced by his scientific background and technical skills. Before dedicating himself to art and studying at the Brighton Art College and the Chelsea School of Art (1982-87), Pippin studied engineering and worked in a large mechanics plant. Although Pippin creates extraordinary sculptures that look like astronomical instruments, the distinctive quality of his work is the way he takes photographs using a potentially infinite series of unconventional cameras. He calls them "pin-hole cameras" and builds them using common every-day objects, utensils and furniture pieces. Some of the most bizarre cameras invented by the artist include a bathtub transformed into a fully functional camera, in which the artist portrays his own body, a refrigerator that photographs its contents, and the bathroom of a London-Brighton train. Pippin was part of the final selection for the 1999 Turner Prize with one of his most spectacular installations: *Laundromat-Locomotion,* comprising twelve washing machines transformed into cameras. This work sprang from an experiment the artist undertook in a San Francisco laundry. Choice of San Francisco is not random, as the city was the birthplace of the great photographer Muybridge. Through this work Pippin is evoking the early studies on human and animal movement by the late 19th-century photographer, in order to make them contemporary. Fascinated by the metaphoric parallels between "photographing" and "washing", he set up the twelve washing machines with complex mechanisms and transformed the windows into photographic lenses. Activating the machines, Pippin recorded his movements as he walked in front of the washing-machine windows. The result are circular photographic sequences, marked by the washing process, they appear to have the same aged quality as Muybridge's originals. However fantastic, Pippin's machines respond to the need to expose the image through a process of violence and distortion. The artist also adapts his creative process to exhibition spaces, as in the case of the work presented at Portikus (Frankfurt), in which Pippin transformed the entire space into a large camera. Through a hole in the wall facing the entry, Pippin allowed light filter in and with it the image of what was happening beyond, transforming the room into a large

camera obscura. The image reflects itself onto a third wall which reconstructs the objects and the people in the opposite room. This process enabled events in the museum to be recorded over a period of twenty-four hours. The world's observation through a machine and not the human eye draws Pippin closer to the masters of the silent cinema, who were committed to liberating vision from subjectivity and human error. Thus the gallery is transformed into an instrument capable of reflecting reality, a development laboratory where things are exhibited as they happen. In this way the artist makes the entire process visible, emphasising the specific structural qualities of a place created to present art, and, finally, also questioning the concept of artwork. Some of the institutions which have presented Pippin's work include the Museum of Modern Art in New York in 1993, the ARC Musée d'Art Moderne in Paris, the Kunstmuseum Wolfsburg in 1996, and the Museum of Tel Aviv in 1997. The San Francisco Museum of Modern Art, the Tate Gallery in London and the Fondazione Sandretto Re Rebaudengo exhibited his work in 1999. Pippin participated in the 1993 Venice Biennale and in 1995 at the Biennial of Kwangju (South Korea). In 2002 he showed work at the Centre Pompidou in Paris and the Kunsthaus in Zürich.

Lari Pittman

Born in Los Angeles in 1952. Lives and works in Los Angeles.

Lari Pittman uses painting in all its complexity to speak of contemporary American culture. Through the recognizable richness of his images he creates complex abstract compositions that unite everyday items and cultural symbols with decorative elements. His subjects are drawn from various sources such as advertising billboards, fabric patterns, handmade items, cartoons and television. His work deliberately avoids engaging in simplistic criticism or sterile conceptuality. Indeed, his post-Pop paintings stand between pure decorativism and cartoon narrative, revealing the ambiguity of a world offering always more readily to empty entertainment. Like a deejay, Pittman mounts images from television and mass culture; he mixes Disney characters with cowboy icons and Visa or Mastercard credit card logos. He contaminates his images with fragments of texts and specific graphic symbols encouraging the public to reflect through the representation of social themes and cultural issues. Pittman's post-modern approach is clearly identifiable in his reduction of people and cultural symbols to kitsch decorativism. His artistic research is built around the balance between complex and constructed formal compositions and spontaneous emotional participation; the compositional structure, the use of colour and the graphic layout are artificial constructions, but the message that the artist wishes to convey is personal and authentic. Through the subliminal power of his images and the polyphonic mass of elements on the canvas Pittman is able to relate to the collective unconscious through a deeply personal language. The hybrid forms of Pittman's paintings develop multiple narratives at the same time. His paintings, like pictorial comic strips, tell intimate and epic stories of social issues like sexuality, death, Aids and homosexuality. The narration is not articulated, it is only suggested through recognizable elements, which, emerging from the canvas, tend towards a form of symbolist abstraction. The density of messages found in Pittman's paintings reflects the simulta-

neousness of today's life, which is marked by the possibility of carrying out and perceiving several actions at the same time. The artist's pictorial collages open immediate and continuous dialogues with the spectator. The fragmentary compositional structure and density of content alter the spectator's perception, the viewer is at first attracted by the graphic features of the image and only in a second phase, after dwelling on the details, recomposes the unitary message. Lari Pittman has exhibited his works all over the world. The exhibitions in which he has taken part recently have been: *L.A. Times* at the Fondazione Sandretto Re Rebaudengo in 1998, *Examinig Pictures* at the Museum of Contemporary Art in Chicago in 1999, *The Mystery of Painting* at the Sammlung Goetz in Munich in 2001, the *Inaugural Exhibition* in 2003 and *15 Year Anniversary of Regen Projects* in 2004, both at the Regen Projects in Los Angeles. The artist also participated at the Whitney Biennial in 1987.

Paola Pivi
Born in Milan in 1971. Lives and works between London and Milan.
All of Paola Pivi's work is a tribute to the power of the imagination. Far from any polemical or provocative intention, her works are the result of the desire to mold the world, changing our conventional visual horizon. A truck turned on its side, an airplane flipped upside down as if it is lying down looking up at the sky, a miniature sofa soaked with perfume, are realities that spontaneously germinate from a reflective mind and become concrete, tangible, sometimes invasive situations. Paola Pivi catches you off guard without being outrageous, moves lightly through reality and reconfigures its structure. She conceives the language of art as autonomous and self-sufficient. She says in an interview: "In my opinion a work doesn't need the person viewing it to understand art or to realize that they are looking at a work of art, the work functions anyway". Paola Pivi's work overturns the expectations of viewers, representing in an exaggerated, spectacular way the essence of things in an attempt to reveal the absurd aspects of reality. Through her works, the artist presents situations where people, objects and animals are captured in surreal situations, revealing a conceptual and Duchampian matrix. A playful and ironic dimension thus characterizes her work, which uses highly diverse materials and media, from the most common objects to fine, hand-made items, to modern technologies. Her works are forays that overturn our way of seeing everyday life: played out on the verge between spectacle and simplicity, they offer conceptual shifts designed to pull the objects out of the insignificance of everyday life. Pivi seems to want to counter the theory that daily life is actually invisible to our eyes. Thus, her subjects are the result of anomalies that remove them from being commonplace. Airplanes, trucks, animals, people that, in the era of "civil inattentiveness", are invisible to us, are rediscovered by the viewer through a disorder in sizes, a continuous transition from gigantism to miniaturization. In 1998, at the Galleria Massimo De Carlo in Milan, Pivi gathered one hundred Chinese in a corner to speak of the standardization that blinds us. *100 cinesi* lends itself ironically to a syllogism: all Chinese people look alike, all industrial objects look alike; Chinese people, like all objects, are indistinguishable, thus invisible. The artist wants to restore dignity to each Chinese person. This work also becomes a reflection on the semi-invisible status of Italy's immigrants, forced to live in districts at the edges

of the city. Paola Pivi has exhibited in major Italian and international museums. Her solo shows have been presented at the Galleria Massimo De Carlo in Milan, Castello di Rivoli Museo d'Arte Contemporanea, Galleria SALES in Rome and the Galerie Emanuel Perrotin in Paris. She has participated in group shows such as: *Ordine e disordine*, Stazione Leopolda, Florence, 2001; *Dinamiche della vita dell'arte*, Galleria d'Arte Moderna e Contemporanea, Bergamo, 2000; *Migrazioni, Premio per la giovane arte italiana*, Centro per le Arti Contemporanee, Rome, 2000; and *Clockwork 2000*, P.S.1, New York, 2000. In 1999 she won the Leone d'Oro for best artist at the Venice Biennale and in 2004 participated in Manifesta 5, the European Biennial of Young Art, held in San Sebastián, Spain.

Richard Prince
Born in the Panama Canal Area in 1949. Lives and works in New York.
Richard Prince uses photography to place familiar images taken from the collective unconscious in a new context and to give them a new meaning. In fact the artist was one of the first to adopt the post-modern principle of reappropriation to create his works, recontextualizing and manipulating images drawn from magazines, advertising and television. Prince photographs pages from fashionable magazines and advertising hoardings and then exhibits his own version of these images in spaces devoted to contemporary art, focusing the public's attention on specific details, on a particular camera angle or on unusual shades of colour. Re-photographing images of Pop origin signifies redefining the very nature of representation, disengaging it from the notion of artist-author. This artistic procedure is born from the reflection on the originality of the images that we see every day, which, precisely because they are within everybody's reach and absolutely artificial, are sublimated by the artist's intervention. His works maintain a constant dialogue between the images that we see and the meanings that we unconsciously assign them. Set in an artistic context, Prince's images still exploit mechanisms from the world of advertising and promotion, while acquiring an artistic aura and an enhanced power of seduction. The icons of our media-dominated society and the desires that they arouse stem from within the images themselves, which, elevated to the status of artistic objects, continue to exercise their power over the public. Prince's work develops out of the idea that the public of the art world is made up of consumers and that art cannot escape capitalist society's mechanisms. Works like *Spiritual America* (in which Prince re-photographed a picture of Brooke Shields) incite collectors to buy photographs of other photographs and often, as in the case of the adolescent and naked Brooke Shields, oblige the public to confront the taboo of child pornography. The picture caused a great scandal. Taken by a commercial photographer when the American actress was just ten years old, with her mother's permission, it was at the centre of a court case in which Shields, following the success of Malle's film *Pretty Baby* (1978), tried in vain to have it taken off the market. Using this image, and giving it the title of a photograph of the groin of a gelded horse taken by Stieglitz in 1923, Prince showed how much American morality had changed. The artist described this work as "an extremely complicated photo, of a naked girl who looks like a boy, made up to look like a woman". In the series entitled *Cowboys*, produced between 1980 and 1987, the photographs seem to be exact copies of Marlboro ads.

On second glance, however, we realize that the artist has manipulated the images through a deliberate blurring of the contours and a compositional structure orchestrated to the finest details in order to heighten the figure of the cowboy. Marlboro, an American multinational, used the slogan "Marlboro Country" in its publicity, associating it with images of cowboys and wild horses on the prairies and suggesting that this unspoiled part of America was Marlboro's land. Prince's photographs convey the opposite impression to that of the advertisements, by emphasizing and exaggerating the presumed perfection of the "Marlboro Country", they turn it into a parody that underlines the contradictions of the world in which we live. Prince's work seems to unmask the emptiness of the images that surround us, but at the same time shows the degree to which he too has fallen under their spell. Richard Prince has held numerous one-man shows at the Barbara Gladstone Gallery in New York. His pictures have been exhibited at the Whitney Museum of American Art in New York in 1992, the San Francisco Museum of Modern Art in 1993, White Cube in London in 1997 and the Center for Art and Architecture, Schindler House, Los Angeles, in 2000. The artist has also taken part in major group exhibitions: in 2003 he was invited to show at the International Center of Photography, New York, and his work was included in *The Last Picture Show* at the Walker Art Center in Minneapolis. The Whitechapel Art Gallery in London presented his work in 1999, as did the P.S.1 in New York in 2000 and the Victoria and Albert Museum in London in 2002. Richard Prince also participated in the Venice Biennale in 2003 and the Whitney Biennial in New York in 2004.

Navin Rawanchaikul
Born in Chiang Mai (Thailand) in 1971. Lives and works in Thailand and Japan.
Trained as a painter, Navin Rawanchaikul is an eclectic artist capable of moving from the role of communicator to that of organizer and entertainer. He has developed a practice which betrays his Thai origins, and is marked by a tendency towards collaboration. The participation in his projects of other individuals or of the public reflects the artist's interest in the social role of art. As well as exhibiting at galleries and museums, in fact, he has produced a series of works that involve people from outside the world art. His projects find their space on the street, on billboards, on means of public transport and in restaurants. Rawanchaikul's art is always site specific, developed through a wide variety of media, it reflects on the idea of social and artistic community. Through his interventions, the artist seeks collaboration with the local context and the activities that take place in it. Emblematic of this is his project for the taxis of Bangkok: in 1995 he turned these into mobile galleries that allowed the public to enjoy art as they moved around the city. To the artists, like Rirkrit Tiravanija, invited to exhibit in these unusual galleries, Rawanchaikul offered the possibility of a greater exposure and a new contact with a broadened urban context. From Thailand, the taxi project "travelled" to major foreign cities like London, New York, Sydney and Bonn, accompanied by the publication of a comic-strip magazine, *Taxi-Comic*, handed out to passengers. Similar to this kind of touring project, and outside the strictly artistic context, his collaboration with Tiravanija developed on the occasion of the travelling exhibition *Cities on the Move* (1998). Rawanchaikul staged cavalcades of tuk-

tuks, the motorized rickshaws that are used to transport tourists all over Thailand, in order to present projects that took the one conceived for taxis one step further. *Fly with Me to Another World* (1999) is a large acrylic on canvas that emulates the Thai practice of painting advertisements and billboards. The brilliant colours and the montage of many different images erase any distinction between high art and handicrafts. Rawanchaikul's works are the expression of a post-modern aesthetics willing to appropriate any cinematographic, artistic or commercial image and reinterpret it through a new narrative. This huge canvas-cum-poster sets out to tell in a single image, the story of Inson Wongsam, who in 1962, undertook a legendary two-year journey from Thailand to Italy on a scooter. Rawanchaikul's artistic output aims to promote freedom of opinion and encourage dialogue. One of his earliest works, *There Is No Voice* (1993), denounced the inability of the marginalized to express themselves. The artist placed pictures of elderly peasants from the rural area of Chiang Mai in glass bottles, which he then put on display in a bookshop, as if they were artefacts. The installation brought the incapacity of these people to voice their opinion to the public's attention. Rawanchaikul does not just reflect on the life of people who are unable to enjoy the advantages of affluence, but obliges the public to grapple with complex questions concerning the individuality of each one of us. "When I work in the museum I always think how we can connect between people coming to the institution and people in their everyday lives - ordinary people. The question in my work was always how can art relate to everyday life. Like the taxi project or the tuk-tuk in Vienna. Some would call it exotic. It is always different things, always coming to connect." In addition to his many public projects, Navin Rawanchaikul exhibited at the 11th Sydney Biennial, the Watari Museum of Contemporary Art, Tokyo, the Kunst Museum, Bonn, and the Museum Moderner Kunst Stiftung Ludwig, Vienna, in 1999; at the Lyons Biennial, the SMAK, Ghent, the Centre d'Art Contemporain, Fribourg, Le Consortium, Dijon, and the Taipei Biennial in 2000. In 2001 he took part in the Berlin Biennial and the International Triennial of Contemporary Art in Yokohama; in the same year he showed at the P.S.1, New York, and the Palazzo delle Papesse, Siena.

Charles Ray
Born in Chicago in 1953. Lives and works in Los Angeles.
More than any other contemporary artist, Charles Ray places contemporary reality at the centre of his artistic creation. He began to work in the years when Minimalism and Body Art, presenting an abstract and performative representation of the body, dominated the art world. He made his debut in Performance Art, exhibiting himself as a man/shelf: the theme was that of the alienation provoked by the standardization of contemporary consumption. Subsequently he introduced mannequins as central sculptural figures in his work, immediately upsetting the dominant conception of contemporary sculpture and evoking a strong sense of estrangement. His figures evoke the distorted vision of a reality that at first sight appears familiar: beautiful women, attractive male models or ordinary middle-aged men. Yet these mannequins, apparently stereotyped, are often larger or smaller than real life, yet they maintain rigorous proportions, creating an "Alice in Wonderland" effect. In fact, visitors approaching

these sculptures perceive the inadequacy of their own dimensions. The alienating perception that we experience relating to the mannequins becomes a metaphor of our social relationships. Charles Ray is known for the slow and meticulous care with which he creates his works. A profound exploration of the nature of reality is at the basis of his realizations, which, conferring new dignity or eliminating marginal elements, render even the most insignificant object uncanny. His sculptures manipulate the codes of Minimalism. *7 1/2 Ton Cube,* apparently shiny and seductive, is in fact the representation of the seven and a half ton cube of the title. This work develops a kind of subversive action in relation to Minimalism, which ambiguously highlights the conceptual and perceptive experience of the cube. *Viral Research* is a transparent glass table, standing on which are bottles and pitchers of various forms, all containing a black liquid that, through a series of small tubes, flows through osmosis from one container to the other, not only representing a pictorial element but the flow of every viral phenomenon. With these works Ray activates mental associations and distressing social references. The representation of a car devastated by an accident in 1997 functions differently from Warhol's silkscreens with the same theme: here the fulcrum is not death but the impact and its capacity to transform physical forms. Charles Ray's work speaks of the depersonalization of contemporary life and reproduces hundreds of mannequins, with cold, inhuman gazes, together with the simulacra of the products of the consumer society. His work creates a legion of empty bodies, of crushed cars, of transparent cubes and furniture or figures smashed against walls by poles and boards that are threateningly reminiscent of the sharp and pointed shapes of Minimalist sculpture. Charles Ray participated in the Venice Biennale in 1993 and again in 2003, in the Whitney Biennial in 1989, 1993, 1995 and 1997, in the Lyon Biennial in 1997 and in Documenta 9 in 1993. In his long artistic and exhibiting activity, he has been present at the Fondazione Sandretto Re Rebaudengo in 1998 and 2003, at the MCA in Chicago in 1999, at the Donald Young Gallery in Chicago in 2002, at the Regen Projects and the UCLA Hammer Museum in Los Angeles in 2003, at the Albright-Knox Art Gallery in Buffalo and at the Guggenheim Museum in New York in 2004, at the Dallas Museum of Art in 2005.

Tobias Rehberger

Born in Esslingen (Germany) in 1966. Lives and works in Frankfurt.
Tobias Rehberger is one of the most important German artists to have emerged on the international contemporary art scene in the 1990s. Rehberger's art is articulated and multiform. The artist explores areas that include architecture, design, craft, film, music and fashion. Questioning the value of art objects, in his work Rehberger fuses form and function to create structures that seem to materialize from futuristic films but which at the same time have a surprising link with the concept of home. His social, interactive, utopian and playful work is nourished by the casual and unexpected connections between different social contexts and environments. The installation *Campo 6* was created on the occasion of the exhibition of the same title, organized by the Fondazione Sandretto Re Rebaudengo in 1996 at the GAM in Turin. It comprises fifteen coloured glass vases - all filled with flowers - each of which metaphorically portrayed a

young artist of the same age as Rehberger. In this work, as in others, Rehberger plays with the style of 1960s and 1970s design, blending form and function through clear references to modernism. The artist often has his projects manually created by specialist artisans; the vases were blown in Murano by master glassmakers. In the same way *Yam Kai Yeao Maa,* a prototype of a Mercedes car, was built in Thailand based on sketches drawn from memory by the artist. Rehberger's work, which is both functional, visually sensual and enigmatic, creates a series of spaces in which the visitor is pushed to reconsider values of taste and question his personal preferences. In recent years the artist's exploration has focused on film and light. *81 years,* presented at the Palais de Tokyo in Paris in 2002, is a digital animation lasting 81 years in which a special computer programme generates a mix of colours projected onto screen. No one will ever be able to see the complete film; the work lives independently, transforming itself every day, and the constantly changing colours evoke the natural cycle of life and death. Rehberger's creative work, in constant evolution, is considered one of the most important in the contemporary art world. Rehberger has participated in important international group shows, including the Venice Biennale (1997 and 2003) and the Berlin Biennial (1998). He has exhibited at the Guggenheim Museum in New York (1997), the Moderna Museet in Stockholm (2000) and at the Schirn Kunsthalle in Frankfurt (2001). Solo shows were held at the Museum of Contemporary Art in Chicago (2000), the Palais de Tokyo in Paris (2002) and at the Whitechapel Gallery in London (2004).

Jason Rhoades

Born in Newcastle, California, in 1965. Lives and works in Los Angeles.
Jason Rhoades creates large installations which spread throughout space, in some cases occupying it completely. The spectator finds himself immersed in a chaos of objects, determined by the accumulation of the most varied "left-overs" of our daily lives, related to each other by invisible metaphorical ties. The proliferation of objects, machines and products of all kinds is accompanied by the use of specific technological media, such as neon tubes for illumination, musical recordings, machines emitting smoke or noise and, sometimes, video projections on television screens. The eclectic character of Rhoades's entire artistic research gives birth to true architectural forms, supported by a system of links between reality, the objects forming it and the experience of those who visit them. The sense of confusion, provoked by the quantity and heterogeneity of the objects comprising his installations, at first sight leaves the spectator bewildered, as he is unable to work out the bonds between the work's elements, and alienated by this cacophonous dimension. The reaction is deliberate and combines a sensation of repulsion and indifference with one of curiosity and participation, reflecting the various manners in which current society appears to our eyes. Each of us is free to accept or reject this type of relationship with reality but, Rhoades seems to say, we cannot but register how the individual is today but a cog in the machine of mass culture. Rhoades seeks to depict today's reality from within, collecting its products or left-overs, highlighting its chaotic and in some way vulgar characteristics; the artist lays bare reality through our society's common consumer

goods and rubbish. These, however, are selected in a totally arbitrary and casual manner. Rhoades is fascinated by spaces such as garages and car parks, and his explosions resemble the photograph of the final explosion in Antonioni's *Zabriskie Point*. *Smoking Fiero to Illustrate the Aerodynamics of Social Interaction* shows a racing car which, destroyed, is invaded and violated by everyday objects: chairs that serve as wheels, a pair of beams with gears serving as stretchers, rugs and cigarette packs. This sculpture, metaphor for the aerodynamics of social interactions, evokes a trash atmosphere, which reveals how the creative process is not removed from a consumeristic reality in which objects and machines are used and thrown away without a second glance. At the same time, Rhoades's sculptures highlight how, through the imagination, accidents become a form of contemporary social interaction. "All good thoughts and all good works of art run on their own as a perpetual motion machine, mentally and sometimes physically; they are alive", says the artist. Jason Rhoades participated in the 48th Venice Biennale in 1999. Numerous retrospectives have been dedicated to the artist in prestigious exhibition spaces, including *Dionysiac* at the Centre Pompidou in Paris and at the Galerie Barbara Thumm of Berlin, both this year. Other shows include *L.A. Times* in 1998 at the Fondazione Sandretto Re Rebaudengo and *Plus Ultra* at the Kunstraum in Innsbruck in 2002. He presented *Meccatuna* at David Zwirner, New York, in 2004 and *PeaRoeKoam* in 2002.

David Robbins

Born in Whitefish Bay, Wisconsin (USA), in 1957. Lives and works in Chicago.
David Robbins's artistic research is connected with the observation of the reality that surrounds us, reinterpreted, however, with a fresh ironic language influenced by Pop Art and American mass media. After working for a long period in New York and travelling around major European cities, the artist, a key figure of the neo-Conceptualist scene developed in the second half of the 1980s, decided to settle in provincial Wisconsin (the area where he was born), in 1997. Distancing himself from the major capitals of the world the artist was showing his intolerance towards the New York art world, excessively attached to the economic importance of art objects. His move coincided with a shift in his practice to other genres such as writing and theatre. From the beginning his critical approach to the surrounding reality is reflected in his work. The artist takes everyday objects and transforms them into art by attributing a new network of meanings and associations to them. Robbins's choice of objects depends solely on the artist, who, drawing on the conceptual movement, chooses to create works inspired by everyday objects which lose their function when taken from their ordinary context. Thanks to the theatrical and caricatural emphasis of certain details, they occasionally become even comical. The artist treats his subjects with humour and irony, defining his work as a "concrete comedy", which manages to surprize the spectator. The artist states: "My desire in choosing these objects is to make them into something different from that which art is, operating exactly the opposite process undertaken by modern artists whose choice lies in designating the term art to things and circumstances previously not considered as such". *The Off-Target*, from 1994, consists of a target placed asymmetrically, because the coloured concentric circles are not set in the

centre, they are set to its side; indeed they go outside the target itself. The centre of the target, which represents the most difficult point to strike with an arrow, is therefore shifted completely to the top. The object is realistic, yet shifting the centre makes it absurd and distances it from reality. Thus the spectator feels tricked and disorientated, surprised therefore by this variation; it is as if Robbins leads us towards a goal, metaphorically the centre of the target, to show us the absurdity of humankind's desire to grasp the essence of things. The asymmetrical structure of the target and the estranging effect it creates are underlined by the presence of a single arrow stuck outside the concentric circles and in the exact centre of the object. The artist believes that the relationship between man and the material structures that surround him, are only the fruits of convention and habits. The work seems to be linked to certain New Dada atmospheres for the way the artist plays with objects and their function. Indeed Robbins makes fun of some of the symbols of economic and social well-being of American society and ridicules the media mechanisms that contemporary individuals cannot live without. David Robbins has exhibited his work in important solo exhibitions, such as those held at Feature in New York in 1994, in 1996 and in 2003, and at the Donald Young Gallery in Chicago in 2002. In 2003 he took part in the Venice Biennale. The artist was invited to exhibit in group shows of international importance at the New Museum of Contemporary Art in New York and at the Musée d'Art Moderne de la Ville de Paris in 2004. At present, Robbins is active as an art critic and writer; in 2003 he won the TV Lab Competition, held by Sundance Channel, for his screenplay for a new television programme.

Thomas Ruff

Born at Zell am Harmersbach (Germany) in 1958. Lives and works in Düsseldorf.
Thomas Ruff belongs to the group of German photographers trained in Düsseldorf at the school run by the Bechers, important representatives of an objective and documentary style of photography. To this impartial and detached approach, focused on precise formal effects, Ruff has added a strong interest in the impact of content and, recently, in the potentialities of digital manipulation. He sees photography as an autonomous form of artistic expression that does not have to represent reality, that instead can be used to create true contemporary images. His early photos portray friends and colleagues at the academy, with natural expressions and dressed in everyday clothing: the impartiality and close range of these works are reminiscent of passport photos, but their large dimensions (they are blown up to monumental proportions) reflect more interest in form and style than in sociology. Ruff closely follows the rules of composition, despite the varied contents of his photographs: in his portraits, the subjects stare at the camera lens fixedly and without expression; in his architectural scenes, each building is totally isolated from its surroundings; in his astronomical pictures, finally, the stars are steeped in a vague and timeless luminosity. Speaking of his starry skies, Ruff recalls: "At the age of eighteen I had to decide whether to be an astronomer or a photographer. I chose photography but these pictures are on the borderline between the two disciplines". In his recent series of photographs portraying Mies van der Rohe's buildings in Berlin, Ruff explores cutting-edge technology to manipulate existing images and to expand the potential of photography. Thomas

Ruff took part in Documenta 9, Kassel, in 1992 and has exhibited at important international museums, such as the Center of Contemporary Art in Malmö in 1996 and the Centre National de la Photographie in Paris in 1997, the year in which he also participated in the exhibition *Young German Artists 2* at the Saatchi Gallery in London. He has held one-man shows at, among others, the Irish Museum of Modern Art in Dublin in 2002 and the Tate Liverpool in 2003.

Anri Sala

Born in Tirana (Albania) in 1974. Lives and works between Paris and Berlin.

Anri Sala's videos through the suspension of prejudice and convictions gain a deeper awareness of what is happening around us. They are connected to his personal experience, associated with the difficult political situation of the Balkan region; they deal with personal issues, obliterating the fragile boundary between reality and narrative fiction. Denied cultural identity, filtered through political facts, highlights in his work an incisive meditation on individual responsibilities in the development of contemporary history. A complex temporal dimension, suspended between past and present, is unraveled in his works through the mixing of personal memories and invented stories. "I guess every day thousands of stories go on around us; what makes me choose one story instead of any other is my sensibility or my predisposition towards that topic or that problem in that specific moment. What plays an important role is the awareness of what's happening around you: you have to drag yourself out of the somnambulism of the everyday." Sala's brief, transparent narratives show his capacity to represent the meaningful moment, creating open yet deep reflections on contemporary society. The emotional and narrative aspect of his work is structured according to a simple yet strict form, since the camera, often very close to the subjects, is blocked in static shots. Sala does not judge, nor offer answers, but he stimulates the spectator to examine the consequences of the traumas and the loss of identity typical of globalized society. Anri Sala pays particular attention to the evocative power of acoustics: sound is never a background element, but a constructed language with a precise function. The artist includes different types of sound, from live recordings of noises – such as animal shrieks, the sounds of the city – to music and simple words. The video *Natural Mystic, Tomahawk #2* seems at first to be a luxurious technological installation, composed of a LCD screen and a polished steel stand with a pair of headphones on it. Putting on the headphones, the spectator is assailed by a dissonant acute sound that seems to come from far away, becoming gradually stronger and closer to the point of being unbearable, and then slowly weakens into a low murmur. On the screen we see a young musician in a recording studio. The young man is surrounded by musical instruments, but the only thing he succeeds in doing is to whistle into the microphone in front of him. The video represents how the trauma and memory of war remain indelibly engraved in the human mind. Without taking a political stance, the work raises complex questions on conflicts and their effects in our contemporary world. Spectators are split between what they see and what they hear, experiencing an anxious and painful feeling. The socio-political themes that dominated Sala's early works have been transformed, since 2000, into videos with anti-narrative structures that analyse the nature of sound, light and the use of language. Anri Sala attracted international attention with the video *Interview - Finding the Words* (1998) presented at the exhibition *After the Wall: Art and Culture in Post-Communist Europe* at the Moderna Museet of Stockholm in 1999. He then participated in important exhibitions such as Manifesta 3 in 1999 in Ljubjiana, in three consecutive editions of the Venice Biennale (in 1999, in 2001, in which he won the Prize for the Best Young Artist with the video *Uomoduomo*, and again in 2003) and in the Triennial of Yokohama.

Thomas Scheibitz

Born in Raderberg (Germany) in 1968. Lives and works in Berlin.

Thomas Scheibitz's artistic research develops simultaneously in sculpture and painting; reflecting the artist's poetics, his sculptures are in fact three-dimensional versions of his paintings. His work draws inspiration from a wide range of sources that are qualitatively different from each other and span from classic Renaissance paintings to newspaper cuttings, images from advertising and cartoons. The montage of such a varied iconographic research implies a post-modern sensitivity, open to the most varied visual stimulus, but excluding personal or autobiographic references. Scheibitz composes and orders shapes according to a complex and highly personal sense of colour, form and space, creating images that are absurd, sublime and ridiculous. Outlined by broad chromatic areas, acute and jagged angles they suggest realistic representations, of landscapes and everyday objects, which in reality remain unrecognizable. Though the objects portrayed can be deduced through a close analysis, the figures continue to disintegrate and blur before our eyes into a collage of colour and abstract forms. The graphic formalism of the sources that inspire the artist and the geometrical composition of classical painting influence his works, which seem to be a crazy version of Cubism or perhaps a vision of the world that one would have wearing three pairs of coloured glasses one on top of the other. The structure of his paintings develops by pushing each detail to its extreme, to the point of rendering the content illegible and two-dimensional, bringing real images to the limit of abstraction. His works, therefore, have extraordinary visual strength and radiate a strong energy created through the coexistence within the same canvas of abstract signs and figurative elements. The images lose their material confines and expand into an unlimited space that vibrates with lines and colours. A marked Expressionist spirit invigorates his painting technique and cold logic. In *Youth of America*, dated 2001, the figurative contents melt into the movement of the lines, which, crossing each other create an abstract and unreal geometric composition. Merging strong brush strokes and areas of uniform colour Scheibitz produces an interlocking play between colour and form without any apparent reference to reality. As always the artist's titles are not simply descriptive, nor do they reveal the real nature of the work; instead they offer suggestions, which the visitor may pursue or ignore. In recent years Scheibitz has shown a new interest in sculpture, which, like painting, is structured through the juxtaposition of angles, lines and geometric forms. The disturbing effect that emerges from both his paintings and his three dimensional structures reflects a constant sense of alienation from contemporary reality. For this reason each of his works seems to fluctuate between different meanings, balanced between the emotionality of narrative representation and the logic of conceptual images. Retrospectives of Thomas Scheibitz's work were held in internationally renowned museums, including the ICA in London in 1999 and the Berkeley Art Museum in 2001. Scheibitz has also participated in numerous group exhibitions including in 1999 *Examining Pictures* at Whitechapel in London. *Age of Influence: Reflection in the Mirror of American Culture* at the Museum of Contemporary Art in Chicago in 2000 and *Painting at the Edge of the World* at the Walker Art Center in Minneapolis in 2001. During the same year, Scheibitz took part in *Guarene Arte 2001* at the Fondazione Sandretto Re Rebaudengo.

Gregor Schneider

Born in Rheydt (Germany) in 1969. Lives and works in Rheydt (Germany).

Since the 1980s Gregor Schneider has been working on installations that analyse the complex relationship that exists between space and the individual. His artistic production develops from the morbid relationship that he himself has established with the house where he has been living since the age of sixteen. Schneider develops his creativity in the so-called *Totes Haus Ur* (Dead house of origin). The Haus, compulsively rebuilt, altered, destroyed and transformed has been transported all over the world and completely occupied the German Pavilion at the 49th Venice Biennale in 2001 winning the Leone d'Oro. Under the pretext of continuous restoration, Schneider transforms a normal house in Rheydt into a labyrinth in perennial transformation; he constructs new rooms inside existing ones, he moves doors and windows to investigate the limits of perception and the mechanisms through which we relate to physical environments. The artist constructs walls, places a window beside another, lowers the ceiling, completely walls up the bathroom, hides a motor under the living room so that it can turn on itself and goes to the point of regulating the passage from day to night with artificial light. Inside the Haus it is difficult to find one's way or to understand which were the original structures because only the artist knows all the nooks and crannies. The architectonic structure, within its infinite variations, is transformed into a physical representation of Schneider's complex personality. The artist is impermeable when it comes to any interpretation, he does not speak of his work and he only provides detailed technical information on the structure of the house, in order to confuse - rather than help the spectator. Schneider, moreover, films and photographs the alterations, and presents drawings and videos of its continuous metamorphosis alongside parts of the house in the different exhibitions. Indeed *Das große Wichsen* is one of the rooms of the house in Rheydt. The title means "the great masturbation" and reveals that the room, like the rest of the house is not a peaceful, welcoming place, on the contrary it physically represents the artist's anxieties and restlessness. It is as if Schneider, through his tireless work, were building a refuge for his soul: in fact his spaces mirror the emotions, the doubts, the perplexities of a man who, since 1985, has done nothing but modify his own home. Gregor Schneider has exhibited his works in the most important international museums and galleries, such as the Barbara Gladstone Gallery in New York in 2001 and again in 2003, when he was also present at the Hamburg Kunsthalle, while in 2000 he presented his work at the Wiener Secession in Vienna. The artist was invited to take part in important group exhibitions: at the Museum für Moderne Kunst in Frankfurt in 2005, the Deste Foundation, Centre for Contemporary Art in Athens in 2004, at the Aspen Art Museum in 2003 and in the same year the MOCA in Los Angeles held a solo exposition devoted to his work.

Collier Schorr

Born in New York in 1963. Lives and works in New York.

Collier Schorr's art is marked by a bold photographic realism, transfigured by elements of youthful invention and fantasy. Her preferred subjects are adolescents, in particular young males about to make the transition into adulthood. These subjects are portrayed suspended between an attachment to childhood – felt as something irretrievably lost – and the search for a new and independent identity. Schorr's work contains many different elements and has many levels of reading. The figures show physical transformations as they are happening, and a latent sexuality that is expressed through languid poses, bucolic places and an emphasis on the body. Physical changes are accompanied by a desire "to become a man", to grow, and for his reason the figures sometimes manifest details unusual for their age, such as references to Nazism and Vietnam revealed through military uniforms or American army camouflage trousers. The attraction to the male body has been a constant characteristic in the work of the artist. Through chiaroscuro and precise photographic compositions, Collier Schorr highlights certain anatomical details, creating a voyeuristic complicity between the represented subject and the viewer. In her photographs the young males (often athletes, students and gymnasts) gradually lose their identity, through theatrical and unnatural poses that underline the details of their bodies, to the point of identifying themselves with the artist and becoming her real alter ego. The artist's gaze is never cold and objective but constantly discloses an intense physical attraction towards the young men, which in some cases verges on an almost pornographic and sexual interest. Her photographs seem to delicately caress and touch those bodies with pleasure; the artist places the viewer in an embarrassing situation, because the gaze is charged with a desire that is not satisfied, blocked in a situation of "look but don't touch". The series *Horst in the Garden* (1995-96) is a series of photographs that focus on a single subject – Horst – captured in various poses, outdoors in full sunlight. The transformation of light and the natural shade moves parallelly with the body of the boy, who, alone and with no shirt on, conveys a sense of both transgression and complicity. In 2002 Collier Schorr participated in the Whitney Biennial and in 2003 at the International Center for Photography Triennial, both in New York. Other important exhibitions have been held at the Walker Art Center in Minneapolis, the Jewish Museum in New York and the Stedelijk Museum in Amsterdam. She also took part in the show *Strategies*, organized by the Fondazione Sandretto Re Rebaudengo at the Contemporary Art Museum in Bolzano in 2001.

Cindy Sherman

Born in Glen Ridge, New Jersey (USA), in 1954. Lives and works in New York.

Cindy Sherman is among the most important American photographers. From her earliest works she used the photographic medium to challenge the myths of popular culture and the

images produced by the media. By disguising herself, each time differently, the artist reflects ironically and mockingly on the issue of identity, subverting the image of women in today's society and confronting female stereotypical roles offered by cinema and television. In the famous series *Untitled Film Still*, created between 1977 and 1980, small photographs in black and white show the artist dressed as various characters, in settings typical of 1950s and 1960s B movies and film noir. Through imitation Sherman critically confronts representations that have, by now, become conventional and canonized because they have become part of our contemporary imagination. The entire cycle works on the distinction between identity and image, playing on the ambivalence between the role that these women take on as isolated film stills and what they give rise to as complex individuals. Cindy Sherman's protagonists, presented alone, within different contexts, become enigmatic heroines who, through their poses, the objects surrounding them, through cinematic references and a fragmentary narrative structure, encourage the spectator to enter into the image, while the voyeuristic eye of the camera seems to exclude the spectator from understanding the narrative turning him in another disturbing, foreign, awkward presence. Cindy Sherman has subsequently worked exclusively with colour photography, creating large-format cibachromes, where, disguised and grotesquely made up, she parodies major historical paintings; through alienating self-portraits she attacks the commonly accepted ideal of feminine beauty that has been consecrated in the masterpieces of art history. Cindy Sherman has held numerous solo exhibitions, almost all of them with catalogues, and has been invited to take part in many group exhibitions. Major retrospectives have been dedicated to the artist, including *Cindy Sherman Photographien 1975-1995*, Deichtorhallen Hamburg, 1995; *Metamorphosis: Cindy Sherman Photographs*, Cleveland Museum of Art, Cleveland, 1996; *Cindy Sherman: Retrospective*, Museum of Contemporary Art, Los Angeles, 1997-98; *Allegories*, Seattle Art Museum, Seattle, 1998; *Cindy Sherman*, Nikolaj Copenhagen Contemporary Art Center, Copenhagen, 2001; *Cindy Sherman*, Serpentine Gallery, London, 2003; *The Unseen Cindy Sherman - Early Transformations 1975/1976*, Montclair Art Museum, Montclair (New Jersey), 2004. The complete series of *Untitled Film Still* was shown for the first time in 1995 at the Hirshhorn Museum in Washington.

Yinka Shonibare

Born in London in 1962. Lives and works in London.
Yinka Shonibare manipulates the iconography of 18th-century English art in order to re-write history from a post-colonial standpoint. Born in London but raised in Nigeria, Shonibare invests corporeal presence with a post-national and political value. His works deal with his Anglo-Nigerian nationality, but without adopting a compliant attitude in terms of the emancipation and integration of immigrants. In fact they reflect an articulate form of criticism. Seductive and often colourful, Shonibare's pieces - through elements of African folklore and craft - exhibit an ironic display of inequality, race and colonial parody, and in so doing unmask contemporary stereotypes. His works strike at the heart of modern western art, "contaminating it" with elements taken from African art. Intellectually they probe a wide range of issues, demonstrating art's capacity to absorb issues of repre-

sentation that seem inspired by other disciplines, such as anthropology, ethnology or sociology. Shonibare critically explores how these disciplines influence the notion of social representation. His *tableaux vivants* are the expression of the fundamental themes of his artistic exploration: the problem of cultural identity, colonialism and post-colonialism. The artist investigates stereotypes rooted in the idea of ethnicity. His installations, in which western clothes and spaces are created using folk African fabrics, manifest the complexities between diverse cultures and encourage the viewer to question given versions of history. In this context the use of batik is particularly meaningful. This fabric, originally made in Holland through an Indonesian technique and then exported to Africa, is a symbol of colonial trade and is an interesting example of how what is perceived by the West as typically African sprang from the collision between Africa and Europe. The history of this fabric also highlights current globalization trends. This deceptively African fabric can be seen as the demostration that the notion of "Africanness" cannot be rigidly accepted. With sarcasm the artist fleshes out controversial themes such as racism, nationalism and diversity. Shonibare had his first solo show in London in 1989; in 1997 the Art Gallery of Ontario in Toronto dedicated an important exhibition to him; in 2000 the artist created a permanent video installation in London for the Welcome Wing of the Science Museum. He has participated in numerous group shows, such as *Sensation. Young British Art from the Saatchi Collection* in 1997 at the Royal Academy of Arts in London, and in 1999 *Mirror's Edge* at the Bildmuseet in Umea (Sweden) and *Zone, Espèces d'espace* at the Palazzo Re Rebaudengo at Guarene; in 2000 he was part of the jury for the Young Italian Art Award at the Centro Nazionale per le Arti Contemporanee on the theme "Migration and multiculturalism"; in 2001 he participated in *Authentic/Ex-centric: Conceptualism in Contemporary African Art* as part of the 49th Venice Biennale.

David Shrigley

Born in Cheshire (Great Britain) in 1968. Lives and works in Glasgow.
David Shrigley has been working with photography and sculpture ever since his years at art college, and now carries out remarkable public interventions. In his work, he represents the humble tragicomedy of everyday life. All the themes tackled are connected with reality, with everyday objects that, represented in his images, seem to take on a new life. Shrigley's wide variety of subjects ranges from the human figure to objects of everyday use from flowers to public and private places. Sometimes ungainly, often only sketched, his images seem to be subjected to continuous experimentation. At times Shrigley takes his inspiration from the nightmares of contemporary society, representing aliens and air crashes, or examining the inprecarious nature of labour rights. Everything is reduced to a dimension of ironic absurdity. Even if Shrigley works with many different media, he is best known for his drawings, which he did not exhibit until 1996. He has been drawing for himself since the beginning of his career, but up until the 1990s he regarded his works on paper as something very intimate, not to be shown in public. And in fact his drawings seem to be private messages, whispered confessions made in an attempt to recover a personal relationship with the public. When looking at them

you have the impression they are intended just for you. Shrigley wants to catch the true essence of things, of people and of emotions with his fast sign. Gloom and fatalism always go hand in hand in his drawings through a discreet and simple provocation that brings the routines of contemporary life into question. Through drawing, Shrigley mocks himself and others; he tackles important subjects in a trivial and humorous way and speaks seriously about insignificant things, revealing absurd contradictions. In fact the images are always accompanied by the written word: short texts that he deliberately leaves full of inaccuracies and errors, as if they were taken from the secret diary of a child. Shrigley's works never tell a story. Rather they are disconnected fragments, without a time frame: as in a modernist novel, the artist shuns all rational logic and leaves the public free to make up its own story. Speaking of his photographs and sculptures, the artist declares: "I studied Fine Art in the department of Environmental Art at Glasgow Art School from 1988 until 1991. The course was designed to promote the creation of art outside the gallery space. The mantra of the department at that time was 'The context is half the work'. It was then that I started to make public interventions which I documented as photographs. When I left art school these works became more transient and the photographs I took to document them started to become more important than their subject". His recent photographs, in fact, have moved away from documentation and in the direction of pure poetry, sometimes hermetic and apparently without meaning. Shrigley introduces words into these works, putting little notes in them and inserting short phrases around the city, such as "drink me" written on a glass bottle, or "imagine the green is red" on a red placard set on the grass. His sculptures are filled with humour and absurd elements, connected with the drawings and photographs and like these spontaneously born from ordinary things: a bag, a mushroom, a butterfly, an electric power socket, a lettuce leaf... Anything can become worthy of Shrigley's attention and thus of being represented. "The world is full of objects, more or less interesting; I do not wish to add any more. I prefer, simply, to state the existence of things in terms of time and/or place", says the artist. David Shrigley's work has been shown in spaces of international stature, such as the Galerie Nicolai Wallner, Copenhagen, in 1997, 1998, 2003 and 2005, the Galerie Yvon Lambert in Paris in 1998 and 1999 and the UCLA Hammer Museum in Los Angeles in 2002. The artist has also been invited to participate in numerous group exhibitions, like the ones at the Musée d'Art Moderne de la Ville de Paris in 1999 and the Fondazione Sandretto Re Rebaudengo in the same year, the MACMO of Geneva in 2002, the Serpentine Gallery in London in 2004 and the Museum of Contemporary Art of Chicago in 2005.

Dirk Skreber

Born in Lubeck (Germany) in 1961. Lives and works in Düsseldorf.
Dirk Skreber's work does not represent reality. His paintings, even his very large ones, do not tell stories, nor do they have hidden code messages. They seem to represent something that is only a pretext for communicating a distressing and tormented existential condition. Their true subject is painting itself, which in its aridity is a symbol of the world we live in. His cold and anti-expressive painting style evokes a society frozen in time, lacking emotion and the potential for development. The artist seems indifferent to

subject matter, as if things existed only to be painted, and for this reason the passage from figuration to abstraction becomes natural and painless. His works exude a detached and uncanny atmosphere. This is especially the case of his landscapes, which are aerial views that seem to depict reality frozen in a deathly silence. Skreber's figurative works can be inserted in the romantic tradition of the sublime, as they evoke the terrible and Pandean beauty of nature, while in his abstract works the focus is on the way lines and colours come together to create an image. Skreber challenges the apparently contradictory notions of abstraction and figurative painting, short-circuiting colour and line, beauty and turmoil. His subjects become the vehicle for intense formal investigations. The work manifests a strong romanticism which is rendered impotent by an omnivorous and postmodern skepticism. The artist derives his images from magazines or photographs found on Internet, reproducing them through violent contrasts between the shiny, flat surfaces and the dense and painterly brushstrokes; he also introduces other materials onto the canvas. Skreber's painting is therefore an artistic practice that looks to itself as a constant source of inspiration; it speaks of the contemporary state of painting in the age of digital images. In 2000 Skreber won the inaugural edition of the young artist's award of the Nationalgalerie in Berlin, the most prestigious German prize. He has exhibited in museums throughout Europe and also in the United States, including at the Kunsthaus in Zürich in 2000 and at the Kunstverein in Freiburg in 2002. Skreber has also shown work at the Sommergallery in Tel Aviv, at the Plum & Poe in Los Angeles and the Giò Marconi Gallery in Milan.

Andreas Slominski

Born in Meppen (Germany) in 1959. Lives and works in Hamburg.
Andreas Slominski began his artistic career around the mid-1980s, presenting a sophisticated conceptual approach that is at the same time ironic. His artistic research involves different media, such as performance, sculpture, video and installation. These initially consisted of objects such as traps or instruments to capture animals, placed in strategic points of the space. These objects lose their original function of "machines" and acquire an unusual, "sculptural" value: they physically occupy a well-defined space and at the same time evoke a sense of ambiguity and dissonance, generated by the inappropriate place in which they are inserted. Slominski does not only use traps, but also bicycles, pianos, golf clubs..., which are theatrically transfigured into fragments of daily life to be contemplated and redefined following a revolutionary conceptual logic. This artistic system manipulates and plays with objects in a slightly ironic and provocative manner. The spectator is bewildered by the fact that these instruments of cruelty and torture are in an exhibition space, presented as works of art. At the same time, the infantile and sadistic side of each of us is seduced and we become curious as to how these absurd machines operate. Slominski's work lies halfway between a Duchampian readymade and a craft object, since the objects of which his sculptures are made take on a different, more complex and profound meaning without being modified by the artist. Through a purely mental game, his cages become metaphorical depictions of the society in which we live, transforming the gallery into threatening spaces full of danger. Slominski's traps,

charged with an artistic aura, signal a desperate need for freedom and, at the same time, through an intensification of their original function, through their colour and spatial position, they also reveal the need to capture the present. The traps, which represent the symbol of man's supremacy over animals, in this case become the emblem of the awareness of how man is the victim of himself. The construction of the objects remains of secondary interest, in that the artist manages to make an aesthetic sensibility emerge from each cage, transfiguring them into objects of tragic beauty. The traps therefore acquire a ritual meaning, because they capture the sensibility and doubts of the contemporary individual, alienated before the mysterious, disturbing presence of these objects. The first exhibition of Slominski's works took place in 1987 in Hamburg. Other important solo shows were held in 1998 at the Hamburger Kunsthalle, in 1998 at the Kunsthalle in Zürich and in 1999 at the Deutsches Guggenheim Museum in Berlin. Slominski has participated in the Venice Biennale in 1988 and in 1997, and at the Wako Works of Art in Tokyo in 2001.

Robert Smithson

Passaic, New Jersey (USA), 1938 - Amarillo, Texas, 1973.

Robert Smithson is one of the most important and complex artists of the late 20th century. His works, which include sculptures, environmental installations, drawings and painting, bear witness to a desire to present ideas and concepts without passing through a work of art as it is traditionally understood, and which in Smithson's case frequently disappears completely. An important representative of Land Art, Smithson is celebrated above all for his *Earthworks*, imposing operations on the American landscape which use natural elements to create temporary drawings and sculptures without altering nature in a permanent manner. Smithson's works thus have a transitory nature because they are not permanent to the place in which they are made, but are destined to a natural decay which with the passage of time returns the site to its original state, leaving the photographic documentation as the only trace of the artist's work. Playing upon the conflictive relation between the natural, uncontaminated dimension of the American landscape and the industrial materials that are alien to it, the artist reflects upon the relationship between man and nature, through the rhythms and biological structure of the landscape. The transformation of the natural landscape is caused by the interaction between nature and contemporary human technology, symbol of a mechanical culture that chases progress. These themes become the focus of his artistic research, which develops an innovative, spiritual relationship between the work of art and the environment; Smithson's works become a form of protest against the decay of the planet. His interventions on nature leave a sign, and for this reason his works are conceptual; they do not aim to produce a physical object, but to leave a trace recorded in photographs and video documentation. A fundamental parameter of Smithson's work is the concept of time: the millenary time of nature that defeats the brief life of man, who can only leave ephemeral traces, albeit invasive, of his existence. Smithson's drawings reflect the same themes as developed in his Land Art interventions; using photographic documentation and maps of various locations, the artist creates conceptual maps that are detailed and precise, in which he recounts his journeys. In these works,

he inserts photographic images of the places, together with explanatory texts. *New Jersey / New York*, 1967, reproduces two places at the same time, positioning the photographic images of the two locations on a map. The spectator is unable to identify the locations, either from the photograph, which shows minor urban details, or from the map, which presents too small an area and so remains abstract. The artist seems in this way to demonstrate how human knowledge of any landscape, whether natural or urban, is always partial, and how it is impossible to offer a true, representative image of a place using abstract means that are the result of human construction and foreign to natural spirituality. Among Robert Smithson's most important exhibitions, it is worth recalling his one-man *NonSites* show in New York in 1967: among his *Earthworks* is *Asphalt Run Down*, created in a quarry in Rome in 1969, which included emptying a lorry-load of molten asphalt down the slope of the quarry on the via Laurentina, and *Spiral Jetty* of 1970, a spiral 450 metres long on the surface of the Great Salt Lake in Utah, made with earth and stones in a practically inaccessible location, visible only from the air and rendered public through photographs; the spiral recalls esoteric prehistoric geometric structures, such as Stonehenge and Giza. Since the end of the 1950s, important retrospectives have been dedicated to the artist in major museums around the world, and he has also been invited to participate in famous group shows. His works are to be found in the most important international collections of contemporary art.

Yutaka Sone

Born in Shizuoka (Japan) in 1965. Lives and works between Tokyo and Los Angeles.

Yutaka Sone is an unpredictable artist who works with all media, from video to sculpture, drawing and installation, constantly inventing new methods of communication: "I think art speaks of the beauty of landscapes never before seen". Although Yutaka Sone has always lived in Asia, his work does not capture its heritage, but is eclectic and takes its inspiration from various fields of knowledge. It is difficult to culturally place this artist; by frequently travelling he has become a nomadic hunter searching for inspiration for his work. Fascinated by natural phenomena, Sone manipulates documentaries, created in the 1990s during his explorations, to transform the environment into malleable material for the imagination. To create a work Sone looks at images, photographs shot from the air, and pieces of video; he then mixes them and the result is an image from which he creates a three-dimensional sculpture, a video or an installation. The sculptural models that he designs are made in a factory in China and are then finished by the artist together with a group of artisans. Sone has created some sculptures in marble, such as *Two Floor Jungle*; he cut blocks into the stone on which he then carves buildings in miniature. The work - a tiny model of an imaginary world - represents a biomorphic structure on two levels from which strange forms emerge. The marble parallelogram is no longer the base of the sculpture but part of the work itself. The idea behind this piece is simple: we live in cities that are becoming increasingly dense and we need to think about vertical, and not solely horizontal, expansion. In fact this work echoes the tendency of contemporary Japanese architecture to divide spaces into increasingly smaller portions, reflecting studies on space conceived as a precious resource to be apportioned with economy and above all harmony. Yutaka Sone however, does not represent the real world in his sculptures, but tries to "create unknown landscapes to

arouse unknown emotions"; thus in each work there is a reference to reality but also the desire to lighten it so as to create an alternative world. Sone believes chance is a fundamental element in his artistic research because it is a basic component of human life, a kind of self-governing engine regulating the world. In 1998 Sone's work was shown in the travelling exhibition *Cities on the Move* curated by Hou Hanru and Hans Ulrich Obrist. In 2002 Yutaka Sone participated in *Loop*, P.S.1, New York, at the Sydney Biennial and the São Paulo Biennial; in 2003 at the Venice Biennale, where he represented his country in the Japanese pavilion and in 2004 at the Whitney Biennial in New York.

Hannah Starkey

Born in Belfast in 1971. Lives and works in London.
Hannah Starkey's filmic *tableaux* recall the dramatic yet measured tensions of Alfred Hitchcock or Edward Hopper. Working between reality and fiction with the mise-en-scène, Starkey reconstructs real people and observed situations using a vocabulary of codes and signs culled from contemporary urban culture. The everyday locations are fragments of a generic urban environment, while the fictional characters in Starkey's pictures oscillate between collective (social, political, economic, cultural or geographic) signifiers and stereotypes of individual personalities. These figures are more often than not women - although there is a sense that, as Starkey says, you can make a picture of women that is not necessarily about women. To create the images, Starkey uses professional actresses whom she chooses to play the specific roles required in each photograph. Starkey conceives each image as a narrative fiction of everyday living. The images hover between melancholia and modernity, they are allegories of our times, *tableaux vivants* of every-day life. The figures in her photographs don't do much; they wait in cafés, lie half-asleep in a hotel room, stare at mirrors in coffee shops. Isolated by their own thoughts, these figures are intermittently present and remote from their immediate surroundings, caught up by dramas taking place elsewhere. Starkey's instinct for narrative animates the non-events she depicts. Her reflexive engagement with images highlights the complex development of identity in contemporary culture, while her use of compositional devices within the image creates a highly charged social space that implicates the viewer in the processes of impersonification. Hannah Starkey has presented her work in important international museums, like the Irish Museum of Modern Art in Dublin and Castello di Rivoli Museo di Arte Contemporanea in 2000, the Nederlands Foto Instituut di Rotterdam and the Galleria Raucci/ Santamaria in Naples in 1999. The artist has exhibited in numerous group shows, at the Saatchi Gallery in London and at the Tate Gallery in Liverpool, both in 2003, at Museo Pecci di Prato in 2001, at Spazio Trussardi in Milano in 1999 and in 1998 at the Victoria and Albert Museum and in ICA, London. She participated in 1999 at the 3rd International Photography Biennial at the Tokyo Metropolitan Museum of Photography.

Simon Starling

Born in Epsom (Great Britain) in 1967. Lives and works in Glasgow.
Simon Starling's work concerns the process more than the product. It deals with an analysis of the techniques and technologies that enable the manipulation of materials for the creation of

daily objects and for the production of often destructured replicas of natural elements. This artist's work is about human and technological intervention on materials: it is no surprise that one of his key works is entitled *Work, Made Ready*, which underscores - in a way that is almost an inversion of the Duchampian readymade - the manufacturing processes of the work. Starling also succeeds in refashioning what was originally nature's product, transforming it into the fruit of human *ars* and *teknè*: this is the case for the botanical models in metal created in the early part of the 20th century by the German photographer and naturalist Karl Blosfeldt, which Starling reproduced in aluminium and placed in glass cases, commenting on the didactic-museum environment. Although his works contain a performative aspect, their focal point lies in the manipulation of, and on the dichotomy between, the hand-made and the industrially produced object. Starling uses his own subjective time to create what would take a minute in mechanical, Taylorist time. To create a chair, Starling fuses metal from a bicycle frame, and vice-versa, to create a bicycle he fuses the metal of a chair. Works such as *Flaga*, a restored Fiat 126 hung vertical on the wall, reflect a late "Luddite spirit" in which the stages of industrial production expand in slow manual processes. In 2000 Starling travelled on this red Fiat 126 from Turin, home of Fiat, to Ciezyn, where the car is still produced. In Poland he substituted the rear hatch and the car doors with white, local spare parts. *Flaga* (flag) represents the relationship between Italy and Poland and the title is inspired to the red and white of the Polish flag. Starling demolishes the seriality of assembly-line construction and recreates objects having an industrial look but which lack any serial standardisation. These objects are different to all others because they are charged with originality and uniqueness, qualities that are no longer part of the objects of our daily life. Starling took part in the 2005 Hugo Boss Prize at the Guggenheim Museum in New York and in the exhibition at the MCA in Chicago. In 2004 his work was seen at the 26th São Paulo Biennial, and in 2003 at the Venice Biennale, at the Palais de Tokyo in Paris, at the South London Gallery in London and at the Malmö Konsthall. He has presented solo shows at the Museum of Contemporary Art in Sydney, the Secession in Vienna and the Neugerriemschneider in Berlin in 2001; in 1999 he exhibited at the Zellermayer Galerie in Berlin.

Georgina Starr

Born in Leeds (Great Britain) in 1968. Lives and works in London.
British artist Georgina Starr, who graduated in 1992 from the Slade School of Fine Art in London, is the emblem of the multimedia artist who conceives her work in terms of complex installations. Combining different forms of expression, she creates strongly emotive narratives of events inspired by everyday life, personal experience, her own childhood, her emotions and moods. Her *Hypnodreamdruff* installation reproposes the intimate life of a hypothetical figure sharing her home with two other residents. Georgina Starr recounts the disorder of the alienated and imaginative life of the protagonist not just through video, but also recreating the settings in bizarre, full-size sculptures (a caravan, a restaurant, a bed, a kitchen). The saga of Bunny Lakes is a complex trilogy based on the experience of abandonment, from which the artist's sister was saved, and inspired by two

films of the 1960s. These are Otto Preminger's *Bunny Lake is Missing* (1965) and Peter Bogdanovich's *Targets* (1967), which present stories of domestic violence, mysterious kidnappings, attempted murders, paedophilia, sex, morbid passions and mad massacres. Georgina Starr's reworking of the theme is a melancholic and pop mix, which through video, music, painting, fashion and photography, tells the story of the mysterious figure of Bunny Lake. The mature works of the artist develop from the obsessive desire to collect documents and materials bearing witness to the solitude of others and – above all – of oneself: childhood toys, everyday objects, receipts from restaurants in which she dines... Starr reconstructs an intimate, autobiographical archive, fed from real events as well as from references to the world of cinema and of the imagination. In 1994, the artist was invited to The Hague in the Netherlands to contribute to the project of an imaginary museum for contemporary art – without a physical space and under constant evolution in time and space. The artist joined the initiative, together with Philip Akkerman, Liza Post, Joke Robaard, Aernout Mik and Renée Green, with *The Nine Collections of the Seventh Museum*. Through the use of CD-Roms, videos, texts, installations and posters, this work recreates an imaginary museum, which reflects her mental state during the two weeks of residence for the exhibition in a *pension*. The installation is inspired by the painting of *Apelles Painting Campaspe* by Dutch artist Wilem van Haecht (1593-1637), setting the myth in an imaginary museum where, amidst real works, are paintings born from his imagination. In an analogous way, Georgina Starr obsessively collected all sorts of objects and souvenirs associated with the place; she placed them in her room, photographed the "layout" conceived as unique work and then concentrated on the single fragments, which she catalogued in groups organizing an autobiographical collection comprising nine sub-collections: *The Lahey Collection*, *The Seven Sorrows Collection*, *The Recollection Collection*, *The Allegory of Happiness Collection*, *The Costume Collection*, *The Junior Collection*, *The Storytellers Collection*, *The Portrait Collection* and *The Visit to a Small Planet Collection*. She then creates a map of the entire structure in a schematic drawing which she places on a CD-Rom. Through the use of the computer, visitors to the imaginary museum can gain access to the artist's collection, and listen to the music and sound effects that are part of it. In this work, the personal and intimate life of the artist is made public and offered to the visitor's curiosity. Georgina Starr has exhibited in galleries and museums of international fame: in 1995 at the Kunsthalle in Zürich and at the Rooseum Centre for Contemporary Art in Sweden; in 1996 at the Tate Gallery in London and at the Barbara Gladstone Gallery in New York. The artist has been invited to take part in numerous exhibitions at international museums, such as the Palais de Tokyo in Paris in 2001 and, in the same year, at the GAMeC in Bergamo, the Tate Gallery in London and the SMAK in Ghent, both in 2004. In 1997, the Museum of Modern Art, New York, in 1998 the Museum of Contemporary Art in Los Angeles, and in 2001 the Museum of Contemporary Art in Sydney presented her work. The artist also exhibited at the Serpentine Gallery in London in 1995, and at the P.S.1 of New York in 1997. She has participated in the Venice Biennial of 1992, 1995 and 2001, in the Lyon Biennial of 1995 and the Biennial of Kwangju (South Korea) in 1997.

Rudolf Stingel

Born in Merano (Italy) in 1956. Lives and works between New York and Los Angeles.
Rudolf Stingel questions the role of the artist's hand in the creative process, pushing the limits of painting in an ironic and cryptic manner and inciting the public to intervene directly in the creative act. His radical pictures referring to the technique of painting are at the same time a glorification and a parody of his own creative process, while still succeeding in conveying an incredible sense of beauty. In fact Stingel's works are characterized by an extreme attention to form. The industrial materials, typical of Minimalism, are enriched with a new spirituality stemming from the large dimensions and abstraction of his work. Stingel intervenes in the exhibition spaces and transforms them completely by inserting technological materials and lights and by painting the walls. An example of this is the cafeteria of the Fondazione Sandretto Re Rebaudengo, in which he created a total and metaphysical atmosphere capable of altering visitors' perceptions, through optical effects. In Stingel's view a work of art has to establish an immediate dialogue with the observer, eschewing intellectualisms and self-referential discourses only for insiders. His first show in New York, at the Paula Cooper Gallery, consisted of nothing but a large bright orange carpet, transforming the exhibition space through a simple but aesthetically violent act. "I wanted to be against a certain way of painting", says Stingel. "Artists have always been accused of being decorative. I just wanted to be extreme." Kitsch is one of the irreverent components of Stingel's work. In *Untitled, Ex Unico* he has created a contemporary gold-ground painting by reproducing a Renaissance wallpaper design. The preciousness and the irony of a canvas born out of the transformation of a pattern for wallpaper are astonishing. The artist's environmental interventions, poised halfway between sculpture and painting, underline Stingel's belief that the creative process does not contradict the aesthetic independence of the result. At the Venice Biennale of 2003, Stingel covered all the walls of a room with silver insulating panels, inviting the public to leave a trace of their passage by writing on the material or scratching it. In this way Stingel turned the visitors of the Biennale into "action painters". It is interesting to see how in this case too the artist succeeded in turning ordinary silver paper into a pictorial and decorative material, bringing out its formal characteristics through the intervention of the public. Numerous Italian and international institutions have devoted exhibitions to Rudolf Stingel's work, including the Kunsthalle in Zürich in 1995 and the Museo di Arte Moderna e Contemporanea in Trent in 2001. The artist has participated in the *Aperto '93* section of the 45th Venice Biennale; the 2nd Site Santa Fe Biennial, New Mexico, in 1997; the important show *Examining Pictures: Exhibiting Pictures* at the Whitechapel Gallery, London, and the UCLA, Los Angeles, in 1999; *Painting at the Edge of the World*, Walker Art Center, Minneapolis, in 2001; and the Venice Biennale in 2003.

Beat Streuli

Born in Altdorf (Switzerland) in 1957. Lives and works in Düsseldorf.
Beat Streuli, a Swiss artist who works mainly with photography, declares his intent in creating works that are "as beautiful as movies and as big as billboards". His technique has much in common with photo-journalism, advertising and documentaries. He does not like the idea of his works being exclusively confined to museums or other hallowed spaces of art, but loves to see them in busy public places or shopping malls. His works, mounted on building façades or made into giant transparencies applied to windows, such as those at the cafeteria of the Palais de Tokyo in Paris, seek to engage with their architectural context. Streuli's objective is to portray contemporary society. He accesses humanity through his powerful telephoto lens: the many different faces of people on the streets of Sydney, Johannesburg, Berlin, Turin, New York or Tokyo as they engage in their daily routines. His protagonists are white or blue collar workers, students, professionals, and teenagers. Streuli observes them from a hidden vantage point and captures the spontaneity and authenticity of their expressions. Through snapshots, photographic sequences, panoramic images or details, the artist brings into high relief the pure expressive power of commonplace, seemingly meaningless gestures. He may seem to be wandering among the crowds with his camera in search of an event, some narrative stimulus, but the responsibility of the photographs interpretation and the fragments of everyday reality they portray is left to the observer. Streuli seizes and isolates the extemporaneous structure and fragmented aesthetics of the flux of urban life. Despite his voyeuristic approach, the artist does not invade the privacy of his subjects. They are portrayed somewhere between a portrait of an individual and an image of an anonymous member of the crowd. His photographs underline our modern dilemma of living in mass society while remaining isolated from the millions surrounding us. Streuli frequently focuses his lens on adolescents, seeking out that problematic passage from childhood to the awareness of being part of an extended, anonymous community. Of the multitude of snapshots Streuli shoots among the crowds, only a very few are chosen for printing, usually in billboard scale. Sometimes his images take the form of slide shows that emphasize their fleeting quality. Other times he installs a video camera along the street and leaves it on for hours to record the passing of humanity in real time. With a sensibility that is close to Futurism or pictorial Constructivism, Streuli incorporates fragments of the urban environment into the continuous stream of people to emphasize the precariousness of the human condition. These apparently abstract details may be parts of cars, trucks, motorcycles, store entrances, walls, or street signs that create a sort of rigid barrier to the incessant movement of the individual. The inanimate objects seem to heighten the inscrutability of our being and the mechanisms of the city. In addition to his many gallery shows, Beat Streuli's works were exhibited in 1993 at P.S.1 in New York, and in 1995 at the Centre d'Art Contemporain in Geneva, the Kunstverein Elsterpark in Leipzig, the Württembergischer Kunstverein in Stuttgart, Le Consortium in Dijon, and at the Museum für Moderne Kunst in Frankfurt. He took part in the Biennial of Kwangju (South Korea) in 1995; the Ateliers d'Artistes in Marseille, and an exhibition at the ARC Musée d'Art Moderne in Paris in 1997. Other exhibitions featuring his works were held at the Museum in Progress in Vienna, and at the London Tate Gallery (1997); at the Museu d'Art Contemporani in Barcelona (1998), and the GAM in Turin (2000).

Thomas Struth

Born in Geldem (Germany) in 1954. Lives and works in Düsseldorf.
Thomas Struth is one of the leading figures on the contemporary German art scene. He studied at the famous Düsseldorf Academy, where he initially followed the painting course taught by Gerhard Richter, but then in 1976 began to attend the lessons of Bernd and Hilla Becher, turning his attention to photography. In his early pictures he concentrated his gaze on the metropolitan landscape, presenting the subjects with deliberate impartiality, almost as if he were classifying them. He photographed passers-by in the streets of Düsseldorf, friends and ordinary people, in an attempt to come up with an authentic vision of them, capable of highlighting psychological observation. Subsequently he shifted the focus of his research to architecture, seeking to capture the specificity of different urban contexts and focusing on the anonymous state of uniformity that characterizes modern cities. "I decided that it might be more interesting to photograph streets and buildings than the flow of passers-by that one would never meet again. We live with streets and buildings not just for months, but even for years or decades. In addition they represent the mentality of the place we live in, something which we can escape only by moving." In line with the German tradition of photographic objectivity, Struth has preserved an atmosphere of clarity and neutrality, but has partly modified his approach to the composition of the image. "Over the years I became less strict about central perspective and began to photograph things as I saw them", he says. Exemplary of this is the *China* series of colour photographs (1995-99), in which the artist portrays the swarming crowds in the great cities of that country, or the series *Paradise Pictures* (1998-2001), where he observes the unspoiled nature of the rain forest in various parts of the world, including Brazil, Japan, China, Australia and Germany, or again the series *Cities* (1999-2002), in which he looks at the great cities of Europe, Asia and America. Between 1989 and 2002 Struth produced a series of large colour photographs portraying the interiors of the world's most important museums. These pictures stirred a great deal of interest among critics. They are apparently spontaneous photographs of visitors absorbed in contemplation of the masterpieces of the history of art. In fact they are images constructed with the aim of creating parallels between those who look and those who are looked at, between the subject and the object of the gaze. Through well structured and detailed compositions, classical in their layout, Struth immortalizes the Louvre, the Pergamon Museum in Berlin, the Uffizi in Florence, the Pantheon in Rome and Milan's Cathedral. The images remain suspended in time: "I seek a dialogue between past and present and the possibility of finding a quiet space in our frantic world". Thomas Struth has shown his work in important institutions like the Sprengel Museum, Hanover; Carré d'Art, Nîmes; Kunstmuseum, Bonn; Art Gallery of Ontario, Toronto; Institute of Contemporary Art, London; Museum Haus Lange, Krefeld; Hirshhorn Museum and Sculpture Garden, Washington; Stedelijk Museum, Amsterdam; and Portikus, Frankfurt. He has also exhibited at Documenta 9, Kassel, Carnegie International, Pittsburgh, and Skulptur Projecte Münster 87.

Catherine Sullivan

Born in Los Angeles in 1968. Lives and works in Los Angeles.
Through a sharp and precise use of language, Catherine Sullivan creates video installations that merge performance and video. In her black and white projections there is a distance between the "actor" - the person in the scene - and the role

assigned to that actor by the artist. Through editing, the artist emphasizes this distinction between spontaneous performance and the predetermined role the actors act out: moving between reality and fiction, the actors disappear in the characters they impersonate and then improvise and react to the social context. Sullivan's artistic exploration is based on the concept of transformation and the way it is achieved through theatrical camouflage or the alteration of the physical and gestural appearance of individuals. The artist's work, largely inspired by post-war Hollywood films through their "crystallized images" blocked in an indefinite dimension outside of time, undermines cinematographic aloofness through the insertion of external situations inspired from reality. This commingling of history and fiction reflects the complexity that modifies our perception of reality. Narrative thus becomes secondary, because the artist focuses her attention on single details: the isolated and detached fragments of a broader story that reflect the idiosyncrasies of our time. Other works are based on famous theatre pieces. Sullivan creates video installations inspired by Brecht and the performances of the Fluxus group. The pieces rework theatrical language in a personal and modern way: the performance-based expressive features of the body are used alongside video to recreate a new aesthetic and linguistic "grammar", codified through gestural and physical forms of expression. *Ice Floes of Franz Joseph Land* is inspired by a recent historical event: the October 2002 attack on the Dubrovka theatre in Moscow by a Chechen suicide squad. On that occasion seven hundred spectators and actors were held prisoner. In a bloody blitz, still heavily debated, Russian shock troops killed the Chechen terrorists and most of the hostages. In her video installation Sullivan stages segments from the *Nord Ost* musical that was being performed the night of the attack. This musical narrates a love and conquest story set during the Bolshevik revolution. The narration of Russian expansionism that is the setting of the story becomes a metaphor for the current situation in Chechnya. From *Nord Ost* the artist extracted fifty rudimentary pantomimes the actors learned as monologues. The story begins with the Moscow event, which is only a pretext for a discourse on political regimes, independence and brutality. The slaughter in Moscow distressed the artist as a brutal example of the conflict between reality and ideology. The five screens in the installation present a continuous gap between narrative development and monologues, representing the absurdity of the whole story. Catherine Sullivan has exhibited in numerous well-known international museums and galleries; in 2003 alone she had seven exhibitions in important institutions such as the Contemporary Art Museum in Seattle and the Fondazione Giò Marconi in Milan. In addition the artist participated in the Biennale d'Art Contemporain in Lyon, also in 2003, and the Whitney Biennial in 2004. In that year the Palais de Tokyo in Paris dedicated a retrospective to the artist.

Fiona Tan

Born in Pekan Baru (Indonesia) in 1966. Lives and works in Amsterdam.
Fiona Tan, born in Indonesia but Dutch by adoption, produces videos, films and installations through a continuous collage of images. Her complex installations investigate the dialectic between the presumed objectivity of ethnography and the subjective experience of travel stories. She often utilizes archival materials such as photographs, anthropology documentaries, and reports from missionaries and travellers to pursue her research on the themes of cultural identity, of representation and of the relationship between the subject and the object being viewed. An example is *Tuareg* (1999), an unsettling montage of moving photographs that allude to the tension created between a hypothetical explorer and the natives, between the observer and the observed. *Countenance* (2002), presented at Documenta 11 in Kassel, reflects on the same issues: four video projections offer images of people observed in the streets of Berlin, using their physiognomy to decipher their past either east or west of the wall. *Saint Sebastian* is a double projection mounted back to back, that explores the traditional Toshiya ceremony, which every year for the past four hundred years has brought twenty year old women from all over Japan to Kyoto to celebrate the archery ritual that marks the passage from adolescence to adulthood. Through close-up shots, the film shows the profiles of the women as they draw the bowstring near their faces just before shooting the arrow. We never see the target. In the temple of Sanjusangen, Fiona Tan is interested in the strong symbolism related to the arrow that is about to be shot. She allows us to imagine the mental state of those performing the initiation rite rather than reveal it to us. The slow motion movements highlight the tension of their facial expressions, emphasize the details of their clothing, the colours, the slow flow of gestures. The title, instead, clearly refers to the western iconography of Saint Sebastian, creating an interesting short circuit between different histories and traditions. The work of Fiona Tan has been well received and presented on numerous occasions, including the P.S.1 in New York for *Cities on the Move* in 1998, the Kunstverein Hamburg in 2000, the Yokohama Triennial and the Venice Biennale in 2001, the Documenta 11 in Kassel and the Villa Arson in Nice in 2002, the Istanbul Biennial and the Depont Foundation of Tilburg in 2003, the Seville Biennial in 2004, and in 2005 the Tate Britain in London.

Sam Taylor-Wood

Born in London in 1967. Lives and works in London.
The theme linking Sam Taylor-Wood's photographs, films and sculptures is the vulnerability of the human body and mind when pushed to their limits. Each piece functions like a barometer measuring the emotional and psychological intensity of the scenes and characters represented. The film *Mute* shows a young man singing a piece from an opera but the sound has been completely removed, denying any acoustic satisfaction. In fact it is the impossibility of hearing the man's voice that seems to arouse a weird sense of pathos. In *Still Life*, another film, the artist has shot a composition of fruit at its peak, evoking the splendour of Flemish still lifes. Gradually, while the film progresses, the fruit begins to soften and rot, and in the space of a few moments decays into an indefinite greenish mass. In a slow-motion *vanitas* the once perfect forms become rotten, invaded by a thick layer of mould. In her photographic works Taylor-Wood evokes the compositions of religious masterpieces. *Bound Ram*, literally a bound lamb, the symbol of Christ's Passion, reveals the influence Renaissance paintings have on the artist. All of Taylor-Wood's works contain infinite narrative possibilities, investigating the centuries-old relationship between the sacred and the profane, and merging Renaissance and Baroque religious imagery with the contemporary landscape surrounding the artist. *Self-Portrait Suspended* communicates a metaphoric dimension, which inevitably evokes a sort of emotional and conceptual overcoming of the physical and mental suffering that all individuals experience throughout life. The representation of pain intensifies the emotional impact of this work. It is clear that the artist's aim is to go beyond biographical experiences (two cancer operations); as a subject she represents herself through lightness, in order to be vulnerable to a lyrically dense ethereal dance. *Travesty of a Mockery* is a double video installation mounted at right angles, representing a furious quarrel between a couple in the domestic space of a kitchen. The two protagonists scream at each other but do not leave their screen; the distance between them, which does not change, seems to represent their inability to dialogue. Nominated for the Turner Prize in 1998 and winner of the Best Debut Artist award at the Venice Biennale in 1997, Sam Taylor-Wood aspires to portray human relationships. Her works are dense with emotional tension and suspense, like short films that without beginning or end embody the neuroses of contemporary society. Sam Taylor Wood has exhibited in important international museums and galleries: in 2002 her work was shown at the Irish Museum of Modern Art - IMMA in Dublin, at the Sammlung Goetz in Munich and at the Solomon R. Guggenheim Museum in New York; in 2003 at the ZKM Museum für Neue Kunst in Karlsruhe, at the Bawag Foundation in Vienna and at the Nykytaiteen Museum Kiasma in Helsinki; in 2004 at MoMA in New York; in 2005 at the Sala de Exposiciones of the Fundació La Caixa in Madrid. In Italy her work was presented in exhibitions at the Fondazione Prada in Milan in 1998 and at the Fondazione Sandretto Re Rebaudengo in 1999.

Pascale Marthine Tayou

Born in Yaoundé (Cameroon) in 1966. Lives and works between Brussels and Yaoundé.
Tayou's installations look like landscapes ravaged by a hurricane, or a teenager's room after an adolescent rampage. Tayou composes, lays out and mounts strange agglomerations of discarded objects and materials. He uses straw, bricks, cardboard boxes, condoms, plastic bags, stockings and other articles of clothing together with graffiti, drawings and small notes. Out of the remains of contemporary society, the artist creates visual representations of waste and the most abject human behaviours. Upon entering his structures - rooms bursting with messages, actions and materials - the observer is filled with a sense of dizziness and unease. The montage of diverse media like drawings, sculptures, found objects and video makes these works both original and ungraspable. These agglomerates, overwhelming the meanings of their individual components, symbolize an identity in crisis, fragmented by cultural globalization. Tayou's installations, spurning any desire to represent the beautiful, oblige the viewer to undertake the difficult task of interpretation. His chaos leaves us in doubt as to whether it is necessary to decipher the tale that the objects are telling us, or if they are just the remains of desperate actions or portrayals of the rude shelters of the homeless. His work seems to offer the creative value of a free and spontaneous form of emotion that creates universal images through autobiographic expressions. The apparently mad creativity of this Cameroon artist is actually rooted in a clear-eyed pursuit. Tayou investigates the complex relationship between the world and contemporary art with the eye of an ethnographer, anthropologist and sculptor. His creations aim to bring other people's wastes back to life, to transform them into symbolic objects of our past and of contemporary history scarred by violence and AIDS. His installations are conceived as private spaces that evoke an intimate and stratified dimension through the confusion and heterogeneity of their contents; spaces that sunder our preconceived mental schemes. In his hands, art is capable of showing both the emotions and the scars produced by today's metropolis, becoming a space open to the development of new social relations. The artist works into his installations a great number of references to Africa, to the shanty towns where most of the population lives, and to the poverty of his homeland. His works take their shape from assemblages of wood, cardboard boxes and totem-like sculptures. With their unsettling and disruptive power, these materials trace the image of post-colonial Africa, a mélange of ancient traditions transformed by the symbols of modern western economy. Another fundamental theme in Tayou's art, especially in his more recent works, is the labyrinth as a metaphor of the mechanisms of our memory. The artist distributes autobiographical references, family photos, images of friends and his homeland, videos with scenes from European cities, sculptures, and drawings around a simple structure. These disorganic elements find their cohesion in the complexity of each work, which overcomes the idea of a definite national identity and represents a new global universality. Tayou took part in the Biennial of Kwangju (South Korea) in 1995 and 1997. In 1997 he also presented his work at the 2nd Johannesburg Biennial, at the 6th Havana Biennial, and at Site Santa Fe (New Mexico). In 2002 he exhibited at Documenta 11 in Kassel, and in 2002 at the 25th São Paulo Biennial. Other important exhibitions featuring his work include *Qui perd gagne* at the Palais de Tokyo in Paris in 2002, *Der Rest der Welt* at the Alexander Ochs Galleries in Berlin in 2003, and *Africa Screams* at the Vienna Kunsthalle in 2004.

Paul Thek

New York, 1933-1988.
Paul Thek was a multi-faceted artist who touched many artistic seams, imposing himself, in various spheres, in an eclectic and original way. His production, in fact, involved various artistic techniques, from painting to drawing, from sculpture to performance and installations. His works were not intended to be beautiful, rather to be intentionally ugly and anti-aesthetic, in order to show how it is possible to make art through an essentially intellectual attitude. Famous artists such as Kiki Smith, Mike Kelley and Robert Gober have been inspired by Thek's artistic research. He proposed a new personal and alternative path away from the great artistic movements that have marked his generation, such as Pop Art, Minimal Art and Conceptual Art. The series *Technological Reliquaries*, realized between 1964 and 1967, consists of yellow or transparent Plexiglas boxes, containing small human relics. In each reliquary the artist recreated incredibly realistic copies of body parts and waste tissue, by combining shreds of hair, human tissue, teeth, pieces of meat and bones. The objects are in reality sculptures in wood, wax, leather and metal, placed inside showcases, as though they were archaeological discoveries preserved in a museum or relics of a saint kept in the crypt of a church. In the conception of these works, the artist was influenced both by his Catholic faith, by scientific discoveries and by the representation of the decomposition of the body. The sacred and religious value of the sculptures is totally distorted by the eschatological character of the objects they contain. For Thek, therefore, men are relics of the contemporary world, dominated by machines and computers, and can be

represented only as bodily remains, rejects of consumer society. Thek wanted to prompt the spectator to reflect, through the disgust provoked by the realistic and detailed representations of the human body, on the condition of contemporary individual, who can do no more than observe himself, in a showcase, without acknowledging his own decline. In his work the artist represented the relationship between popular culture and avant-garde technology. As Thek himself said in 1963: "I'm extremely interested in using and painting the new images of our time, particularly those of television and the cinema. The images themselves, when transposed, offer a rich, and for me, an exciting source of what I consider a new mythology". Many retrospectives have been devoted to this artist. The most recent have been held at the Witte de With Center of Contemporary Art in Rotterdam in 1995, at the Fine Arts Club in Chicago in 1998 and at the Kunstmuseum in Luzern in 2004. Works by the artist have been displayed in numerous group exhibitions, including those at the Charlottenborg Udstillingsbygning in Copenhagen in 2002 and at the New Museum of Contemporary Art in New York in 2004. In 2003, at the Janos Gat Gallery in New York, the work *Document* was presented, created in 1969 in collaboration with the German designer Edwin Klein for *The Paul Thek and the Artist's Co-op Installations* at the Stedelijk Museum in Amsterdam. The complete series of *Technological Reliquaries* was, instead, exhibited for the first time at the Clocktower Gallery in New York in 1989.

Wolfgang Tillmans
Born in Remscheid (Germany) in 1968. Lives and works in London.
Winner of the Turner Prize in 2000, Wolfgang Tillmans is the prototype of the *cool* artist-photographer. He has worked with magazines like *ID*, *The Face*, *Vogue* and *Interview* since 1987. His photographs, which might erroneously appear random and spontaneous, reveal a stylistic imprint in their continual juxtaposition of subjects and formats. Spreading his unframed photos over the walls of the exhibition space, Tillmans evokes the spontaneous emotional process of a teenager decorating his/her room. Tillman's name is associated with a polyphony of portraits, still lifes, landscapes and scenes of nightlife representing the surface of everyday life. He believes that the surface of things represents their true nature. Although he creates images by impressing objects directly onto photographic paper, he seems to live most of his time with camera in hand. His early photographs explore the artist's home life. Images of his bedroom or food and utensils in the kitchen become still lifes in his hands. He later began to photograph his friends expanding outwards to photograph everything around him, from peace marches to rave parties, from the Concorde in flight to scenes of sex in a discotheque, from his boyfriend to Kate Moss. Tillmans is intent on capturing and extracting the moment from the flow of everyday life. Dirty clothes, the debris of a party or objects cluttering a table become the rhetoric-free traces of intimacy and of the passage of time. As Tillmans puts it, "I am looking for an authenticity of intention, but I have never looked for authenticity in the subject; I am looking for a universal truth, never the truth of one specific instant". On a trip to England in 1983, Tillmans was impressed by British youth culture and the image of it portrayed in underground magazines. He thus undertook the series of photographs that portrayed nightlife in European capitals such as London, Berlin and Amsterdam, concentrating on the gay community, on models,

stars of the music world, and most of all, randomly encountered people. His eye catches with scientific precision the details and the excess of the lives of the famous, and exercises the same rigour when his subjects are the average person encountered on the street. He creates a sort of photographic journal containing records of life's objects and emotions, attributing poetic meaning to things and situations that otherwise appear to have none. Tillmans seems to be urging us to free ourselves of our prejudices about what is and what is not beautiful so that we may rediscover the aesthetic pleasure of watching. Everything has a value and thus is worthy of being portrayed via the photographic image. As in the title of his exhibition at the Tate Gallery in London, "If one thing matters everything matters". His words clearly express the principle behind his approach to photography: "I'm driven by an insatiable interest in the manifold shapes of human activities, in the surface of life, and as long as I enjoy how things are pointless and hugely important at the same time, then I'm not afraid". Tillmans personally sets up his exhibitions. He creates wall installations mixing home-made prints produced on the ink jet printer with high definition photographs, abstract moments and narrative images, and large, medium and small formats. The evocative power of his images thus bursts forth, compelling the viewer to seek and discover the formal and substantive connections that narrate the story of the contemporary world. His photographic assemblages have a collective visual power that is much greater than the sum of the photographs, proving that Tillmans, more than a photographer, is an artist who uses photographs to create his installations. In this way, the magazines become an extension of the artist's exhibition space, a place in which each image activates the next. The principal exhibitions of Wolfgang Tillmans' work have included: Museo Nacional Reina Sofía in Madrid (1998), the Tate Britain in London (2000); the Deichtorhallen in Hamburg, and the Museum Ludwig in Cologne (2001). He exhibited in 2002 at the Harvard Fogg Art Museum, at the Palais de Tokyo in Paris and at the Castello di Rivoli Museo d'Arte Contemporanea; in 2003 at the Louisiana Museum of Modern Art in Humlebaek and at the Tate Britain in London; and in 2004 at the Tokyo Opera City Art Gallery.

Grazia Toderi
Born in Padua in 1963. Lives and works in Milan.
Grazia Toderi is one of the most renown international Italian artists. She works with photographs and videos, which she calls "a fresco of light". From the beginning, her works have focused on the exploration of the physical quality of natural elements, primarily water, which not only has a metaphorical value but also recalls the idea of fluidity inherent in the process of creating moving images. This interest in the specificity of her expressive medium makes Toderi's work similar to that of 1970s pioneers of art video. Evoking an intimate atmosphere, she focuses her attention on a microcosm of daily events that seem to be insignificant. The video camera, generally fixed, captures few images, but she expands them over time in a hypothetical infinite dimension. Actions are prolonged in an exhausting loop, as in the case of a forget-me-not (*Nontiscordardime*, 1993) that resists the violent gush of water from a shower head, or a video of a helplessly spinning doll. Despite the fragility of her subjects and the simplicity of the narrative structure, these first investigations opened the way to the themes that Toderi would explore in her mature work. In her recent works, the horizons of her videos have

broadened. Private spaces make room for public ones, and a dialectic relationship develops between the infinite and the space inhabited by man. "In all my work there is a tendency toward the infinite: slowing down and using the same image over and over is a way to emphasize this attempt. I try to give perpetual motion to an action, a moment", says the artist. Shots become more complex, autobiographical elements intertwine with moments from collective life. Toderi discovers the great spaces of modern gathering places, stadiums, squares, arenas, which observed from above at night, reveal fantastic aspects and details, as she herself notes: "We can be totally involved in things yet keep a certain distance. This way, we can go beyond confines and seek to reach a dimension that transforms common things into something immediate and permanent". She is strongly attracted to circular structures, such as stadiums, modern society's temples of passion, which become a microcosm capable of symbolically representing the infinite circularity of earthly horizons. The acoustic element is important, the sound of these natural gathering places: cheering, applause, choral noises, the murmur of people waiting, which the artist records and manipulates. *La pista degli angeli* (2000) also concentrates on an aerial shot of a castle enveloped in darkness, on the energy created through the dialogue between this privileged aerial view and the energy of the crowd below. The urban fabric of Rome seems to be especially suitable for this operation; the scanning of streets, buildings and squares and the chaotic intersection of roads are transfigured in the video. The shot is slow, often the image is fixed or changes only imperceptibly, in a way that creates a dimension of suspension and a sort of hypnotic attraction in the viewer. The real focus is light, which marks the perimeter of the architecture, transforms bridges and squares into shining geometric forms to create a new romantic vision of the metropolitan structure. Grazia Toderi says: "*La pista degli angeli* was based on Castel Sant'Angelo in Rome, the mausoleum built by the emperor Hadrian: it has a star-shaped plan with a pentagon inside it that in turn contains a square, which contains a circle. Geometric shapes encompassed within each other: I wanted to create a sort of landing strip for someone looking from above, a non-human perspective not subject to earthly gravity". Her first important exhibition was in *Aperto '93* for the 45th Venice Biennale. She has participated in numerous national and international shows: in 1997 at the Istanbul Biennial and in 1998 at the Sydney Biennial. She has had solo shows at important institutions such as Castello di Rivoli Museo d'Arte Contemporanea, Casino Luxembourg - both in 1998 - and in 2002 the Fundació Joan Miró in Barcelona. In 1999 Grazia Toderi won the Leone d'Oro for best artist at the Venice Biennale.

Rosemarie Trockel
Born in Schwerte (Germany) in 1952. Lives and works in Cologne.
Rosemarie Trockel creates conceptual works using a variety of techniques and materials. Through video, sculpture, installation and photography, she touches on such themes as anthropology, sociology, theology and mathematics, carrying out an ironic yet profound investigation of the relationship between contemporary individuals and the society in which they live. She analyses the identity, the role and the mechanisms of women's development in a society marked by enduring prejudices, that continually obliges women to prove their credibility and worth. Through the juxtaposition, manipulation and sub-

version of social stereotypes regarding the role of women, the artist interweaves femininity and feminism in her works, but allows them to contradict each other, thus preventing any sort of dogmatic formulation. Trockel's focus on the mechanisms of everyday life has led the artist to define herself "a social anthropologist". Her strongly symbolic works reveal her ability to mix all types of materials. Through her minimal but incisive interventions, her objects lose their original function and become strange and disturbing. Her first works were canvases made with a sewing machine mixing text, drawings and company logos. The choice of sewing and knitting, activities traditionally associated with women, is meant to elevate to the status of art a practice that has always been judged of secondary importance and relegated to the female realm. *Untitled* (1986), for instance, is a woven fabric where the symbol of wool is repeated serially. This logo was originally applied to handmade articles as a seal of quality. The industrialization of today's world has spelled the decline of this traditionally feminine activity, the sacrifice of attention to detail, and the devaluation of the handmade product. In *Untitled* (1995), on the other hand, we have a white enamel stove with three electric burners, two on top and the third sliding down the side. The utensil - at first glance a stove - becomes a sculpture, a useless object, which detaches itself from reality and comes to symbolize the liberation of women from the stereotypes that bind them to the household. This work appears to be a parody of the Minimalist parallelogram, transformed in the hands of a woman artist into an object charged with autobiographical references. Trockel began working with videos and installations in the 1990s. In 1996, she created, together with Carsten Höller, a fellow artist who shares her passion for biology, *Haus für Schweine und Menschen* (House for pigs and people). The installation, presented at Documenta 10, is a behavioural research laboratory whose viewers find their own behaviour compared to that of pigs in a thought-provoking meeting with the animal world. Trockel has participated in a number of important international exhibitions including Documenta in Kassel (1997), the Venice Biennale (1999 and 2003), and EXPO 2000 in Hanover (2000). She has held regular exhibitions at the Monica Spreuth Gallery in Cologne since 1983. In 1999 she presented her works at the London Whitechapel Gallery and at the Kunsthalle in Hamburg.

Nobuko Tsuchiya
Born in Yokohama (Japan) in 1972. Lives and works in London.
The sculptures of Nobuko Tsuchiya are so delicate that they seem to have emerged from the world of dreams. The artist has an intense and personal relationship with her works, as if all the little sculptures that make up one of her installations were elements of an imaginary journey or perhaps, as their fragmentary titles seem to suggest, a fantastic tale. Her complex and multiform sculptures born from the assemblage of unlikely objects look like three-dimensional pencil drawings. Their creation is a meticulous labour of love in which the objects are cut, fondled, brushed and intertwined, while always remaining recognizable. They have a vaguely scientific appearance, resembling untidy laboratory tables; in fact, they require a long period of creative gestation, something typical of traditional Japanese art. Looking at them, we feel as if we have somehow ended up in a fairy's workshop. The installations often have a hostile air, laced with a hint of sadism; they turn into impossible, science-fiction machines like the

dissection table for insects. Although the individual sculptures with which the artist creates her installations are linked in a strictly logical way, we, as outsiders, are unable to comprehend her narratives. With her most recent work, *Jellyfish Principle* and *Micro Energy Retro*, the artist takes us on an imaginary sea voyage. Like Pinocchios of the 21st century, we are first swallowed by a strange contraption, and then regurgitated into the "belly" of a jellyfish. This universe, represented metaphorically by a sort of table strewn with weird objects, is the world we would find inside a jellyfish. According to Nobuko Tsuchiya the fascinating celenterate, being, unlike Collodi's whale, light and transparent, would make an excellent means of transport across the oceans while discovering the world. Exhibitions in which Nobuko Tsuchiya has exhibited her work include the ones held at the Anthony Reynolds Gallery in London in 2002 and 2003; in 2004 her work was shown at the Ileana Tounta Contemporary Art Centre & Renos Xippas Gallery in Athens, the Saatchi Gallery in London and the Fondazione Sandretto Re Rebaudengo. She also participated in the *Clandestini* section at the 50th Venice Biennale.

Patrick Tuttofuoco

Born in Milan in 1974. Lives and works in Milan.
At only thirty-one years of age and just five years after his first important solo show in Milan at Studio Guenzani, Patrick Tuttofuoco is one of the most interesting members of the new generation of Italian art, working with video, design and installation. Tuttofuoco's art is a game; he creates his projects by affecting the normal order of things through unexpected rules, the pliable material of autobiography, and even through feeling. The artist is fascinated by urban landscapes, which he reinvents in a fantastic way through the surprising interventions. Tuttofuoco uses light and colour to create atmospheres and emotions, giving life to true physical spaces with a Pop character that seem to have emerged from a 3D video game. Tuttofuoco's works show Futurist memories: not only because the artist lives in a world filled with colourful plastic materials, refractive paper and industrial enamels, nor because he transforms scooters, making them extremely fast and multicoloured, but above all because he has understood that art is about feelings and immediate reactions, something poised between order and entropy. Tuttofuoco imposes an order and then assists to its destruction, he tries to correct it, to find a new form of balance: the result are shapes and objects loaded with desire, which has, inscribed within it, the traces of a process. The rigorous Apollonian is invaded and corrupted by the caustic Dionysian through collaborations with friends and acquaintances. Tuttofuoco's installations often require the viewer's interaction, like the giant sorbet-coloured ball game compressed in a single room in the *La Zona* section of the 2003 Venice Biennale. In this installation viewers were encouraged to roll and change the balls position, discovering they were pawns in an unexpected game of draughts. The transparent plastic balls evoke the characteristic design style of the 1960s and the 1970s ambience of adolescent pop science-fiction films. In 2002 Tuttofuoco won the Premio Regione Piemonte in Turin for his participation in *Exit*, a group show of young Italian artists at the Sandretto Re Rebaudengo Foundation. His work on that occasion was a light and sound installation, a "work charged with positive energy" in the opinion of the international jury. In 2001 the artist also created a video, *Boing*, an imaginary journey into the virtual space of a computer, presented at the Centre d'Art Contemporain in Gene-

va. Tuttofuoco has exhibited widely, including a solo show in 2000 at Studio Guenzani in Milan and in 1999 the group show *Something Old, Something New* at San Giovanni Valdarno, *Fuori uso* at The Bridges in Pescara in 2000, *L'Art dans le monde* at Pont Alexandre III in Paris in 2001, *Videotake* at the Openbare Bibliothiik in Louvain in Belgium and *Fai da te* at the Sparwasser HQ in Berlin in 2002. In 2004 he presented his work at Manifesta 3.

Piotr Uklanski

Born in Warsaw in 1968. Lives and works in New York.
Piotr Uklanski, an artist working with all media, and associated with continuous changes of style and technique, develops a contemporary art style based on recycling and pirating. Noted for his performances and interventions that have attracted the attention of the general public (sometimes transforming themselves into scandals), he says of himself: "I want to be all of the following things: a modernist, a post-Minimalist, a Conceptual-Pop, a photographer, an 'amateur', the muse of a painter, a political artist like Boltanski and a director like Polanski". Uklanski clearly manifests his desire to create works suspended between art history and politics, between East and West; this declaration of intent is a device to go beyond appearances and enable the spectator to perceive contrasting feelings such as anger and indifference. To the question as to whether he feels himself to be an "old European" or a "new American", Uklanski replies "a new European". In 2003, at the London Frieze art fair, the artist presented *Untitled (Boltanski, Polanski, Uklanski)*, in which he placed himself between the artist and the film director, to stress his link to Poland, in a geopolitical point of encounter between East and West. Uklanski's artistic practice deliberately evolves in an area that is always "on the border between" opposing things and contexts. Exemplary of his process is *Untitled (Summer Love)*, a "spaghetti western", the imitation of an imitation, an attempt to repropose the western movie genre – typically American – in a Polish setting. This work speaks of stereotypes, of the myth of the Far West and the desolate Monument Valley. Filmed in the rocky land of southern Poland, and faithful to the aesthetics of the genre, this work nevertheless creates a short-circuit between the iconography of western movies and the unexpected Polish landscape. Through the adoption of an alienating atmosphere, Uklanski analyses how, as spectators, we perceive different places, reflecting upon the manner in which we assimilate clichés and history: "I believe that the western, especially within a European context, becomes the metaphor for an absurd mental state. The colonization of the Wild West by 19th-century pioneers, has been rendered larger than life and romanticized to such a point as to become an archetypal myth. By transporting the western to Poland, I feel I have captured something of all this". The project for the film is accompanied by a series of low-quality prints and promotional posters; everything remains at an amateur level, geared to seduce like the posters for porn films. Uklanski's work concentrates on the exchanges and influences between art history, cinema and advertising, in order to explore where the aesthetic experience ends and where entertainment begins. *The Nazis* investigates the reception of historical and cultural symbols in different contexts. With cutting irony, Uklanski presents 100 large film stills, portraying famous Hollywood actors dressed in Nazi uniform. As in other works by Uklanski, *The Nazis* provokes opposing inter-

pretations, ranging from the more historical and social ones to a fetishist, sexual reading of the Nazi uniform. Through this apparently light-hearted work, Uklanski speaks of the history of his country, of stereotypes and prejudices still rooted in the 20th century. Despite the fact that the topic tackled suggests feelings of suffering and pain, his images provoke a sensation of veiled melancholy. Uklanski loves raising misunderstandings on his work's, using the clichés of our time to speak of catastrophies, atrocities and beauty. Piotr Uklanski has exhibited in major international institutions such as the ICA in London in 1997 and in 2000 at the Centre Pompidou in Paris, the Kunstwerke in Berlin and the Museum of Modern Art in New York. His works have been presented in 2001 at the National Museum of Modern Art, Kyoto, the Migros Museum in Zürich and the Museo de Arte Moderno in Mexico. In 2002, he also exhibited at the Jewish Museum in New York, and in 2003 at Castello di Rivoli Museo di Arte Contemporanea. 2004 saw him at the Neues Museum in Bremen. The Basle Kunsthalle dedicated a major one-man show to his work in 2004; Uklanski was also invited to Manifesta in 1998, to the Venice Biennale in 2003, and to the São Paulo Biennial in 2004.

Hellen van Meene

Born at Alkmaar (Netherlands) in 1972. Lives and works at Keiloo (Netherlands).
The Dutch artist Hellen van Meene is internationally known for her square photos of small format that communicate an uncanny sense of ambiguity. The subjects of her photographs are children, teenagers, twenty-year-old boys and girls who have perhaps grown up too fast, and who share an absorbed and absent look. Introverted and thoughtful, her subjects are portrayed in apparently natural poses: standing, leaning against a railing, at a window or on a park bench. These young people are always presented in the foreground, emerging from a blurred and flat background that the artist chooses to emphasize the dreamy atmosphere of her photographs. They do not show a clearly defined age, sometimes assuming adolescent attitudes, at others adopting the poses of mature men and women. Van Meene's photographs convey contrasting feelings, such as vulnerability and pride, clumsiness and grace, intimacy and detachment, loneliness and desire. The true identity of her models remains ambiguous, concealed behind their elusive gazes. Although they look away from the camera, these young people seem to enjoy the importance of their role. In her photographs Hellen van Meene underlines the ingenuously erotic and superficial dimension of the transition from youth to adult hood, focusing not just on the physical appearance of her subjects but also on their inner life, by hinting at their private thoughts. The artist seems to follow the common tendency of fashion magazines to publish photographs of barely adolescent models, but instead of turning them into empty simulacra of a presumed canon of beauty, shows them full of doubts and uncertainties. She presents us a youth that has already lost its innocence and is trying to face adult life. The subjects of the artist's portraits are friends and acquaintances, people who she grew up with or met in her birth town, Alkmaar. She asks them to pose, to emphasize certain aspects of their personality so as to present a romanticized version of themselves. In fact the scene of each picture is carefully prepared by the artist, through the choice of location, dress, make-up and posture. The contrived setting and artificiality of the photographs contrasts with the honest realism with which the

subjects are portrayed, creating an interesting state of alienation. Her figures are always steeped in natural light; the artist makes no attempt to conceal their imperfections and the characteristics that underline the psychophysical dimension of adolescence. Above and beyond the psychical dimension, we are fascinated by the tactile quality of the images, which on close examination suggest compositional influences derived from the history of art. These might allude to the mythological painting of the Renaissance or of the 19th century, to the portraits of Piero della Francesca or to Dante Gabriel Rossetti and the English pre-Raphaelites; in other photographs we find clear references to Dutch painters like Vermeer. Through a careful study of light, colour, fabrics and forms, Hellen van Meene offers a personal reinterpretation of the young subjects she photographs. As the artist puts it: "This is not just you, now. This is a sense of you, created by me". In 1996 Hellen van Meene exhibited at the Stedelijk Museum in Amsterdam and in 2000 at the Architecture Biennale in Venice. In 2000 she also presented her works at the Galerie du Musée d'Art Moderne et d'Art Contemporain in Nice, in 2001 at the Rooseum Center for Contemporary Art in Sweden, in 2003 at the Gemeente Museum Helmond and in 2002 at the Frans Hals Museum in Haarlem. In 2001 she took part in the exhibition *Strategies*, organized by the Fondazione Sandretto Re Rebaudengo and staged at the Kunsthalle Kiel, the Museo d'Arte Moderna in Bolzano and the Rupertinum in Salzburg.

Jeff Wall

Born in Vancouver in 1946. Lives and works in Vancouver.
The Canadian artist Jeff Wall has produced, since 1978, about one hundred and twenty photographic works. His photographs are not snapshots but complex cinematographic compositions. Jeff Wall made his debut between 1969 and 1970 with *Landscape Manual*, a series of photographs taken in suburban areas and accompanied by short explanatory texts. Following this project, he found his form of expression through his *transparencies*, enormous slides mounted on lightboxes. The light effect of the lightboxes combined with the especially large format produces an almost magical presence. Wall is inspired by the lofty traditions of large figurative painting; he has declared a desire to be a "painter of modern life", according to Charles Baudelaire's definition. He sustains that photography and painting do not contradict one another; rather, they show many similarities. His photographs spring from a desire to emulate the painting of classical masters such as Cézanne, Manet, Velázquez, but also Jackson Pollock, and can be related to works by Carl Andre, Dan Graham and Walker Evans. His lightboxes seduce the viewer through their shiny surface and the perfection of the compositional layout. For his photographs, the artist prepares sets similar to those used to film movies, searching for a formal composition able to enrich the image's reading. He loves the large format, which contributes to the pictorial strength of his meticulously prepared works. In formal terms they are impeccable compositions: in the tension of the angles, in the design that builds up the image, and in the technical workmanship. The images are charged with an emphatic and engaging realism but at the same time have a balanced classical composition. Their beauty has the capacity to speak of the dark and unpleasant aspects of society. In fact the

artist's preferred subjects are people living on the margins of large cities, or scenes reflecting social conflicts. *The Jewish Cemetery*, a cemetery that is almost "buried" in dazzling greenery, stimulates reflection on both life and death and at the same time distances the spectator emotionally. As in many of Wall's photographs, the image is layered, denying the viewer the possibility of an immediate reading. Since the 1980s Jeff Wall has been exhibiting in Europe and in America, including a presence at Documenta in Kassel in 2002, the Shanghai Biennial and the Centro de Cultura Contemporanea in Barcelona in 2004. In 2005 the Schaulager in Basel dedicates a solo show to the artist.

Gillian Wearing

Born in Birmingham (Great Britain) in 1963. Lives and works in London.
Gillian Wearing studied at the Chelsea School of Art and later at Goldsmiths College in London, where she graduated in 1990. Her work, composed of videos and photographs, involves a personal investigation into everyday life, through a documentary-style approach typical of the YBAs (Young British Artists), who emerged in the UK in the 1990s. Collaboration with ordinary people she meets on the street, in parks and public places has become Gillian Wearing's working methodology. Thanks to a continuous cross-referencing between the public and the private dimension, between a controlled situation and one left open to chance, Gillian Wearing develops works that are at the same time funny and sad. The artist asks the public to tell their personalities, desires, fears and fantasies. She immerses herself in their lives, without deciding *a priori* what the work will emerge from her actions will formally be like, leaving the freedom to decide whether to hand themselves over to the collective gaze to the people she involves. In 1994 she published an ad in the UK magazine *Time Out* looking for ten volunteers who, disguised with makeup and wigs, would recount their desires, perversions and hopes. The material was collected in the video *Confess all on video. Don't worry, you will be in disguise. Intrigued? Call Gillian* (1994). Similarly in *Signs that say what you want them to say and not signs that say what someone else wants you to say* (1992) she triggers a situation that is built up with the help of the public: she photographs people of various social origin holding up a poster on which they are invited to write what they are thinking about in that moment. Wearing offers people the time to express their desires, their fears, their feelings and their ignorance. Through practices inspired by avant-garde theatre and thanks to an approach that is suspended between games and embarrassing gags, Wearing underlines the condition of isolation of the contemporary individual. Her works seem to preannounce the success of reality shows in the new millennium, but, unlike these TV programmes, they develop from a personal relationship with the people filmed. In *Dancing in Peckham* (1994), she dances alone in a shopping mall for twenty-five minutes, questioning concepts of morality, "good behaviour" and the universally accepted standards of conduct. In this case the artist becomes the emblem of that humanity that, dramatic and ironic, she portrays in her works: "I believe I'm interested in the tragicomic element. Many documentaries are hysterical, just like everyday life. There are fun aspects, but there is also humiliation. All the emotions that make up the work interest me". In seeking to create a relationship with common people, Wearing allows another important aspect of her social criticism to emerge: individual

impulses are too often repressed by the will and by society's systems of control. The idea of freedom that contemporary society promotes it - the artist seems to say - is really just an illusion. Exemplary in this regard is *I'd like to teach the world to sing* (1995), in which the artist invites people to improvise melodies, expressing their creative abilities, using as a microphone an empty bottle of Coca-Cola, recognizable symbol of consumer culture. In 1997 she won the Turner Prize with the provocative video *Sixty-Minute Silence* (1996), where she asked twenty-six police officers to remain silent and still for an hour, as though posing for a group photo. Gillian Wearing has presented her work in numerous spaces: in 2003 at the Maureen Paley/Interim Art in London, in 2002 at the Museum of Contemporary Art in Chicago, at the Centro Galego de Art Contemporánea in Santiago de Compostela, at the Museu Nacional de Art Contemporânea in Lisbon and at the Musée d'Art Moderne de la Ville de Paris. Among the group exhibitions in which she has presented her work, we must mention *Emotion Pictures* in 2005 at the MUHKA in Antwerp and the Fundació La Caixa in Barcelona; in 2004 the ICA in London, the Victoria and Albert Photography Gallery in London, the Deste Foundation, Center for Contemporary Art, in Athens. In 2003 she exhibited at the South London Gallery in London; in 2002 at the Tate Liverpool and the UCLA Hammer Museum in Los Angeles; in 1999 in *Common People* at the Fondazione Sandretto Re Rebaudengo. In 2003 the artist also participated in the 2nd Tirana Biennial.

Richard Wentworth

Born in Samoa (Polynesia) in 1947. Lives and works in London.
Richard Wentworth has played a fundamental role, ever since the late 1970s, in New British Sculpture, which, associating itself ideologically with Duchamps' *objets trouvés*, proposes the insertion of industrial products into the artistic context in order to create an innovative network of relationships. As with Tony Cragg and Richard Deacon, his artistic research develops the desire to find unexpected relations between industrial materials and objects drawn from daily life. The artist in fact alters the traditional definition of sculpture, redefining the notion of what an object is and what use it can have. By manipulating and modifying objects, Wentworth subverts and transforms their original function, estranging them from their context and filling them with new symbolic value. Through more or less marked alterations that create an uncanny effect, Wentworth renders everyday objects unrecognizable. These therefore acquire new and original meanings, because they are assembled in autonomous sculptures, even though they have nothing in common. The juxtaposition of the objects is associated with the use of materials that do not belong to the artistic sphere; the unusual union of heterogeneous components surprises spectators, who find themselves immersed in an unexpected reality, composed of elements that are individually recognizable. The power of Wentworth's work is their capacity to enrich the public's perception of what the purpose and value of an object is, providing an instrument of resistance against globalized mass-production. Along with sculptures, Wentworth also produces photographs, in which he gathers apparently insignificant details of everyday life, which he recontextualizes as clear physical traces of man's labour. Photography is developed together with sculpture because both represent a ductile and open linguistic form functional to subvert contemporary clichés and stereotypes. The titles of Wentworth's works are

as enigmatic as his constructions, because they do not represent the works, but, taken from children stories, they insert a narrative element into them. The work *Balcony*, for example, is an installation composed of a metal desk into which are inserted, as in a rack, garden tools, objects that have lost their original function to acquire a new meaning; the title is a reference to a well known object, suspended between the inside and the outside, which is not recognizable in the work, but perhaps evokes the relationship between the domestic reality of the desk and gardens' natural one. Richard Wentworth's works have been displayed in famous institutions, such as the Serpentine Gallery, the Whitechapel Art Gallery and the Hayward Gallery in London, the Institute of Contemporary Art in Philadelphia and the Musée d'Art Moderne de la Ville de Paris. The latest exhibitions to which the artist has been invited are: in 2003, *Independence* at the South London Gallery and *Welt Kunst Collection: Glad that Things don't Talk* at the Irish Museum of Modern Art - IMMA in Dublin, in 2001, *Double Vision,* at the Galerie für Zeitgenössische Kunst in Leipzig. In 1974 the artist was awarded the Mark Rothko Memorial and between 1993 and 1994 he participated in the Berliner Künstlerprogramme at the DAAD Galerie in Berlin. He worked as assistant to the sculptor Henry Moore and from 1971 to 1987 he taught at Goldsmiths College in London.

Pae White

Born in Pasadena, California, in 1963. Lives and works in Los Angeles.
Pae White is a Los Angeles based artist whose work is often inspired by contemporary and Modernist design. Pae White consciously, like other artists from Los Angeles, analyzes the influence design has on art objects, but at the same time she is attracted by the aesthetics of European artisan production. In her work she combines design products to rudimentary and hand-made objects and sculptures, that through her subtle sense of humour and her magical use of material and colour create self-contained spaces of reflection. Of all the objets that make up her baroque oeuvre, from the zodiac-themed origami clocks to the barbecues in the shape of owls and turtles; from the glazed ceramic bricks to the spider-web drawings; from the cast-Plexiglas monochromes to her advertisements, seduce the spectator. In particular the mobiles have assumed representative prominence. The delighted responses they so effectively coax from the public is largely attributable to a perceived discrepancy between the modesty of their materials and execution and the near-sublime luxuriance of the outcome. Paper cuttings affixed to lengths of thread and hung from the ceiling will suggest a whirlwind of autumn leaves, or a hot pink rainfall. Drawn from an abundance of art historical and pop cultural sources, Pae White's cascading mobiles evoke everything from schools of fish, flocks of birds, and vibrating ponds, to Impressionist paintings with their myriad marks. White describes this body of work as "an exploration of movement contained". Like "a waterfall on pause", the works are "a flurry of colour and gentle movement, suspended for contemplation". These pieces move in response to the slightest breath, defining three-dimensional space while remaining fluid. The light and reflections that play on the single elements emphasize the dynamic aspect of compositions that oscillate between poetic inspiration and evocative capacity, and also display a subtle sense of humour and criticism directed towards a certain form of industri-

al production. Her abstract artworks distill the whole Modernist trajectory from Impressionism's analysis of light and visual perception to the emergence of a phenomenologically grounded aesthetic under Minimalism, and do so in a wholly accessible fashion. One reason often mentioned is that they revisit a set of concerns once strictly limited to art from a perspective grounded in the culture of spectacle and product design. Pae White has exhibited her work in numerous institutions such as I-20 in New York in 1997, Neugerriemschner in Berlino in 2001, Greengrassi Gallery in London in 2002, Galleria Francesca Kaufmann in Milan in 2003, and UCLA Hammer Museum in Los Angeles in 2004. She has been invited to present her work in numerous group shows in international institutions such as Moderna Museet in Stockholm in 1999 and Galerie Jurgen Becker, Hamburg in 2000. The artist was invited to participate at the Venice Biennale in 2003.

Rachel Whiteread

Born in London in 1963. Lives and works in London.
Rachel Whiteread's work is about absence and memory. In 1988, after graduating from the Slade School of Fine Arts, Whiteread began creating sculptures by casting daily objects: empty spaces, invisible niches, beds, drawers, wardrobes, bath tubs, stairs, window frames, floors and ceilings, transforming void into solid, negative into positive, invisible into visible. The artist, who won the Turner Prize in 1993 with *Home*, does not investigate form, but concentrates on the evidence of its presence, transforming what is void into solid. Through a description of absence, the artist creates sensorial associations with materials such as polyurethane, resin, chalk and rubber that intensify the perception of something that no longer exists, but that was once indissolubly linked with human life. *Home* is the cast of a complete Victorian terrace and represents a situation of endemic immobility that seems to embody Walter Benjamin's aphorisms. Whiteread's work often refers to forms that once occupied space, or rather to those forms' absence, focusing on our mortality and representing the gap between memory and everyday experience. Her sculptures are both familiar and mysterious; at first glance they are nostalgic and recognizable, the impressions they evoke subsequently are sinister and uncanny materializations of common dreams and nightmares. Her sculptures are contemporary *memento mori* on the fleeting nature of our existence. The work of this British artist speaks of the *vanitas* of life recalling the moulds of Pompei, those bodily voids left by the eruption in 79 AD, absences crystallized in lava. Through casts created in plaster, cement, rubber, plastic and resin, Whiteread creates atmospheres that speak of the places of our daily experience. Her work often reveals points of contact with Minimalism. Although formally her style is Minimalist, her pieces are evocative and metaphoric and are charged with poetry and emotion, such as the *Holocaust Memorial* conceived for the city of Vienna, in which the cast of a destroyed library becomes a public sculpture loaded with historic and political references. Rachel Whiteread's sculptures can be found in important collections, including the Guggenheim Museum and MoMA in New York, the Carnegie Museum of Art in Pittsburgh, the San Francisco Museum of Modern Art, the Centre Pompidou in Paris and the Astrup Fearnley Museum in Oslo. Her works have been shown at the Fondazione Sandretto Re Rebaudengo (1998), the Irish Museum of Modern Art in Dublin (1999) and at the Tate Modern in London

(2000). She has had solo shows at the Scottish National Gallery of Modern Art (2001) and the Guggenheim Museum in New York (2002). In 2003 she exhibited at the Tate Britain in London on the occasion of the Tate Triennial, at the Cooper-Hewitt, National Design Museum in New York in 2004 and at the Aspen Art Museum and the Kunsthaus Bregenz in 2005.

Cerith Wyn Evans

Born in Llanelli (Great Britain) in 1958. Lives and works in London.

Cerith Wyn Evans, educated first at Saint Martin School and later at the Royal College of Art in London, initially focused on video and filmmaking. Notwithstanding the influence of Derek Jarman - Evans was the director's assistant for some time - this artist was drawn, in his early experimental films, to the underground films of directors such as Kenneth Anger and Maya Deren. In the 1990s his production turned to sculpture and installation. However, there is no clear break between the two periods. In fact the artist defines his early films, which introduce issues he would explore more fully later, as "a way that objects placed together can survive in time. They were films of sculptures: super8s with sound added". Elsewhere he recalls how his early projections always had a performative quality, and how his cinema was never thought for the neutral space of the black box; in fact there was fruit to eat, music in the intermission, incense and a table with records for those who were not interested in seeing the film. In his mature production, Wyn Evans confronts themes linked with the representation of time and the conceptual limits of perception and language through objects, neon lights, fireworks, distorted mirrors and projections. In order to establish a connection between his two creative phases, which the critics often consider distant, the artist explains: "In one of my early films, one of the sculpture films, there was a large double mirror hung in the middle of the room, more or less the same size as the film frame [...]. I was interested in the relationship between projector and movie camera, eye and mirror". Something similar occurs in the installation *Inverse, Reverse, Perverse*, where a large concave mirror inverts and distorts the public's vision, producing an embarrassing self-portrait of the viewer. The works of Wyn Evans are often a tribute, through citation, to cultural figures. Many of his pieces are inspired by literature, film and art history, from Georges Bataille to Godard and Cocteau. The artist's interest in translation can be explained in this context, which springs from his bilingual origin (Gallic-English) and from his interest in film. Wyn Evans manipulates texts by William Blake (*Cleave 00*) transforming them into the "language of images"; selected at random by a computer and translated into Morse code, the texts are projected onto a large mirror ball, completely animating the exhibition space. In *Take your desires for reality* he cites Karl Marx ("I take my desires for reality because I believe in the reality of my desires"). *Firework text (Pasolini)*, shot on the beach in Ostia where Pier Paolo Pasolini was assassinated, recreates parts of the Italian director's *Oedipus Rex*. In *Girum Imus Nocte et Consumimur Igni* is a round structure suspended from the ceiling that reproduces, in Latin through red neon lights, the palindromic text inspired by the title of a film by Guy Debord that means "In the night we move in circles and are consumed by fire". Yet again Wyn Evans creates a work on language and the impossibility of understanding when lacking specific tools. The author maintains that every act of comprehension implies an act of translation; the understanding, however, always represents a parallel, never a literal transcription of the original feeling, image or text; this underscores the gap between the two versions of reality. The choice of an elliptical form and of fireworks reinforces the transitory nature and instability of our existence. Cerith Wyn Evans has exhibited in both Europe and America, including in 1995 at the Hayward Gallery in London and the British School in Rome, while in 1997 he showed work at the Royal Academy of Arts in London and the Deitch Projects in New York, and in 2001 at the Kunsthaus Glarus. He was invited to exhibit at the Tate Britain in London in 2000, at the Berkeley Art Museum in 2003, and at the Camden Arts Centre in London, the Kunstverein Frankfurt and the Museum of Fine Arts in Boston in 2004. In 2002 his work was shown at Documenta 11 in Kassel, and in 2003 at the Venice Biennale.

Andrea Zittel

Born in Escondido, California, in 1956. Lives and works between New York and Joshua Tree National Park, California.

Andrea Zittel, an artist who is both pragmatic and utopian, studies painting, sculpture and design. Through eccentric behaviours, such as wearing the same outfit for six months, she eliminates from her practice all boundaries between art and life. She investigates various areas of creativity, addressing philosophical questions and fantastic and utopian themes, experimenting with animals, designing furniture, tools, integrated living structures, escape vehicles, cutlery, and also creating clothing. She makes an endless variety of products that since 1992 have been marked by the trademark: A-Z Administrative Services. Her products/works always maintain a subtle balance between individual emancipation and standardization. Recalling Russian constructivism and Bauhaus, Zittel designs works to be lived in, spaces which, as she herself notes, look to the past and the future, as on one hand they offer a simple, completely non-consumer lifestyle, but are at the same time sophisticated, personalized, mobile environments. The *A-Z Escape Vehicles* presented at Documenta 10 in 1997 are metal environments made for one person. Similar to caravans on wheels "for inner voyages to utopian paradises", to Zittel they are powerful tools of criticism of contemporary American society, which glorifies the values of cooperation and community but exports values of isolation and defense of private property by making identity correspond with property. *A-Z Living Units* are products suspended between living units, furniture and large suitcases. Compactable, they are in fact a sort of movable chest of drawers. Like all other items of A-Z Administration Company, they are industrially produced but with an attention to the personal needs of the individual buyer. The brochure that accompanies *A-Z Living Units* states: "Three years ago A-Z defined a need for a new kind of structure, one that assimilates life's components into a cohesive unit. Even though our lives are increasingly transient, the need for a sense of home remains and our requirements for protection, comfort and individuality endure. The A-Z Living Unit satisfies these needs while taking advantage of the new freedom offered by today's lifestyle. It liberates the user by providing total comfort and function within a portable and customized structure". When she moved to New York in the late 1990s, Andrea Zittel shifted her attention to a more social and environmental practice. She transformed a piece of land into so-called Pocket Property, a small island that floats in the sea between Sweden and Denmark and assures complete isolation from society. "They say we are a mobile society, and anyway we can't ignore the fact that we're becoming more and more isolated within our individual private realms", Zittel states. She herself lived on the island for a period, and in fact describes herself as a "researcher and guinea pig", as she always tests the new products personally and then shares her results with the public. Her website, www.zittel.org, is a way to guaranty the open dimension of her work and a constant dialogue with the public/consumer. Some of the institutions that have exhibited Andrea Zittel's work include: the Venice Biennale (1993); The Carnegie Museum of Art, Pittsburgh (1994); Fondazione Sandretto Re Rebaudengo per l'Arte, Turin (1995); the San Francisco Museum of Modern Art, San Francisco, the Louisiana Museum of Modern Art, Humlebaek, and the Cincinnati Art Museum, Cincinnati (1996); Documenta, Kassel, Museum für Gegenwartskunst, Basel, and Neue Galerie am Landesmuseum Joanneum, Graz (1997); Moderna Museet, Stockholm, Centre Pompidou, Paris, Castello di Rivoli Museo d'Arte Contemporanea, Turin (2000); Barbican Center, London (2001); Kunsthaus Zürich, Centre pour l'Image Contemporaine, Geneva (2002); and the Whitney Museum of American Art, New York (2004).

Catalogo a cura di / Catalogue edited by
Francesco Bonami

Coordinamento progetto editoriale / Editorial Coordination
Ilaria Bonacossa

Apparati a cura di / Appendixes by
Ilaria Bonacossa

Ricerche apparati / Research for the appendixes
Chiara Agnello
Carla Mantovani
Ilaria Porotto
Stefano Riba
Jana Strippel

Progetto grafico / Graphic Project
Christoph Radl

Redazione / Editing
Doriana Comerlati

Impaginazione / Layout
Chiara Marimonti

Traduzione / Translation
Robert Burns, Christopher Evans, Sylvia Gilbertson, Liam McGabhann, Marco Migotto,
Leslie Ray
per conto di / on behalf of
Language Consulting Congressi srl - Milano
e Lucian Comoy

Crediti fotografici / Photo Credits
Franco Borrelli, Giulio Buono (Studio Blu), Maurizio Elia, Andrea Guermani, Juzzolo,
Patrizia Mussa, Paolo Pellion

First published in Italy in 2005 by
Skira Editore S.p.A.
Palazzo Casati Stampa
via Torino 61
20123 Milano
Italy
www.skira.net

Printed and bound in Italy. First edition

ISBN 88-7624-366-6

Distributed in North America by Rizzoli International Publications, Inc.,
300 Park Avenue South, New York, NY 10010.
Distributed elsewhere in the world by Thames and Hudson Ltd., 181A High Holborn,
London WC1V 7QX, United Kingdom.

Finito di stampare nel mese di maggio 2005
a cura di Skira, Ginevra-Milano
Printed in Italy

www.skira.net

FONDAZIONE SANDRETTO RE REBAUDENGO